I Longobardi

# I Longobardi

*a cura di*
Gian Carlo Menis

*scritti di*
E.A. Arslan
G. Bergamini
V. Bierbrauer
I. Bóna
P. Brogiolo
P.M. Conti
O. von Hessen
G.C. Menis
C.G. Mor
G. Pavan
M. Righetti Tosti Croce
M. Rotili
P. Scardigli
A. Tagliaferri

Electa

La mostra, promossa dalla Regione Friuli-Venezia Giulia, è posta sotto l'Alto Patronato del Presidente della Repubblica Francesco Cossiga

## I Longobardi

Codroipo
Villa Manin di Passariano

Cividale del Friuli
Palazzo dei Provveditori
Veneti - Museo Nazionale;
Duomo - Museo Cristiano;
Tempietto Longobardo
2 giugno-30 settembre 1990

*Comitato scientifico*
Carlo Guido Mor, *Presidente*
Gian Carlo Menis, *Vicepresidente*
Maria Stella Arena Taddei
Ermanno A. Arslan
Giuseppe Bergamini
Volker Bierbrauer
Istvàn Bóna
Mario Brozzi
Carlrichard Brühl
Pier Maria Conti
Pier Angelo Donati
Gina Fasoli
Istvàn Fodor
Herwing Friesinger
Decio Gioseffi
Otto von Hessen
Mario Mirabella Roberti
Silvana Monti
Hermann Nehlsen
Gaetano Panazza
Adriano Peroni
Giuseppe Maria Pilo
Aldo Rizzi
Angiola Maria Romanini
Marcello Rotili
Piergiuseppe Scardigli
Drago Švoljšak
Amelio Tagliaferri
Françoise Vallet
Mariella Moreno Buora, *Segretaria*

## ZANUSSI

*Direzione della mostra*
Gino Pavan, *Coordinatore*
Giuseppe Bergamini
Gian Carlo Menis
Amelio Tagliaferri

*Segreteria generale organizzativa*
Giuliana Ferrara

*Segreteria per il catalogo*
Mariella Moreno Buora

*Direzione amministrativa*
Deputazione di Storia Patria
per il Friuli
*coordinamento*
Ernesto Liesch

*Allestimento*
Gianni Avon con Elena e Giulio
Avon; Leonardo Miani, Pietro
Tomat e con Luciana Marini Bros

*Progetto grafico della mostra*
Ferruccio Montanari

*Coordinamento grafico*
CDM, Udine
*con*: Margherita Mattotti
Marina Blasutti
Marco Marangone

*Restituzione cartografica*
Attilio De Rovere

*Elaborazione grafica del rilievo dei monumenti*
cooperativa ALEA, Udine

*Realizzazione dell'apparato grafico e cartografico*
Sanvidotti, Udine

*Museo Nazionale di Cividale*
Vetrine dell'Ufficio centrale
per i BAAAAS (centro progetti
museali)
Mario Semino

*Restauri*
Studio Formica, Milano; Florence
Caillaud, Bologna; Arte Rosa di
Parnigoni-Beverate, Como

*Calchi*
Uber Ferrari, Modena
Isalf Povoletto, Udine

*Modelli architettura*
Andrea Bragutti, Udine

*Commento musicale in mostra*
Marco Maria Tosolini, Intercon

*Programmi didattici su calcolatore*
IBM Italia

*Multivision*
Intercon AVS, Milano

*Filmato*
"I Longobardi dalla forza alla
ragione", Società Videa
Pordenone, regia Bruno Mercuri

*Materiale didattico per la scuola*
Cassa di Risparmio di Udine
e Pordenone

*Assicurazioni*
Assicurazioni Generali di Trieste

*Trasporti*
Piccin, Venezia

*Ufficio stampa e PR*
Studio Pustetto, Udine

*Ufficio stampa Electa*
Silvia Palombi

*Agenzia di pubblicità*
De Dolcetti Marketing
& Comunicazione, Trieste

Si ringrazia particolarmente
per la collaborazione e per la
concessione del Museo Nazionale
di Cividale
Ferdinando Facchiano, *Ministro
per i Beni Culturali e Ambientali*

Si ringraziano particolarmente
per la collaborazione
Francesco Sisinni, *Direttore
generale dell'ufficio centrale per
i beni ambientali, architettonici,
artistici e storici*

*i Soprintendenti archeologici*
Elisabetta Roffia, *Milano*
Liliana Mercando, *Torino*
Francesco Nicosia, *Firenze*
Bianca Maria Scarfì, *Padova*
Enrica Pozzi Paolini, *Napoli*
Severino Maccaferri, *Bologna*
Anna Gallina Zevi, *Ostia*
Giuseppe Andreassi, *Chieti*

*i Soprintendenti per i beni
artistici e storici*
Jadranka Bentini, *Modena*
Evelina Borea, *Roma*
Paola Ceschi Lavagetto, *Parma*
Alberto Cornice, *Siena*
Paolo dal Poggetto, *Urbino*
Antonio Paolucci, *Firenze*
Bianca Alessandra Pinto, *Torino*
Rosalba Tardito, *Milano*

*il Soprintendente per i beni
ambientali, architettonici,
artistici e storici*
Guglielmo Malchiodi, *Perugia*

*i Soprintendenti per i beni
ambientali, architettonici,
archeologici, artistici e storici*
Gabriella d'Henry, *Campobasso*
Domenico Antonio Valentino,
*Trieste*

*il Soprintendente per i beni
ambientali e architettonici*
Francesco Zurli, *Ravenna*

*il responsabile del Servizio beni
culturali - Ufficio beni archeologici
della Provincia Autonoma
di Trento*
Gianni Ciurletti

*il Soprintendente ai beni culturali
della Provincia Autonoma
di Bolzano*
Helmut Stampfer

*il Conservatore di Villa Manin*
Aldo Rizzi

il Ministero degli Affari Esteri, gli
ambasciatori, gli addetti culturali,
i direttori degli Istituti Italiani di
cultura di Austria, Cecoslovacchia
(un ringraziamento particolare
al Direttore Flavio Andreis
e alla signora Lucia Milloschil)
Iugoslavia, Repubblica
Democratica Tedesca, Spagna,
Svizzera, Ungheria

Un vivo ringraziamento ai
Direttori dei Musei e Gallerie
italiani ed esteri, ai responsabili
delle Curie vescovili
e arcivescovili, ai Sacerdoti
responsabili delle Chiese italiane

Schede in catalogo di
AL   Annunziata Lombardi
ARS  Andrea R. Staffa
AT   Amelio Tagliaferri
BG   Bruno Genito
CA   Claudia Adami
CG   Carla Ghisalberti
DR   Daniela Ricci
DS   Drago Švoljšak
EAA  Ermanno A. Arslan
FA   Francesco Aceto
FC   Flavia Coraggio
GB   Gioia Bertelli
GBr  Giuseppe Bergamini
GC   Giuseppe Cuscito
GCM  Gian Carlo Menis
CG   Giuseppe Ghilarducci
GO   Giorgio Otranto
IAS  Isabèl Ahumada Silva
IB   Istvàn Bòna
JČ   Jana Čizmářová
LPB  Luisella Peyrani Baricco
LRC  Luigi Romolo Cielo
MB   Maurizio Buora
MBr  Mario Brozzi
MLC  Maria Linda Cammarata
MR   Marcello Rotili
MV   Marina Valori
OvH  Otto von Hessen
PS   Piergiuseppe Scardigli
PSt  Peter Stadler
RC   Roberto Conti
RH   Richard Hodges
SAF  Sonia Adorni Fineschi
ST   Sergio Tavano
TK   Timotej Knific
VB   Volker Bierbrauer
VS   Vladimir Sakar

*Traduzione delle schede di*
Andrea Csillaghy
Ildikò Kòsa
Maurizio Buora

Comitato organizzatore

Silvano Antonini Canterin
*Assessore regionale all'istruzione,
alla cultura, alla formazione
professionale, Presidente*

Gioacchino Francescutto
*Assessore regionale al commercio
e al turismo*

Giovanni Bellarosa
*Capo di Gabinetto della Presidenza
della Giunta regionale*

Eltevisia Illiori
*Direttore regionale dell'istruzione
e della cultura*

Franco Richetti
*Direttore regionale del turismo*

Paolo A. Romano
*Direttore dell'Azienda regionale
per la promozione turistica*

Nicolò Molea
*Direttore del Servizio delle attività
culturali*

Paola Visca Calligaris
*Direttore del Servizio dei beni
culturali*

Fulvio Sossi
*Direttore dell'Ufficio stampa
e pubbliche relazioni della
Giunta regionale*

Domenico Antonio Valentino
*Soprintendente ai BAAAAS,
del Friuli-Venezia Giulia*

Maria Laura Iona
*Soprintendente archivistico
per il Friuli-Venezia Giulia*

Dante Bernini
*Rappresentante del Ministero
per i beni culturali*

Ettore Bianchi
*Rappresentante dell'ENIT*

Giuseppe Pascolini
*Sindaco del Comune di Cividale*

Pierino Donada
*Sindaco del Comune di Codroipo*

Giuseppe Pausa
*Presidente dell'Azienda di
soggiorno e turismo di Cividale
e Valli del Natisone*

Gaetano Cola
*Presidente dell'Azienda Autonoma
del turismo di Udine*

Renato Gruarin
*Presidente della Pro loco
di Codroipo*

Carlo Guido Mor
*Presidente della Deputazione
di Storia Patria per il Friuli*

Gian Carlo Menis
*Direttore del Centro regionale
di catalogazione e restauro
dei beni culturali*

Pier Maria Conti
*Ordinario di Storia Medievale
all'Università di Parma*

Otto von Hessen
*Ordinario di Archeologia dell'Alto
Medioevo all'Università di Venezia*

Volker Bierbrauer
*Ordinario di Preistoria
e Protostoria all'Università di Bonn*

Amelio Tagliaferri
*Direttore del Museo Statale
Nazionale di Cividale del Friuli*

Aldo Rizzi
*Conservatore della Villa Manin*

Gino Pavan
*Ex soprintendente ai BAAAAS, del
Friuli-Venezia Giulia, coordinatore
del comitato organizzatore*

Giuseppe Bergamini
*Direttore del Museo civico e della
Galleria d'arte moderna di Udine*

Enrico Valoppi
*Rappresentante del Centro
regionale di catalogazione
e restauro dei beni culturali*

Giuseppe Fornasir
*Segretario della Deputazione
di Storia Patria per il Friuli*

Giuliana Ferrara
*Segretaria*

Rivisitare la storia dei Longobardi è ripercorrere
il cammino di un popolo che ha toccato molti Paesi europei
oggi al centro dell'attenzione per ben altri rivolgimenti di
carattere politico e sociale. Dalle foci dell'Elba alla Moravia
e all'area di Vienna, dall'Ungheria alla Slovenia, al Friuli,
alla penisola italiana: sono le tappe della migrazione
di questo popolo che si possono ripercorrere nelle due
prestigiose sedi della Mostra: Cividale e Villa Manin
di Passariano. Si riscoprono, attraverso il lavoro di studiosi
e la visita a monumenti e opere, temi e soggetti che hanno
contribuito a determinare un aspetto dell'identità culturale
degli europei.
Cividale, sede del primo ducato longobardo in Italia,
conserva le testimonianze monumentali più prestigiose
di quell'epoca.
Villa Manin è un "contenitore" che si avvia ad avere una
funzione culturale di risonanza internazionale.
Questa Mostra, per contenuti e "luoghi", si inserisce nella
serie di iniziative che la Regione Friuli-Venezia Giulia
ha realizzato per qualificare la sua presenza nel circuito
culturale europeo. Un circuito che, come evidenzia proprio
questa iniziativa, tende a completarsi con i nuovi spazi di
collaborazione che si stanno aprendo tra l'Est e l'Ovest
dell'Europa.
In questo nuovo contesto il Friuli-Venezia Giulia intende
dare il proprio contributo, forte di esperienze e tradizioni
che qualificano questa regione come punto di incontro
di popoli e culture.

Adriano Biasutti
*Presidente della Regione Friuli-Venezia Giulia*

## Sommario

# Introduzione

*Gian Carlo Menis*

Quando nel 1986 l'Amministrazione regionale del Friuli-Venezia Giulia manifestò il suo proposito di organizzare una grande mostra dedicata al tema dei Longobardi in Italia si alzò un coro di consensi sia da parte degli studiosi, italiani e stranieri, sia da parte dell'opinione pubblica. Si riteneva infatti, giustamente, che ormai fosse maturo il tempo per fare un bilancio critico delle numerose scoperte avvenute in territorio italiano durante gli ultimi decenni e, quindi, per tentare anche una sintesi storiografica interdisciplinare sull'antica "questione longobarda" nella storia d'Italia. Collegandosi alle risultanze di precedenti convegni di studio (Spoleto 1951, Cividale 1952, Benevento 1956, Pavia 1967, Lucca 1970, Milano 1971, Udine 1969, Roma 1973) e utilizzando le esperienze di recenti analoghe esposizioni (Milano 1978, Mainz 1980, Parigi 1981, Amburgo 1989) sembrava ormai doveroso puntualizzare lo stato delle nostre conoscenze su quell'importante movimento culturale che si svolse sul territorio della Penisola fra il 568, anno dell'immigrazione longobarda, e il 776, anno della fine del ducato friulano e del Regno italico. In particolare sembrava ormai indilazionabile definire le forme e la portata dei rapporti culturali intercorsi fra le popolazioni romane o romanizzate dell'Italia e la nuova classe dominante longobarda durante quei due secoli decisivi per la storia della civiltà italiana. Ideale, inoltre, sembrò a tutti la sede proposta per la mostra, il Friuli: non solo perché in questa regione si trova Cividale, la *Civitas Austriae*, con il suo ineguagliabile patrimonio di monumenti mobili e immobili d'età longobarda, ma anche perché qui erano state effettuate nuove importanti scoperte (Cividale, Romans d'Isonzo) e sistematiche indagini archeologiche (Invillino).

A elaborare un organico progetto espositivo fu, perciò, subito chiamato un prestigioso Comitato scientifico che mise insieme eminenti cultori di diverse discipline afferenti all'unico tema proposto. Il Comitato si mise subito all'opera con ammirevole impegno e dedizione e, dopo un intenso e fecondo lavoro di circa due anni, presentò all'ente promotore un ricco e articolato piano per la mostra. In esso venivano anche preliminarmente precisate le finalità che dovevano indirizzare la realizzazione dell'esposizione e che è opportuno qui ribadire. Esse sono sostanzialmente due. La prima strettamente scientifica: bilancio delle ricerche, confronto dei dati, analisi dei processi d'acculturazione nell'insieme dell'universo culturale italiano. La seconda divulgativa e didattica: illustrazione accattivante di un frammento del nostro passato che costituisce ancora parte integrante del nostro presente. Al conseguimento di tali obiettivi il Comitato organizzatore, in seguito costituito dalla Giunta regionale, ha dedicato tutta la sua generosa e frenetica operosità per

arrivare in tempi strettissimi all'appuntamento del 1990.
A dire il vero, la mostra che il Comitato organizzatore è riuscito ad allestire è sicuramente impari al vasto progetto originario elaborato dal Comitato scientifico. A ciò hanno congiurato cause diverse. In primo luogo la relativa angustia degli spazi espositivi disponibili e la necessità di selezionare e focalizzare le tematiche proposte allo spettatore. In secondo luogo l'esclusione dalla mostra di diverse testimonianze significative per il rifiuto dei prestiti, motivato soprattutto dalla fragilità dei manufatti. Nel suo complesso, tuttavia, l'esposizione resta rigorosamente fedele al piano scientifico originario e riesce ugualmente a trasmettere il messaggio essenziale inteso dai pianificatori. Anche per la ragione che le assenze sopra rilevate sono ampiamente supplite dagli eccezionali reperti e monumenti che la mostra può presentare a Cividale. E tale costatazione serve anche a ribadire come le due sedi della mostra, Villa Manin di Passariano e Palazzo dei Provveditori di Cividale, sono tra loro strettamente integrate interdipendenti, sia dal punto di vista organizzativo sia da quello contenutistico.

L'itinerario della mostra accompagna, dunque, il visitatore alla progressiva scoperta della storia, della cultura e della vita dell'ancor per tanta parte misterioso popolo longobardo che nel 568 immigrò dalla Pannonia in Italia e che ha lasciato ovunque sul suolo della Penisola tracce eloquenti della sua presenza.

Alla Villa Manin l'esposizione è articolata in nove sezioni delle quali le prime cinque illustrano, soprattutto attraverso reperti archeologici, i caratteri etnici e le vicende storiche dei Longobardi durante il primo secolo della loro presenza in Italia; le altre quattro lumeggiano, soprattutto attraverso le manifestazioni dell'architettura e delle arti figurative, gli elementi salienti della civiltà fiorita in Italia nell'ambito del regno italico durante l'VIII secolo.

Nella prima sezione (*La migrazione dei Longobardi dalla Pannonia in Italia*), comprendente reperti archeologici provenienti dalla Cecoslovacchia, dall'Austria, dall'Ungheria e dalla Slovenia, si evidenziano l'itinerario seguito dai Longobardi anteriormente al loro ingresso in Italia e l'evoluzione della loro cultura dagli albori della storia fino al loro soggiorno in Pannonia durante il VI secolo. I corredi funebri qui esposti per la prima volta in Italia e in parte inediti sono testimoni di una cultura evoluta, sostanzialmente germanica, ma già fortemente differenziata per notevoli influssi mediterranei. Lo stesso orizzonte culturale si ritroverà nei primi sepolcreti italiani riferibili agli anni dell'immigrazione, da Cividale a Testona, a Nocera Umbra, a Castel Trosino.

Nella seconda sezione (*Dall'occupazione all'insediamento*

*stabile*) si analizza la lenta evoluzione, avvenuta tra VI e VII secolo nei territori controllati dai Longobardi, dalla provvisorietà dell'occupazione alla stabilità dell'insediamento e quindi alla formazione di uno stato italiano politicamente accentrato e, almeno tendenzialmente, unitario. In particolare vi viene doverosamente sottolineato il ruolo determinante svolto in questa direzione dal potere regio. La distribuzione geografica dei ritrovamenti archeologici in suolo italiano mette in evidenza le ragioni strategiche che presiedettero alla dislocazione degli occupanti e le aree in cui probabilmente si verificò una maggiore intensità d'insediamento. Tali fenomeni vengono più analiticamente esaminati, utilizzando anche i lasciti toponomastici, nei due ducati finora meglio indagati, quello di Forum Iulii e quello di Tridentum.

Nella terza sezione (*Forme d'insediamento*) vengono illustrate due forme emblematiche d'insediamento, quella urbana e quella castrense, esemplificate la prima attraverso le vicende urbanistiche della città di Benevento, la seconda attraverso le vicissitudini del castrum friulano di Ibligo – Invillino (oggetto di recenti e approfondite indagini archeologiche). Particolare attenzione viene qui data al problema della continuità fra Antichità e Alto Medioevo, fra strutture tardo antiche e ristrutturazioni longobarde.

Nella quarta sezione (*La società longobarda*) viene rappresentata la situazione culturale della società longobarda tra VI e VII secolo, mettendo in luce primariamente un fatto sintomatico e decisivo per le sue sorti successive: il passaggio, cioè, dalla cultura orale e mnemonica alla cultura scritta. Fu questo un mutamento di incalcolabile portata storica sia per i suoi aspetti positivi sia per i suoi risvolti negativi (la perdita irreparabile sia della lingua longobardica sia del connesso patrimonio etnico originario). Oggetti di varia natura presenti in mostra, tra i quali primeggia il Codice di Vercelli dell'VIII secolo, uno dei più antichi testimoni dell'Editto di Rotari, documentano in vario modo questo complesso e centrale avvenimento culturale della prima età longobarda. L'approfondimento della conoscenza della società longobarda è affidato soprattutto ai numerosi materiali appartenenti ai corredi funebri maschili e femminili rinvenuti nei sepolcreti italiani. In particolare nei prodotti dell'oreficeria e nelle tecniche di lavorazione dei metalli si rivela meglio che in ogni altra arte il genio ancestrale del popolo longobardo.

Nella quinta sezione (*Il processo di acculturazione*), attraverso oggetti d'oreficeria rinvenuti sul suolo italiano e databili tra la fine del VI e la seconda metà del VII secolo, si mettono in risalto quelle variazioni tipologiche, simboliche ed estetiche che rivelano le tendenze dominanti del processo di acculturazione in atto nella società longobarda. L'assunzione di consuetudini autoctone da parte dei Longobardi è avvalorata da numerose testimonianze, fra le quali giova ricordare almeno quella offerta dal diffusissimo uso delle croci a lamina d'oro, costumanza cristiana mediterranea fatta propria dai Longobardi.

Con la sesta sezione (*L'architettura*) inizia la parte della mostra dedicata specificamente alle manifestazioni artistiche fiorite nel regno longobardo tra il VII e l'VIII secolo. In primo luogo vengono perciò passati in rassegna i più celebri monumenti architettonici di quell'età, da quelli più noti (Tempietto longobardo di Cividale, San Salvatore di Brescia, Santa Sofia di Benevento...) a quelli meno conosciuti e problematici.

Nella settima sezione (*La scultura*), attraverso una rigorosa selezione tipologica, viene rievocata l'impetuosa fioritura dell'arte plastica "longobarda" che raggiunge il suo momento magico soprattutto durante l'età liutprandea. Essa si esprime in forme per lo più aniconiche derivate da stilemi germanici e classici originalmente rielaborati, ma non ignora neppure la figura umana e animale, raggiungendo talora esiti raffinati e stupefacenti, come nell'altare di Ratchis o nei plutei di Pavia e Brescia.

Nell'ottava sezione (*La pittura*) vengono presentate sommariamente la pittura murale e la miniatura, attraverso le riproduzioni di alcuni eventi pittorici tra i più significativi e attraverso le pagine miniate di alcuni codici dell'VIII secolo. Particolare risalto si è voluto dare doverosamente a quell'impareggiabile ciclo affrescato che adorna il presbiterio della chiesa di Santa Maria foris portas a Castelseprio.

Nella nona sezione, infine (*Aspetti della cultura*), si illustrano alcuni aspetti della vita sociale e culturale dell'Italia longobarda, con particolare riguardo alla economia agricola (rappresentata dalla singolare serie di attrezzi venuti in luce a Belmonte) e alla liturgia. Quest'ultimo tema è rappresentato, oltre che attraverso alcuni spettacolari esempi d'arte sacra, dal codice Rehdigerano di Berlino, il più antico manoscritto della liturgia aquileiese, presente in Friuli già nei secoli VII e VIII, asportato nel secolo XV e ora ritornato in patria dopo 500 anni.

Nel Palazzo dei Provveditori veneti di Cividale sono esposti in sette sale i più significativi reperti e tesori d'età longobarda provenienti dalla stessa città ducale e da altre località del ducato friulano. In essi si evidenzia con particolare vigore il lento processo di acculturazione della civiltà longobarda dal VI all'VIII secolo.

Nella prima sala (*Le più antiche necropoli cividalesi*) sono esposti accanto ai corredi funerari delle prime necropoli

sorte nel suburbio di Cividale (San Giovanni e Cella), una serie rappresentativa di reperti provenienti dalla Iugoslavia e da altre località contermini. Emerge così con estrema evidenza il comune orizzonte culturale che accomuna le popolazioni longobarde pannoniche alla prima generazione di immigrati. Di particolare interesse la tomba del guerriero – orefice.

Nella seconda sala (*Ceramiche vetri bronzi*) sono esposti prodotti dell'artigianato longobardo (ceramica stampigliata), autoctono (vetri) importato (bronzi) che attestano la complessità e la vastità degli scambi commerciali longobardi.

Nella terza sala (*Due grandi tombe della necropoli Gallo*) due ricchi corredi funebri documentano suggestivamente costumi e abitudini della vita quotidiana dei Longobardi, mode, passatempi, superstizioni e la prevalente attività tessile delle donne.

Nella quarta sala è esposto il cosiddetto *Sarcofago del duca Gisulfo*, superbo manufatto marmoreo che conteneva un eccezionale corredo comprendente oggetti preziosi, come la stupenda croce aurea, l'anello sigillare d'oro, la teca reliquiaria in oro e smalti, gli speroni d'argento massiccio e oro ecc. che confermano l'alto rango sociale del defunto.

Nella quinta sala (*Tombe dalla necropoli di Santo Stefano in Pertica*) è esposto il nucleo centrale di tutta la mostra cividalese cui appartengono i corredi provenienti dalla grandiosa necropoli di Santo Stefano in Pertica, situata poco oltre le mura romane dell'antico Forum Iulii. Tale nucleo testimonia ampiamente il progressivo avvicinamento della cultura longobarda a quella della popolazione romana o romanizzata locale. Ciò si evidenzia particolarmente nell'impiego di nuove tecnologie nella lavorazione dei materiali preziosi, nell'uso delle croci a lamina d'oro, nelle guarnizioni in oro e argento delle cinture e così via.

Il confronto analitico fra materiali longobardi e autoctoni viene puntualmente affrontato nella sesta sala (*Longobardi e autoctoni*). Risulta chiaro da tale confronto come l'industria locale in età longobarda fosse decaduta e dominasse sovrana l'industria degli immigrati, almeno fino alla fine del VII secolo. La situazione, però, si capovolge nel secolo successivo, quando, a una evidente caduta dell'industria longobarda dei metalli si accompagna una prepotente ripresa di quella italica o romano bizantina.

Nella settima sala, infine (*Tesori cividalesi dell'ultima età longobarda*), si possono ammirare alcuni dei celebri tesori dell'ultima età longobarda conservati nella città ducale. Essi sono i testimoni più accreditati della nuova sintesi culturale che caratterizza la società italiana, ormai non più né latina né germanica ma già "romanica".

Se al termine di questo itinerario attraverso la mostra il visitatore trarrà la conclusione che i Longobardi d'Italia alla fine dell'VIII secolo "di già non ritenevano di forestieri altro che il nome" – come scriveva il "segretario fiorentino" nel 1525 – gli ordinatori dell'esposizione si riterranno soddisfatti.

# I
# LA MIGRAZIONE
# DEI LONGOBARDI
# DALLA PANNONIA IN ITALIA

## I.a **I Longobardi in Pannonia**

*Istvan Bóna*

Si possono seguire con una certa precisione gli spostamenti dei Longobardi nell'Europa centrodanubiana da quando Odoacre cacciò i Rugi, intorno al 488, lasciando libero il territorio da loro prima occupato.

Nel primo decennio del VI secolo i Longobardi passano il Danubio e devono pagare il tributo agli Eruli, che allora dominavano sulla Pannonia e il Norico: la difficile convivenza porta a una guerra che viene vinta dai Longobardi e provoca la dispersione degli stessi Eruli, sicché verso il 510 il regno longobardo si estende dal bacino boemo fino alla Pannonia.

Le tradizioni storiche e dinastiche longobarde si coagulano nell'*Origo gentis Langobardorum*, che viene riscritta più volte, a seconda del mutare degli interessi dinastici. Una delle diverse versioni è la prefazione dell'Editto di Rotari, del 643. Gli storici romani di lingua greca estranei a interessi di corte, quali *Procopio* che scrive nel 510-552, *Agathias* nel 539 e nel 552-558 e ancora *Menandros Protector* attivo tra 566 e 582, conservano tuttavia la storia vera di questo periodo, come del resto i loro contemporanei che scrivono in latino, tra i quali il goto *Jordanes* che annota gli avvenimenti degli anni tra il 539 e il 551, *Nicezio di Treviri* che descrive la situazione intorno al 566, *Gregorio di Tours* che si occupa dei rapporti franco-longobardi tra 531 e 575 e ancora *Mario di Avenches* che nei suoi scritti elabora gli avvenimenti dell'anno 568.

Il confronto tra questi scritti ci permette di valutare meglio la storia di Wacho che poco dopo la vittoria sugli Eruli uccise suo cugino Tato e assunse il regno. A quel tempo egli sposò Silinga, la figlia di Rodul,

re degli Eruli, divenendone agli occhi delle popolazioni danubiane l'erede a tutti gli effetti e acquistandosi così l'amicizia di Teodorico il Grande re degli Ostrogoti e del suo potente e imparentato collega Herminafred, re dei Turingi.

L'*Origo gentis Langobardorum* scrive che Wacho spinse gli Svevi sotto il suo regno. Questi, fin dal secondo decennio del VI secolo, abitavano la Pannonia, dalla sponda meridionale del Danubio fino al lago Balaton. Quindi Wacho non poté spingersi a sud oltre la Pannonia settentrionale, abitata dagli Svevi e secondo le sue abitudini lasciò una specie di terra di nessuno fra il suo paese e la Pannonia gotica di Teodorico il Grande, che si trovava oltre il fiume Drava, che nel 535, come ci dice espressamente *Procopio*, ne costituiva la frontiera settentrionale. La prima moglie morì senza dargli dei figli maschi e allora, intorno all'anno 510, Wacho sposò la figlia del re turingio Bisen, sorella di Herminafred, che aveva sposato la cugina di Teodorico il Grande. Così Wacho riuscì a entrare nella famiglia "internazionale" dei re e creò con i Turingi quei buoni rapporti, i cui riflessi si possono notare nella stessa lavorazione dei metalli e nell'arte ceramica.

In seguito all'attacco dei Franchi, l'indipendenza della Turingia fu annullata, ma Wacho riuscì a staccarsi con successo dai suoi alleati precedenti, facendo anzi fidanzare sua figlia con l'erede al trono di Austrasia, vincitore dei Turingi. Tuttavia accolse anche molti Turingi rifugiati, tanto che nei territori longobardi appaiono dopo il 534-535 molte persone che usano vesti e attrezzi turingi.

Tramite i matrimoni Wacho riuscì a rafforzare il suo trono e a tenere

il suo popolo lontano dalle guerre. Verso il 535-536, allo scoppio delle ostilità tra Bizantini e Ostrogoti, egli occupò la terra di nessuno pannonica fino alla Drava, dove di recente sono stati scoperti numerosi cimiteri longobardi. In seguito si proclamò "amico e alleato" dell'imperatore, rifiutò la richiesta di aiuto del re ostrogoto Vitige e riuscì a evitare di essere coinvolto negli attacchi dei Franchi in Italia, rimanendo per ben tre decenni a capo dei Longobardi, cosa che riuscì così a lungo e con simile successo solo a Liutprando, due secoli più tardi.

Il potere passò quindi nelle mani di Auduin che stipulò un trattato con Giustiniano I, suggellato dalle nozze con Rodelinda, figlia del re turingio Herminafred e della principessa Amalaberga, rifugiatasi a Ravenna nel 540 e di qui inviata a Costantinopoli. I Longobardi si impossessarono in seguito dei territori che l'imperatore cedette loro e che prima appartenevano agli Ostrogoti, quali la *Norikòn polis* ovvero *Poetovio*, l'*Urbs Pannoniae* ovvero *Siscia* e così via, e delle fortezze delle Alpi Giulie, in cui rimasero attestati per 22 anni.

In questo periodo la stirpe reale, i Lething e le famiglie più importanti, probabilmente erano di religione cattolica (come scrivono nei loro rapporti gli ambasciatori di Costantinopoli) e non ariani (come riferisce *Procopio*) e le figlie di Wacho divennero regine merovingie cattoliche. La conversione al cattolicesimo forse si deve all'influsso degli Eruli, un quarto dei quali prima del 510 era già cattolico. Allora era ancora attiva la Chiesa cattolica il cui centro poteva essere la città di *Scarabantia* (Sopron) che era protetta da mura enormi e dove ancora alla metà del VI secolo risiedeva un

*1. Carta con l'itinerario dei Longobardi dalla Pannonia in Italia*

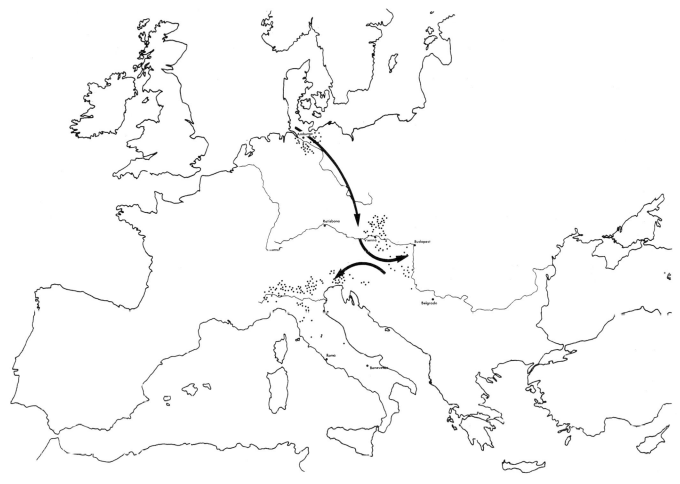

vescovo. È probabile che i Longobardi siano venuti a contatto con l'arianesimo nella Savia e nella Pannonia *saecunda* che conquistarono agli Ostrogoti. Nella primavera del 552 Auduin mandò 5500 combattenti longobardi in aiuto all'esercito di Narsete e ancora l'anno dopo un secondo contingente sul fronte persiano. La data della sua morte non è conosciuta: nel novembre del 565 Alboino risulta re dei Longobardi. Questi si impegnò nella seconda guerra gepido-longobarda, vinta dai Bizantini e dai Gepidi, dopo di che Giustiniano II disdisse l'alleanza coi Longobardi. Alboino reagì

convertendosi all'arianesimo e perseguitando gli ortodossi, come ci informa la lettera indirizzata alla regina Chlodoswintha da *Nicezio di Treviri* (morto nel 566). La regina, cattolica, non poté tuttavia né fermare né ostacolare l'azione del re. Poco dopo i Longobardi venuti in Italia furono visti come ariani convinti e fanatici, ma fra i loro *duces* si trovavano sicuramente anche cattolici e pagani e inoltre in Italia il rito dei primi cimiteri longobardi fu di carattere pagano. In seguito Alboino stipulò un accordo militare con il can Bajan che si trovava presso la frontiera orientale della Turingia, in base al

quale l'esercito degli Avari sarebbe stato alimentato con un decimo del patrimonio zootecnico longobardo. Nella decisiva battaglia della terza guerra gepido-longobarda presso il Danubio gli Avari sconfissero molte forze gepide. Nel 568 Alboino stipulò una nuova alleanza militare, probabilmente contro Bisanzio, con Bajan; con essa cedette la "sua patria", ovvero la Pannonia, agli "amici Unni", cioè agli Avari, dando inizio all'esodo verso l'Italia. Questo sarebbe paragonabile piuttosto a una fuga, in quanto i Longobardi incendiarono le proprie case, saccheggiarono i propri cimiteri e non lasciarono indietro alcun valore.

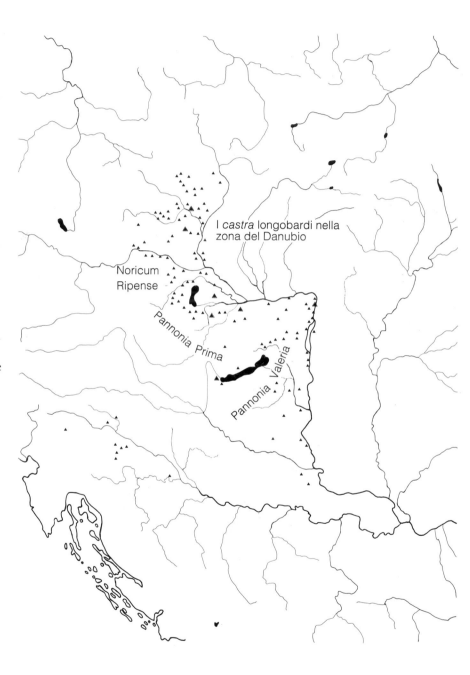

*2. Carta riguardante la zona di insediamento dei Longobardi in Pannonia fra il 489 e il 568 d.C.*

I *castra* longobardi nella zona del Danubio

Noricum Ripense

Pannonia Prima

Pannonia Valeria

Neppure in Italia però si sentirono sicuri contro gli Avari, dal momento che occuparono saldamente le vecchie fortezze sulle Alpi Giulie.

A partire dal 1956 le ricerche archeologiche programmate in Ungheria e in Austria hanno radicalmente cambiato la nostra conoscenza sulla permanenza dei Longobardi in Pannonia, ove essi vissero per due generazioni, di cui la prima popolò la parte settentrionale del territorio e la seconda arrivò in almeno due ondate nella Pannonia centrale e meridionale.

Le sepolture pannoniche dei Longobardi non possono essere scambiate con altre. Le tombe sono molto grandi, lunghe da 2,5 a 3 metri e larghe 1-2 metri, perché scavate a grande profondità. A Szentendre esse sono profonde in media 3 metri, mentre quelle nobili possono raggiungere i 5 metri.

Il rito sepolcrale longobardo prevedeva una "casetta della morte" costruita su pali, entro cui veniva posta la bara ricavata da un grande tronco d'albero. I defunti recavano le vesti e i segni della loro posizione sociale. Presso la testa o ai piedi si deponeva sistematicamente un pezzo di carne da mangiare e anche, in poco più di un terzo delle tombe, bevande, secondo le antiche tradizioni.

I Longobardi erano molto più alti della popolazione dinarico-mediterranea locale, e misuravano in media 1,70-1,80 metri ma anche 1,90 metri, mentre le donne arrivavano a 1,65-1,70 metri. Avevano in genere un colorito chiaro e capelli biondi. Pertanto nei cimiteri si possono distinguere gli arimanni di razza nordica dai semiliberi o servi autoctoni di bassa statura. Una certa integrazione tra i gruppi iniziò già

3. *Paolo Diacono, Historia Romana*
*(Ms. Plut. 63. 35, c. 4r)*

in Pannonia, ma non fu molto significativa a causa della brevità del loro soggiorno.

I Longobardi non si occuparono molto della lavorazione della terra. La maggior parte dei loro villaggi pannonici si trovava al bordo di una zona collinare boscosa: del resto le loro leggi e le fonti italiche rivelano che vivevano dell'allevamento di animali di grandi dimensioni. Le sepolture dei cavalli ci forniscono informazioni sul loro allevamento e anche i resti di cibo trovati nelle tombe: così gli ossi di bovini, di pecore e di capre si riferiscono alla pastorizia, mentre gli ossi di volatile e le uova alludono forse alla caccia o ad altre forme di allevamento domestico. La produzione del grano e del lino era solo aggiuntiva.

Spesso i Longobardi avevano i loro cimiteri accanto ai *castra* romani e nei pressi delle torri di guardia romane. Nel *castrum* di *Herculia* (Tàc), nella parte settentrionale della Pannonia interna, ci sono sicure tracce dei Longobardi, mentre a Kàdarta il loro cimitero è collegato a una villa romana. Tuttavia questo fatto non deve essere sopravvalutato. All'inizio del VI secolo, già da tempo i discendenti dei Romani non abitavano più nelle strutture romane, di cui sopravvivevano le mura di difesa, le torri e qualche edificio pubblico in rovina, mentre le altre costruzioni in paglia e in argilla dovevano essere ridotte in polvere già da tempo. Solo le strade erano rimaste in uso e assicuravano ai conquistatori un'ottima possibilità di spostamento. Non è stata trovata nessuna costruzione longobarda nelle fortezze romane né nella città di *Scarabantia* (Sopron).

A sud della Drava la guarnigione longobarda si presentò in città che erano semiabitate (*Cibalae, Siscia*)

4. *Uscita dei Winili dalla Scandinavia*
*(Cod. Vat. Lat. 927, c. 134v.)*

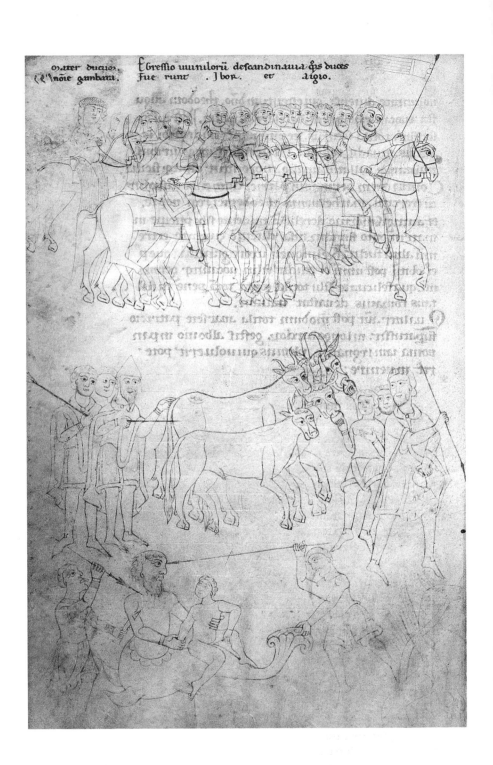

o nelle fortezze tardoantiche delle montagne (Rifnik, *Neviodunum*). I cimiteri indicano chiaramente l'esistenza di varie colonie. Tuttavia nell'area pannonica i Longobardi non imitarono le case a fossa, ovvero con il pavimento a livello inferiore rispetto all'esterno, dell'Europa orientale, infatti nella loro patria d'origine i Longobardi abitavano in lunghe case di legno costruite sopra pali. Si spiega così la tipologia delle "case della morte" fatte a imitazione delle case dei vivi. Si capisce, quindi, come sia molto difficile scoprire le tracce di case longobarde. In Pannonia la totalità dei Longobardi (*gens Langobardorum*) veniva chiamata "l'esercito" (*exercitus*) e i suoi membri "combattenti" (*exercitales* o arimanni). L'assemblea del popolo, il *thing*, era quindi la riunione degli uomini in armi e la sua decisione divenne "la sentenza dei lancieri" (*gairethinx*). La struttura della popolazione era basata sulla fara di cui facevano parte colui che dava il nome, la famiglia dei signori coi loro parenti, i liberi non parenti, i semiliberi e i servi. In tempo di guerra essa diventava un'unità militare mobile. I cimiteri delle fare erano progettati per durare più di una generazione. In base a quanto si ricava dall'analisi dei cimiteri, una fara media poteva annoverare 20-25 persone per generazione: in Pannonia, ove i Longobardi rimasero due generazioni, i cimiteri potevano avere da 30 a 50 defunti. Nei cimiteri in cui le fare si fecero seppellire per più di due generazioni, il numero delle tombe può arrivare a 90-100 come nelle necropoli pannoniche situate presso il lato meridionale del Danubio (Maria Ponsee, Bezenye, Szentendre) o superare le 100, come in alcune località della Moravia.

In Pannonia il 20-25% dei defunti sono guerrieri e la percentuale, anche per l'epoca della migrazione dei popoli, appare veramente alta. Il 30-35% dei sepolti possiede l'armatura completa del combattente – chiamato *(h)arimann, Heermann* (in tedesco) – ovvero la spada, la lancia e lo scudo. Gli scudi umbonati di solito sono posti lateralmente, sul fondo della sepoltura o nella parte superiore di essa. Anche il cavallo dell'arimanno era sepolto, in genere in un proprio spazio (tomba), contemporaneamente al suo padrone.

I liberi della fara (faramanni), sepolti con le lance, costituiscono il 25-30% dei combattenti. La parte restante, gli arcieri sepolti con arco e frecce, erano semiliberi, ovvero *(h)aldii* o *aldiones*. Costoro erano in genere prigionieri o servi elevati al servizio *per sagittam* dall'assemblea popolare o affrancati dai loro padroni per un modesto compenso (*launegild, Lohngeld* in tedesco). A costoro spettava di seguire in caso di guerra i loro padroni come soldati di fanteria. Lo schema della società longobarda, basato sui diversi gradi e sulle varie funzioni del servizio militare, non risulta cambiato neanche due secoli più tardi. Infatti le leggi del re Aistulf, del 750, trattano della cavalleria corazzata, dei lancieri e ancora degli arcieri. Infine in tutti i cimiteri si trovano le sepolture senza armi dei poveri servi (*skalk*), però in Pannonia il loro numero è molto basso in proporzione a quello degli uomini armati.

Le donne longobarde pannoniche non usavano né orecchini né braccialetti né anelli, salvo quelle che fossero di origine germanica o romana. L'uso delle collane di perle è diffuso, ma non in maniera ostentata. Le ragazze e le donne

libere portavano le fibule a forma di disco o di lettera "S", che le serve non indossavano. La moglie dell'arimanno si distingue dalle altre donne per l'uso delle fibule d'argento dorate e per la presenza di uno strumento simbolico quale il coltello del tessitore. È abbastanza difficile distinguere le donne libere dalle semilibere, poiché le due categorie portavano gli stessi ornamenti.

In Pannonia non sempre le fare furono sistemate in villaggi. Talora esse, divise in famiglie, vivevano in abitazioni signorili o in casolari. Appunto a queste famiglie si riferiscono i cimiteri rurali con 6-8 sepolture. È questo un elemento di differenziazione di un'unità sociale per il resto relativamente omogenea.

Per la storiografia del periodo pannonico: SCHMIDT 1934, pp. 565-625; BÓNA 1956, pp. 231-239; JARNUT 1982, pp. 17-26; MELUCCO-VACCARO 1982, pp. 33-41; WOLFRAM 1987, pp. 77-81, 485-486; VARADI 1984, pp. 99-122; LEUBE 1983, pp. 584-595; BÓNA 1988, pp. 63-73.
Opera di divulgazione: MENGHIN 1985.
Per gli aspetti archeologici del periodo pannonico: BÓNA 1956, pp. 183-244, con 30 fotografie (lo stesso materiale fu riprodotto da WERNER 1962 che spesso viene scambiato per una fonte cosiddetta primaria).
MITSCHA-MARHEIM 1963, pp. 79-132; SAGI 1964, pp. 359-404; SVOBODA 1966; BÓNA 1970-1971, pp. 45-74; ID. 1974, pp. 241-255; ID. 1976; ID. 1979, pp. 36-64; ADLER 1979 (1980), pp. 9-40; BÓNA 1980, pp. 393-397; *Die Langobarden...* 1987, pp. 124-125; TEJRAL 1988, pp. 39-53; FRIESINGER 1988, pp. 55-62; BÓNA 1988, pp. 63-73.

*Traduzione dall'ungherese di Beatrice Zucchi*

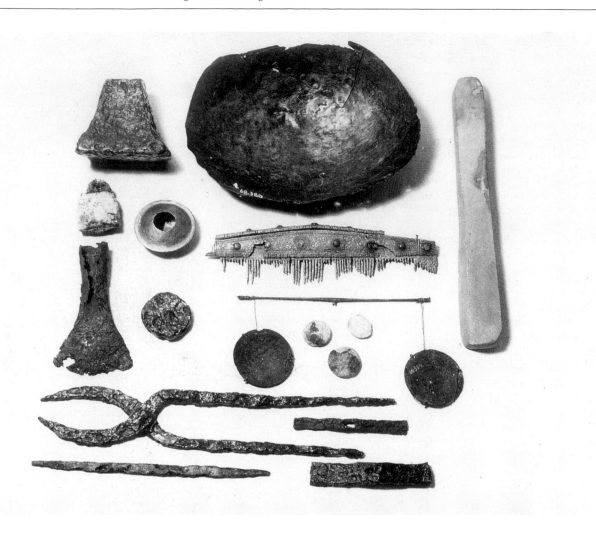

I.1

## I.1 Tomba dell'orefice da Brno
VI secolo
MM, Brno
Inv. nn. 68.361, 68.362, 68.364, 68.365,
68.370, 68.379-68.394, 68.396-68.398,
68.400, 68.401

Tomba scoperta nel 1937 durante lo scavo
per le fondamenta di un edificio in via Ko-
tlàrškà a Brno. Accanto allo scheletro c'era-
no vari oggetti: un'incudine, una tenaglia,
due martelli, un recipiente, una bilancina,
quattro pesi, un pettine, un'ascia, un buli-
no, lamine frammentarie, un disco di bron-
zo, guarnizioni di bronzo e ferro, pietre per
affilare. (JČ)
*Bibliografia*: TEJRAL 1976, pp. 81 gg., figg.
9-11; ID. 1988, 230, n. 69 e tav.

I.1a *Incudine in ferro a forma di piramide
con superficie di battuta aggettante*
7,4 cm (altezza)
VI secolo
MM, Brno
Inv. n. 68.379

I.1b *Pinza in ferro con ganasce piatte
e parte di una branca spezzata*

32 cm (lung.)
VI secolo
MM, Brno
Inv. n. 68.361

I.1c *Martello in ferro, bilaterale
leggermente ripiegato con apertura
a sezione ovale per l'impugnatura*
9,8 cm (lung.)
VI secolo
MM, Brno
Inv. n. 68.365

I.1d *Martello in ferro bilaterale
con due piccole aperture nella parte
centrale "a girandola"*
10,2 cm (lung.)
VI secolo
MM, Brno
Inv. n. 68.364

I.1e *Piccolo recipiente in sottile
lamina bronzea*
2,8 cm (alt.)
VI secolo
MM, Brno
Inv. n. 68.385

Formato da due parti: quella inferiore glo-
bulare e quella superiore, inserita dentro,
conica.

I.1f *Bilancina di precisione in bronzo
e bracci uguali*
bracci: 17 cm (lung.); piattelli ⌀ 5,1 cm
VI secolo
MM, Brno
Inv. nn. 68.383-68.384

Alle estremità dei bracci rigonfiamenti con
due appiccagnoli a bastoncino corti, a se-
zione prismatica e due piattelli di bronzo
con tre sospensioni ad anello ciascuno.

I.1g *Peso in pietra massiccio, prismatico
e anello di sospensione in ferro a occhiello*
3,3 x 3,2 x 3 cm
VI secolo
MM, Brno
Inv. n. 68.400

I.1h *Tre pesi in pietra, discoidali*
⌀ 2,1; 2,4; 2,7 cm
VI secolo
MM, Brno
Inv. nn. 68.396-68.398

I.1i *Pettine in corno a una sola fila di denti*
23 cm (lung.)
VI secolo
MM, Brno
Inv. n. 68.401

Formato da tre parti; sul dorso si trova una
placca ornamentale a linee trasversali, con
sei chiodini in bronzo. La doppia costola,
di forma rettangolare, era fissata in origine
da otto perni in bronzo. Le costole presen-
tano una decorazione a scanalature incise
longitudinalmente lungo il bordo.

I.1l *Ascia in ferro con lama allungata
a due tagli e cannone aperto*
12 cm (lung.)
VI secolo
MM, Brno
Inv. n. 68.362

I.1m *Bastoncino in ferro*
20 cm (lung.)
VI secolo
MM, Brno
Inv. n. 68.370

Fortemente corroso per decorazione al tre-
molo (bulino) a sezione rettangolare allun-
gata, con terminazioni appuntite.

I.1n *Grande lamina in bronzo*
20,6 cm (lung.); 16 cm (larg.)
VI secolo
MM, Brno
Inv. n. 68.386

Arcuata, frammentata con inchiodato un
frammento di lamina triangolare.

I.1o *Disco in ferro massiccio
con foro centrale*
13, 3 cm (alt.); Ø 4,2 cm
VI secolo
MM, Brno
Inv. n. 68.380

I.1p *Guarnizione in bronzo e frammenti
di diverse forme in lamina bronzea*
22,5; 8,8; 6,2; 6,7; 9,5; 6 cm (lung.)
VI secolo
MM, Brno
Inv. nn. 68.381, 68.382 a-b, 68.387,
68.389

I.1q *Pietre per affilare*
25,8; 8,8; 5,5; 4,8; 6,5 cm (lung.)
VI secolo
MM, Brno
Inv. nn. 68.390, 68.394

Prismatiche, di arenaria chiara, di differen-
ti grossezze.

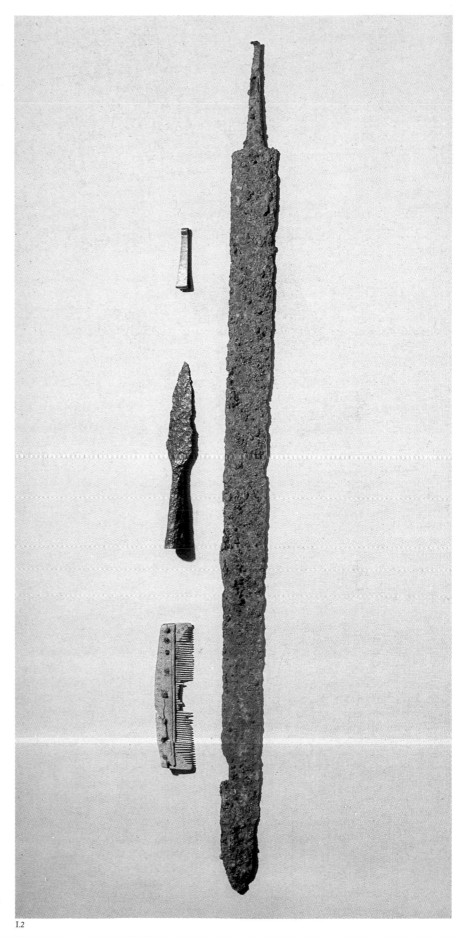

I.2

**I.2 Tomba 100 di un guerriero
longobardo da Holubice**
VI secolo
MM, Brno
Inv. nn. 157.811, 157.814

Tomba di un guerriero longobardo rinve-
nuta nel 1980 a nord-ovest di Holubice, di-
stretto Vyškov, Mähren, tomba 100, con
corredo costituito da una spada, una lancia,
un pettine e una pinzetta. (JČ)
*Bibliografia*: TEJRAL 1988, p. 220, n. 64 e
tav.

I.2a *Spatha in ferro a doppio taglio*
92,5 cm (lung.)
VI secolo
MM, Brno
Inv. n. 157.811

I.2b *Cuspide di lancia*
20,3 cm (lung.)
VI secolo
MM, Brno
Inv. n. 157.812

In ferro con foglia a sezione romboidale e
massiccia costolatura mediana.

I.2c *Pettine in osso, intagliato, formato
da tre parti*
16 cm (lung.)
VI secolo
MM, Brno
Inv. n. 157.814

L'impugnatura, lunga e arcuata, è decorata
da cerchietti a puntini che si trovano anche
nella parte mediana; le costolature laterali
sono tenute insieme da otto ribattini di fer-
ro.

I.2d *Pinzette in bronzo*
6,7 cm (lung.)
VI secolo
MM, Brno
Inv. n. 157.813

Di forma rastremata verso le estremità de-
corate da solcature longitudinali.

**I.3 Coppia di fibule ad arco in argento
dorato da Holubice, t. 95**
70 cm (lung.)
secondo quarto del VI secolo
MM, Brno
Inv. nn. 157.809-157.810

Coppia di fibule "a tenaglia". La piastra di
testa è formata da due tenaglie contrappo-
ste unite per il dorso; la staffa è decorata a
scanalature, la piastra di base ha un'orna-
mentazione a intrecci spigolosi; il piede è a

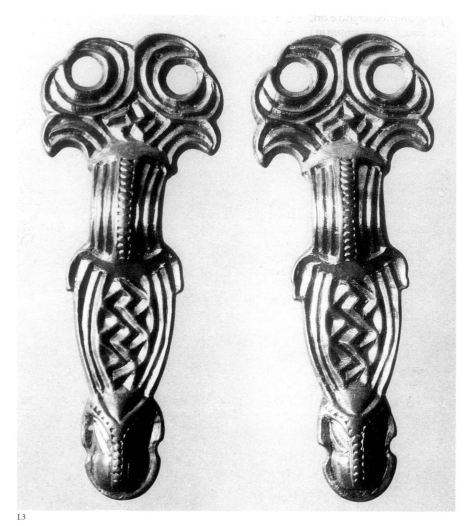

I.3

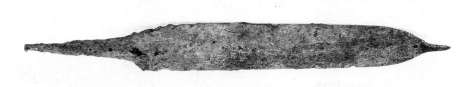

I.4

testa d'animale. Una testa stilizzata è alla
base dell'arco.
Rinvenuta nella tomba 95 della necropoli
di Holubice, Vyškov, Mähren. (JČ)
*Bibliografia*: ČIŽMÁŘ, GEISLEROVÁ, RAKOVS-
KÝ, 1981, p. 135, figg. 3, 8-9.

**I.4 Spatha in ferro da tessitura dalla
necropoli di Mochov, t. femminile 3**
43,6 cm (lung.)
prima metà del VI secolo
NM, Praga
Inv. n. 117.090

Spada femminile di ferro martellato. Molto
ben conservata, solo un po' danneggiata,
superficialmente corrosa.
È un bell'esemplare dello strumentario
femminile. (VS)
*Bibliografia*: SVOBODA 1965, tav. LXIII, 7.

**I.5 Vaso in impasto da Velké Pavlovice
(Břeclav), t. 9**
10,3 cm (alt.)
seconda metà del VI secolo
MM, Brno
Inv. n. 153.307

Pentola con collo stretto e orlo leggermente aggettante, corpo ampio in impasto bruno-sabbioso. Fabbricato a mano. (JČ)
*Bibliografia*: TEJRAL 1976, fig. 26,6; BUSCH 1988, p. 210, n. 59 e tav.

**I.6 Vaso in ceramica stampigliata da Velké Pavlovice (Břeclav), t. 9**
9,6 cm (alt.)
seconda metà del VI secolo
MM, Brno
Inv. n. 107.297

Recipiente a forma di bottiglia, fatto al tornio, in argilla giallo-grigiastra ben depurata, decorata con impressioni stampigliate a losanghe formanti un graticcio sul corpo; sulla spalla, subito sotto la gola, fascia di stampigliature quadrangolari. (JČ)
*Bibliografia*: TEJRAL 1976, fig. 26,7; BUSCH 1988, p. 210, n. 59 e tav.

**I.7 Vaso in impasto da Velké Pavlovice (Břeclav), t. 11**
9,2 cm (alt.)
seconda metà del VI secolo
MM, Brno
Inv. n. 15/48

Piccolo recipiente con orlo aggettante e corpo rigonfio in impasto grossolano e fabbricato a mano. (JČ)
*Bibliografia*: TEJRAL 1976, fig. 27, 23; BUSCH 1988, p. 210, n. 59 e tav.

**I.8 Bicchiere in ceramica nera da Břeclav**
13,8 cm (alt.); Ø 20 cm
prima metà del VI secolo
MM, Brno
Inv. n. 153.609

Ampia scodella a bocca larga. Collo leggermente rientrante con un orlo semplice, diritto, sotto il quale si trovano quattro linee incise orizzontali. Sulla spalla rigonfia del recipiente è incisa una decorazione costituita da due fasci di linee che si congiungono inferiormente formando spazi triangolari in cui sono impressi punti rotondi. La parte inferiore del recipiente porta impressi degli incavi ovaleggianti obliqui (quasi baccellature). (JČ)
*Bibliografia*: ČERVINKA 1936, p. 128, fig. 6; TEJRAL 1976, p. 108, tav. XI, 2.

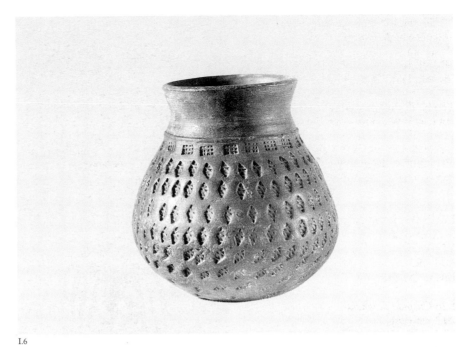

I.6

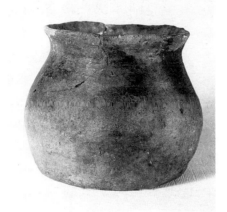

I.5

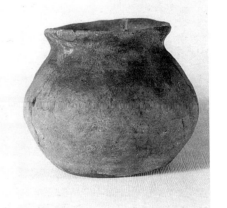

I.7

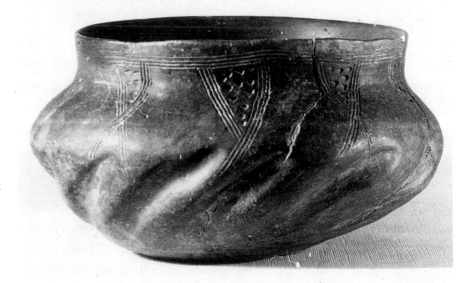

I.8

**Necropoli di Maria Ponsee, Prov. Tulln, Austria inferiore**

Dal 1965 al 1972 Horst Adler è riuscito a portare alla luce 95 fosse di un cimitero longobardo dell'ultimo decennio del V secolo e della prima metà del VI secolo. Dato che circa 30-40 tombe sono andate distrutte a causa dei lavori di scavo di una cava di pietrisco, in questo caso si tratta di uno dei pochi cimiteri di questo periodo esistenti in Austria che abbiano potuto essere esaminati completamente. Per la prima volta si può verificare qui sul piano archeologico la conquista delle terre danubiane da parte dei Longobardi di cui si è trovata notizia nelle fonti scritte. Si è potuto dimostrare che i resti di scheletri, spesso mal interpretati e gettati alla rinfusa, presenti nelle fosse di questo periodo, sono evidentemente la conseguenza di un saccheggio sistematico dei cimiteri. Nel cimitero di Maria Ponsee si possono distinguere tre gruppi di tombe separati gli uni dagli altri. Secondo Adler nel gruppo settentrionale si trovavano probabilmente i membri di una famiglia giunta in queste terre nel VI secolo. Soltanto questo gruppo comprendeva oggetti turingi, prova degli stretti legami esistenti tra i Longobardi e i territori dell'Elba-Saale. Il gruppo meridionale del cimitero dovrebbe comprendere sepolture di una famiglia venuta in queste terre un po' più tardi e proveniente dalle zone a nord del Danubio. Fa parte di questo gruppo anche la ricca tomba maschile 53. Nel gruppo occidentale si trovavano invece membri della restante popolazione romana come si può dedurre dalla sua dotazione misera e dagli elementi di costume poco tipici e insoliti nelle tombe longobarde, quali anelli, bracciali e spilli per capelli. (PSt)
*Bibliografia*: ADLER 1966-70, 26-30, 146/149, 211/217; ID. 11, 1972, 120-121.

*Nota*: i reperti di Maria Ponsee non sono stati oggetto di pubblicazioni, a prescindere da alcune eccezioni. Desideriamo ringraziare cordialmente Horst Adler per averci dato la possibilità di usare in questo catalogo le fotografie di alcuni oggetti e per la loro descrizione.

**I.9 Tomba maschile 53 di Maria Ponsee**
2,70 × 1,60 m
fine del VI secolo
NHMPA, Vienna
Inv. nn. 80.148/80.201

Nella tomba 53, un pozzo di circa 2,70 × 1,60 metri, a una profondità di 3,30

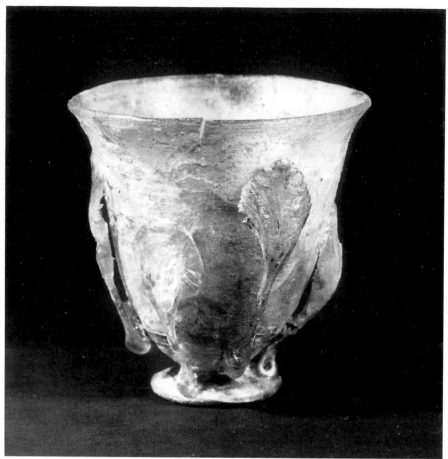

I.9b

metri, era sepolto un uomo di circa 30/40 anni, orientato da ovest a est. La tomba era stata saccheggiata già in tempi antichi. Sul lato meridionale vi erano soltanto oggetti tombali o elementi del costume.
La ricca tomba maschile fa parte del gruppo di tombe meridionale che dovrebbe comprendere sepolture di una ricca famiglia venuta in queste terre un po' più tardi rispetto al gruppo giunto nel VI secolo e proveniente dalle zone a nord del Danubio. (PSt)
*Bibliografia*: ADLER 1966-70; ID. 1972.

I.9a *Spiedo in ferro*
105,4 cm (lung. conservata)
seconda metà del VI secolo
NHMPA, Vienna
Inv. n. 80.148

Spiedo composto da una barra in ferro torto a sezione rettangolare piatta alle due estremità.

I.9b *Calice in vetro*
8,7 cm (alt.); 8,45 cm (Ø massimo; base Ø 3,7)
seconda metà del VI secolo
NHMPA, Vienna
Inv. n. 80.149

Calice di vetro verdognolo, leggermente trasparente e con minutissime bolle d'aria. Corpo imbutiforme con il labbro esoverso; sulla parete resti di fili di vetro e di sei applicazioni di vetro terminanti in alto a ventaglio e in basso a gocce irregolari. Base staccata.

I.9c *Guarnizioni in bronzo ageminato*
10,5 cm (lung.)
fine del VI secolo
NHMPA, Vienna
Inv. nn. 80.156-80.157

Due guarnizioni in bronzo appartenenti ai bordi di un fodero in sezione, a forma di falce di luna. Sui bordi dei lati lunghi e di quelli stretti sono applicate sottili lamine d'oro intarsiate da sottili fili d'argento che corrono trasversalmente.

I.9d *Frammento di coltello in ferro*
24 cm ca. (lung. originale)
fine del VI secolo
NHMPA, Vienna
Inv. n. 80.161

Frammenti di coltello in ferro con codolo staccato dal dorso.

I.9e *Morso in ferro*
barre: 16,4 e 16,8 cm (lung.);
linguette: 1,15 cm (larg.)
fine del VI secolo
NHMPA, Vienna
Inv. n. 80.166

Filetto di morso in ferro composto da due
parti, molto mal conservato. Le barre del
morso, di cui si conservano frammenti, ter-
minavano originariamente con due oc-
chielli. In quelli interni erano infilati i filetti
di ferro intorno ai quali è avvolto un filo
d'argento e che presentano, alle estremità
superiori, un'applicazione poliedrica in ar-
gento. I filetti erano provvisti originaria-
mente di un occhiello ciascuno, nei quali
erano infilate le cinghie. Di queste sono
conservate solo le linguette provviste di
due rivetti di bronzo dorato. Esse servivano
a fissare i sottogola. Degli occhielli esterni
si sono conservate solo le attaccature. In
questi occhielli erano infilati elementi in-
termedi di ferro che tenevano le briglie.

I.9f *Borchie in bronzo dorato*
8,3 cm (lung.); 1,1 cm (larg. b.)
fine del VI secolo
NHMPA, Vienna
Inv. nn. 80.167 e 80.168

Borchia in bronzo dorato, rettangolare, al-
lungata, un po' più larga al centro, con sei
rivetti d'argento; sul rovescio resti della
controborchia in bronzo, decorata.
Una seconda borchia è rettangolare, allun-
gata e ha le stesse caratteristiche.

I.9g *Tre piccole fibbie in bronzo*
a. 3,15 cm (lung.); 1,9 cm (larg.); piastra:
0,95 cm, (larg.) b. 1,1 cm (larg.); c. 0,9 cm
(larg.)
fine del VI secolo
NHMPA, Vienna
Inv. nn. 80.169-80.171

a. Piccola fibbia con staffa ovale, sottile ar-
chetto e ardiglione agganciato, nonché con
una piccola piastra ornamentale rettango-
lare con due file di rivetti in bronzo dispo-
ste nel senso della lunghezza;
b. piccola fibbia in bronzo con sulla staffa
un intarsio in filo d'argento, sulla piastra
ornamentale due rivetti di bronzo disposti
trasversalmente;
c. piccola fibbia analoga.

I.9h *Linguette in argento*
a. 3 cm (lung.), 0,9 cm (larg.); b. 3,3 cm
(lung.), 1 cm (larg.); c. 3,15 cm (lung.),
1 cm (larg.)
fine del VI secolo

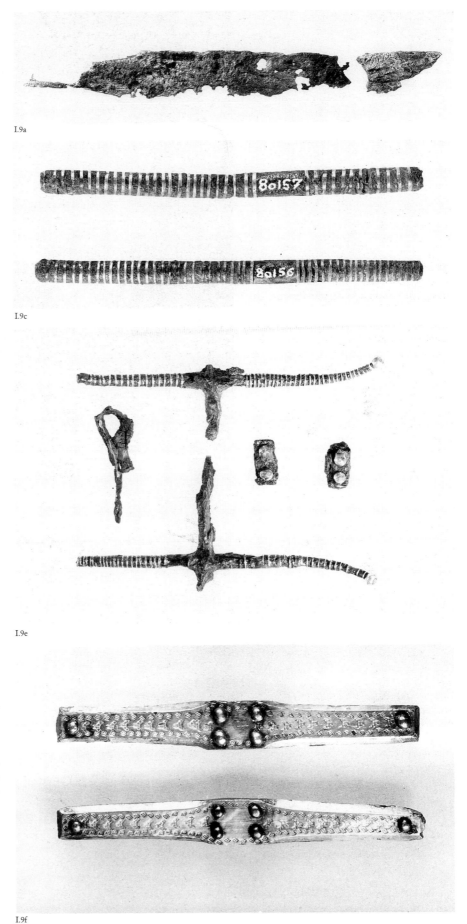

I.9a

I.9c

I.9e

I.9f

NHMPA, Vienna
Inv. nn. 80.172-80.174

Tre piccole linguette di cinghia in argento
con estremità arrotondate, orli smussati,
divise in due e provviste di rivetto in bron-
zo.

I.9i *Borchie in bronzo dorato*
Ø 1,8-2 cm; 1,55-1,65 cm (alt.);
Ø 0,9-1,05 cm; 0,9-1,1 cm (alt.);
Ø 1,4 cm;
1,3 cm (alt.)
fine del VI secolo
NHMPA, Vienna
Inv. n. 80.175

I.9g

Quattro grandi borchie di bronzo dorato,
semisferiche, con rivetto; quattro piccole
borchie in bronzo dorato, con rivetto, se-
misferiche; borchia di bronzo dorato, di
media grandezza, semisferica, con rivetto.

I.9l *Passante in bronzo*
6,6 cm (lung.); staffa: 3,2 cm (lung.);
borchia: 2,2 cm (larg.)
fine del VI secolo
NHMPA, Vienna
Inv. n. 80.176

Passante in bronzo a forma di fibbia di cin-
tura con staffa ovale e con guarnizione del-
toidale con un'estremità circolare e tre ri-
vetti in bronzo.

I.9h

I.9m *Borchia in bronzo*
2,5 cm (lung.); braccio orizzontale:
1,9 cm (lung.)
fine del VI secolo
NHMPA, Vienna
Inv. n. 80.177

Borchia in bronzo a "T" con sezione semi-
circolare. I bracci sono rivestiti con filo
d'argento, all'estremità di ogni braccio un
rivetto d'argento. Sulla traversa minore an-
cora resti della controborchia in bronzo.

I.9n *Frammento di lancia in ferro*
78 cm (lung. originale); impugnatura:
21 cm (lung.), Ø 1,25 cm
fine del VI secolo
NHMPA, Vienna
Inv. n. 80.179

Frammenti di una lancia in ferro. Impugna-
tura piena con sezione circolare e lunga ter-
minazione lanceolata.

I.9o *Passante in bronzo dorato*
4,5 cm (lung.); 1,8 cm (larg.)
fine del VI secolo
NHMPA, Vienna
Inv. n. 80.181

I.9i

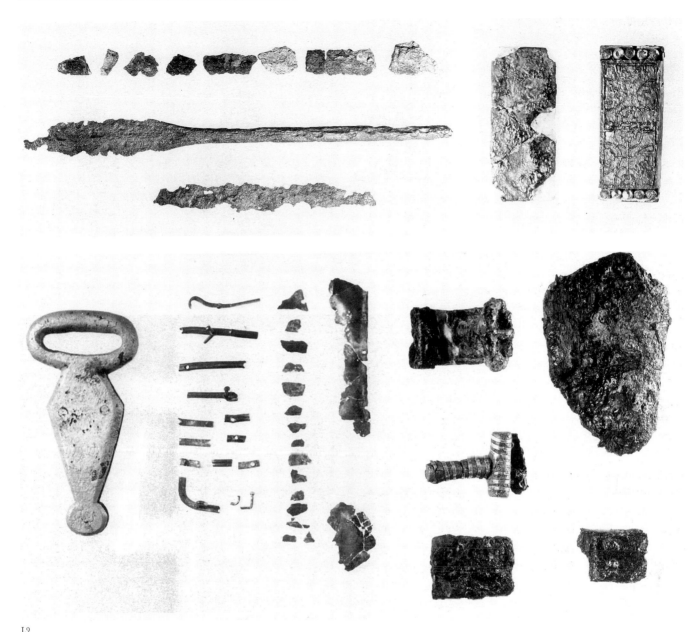

I.9

Passante rettangolare in bronzo dorato, con contropiastra in ferro. I lati lunghi della guarnizione sono smussati, quelli corti sono abbassati e ognuno di essi presenta cinque rivetti in bronzo dorato. La parte frontale ha una decorazione niellata, nel mezzo del campo un nastro sottile con motivi angolari. A destra e a sinistra di questi una croce terminante in semicerchi e in elementi scalinati.

I.9p *Guarnizione in ferro*
4,6 cm (lung.); fibbia: 2,05 cm (lung.); 1,6 cm (larg.)
fine del VI secolo
NHMPA, Vienna
Inv. n. 80.182

Piccola fibbia in ferro con staffa ovale e spi-

notto semplice. La guarnizione rettangolare ricavata tutta da un pezzo presenta al centro due rivetti di bronzo disposti trasversalmente e all'estremità ancora un passante in ferro.

I.9q *Frammento di impugnatura in ferro*
3,7 cm
fine del VI secolo
NHMPA, Vienna
Inv. n. 80.185

Frammento della parte centrale sollevata dell'impugnatura di uno scudo in ferro.

I.9r *Rivetto in bronzo*
fine del VI secolo
NHMPA, Vienna
Inv. n. 80.186

Rivetto a disco in bronzo, un po' frammentato con parte frontale argentata.

I.9s *Due rivetti in bronzo*
Ø 2,8 cm; 8,9 cm (lung.);
impugnatura: 1,15 cm (larg.), Ø 3,1 cm;
0,85 cm (lung.)
fine del VI secolo
NHMPA, Vienna
Inv. nn. 80.187-80.188

Rivetto a disco in bronzo con una parte di impugnatura in ferro che si allarga assumendo una forma circolare.
L'impugnatura presenta una sezione triangolare con lo spigolo sul lato del rivetto a disco. Un secondo rivetto in bronzo presenta ugualmente la parte frontale argentata.

I.9

I.9t *Frammento di imbracciatura*
21 cm (lung.); 1,15 cm (larg.); rivetto:
∅ 2,8 cm; secondo rivetto: ∅ 3,1 cm
fine del VI secolo
NHMPA, Vienna
Inv. n. 80.189

Parte di un'imbracciatura di scudo in ferro,
a sezione triangolare e con le estremità al-
largate a forma circolare. A una estremità,
dal lato dello spigolo, vi è un rivetto a disco
in bronzo, all'altra estremità, a una distanza
di circa 0,55 cm dalla parte piatta dell'im-
pugnatura vi è un secondo rivetto a disco in
bronzo con parte frontale argentata.

I.9u *Rivetto in bronzo*
∅ 3 cm
fine del VI secolo
NHMPA, Vienna
Inv. n. 80.190

Rivetto a disco in bronzo con parte frontale
argentata.

I.9v *Tre chiodi in bronzo*
3,8 cm (lung.); teste: ∅ 1,25 cm; nastro:
1,5 cm (larg.)

fine del VI secolo
NHMPA, Vienna
Inv. n. 80.192

Tre chiodi in bronzo con testa a disco ar-
gentato. Sia le teste dei chiodi come pure i
resti di un nastro di ferro ancora attaccati in
parte ai chiodi stanno di sbieco rispetto al
gambo dei chiodi. I resti dei nastri di ferro
hanno una sezione rettangolare piatta.

I.9z *Guarnizione in argento dorato*
fine del VI secolo
NHMPA, Vienna
Inv. n. 80.195

Sette piccoli frammenti di una lamina ret-
tangolare di guarnizione in argento dorato,
originariamente ripiegata. La figura di de-
stra tiene sollevata la mano sinistra e vi si
nota chiaramente una "punta di lancia".

I.9aa *Lamina*
1,4 cm (larg.)
fine del VI secolo
NHMPA, Vienna
Inv. n. 80.196

Banda di lamina a nervature longitudinali,
incurvata e in un punto ancora ripiegata, al-
la quale era fissata con piccoli rivetti d'ar-
gento la lamina dello stesso materiale, de-
corato, di cui sono rimasti pochi resti. Sulla
banda di lamina era fissata con rivetti o
chiodi, poco prima dell'angolo retto, una
lamina rettangolare d'argento con un'estre-
mità semicircolare e con bande d'argento
nervato. Tutta la superficie della lamina è
decorata con ornamenti di nastri incrociati
e figure stilizzate di animali e uomini in Sti-
le I.

I.9ab *Guarnizione in lamina d'argento*
1,3 cm (larg.)
fine del VI secolo
NHMPA, Vienna
Inv. n. 80.197

Guarnizione in lamina d'argento, priva di
decorazioni, di forma rettangolare, legger-
mente incurvata su se stessa e con un'estre-
mità semicircolare. L'altra estremità, alla
quale da un lato è ancora fissata con chiodi
una striscia di lamina d'argento, è ripiegata
obliquamente e potrebbe quindi forse far
parte del n. 80.196.

I.9

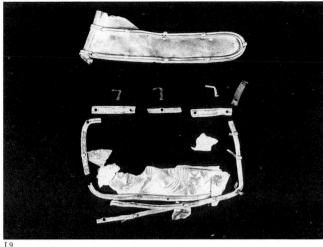

I.9

I.9

I.9ac *Bastoncino in osso*
13,9 cm (lung.); 0,6 cm (larg.)
fine del VI secolo
NHMPA, Vienna
Inv. n. 80.198

Bastoncino in osso, frammentato, legger-
mente arcuato, con una sezione approssi-
mativamente ovale. All'estremità conserva-
ta due rivetti di ferro e una base piatta de-
corata da una fila di punti delimitata da due
linee. Nella parte superiore del bastoncino
si riconoscono in parte file di punti dispo-
ste obliquamente e sempre delimitate da
due linee.

I.9ad *Punta di lancia*
26,8 cm (lung.); 4 cm; (larg.)
beccuccio: Ø 1,95 cm
fine del VI secolo
NHMPA, Vienna
Inv. n. 80.199

Punta di lancia a beccuccio. Parte inferiore
del beccuccio per la maggior parte sostitui-
to. Non vi si riconoscono buchi di chiodi.
Sulla costola che si allunga a partire dal
beccuccio file di piccole incisioni di forma
allungata, sotto a questa una zona decorata
delimitata da due linee, che presenta quat-
tro file di incisioni a rombo, una fila di inci-
sioni circolari e due file di incisioni triango-
lari. Dal punto di attacco dell'estremità al-
largata (foglia), lungo i bordi fino alla estre-
mità della costola (o nervatura) centrale,
piccole incisioni di forma allungata, delimi-
tate su ambedue i lati da due linee.

I.9ae *Pettine in osso*
22,4 cm (lung.); 5,15 cm (larg.)
fine del VI secolo
NHMPA, Vienna
Inv. n. 80.200

Pettine in osso, frammentato, mal conser-
vato, a un unico lato e a tre strati. Le due

copertine erano decorate sotto e sopra al-
ternativamente con motivi a croce, fori cir-
colari (occhi) e gruppi di lineette verticali,
verso il centro delle copertine delimitati da
una scanalatura. Tra queste zone decorate
file verticali di fori circolari. Dodici parti
mediane a denti erano saldate alle coperti-
ne mediante un totale di 17 chiodi o rivetti
in ferro. Una parte di questi era provvista
originariamente di teste in bronzo di cui si è
conservato soltanto un esemplare. Gli ele-
menti mediani esterni erano decorati con
un grande foro circolare, lungo la dentatu-
ra decrescente la decorazione consisteva in
piccoli fori circolari disposti in fila uno vici-
no all'altro e al margine esterno in tre sca-
nalature verticali.

I.9af *Forbice in ferro*
17,6 cm (lung. conservata)
fine del VI secolo
NHMPA, Vienna
Inv. n. 80.201

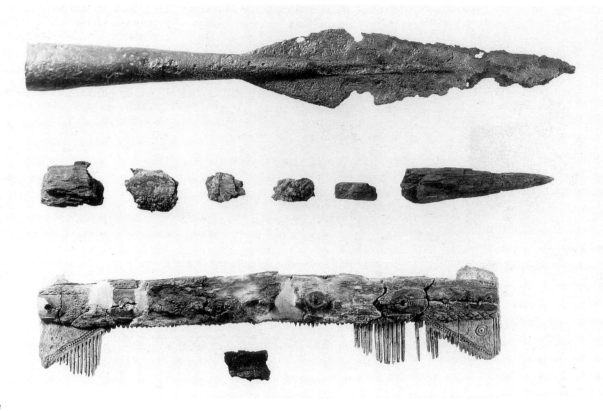

I.9ad  I.9ae

I.9af

Forbice a staffa in ferro, leggermente fram-
mentata e deformata.

I.9ag *Frammento di bacile in bonzo*
fine del VI secolo
NHMPA, Vienna
Inv. n. 80.202

All'interno di resti scuri scoloriti, alcuni
frammenti di un bacile di bronzo a due ma-
nici.
Il recipiente dovrebbe essere stato avvolto
in un panno.

I.10 **Tomba femminile 2 della necropoli
di Mödling**
fossa: 2,70 x 1,40 m
seconda metà del VI secolo
BM, Mödling
Inv. n. LG 201/216

Tomba rinvenuta alla profondità di 3,20
metri. A 0,60 metri dal fondo c'era un gra-
dino per cui la superficie sul fondo era di
2,05 x 0,40 metri. La morta, una donna di
circa 30 anni, giaceva supina. All'altezza
del petto furono trovate sovrapposte due
fibule a rosetta e delle perle. Sul bacino c'e-

rano la fibbia e i ganci della cintura; lungo
la coscia destra si trovavano due fibule a
staffa su un nastro consumato che arrivava
fino alle ginocchia, le cui estremità inferiori
erano ornate da perle.
Già nel 1907 fu scoperta a Mödling (Lei-
nerrinen, nella parte meridionale dell'Au-
stria inferiore) la tomba di un guerriero
longobardo. Nel 1977 furono scoperte da
Stadler altre 7 tombe, di cui 2 femminili,
una maschile e 4 infantili. In questa sede
vengono presentati i reperti della ricca
tomba di donna n. 2 e della tomba di guer-
riero n. 6. Caratteristico di questo gruppo

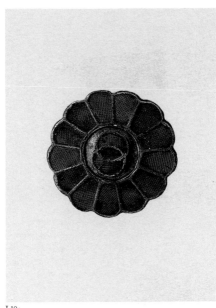

I.10a

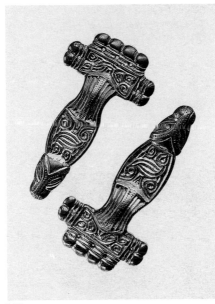

I.10f

di tombe, nelle cui vicinanze non si è potuta scoprire nessuna altra sepoltura, è il fatto che nessuna era stata saccheggiata, come si era verificato invece in tutti i sepolcreti longobardi nel bacino dei Carpazi. I corpi erano orientati da ovest a est. (PSt)
*Bibliografia*: *Katalog..*, 1988, p. 234, n. 71; STADLER, *Arch.* A 63, pp. 31-47.

I.10a *Coppia di fibule a rosetta in argento*
⌀ 3,8 cm
seconda metà del VI secolo
BM, Mödling
Inv. n. LG 201-LG 202

Fibule a forma di rosetta, in argento: la prima, decorata secondo la tecnica *cloisonné* con un reticolo d'oro in cui sono incastonati vetri rossi, è più raffinata della seconda che è priva dell'incastonatura centrale ed è stata dorata a fuoco, secondo una tecnica di lavorazione più primitiva.
La tomba 2 (270 x 140 cm, alla profondità di 320 cm, con un gradino a 60 cm dal fondo), ospitava una donna di circa 30 anni, supina. Le due fibule a rosetta sono state trovate sovrapposte all'altezza del petto.

I.10b *Collana*
⌀ da 0,9 cm a 1,2 cm
seconda metà del VI secolo
BM, Mödling
Inv. n. LG 203

Collana composta da 10 perle, trovata all'altezza del petto.

I.10c *Perle in vetro*
⌀ 2,7-1,4-1,3-2,45 cm
seconda metà del VI secolo
BM, Mödling
Inv. n. LG 204

Due perle anulari nodose in vetro bruno trasparente, due perle non trasparenti in vetro nero con fili bianchi inclusi, perla cilindrica in pasta vitrea bianca, anello in filo di bronzo.

I.10d *Fibbia in argento*
3 cm (larg.)
seconda metà del VI secolo
BM, Mödling
Inv. n. LG 205

Fibbia ad anello ovale e ardiglione a scudetto, in argento, appartenente alla cintura. Rinvenuta sul bacino della morta.

I.10e *Tre ganci di cintura in argento*
2,1 cm (lung.)
seconda metà del VI secolo
BM, Mödling
Inv. n. LG 206

Tre ganci in argento pertinenti alla cintura precedente, a forma di scudetto appuntito con i due lati con due incavi; sul retro occhiello fuso insieme ai ganci.
Trovati sul bacino della morta.

I.10f *Coppia di fibule a staffa in argento*
6,9 cm (lung.)
seconda metà del VI secolo
BM, Mödling
Inv. n. LG 212-LG 213

Coppia di fibule a staffa in argento ramato con piastra di testa rettangolare con otto bottoni rotondi e piatti fusi insieme e piede ovale. Piastra di testa e piastra di base sono ornate con motivi di animali, doratura a fuoco e niellatura triangolare.
Come la precedente; rinvenute all'altezza delle ginocchia su un nastro pendente consunto.

I.10g *Perla in ambra*
1,2 cm (lung.)
seconda metà del VI secolo
BM, Mödling
Inv. n. LG 216

Perla d'ambra di forma irregolare, trasparente, rossastra.

### Necropoli di Poysdorf (Mistelbach), Austria inferiore settentrionale

Negli anni Trenta, nella cava di pietrisco a ovest di Poysdorf un mezzo meccanico ha urtato contro due fosse distruggendole. Nel 1932 si poterono esaminare 6 altre sepolture. Nel 1976 è andata distrutta un'altra tomba. Pertanto complessivamente si è a conoscenza di 9 sepolture longobarde risalenti alla fine del V e alla prima metà del VI secolo. Probabilmente il cimitero prosegue anche sul terreno vicino.

La tomba 4 è stata scavata regolarmente secondo un piano preciso. A una profondità di 205 cm era sepolta una donna in posizione supina su una tavola rovinata. Nella zona del collo perle di vetro e una fibula a spirale, due monete bratteate d'oro (di cui però una soltanto si è conservata). Vicino alla tempia un ago in bronzo. Accanto alla spalla sinistra una ciotola. Nella zona del bacino una fibbia in ferro. Tra le ginocchia perle metalliche, vicino alla coscia sinistra un coltello in ferro, accanto al piede sinistro un pettine d'osso. (PSt)

### I.11 Tomba 6 detta "dell'orafo" dalla necropoli di Poysdorf

1,95 m (profondità)
fine del V - prima metà del VI secolo
NHMPA, Vienna
Inv. nn. 62.793, 62.794, 62.797-62.807, 62.809-62.812, 62.814, 62.816

Sepoltura di un orafo, rinvenuto alla profondità di 1,95 metri in posizione supina, orientato da Ovest a Est. Presso il fianco sinistro si trovava uno scudo; tra le estremità delle gambe ossa di pollo, vicino alla coscia destra una grande pinza, vicino ai piedi vari arnesi: un'incudine con la piastra verso l'alto, due martelli, una lima, una mola, due utensili simili a coltelli, il frammento di una tenaglietta. Tra la lima e la mola due modelli di fibule. A sinistra del petto un coltello, una fibbia, una pinzetta e un morsetto.

La tomba fa parte di una necropoli indagata nel 1932 a Poysdorf (prov. Mistelbach, Austria inferiore settentrionale). Negli anni Trenta furono distrutte due tombe nella cava di pietra a Ovest di Poysdorf; nel 1932 furono scavate regolarmente altre 6 tombe; nel 1976 fu distrutta un'altra sepoltura. (PSt)

*Bibliografia*: BENINGER-MITSCHA-MÄR-HEIM 1966, pp. 167-187; FRIESINGER 1979, p. 64; NEUGEBAUER 1976, pp. 133-139.

I.11a *Mola pseudoquadrata in fine arenaria gialla*
14,5 cm (lung.)

fine del V - prima metà del VI secolo
NHMPA, Vienna
Inv. n. 62.812

L'oggetto presenta forti tracce di usura.

I.11b *Incudine in ferro*
12 cm (alt.)
fine del V - prima metà del VI secolo
NHMPA, Vienna
Inv. n. 62.798

L'attrezzo ha una forma piramidale, con la superficie di battuta quadrangolare.

I.11c *Martello in ferro*
13,3 cm (lung.)
fine del V - prima metà del VI secolo
NHMPA, Vienna
Inv. n. 62.800

Con bocca piana circolare, foro con conficcato un frammento di manico in legno, estremità opposta leggermente incurvata.

I.11d *Martello leggero*
10 cm (lung.)
fine del V - prima metà del VI secolo
NHMPA, Vienna
Inv. n. 62.799

In ferro, caudato, con bocca stretta circolare, foro per l'immanicatura rettangolare.

I.11e *Coltello in ferro a lama ricurva e codolo corto*
11 cm (lung.)
fine del V - prima metà del VI secolo
NHMPA, Vienna
Inv. n. 62.794

I.11f *Perno in ferro*
5,5 cm (lung.)
fine del V - prima metà del VI secolo
NHMPA, Vienna
Inv. n. 62.806

I.11g *Lucchetto in ferro*
8,8 cm (lung.)
fine del V - prima metà del VI secolo
NHMPA, Vienna
Inv. n. 62.807

I.11h *Modello in bronzo di fibula a staffa*
6,5 cm (lung.)
fine del V - prima metà del VI secolo
NHMPA, Vienna
Inv. n. 62.810

Con piastra di testa rettangolare ornata da cinque bottoni, piede ovale concludentesi con una testa d'animale.

I.11i *Modello in bronzo di fibula a "S"*
2,5 cm (lung.)
fine del V - prima metà del VI secolo
NHMPA, Vienna
Inv. n. 62.811

I.11l *Lima di ferro quadra*
18 cm (lung. conservata)
fine del V - prima metà del VI secolo
NHMPA, Vienna
Inv. n. 62.804

Fortemente arrugginita, con residui di legno del manico.

I.11m *Frammento di pinzetta da fabbro in ferro*
8,8 cm (lung.)
fine del V - prima metà del VI secolo
NHMPA, Vienna
Inv. n. 62.802

I.11n *Pinza da fabbro in ferro con un braccio frammentato*
33 cm (lung.)
fine del V - prima metà del VI secolo
NHMPA, Vienna
Inv. n. 62.801

I.11o *Due pietre focaie in pietra di corno color ruggine*
fine del V - prima metà del VI secolo
NHMPA, Vienna
Inv. n. 62.814

I.11p *Morsetto in ferro per limare*
12 cm (lung.)
fine del V - prima metà del VI secolo
NHMPA, Vienna
Inv. n. 62.803

Con anello rettangolare in bronzo per fissare e una striscia di bronzo fissata nella morsa.

I.11q *Pinzetta in bronzo a estremità allargate*
7,6 cm (lung.)
fine del V - prima metà del VI secolo
NHMPA, Vienna
Inv. n. 62.809

I.11r *Fibbia in ferro*
6,5 cm (lung.)
fine del V - prima metà del VI secolo
NHMPA, Vienna
Inv. n. 62.805

Fibbia in ferro, fortemente arrugginita.

I.11s *Coltello in ferro*
25,7 cm (lung.)
fine del V - prima metà del VI secolo

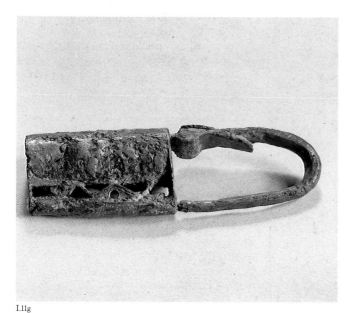

I.11g

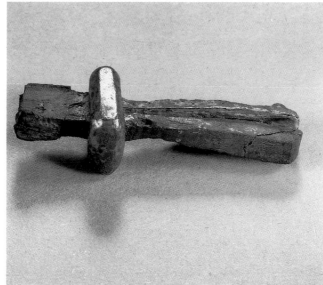

I.11p

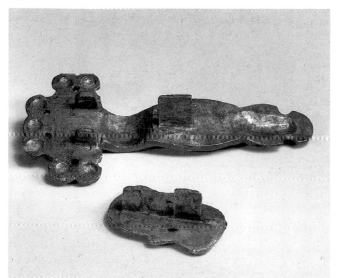

I.11h

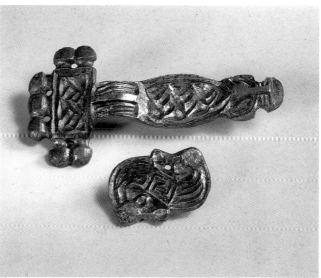

I.11h

NHMPA, Vienna
Inv. n. 62.793

Lama larga e appuntita, codolo piatto e rastremato.

I.11t *Pettine in osso*
15 cm (lung.)
fine del V - prima metà del VI secolo
NHMPA, Vienna
Inv. n. 62.816

A un filare di denti con doppia costola rettangolare fissata con dodici perni. Le costole sono decorate con brevi tagli verticali.

I.11u *Umbone in ferro*
Ø 16,5 cm; imbracciatura: 44 cm (lung.)
fine del V - prima metà del VI secolo
NHMPA, Vienna
Inv. n. 62.797

Calotta conica con punta cilindrica, tesa orizzontale con ribattini; imbracciatura con impugnatura mediana allungata, ad alette; asticciole laterali a nastro.
Le estremità (frammentate) conservano i ribattini.

I.12 **Tomba femminile 4 della necropoli di Poysdorf**

I.12a *Fibula in argento ramato*
2,4 cm (lung.)
fine del V - prima metà del VI secolo
NHMPA, Vienna
Inv. n. 62.779

Fibula a spirale in argento ramato con teste d'uccello stilizzate; al centro della fibula e in corrispondenza dei quattro occhi delle teste vi sono intarsi rotondi di almandino

guarniti con lamina d'oro bugnata. (PSt)
*Bibliografia*: BENINGER-MITSCHA-MÄRHEIM 1966, pp. 167-187; NEUGEBAUER 1976, pp. 133-139.

I.12b *Bratteato in oro*
Ø 1,9 cm
fine del V - prima metà del VI secolo
NHMPA, Vienna
Inv. n. 62.781

Moneta bratteata d'oro con un occhiello in lamina d'oro unito mediante saldatura e con una rigatura trasversale.
Vi è rappresentato un animale con le corna, simile a un cervo, che guarda all'indietro, provvisto di una folta criniera, di una coda e con la lingua penzolante; il corpo è visto dal fianco con una zampa anteriore e una posteriore.

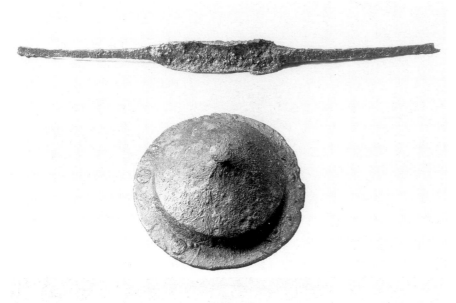

I.11u

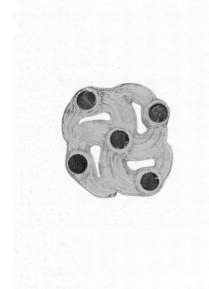

I.12a

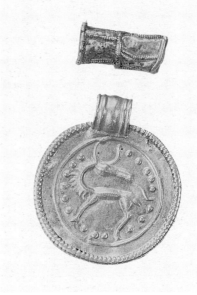

I.12b

una maschera circondata da teste d'uccello. Sull'orlo è ornata da almandini rossi in alveoli rotondi; ai lati della piastra inferiore almandini rotondi; almandini semicircolari e romboidali al centro della piastra di testa e di quella inferiore. Antecedente al cosiddetto "Tipo Cividale".
Dalla tomba di una donna bassa, sepolta in una bara di tavole. La tomba è profonda 220 cm. Le fibule si trovavano sul bacino. (IB)
*Bibliografia*: BÓNA 1964, XV t.; ID. 1970-71, ill. n. 15, pp. 7-8; ID. 1974, tav. 5; ID. 1976, pp. 42-43 tav.

I.14b *Coppia di fibule a disco*
∅ 2,9 cm
metà del VI secolo
MFL, Sopron
Inv. n. 65,48,4

Rosette d'argento, placcate in oro, con castoni di vetro bianco, rosso e verde. Importazione dai paesi dei Merovingi.
Come nelle altre tombe di Hegykö, anche qui le fibule a disco si trovavano sulla parte destra del cranio e sotto il mento, perciò non è chiaro il modo di portarle.
*Bibliografia*: BÓNA 1970-71, ill. 15, pp. 2-3; ID. 1974, tav. 5; ID. 1976, ill. 7.

I.14c *Due chiavi decorative d'argento*
10,8-10,9 cm (lung.)
metà del VI secolo
MFL, Sopron
Inv. n. 65,48,8

Imitazioni di chiavi ritagliate da una lamina d'argento, con decorazione circolare a punzone; fissate a un anello d'argento.
Le chiavi si trovavano sulla parte interna del ginocchio sinistro, una volta pendevano da un nastro.
*Bibliografia*: BÓNA 1970-71, ill. 15, p. 14; ID. 1974, tav. 6; ID. 1976, p. 60 t.

I.14d *Chiave in bronzo di una cassetta*
7,7 cm (lung.)
metà del VI secolo
MFL, Sopron
Inv. n. 65,48,7

Chiave di cassetta con anello per appenderla, con impugnatura frastagliata, di tipo tardo-antico, con in mezzo apertura cruciforme traforata.
La chiave si trovava nella bara all'esterno del ginocchio sinistro.
*Bibliografia*: BÓNA 1970-71, ill. 15, p. 11; ID. 1974, tav. 6.

I.14e *Pendente in cristallo*
∅ 3,3 cm
metà del VI secolo

### I.13 Brocca stampigliata a beccuccio da Kápolnásnyék, t. 1
14,3 cm (alt.); ∅ 11,4 cm
metà del VI secolo
MNU, Budapest
Inv. n. 37,1937,1

Lavorata al tornio, pareti spesse, colore grigio. Il manico e il beccuccio sono stati modellati a mano libera e fissati successivamente. Sul collo lisciatura verticale, quindi tra collo e spalla un anello a costole; sotto disegni romboidali stampigliati in sei righe in tralice e rispettivamente a scacchiera. Trovata alla profondità di 4 metri, accanto a una sepoltura femminile non studiata scientificamente. Altri reperti giunti in museo: fibula rottami di fibula discoide, perle,

fusarola, coltello di ferro. La tomba ha messo sulla traccia giusta gli scavi del 1957. (IB)
*Bibliografia*: HORVÁTH 1935, p. 46, tav. 3; BÓNA 1956, p. 42, tav. 4.

### I.14 Tomba femminile 8 da Hegykö

I.14a *Coppia di fibule a staffa in argento*
12,8 cm (lung.); 6,8 cm (larg.)
metà del VI secolo
MFL, Sopron
Inv. n. 65,48,3

Fibule a staffa fuse in argento, placcate in oro, con piastra superiore rettangolare a staffa sovrapposta; sul piede è riprodotta

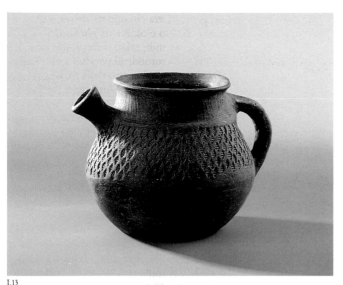

I.13

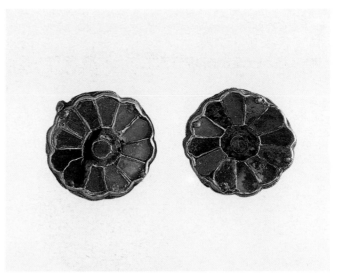

I.14b

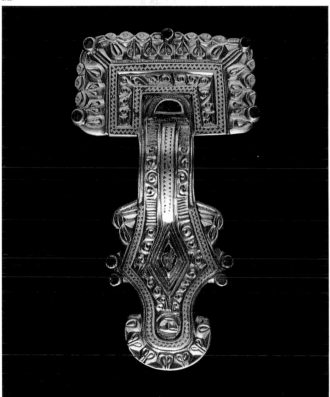

I.14a

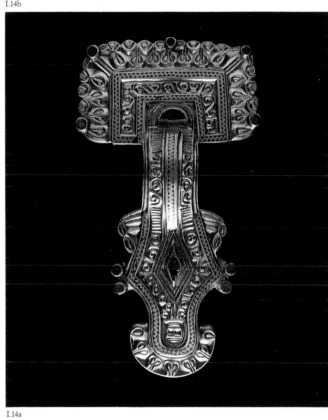

I.14a

I.14c

I.14d

I.14e

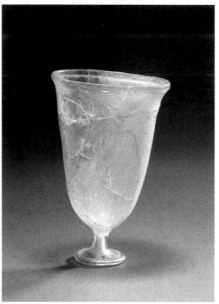

I.14f

I.14g

MFL, Sopron
Inv. n. 65,48,2

Pendente poligonale di cristallo di rocca a
base pentagonale, sfaccettata.
Componente inferiore di un pendente rico-
perto di placchette d'argento, si trovava
dalla parte interna della caviglia destra.
*Bibliografia*: BÓNA 1970-71, ill. 18, p. 15; ID.
1974, V t.

**I.14f** *Calice di vetro*
11 cm (alt.); Ø 7 cm; 3,1 cm (Ø base)
metà del VI secolo
MFL, Sopron
Inv. n. 65,48, 1

Calice bianco a stelo con base corta. Pro-
dotto bizantino oppure italo-bizantino (di
Torcello).
Nella bara sulla destra, dietro la testa.
*Bibliografia*: BÓNA 1970-71, ill. 15, p. 1; ID.
1976, 71 t.

**I.14g** *Lama maciullatrice*
18,3 cm (lung.); lama: 2,6 cm
metà del VI secolo
MFL, Sopron
Inv. n. 65,48,6

Oggetto affilato da un lato, smussato
dall'altro. Alle estremità del dorso smussa-
to due codoli per fissarvi manici di legno.
Sulla parte esterna del braccio sinistro. Al-
tri reperti: lastra rotonda di vetro di uno
specchio, catenina di ferro di una borsetta,
arrugginita, coltello di ferro, lastre d'argen-
to decorate del pendente di fibula, piccole
perle di collana di vetro, perle decorative
dalla *parure*, pendenti, cibo (ossa di volati-
li).
*Bibliografia*: BÓNA 1970-71, ill. 15, p. 6; ID.
1974, tav. 6 a destra.

**I.15 Bacile in bronzo da Hegykö**
Ø 53 cm; parte bacile: Ø 39,5 cm;
13,4 cm (alt.)
metà del VI secolo
MFL, Sopron
Inv. nn. 65,60,4

Grande bacile di bronzo con bordo baccel-
lato e coppa a spicchi, con tesa sporgente e
piatta. Molto usato, rattoppato, screpolato.
Opera bizantina.
Dalla tomba sconvolta di un uomo basso
(160 cm, alt.), profonda 160 cm. Misura
200 x 50 cm. I violatori di sepolcri hanno
rigettato il bacile di bronzo sullo scheletro,
il suo posto originale è sconosciuto. Altri
reperti importanti della tomba: bilancia di
cambiavalute bizantina di bronzo, peso di
piombo, pettine ornamentale a due file di

I.15

denti con astuccio, accetta da combattimento di ferro. (IB)
*Bibliografia*: BÓNA 1976, ill. 10; GÖMÖRI 1988, n. 95 e t.

### I.16 Cuspide di lancia in ferro da Szentendre, t. 8
37,4 cm (alt.)
metà del VI secolo
MNU, Budapest
Inv. nn. 65,1,8

Cuspide di lancia in ferro, con lunga lama foliata a sezione romboidale, con cannone porta-manico.
Dalla tomba sconvolta di un uomo di circa 30-35 anni. La tomba è profonda 240 cm e misura 240 x 70 cm. Altri reperti rimasti: borsetta e fibbie di scarpe. (IB)
*Bibliografia*: Inedito, scavi di I. Bóna.

### I.17 Cuspide di lancia in ferro da Szentendre, t. 9
30,9 cm (lung.)
metà del VI secolo
MNU, Budapest
Inv. nn. 65,1,18

Cuspide di lancia in ferro, con lama foliata a sezione ovale, con cannone porta-manico.
Dalla tomba di un uomo di 35-40 anni. La tomba è profonda 255 cm e misura 250 x 110 cm, da sepoltura con bara, sconvolta. Altri reperti: pinzetta di bronzo, pettine da barba, rottami di uno specchio metallico, coltello di ferro, forse rasoio. (IB)
*Bibliografia*: Inedito, scavi di I. Bóna.

### I.18 Cuspide di lancia in ferro da Szentendre, t. 17
37,6 cm (lung.)
metà del VI secolo
MNU, Budapest
Inv. nn. 65,1,47

Ferro battuto, con lunga lama foliata a sezione leggermente ovale, con cannone porta-manico.
Dalla tomba sconvolta con bara di un uomo di circa 30 anni, la tomba è profonda 260 cm. (IB)
*Bibliografia*: Inedito, scavi di I. Bóna.

### I.19 Coppia di fibule a staffa d'argento da Szentendre, t. 29
8,9 e 8,7 cm (lung.)
tra 550 e 568
MNU, Budapest
Inv. nn. 65,1,90

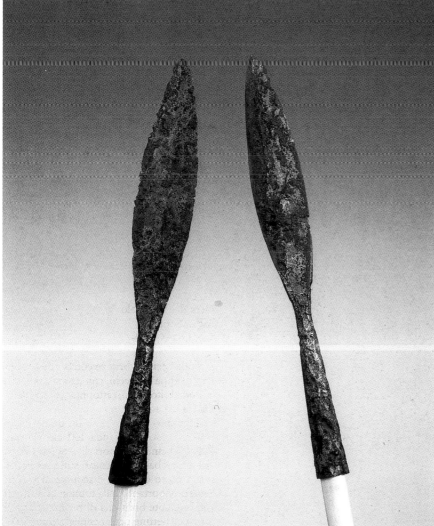

I.16 I.17

Argento fuso. Placchetta a molla semicircolare, decorata con 7 pomi, con motivi di grandi artigli del I Stile animale con decorazioni meandroidi incise. Non provengono dallo stesso stampo.

Dalla sepoltura con bara scavata in un tronco, di una donna bassa (154 cm alt.) di circa 30 anni. La tomba è profonda 285 cm dalla zona delle ossa femorali. Altri reperti: perle di collana, coppia di fibule a disco, perle per decorare borsette, catena di ferro con pendente a disco di calcare, laminette d'argento per decorare il nastro-fibula, pettine d'osso con astuccio, recipiente decorato a coste, cerchio di ferro, coltello di ferro, ago di ferro. (IB)
*Bibliografia*: BÓNA 1974, tav. VII; ID. 1976, 53 t.; ID. 1986, p. 36, t. 19; *pianta della tomba*: BÓNA 1970-71, ill. 14.

### I.20 Placca di cintura in argento da Szentendre, t. 34
4,7 cm (lung.); 2 cm (larg.)
tra 560 e 568
MNU, Budapest
Inv. n. 65,1,136

Placca rettangolare d'argento, vuota all'interno, con una sottile lastra di bronzo sul rovescio. Sulle due estremità (i lati brevi) della parte anteriore è decorata da 5 + 5 sferule saldate. La superficie dorata è decorata da visi maschili con barba e baffi, girati con il capo rivolto uno contro l'altro, ottenuti con intarsio niellato.

Dalla tomba sconvolta e saccheggiata di un uomo di 30-40 anni, alto 180 cm. La tomba è profonda 400 cm e misura 255 x 155 cm. Originariamente giaceva in una bara in una casa mortuaria fatta di pali. Altri reperti rimasti: morso di ferro, forbice di ferro, pettine d'osso, bulletta a testa tonda, appartenente a uno scudo. (IB)
*Bibliografia*: BÓNA 1976, pp. 62-63, t.; ID. 1986, p. 36, tav. 11.

### I.21 Pendente in cristallo di rocca da Szentendre, t. 40
Ø 2,9 cm; 4,8 cm (lung. totale)
tra 550 e 568
MNU, Budapest
Inv. n. 65,1,154

Sfera in cristallo di rocca, incastonata in argento, con anello in argento per appenderla. Pendente decorativo di una *parure* — fibula portata via dai violatori di sepolcri.
Dalla tomba sconvolta e saccheggiata di una donna di circa 30 anni alta 160 cm. La tomba ·è profonda 277 cm e misura 209 x 60 cm. Altri reperti rimasti: perle di vetro, fibbia di metallo. (IB)

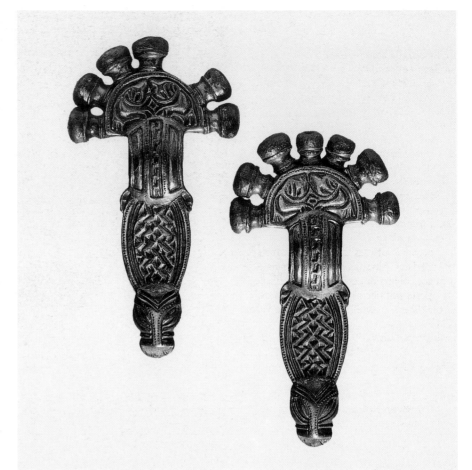

I.19

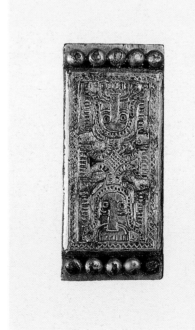

I.20

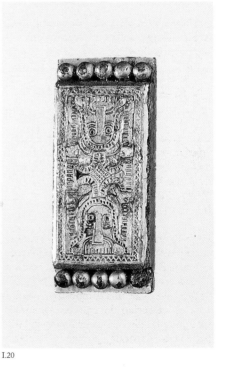

I.20

*Bibliografia*: BÓNA 1976, p. 59, t.

### I.22 **Bottiglia stampigliata da Szentendre, t. 43**
11,9 cm (alt.); Ø 7,1 cm
metà del VI secolo
MNU, Budapest
Inv. n. 65,1,165

A forma di pera, colore grigio, lavorata al tornio. Collo lisciato verticalmente, sulla spalla due file di motivi stampigliati verticali, sul ventre motivi stampigliati romboidali, composti in triangoli pendenti.
Dalla tomba con bara di una bambina di circa 12 anni, alta 125 cm.
La tomba è profonda 240 cm e misura 185 x 84 cm. Altri oggetti inclusi: crinale di bronzo, collana di perle, coppia di fibule a "S", perle per decorare borsette, fusarola, fibbia di ferro, coltello di ferro, altro vaso. (IB)
*Bibliografia*: BÓNA 1970-71, ill. 1; ID. 1974, tav. III, fig. 1; ID. 1986, p. 36, tav. 25; ID. 1988, p. 82 e t.

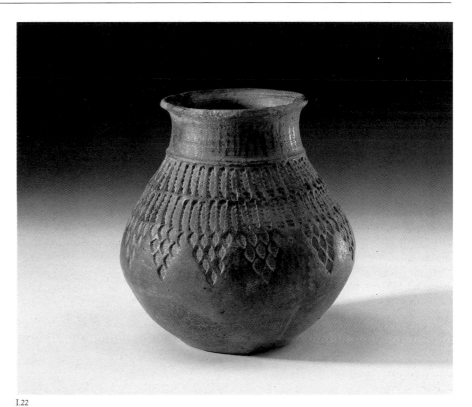

I.22

### I.23 **Crinale di bronzo da Szentendre, t. 43**
13,8 cm (lung.)
metà del VI secolo
MNU, Budapest
Inv. n. 65,1,157

Cosiddetto crinale a stilo, con ornamentazioni a intaglio sulla parte superiore.
*Bibliografia*: Inedito.

### I.24 **Tomba femminile 56 da Szentendre**

I.24a *Coppia di fibule a staffa in argento dorato*
8,85 cm (lung.)
tra 560 e 568
MNU, Budapest
Inv. n. 65,1,228

Argento fino fuso, con superficie dorata accuratamente. La piastra di testa semicircolare, con 8 pomi a forma di corona è decorata da zampe animali del I Stile; sulla piastra di base ovale una composizione fine di 3 nastri intrecciati. Le grandi teste animali sulla punta delle fibule terminano in lastre punzonate decorate (coppia di imitazioni?).
Dalla tomba di una donna di circa 25 anni alta 155 cm. La tomba è profonda 250 cm e misura 210 x 155 cm. Giaceva in una bara ricavata da un tronco, sotto la casa mortuaria retta da 4 pali. (IB)

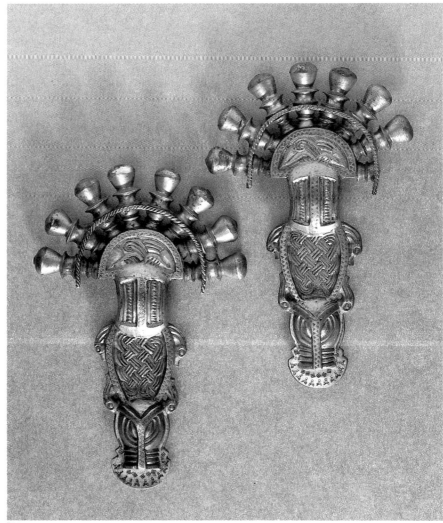

I.24a

*Bibliografia*: BÓNA 1970-71, ill. 12, 13; ID. 1974, tav. 8; ID. 1975, t. 7; ID. 1976, t. 56; ID. 1986, t. 36, 18; ID. 1979, t. V.

I.24b *Coppia di fibule a "S" in argento*
2,9 cm (lung.)
tra 560 e 568
MNU, Budapest
Inv. n. 65,1,229

Argento fuso, con superficie logora e dorata. Gli occhi delle teste di uccelli e il loro corpo sono ornati da vetro viola entro scomparti. Nei campi centrali motivi dello Stile animale n. 1.
Sono state trovate sotto il mento e sulla parte sinistra del seno.
*Bibliografia*: BÓNA 1970-71, ill. 8, 7-8; ID. 1974, tav. 8. in alto; ID. 1976, t. 47; ID. 1979, t. V; ID. 1986, p. 36, t. 13.

I.24c *Bracciale in bronzo*
∅ 8,2 cm
tra 560 e 568
MNU, Budapest
Inv. n. 65,1,226

Fuso, a cerchio chiuso, decorato sul cerchio con quattro "nodi" (*nodus*).
Nella bara all'esterno del ginocchio sinistro.
*Bibliografia*: BÓNA 1970-71, ill. 8, p. 18; ID. 1974, tav. 8; ID. 1979, t. V.

I.24d *Pettine d'osso*
15,5 cm (lung.); 4,2 cm (alt.)
tra 560 e 568
MNU, Budapest
Inv. n. 65,1,230

A un filare solo di denti con manico tenuto insieme da 7 chiodi di ferro.
L'impugnatura presenta un bordo scanalato con due file di decorazioni circolari a punzone.
Fuori dalla bara, accanto alla spalla destra.
*Bibliografia*: BÓNA 1970-71, ill. 8, 4.

I.24e *Decorazione a pendente*
∅ 3 cm
tra 560 e 568
MNU, Budapest
Inv. n. 65,1,233

Opale tondo, colore fumo, con fasce di argento di cattiva qualità e occhiello per appenderla.
Sulla parte interna della caviglia sinistra, sul fondo della decorazione pendente dalle fibule.
*Bibliografia*: BÓNA 1970-71, ill. 8, 17; ID. 1974, tav. 8 in basso al centro; ID. 1976, t. 59; ID. 1979, t. V in basso al centro.

I.24c

I.24e

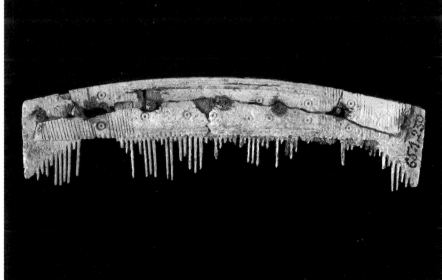

I.24d

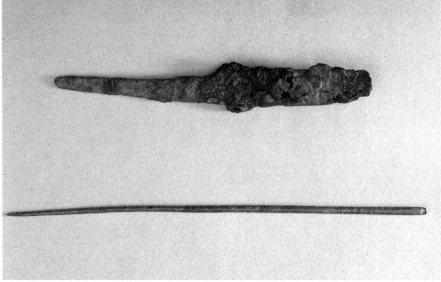
I.24f/g

I.24h

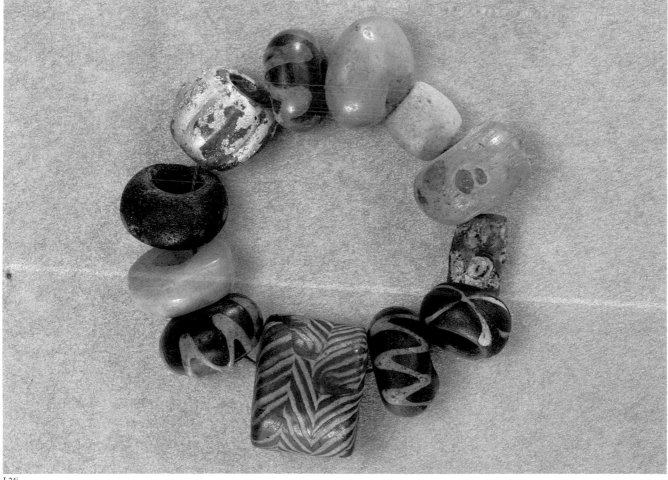

I.24i

I.24f *Coltello di ferro*
12 cm (lung.)
tra 560 e 568
MNU, Budapest
Inv. n. 65,1,235

Coltello di ferro con lama a un taglio, con i
resti di astuccio di legno e di pelle; la punta
è dentellata.
Tra le gambe, sulla parte sinistra del pen-
dente della fibula.
*Bibliografia*: BÓNA 1970-71, ill. 8, 16.

I.24g *Ago di bronzo*
15,9 cm (lung.)
tra 560 e 568
MNU, Budapest
Inv. n. 65,1,239

Cosiddetto crinale a stilo, senza decorazio-
ni, liscio, con occhiello sulla estremità. In
due pezzi.
Dalla parte destra del cranio.
*Bibliografia*: BÓNA 1970-71, ill. 8, 15; ID.
1974, tav. 8; ID. 1979, t. V.

I.24h *Collana di perle in vetro*
tra 560 e 568
MNU, Budapest
Inv. n. 65,1,237

Vaghi di collana in vetro, sferici compressi
di colore viola, verde, marrone, arancio e
rosa, e due perle millefiori più grandi, logo-
re, 30 pezzi.
Intorno al collo.
*Bibliografia*: BÓNA 1970-71, ill. 8, 6; ID.
1974, tav. 8; ID. 1979 t. V

I.24i *Perle decorative*
tra 560 e 568
MNU, Budapest
Inv. n. 65,1,238

12 grosse perle: 1 grande millefiori, 9 gran-
di perle di vetro bianco-nere e 2 calcedoni.
Sulla parte inferiore del torace destro.
*Bibliografia*: BÓNA 1970-71, ill. 8, 10; ID.
1974, tav. 8; ID. 1979, t. V.

I.24l *Battente da telaio*
52 cm (lung.); lama: 4 cm
tra 560 e 568
MNU, Budapest
Inv. n. 65,1,243

Ferro battuto, con punta acuta e con ferro
d'impugnatura anulare, danneggiato.
Sopra la bara, posta sul petto del defunto.
*Bibliografia*: BÓNA 1970-71, ill. 8, 9; ID.
1979, t. VI, 5.

I.24m *Vaso in ceramica stampigliato*
10,5 cm (alt.); Ø 6,6 cm

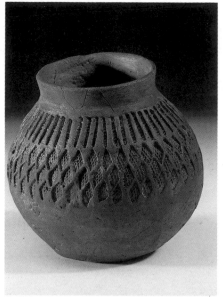

I.24m

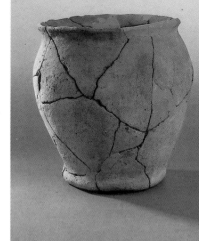

I.24n

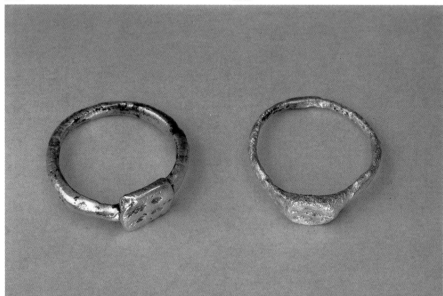

I.24o

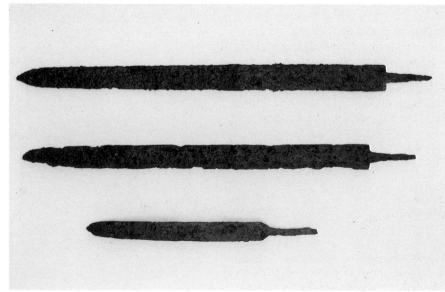

I.25

tra 560 e 568
MNU, Budapest
Inv. n. 65,1,224

Forma un po' irregolare, fatta su tornio manuale, di impasto granuloso, colore grigio.
Sul collo motivi stampigliati in verticale; sul ventre, invece, di forma romboidale in 3 file. Fuori della bara, in mezzo alla tomba.
*Bibliografia*: BÓNA 1970, ill. 8, 23; ID. 1979, t. VI, 7.

I.24n *Pentola*
17,6 cm (alt.); Ø 15,8 cm
tra 560 e 568
MNU, Budapest
Inv. n. 65,1,225

Modellata a mano, di superficie scabrosa, colore marrone-seppia. Rotta nella tomba, ricostruita dai pezzi.
Vicino al contenitore precedente.
*Bibliografia*: BÓNA 1970-71, ill. 8, p. 22; ID. 1979, t. VI, 6.

I.24o *Anelli di bronzo*
Ø 2,3 cm
tra 560 e 568
MNU, Budapest
Inv. n. 65,1,231-232

Semplici anelli con castone, uno con castone quadrato, l'altro con castone ovale. Fortemente logori.
*Bibliografia*: BÓNA 1970-71, ill. 8, 11-20; ID. 1974, tav. 8; ID. 1979, t. V.

I.25 **Spatha da Szentendre, t. 81**
92 cm (lung.); lama: 5,6-5,5 cm
tra 550 e 568
MNU, Budapest
Inv. n. 65,1,313

Spatha di ferro battuto, a doppio taglio. Dalla tomba di un uomo di circa 45 anni, alto 180 cm. La tomba è profonda 300 cm e misura 250 x 98 cm. Giaceva in una bara ricavata da un tronco, la spada è stata messa nella bara, sul lato destro del corpo. (IB)
*Bibliografia*: Inedito, scavi di I. Bóna.

I.26 **Umbone in ferro da Szentendre, t. 81**
Ø 17,1 cm; 9,5 cm (alt.)
tra 550 e 568
MNU, Budapest
Inv. n. 65,1,298

È di tipo tondeggiante, a calotta emisferica, con pomo piatto del tipo "testa di chiodo". Sulla tesa 5 grandi ribattini a testa tonda.

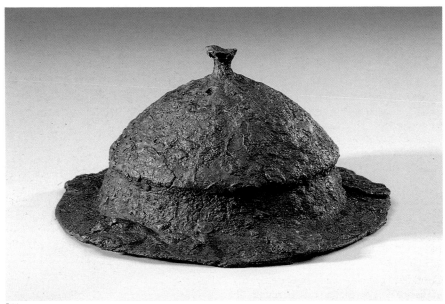

I.26

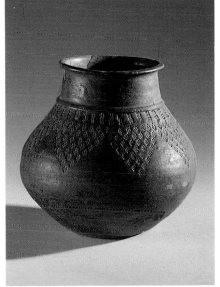

I.27

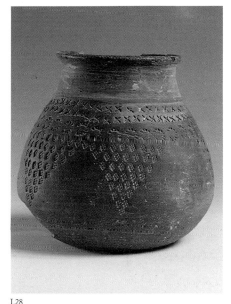

I.28

Frammentato, integrato. Lo scudo è stato
posto sulla parte destra superiore della ba-
ra. Altri reperti: frammento dell'imbraccia-
tura dello scudo, cuspide di lancia in ferro,
pentola, fibbia di ferro, pietra per affilare,
acciarino per battere la pietra focaia e pie-
tra focaia, pinzetta di bronzo, punteruolo
grande e punteruolo più piccolo, coltello di
ferro, fibbie da scarpa, fibbia da borsetta.
(IB)
*Bibliografia*: Inedito.

### I.27 Bottiglia in ceramica stampigliata da Kajdacs, t. 1

15 cm (alt.); Ø 9,1 cm
metà del VI secolo
MMW, Szekszárd
Inv. n. 73,147,1

Buon impasto, colore grigio macchiato, la-
vorato al tornio.
Sotto un anello, posto leggermente in rilie-
vo intorno al collo, una fila verticale di mo-
tivi stampigliati; sulla spalla e sul ventre
motivi stampigliati romboidali, sistemati in
triangoli pendenti.
Tomba con urna contenente ossa umane
cremate. La tomba ha messo sulle tracce
del cimitero. (IB)
*Bibliografia*: *Führer durch die...* 1965, XX t.

### I.28 Bicchiere stampato da Kajdacs, t. 43

14,8 cm (alt.); Ø 9,8 cm
metà del VI secolo
MMW, Szekszárd
Inv. n. 73,180,1

Buon impasto, colore grigio, lavorato al
tornio.
Sul collo sono stampigliati in due file moti-
vi a "X" e sotto una fila di motivi a forma di
"C"; sul ventre stampigliature romboidali
in triangoli pendenti.
Tomba con urna, profondità 70 cm. (IB)
*Bibliografia*: Inedito, scavi di I. Bóna.

### I.29 Tomba femminile 2 da Kajdacs

I.29a *Coppia di fibule in argento dorato*
8,69 cm (alt.) e 8,72 cm (alt.)
tra 550 e 568
MMW, Szekszárd
Inv. n. 73,148, 10-1-2

Argento fuso, superficie placcata d'oro.
Sulla piastra superiore 7 pomi ornamentali
a forma di teste animali, con disco a coro-
na; la piastra è decorata da una coppia di
animali accosciati del I Stile. Sulla staffa fi-
gure animali del I Stile dalla testa fino alla
vita, sulla placchetta ovale l'intera coppia

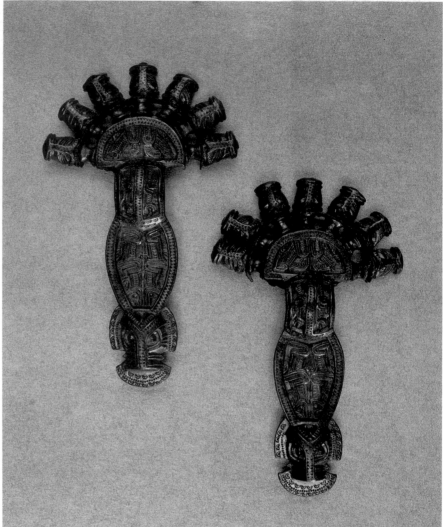

I.29a

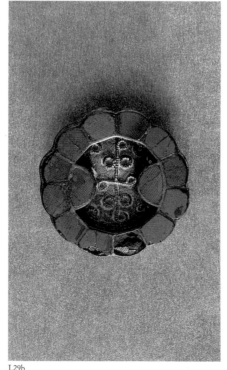

I.29b

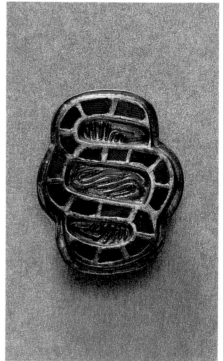

I.29c

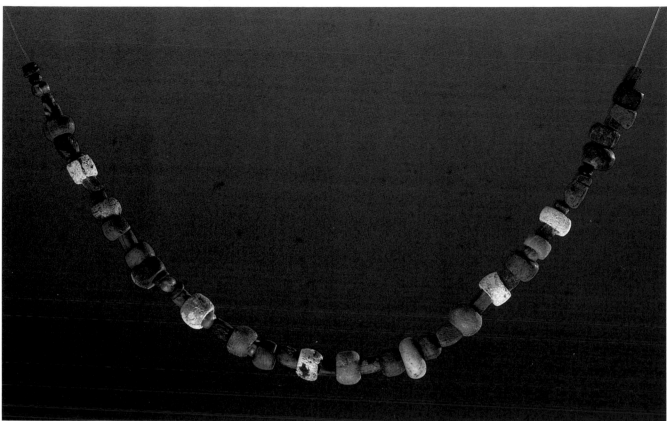

I.29d

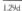

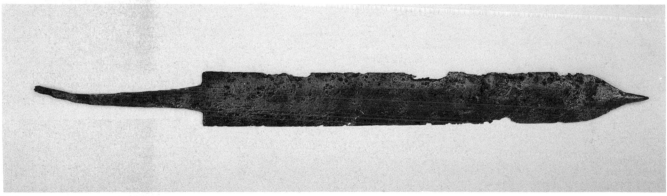

I.29h

di animali del I Stile girati con la schiena uno contro l'altro. Le teste di animali che chiudono la fibula finiscono in placchetta punzonata. Non provengono dallo stesso stampo.

Dalla tomba di una donna alta 165 cm. La tomba è profonda 310 cm e misura 270 x 125 cm. Giaceva con braccia allungate in una bara ricavata da un tronco. Le fibule giacevano tra le cosce in linea con le teste animali in su. (IB)

*Bibliografia*: BÓNA 1974, tav. I, 2; ID. 1976, t. 51, 54-55; ID. 1979, t. I, 5; ID. 1979/a, tav. p. 38; ROSNER 1987, t. 94; BÓNA 1988, n. 88 e tav.

I.29b *Fibula a disco in argento*
⌀ 2,6 cm
tra 550 e 568

MMW, Szekszárd
Inv. n. 73,148,6

A forma di rosetta da una lamina d'argento, con 12 scomparti a forma di petalo; negli scomparti laterali e nei due scomparti centrali castoni di vetro viola. Leggermente placcata in oro.
Si trovava in mezzo al petto sulla destra.
*Bibliografia*: BÓNA 1976, t. 61; ROSNER 1987, 93, t.; BÓNA 1988, n. 88 e tav.

I.29c *Fibula a paragrafo*
3,2 cm (lung.); 2,6 (larg.)
tra 550 e 568
MMW, Szekszárd
Inv. n. 73,148,5

Grossa fusione in argento, con superficie

dorata. La decorazione è fatta da 9 + 8 scomparti a forma di paragrafo, con dentro degli almandini rossi. Nei 2 scomparti esterni elementi del I Stile animale: zampe con artiglio, al centro della fibula motivo intrecciato.
Giaceva all'inizio del collo.
*Bibliografia*: BÓNA 1974, tav. I, 2; ID. 1976, tav. 47; ID. 1979, VI, 4; ROSNER 1987, tav. 93; BÓNA 1988, n. 88 e tav.

I.29d *Perline di collana*
tra 550 e 568
MMW, Szekszárd
Inv. n. 73,148,4

Originariamente 60 perle di vetro color giallo, verde, rosso, bianco, azzurro e arancio. Intorno al collo.

*Bibliografia*: Inedito, scavi di I. Bóna.

I.29e *Pendente di perla nera*
Ø 2,6 cm
tra 550 e 568
MMW, Szekszárd
Inv. n. 73,148,7

Disco di vetro nero con motivi rossi e gialli.
Sulla parte interna del gomito sinistro.
*Bibliografia*: Inedito, scavi di I. Bóna.

I.29f *Crinale di bronzo*
13,8 cm (lung.)
tra 550 e 568
MMW, Szekszárd
Inv. n. 73,148,3

Semplice filo di bronzo, con occhiello sulla
testa.
Dalla parte destra del cranio.
*Bibliografia*: Inedito, scavi di I. Bóna.

I.29g *Fuserola*
2,5 cm (alt.); Ø 3,5 cm
tra 550 e 568
MMW, Szekszárd
Inv. n. 73,148,8

Argilla modellata a mano, a forma biconi-
ca.
Sul bordo superiore del bacino destro.
*Bibliografia*: Inedito, scavi di I. Bóna.

I.29h *Lama per tessitura*
45,7 cm (lung.)
tra 550 e 568
MMW, Szekszárd
Inv. n. 73,148,1

Ferro battuto a doppio taglio, con punta a
spina lunga 3 cm.
Originariamente si teneva in un astuccio di
legno; l'apertura del fodero era coperta da
una lastra di bronzo.
La lama per tessitura era messa sulla bara
dalla parte della testa.
*Bibliografia*: Inedito, scavi di I. Bóna.

I.29i *Fibbia di ferro*
Ø 4,1 cm; 3,3 cm (larg.)
tra 550 e 568
MMW, Szekszárd
Inv. n. 73,148,9

Semplice fibbia di ferro ovale.
Sul bacino destro.
*Bibliografia*: Inedito, scavi di I. Bóna.

I.29l *Coltellino di ferro*
9,5 cm (lung.)
tra 550 e 568
MMW, Szekszárd
Inv. n. 73,148,11

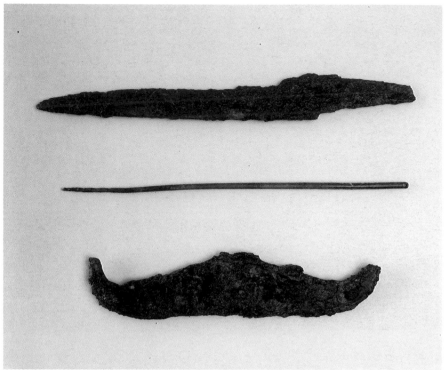

I.29l/f  I.33f

I.29g/I.33i

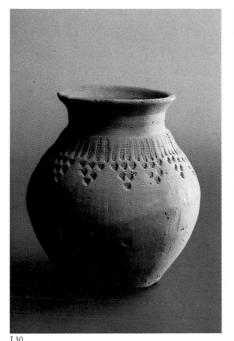

I.30

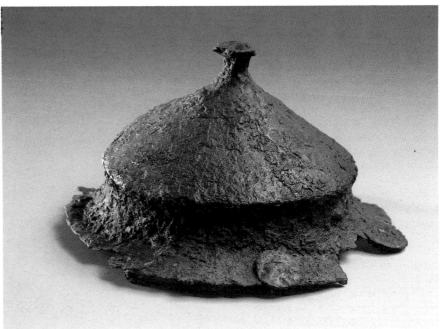

I.33b

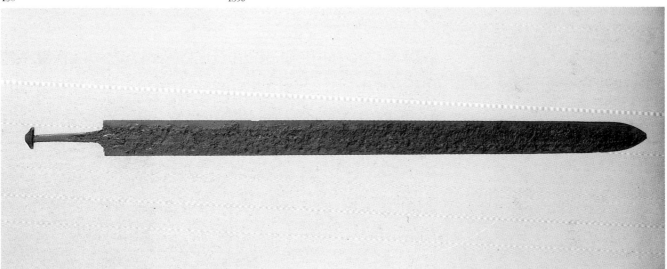

I.33a

Coltello di ferro con lama a un taglio con resti di astuccio di legno e di pelle. Attaccato alla parte esterna del femore sinistro.
*Bibliografia*: Inedito, scavi di I. Bóna.

I. 30 **Vaso stampigliato da Kajdacs, t. 5**
11,8 cm (alt.); Ø 7,5 cm
metà del VI secolo
MMW, Szekszárd
Inv. n. 73,151,2

Grigio chiaro, buon impasto, materiale un po' poroso, lavorato al tornio. Sul collo stampigliature verticali, sulla spalla motivi stampigliati romboidali, sistemati in triangoli pendenti.
Vicino ai resti polverizzati di un bambino,

dalla tomba profonda 160 cm che misura 140 x 45 cm. Altri reperti: due punte di freccia, fibbia di ferro, altro vaso. (IB)
*Bibliografia*: Inedito, scavi di I. Bóna.

I.31 **Pettine d'osso da Kajdacs, t. 23**
23,4 cm (lung.); 5,7 cm (larg.)
tra 550 e 568
MMW, Szekszárd
Inv. n. 73,165,2

A un solo filare di denti, con 10 chiodi di ferro nell'impugnatura. Sugli angoli decorazioni sporgenti, forse teste di uccelli schematizzate; sull'impugnatura decorazioni a zig-zag e ornamentazione circolare a punti.
Tomba maschile sconvolta e saccheggiata;

un tempo con bara ricavata dal tronco nella casa mortuaria retta da quattro pali. La profondità della tomba è di 280 cm, e misura 250 x 120 cm.
Altri reperti: decorazione da cintura di ferro, fibbia di ferro, coltello di ferro, acciarino per battere la pietra focaia, vaso. (IB)
*Bibliografia*: Inedito, scavi di I. Bóna.

I.32 **Fibula a "S" da Kajdacs, t. 29**
3,5 cm (lung.); 2,9 cm (larg.)
tra 550 e 568
MMW, Szekszárd
Inv. n. 73,168,2

Argento fuso, con superficie dorata. Caratterizzata da teste di uccelli a doppio mento. Gli occhi e il collo sono decorati da castoni

di vetro viola, in 5 scomparti, nei campi centrali gli elementi del I Stile.
Casa mortuaria sconvolta e saccheggiata di una donna. La tomba è profonda 290 cm e misura 220 x 100 cm. Altri reperti: fibbia di ferro, coltello di ferro, cerchio di bronzo, occhiello di ferro. (IB)
*Bibliografia*: BÓNA 1979, tav. VI, 3; ROSNER 1987, tav. 93.

### I.33 Tomba maschile 31 da Kajdacs

I.33a *Spatha*
91 cm (lung.); lama: 5,2 cm
metà del VI secolo
MMW, Szekszárd
Inv. n. 73,170,2

Spada di ferro a doppio taglio, con lama da-maschinata, con canalicolo per il sangue di 3,5 cm.
Dalla tomba di un uomo alto 187 cm, con bara ricavata dal tronco. La tomba è profonda 345 cm e misura 230 x 120 cm. La spada giaceva sul busto, sotto il braccio sinistro, cfr. la pianta della tomba: BÓNA 1970-71, ill. 5 (IB)
*Bibliografia*: BÓNA 1970-71, ill. 6, 2.

I.33b *Umbone in ferro*
Ø 15,2 cm; 9 cm (alt.)
metà del VI secolo
MMW, Szekszárd
Inv. n. 73,170,3

Calotta conica con piccolo pomo rotondo al centro. Sulla tesa originariamente 5 chiodi con testa tonda – ne mancava 1.
Lo scudo era appoggiato sul lato sinistro della bara.
*Bibliografia*: BÓNA 1970-71, ill. 6, 3.

I.33c *Imbracciatura di scudo*
43,5 cm (lung. totale)
metà del VI secolo
MMW, Szekszárd
Inv. n. 73,170,4

In frammenti, la parte centrale putrefatta. Le teste per attaccarla allo scudo sono più piccole delle teste dei chiodi dell'umbone.
*Bibliografia*: BÓNA 1970-71 ill. 6, 4.

I.33d *Cuspide di lancia*
44 cm (lung.)
metà del VI secolo
MMW, Szekszárd
Inv. n. 73,170,1

Stranamente grande, foliata, con lama piatta e con cannone porta-manico (in ferro battuto) che nell'estremità si allarga.
La lancia si trovava sopra la bara, sulla par-

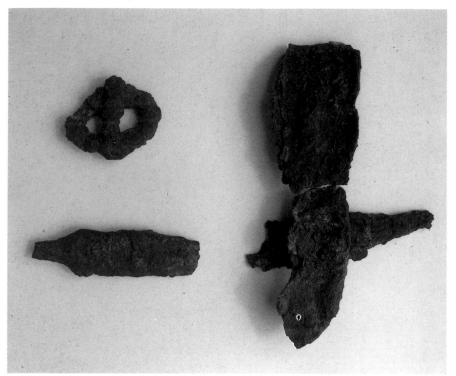

I.33c

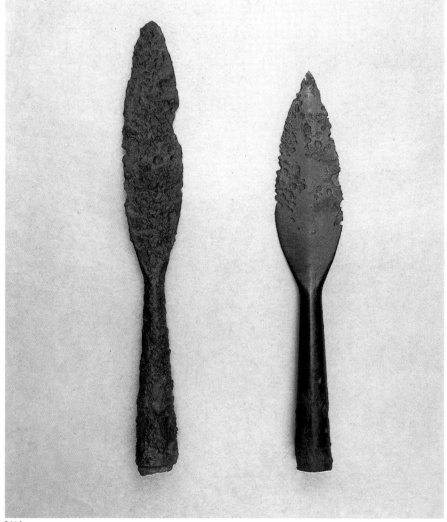

I.33d

te destra del defunto.
*Bibliografia*: BÓNA 1970-71, ill. 6, 1.

I.33e *Fibbia di cintura in ferro*
metà del VI secolo
MMW, Szekszárd
Inv. n. 73,170,13

Frammenti di un anello ovale e di placca-fermaglio triangolare.
*Bibliografia*: BÓNA 1970-71, ill. 6, 6.

I.33f *Pugnale in ferro*
15,3 cm (lung.)
metà del VI secolo
MMW, Szekszárd
Inv. n. 73,170,5

Con lama a un taglio, logora, piegata ad arco.
Tra la vita e il gomito sinistro.
*Bibliografia*: BÓNA 1970-71, ill. 6, 7.

I.33g *Coltello in ferro*
10 cm (lung.)
metà del VI secolo
MMW, Szekszárd
Inv. n. 73,170,7

Coltello di ferro a un taglio.
Dalla borsetta.
*Bibliografia*: BÓNA 1970-71, ill. 6, 15.

I.33h *Acciarino per battere la pietra focaia*
11,6 cm (lung.)
metà del VI secolo
MMW, Szekszárd
Inv. n. 73,170,14

Acciarino con corpo a mezzaluna, di forma ovale all'esterno, foggiato internamente a cuore.
Dalla borsetta.
*Bibliografia*: BÓNA 1970-71, ill. 6, 14.

I.33i *Pietre focaie*
metà del VI secolo
MMW, Szekszárd
Inv. n. 73,170,15

Tre pietre focaie.
Dalla borsetta.
*Bibliografia*: BÓNA 1970-71, ill. 6, 14.

I.34 **Bottiglia stampigliata da Tamási, t. 1**
14,5 cm (alt.); Ø 6,7 cm
tra 550 e 568
MMW, Szekszárd
Inv. n. 75,1,1

A forma di pera, grigia, lavorata al tornio. Sul collo lisciatura verticale, sulla spalla motivi a cerchio stampigliati, sul ventre

I.34

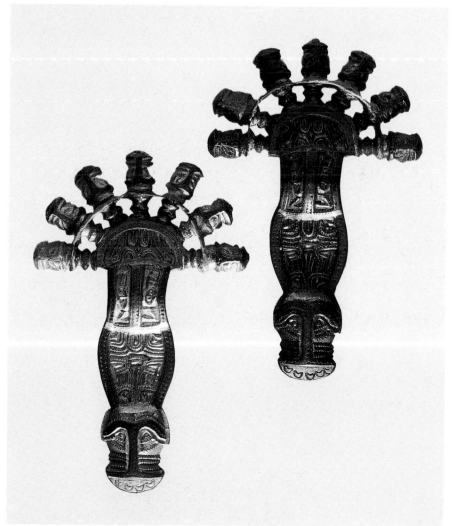
I.35

motivi romboidali stampigliati, composti in triangoli pendenti.

La tomba ha messo sulla traccia giusta gli scavi del 1969, senza altri dati. Altri reperti: perle di vetro. (IB)
*Bibliografia*: BÓNA 1979, tav. II, 4.

### I.35 Coppia di fibule a staffa da Tamási, t. 6

8,4 cm (lung.)
tra 550 e 568
MMW, Szekszárd
Inv. n. 75,4,1, 1-2

Argento fuso, ricoperto d'oro chiaro. Sulla piastra di testa semicircolare, 7 pomi raffiguranti teste di animali, controarco a 7 apici. La piastra semicircolare è decorata da una coppia accosciata di animali del I Stile, sulla piastra inferiore ovale figure di animali distesi con la schiena una contro l'altra, del I Stile.

Dalla tomba di una donna alta 170 cm, la quale giaceva nella bara ricavata da un tronco, con le braccia stese. La tomba è profonda 265 cm e misura 230 x 140 cm. Le fibule si trovavano tra le ossa femorali, con le teste degli animali visibili. (IB)
*Bibliografia*: BÓNA 1976, tav. 49; ID. 1978, ill. 10; ID. 1979, tav. I, 4; ROSNER 1987, tav. 87.

### I.36 Fibbie delle strisce di cuoio del sandalo da Tamási, t. 6

3,25 cm (lung.); 2,76 cm (larg.)
tra 550 e 568
MMW, Szekszárd
Inv. n. 75,4,2

Fibbie fuse in bronzo, con placca triangolare.
Altri reperti: perle di vetro per collana, fibbia di ferro da cintura, coltello di ferro. (IB)
*Bibliografia*: Inediti, scavi del 1969, di I. Bóna.

### I.37 Punte di freccia da Tamási, t. 20

12,4 e 13,2 cm (lung.)
metà del VI secolo
MMW, Szekszárd
Inv. n. 75,18,1

Dieci pezzi, grosso modo uguali, con lama a foglia d'alloro, tipo con cannone porta-asta.

Dalla tomba di un uomo alto 165 cm. La tomba è profonda 255 cm e misura 240 x 130 cm. Giaceva in una bara ricavata da un tronco, con le braccia stese. Il turcasso è stato messo fuori della bara, allineato con la testa e con il braccio destro. Altri re-

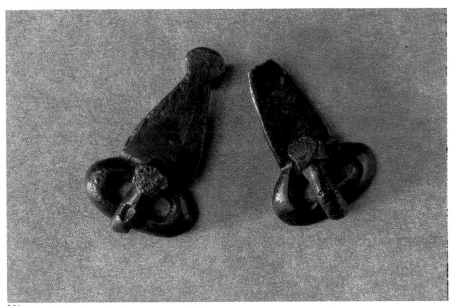

I.36

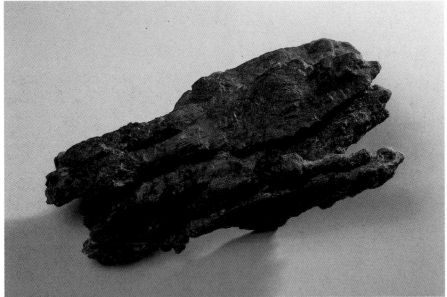

I.37

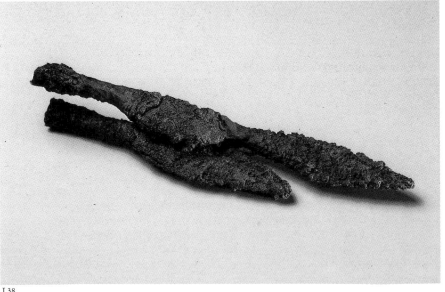

I.38

perti: cerchio di ferro da turcasso, pugnale di ferro, coltello di ferro, fibbia di ferro, acciarino e pietre focaie, lungo pettine d'osso. (IB)
*Bibliografia*: Inedito, scavi di I. Bóna del 1970.

### I.38 Punte di freccia da Tamási, t. 53
7,2 e 11,7 cm (lung.)
metà del VI secolo
MMW, Szekszárd
Inv. n. 75,47,5

In parte arrugginite, 4 pezzi, di diverse misure, con lama a foglia d'alloro e cannone porta-asta.
Dalla tomba di un uomo alto 175 cm. La tomba è profonda 300 cm e misura 220 x 130 cm.
Giaceva in una bara ricavata da un tronco, le punte di freccia si trovavano nella bara sulle cosce di traverso. Altri reperti: grande pentola, pettine d'osso, fibbia di ferro da cintura, coltello di ferro. (IB)
*Bibliografia*: Inedito, scavi di I. Bóna del 1971.

I.39

### I.39 Vaso traslucido da Gyönk, t. 20
11,4 cm (alt.)
metà del VI secolo
MMW, Szekszárd
Inv. n. 86,50,1

Lucido, di colore nero, buon impasto, lavorato al tornio. Sulla spalla sotto una costolatura circolare, decorazione a lisciatura a motivi trasversali.
Dalla tomba 20 secondo la numerazione di tutte le tombe del cimitero, vicino a uno scheletro femminile sconvolto. La tomba è profonda 200 cm e misura 208 x 55 cm. (IB)
*Bibliografia*: ROSNER 1970, tav. III, 6; BÓNA 1978, ill. 5.

I.40/I.41

### I.40 Vaso stampigliato da Gyönk, t. 51
9,9 cm (alt.); Ø 5,4 cm
metà del VI secolo
MMW, Szekszárd
Inv. n. 86,72,1

Colore grigio chiaro, buon impasto, lavorato al tornio. Sulla spalla in due file motivi verticali stampigliati. Fatto in coppia, è uno dei vasi posti nella tomba.
Dalla tomba 51 secondo la numerazione del cimitero, vicino allo scheletro di un bambino alto 120 cm.
La tomba è profonda 265 cm e misura 183 x 100 cm. (IB)
*Bibliografia*: BÓNA 1978, ill. 7.

### I.41 Bicchiere stampigliato' da Gyönk, t. 51
10,6 cm (alt.); Ø 5,8 cm
metà del VI secolo
MMW, Szekszárd
Inv. n. 86,72,2

Ceramica granulosa, grigio scuro, lavorata al tornio.
Sulla spalla, due costolature orizzontali, motivi verticali stampigliati; sotto la costolatura inferiore stampigliature simili sistemate in orizzontale; sulla parte inferiore del ventre motivi romboidali stampigliati composti in triangoli pendenti.
Dalla tomba con scheletro trovata in occasione dei lavori di costruzione. (IB)
*Bibliografia*: Inedito.

### I.42 Pentola stampigliata da Rácalmás, t. 4
15,6 cm (alt.); Ø 8,9 cm
metà del VI secolo
MRS, Székesfehérvár
Inv. n. 57,50,2

Pentola di materiale di buon impasto, color grigio scuro, lavorata al tornio. Sulla spalla gira un bordo. Sotto, in tre volte, due righe di motivi stampigliati, prima rettangolari, poi rotondi, alla fine rettangolari di nuovo.
Dalla tomba di un uomo basso, con spalle larghe. La tomba è profonda 165 cm e misura 230 x 90 cm. Altri oggetti aggiunti: spada a doppio taglio, 7 punte di freccia, coltelli di ferro tenuti in un astuccio, accia-

rino. La pentola è stata messa a destra della testa.
*Bibliografia*: BÓNA 1971, ill. 16.

### I.43 **Tomba femminile 2 da Rácalmás**

I.43a *Coppia di fibule a staffa*
6,3 e 6,4 cm (lung.)
metà del VI secolo
MRS, Székesfehérvár
Inv. n. 57,48,2

Fusione di bronzo, leggermente dorata. La piastra inferiore rettangolare e la piastra inferiore ovale sono decorate con motivi geometrici incisi con cuneo. Tipo dell'Europa centrale diffuso largamente, che con i Longobardi arriva anche in Italia.
Dalla tomba di una donna di 165 cm. La tomba è profonda 225 cm e misura 250 x 90 cm. Le fibule si trovavano tra le cosce, una con la placchetta in su, l'altra con la placchetta in giù. Questo significa che il nastro al quale erano appesi si è girato durante la sepoltura. (IB)
*Bibliografia*: BÓNA 1971, ill. 11.

I.43b *Coppia di fibule a "S"*
2,3 cm (lung.); 2 cm (larg.)
metà del VI secolo
MRS, Székesfehérvár
Inv. n. 57,48,1

Argento fuso, leggermente dorato. La superficie, con doppio collo d'uccello, è coperta da uno scomparto a forma d'arco diviso in tre parti. Nelle celle: intarsio di vetro bordeaux gli occhi degli uccelli sono similmente accentuati con piccoli scomparti rotondi. Una si trovava sul collo, l'altra in mezzo al petto.
*Bibliografia*: BÓNA 1971, ill. 12; ID. 1974, tav. II, 1; ID. 1976, tav. 48.

I.43c *Collana di perle*
metà del VI secolo
MRS, Székesfehérvár
Inv. n. 57,48, 5-6

45 perle di vetro di diverse forme e di diversi colori, tra le quali 2 consistenti in tre perle gemellate. Solo 10 vaghi rotondi in vetro nero compongono una serie.
Messa intorno al collo durante la cerimonia funebre.
*Bibliografia*: Inedito, scavi di I. Bóna del 1957.

I.43d *Pettine d'osso*
23,3 cm (lung.); 4,8 cm (larg.)
metà del VI secolo
MRS, Székesfehérvár
Inv. n. 57,48,11

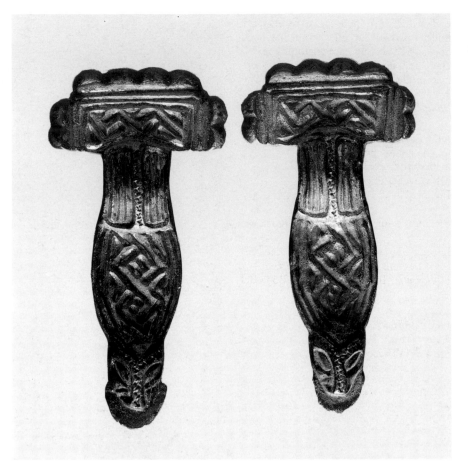

I.43a

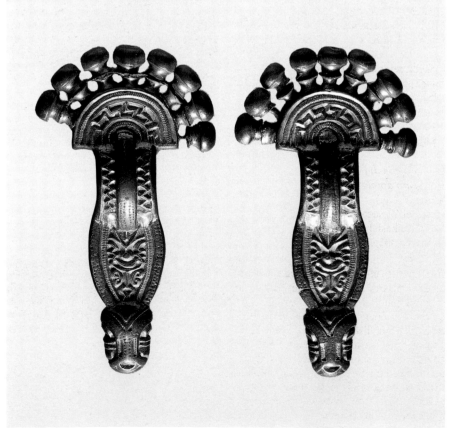

I.44a

Tipo con un'unica fila di denti, composto da 12 pezzi, con doppia costola fissata da 12 bullette sia sul davanti che sul dietro. Il bordo della costola è scanalato, la superficie è decorata da motivi con puntini, sistemati in file.
È stato messo a destra della testa.
*Bibliografia*: BÓNA 1971, ill. 15.

I.43e *Fusarola*
∅ 3,3 cm; 2,6 cm (alt.)
metà del VI secolo
MRS, Székesfehérvár
Inv. n. 57,48,9

Biconica, color marrone, di pessimo materiale.
Il fuso è stato messo sopra la testa della defunta durante la cerimonia funebre.
*Bibliografia*: Inedito, scavi di I. Bóna del 1957.

I.43f *Fibbia di cintura in ferro*
4,2 cm (larg.); 2,5 cm (alt.)
metà del VI secolo
MRS, Székesfehérvár
Inv. n. 57,48,7

Semplice fibbia ovale.
*Bibliografia*: Inedito, scavi di I. Bóna del 1957.

I.43g *Coltello in ferro*
12,5 cm (lung.)
metà del VI secolo
MRS, Székesfehérvár
Inv. n. 57,48,8

Coltello semplice, a un taglio.
*Bibliografia*: Inedito, scavi di I. Bóna del 1957.

I.44 **Tomba femminile 16 da Rácalmás**

I.44a *Coppia di fibule a staffa
in argento dorato*
8,2 cm (lung.)
metà del VI secolo
MRS, Székesfehérvár
Inv. n. 58,131,1

Argento fuso con superficie dorata, sull'orlo della piastra inferiore ovale intarsio di stagno (niello).
La piastra superiore semicircolare è decorata da 9 pomi di due elementi, fissati direttamente; la testa animale che adorna il piede della fibula si rialza fortemente dal piano della piastra. Sulla piastra semicircolare e sulla staffa decorazioni geometriche, sulla piastra ovale composizione simmetrica, imitazione di una pianta.

I.43e

I.43f

I.43g

Dalla tomba di una donna alta 165 cm, che giaceva con le braccia stese. La tomba è profonda 260 cm e misura 200 x 78 cm. Le fibule fissate su una striscia di pelle si trovavano davanti al corpo, tra i femori. (IB)
*Bibliografia*: BÓNA 1971, ill. 11; ID. 1974, tav. IX.

I.44b *Coppia di fibule a "S"*
*in argento dorato*
3,8 cm (alt.); 3,1 cm (larg.)
tra 550 e 568
MRS, Székesfehérvár
Inv. n. 58,131,2

Fibule fuse d'argento. La loro superficie è ricoperta da 10 scomparti, sistemati a graticola, contenenti placchette di vetro color viola e rosso. Sulle teste degli uccelli non ci sono decorazioni a scomparti, nemmeno gli occhi sono segnati; le teste rapaci sono segnate solo da forti becchi sporgenti dalla testa schematizzata.
Decoravano l'abito sotto il mento e in mezzo al petto.
*Bibliografia*: BÓNA 1971, ill. 12; ID. 1974, tav. II, 1; tav. IX; ID. 1976, tav. 48; ID. 1979a, ill. 40.

I.44c *Fibbia in bronzo*
3,6 cm (larg.); 2,4 cm (lung.)
tra 550 e 568
MRS, Székesfehérvár
Inv. n. 58,131,4

Fibbia fusa, ovale; l'ardiglione si lega alla parte girevole con un elemento a forma di scudo.
Dalla parte destra del bacino. Altri reperti della tomba: perle di vetro, perle colorate da decorazione, coltello di ferro pendente da un anello di bronzo.
*Bibliografia*: BÓNA 1971, ill. 13; ID. 1974, tav. IX.

## I.45 Tomba femminile 20 da Rácalmás

I.45a *Coppia di fibule a "S"*
*in argento dorato*
2,2 cm (lung.); 2 cm (larg.)
metà del VI secolo
MRS, Székesfehérvár
Inv. n. 58,132,1

Argento fuso con superficie dorata. Il corpo è colorato da castoni di vetro viola in uno scomparto ad arco diviso in due, ugualmente gli occhi di uccelli negli scomparti rotondi.
Donna alta 163 cm in una bara di tavole. La tomba è profonda 210 cm e misura 220 x 100/80 cm. Le fibule a "S" si trovavano sotto il mento e in mezzo al petto. (IB)

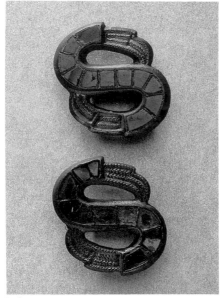
I.44b

I.45a

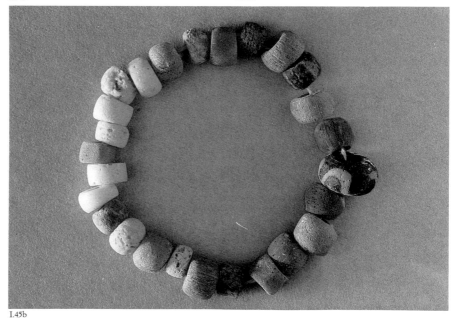
I.45b

I.46b

*Bibliografia*: BÓNA 1971, ill. 12; ID. 1974, tav. II, 1; ID. 1976, tav. 48; ID. 1979a, ill. 40.

I.45b *Collana di perle*
metà del VI secolo
MRS, Székesfehérvár
Inv. n. 58,132,3

25 vaghi più piccoli in vetro color verde, bianco, rosso e arancio, e uno più grande color blu con righe gialle.
Intorno al collo.
*Bibliografia*: Inedito, scavi di I. Bóna del 1958.

I.45c *Pettine d'osso*
20,5 cm (lung., frammentato); 25 cm (lung. originale); 5,1 cm (larg.)
metà del VI secolo
MRS, Székesfehérvár
Inv. n. 58,132,2

Pettine composto da 12 pezzi, tenuto insieme da una lunga doppia costola. Il bordo dell'impugnatura è scanalato intorno; sulla sua superficie decorazione circolare a punzone a forma di "I" giacente.
Nella bara si trovava sulle gambe del defunto. Altri reperti: fibbia di cintura di ferro, perle decorative di una borsetta, coltello di ferro pendente da un anello di ferro.
*Bibliografia*: BÓNA 1971, ill. 15; sugli scavi di Rácalmás: BÓNA 1959, pp. 79-81; ID. 1960, pp. 167-170; ID. 1971, pp. 16-20, 49.

I.46 **Tomba maschile 7 da Kádárta**

I.46a *Spatha*
91 cm (lung.)
metà del VI secolo
MB, Veszprém
Inv. n. 63,380,5

A doppio taglio, con lama damaschinata larga 5,3 cm, con canalicolo per il sangue al centro. La propaggine dell'impugnatura, lunga 12 cm, termina in un pomo di bronzo poligonale, largo 2,5 cm.
Dalla tomba scoperta durante gli scavi di emergenza. Altri dati sconosciuti. (IB)
*Bibliografia*: NÉMETH 1969, p. 21, tav. 14.

I.46b *Umbone*
⌀ 17,7 cm; 8,8 cm (alt.)
metà del VI secolo
MB, Veszprém
Inv. n. 63,380,1

Tipo a tesa larga, con cupola a volta. Era fissato a uno scudo dello spessore di 1,3 cm con 5 bullette tonde a testa piatta. Si è trovata anche una maniglia di scudo, in frammenti, piegata, con simili bullette – qui non

appare. Altri reperti giunti in museo: punte di freccia, punteruolo di ferro, fibbia di ferro.
*Bibliografia*: NÉMETH 1969, p. 21, tav. 20.

I.47 **Tomba femminile 5 da Várpalota**

I.47a *Coppia di fibule a staffa in argento dorato*
8,8 cm (lung.)
tra 536 e 550
MB, Veszprém
Inv. n. 61,17,49

Argento fuso, molto spesso, dorato. Ornamento a viticcio sulla piastra di testa semicircolare con 7 pomi; ornamento simile sulla staffa. La staffa continua nella piastra inferiore in una placchetta ad ago corta, decorata da vetro rosso in uno scomparto rettangolare. Termina con una lunga testa animale, decorata con pietra rossa in uno scomparto trapezoidale.
Dalla tomba di una donna alta 170 cm. La tomba è profonda 200 cm e misura 280 x 125 cm. Le fibule si trovavano all'interno dell'osso femorale destro, una sotto l'altra. (IB)
*Bibliografia*: BÓNA 1956, tav. 28, 1-2; NÉMETH 1969, tav. 21, 4; BÓNA 1988, n. 85 e tav.

I.47b *Coppia di fibule a disco in argento*
⌀ 2,9 cm
tra 536 e 550
MB, Veszprém
Inv. n. 61,17,50

Dischi rotondi in argento, di serie diversa. Una è incorniciata da 15 castoni di vetro rosso, l'altra da 16. Nelle parti centrali ornamenti a falsi castoni.
Le fibule si trovavano sotto il mento e in mezzo al petto. Tutte le due sono importazioni dai paesi dei Merovingi.
*Bibliografia*: BÓNA 1956, tav. 28, 3-4; NÉMETH 1969, tav. 21, 8; BÓNA 1988, n. 85 e tav.

I.47c *Collana di perle e perle per decorare borsette*
tra 536 e 550
MB, Veszprém
Inv. n. 61,17,54

Una grande ambra, una pietra calcarea discoide, 9 vetri multicolori a forma di sfera schiacciata, perle più piccole di collana color bianco, azzurro, verde e rosso. In totale 42 pezzi.
La collana è scivolata verso la spalla destra.
*Bibliografia*: BÓNA 1956, tav. 28, 11-12; ID. 1988, n. 85 e tav.

I.47d *Fibbia da cintura in bronzo*
3,6 cm (larg.); ⌀ 3,6 cm
tra 536 e 550
MB, Veszprém
Inv. n. 61,17,51

Fusione, con ardiglione a scudetto, attaccata separatamente.
Altri reperti: forbice di ferro in un astuccio di pelle, coltello di ferro, ago di ferro, moneta romana, con occhiello per appenderle (bratteato), pezzo di vetro e 2 vasi.
*Bibliografia*: BÓNA 1956, tav. 28, 9; NÉMETH 1969, tav. 21, 9; BÓNA 1988, n. 85 e tav. Sull'intero reperto: BÓNA 1956, p. 187, ill. 4 (pianta della tomba), tav. 28 e tav. 41, 1-2.

I.48 **Tomba femminile 19 da Várpalota**

I.48a *Coppia di fibule a staffa in argento dorato*
7,3 cm (lung.)
tra 536 e 560
MB, Veszprém
Inv. n. 61,17,57

Fusione in cattivo argento, dorata. La piastra superiore semicircolare, adornata con 7 pomi e la staffa sono decorate con gli elementi del I Stile animale; sulla piastra inferiore ovale motivi a intreccio di fili, annodati. Termina in grandi teste animali, ben profilate.
Dalla tomba di una donna bassa (alta 150 cm). La tomba è profonda 225 cm e misura 240 x 100 cm. Le fibule si trovavano tra le gambe vicino alle ginocchia in fila indiana. (IB)
*Bibliografia*: BÓNA 1956, tav. 29, 1-2; NÉMETH 1969, tav. 21, 6.

I.48b *Fibula a "S" in argento dorato*
⌀ 3,2 cm
tra 536 e 560
MB, Veszprém
Inv. n. 61,17,1

Argento fuso, dorato. Gli occhi delle teste degli uccelli, ben disegnate, sono adornate da castoni rotondi di vetro rosso, il corpo invece da castoni rettangolari e triangolari. Nelle parti divisorie elementi del I Stile animale.
La fibula si trovava sul collo.
*Bibliografia*: BÓNA 1956, tav. 29, 3.

I.48c *Collana di perle*
tra 536 e 560
MB, Veszprém
Inv. n. 61,17,2

Un vago in vetro verde, più grande, e 18

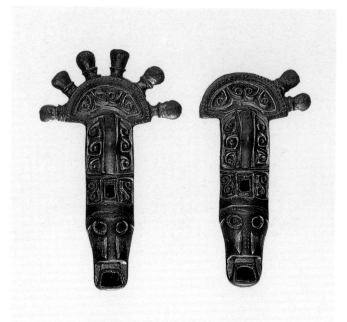

I.47a

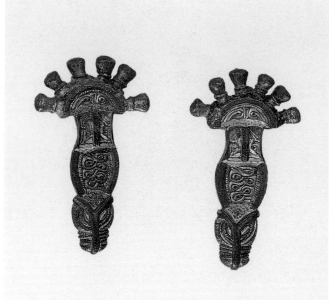

I.48a

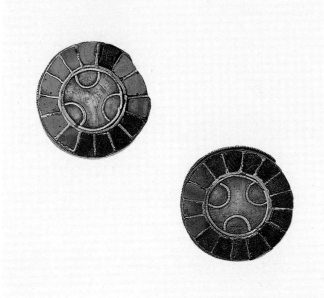

I.47b

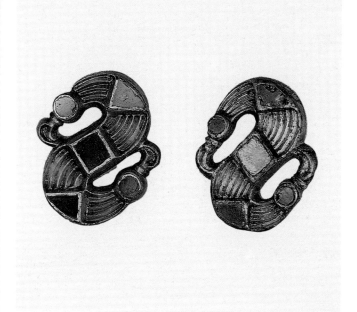

I.48b

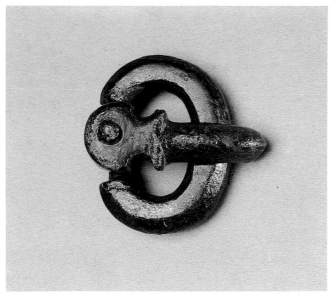

I.47d

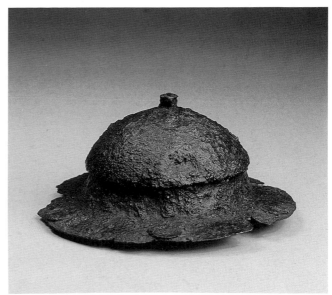

I.49a

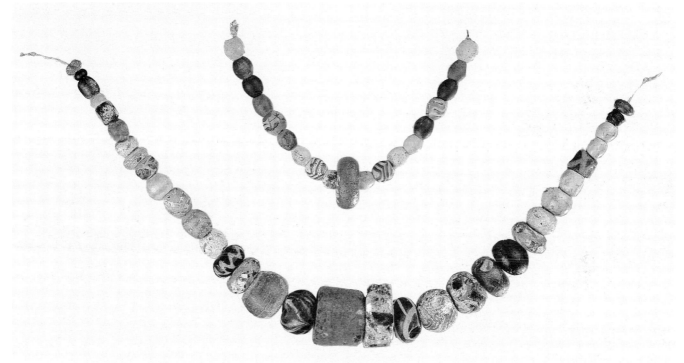

I.47c I.48c

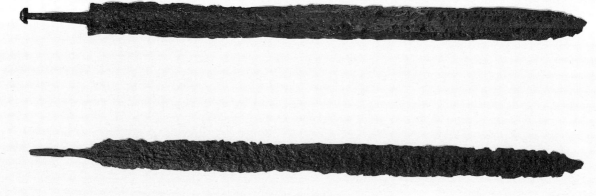

I.46a/I.49b

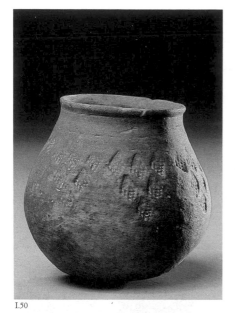

I.50

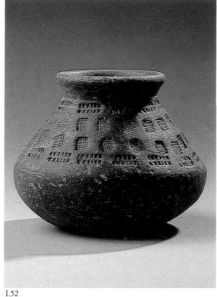

I.52

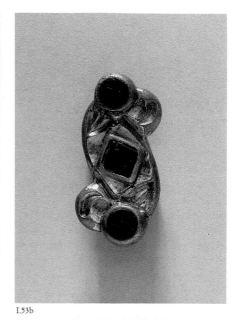

I.53b

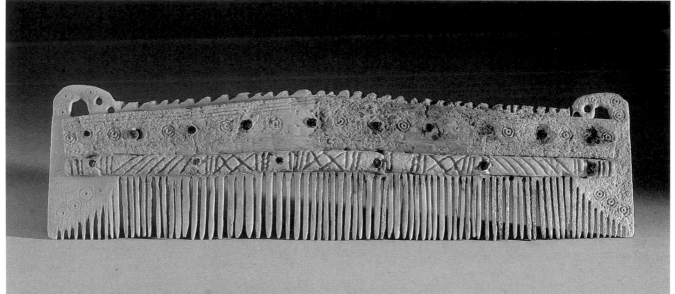

I.51

perle più piccole di vetro color rosso, giallo, azzurro, bianco.
Intorno al collo.
*Bibliografia*: BÓNA 1956, tav. 29, 4.

### I.49 Tomba maschile 25 da Várpalota

I.49a *Umbone*
Ø 16 cm; 8 cm (alt.)
tra 536 e 560
MB, Veszprém
Inv. n. 61,17,44

Tipo con calotta tondeggiante e a volta, con pomo sulla cima. Sulla tesa 5 bullette argentate a testa tonda.
Lo scudo era appoggiato al lato sinistro della bara con il suo lato interno. Altri reperti:

maniglia frammentata di scudo, cuspide di lancia, fibbia di ferro, acciarino per battere la pietra focaia e pietre focaie, coltello di ferro, vaso. (IB)
*Bibliografia*: BÓNA 1956, tav. 39, 2- 2a; ID. 1988, n. 91 e tav.; sull'intero ritrovamento: BÓNA 1956, p. 190, ill. 12 (pianta della tomba), tav. 29, 1-2, tav. 41, 7, tav. 45, 2.

I.49b *Spatha in ferro damaschinato*
89 cm (lung.); lama: 5 cm
tra 536 e 560
MB, Veszprém
Inv. n. 61,17,56

Spada a doppio taglio, originariamente in un fodero di legno. Lama damaschinata, con canalicolo per il sangue.
Dalla tomba di un uomo molto alto (190

cm). Il defunto giaceva sulla schiena, la spada si trovava all'esterno del braccio destro allungato.
*Bibliografia*: BÓNA 1956, tav. 39, 1; ID. 1988, n. 91 e tav.

### I.50 Bicchiere stampigliato da Várpalota, t. 29

7,2 cm (alt.); Ø 5,8 cm
tra 536 e 560
MB, Veszprém
Inv. n. 63,224,8

A forma di pera, color grigio, lavorato al tornio.
Sulla spalla motivi romboidali stampigliati, composti in triangoli pendenti.
Dalla tomba di una donna alta 175 cm, vici-

no alle gambe. La tomba è profonda 155 cm
e misura 220 x 100 cm. Altri reperti: perle
di collana, fusarola, fibbia di ferro, fibula a
"S". (IB)
*Bibliografia*: BÓNA 1956, tav. 41, 3, NÉMETH
1969, tav. 12, 20.

### I.51 Pettine d'osso da Jutas, t. 196
22-23 cm (lung. originale)
tra 550 e 568
MB, Veszprém
Inv. n. 55,275,552

Tipo a una sola fila di denti, con impugna-
tura riccamente decorata: sui due angoli
superiori teste di uccelli schematizzate.
Sull'intero pettine decorazione circolare a
punzone.
Dalla tomba femminile n. 196 seguendo la
numerazione del cimitero degli Avari. La
tomba è profonda 360 cm e misura
212 x 185 cm. Donna giovane nella bara in
una casa mortuaria caratterizzata da 4 pali.
Altri reperti: fibula a "S", perle di collana
con perle d'oro in mezzo, crinale a stilo di
bronzo, lama per tessitura, brocca con bec-
cuccio ornata di lisciature, coppia di fibule.
(IB)
*Bibliografia:* Prima il pettine era stato pre-
sentato in pezzi. Ricostruzioni: BÓNA 1956,
p. 194, ill. 13; FETTICH, 2, 1964, pp. 89-91,
ill. 16; BÓNA 1976, ill. 21. Sull'intero reper-
to: BÓNA 1956, p. 194, tav. 42, 5, tav. 51, tav.
53, 1.

### I.52 Bicchiere stampigliato da Dör, t. 2
8,5 cm (alt.); Ø 6,5 cm
metà del VI secolo
MJX, Györ
Inv. n. 53,317,1

A forma di pera oppure di sacchetto, collo
stretto, ventre largo, color grigio, lavorato
al tornio.
Sul collo e sul ventre motivi allungati stam-
pigliati in orizzontale; tra questi, in due file,
stampiglie quadrate. Dalla tomba con sche-
letro non studiata profondamente, insieme
a una pentola più grande, senza ornamenti,
lavorata al tornio (IB)
*Bibliografia*: BÓNA 1978, ill. 6.

### I.53 Tomba femminile 9 da Fertöszentmiklós

I.53a *Coppia di fibule a staffa
in argento dorato*
5,8 cm (lung.)
prima metà del VI secolo
MJX, Györ
Inv. n. 71,9, 16-17

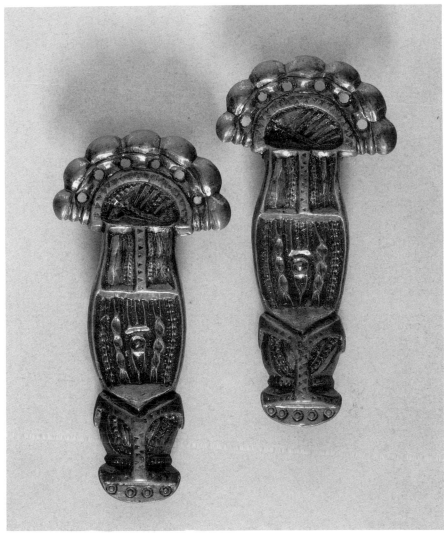

I.53a

Fusione in argento, dorata appartenente al
cosiddetto tipo "Podbaba-Schwechat" con
piede a grandi teste animali terminanti a
placchetta punzonata. Sulla piastra inferio-
re ovale decorazione a intreccio, sulla pia-
stra superiore semicircolare elementi del I
Stile animale, con 7 pomi fusi insieme alla
fibula. Dalla tomba di una donna in una ba-
ra, frugata nella parte superiore. La tomba
è profonda 230 cm.
Le fibule si trovavano in ordine, sul bacino,
una sotto l'altra. Sono rimasti intatti anche
il nastro adornato di placchette in argento e
il pendente di calcedonio, pendenti della
*parure*-fibula. (IB)
*Bibliografia*: BÓNA 1976, tav. 52; ID. 1979a,
tav. 37; TOMKA 1980, ill. 8, 9-10, ill. 10, 5-6;
GÖMÖRI 1987, tav. 90.

I.53b *Fibula a "S" in argento dorato*
2,6 cm (lung.); 1,2 cm (larg.)

prima metà del VI secolo
MJX, Györ
Inv. n. 71,9,14

Argento fuso, con doratura logora. La su-
perficie è decorata da incisioni a cuneo
(Keilschnitt), gli occhi da uccello sono co-
stituiti da scomparti rotondi con almandini
rossi e nello scomparto centrale romboida-
le è incastonato un almandino rosso.
Si trovava sulla parte frugata, in un luogo
secondario.
*Bibliografia*: TOMKA 1980, ill. 8, 7, ill. 10, 4;
GÖMÖRI 1987, tav. 90.

I.53c *Collana di perle con parure
di pendenti in oro*
pendente più grande: 1,9 cm (lung.), 1 cm
(larg.); pendenti a testa di uccello: 1,7 cm
(lung.), 0,6 cm (larg.)
prima metà del VI secolo

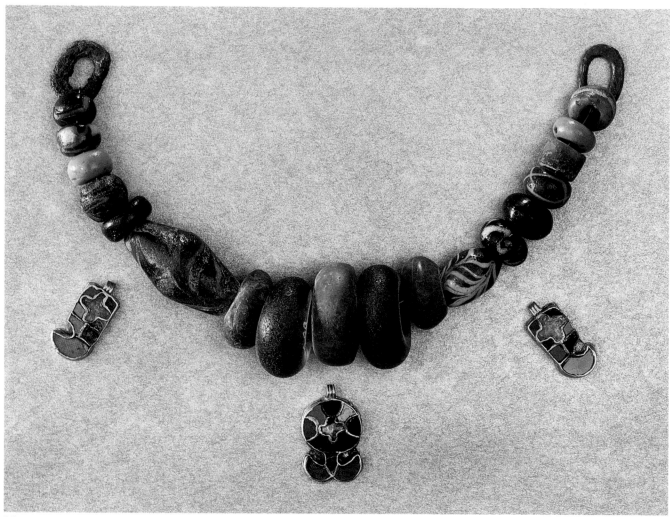

I.53c

MJX, Györ
Inv. n. 71,9, 25-29

La collana è composta da 18 elementi: 2 va-
ghi ad anello più grandi e uno più piccolo
in ambra, da una perla biconica in vetro
multicolore, da 2 perle a disco più grandi e
da 13 perle più piccole di vetro. Alle estre-
mità due agganci ad anello ovale d'argento
per appenderla.
Ora staccati: 3 pendenti con castoni di ve-
tro viola. Pendente centrale a disco con
parte inferiore a forma di uccello a due te-
ste; i due pendenti laterali sono costituiti da
due uccelli, uno dei quali è rivolto a destra,
l'altro a sinistra. Come si può vedere dagli
occhielli, gli uccelli pendevano con la testa
in giù.
*Bibliografia*: BÓNA 1976, tav. 58; TOMKA
1980, ill. 8, 1-6 e ill. 12; GÖMÖRI 1987, tav.
90. Disegno della tomba, descrizione della
tomba e del reperto: TOMKA 1980, pp. 11-16,
ill. 7.

**I.54 Tomba femminile 5 da Mohács**

I.54a *Coppia di fibule a "S"*
*in argento dorato*
2,5 cm (lung.), 2,7 cm (larg.)
metà del VI secolo
MJP, Pécs
Inv. n. 63,59,98 e 102

Argento fuso dorato. Sulla superficie nei 4
scomparti a "S" castoni di vetro rosso. Gli
occhi sono resi con simili alveoli rotondi.
Dalla tomba di una donna di circa 25 anni,
alta 159 cm.
La tomba è profonda 155 cm e misura
247 x 90 cm. Le fibule a "S" si trovavano
nella bara sotto il mento e in mezzo al petto
della donna. Altri reperti al di fuori della
bara, sulla sinistra e sopra la testa: vaso e ci-
bo (ossa animali). (IB)
*Bibliografia*: KISS 1964, ill. 10, 1-2, tav. IV, 2.

I.54b *Collana di perle*
metà del VI secolo
MJP, Pécs
Inv. n. 63,59,96

56 perle di vetro, 12 verdi, 10 bianche, 14

rosso mattone, 13 rosse, 2 rosse più grandi,
3 millefiori tra cui una più grande.
Perle intorno al collo.
*Bibliografia*: KISS 1964, ill. 10, 5.

I.54c *Fusarola*
⌀ 3,3 cm; 1,7 cm (alt.)
metà del VI secolo
MJP, Pécs
Inv. n. 63,59,103

Terracotta color grigio-marrone, biconica,
materiale modellato a mano libera.
Posto successivamente nell'angolo destro
superiore della tomba.
*Bibliografia*: KISS 1964, ill. 10, 4. La comple-
ta descrizione della tomba e la pianta degli
scavi, *ibidem*, pp. 109-111, ill. 4, 5.

I.54d *Vaso stampigliato*
12,7 cm (alt.); ⌀ 8,4 cm
metà del VI secolo
MJP, Pécs
Inv. n. 63,59,104

A forma di pera, buon impasto, color gri-
gio, lavorato al tornio. Sul collo sotto un or-

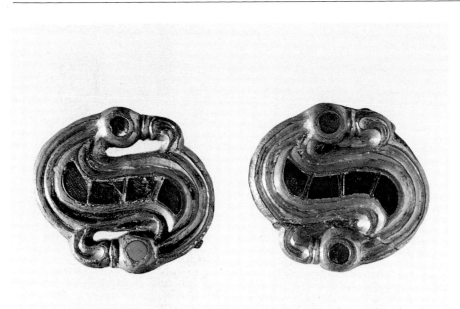

I.54a                                                                     I.54c

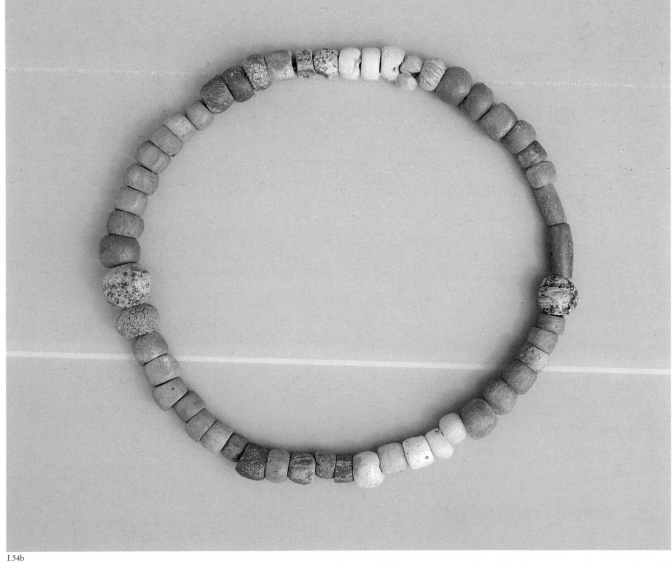

I.54b

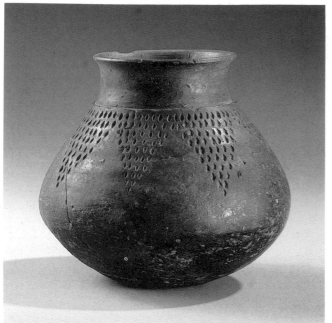

I.54d

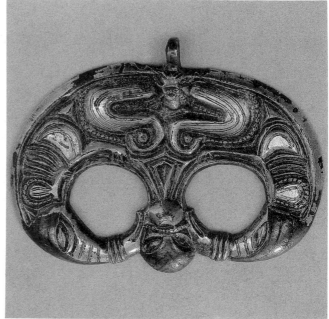

I.55b

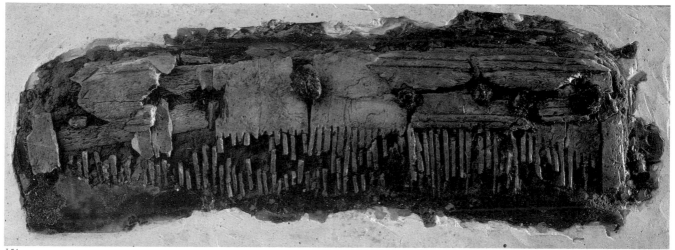

I.54e

lo sottile è stampigliata una fila di motivi a "X", sulla spalla, in due file, piccoli motivi romboidali stampigliati, sul ventre fila di grandi motivi romboidali stampigliati, seguono due file di piccoli motivi romboidali. Il vaso e resti di cibo (ossa animali) si trovavano al di fuori della bara, sopra la testa.
*Bibliografia*: KISS 1964, ill. 11, 4, tav. V, 2.

I.54e *Pettine d'osso*
14,8 cm (lung.); 4 cm (larg.)
metà del VI secolo
MJP, Pécs
Inv. n. 63,59,97

A una sola fila di denti, il manico con bullette di ferro ornato tutt'intorno da doppia scanalatura. Dalla bara, dalla parte esterna del braccio sinistro del defunto.
*Bibliografia*: KISS 1964, ill. 13, 1.

I.55 **Tomba ducale di Veszkény**

I.55a *Campanelli d'aggancio
in bronzo ageminato*
Ø 5-5,8 cm
prima metà del VI secolo
MNU, Budapest
Inv. n. 16,1931, 1-4

Campanelli fusi di bronzo, impreziositi da fili in argento avvolti, con anello per tener fermo il portamorso impreziosito da 2 + 2 parti applicate a zig-zag. Sono morsi di due finimenti di cavalli, l'imboccatura di ferro è polverizzata.
Dal tumulo "Nagyhalom" alto 7 metri, distrutto intorno al 1903, accanto ai 2 scheletri umani e ai 2 cavalli bardati. (IB)
*Bibliografia*: HAMPEL 1905, III, tav. 539; BÓNA 1976, ill. 16. Nella condizione odierna: BÓNA 1976, tav. 77; GÖMÖRI 1987, XIV, tav. 56 d; ID. 1988, n. 96 e tav.

I.55b *Ornamento-pendente
in bronzo dorato*
Ø 6,8 cm
prima metà del VI secolo
MFL, Sopron
Inv. n. 55,40,1

Bronzo fuso, dorato, adornato con castoni in argento (niello). È composto da due figure complesse: una estremità termina con la testa di un uccello rapace, l'altra con la testa di un uccello con becco. Queste figure di animali racchiudono una maschera umana. Con anello.
*Bibliografia*: KUGLER 1906, p. 29, ill. 4; BÓNA 1976, tav. 78; ID. 1978, ill. 8-9 parti ingrandite; GÖMÖRI 1987, XIX, tav. 56 c; ID. 1988, n. 96 e tav.

I.55c *Ornamenti per dividere i finimenti
del cavallo in bronzo dorato*
Ø 5,3-5,5 cm

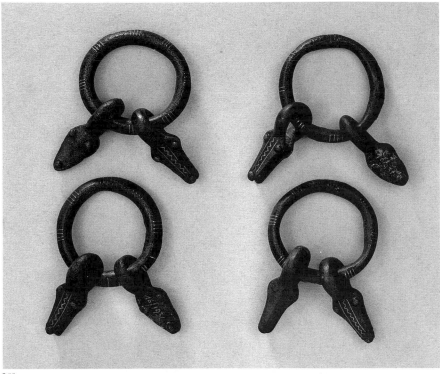

I.55a

I.55c/d

I.56

prima metà del VI secolo
MFL, Sopron
Inv. n. 55,40,2
Tre, ornamenti fusi in bronzo, con castone niellato sulla traversa. La base è a forma di croce e termina in pomi semisferici vuoti all'interno. La parte semisferica è divisa in 4 settori da 4 teste di serpenti, in questi settori vi sono uomini accovacciati e alternativamente composizioni di animali a intreccio. Superficie dorata.
Questo divisorio adornato da 3 semisfere componeva un completo di bardatura con il pendente presentato precedentemente.
*Bibliografia*: KUGLER 1906, p. 28, ill. 1-3; HAMPEL 1905, III, tav. 539; BÓNA 1975, tav. 9; ID. 1976, tav. 79; GÖMÖRI 1987, XIV, tav. 56a, tav. 89a; ID. 1988, n. 96 e tav.

I.55d *Ornamenti in bronzo dorato per dividere i finimenti del cavallo*
Ø 5,5 cm
prima metà del VI secolo
MS, Szombathely
Inv. n. 54,723, 1-2

Tre ornamenti a forma di croce, fusi in bronzo, dorati.Nella parte centrale, in un campo rotondo, intreccio di fili a cerchio, sulle 4 braccia della croce, tra motivi di meandroidi, ornamento di intreccio a 3 fili. I due divisori interi e uno frammentato appartenevano ad altra bardatura. Si conosce il pendente ma non è giunto in museo.
*Bibliografia*: HAMPEL 1905, III, tav. 539; BÓNA 1976, tav. 81; GÖMÖRI 1987, XIV, tav. 56b; ID. 1988, n. 96 e tav.

**I.56 Un quarto di siliqua d'argento da Kranj-Lajh, t. 266**
Ø 3,4 cm, peso 72 gr
seconda metà del VII secolo
NM, Lubiana

Moneta d'argento, *quarter siliquae*. Dritto: busto frontale con le ali stilizzate, collegate, sopra la testa diademata, con un nimbo (forse san Michele). Rovescio: sulla base sferica è posta una croce tra due croci laterali, sormontata da un globo e stelle ai lati (simboli cristiani).
La moneta è stata coniata a Cividale nel periodo tra la morte del duca Grasulfo (anno 652) e l'inizio del governo del duca Pemmone (anno 705). È stata perforata per essere riutilizzata come pendaglio. Insieme con altre cinque monete longobarde trovate in Slovenia (tutte coniate nel nord Italia dopo l'insediamento longobardo), la moneta di Kranj documenta l'esistenza delle enclavi longobarde in queste zone delle Alpi sudorientali anche dopo l'ultimo terzo del secolo VII. (DS)
*Bibliografia*: KOS 1981, pp. 97-103.

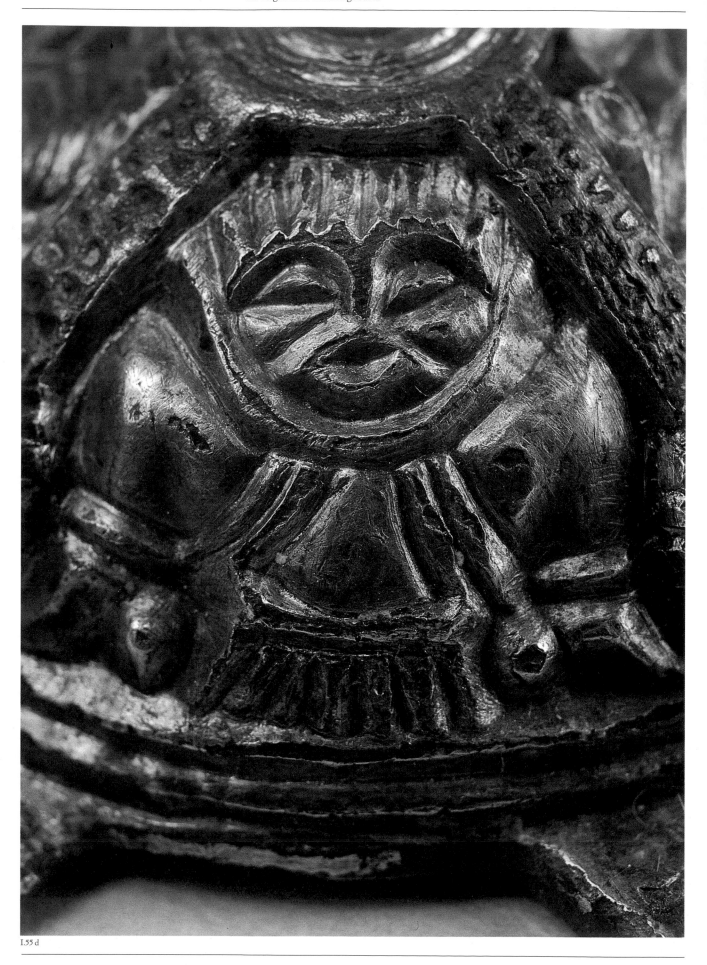

I.55 d

I.57 **Collana in paste vitree
da Kranj-Lajh, t. 104**
45 cm (lunghezza della fila)
ultimo quarto del VI secolo (600 ca.)
NM, Lubiana
Inv. n. S 965 a

Collana composta di 29 perle di pasta vitrea variopinta. Le perle sono di forma diversa: cilindriche oblunghe e corte, biconiche e sferiche.
Le collane di perle in policromia (perle millefiori), perle a forma di melone, perle articolate e perle decorate con motivo a "spina
di pesce" sono spesso tra le offerte ritrovate
nelle tombe femminili nella necropoli di
Kranj. (DS)
*Bibliografia*: STARE etc. 1980, pp. 23 e 59,
tav. 39, 1; ANDRAE 1973, pp. 101 sgg.

I.58 **Pettine d'osso da Kranj-Lajh**
16 cm (lung.); 5 cm (larg.)
seconda metà del VI secolo
NM, Lubiana
Inv. n. R 3627

Pettine d'osso, frammentario, con una fila
di denti. La costola (mánico), fissata con 7
ribattini, è decorata sulle due parti con figure umane e di animali incise. La decorazione rappresenta la figura dell'orante in
atto di pregare.
Pettini d'osso, con una o con due file di
denti, sono particolarmente frequenti tra i
ritrovamenti nelle tombe longobarde e in
quelle della popolazione autoctona nella
necropoli di Kranj. Sono stati trovati all'incirca in 100 tombe (134 esemplari). È quasi
certo che la produzione era locale. Pettini
con una fila di denti sono tipici dei Longobardi nella fase pannonica. Scavo di F.
Schulz 1901. (DS)
*Bibliografia*: STARE 1980, pp. 22 e 78; tav.
117, 1.

I.59 **Fibbia di cintura d'argento
da Kranj-Lajh, t. 6**
6,3 cm (lung.); 2,9 cm (larg.)
intorno al 600
NM, Lubiana
Inv. n. S 706

Fibbia di cintura fusa in argento. Staffa rettangolare, placca in *durchbrochener technik*
con bordura a forma di palmetta e conclusione semisferica.
La fibbia è del tipo "a unico pezzo" e si colloca nelle forme mediterranee (G. Fingerlin 1967, pp. 159-184). Trovata in una tomba di guerriero (con la spatha), tipica del
periodo della fine del VI secolo in Europa.
(DS)

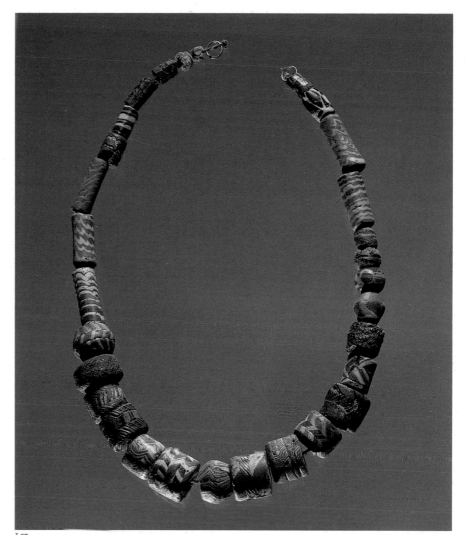

I.57

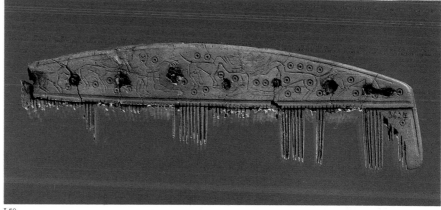

I.58

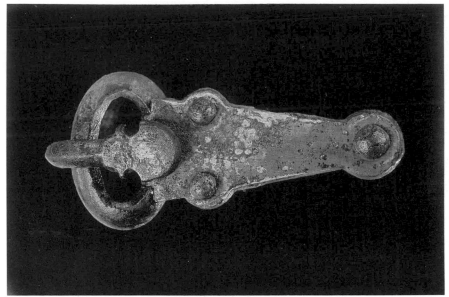

I.60

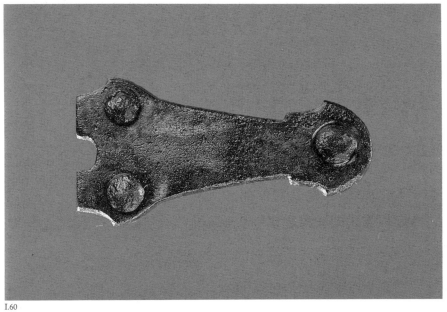

I.60

I.60

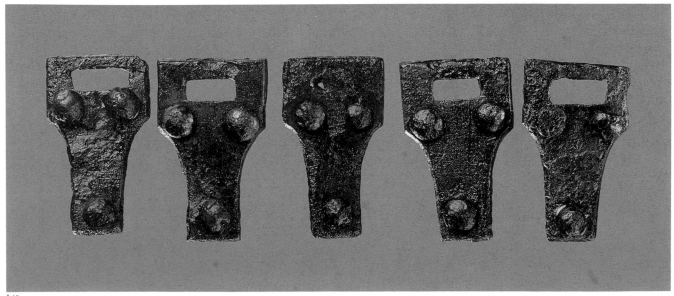

I.60

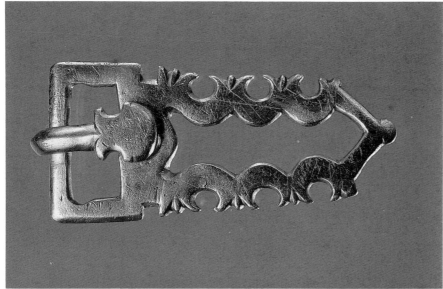

I.59

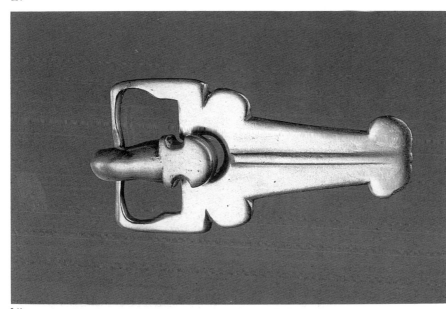

I.61

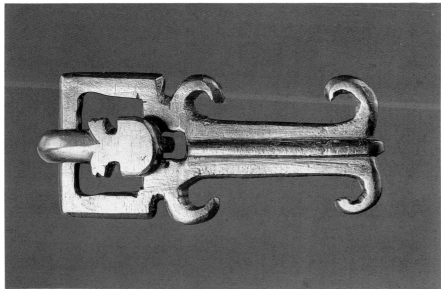

I.62

*Bibliografia*: FINGERLIN 1967, pp. 159-184; STARE 1980, pp. 24 e 51, tavv. 2, 7; MENGHIN 1983, pp. 59 e 249.

### I.60 Guarnizioni di cintura in bronzo argentato da Kranj-Lajh, t. 331

a. 7,8 cm (lung.); 3,9 cm (larg.);
b. 5,4 cm (lung.)
fine del VI secolo (600 ca.)
NM, Lubiana
Inv. n. S 1597 a-d

Guarnizione di cintura in bronzo argentato (metallo bianco).
a. fibbia di cintura "in due parti". Staffa ovale, placca triangolare; b. controplacca triangolare con tre ribattini; c. placca rettangolare con quattro (tre conservati) ribattini; d. cinque guarnizioni a forma triangolare.
La guarnizione dalla tomba 331 di Kranj-Lajh consiste in una fibbia a due parti del tipo mediterraneo (cfr. Cividale-Porta San Giovanni, tomba 180).
Essa è considerata come il prototipo per le guarnizioni di cintura di forme diverse, che facevano parte del costume maschile longobardo del VII secolo nel Nord Italia. (DS)
*Bibliografia*: STARE 1980, 24 e 74, tav. 96, 7, 8, 10-15.

### I.61 Fibbia di cintura in argento da Kranj-Lajh, t. 371

5,8 cm (lung.); 3 cm (larg.)
ultimo quarto del VI secolo (600 ca.)
NM, Lubiana
Inv. n. S 1741

Fibbia di cintura d'argento, in "un pezzo". Staffa rettangolare, placca trapezoidale con costola centrale.
La fibbia di tipo "in un pezzo" mediterraneo. (DS)
*Bibliografia*: VINSKI 1967, pp. 45 sgg.; STARE 1980, pp. 24 e 76, tav. 110, 7.

### I.62 Fibbia di cintura in argento da Kranj-Lajh

6,9 cm (lung.); 3,1 cm (larg.)
ultimo quarto del VI secolo (600 ca.)
NM, Lubiana
Inv. n. R 3655

Fibbia di cintura in argento. Staffa rettangolare, placca rettangolare con costola centrale, conclusa in angoli a forma a "coda di rondine". La fibbia del tipo "in un pezzo" è una forma mediterranea. Scavo di F. Schulz 1901. (DS)

*Bibliografia*: VINSKI 1967; STARE 1980, pp. 24 e 79, tav. 120, 6.

### I.63 Fibula rotonda in argento dorato da Kranj-Lajh, t. 58

Ø 3 cm
seconda metà del VI secolo (fase italica ?)
NM, Lubiana
Inv. n. S 856

Fibula rotonda, piatta (*Scheibenfibel*) d'argento dorato, con almandini (in parte caduti) sui bordi e al centro. Superficie decorata a intaglio (*Kerbschnitt*).
Fibule rotonde e piatte non sono tipiche del corredo longobardo nella fase pannonica. A Kranj appaiono nelle diverse varianti e sono considerate come imitazione longobarda dei modelli occidentali. La fibula in questione è decorata in stile germanico zoomorfo I. (DS)
*Bibliografia*: STARE 1980, pp. 21 e 55, tav. 26, 3.

### I.64 Fibula rotonda in argento dorato da Kranj-Lajh, t. 43

Ø 3 cm
seconda metà del VI secolo (fase italica ?)
NM, Lubiana
Inv. n. S 818

Fibula rotonda piatta d'argento dorato. Superficie decorata a intaglio, motivo geometrico, con almandino al centro. (DS)
*Bibliografia*: STARE 1980, pp. 21 e 54, tav. 21, 2.

### I.65 Fibula ad arco, in argento dorato da Kranj-Lajh, t. 11/3

11,3 cm (lung.); 6,9 cm (larg.)
terzo quarto del VI secolo
NM, Lubiana
Inv. n. S 729

Fibula ad arco in argento dorato. Intorno alla testa semicircolare nove bottoni. Superficie decorata a intaglio. L'incorniciatura della testa e la fascia centrale della staffa hanno dei nastri (centrale doppio, la testa singolo) niellati.
Fibula ad arco (a Kranj ne sono state trovate cinque) che va collocata nel gruppo delle fibule longobarde copiate da modelli merovingi. (DS)
*Bibliografia*: STARE 1980, pp. 21 e 52; tav. 9, 2.

### I.66 Fibula rotonda in argento dorato da Kranj-Lajh, t. 195

Ø 3,8 cm

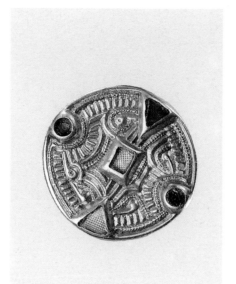

I.63

I.64

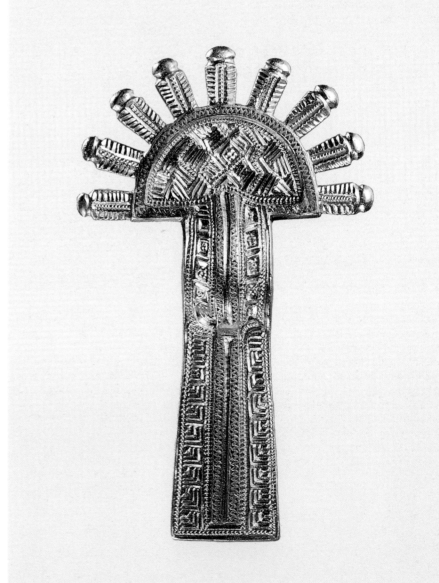

I.65

seconda metà del VI secolo
NM, Lubiana
Inv. n. S 1234

Fibula rotonda in argento dorato a forma di girandola, con otto teste di uccelli rapaci voltati metà a destra e metà a sinistra e con otto almandini (uno rimasto) al posto dell'occhio. Cerchio centrale niellato.
La fibula è un esemplare tipico dell'oreficeria longobarda nella fase pannonica. (DS)
*Bibliografia*: WERNER 1962, pp. 74 sgg.; STARE 1980, pp. 21 e 65, tav. 64, 4.

### I.67 Fibula a doppio uccello in argento dorato da Kranj-Lajh, t. 256
2,6 cm (lung.)
prima metà del VI secolo
NM, Lubiana
Inv. n. S 1394

Piccola fibula, argento dorato; due opposte teste di uccello, con almandini al posto degli occhi.
La fibula di questo tipo è molto rara ed è paragonabile con una fibula di Gepidi da Novi Banovci sul Danubio. (DS)
*Bibliografia*: STARE 1980, pp. 21 e 69, tav. 78, 12; *Germanen, Hunen...* 1987, p. 225.

### I.68 Fibula a "S" in argento dorato da Kranj-Lajh, t. 112
2,9 cm (lung.)
terzo quarto del VI secolo
NM, Lubiana
Inv. n. S 991

Fibula d'argento dorato a "S", con almandini. Le punte sono a forma di testa dell'uccello.
Fibule a "S" sono state trovate a Kranj nelle 19 tombe (33 esemplari), la loro collezione è tra le più complete delle necropoli longobarde in generale. I tipi più antichi potrebbero appartenere ancora alla fase nord-danubiana tra il 489 e il 526 (tomba 31, 349), le più recenti invece al periodo intorno al 600 (tombe 104, 243), mentre la maggioranza appartiene alla seconda metà del VI secolo (tombe 104, 133, 182, 207, 292, 336, 371) o, in generale, alla fase pannonica (tombe 112, 227, 389). (DS)
*Bibliografia*: WERNER 1962; STARE 1980, p. 59, tav. 41, 5.

### I.69 Fibula a "S" in argento dorato da Kranj-Lajh, t. 243
2,6 cm (lung.)
intorno al 600
NM, Lubiana
Inv. n. S 1358

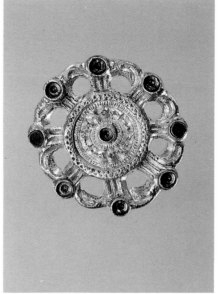

I.66

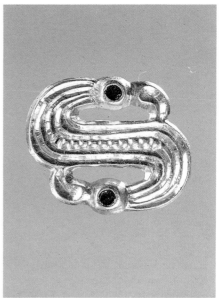

I.68

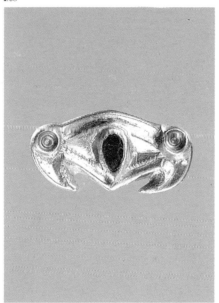

I.67

Fibula a "S" in argento dorato. Decorazione a intaglio, motivo a intreccio. Le punte sono a forma di testa d'uccello.
La fibula fa parte del piccolo gruppo delle fibule a "S" che nella necropoli di Kranj rappresentano lo stile italico longobardo. (DS)
*Bibliografia*: STARE 1980, pp. 21 e 68, tav. 74, 11.

### I. 70 Fibula a "S" in argento dorato da Kranj-Lajh, t. 292
3 cm (lung.)
seconda metà del VI secolo
NM, Lubiana
Inv. n. S 1491

Fibula a "S" in argento dorato. La superficie è decorata a intaglio. Le punte sono a

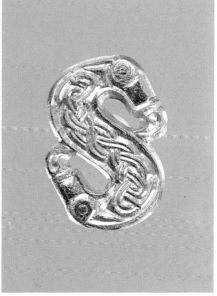

I.69

forma di testa d'uccello. (DS)
*Bibliografia*: STARE 1980, p. 71, tav. 88, 6.

### I.71 Fibula a "S" in argento dorato da Kranj-Lajh, t. 349
2,4 cm (lung.)
terzo quarto del VI secolo
NM, Lubiana
Inv. n. S 1684

Fibula a "S" d'argento dorato, con due almandini. Le punte sono a forma di testa d'uccello. La superficie è decorata in taglio a forma di meandro. (DS)
*Bibliografia*: STARE 1980, p. 75, tav. 105, 12.

### I.72 Fibula a "S" in argento dorato da Kranj-Lajh, t. 349

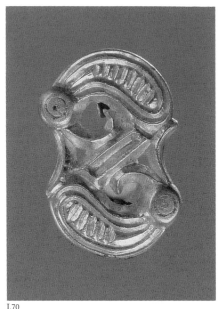

I.70

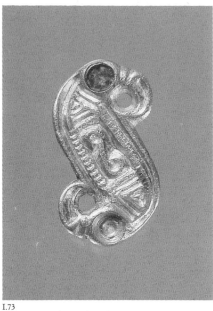

I.73

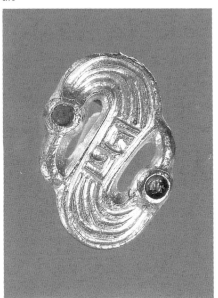

I.71

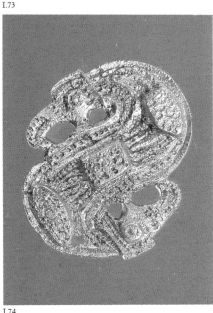

I.74

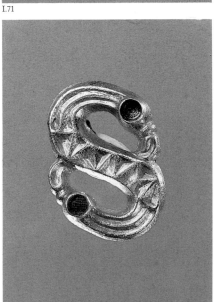

I.72

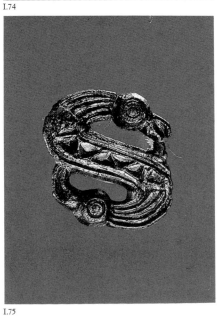

I.75

2,5 cm (lung.)
terzo quarto del VI secolo
NM, Lubiana
Inv. n. S 1685

Fibula a "S" d'argento dorato, con due al-
mandini. Le punte sono a forma di testa
d'uccello. La superficie è decorata a inta-
glio (zig-zag). (DS)
*Bibliografia*: STARE 1980, p. 75, tav. 195, 13.

### I.73 Fibula a "S" in argento dorato da Kranj-Lajh, t. 104
2,3 cm (lung.)
intorno al 600
NM, Lubiana
Inv. n. S 962

Fibula a "S" d'argento dorato, con alman-
dini (uno caduto). Le punte a forma di testa
d'uccello. Decorazione a intaglio. (DS)
*Bibliografia*: STARE 1980, pp. 21 e 39, tav.
39, 2.

### I.74 Fibula a "S" in bronzo da Kranj-Lajh, t. 104
4 cm (lung.)
fine del VI secolo
NM, Lubiana
Inv. n. S 963

Fibula a "S" in bronzo. Decorazione a inta-
glio. Le punte sono a forma di testa d'uccel-
lo, angolata. (DS)
*Bibliografia*: STARE 1980, p. 59, tav. 39, 3.

### I.75 Fibula a "S" in argento dorato da Kranj-Lajh, t. 133
2,7 cm (lung.)
seconda metà del VI secolo
NM, Lubiana
Inv. n. S 1034

Fibula d'argento dorato. Decorazione a
profondo intaglio, il motivo centrale è a
triangoli. Le punte sono a forma di testa
d'uccello. (DS)

*Bibliografia*: PICOTTINI 1976, p. 87; STARE
1980, p. 61, tav. 47, 4.

### I.76 Fibula a "S" in argento dorato da Kranj-Lajh, t. 160
2,3 cm (lung.)
terzo quarto del VI secolo
NM, Lubiana
Inv. n. S 1110

Fibula d'argento dorato, con tre almandini
rettangolari. Le punte sono a forma di testa

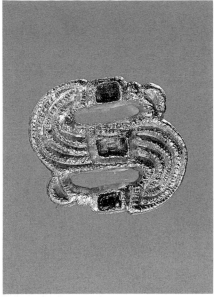

I.76

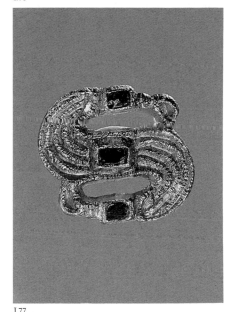

I.77

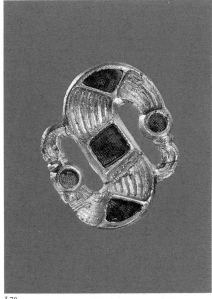

I.78

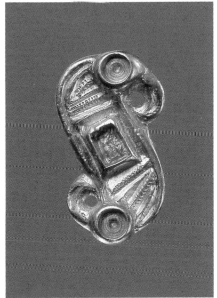

I.79

d'uccello. Decorazione intaglio. (DS)
*Bibliografia*: STARE 1980, p. 62, tav. 54, 6.

**I.77 Fibula a "S" in argento dorato
da Kranj-Lajh, t. 160**
2,4 cm (lung.)
terzo quarto del VI secolo
NM, Lubiana
Inv. n. S 1111

Fibula a "S" in argento dorato, con almandini. Le punte sono a forma di testa d'uccello. (DS)
*Bibliografia*: STARE 1980, p. 62, tav. 54, 7.

**I. 78 Fibula a "S" in argento dorato
da Kranj-Lajh, t. 160**
3,1 cm (lung.)

terzo quarto del VI secolo
NM, Lubiana
Inv. n. S 1109

Fibula a "S" in argento dorato, con almandini. Le punte sono a forma di testa d'uccello. (DS)
*Bibliografia*: STARE 1980, p. 62, tav. 54, 8.

**I.79 Fibula a "S" in argento dorato
da Kranj-Lajh, t. 192**
2,3 cm (lung.)
terzo quarto del VI secolo
NM, Lubiana
Inv. n. S 1216

Fibula a "S" in argento dorato, con tre almandini. Le punte sono a forma di testa d'uccello. La decorazione a intaglio. (DS)

*Bibliografia*: STARE 1980, p. 65, tav. 63, 4.

**I.80 Fibula a "S" in argento dorato
da Kranj-Lajh, t. 207**
2,4 cm (lung.)
seconda metà del VI secolo
NM, Lubiana
Inv. n. S 1282

Fibula a "S" in argento dorato, con almandini. Le punte sono a forma di testa d'uccello. (DS)
*Bibliografia*: STARE 1980, p. 67, tav. 68, 5.

**I.81 Fibula a "S" in argento dorato
da Kranj-Lajh, t. 277 b**
2,4 cm (lung.)
terzo quarto del VI secolo
NM, Lubiana
Inv. n. S 1438

Fibula a "S" in argento dorato, con almandini. Le punte sono a forma di testa d'uccello. (DS)
*Bibliografia*: STARE 1980, p. 70, tav. 83, 4.

**I.82 Fibula a "S" in argento dorato
da Kranj-Lajh, t. 277 b**
3,1 cm (lung.)
terzo quarto del VI secolo
NM, Lubiana
Inv. n. S 1437

Fibula a "S" in argento dorato, con almandini. Le punte sono in forma di testa d'uccello. La decorazione è a intaglio. (DS)
*Bibliografia*: STARE 1980, p. 70, tav. 83, 5.

**I.83 Fibula a "S" in argento dorato
da Kranj-Lajh, t. 336**
2,4 cm (lung.)
seconda metà del VI secolo
NM, Lubiana
Inv. n. S 1644

Fibula a "S" in argento dorato, con almandini. Le punte sono a forma di testa d'uccello con becco aperto. La decorazione è a intaglio. (DS)
*Bibliografia*: STARE 1980, p. 75, tav. 102, 12.

**I.84 Fibula a "S" in argento dorato
da Kranj-Lajh, t. 371**
2,7 cm (lung.)
seconda metà del VI secolo
NM, Lubiana
Inv. n. S 1742

Fibula a "S" in argento dorato, con alman-

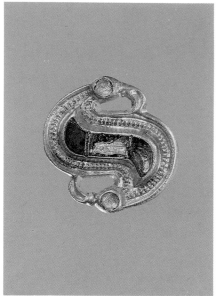

I.80

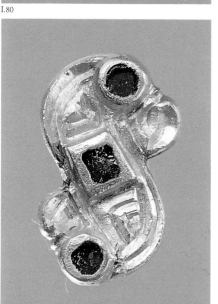

I.81

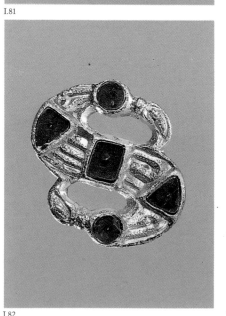

I.82

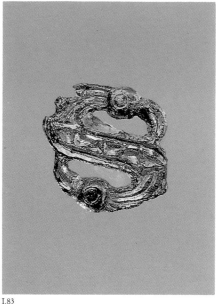

I.83

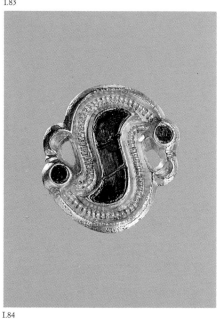

I.84

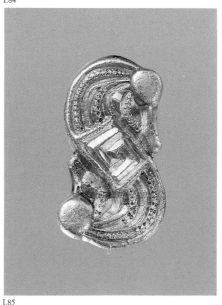

I.85

dini. Le punte sono a forma di testa d'uccello. (DS)
*Bibliografia*: STARE 1980, p. 76, tav. 110, 6.

**I.85 Fibula a "S" in argento dorato da Kranj-Lajh, t. 31**
2,5 cm (lung.)
terzo quarto del VI secolo
NM, Lubiana
Inv. n. S 776

Fibula a "S" in argento dorato. Decorazione a intaglio. Le punte sono a forma di testa d'uccello. (DS)
*Bibliografia*: STARE 1980, p. 53, tav. 16, 5.

**I.86 Fibula a "S" in argento dorato da Kranj-Lajh, t. 170**
3 cm (lung.)
seconda metà del VI secolo
NM, Lubiana
Inv. n. S 1144

Fibula a "S" in argento dorato, con almandini. Le punte sono a forma di testa d'uccello. (DS)
*Bibliografia*: STARE 1980, p. 63, tav. 57, 5.

**I.87 Fibula a "S" in argento dorato da Kranj-Lajh, t. 182**
2,5 cm (lung.)
seconda metà del VI secolo
NM, Lubiana
Inv. n. S 1199

Fibula a "S" in argento dorato. Decorazione in taglio. (DS)
*Bibliografia*: STARE 1980, p. 64, tav. 61, 5.

**I.88 Fibula a "S" in argento dorato da Kranj-Lajh, t. 195**
3 cm (lung.)
terzo quarto del VI secolo
NM, Lubiana
Inv. n. S 1233

Fibula a "S" in argento dorato, con almandini. Le punte sono a forma di testa d'uccello. (DS)
*Bibliografia*: STARE 1980, p. 65, tav. 64, 2.

**I.89 Fibula a "S" in argento dorato da Kranj-Lajh, t. 312**
3 cm (lung.)
terzo quarto del VI secolo
NM, Lubiana
Inv. n. S 1533

Fibula a "S" in argento dorato, con due al-

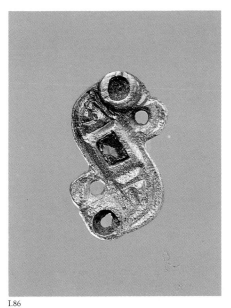

I.86

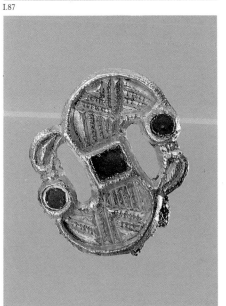

I.87

I.88

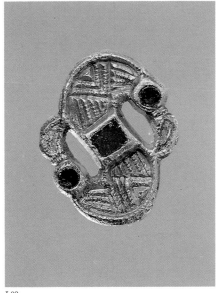

I.89

I.90

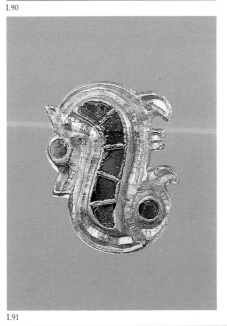

I.91

mandini. Decorazione a intaglio. Le punte sono a forma di testa d'uccello. (DS)
*Bibliografia*: STARE 1980, p. 73, tav. 91, 16.

I.90 **Fibula a "S" in argento dorato da Kranj-Lajh, t. 346**
3 cm (lung.)
terzo quarto del VI secolo
NM, Lubiana
Inv. n. S 1674

Fibula a "S" in argento dorato, con almandini. Le punte sono a forma di testa d'uccello. (DS)
*Bibliografia*: STARE 1980, p. 75, tav. 104, 7.

I.91 **Fibula a "S" in bronzo da Kranj-Lajh, t. 389**
2,6 cm (lung.)
terzo quarto del VI secolo
NM, Lubiana
Inv. n. S 1745

Fibula a "S" in bronzo, con almandini (caduti). Le punte sono a forma di testa d'uccello. (DS)
*Bibliografia*: STARE 1980, p. 76, tav. 110, 10.

I.92 **Fibula a "S" in argento dorato da Kranj-Lajh**
2 cm (lung.)
terzo quarto del VI secolo
NM, Lubiana
Inv. n. R 3652

Fibula a "S" in argento dorato, con due almandini. La decorazione a intaglio. Le punte sono a forma di testa d'uccello. (DS)
*Bibliografia*: STARE 1980, p. 79, tav. 120, 4.

## I.b **I primi insediamenti in Italia**

*Volker Bierbrauer*

Lo studio archeologico sui Longobardi, immigrati in Italia nel 568 d.C. dai loro insediamenti transalpini, non presenta difficoltà metodologiche. Anche senza ricorrere alla tradizione storica, la ricerca può basarsi, infatti, con risultati illuminanti, sul facile confronto fra le necropoli e le tombe longobarde poste nella regione di provenienza e quelle della zona di immigrazione in Italia. Sia il genere di tombe, che gli usi dell'inumazione e del corredo funebre, collimano e sono perciò intercambiabili; le somiglianze riguardano in particolar modo gli oggetti della cultura materiale, che risultano analoghi. Anche senza ricorrere alla tradizione scritta, si può quindi ricostruire schematicamente il processo di immigrazione dalle terre di provenienza verso l'Italia. A questo stato di cose, che può essere chiarito nel modo migliore attraverso l'archeologia, le fonti scritte aggiungono "soltanto" la data esatta (568) e il nome di Longobardi. La zona di provenienza dei Longobardi fra il 489 e il 568 si estende a nord del Danubio su parte della Bassa Austria e sulla Moravia meridionale e abbraccia anche una piccola parte della Bassa Austria (Tullner Feld) e della Pannonia a sud del Danubio (cfr. fig. 1 e I. Bóna). Se confrontiamo la zona di provenienza dei Longobardi, che abbiamo ora delineato, con l'Italia alla stessa epoca, si constata che nella zona di immigrazione si possono attualmente identificare solo 15 siti archeologici nei quali si sono trovate tombe contenenti reperti dell'epoca dell'immigrazione (fig. 1); si osservi, tuttavia, che ciò è dovuto in parte anche alla situazione poco soddisfacente delle fonti in Italia e al fatto che in Ungheria le

pubblicazioni sono lacunose. Gli accessori del costume femminile (fibule a staffa e fibule a "S") sono particolarmente significativi dal punto di vista etnografico e, siccome si tratta di oggetti che seguono la moda, è possibile datarli con una certa esattezza, perché non vengono portati a lungo senza modifiche. Essi ci permettono, quindi, di descrivere, in modo quasi perfetto, lo svolgimento del processo di immigrazione.

Mi servirò di alcuni esempi per illustrare questo fatto cominciando con le *fibule ad arco e a staffa*.

1. Fibule a staffa nel cosiddetto ornamento classico in Stile I, prima fase dello stile zoomorfo longobardo: agli esemplari pannonici di Kajdacs, tomba 2 (fig. 2,1) e Tamasi, tomba 6 (fig. 2,2), corrispondono in Italia gli esemplari di Romans d'Isonzo, tomba 77 (fig. 2,3) e Castel Trosino tomba K (fig. 2,4) (si osservi il disegno della ornamentazione, fig. 3).

2. Fibule a staffa con ornamentazione a "Kerbschnitt" del tipo Rácalmás, tomba 2: agli esemplari pannonici, fra cui la coppia di fibule di Rácalmás, tomba 2, (fig. 4,1-2), corrisponde l'esemplare di Cividale-San Giovanni, tomba 12 (fig. 4,3-4).

3. Fibule a staffa ornate con tralci a spirale del tipo Várpalota, tomba 5: le fibule della zona di provenienza, fra cui la coppia di fibule di Várpalota, tomba 5 (fig. 4,5), hanno il loro esatto *pendant* nei reperti di una tomba di Udine, via Treviso (fig. 4,6).

4. Fibule a staffa del tipo Várpalota tomba 19, decorate con una doppia fascia a nastri intrecciati lungo la piastra di testa e del piede: agli esemplari pannonici come quelli di Várpalota, tomba 19 (fig. 5,1-2),

corrisponde la coppia di fibule egualmente fuse e provenienti da Testona presso Torino (fig. 5,3-4).

5. Fibule a staffa del cosiddetto tipo nordico, con piastra di testa rettangolare; sia sulla piastra di testa che sul piede compare la stessa decorazione con tralci a spirale; sul bordo della piastra di testa un fregio a teste di animali disposti verticalmente, maschera umana all'estremità e tutto intorno fregio a teste di animali: alla coppia di fibule di Cividale-San Giovanni (fig. 5,5) corrisponde in gran parte una coppia di Hegykö, tomba 18 in Pannonia (fig. 5,6).

Le stesse analogie fra gli esemplari della zona di provenienza dei Longobardi e quelli dell'Italia si notano anche nelle fibule a "S", così per esempio:

1. Il tipo Várpalota, tomba 19, con semplice decorazione a nastri, almandino centrale quadrato, due almandini triangolari e bordo rigonfio a becco; alle numerose fibule, di cui fanno parte fra l'altro gli esemplari pannonici di Várpalota, tomba 19 (fig. 6,1) e Szentendre, tomba 56 (fig. 6,2), corrispondono, per esempio, in Italia i molti esemplari di Cividale-San Giovanni (fig. 6,3-4); la diffusione generale di questo tipo di fibula può servire bene a illustrare il processo di immigrazione longobardo verso l'Italia (fig. 7).

2. Il tipo di fibula a "S", Kajdacs, tomba 29, è imparentato col tipo Várpalota, tomba 19, ma presenta un'innovazione, la decorazione a nastri è tripla e sul bordo a becco compaiono delle "zanne" (di cinghiale) disposte a semicerchio; all'esemplare pannonico di Kajdacs, tomba 29 (fig. 6,5) si possono accostare in Italia numerose fibule

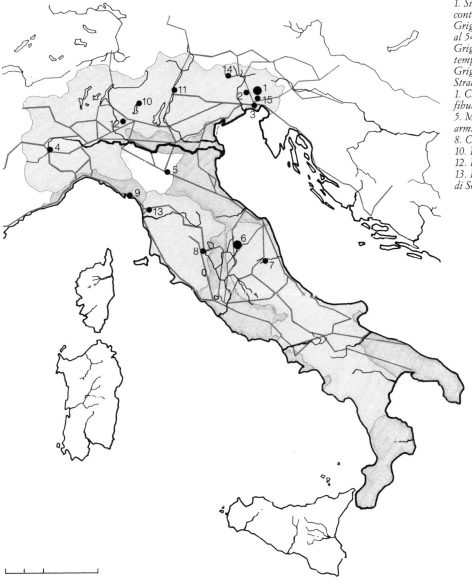

1. *Siti archeologici longobardi in Italia contenenti reperti dell'epoca dell'immigrazione. Grigio scuro: zona occupata dai Longobardi fino al 540 d.C.*
*Grigio chiaro: parte riconquistata per breve tempo dalle truppe bizantine*
*Grigio medio: zona occupata dai Bizantini. Strade principali e di grande comunicazione*
*1. Cividale, fibule; 2. Udine, fibule; 3. Aquileia, fibule; 4. Testona, fibule, armi, ceramica; 5. Montale, fibule; 6. Nocera Umbra, fibule, armi, ceramica; 7. Castel Trosino, fibule; 8. Chiusi-Arcisa, fibule; 9. Luni, fibule; 10. Darfo (?), fibule; 11. Lavis, fibule; 12. Fornovo di San Giovanni, armi; 13. Lucca (?), fibule; 14. Andrazza-Forni di Sopra, fibule; 15. Romans d'Isonzo, fibule.*

*2. Fibule a staffa longobarde dalla Pannonia e dall'Italia: 1. Kajdacs tomba 2; 2. Tamasi tomba 6; 3. Romans d'Isonzo tomba 77; 4. Castel Trosino tomba K*

*3. Fibule a staffa longobarde dalla Pannonia e dall'Italia nel cosiddetto ornamento classico in Stile I, fase dello stile zoomorfo longobardo, disegno dell'ornamentazione: 1. Kajdacs tomba 2; 2. Tamasi tomba 6; 3. Castel Trosino tomba K; 4. Romans d'Isonzo tomba 77*

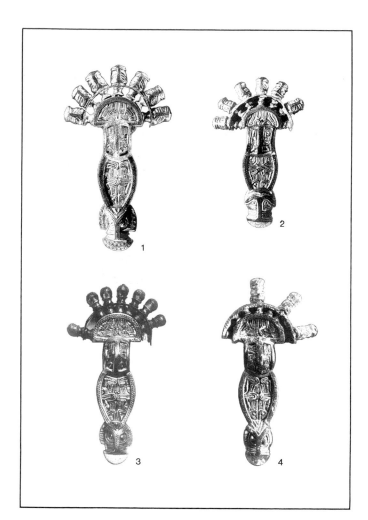

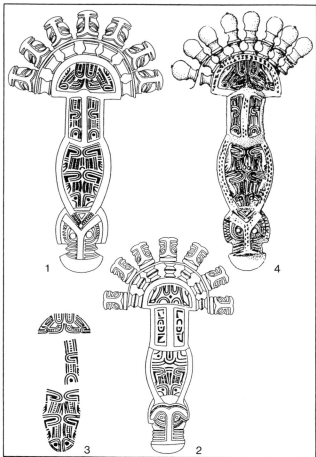

4. Fibule a staffa longobarde dalla Pannonia e
dall'Italia: 1-2. Ràcalmàs tomba 2; 3-4. Cividale-
San Giovanni tomba 12; 5. Vàrpalota tomba 5;
6. Udine, Via Treviso

5. Fibule a staffa longobarde dalla Pannonia e
dall'Italia: 1-2. Vàrpalota tomba 19; 3-4. Testona
presso Torino; 5. Cividale-San Giovanni; 6.
Hegykö tomba 18

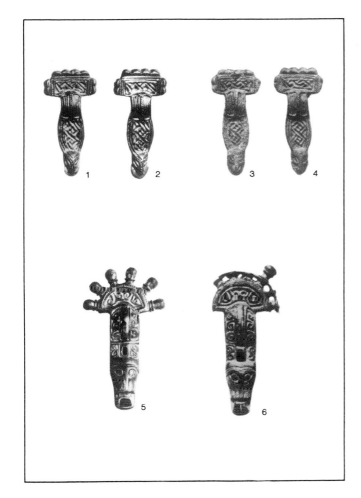

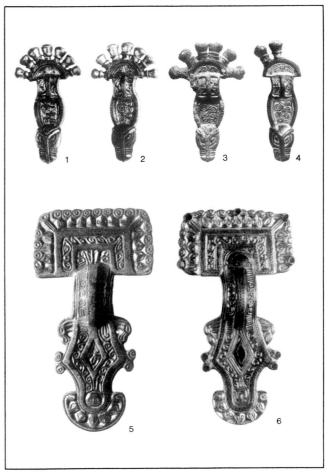

*6. Fibule a "S" longobarde dalla Pannonia e dall'Italia: 1. Vàrpalota tomba 19; 2. Szentendre tomba 56; 3-4. Cividale-San Giovanni; 5. Kajdacs tomba 29; 6-9. Cividale-San Giovanni tombe 32 e 102*

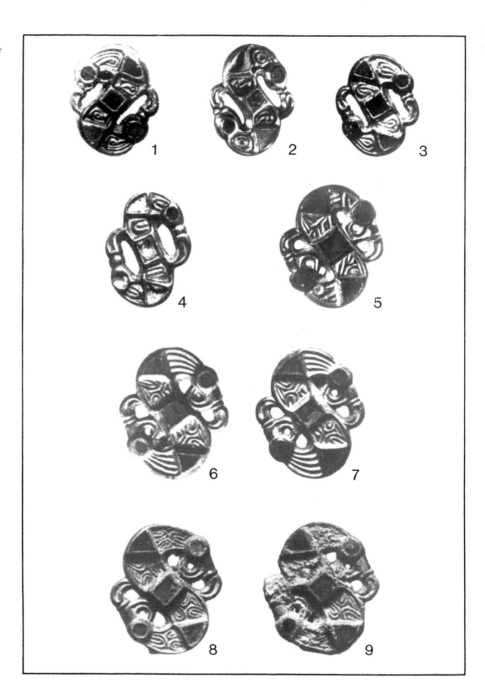

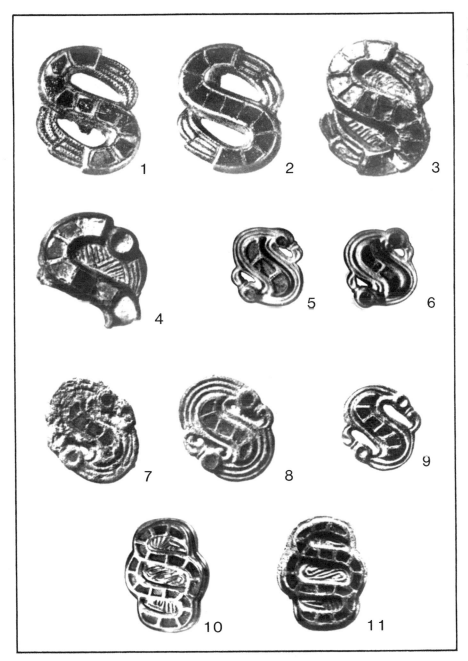

7. Fibule a "S" con cellette, dalla Pannonia e dall'Italia: 1-2. Ràcalmàs tomba 16; 3-4. Cividale-Cella; 5-6. Ràcalmàs tombe 2 e 20; 7-9. Cividale-San Giovanni tombe 53 e 158; 10. Kajdacs tomba 2; 11. Cividale-San Giovanni tomba 105

dello stesso tipo, provenienti soprattutto da Cividale (per esempio da Cividale-San Giovanni, tombe 32 e 102: fig. 6,6-9).
3. Fibule a "S" con cellette: al reperto particolarmente importante della tomba pannonica femminile di Rácalmás, tomba 16 (fig. 8,1-2) corrispondono due esemplari di Cividale-Cella (fig. 8,3-4) e alle piccole fibule di Mohàcs, tomba 5 e di Rácalmás, tombe 2 e 20 (fig. 8,5-6) possiamo accostare, per esempio, le versioni più grandi di Cividale-San Giovanni tombe 53 e 158 (fig. 8,7-9). Particolarmente evidente è la somiglianza fra le fibule a paragrafo di Kajdacs, tomba 2 e quella di Cividale-San Giovanni tomba 105 (fig. 8,10-11).

Identificare le tombe maschili contenenti armi, fornendo la prova che appartengono all'epoca dell'immigrazione, è più difficile di quanto avviene per le tombe femminili contenenti accessori del costume. I motivi possono essere vari, ma va soprattutto tenuto conto che le armi (umbone dello scudo, lance e spathae) non risentono del continuo mutamento della moda, si tratta di reperti condizionati dalla tecnica con cui vengono forgiati e dalla loro stessa funzione e non possono essere classificati con altrettanta precisione e sottigliezza cronologica. Diversamente dall'abito, le armi vengono usate per un periodo più o meno lungo senza subire variazioni. Dalle figure (9-13) ci si può fare un'idea delle varie forme di umboni di scudo e di punte di lancia usate prima del 568 nella zona di provenienza e di quelle trovate in Italia dopo il 568. Nonostante le incertezze cui abbiamo accennato, dovrebbe essere possibile servirsi scientificamente della maggior parte

degli esemplari provenienti dall'Italia e appartenenti alla generazione dei Longobardi immigrati.
Le stesse difficoltà che si incontrano nella valutazione delle armi si ripetono per i recipienti di ceramica tipicamente longobardi. Questi sono girati al tornio e ornati con varie stampigliature (bicchieri a forme di otre e brocche con beccuccio); la figura 14 mostra lo stretto legame che esiste fra la ceramica stampigliata degli insediamenti transalpini e quella trovata in Italia.
I siti archeologici dell'epoca dell'immigrazione (fig. 1) sono (come s'è detto) complessivamente solo 15 e non ci forniscono elementi sufficienti per dare un giudizio definitivo sul modo con cui si prese possesso del paese e sull'ampiezza dell'occupazione. Tuttavia si può osservare che, se si eccettua Luna-Luni (fig. 1,9) i luoghi di ritrovamento di reperti di più alta cronologia sono diffusi in modo uniforme in quelle parti d'Italia in cui i Longobardi si erano già installati entro l'anno 590. La tradizione storica potrebbe spiegare la maggior concentrazione di ritrovamenti archeologici a Cividale (fig. 15). La presenza di tombe dell'epoca dell'immigrazione nei sepolcreti castellani di Nocera Umbra (fig. 1,6) e Castel Trosino (fig. 1,7), nel ducato di Spoleto, dove i Longobardi assicuravano il passaggio dell'Appennino sulle grandi vie di comunicazione (via Flaminia e via Salaria), evidenziano chiaramente la funzione strategica di queste località.

*Traduzione dal tedesco di Nori Zilli*

*8. Fibule a "S" del tipo Schwechat/Pallersdorf*
*(cerchi) e del tipo Vàrpalota tomba 19 (triangoli).*
*Da U. Koch*

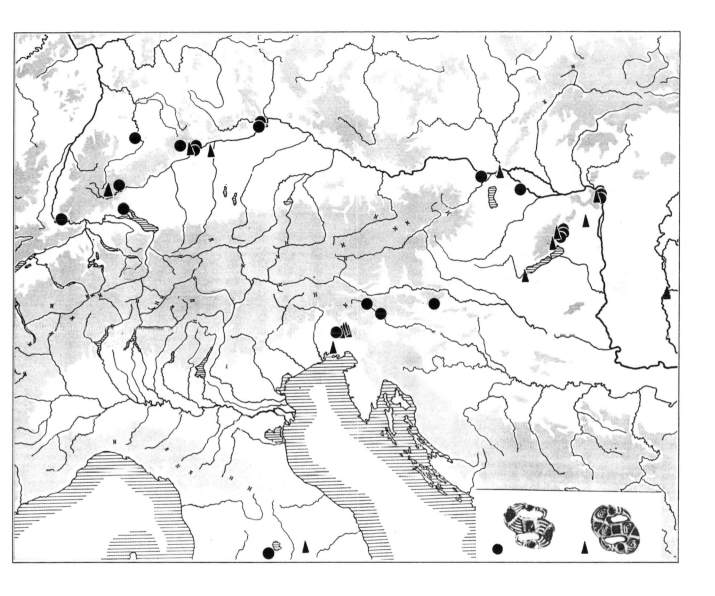

9. *Umboni di scudo longobardi dalle zone occupate prima della venuta in Italia e dall'Italia: 1,6-7. Fornovo di San Giovanni; 2. Szentendre tomba 44; 3. Kajdacs tomba 31; 4. Poysdorf tomba 6; 5. Testona*

10. *Umboni di scudo longobardi dalla Pannonia e dall'Italia: 1. Vàrpalota tomba 11; 2. Pilisvörösvar; 3-6. Testona*

11. *Umboni di scudo longobardi dalla Pannonia e dall'Italia: 1. Tököl; 2. Vörs tomba 5; 3. Nosate; 4. Fornovo di San Giovanni; 5. Testona; 6. Nocera Umbra tomba 86*

12. *Punte di lancia longobarde dalle zone occupate prima della venuta in Italia e dall'Italia: 1. Vörs tomba 3; 2. Kajdacs tomba 31; 3-4. Maria Ponsee; 5. Szentendre tomba 44; 6. Sedriano - Roveda; 7-8. Testona; 9. Nocera Umbra tomba 8*

13. *Punte di lancia longobarde dalle zone occupate prima della venuta in Italia e dall'Italia: 1. Oblekovice; 2. Povegliano; 3. Sakvice; 4. Pacengo; 5-7. Italia, provenienza sconosciuta; 6-9. Smolin; 8. Testona*

*14. Ceramica stampigliata longobarda dalle
zone occupate prima della venuta in Italia e
dall'Italia: 1. Cividale-Gallo tomba 14; 2. Velké
Pavlovice tomba 9; 3-7. Testona; 4-6. Szentendre
tombe 43 e 56; 5. Cividale - Giudaica;
8. Kàpolnàsnyék*

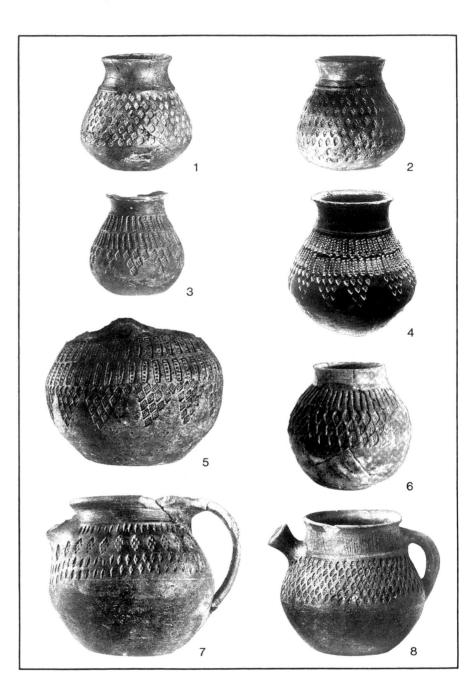

*15. Topografia di Cividale - Forum Iulii: sepolcreti dell'epoca dell'immigrazione con indicazione del numero delle fibule (ripreso da M. Brozzi)*

## I.93 **Tomba maschile 18 di Salcano**

metà (o seconda metà) del VII secolo
GM, Nova Gorica

La tomba 18 di Salcano illustra l'armamento del guerriero, dato da una spada lunga (spatha). Il guerriero veniva sepolto in una semplice fossa ovale, mentre la sua importanza veniva messa in risalto mediante numerosi e ricchi accessori: la spada con le relative corregge e con la cintura distesa; sulla cintura e sulle corregge veniva collocato il lucido corredo di metallo. Sotto la mano sinistra veniva posto un coltello più piccolo di ferro, all'altezza della vita un pettine d'osso e sul cranio una piccola scheggia di pietra.

La necropoli longobarda di Salcano è stata situata sul posto della già esistente necropoli tardo-romana (IV-V secolo). I ritrovamenti determinano il carattere militare della necropoli. La tomba 12 illustra l'armamento con il sax, la tomba 18 invece con la spada lunga (spatha), cioè la sepoltura di un arimanno.

Solkan (Castellum Siliganum) era uno dei posti di guardia sulla delicata frontiera orientale del primo ducato longobardo, sui confini aperti lungo la valle dell'Isonzo e Vipacco, verso l'interno montuoso. (TK-DS)

*Bibliografia*: KNIFIC, SVOLJŠAK 1984, pp. 277-290.

I.93a *Fibbia di cintura in ferro ageminato*
8,7 cm (lung.), 4,6 cm (larg.)
metà (o seconda metà) del VII secolo
GM, Nova Gorica

Fibbia di cintura in ferro ageminato con fili d'argento e di ottone,. La placca ha decorazione a intreccio, e sulla staffa intreccio a tre nastri.
La decorazione è in stile zoomorfo II.

I.93b *Fibbia di cintura in ferro ageminato*
8,3 cm (lung.), 3,6 cm (larg.)
metà (o seconda metà) del VII secolo
GM, Nova Gorica

Fibbia di cintura in ferro ageminato con fili d'argento e ottone.
La decorazione è in stile zoomorfo II.

I.93c *Fibbia di cintura in ferro ageminato*
7,6 cm (lung.), 3,7 cm (larg.)
metà (o seconda metà) del VII secolo
GM, Nova Gorica

Fibbia di cintura in ferro ageminato con fili d'argento e ottone.
Decorazione in stile zoomorfo II.

I.93a

I.93b

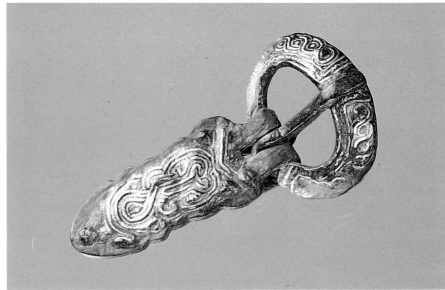

I.93c

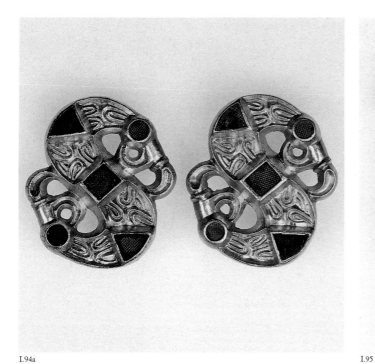

I.94a

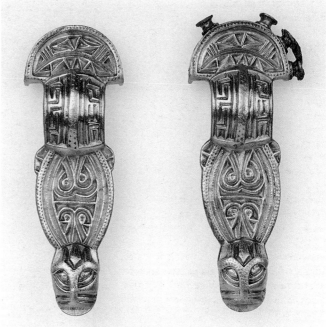

I.95

I.94b

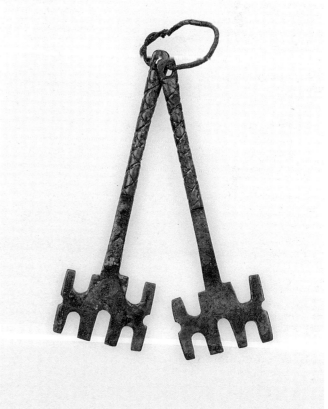

I.94c

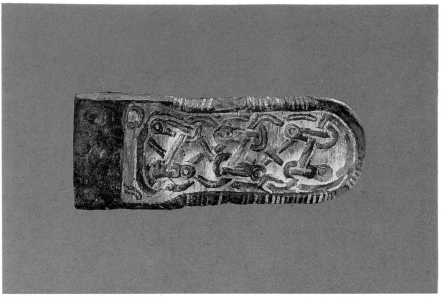

I.93d

I.94d

I.93e

I.93f

I.93g

I.93i

I.93d *Linguetta di cintura in ferro
agemínato*
6,6 cm (lung.), 2,6 cm (larg.)
metà (o seconda metà) del VII secolo
GM, Nova Gorica

Linguetta di cintura in ferro agemínato con
fili d'argento e ottone.
Decorazione in stile zoomorfo II.

I.93e *Puntale di cintura in ferro agemínato*
3,1 x 3 cm
metà (o seconda metà) del VII secolo
GM, Nova Gorica

Puntale di cintura in ferro agemínato con
fili d'argento e ottone.
Decorazione in stile zoomorfo II.

I.93f *Puntale di cintura in ferro agemínato*
3,1 x 3,2 cm
metà (o seconda metà) del VII secolo
GM, Nova Gorica

Puntale di cintura in ferro agemínato con
fili d'argento e ottone e con lamelle d'ar-
gento a forma di intreccio che riproduce la
croce di Salomone.
Decorazione in stile zoomorfo II.

I.93g *Piastrina di cintura in bronzo*
2,6 x 2,1 cm
metà (o seconda metà) del VII secolo
GM, Nova Gorica

Piastrina di cintura in bronzo, con applica-
zioni di tessuto.

I.93h *Spatha in ferro*
92 cm (lung.)
metà (o seconda metà) del VII secolo
GM, Nova Gorica

Spada (spatha) in ferro, a doppio taglio. La
sezione della lama è a forma convessa, for-
giata e damaschinata.
Per quanto si può giudicare dal modo in cui
sono stati sepolti, i guerrieri non dovevano
essere deposti con l'armamento completo
ma simbolicamente con alcune armi, il che
metteva in risalto il loro stato militare e la
loro appartenenza a ceti sociali diversi. La
spada era nella fase pannonica l'arma degli
arimanni.

I.93i *Pettine in osso*
8,4 cm (lung.), 3,6 cm (larg.)
metà (o seconda metà) del VII secolo
GM, Nova Gorica

Frammento di pettine d'osso, con due file
di denti. Tre ribattini in ferro.

I.94 **Tomba femminile 102 dalla
necropoli di San Giovanni di Cividale**
600 ca.
MAN, Cividale
Inv. 4079-4080-4081

Due fibule a "S", due chiavi, un frammento
di vetro. Scavi 1916. (MBr)
*Bibliografia*: FUCHS 1943-1951, XXXIX,
pp. 4, 9, tav. VI; FUCHS, WERNER 1950, p.
60, B20-21, tav. 33; BROZZI 1964, pp. 119-
121, a cura di A. Tagliaferri; MENGHIN
1985, p. 128.

I.94a *Due fibule a "S" in argento dorato
e almandine con decorazione a doppia
striscia di nodi scorsoi*
a. 3,4 cm (lung.), b. 3,5 cm (lung.)
600 ca.
MAN, Cividale
Inv. n. 4079, A, B

I.94b *Collana formata da 13 elementi
in pasta vitrea colorata*
600 ca.
MAN, Cividale
Inv. n. 4080

I.94c *Due chiavi in bronzo
a doppio pettine*
7,8 cm (lung.)
600 ca.
MAN, Cividale
Inv. n. 4081, A, B

Le chiavi sono tenute insieme da un filo pu-
re in bronzo, attraverso un forellino, e de-
corate a linee parallele.

I.94d *Frammento di vetro sottile
color verde-azzurrino*
600 ca.
MAN, Cividale
Inv. n. 4080, A

I.95 **Fibule ad arco in argento dorato.
Dalla necropoli "Cella" di Cividale,
scavi 1821-22**
a. 7,8 cm (alt.); b. 7,8 cm (alt.)
600 ca.
MAN, Cividale
Inv. nn. 971-972

a. Sull'arco restano frammenti di globetti
decorativi. L'ornamentazione della placca
è data da motivi spiraliformi degenerati;
b. identica ornamentazione dell'esemplare
precedente; sull'arco mancano i globetti
decorativi. Scavi 1820-21. (MBr)
*Bibliografia*: ZORZI 1899, p. 146, nn. 225-
226; FUCHS-WERNER 1950, p. 56, nn. A 24-
25, tav. 4.

# II
# DALL'OCCUPAZIONE
# ALL'INSEDIAMENTO STABILE

## II.a **Il quadro storico-politico**

*Pier Maria Conti*

Da una leggenda, o piuttosto da una diceria di ispirazione italica e aristocratica, Narsete (il comandante supremo dell'armata bizantina, che aveva posto fine al regno degli Ostrogoti e alle loro ultime resistenze) fu indicato quale artefice dell'invasione longobarda d'Italia. In effetti, se una responsabilità del vecchio generale vi fu, questa non dipese dalla sua animosità verso il governo centrale spinta sino all'alto tradimento, bensì par derivata dalla sua spregiudicatezza, quella volta così ardita da riuscire sconsiderata. V'è, infatti, ragione di credere che, allorquando i Longobardi, anelando sedi migliori, ossia regioni ove sistemi e ordinamenti agrari meno primordiali e, soprattutto, meno provati da continue incursioni e razzie, davano superiori aspettative di sussistenza, mossero alla volta d'Italia, Narsete di fronte alla prospettiva di una difficile guerra di contenimento stimasse preferibile liberare i territori centrali dell'Impero dalla minaccia costituita da costoro (tanto più dopo la definitiva vittoria sui Gepidi, che ne avevano bilanciato la potenza) e tentar poi di indurli o costringerli a lasciare la penisola, deviando il loro impeto oltre le Alpi. Il piano non era certo originale e in altre occasioni disegni analoghi e di proporzioni ben più vaste avevano avuto esiti felici; le circostanze, però, rendevano quanto mai aleatorio e rischioso un tentativo del genere, cui mancò l'assenso dell'imperatore, che tuttavia non lo riprovò apertamente e che, richiamato Narsete, si astenne dal destituirlo formalmente. Ciò accrebbe la confusione nelle gerarchie e nelle file bizantine, fatte ancor più incapaci di una valida reazione all'attacco, vibrato da una gente che aveva non molti anni prima

contribuito alla sconfitta ostrogota. Nel frequente silenzio e nella complessiva laconicità o reticenza delle fonti, la concatenazione degli eventi, ovvero la loro connessione causale, si ricava dalla loro rapida successione, non certo fortuita. Nell'aprile del 568 i Longobardi lasciano la Pannonia, ma salmerie, armenti e famiglie rallentano l'avanzata dell'esercito, che, salve forse alcune sparute avanguardie, solo nella primavera dell'anno seguente varca l'Isonzo, donde, senza trovar ostacolo e senza addentrarsi nelle zone montane, punta a occidente sinché non è arrestato dalla resistenza di Pavia, costretta alla resa dopo tre anni di assedio, ossia nella tarda primavera del 572. La vittoria segna paradossalmente la fine o la sospensione delle conquiste e Alboino fissa la sua sede a Verona (prima capitale longobarda), ove nel giugno dello stesso anno è ucciso a opera di una congiura, di cui i Bizantini furono gli ispiratori e Rosmunda tragico strumento. La labile ed embrionale compagine dei Longobardi, tosto logorata dalle prove di pochi anni, dà segni di cedimento: folte schiere di guerrieri seguono i congiurati quando cercano riparo a Ravenna, mentre altre, allettate dall'oro dai Bizantini raccolto, si distaccano dalla loro gente e da costoro sono incautamente poste a presidio delle migliori piazzeforti dell'Italia centrale. I Longobardi rimasti nella regione padana e determinati a non farsi soggiogare si danno un altro re: Clefi, elevato nel settembre e, dopo un regno travagliato, fortunoso e durato meno di due anni, eliminato da unanuova congiura. Siccome la rovina della monarchia avrebbe potuto segnare la fine

di quanto restava della coesione longobarda, l'antica insofferenza dei capi barbarici per ogni pur blanda autorità superiore è abilmente fomentata dai Bizantini e impedisce che all'ucciso sia trovato un successore (l'interregno durerà dieci anni), mentre alcuni duchi, all'apparenza incuranti dei sanguinosi rovesci che vi subiscono, tornano a scagliarsi ripetutamente nelle valli franche. La disgregazione totale e quindi la piena sottomissione o la dispersione finale dei Longobardi appaiono imminenti e nel 576 l'Impero si accinge a coronare con le armi gli effetti degli intrighi; senonché l'armata inviata in Italia è miseramente disfatta, i duchi passati sotto le sue insegne tornano alla solidarietà con quelli che le combattono, l'offensiva è ripresa su tutti i fronti e, soprattutto, dopo sette anni di instabile occupazione ha inizio l'insediamento vero e proprio con la prima rudimentale attribuzione di redditi e di giurisdizioni. Occorsero, tuttavia, ancora otto anni e la costituzione dell'esarcato perché la reciproca solidarietà militare e politica ritrovata dai duchi potesse mutarsi nel patto federativo e costituzionale capace di ridar vita alla monarchia, cui fu chiamato il figlio del re ucciso nel 574, ossia Autari. Benché questi, sposando Teodelinda, si fosse collegato alla dinastia depositaria degli antichi poteri carismatici della tradizione, le defezioni ripresero non appena i Bizantini, con l'alleanza dei Franchi, tentarono contro i Longobardi un attacco decisivo, che fu anche l'ultimo. Stretto tra gli eserciti coalizzati e le schiere dei capi autonomisti o ribelli, nel 589-590,

1. L'Italia longobarda alla fine del Regno di
Liutprando, 774 d.C.

2. L'espansione longobarda al tempo della morte
di Clefi, 574 d.C.

3. L'Italia longobarda alla morte di Agilulfo,
615-616 d.C.

4. L'Italia longobarda alla morte di Rotari,
652 d.C.

Grigio chiaro: Regno Longobardo
Grigio medio: Ducato di Spoleto
Grigio scuro: Ducato di Benevento

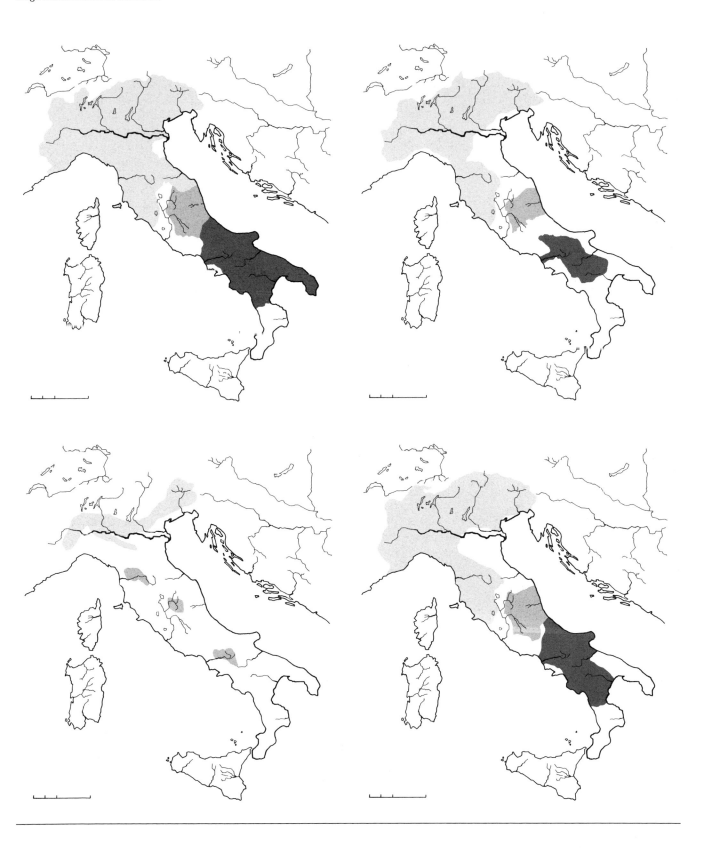

*5. Matrimonio di Teodelinda con Autari, affresco
del XV secolo del pittore Zavattari nel duomo
di Monza.*

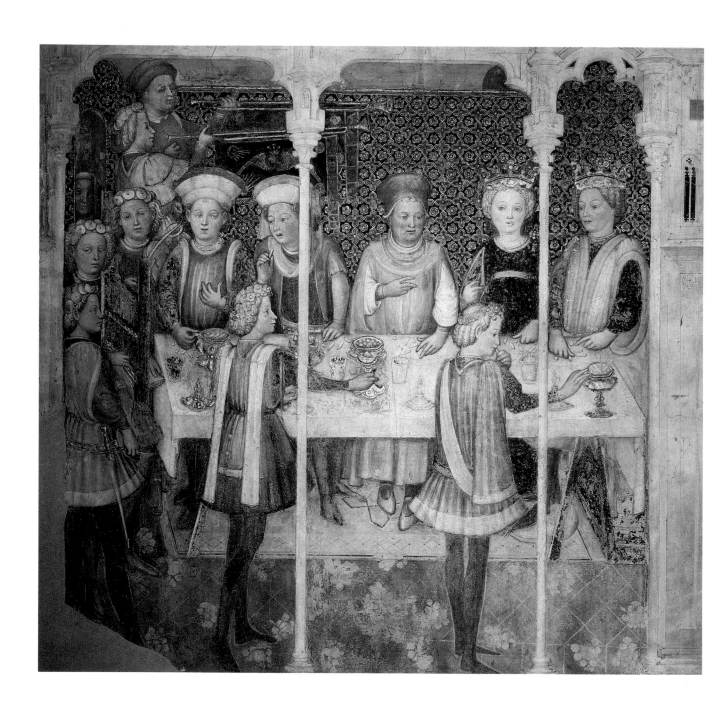

*5. Matrimonio di Teodelinda con Autari, affresco
del XV secolo del pittore Zavattari nel duomo
di Monza.*

il regno fu ridotto allo stremo, tanto più che, mentre era assediato a Pavia, il re soccombeva al veleno dei suoi nemici (5 settembre 590). Sorprendentemente i Longobardi seppero superare la peggior crisi della loro storia. Secondo uno schema comune e frequente nel mondo barbarico, tramite le nozze con la regina vedova, nel giro di meno di due mesi al defunto fu surrogato un duca turingo, Agilulfo, molto probabilmente pronipote della sorella del re ostrogoto Teoderico e forse proprio per questo scelto dai grandi dignitari e senza contrasti nel maggio 591 acclamato dall'assemblea, che istituzionalmente restava la vera depositaria della sovranità e quindi la fonte della legittimità e dell'autorità regia.

Nell'incerto e contraddittorio avvio di un embrionale e rudimentale ordinamento pubblico tentato durante il regno del predecessore non era stata, infatti, risolta l'antinomia tra le prerogative dell'organo politico supremo e le attribuzioni della potestà regia, così come non era stata superata l'altra, ugualmente essenziale, ossia quella tra quest'ultima e l'ampia autonomia ducale. Contro di esse i re anche in seguito non ebbero altra risorsa all'infuori degli espedienti e dei compromessi; il regno rimase, così, affetto da un'incongruenza strutturale, primitiva e quindi profondamente barbarica e refrattaria all'imitazione romana perseguita da Agilulfo, come dopo dagli altri. Da lui furono riprese le conquiste e il regno, salve le propaggini venete e liguri annesse da Rotari nel 644, assunse la fisionomia territoriale che ebbe sin quasi ai suoi ultimi tempi. Poiché, però, il re è ancora (e tale rimase sino ad Astolfo, ossia alla

metà del secolo VIII) il capo di un esercito del quale può invocare, ma non ordinare, la mobilitazione, né può protrarla a sua discrezione o, appena, sinché le ragioni strategiche lo imporrebbero, le conquiste del primo furono per lo più compiute con mercenari àvari e quelle del secondo bruscamente interrotte dopo i promettenti successi iniziali. Una circostanza del genere ha – come è intuitivo – drasticamente ridotto le capacità militari dei Longobardi e certo a essa ben più che agli esarchi e ai loro eserciti l'Italia bizantina ha dovuto la sua salvezza.

Essendo, quindi, sempre mancata un'autorità che potesse davvero disporre del destino di tutti e fosse altresì in grado di determinare il generale stanziamento, questo avvenne secondo opportunità particolari e momentanee (tattiche, pertanto, piuttosto che strategiche) e, forse più spesso, secondo l'idoneità del suolo e dell'ambiente ai fini dell'allevamento, specie equino, nonché secondo la redditività della superstite organizzazione fondiaria. Solo gli ambiti giurisdizionali furono improntati ai precedenti romano-bizantini, ma, salvi i territori di posteriore e sua diretta conquista ove la monarchia ebbe agio di porre e di imporre governatori suoi fiduciari, l'iterazione non diede luogo a un organico ordinamento pubblico. La struttura federativa e composita del regno è, del resto, ben riconosciuta dai contemporanei: quando, difatti, l'Impero nel 678 si risolse ad abbandonare una speranza o piuttosto un'illusione in realtà caduta centodue anni prima — quella, cioè, di espellere i Longobardi dall'Italia — e stipulò con loro la prima vera pace, non vi intervenne il re soltanto, ma pure gli altri capi la sottoscrissero.

Per il periodo considerato (569-678) una delle migliori visioni generali della storia longobarda resta quella di HARTMANN 1969, II, pp. 34 sgg. Più recente e parimenti ottima quella di SCHMIDT 1969, pp. 585 sgg. (che però si arresta al 590). In questi ultimi anni sono poi apparse due monografie destinate anche a lettori che non fossero specialisti della materia e cioè JARNUT 1982 e MENGHIN 1985. Di altissimo livello storiografico e con una impostazione decisamente specialistica, ma con una preponderanza forse eccessiva accordata al fattore religioso BOGNETTI 1948. Un'analisi critica spesso fortemente innovativa di quasi tutte le questioni storiche e storiografiche relative ai Longobardi si trova negli scritti dello stesso BOGNETTI 1966-68 (quattro voll., il secondo dei quali costituisce la riedizione dell'opera sopra citata). Ampie trattazioni della storia longobarda, soprattutto politica, ha dato BERTOLINI 1941 e 1965, pp. 220 sgg. e 403 sgg. Per una riconsiderazione di molte delle teorie dei due AA. ora citati cfr. CONTI 1981 e 1982. Di orientamento storiografico nettamente diverso DELOGU 1980, I, pp. 3 sgg; GASPARRI 1978, nonché 1987, pp. 19 sgg. Per evidenti ragioni di pertinenza e di concisione non può esser qui fatto un cenno neppure sommario alla bibliografia specifica relativa alle particolari condizioni giuridiche dei liberi, circa le quali le teorie storiche divergono inconciliabilmente, tendendo l'una a isolare la vicenda e l'evoluzione dei Longobardi da quelle delle altre genti stanziatesi nell'Occidente già romano a ricavare dalle osservazioni dell'età carolingia un'interpretazione e una ricostruzione ideale del mondo longobardo, propendendo l'altra a collegare norme e istituzioni di esso alla comune e primordiale matrice germanica dell'età anteriore alle migrazioni e dei tempi di queste.

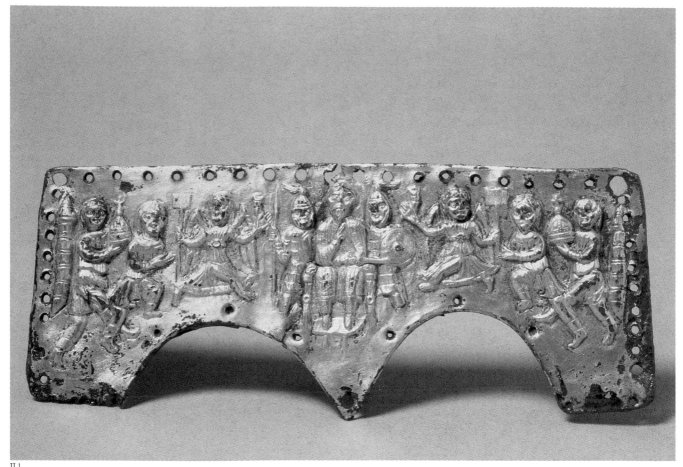

II.1

II.1 **Frontale d'elmo di Valdinievole**
6,7 x 18,8 cm
VII secolo
MNB, Firenze
Inv. n. 681

Placca frontale d'elmo, in bronzo, in origine dorata, di forma trapezoidale con i bordi piegati ad angolo retto. Lungo i bordi della placca, in alto e sui lati brevi, sono stati praticati una serie di fori di grandezza irregolare che servivano per collegarla all'elmo. La decorazione, ottenuta lavorando a sbalzo dal retro e poi rifinendo accuratamente sul *recto*, presenta, raffigurato al centro, un sovrano, seduto su un trono riccamente decorato. La mano destra è levata davanti al petto nell'atto di benedire, la sinistra regge il fodero della spada. Fra la testa del sovrano e i guerrieri alle sue spalle, è visibile, sia a destra che a sinistra, un'iscrizione a punzonatura. A destra si legge DN AG IL U, a sinistra si legge tutto di seguito REGI. Dietro il trono vi sono due guerrieri in "posizione di parata" con le gambe divaricate. Dai lati due vittorie alate si avvicinano volando al gruppo centrale. In una mano recano dei piccoli corni potori, con l'altra reggono delle aste con in cima delle tavole su cui si legge la parola VICTVRIA, ottenuta mediante punzonatura. Infine abbiamo due gruppi di figure che si avvicinano al sovrano, disposte simmetricamente. I due personaggi, che si trovano in primo piano, indicano con una mano il sovrano, ciascuno di loro è seguito da un secondo individuo che reca su di un supporto una corona terminante nel globo sormontata dalla croce. Edifici simili a torri chiudono la scena ai due lati.

La placca di Agilulfo doveva essere inserita in un elmo a lamelle. La rappresentazione, che deriva dall'iconografia tardo-antica e bizantina, probabilmente si riferisce all'incoronazione di Agilulfo avvenuta nel 591. Le due corone raffigurate sulla placca forse rappresentano la corona dei Longobardi e quella dell'Italia bizantina. La scena, pur rifacendosi nella disposizione delle figure all'iconografia antica, assume un carattere volutamente longobardo ed è un'allegoria delle idee del re Agilulfo. La sua tematica infatti rispecchia evidentemente le pretese di dominio su tutta l'Italia da parte di Agilulfo. L'artefice dell'elmo è possibile che fosse longobardo. La placca è stata realizzata nell'ambiente di Agilulfo, probabilmente proprio alla sua corte. (OvH)

*Bibliografia*: HESSEN 1981 pp. 3-15; ID. 1975; WESSEL 1958, pp. 61 sgg.; KURZE 1980, pp. 447 sgg.

## II.b La diffusione dei reperti longobardi in Italia

*Volker Bierbrauer*

L'insediamento longobardo in Italia può essere valutato su basi archeologiche solo servendosi delle tombe, dato che — tranne pochissime eccezioni — finora non esistono reperti provenienti da insediamenti o da scavi eseguiti in centri abitati longobardi. I criteri etnicamente sicuri, che vanno seguiti per identificare le tombe longobarde e per tracciare la carta della loro diffusione (fig. 1) sono: per la donna longobarda la constatazione che essa è stata sepolta col costume germanico (soprattutto con fibule a staffa e a "S") e per l'uomo l'accertamento che nella tomba si sono trovate armi (spatha, lancia, scudo e accessori da cavaliere). Dato poi che il processo di romanizzazione, che si è iniziato poco dopo l'immigrazione, si evolve in modo e con ritmo diversi per la donna e per l'uomo, ne consegue che le tombe longobarde del VII secolo possono essere identificate con sicurezza solo in base alla presenza di armi. Fatta eccezione per una ricerca molto limitata[1], mancano studi archeologici sull'insediamento longobardo in Italia; per il momento ci dobbiamo quindi limitare ad alcune prime riflessioni e considerazioni. Un procedimento metodologicamente corretto che può farci raggiungere lo scopo prefisso deve iniziare con l'analisi dettagliata di microregioni, per passare poi al rilevamento su base regionale e sopraregionale. Inoltre non ci si potrà basare soltanto sulla valutazione del materiale archeologico — nel nostro caso reperti funerari — ma è auspicabile per lo meno la collaborazione con gli studiosi di toponomastica romana e germanica. Un tentativo è stato fatto per il Trentino – Alto Adige[2]. Anche se difettano i lavori preliminari analitici sull'archeologia dell'insediamento longobardo, quali considerazioni possiamo fin d'ora formulare brevemente anche tenendo conto che va fatta una distinzione fra insediamento rurale e cittadino?

1. Nelle regioni dell'Italia del nord con carattere alpino è evidente che gli insediamenti longobardi, se confrontati con quelli autoctoni romani, non si trovano normalmente nelle alte valli o in posizioni spiccatamente di mezza montagna (sopra gli 800 m s.m. circa). Per esempio, per quanto concerne l'Alto Adige e il Trentino, ciò significa che i Longobardi in sostanza si installarono solo nella Valle dell'Adige, adatta con i suoi terrazzamenti all'insediamento e nello stesso tempo posta in posizione importante sotto il profilo strategico e viario, come per esempio all'accesso della Valle di Non e all'ingresso della Valsugana a est di Trento (fig. 2).

2. Al di fuori delle regioni a carattere alpino non è possibile affermare che esista un rapporto chiaramente riconoscibile fra insediamenti e sistema viario. Vengono privilegiati i terreni fertili, come in Lombardia la zona a sud di Brescia e Bergamo o parti dell'Emilia e del Friuli (figg. 1-2).

3. In Friuli e in Trentino-Alto Adige non si osserva un particolare rapporto fra i luoghi di insediamento longobardo e i *castra* di cui parla Paolo Diacono.

4. Inoltre è interessante notare che in molti luoghi i Longobardi sono spesso sorprendentemente vicini ai cimiteri della popolazione autoctona, talvolta distano solo 100 o 300 metri. Questo fatto non dovrebbe essere soltanto importante per valutare la comunanza e l'accostamento fra le due popolazioni, ma dovrebbe anche essere una prima indicazione sul modo in cui si formarono gli insediamenti longobardi (parzialmente gli insediamenti rurali venivano usati in comune?). Un esempio ci viene fornito dal cimitero scavato recentemente in Friuli a Romans d'Isonzo, nel quale Longobardi e autoctoni sono sepolti insieme (comunità sepolcrale).

5. In varie città si delinea la presenza dei Longobardi *intra muros* (reperti tombali, insediamenti e loro reperti), come, per esempio, a Tridentum-Trento (fig. 3), Verona e Brescia.

6. Esaminando su scala sovra-regionale la diffusione in Italia dei reperti tombali longobardi e, attraverso questi, degli insediamenti longobardi (figg. 1-2) si può osservare che la maggior concentrazione dei ritrovamenti in certi punti non dipende (o soltanto in minima parte) da una diversità qualitativa nelle attività di tutela dei monumenti; questi punti dovrebbero quindi corrispondere abbastanza da vicino alla reale diffusione degli insediamenti longobardi. In generale la maggior concentrazione di insediamenti nell'Italia settentrionale si trova a nord del Po, con un evidente addensamento nel ducato del Friuli, a Trento e a Brescia. Paolo Diacono nota nella sua *Storia dei Longobardi* (V, 36) che: "Brixiana denique civitas magnam semper *nobilium langobardorum* moltitudinem habuit" (nella città di Brescia vi era sempre gran numero di nobili Longobardi). Insediamenti più o meno numerosi si trovano nei ducati di Verona, di Milano e di Torino e a sud del Po in alcune zone dell'Emilia intorno a Reggio. È sorprendente che da tutte le altre località in mano dei Longobardi a partire dal 616, non sia pervenuto nessun reperto o ben pochi; è il caso

1. Carta di diffusione dei reperti funerari
longobardi in Italia.
Grigio scuro: zona occupata dai Longobardi dopo
il 616.
Grigio medio: zona occupata dai Bizantini.
Strade di grande comunicazione.

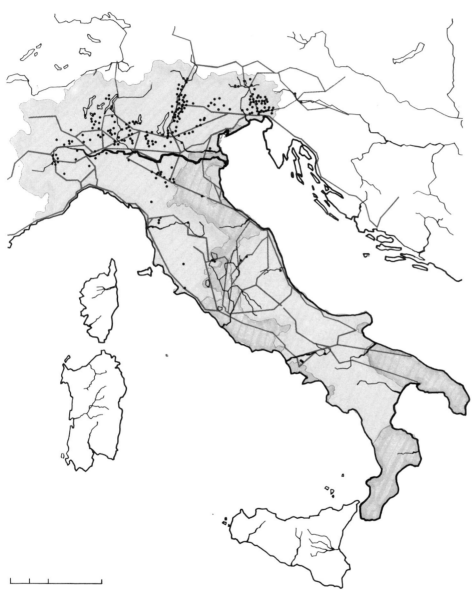

soprattutto della pianura veneta, che
è rimasta bizantina fino all'inizio del
VII secolo d.C., ma è passata poi
sotto i Longobardi. Fino ad ora si
conoscono in questa zona solo otto
luoghi di rinvenimento longobardi,
tutti lungo la strada di grande
comunicazione che va dal Friuli a
Verona, al margine meridionale delle
Alpi o nelle vicinanze (fig. 2). Nel
ducato di Spoleto, oltre ad Assisi, si
possono segnalare solo i due cimiteri
dei castelli di Nocera Umbra e Castel
Trosino lungo la trasversale ovest-est
degli Appennini (via Flaminia o via
Aurelia) e nel ducato di Benevento la
città stessa di Benevento e forse
Capua e Caserta (dove si sono
trovate delle croci in lamina d'oro).
A parte le tombe e i cimiteri
longobardi dislocati lungo il bacino
dell'Adige, che appare
particolarmente favorevole
all'insediamento (eccezione fatta per
la Valsugana e la val di Non),
soltanto i luoghi di rinvenimento
sulla via di grande comunicazione
che porta dal Friuli a Verona e i
cosiddetti cimiteri castellani di
Nocera Umbra e Castel Trosino, di
cui si è parlato più sopra, possono
servire a identificare luoghi di
insediamento longobardo di
importanza strategica.

[1] Per le province di Torino, Brescia e Verona:
HUDSON-LA ROCCA HUDSON, in MALONE STOD-
DARD 1985 pp. 225-246.
[2] Cfr. i contributi di V. Bierbrauer, G. Mastrelli-
Anzillotti e M. Pfister sul Trentino-Alto Adige,
come pure di G.B. Brogiolo sulla città nell'Italia
settentrionale nell'epoca tardo-antica e nell'Alto
Medioevo nel volume edito in occasione della
presente mostra dei Longobardi.

Nota bibliografica: BIERBRAUER in BEUMANN —
SCHRÖDER 1985, pp. 9-47; ID. in FEHN 1988, pp.
637-659 (trad. it. 1988, pp. 501-516); ID. in ECK —
GALSTERER in corso di stampa.

*Traduzione dal tedesco di Nori Zilli*

2. Carta di Tridentum-Trento: la città romana
e il Castrum Verucca, con tombe tardo-antiche
e alto-medievali; n. 2 e n. 10 ostrogote, n. 3
e n. 11 longobarde.

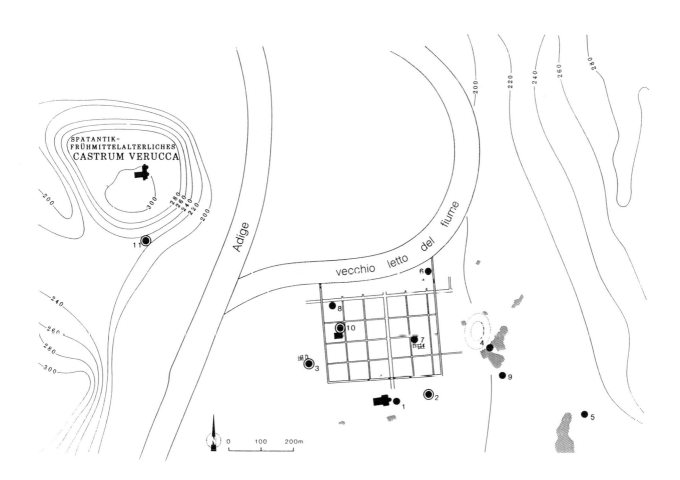

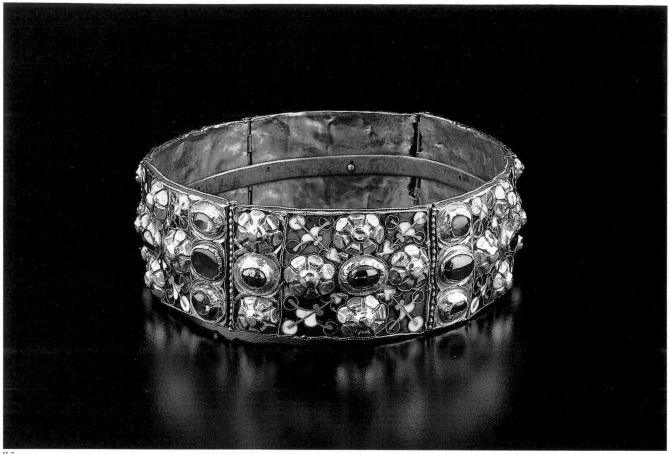

II.2

## II.2 Corona di Teodelinda
### in oro, gemme e madreperle
4,7 cm ca. (alt.), Ø 17 cm
VI-VII secolo
MDS, Monza

Costituita da una lamina d'oro, con bordu-
ra di filo perlinato e cinque ordini di gem-
me e madreperle in castoni alquanto rileva-
ti, saldati alla superficie del diadema, pre-
senta tre forellini nel margine superiore,
per la sospensione mediante catenelle. Il
margine inferiore ne presenta dodici ai
quali dovevano agganciarsi elementi orna-
mentali. Una serie di dischi in madreperla
orna il bordo superiore a quello inferiore;
al centro, tra due file di piccole pietre gial-
le, si svolge una successione di pietre qua-
drate verdi alternate ad altre circolari az-
zurre, in castoni "a cassetta" con forti pro-
fili.
La tradizione riconosce nella corona votiva
uno dei doni di Teodelinda alla Basilica co-
struita a Monza. Per questo gioiello si può
accettare senza riserve un riferimento alla
cultura longobarda, ma con richiami a mo-
delli tardoromani e bizantini, come prova-
no la semplicità del disegno e l'accuratezza
dell'esecuzione.
Si è ritenuto che le madreperle fossero un
inserimento di restauro avvenuto al ritorno
del Tesoro da Parigi (1816), ma un disegno
acquarellato del diadema, datato 1717 e
conservato a Vienna, ne testimonia la pree-
sistenza. (RC)
*Bibliografia*: Codice 6189 FOSCARINI 150;
TALBOT RICE in VITALI (a cura di) 1966; CA-
RAMEL 1976; CONTI 1983[2]; FRAZER in CONTI
(a cura di) 1988.

## II.3 Spangenhelm in rame dorato e ferro
### (parti di restauro) da Piano Santa Lucia
### di Torricella Peligna (1923)
calotta 19,2 cm (alt.); paragnatidi 11,3 cm
(alt.); Ø massimo 19,5 cm. Ricomposto da
11 frammenti.
VI secolo
MANA, Chieti.
Inv. n. 22883

Spangenhelm con 4 montanti di forma
triangolare allungata, resti della banda
frontale, paragnatidi, mentre mancano le
piastre a spicchio romboidale in ferro e
buona parte della banda frontale. Era dota-
to di rivestimento interno in cuoio collega-
to tramite una fascia dello stesso materiale
alla banda frontale. L'elmo aveva probabil-
mente un diametro maggiore di quello rico-
struito, e le paragnatidi dovevano esservi
collegate mediante uno snodo. I montanti e
le paragnatidi sono decorate a punzonatu-
ra, con motivi a squame, a triangoli affron-
tati e piccoli cerchi.
L'elmo venne riferito a una sepoltura lon-
gobarda dopo il rinvenimento.
Un confronto stringente può proporsi tut-
tavia, oltre che con altri Spangenhelme da
Gammertingen, Gültlingen, Châlon sur
Saone, St. Bernard presso Trevaux, anche
con un altro esemplare da Montepagano
(Teramo), attribuito a contesto ostrogoto,
e a tale pertinenza culturale è stato riferito
anche dal Bierbrauer nel 1974.
Considerato che recentemente lo stesso
Bierbrauer ha ipotizzato che questi Span-
genhelme possono essere stati prodotti da
artigiani italiani nel VI secolo d.C. e consi-
derato che gli altri elmi sono pertinenti a
contesti attribuiti a popolazioni germani-
che diverse, il reperto potrebbe anche esse-
re giunto in un'area così interna dell'A-
bruzzo a seguito di gruppi di stirpe longo-
barda. (ARS)
*Bibliografia*: GALLI 1942, pp. 33-34; BIER-
BRAUER 1974, pp. 320-322 (con bibliografia
precedente); ID. in AA.VV. 1984, pp. 467-
468
Per l'elmo ostrogoto di Montepagano pro-
posto a confronto, vedi FRANCHI DELL'OR-
TO in AA.VV. 1985, pp. 251-259.

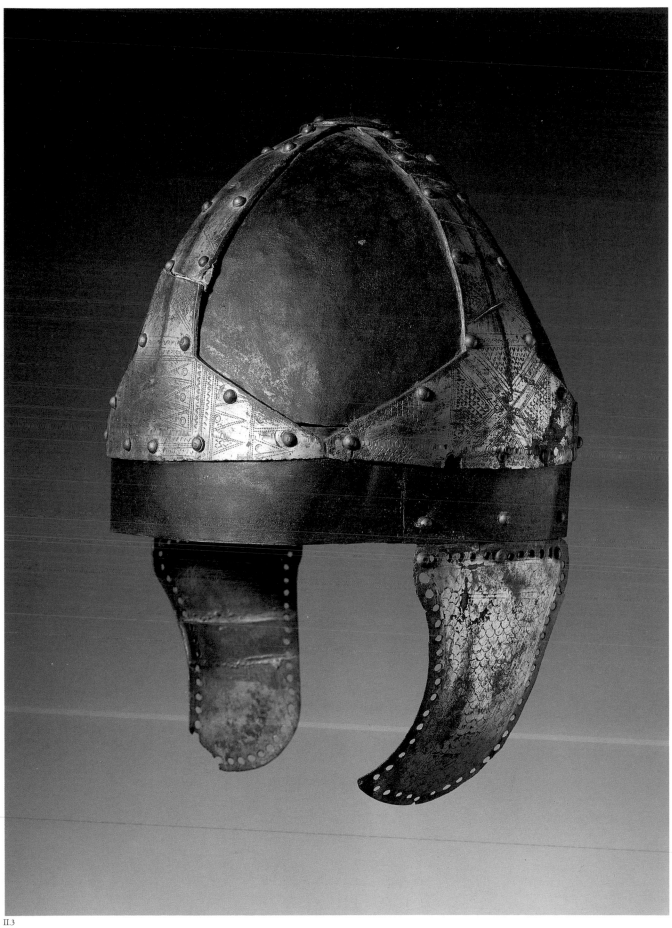

## II.c1 **Il ducato di Forum Iulii**

*Amelio Tagliaferri*

I Longobardi, dopo quarant'anni di permanenza in Pannonia, al comando del loro re Alboino, penetrano nella tarda primavera dell'anno 568 nella regione friulana — l'antica *Venetia* orientale — col fermo proposito di occupare l'Italia e porre così termine alle loro migrazioni secolari attraverso l'Europa. Scesi lungo la consolare che da *Iulia Emona* (Lubiana) conduceva ad Aquileia, dopo il passo del Preval, aggirato il gruppo montuoso del Nanos, i militari longobardi, seguiti dalle loro famiglie, s'affacciano alla pianura senza incontrare alcuna resistenza da parte dei Bizantini di stanza in questo settore, preferendo questi ritirarsi sulle isole della laguna, non potendo evidentemente disporre di un esercito consistente per contrastare l'invasione.

Prima di proseguire verso sud, Alboino nomina duca del primo territorio conquistato il nipote Gisulfo I che accetta l'incarico a condizione che con lui rimangano le *farae* migliori, quei nuclei famigliari, cioè, su cui poter contare militarmente, e mandrie di generose cavalle.

Gisulfo, primo duca del Friuli, occupa Cividale, la romana *Forum Iulii*, il centro più importante nell'ambito dell'intera regione, ancora integro nelle sue strutture civili e militari.

I Longobardi, suddivisi in gruppi di modesta entità numerica, ma militarmente efficienti, dilagano successivamente nella regione, insediandosi nei castelli abbandonati dai Bizantini — Paolo Diacono ricorda quelli di Cormòns, Nimis, Osoppo, Artegna, Ragogna, Gemona e Invillino — e nei punti di maggiore interesse strategico.

Il ducato longobardo del Friuli venne a comprendere, alla fine, i territori dei municipi romani di Aquileia, Concordia, Zuglio Carnico e Cividale. Una cinquantina sono sinora le località, che, soprattutto con reperti funerari testimoniano la presenza longobarda e risultano tutte poste vicino a fiumi, allo sbocco di valli o lungo le principali vie di comunicazione e ciò lascia ben intendere come gli insediamenti erano attestati a difesa dei guadi, dei ponti, delle strade che, con i castelli, costituivano un saldo presidio per l'intero territorio.

Al gruppo dei cimiteri longobardi friulani dobbiamo aggiungere anche i due sepolcreti, di carattere militare, venuti alla luce, in tempi recenti, a Bilje e a Salcano, in territorio jugoslavo a ridosso di Gorizia, che attestano come la bassa valle del Vipacco facesse parte dell'organizzazione difensiva del ducato del Friuli, a difesa dell'importante ponte sull'Isonzo.

L'archeologia ha altresì accertato — sempre attraverso rinvenimenti sepolcrali — una presenza consistente di autoctoni insediati soprattutto nelle campagne e le località dove sono stati rilevati i modesti cimiteri coincidono quasi sempre con le antiche sedi di colonizzazione romana. I duchi che succedettero a Gisulfo I, per un periodo più o meno lungo, furono ventuno, compreso un *conservator loci*, direttamente nominato da re Cuniperto.

Tra coloro che ressero le sorti del ducato forogiuliese dobbiamo ricordare anche i fratelli Ratchis e Astolfo che assunsero il governo del regno. Ratchis venne eletto re nel 744, ma forse per la sua politica ritenuta eccessivamente filoromana, fu costretto, nel 749, ad abdicare in favore del fratello e a ritirarsi a vita religiosa nell'abbazia di Montecassino.

Astolfo, nominato a sua volta re, rimase in carica sino al 756, anno della sua morte. Ratchis, monaco ma sempre re, venne nuovamente chiamato a Pavia e designato reggente del regno sino alla proclamazione di Desiderio a re dei Longobardi, per far ritorno poi alla quiete del monastero.

Altra figura di spicco, è Anselmo, fratello di Giseltrude moglie di Astolfo, *olim dux*, che divenuto monaco fondò le abbazie di Fanano e quella, ben più celebre, di Nonantola, sulla riva del Panaro. Dobbiamo ancora ricordare che la maggior parte dei duchi di Benevento, a cominciare da Arichis (590-640), discendeva dalla nobiltà friulana e precisamente dalla schiatta di Gisulfo II.

Posto ai confini dell'Austria longobarda, con Avari e Slavi da una parte e Bizantini dall'altra, il ducato del Friuli rimase piuttosto distaccato dall'autorità regia, sovente in contrasto con Pavia per la sua politica autonomistica e conservatrice.

La fierezza della nobiltà longobarda friulana appare evidente nel racconto di Paolo Diacono e trova l'esempio più significativo nell'ultimo duca forogiuliese Rodgaudo, che tentò di organizzare una rivolta contro Carlo Magno, che aveva posto fine nel 774 alla dominazione longobarda in Italia, per la restaurazione del regno.

Il tentativo si concluse tragicamente e nello scontro armato tra lo sparuto manipolo degli *exercitales* friulani e i Franchi, trovò la morte lo stesso Rodgaudo (776), l'ultima bandiera dei nazionalisti Longobardi.

Il periodo del ducato di Ratchis

1. *Castra di Paolo Diacono in Friuli con rete stradale e tombe longobarde.*

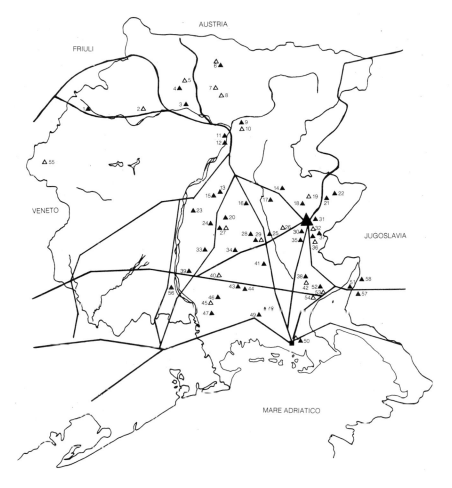

(737-744) corrisponde al momento della massima fioritura artistica e dalla più forte stabilità politica di *Forum Iulii*, sede a un tempo del duca e del patriarca di Aquileia, il cui completo accordo, dopo precedenti momenti di tensione, fece della città un vero
e proprio centro d'arte e di cultura in cui, accanto al sostrato romano, operavano anche artigiani longobardi. Cividale, infatti, conserva ancora insigni monumenti di quel fervido periodo creativo. Certamente dalla *schola* patriarcale forogiuliese emerse inoltre una delle figure più eminenti della cultura letteraria del tempo: Paolo di Varnefrido, Diacono, la cui molteplice produzione di scrittore e di poeta si concluderà con la *Historia gentis Langobardorum* che rimane la più preziosa fonte di informazione, l'opera più ricercata, tra quelle che l'Alto Medioevo ci ha fatto pervenire.

BROZZI 1951; ID. 1957, pp. 10-13; ID. 1968, pp. 134-145; ID. 1972-73, pp. 243-258; ID. 1974, pp. 11-38; ID. 1975; ID. 1977, pp. 257-261; BROZZI-TAGLIAFERRI 1958, pp. 19-31; ID. 1959, pp. 241-250; ID. 1959-60; 1960; TAGLIAFERRI 1960-61, pp. 97-111; ID. 1962, pp. 101-121; ID. 1964, pp. 471-49; ID. 1965 (r. 1969); ID. 1972; ID. 1974, pp. 559-566; ID. 1978, pp. 475-485.

2. *Altare di Ratchis, fronte con Majestas Domini.*
*Cividale, Museo Cristiano.*

## II.4 **Linguella in ferro ageminato da Cividale, Piazza Duomo**
6,8 x 2,8 cm
primi decenni del VII secolo
MAN, Cividale
Inv. n. 693

Linguella in ferro, a forma di "U", con ornamentazione in agemina d'argento nel II Stile germanico; fu rinvenuta nel 1819 in piazza Duomo a Cividale. (MBr)
*Bibliografia*: ZORZI 1899, p. 128 n. 2.

## II.5 **Fibula a staffa in argento basso da Cividale, fuori porta San Giovanni**
4,6 cm (lung.); 4 cm (larg.)
fine del V secolo
Inv. n. 686

Fibula a staffa fusa e incisa. La piastra di testa, semicircolare, conserva uno solo dei nove bottoni scannellati, fusi insieme, che la ornavano. Staffa larga, a costolature, con fasce laterali più basse; piastra inferiore di forma ovale frammentata. Ornamentazione di tralci a spirale contrapposti simmetricamente; sulla testa un rombo tra due tralci contrapposti e girati verso l'alto. Piastre di testa e di base incorniciate con motivo di tacche e puntini, come la fascia centrale della staffa.
La fibula (con altri dieci frammenti di fibule) fu trovata nel 1886 a Cividale, quando furono scoperte delle sepolture fuori porta San Giovanni; venne donata (6 gennaio 1887) al Museo Civico di Udine. (MB)
*Bibliografia*: Inedita.

## II.6 **Tomba maschile 25, dalla necropoli di Romans d'Isonzo**
dimensioni e profondità imprecisate
seconda metà del VI secolo
SFVG, Trieste
Inv. nn. 48.381/48.385; 48.387/48.392
(43.899=43.889?)

Tomba a inumazione, orientata est-ovest, intatta al momento dello scavo di recupero (1986) effettuato dalla Soprintendenza di Trieste. L'inumato, supino, con le braccia distese lungo i fianchi, era stato deposto con un corredo costituito da una spatha (che copriva il braccio destro), uno scudo (a sinistra della testa), una fibula di cintura (sul bacino) e una borsa (dissolta) sul lato posteriore, con un coltello, un punteruolo, un acciarino, una cote e due oggettini non definiti.
L'analisi antropologica ha stabilito che l'uomo, deceduto a circa 50 anni, era alto 1,75 metri circa, aveva il braccio destro con una ossificazione tendinea e il piede destro

II.4

II.6a

con una frattura mal saldata. La fibbia, pertinente alla cintura degli indumenti con cui era stato sepolto, e i piccoli oggetti riuniti in una borsa sospesa alla stessa cintura, rivelano forse l'abbigliamento maschile del periodo. (MB)
*Bibliografia*: DEGRASSI 1989, pp. 44-46, tav. III.

### II.6a *Umbone di scudo in ferro*
6,6 cm (alt.), Ø 17,4 cm
seconda metà del VI secolo
SFVG, Trieste
Inv. n. 48.381

Umbone in ferro a calotta conica, fascia mediana troncoconica e tesa stretta munita di quattro ribattini circolari piatti in ferro. Al centro della calotta nodino espanso alla sommità.
L'umbone va inquadrato tra i tipi più antichi ascrivibili alla fase culturale pannonica, con il tipico pomo alla sommità della calotta e l'uso comune del solo ferro per l'umbone e i ribattini. Il tipo perdura nelle nuove sedi fino alla fine del VI secolo. Dalla lunghezza dei chiodi delle borchie si ricostruisce lo spessore dello scudo di 1 cm.
*Bibliografia*: GIOVANNINI 1989, p. 45, tav. III,1 a.

### II.6b *Imbracciatura dello scudo in ferro*
seconda metà del VI secolo
SFVG, Trieste
Inv. n. 48.382

Maniglia dello scudo in ferro frammentaria; si conserva la parte mediana ad alette ripiegate ad angolo retto e parte di un'asticciola laterale con ribattino di fissaggio circolare piatto.

La frammentarietà dell'imbracciatura non permette l'inquadramento tipologico né la ricostruzione del diametro originario dello scudo.
*Bibliografia*: GIOVANNINI 1989, p. 45, tav. III,1 b.

### II.6c *Spatha*
85 cm (lung.); 5,5 cm (larg.);
codolo: 8,4 cm (lung.)
seconda metà del VI secolo
SFVG, Trieste
Inv. n. 48.383

Spada di ferro con codolo a sezione quadrangolare rastremato e lama piatta a doppio taglio. Restano frammenti della guaina di legno.
L'esemplare, sottoposto a esame radiografico, non ha rivelato traccia di damaschinatura; tipologicamente le spade non hanno avuto evoluzioni di rilievo nei secoli VI e VII; la datazione è stata dedotta dai dati forniti dal corredo.
*Bibliografia*: GIOVANNINI 1989, p. 45, tav. III, 2.

### II.6d *Fibbia di ferro*
1,6 cm (lung. massima);
1 cm (larg. massima)
seconda metà del VI secolo
SFVG, Trieste
Inv. n. 48.392

Fibbia di cintura frammentaria; anello probabilmente ovale a sezione circolare con ardiglione a sezione rettangolare e a base allargata. La frammentarietà della fibbia non permette confronti con tipologie note di fibbie di guarnizione della cintura usata per reggere le brache dell'inumato.

II.6b

II.6c

II.6f

II.6g

*Bibliografia*: GIOVANNINI 1989, p. 45, tav. III, 3.

**II.6e** *Coltello in ferro*
6,3 cm (lung. massima);
2 cm (larg. massima)
seconda metà del VI secolo
SFVG, Trieste
Inv. n. 48.384

Coltello in ferro; codolo piatto rastremato a sezione rettangolare e lama a sezione triangolare con dorso rettilineo. In due pezzi, lacunoso.
Custodito con altri piccoli oggetti in una borsa di stoffa o cuoio (di cui non si è conservata traccia) appesa dietro il fianco a una cintura, il coltellino rientra nella serie di accessori maschili o femminili usuali in ambito germanico.
*Bibliografia*: GIOVANNINI 1989, pp. 45, 46, tav. III,4 a.

**II.6f** *Punteruolo*
4,7 cm (lung.); 0,6 cm (larg.)
seconda metà del VI secolo
SFVG, Trieste
Inv. n. 48.385

Punteruolo di ferro con codolo a sezione rettangolare e immanicatura di legno.
Spesso nelle tombe maschili pannoniche si sono trovati punteruoli conservati con altri piccoli oggetti in una borsa di stoffa o cuoio appesa alla cintura dietro il fianco.
*Bibliografia*: GIOVANNINI 1989, pp. 45, 46, tav. III,4 c.

**II.6g** *Acciarino (spillo, pietra focaia e lamina)*
7,6 cm (lung.); 3,4 cm (lung.),
2,6 cm (larg.);
4,4 cm (lung.), 0,5-1,3 cm (larg.)
seconda metà del VI secolo
SFVG, Trieste
Inv. nn. 48.386, 48.387, 48.388

Acciarino costituito da una selce, scheggiata, bruno chiara con segni per il lungo uso e da uno spillo con un'estremità a occhiello, piatta e il fusto a sezione quadrangolare; una lamina di ferro di forma trapezoidale può essere stata usata come supporto dello strumento.
Per accendere il fuoco si usavano lamina, spillone e pietra focaia, strumenti che costituiscono un accessorio tipico del corredo funebre maschile. In tombe posteriori del VII secolo la lamina, di ferro, presenta una tipologia a "mezzaluna", internamente cuoriforme.
*Bibliografia*: GIOVANNINI 1989, pp. 45, 46, tav. III,4 c.

II.6g

II.6g

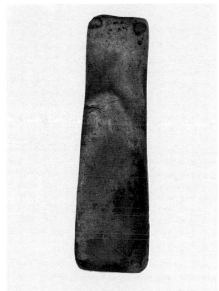

II.6h

II.6i

II.6l

II.6l

II.6h *Cote*
5,8 cm (lung.); 1,4-1,6 cm (larg.)
seconda metà del VI secolo
SFVG, Trieste
Inv. n. 48.399

Cote di arenaria color bruno chiaro, di forma trapezoidale.
La cote, rinvenuta in associazione con piccoli oggetti che erano contenuti in una borsa di stoffa o cuoio pendente dalla cintura sul fianco, dietro, è elemento comune in tombe maschili (per esempio Nocera Umbra: PASQUI-PARIBENI 1918).
*Bibliografia*: GIOVANNINI 1989, p. 46, tav. III, 4 d.

II.6i *Lamina (?)*
5 cm (lung.), 1,9 cm (larg.);
borchia: ∅ 2,1 cm; chiodo: 1 cm (lung.);
pasticca: ∅ 1,9 cm
seconda metà del VI secolo
SFVG, Trieste
Inv. n. 48.390

Lamina di ferro con ribattino in ferro a testa piatta, ricoperta da lamina bronzea su cui era applicata una pasticca in pasta vitrea blu decorata da tre puntini incisi.
*Bibliografia*: GIOVANNINI 1989, p. 46, tav. III e.

II.6l *Borchia*
∅ 2,1 cm; chiodo: 1,1 cm (lung.)
seconda metà del VI secolo
SFVG, Trieste
Inv. n. 48.391

Borchia di ferro a testa circolare appiattita ricoperta di lamina di bronzo; gambo a sezione quadrangolare.
*Bibliografia*: GIOVANNINI 1989, p. 46, tav. III,4 f.

**Necropoli gotica di Planis (Udine)**
Nel 1874 furono rinvenuti in località
Planis, a Udine, alcuni scheletri e furono
recuperate alcune fibule tra cui una
bellissima a staffa in argento dorato
(inv. n. 459) di cui non si sono trovati
confronti puntuali; può essere definita
"tipo Udine". Fu trovata una fibula ovale,
dorata (inv. n. 460), una fibula in bronzo
(inv. n. 461) con anello ovale e ardiglione
a uncino con attacco a scudetto, armi tra
cui un umbone a calotta emisferica (inv.
nn. 1701, 1702, 1874, 462, 463, 827-829).
Furono donati dal proprietario dei
terreni, conte di Prampero, ai Musei
Civici di Udine, in cui sono conservati.
Nel sito si rinvenne anche una fibula del
tipo Santa Lucia (VII-VI secolo a.C.),
l'unica rinvenuta in Friuli, a riprova
di una continuità di frequentazione
e di utilizzo dalla prima età del ferro
al periodo longobardo. Il luogo
dei rinvenimenti non è oggi meglio
determinabile: il toponimo corrisponde
a una vasta zona a Nord-Est di Udine,
intensamente urbanizzata. (MB)
*Bibliografia*: BROZZI 1960-61, p. 364; ID.
1975, p. 64; BUORA 1989, p. 2.

**II.7 Fibula a staffa in argento
dorato e almandini dalla necropoli
di Planis**
12,4 cm (lung.); 4,6 cm (larg.)
fine del V secolo (dopo il 488-489)
MC, Udine
Inv. n. 459 (già 64 nel vecchio inventario)

Fibula a staffa fusa in argento con forte do-
ratura e almandini *cabochon* rossi; intorno
alla piastra di testa, semicircolare e decora-
ta con tralci a spirale ("Kerbschnit") intor-
no a un semicerchio decorato a ventaglio,
cinque bottoni con profonde scanellature,
fusi insieme; staffa molto ricurva con fasce
laterali a scaletta; piastra di base romboida-
le con fascia verticale centrale dentellata
con tralci a spirale snodantisi simmetrica-
mente ai lati e tre (degli originari quattro)
grossi cerchi contenenti almandini. I due
cerchi inferiori costituiscono la testa di due
rapaci stilizzati; base a testa di animale con
occhi rotondi riempiti da almandini. Fibule
come questa facevano parte del costume
nobiliare ostrogotico di una signora. Veni-
vano portate in coppia su una spalla con la
testa volta verso il basso, probabilmente
sull'abito (BIERBRAUER 1978, p. 215).
Le fibule del periodo gotico presenti in Ita-
lia sono non più di qualche decina. Tra
queste una delle più antiche, se non la più
antica in assoluto, è questa. A confronto:
coppia di fibule di Torriano (Lombardia).
(MB)

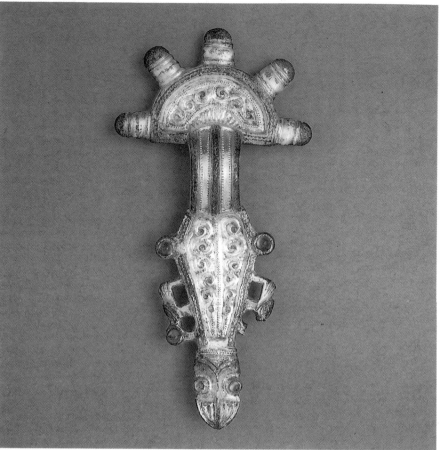

II.7

*Bibliografia*: BROZZI 1960-61, p. 364; ID.
1963, p. 138; ID. 1975, p. 64; BIERBRAUER
1978, p. 215; BUORA 1989.

**II.8 Fibula ovale dorata
dalla necropoli di Planis**
4,6 x 4 cm
prima metà del VII secolo
MC, Udine
Inv. n. 460

Fibula ovale in argento (?) dorato con bor-
do rilevato. Lo spazio interno è scomparti-
to da due semicerchi giustapposti in quat-
tro settori; in quello superiore e in quello
inferiore è decorata da due teste di rapaci,
frontali, stilizzate.
Negli altri due spazi (a destra e a sinistra)
compaiono due maschere appuntite, teste
di animali o di demoni con capigliatura ap-
pena accennata e forse con barba. Quattro
cerchi ora vuoti alloggiavano almandini ora
perduti. L'orlo esterno è decorato da tac-
che incise. Liscio il rovescio.
Per la raffigurazione la fibula non è stata
prodotta sicuramente in un'officina del pe-
riodo ostrogoto. L'unione di due rapaci
con le maschere umane allude a un signifi-
cato apotropaico. La fibula di Planis po-
trebbe appartenere a una tomba femminile

del periodo longobardo e potrebbe corri-
spondere alla datazione della prima metà
del VII secolo (FUCHS-WERNER 1950, p 62).
È possibile che tutti i rinvenimenti vengano
da un cimitero della popolazione autoctona
in cui vennero sepolti anche ostrogoti e lon-
gobardi.
*Bibliografia*: FUCHS-WERNER 1950, p. 62;
TAGLIAFERRI-BROZZI 1962-64, p. 39; BIER-
BRAUER 1975, pp. 331-332.

**II.9 Croce in lamina d'oro dalla
necropoli di San Salvatore di Maiano**
6 x 5,7 cm
VII secolo
MAN, Cividale
Inv. n. 3161

Croce di forma greca con decorazione data
da fitti intrecci irregolari. È stata ritagliata
da uno stampo continuo e reca alle estremi-
tà dei bracci otto forellini.
È simile alla croce in lamina d'oro prove-
niente da Colosomano di Buia (Udine, Mu-
seo Civico, inv. n. 432) ed è assai probabile
che entrambe siano state ritagliate dal me-
desimo foglio. (MBr)
*Bibliografia*: HASELOFF 1956, p. 154; BROZ-
ZI 1961, pp. 157-163, tav. 65; ROTH 1973,
pp. 138-139; HESSEN 1975, p. 115.

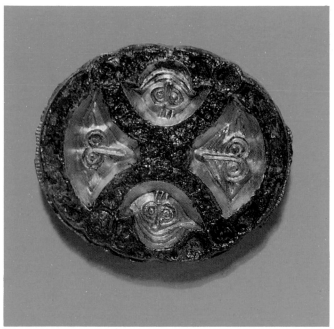

II.8

II.8

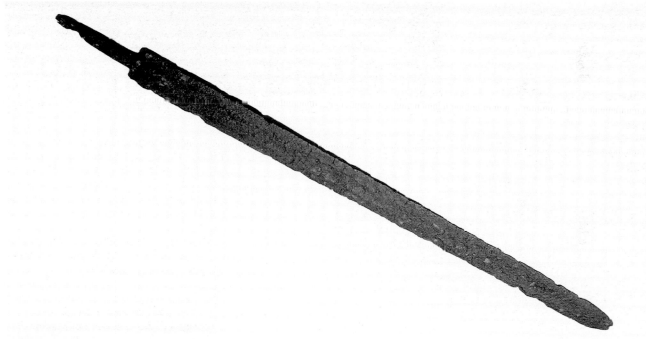

II.10

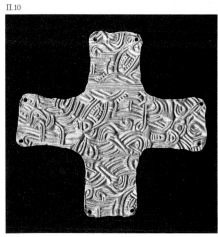

II.9

**II.10 Spatha in ferro dalla necropoli di San Salvatore di Maiano**
92,3 cm (lung.); 5,5 cm (larg.);
lama: 80,5 cm (lung.)
VI-VII secolo (genericamente)
MC, Udine
Inv. n. 1905

Lama a doppio taglio; spalla originariamente dritta, robusto codolo assottigliato e piegato a uncino all'estremità, a sezione pseudo rettangolare.
Lama con depressione centrale, esagonale in sezione.
La spatha, rinvenuta nel 1936, proviene dal sepolcreto scoperto casualmente nel 1920 sulla piccola altura di San Salvatore, tomba n. 3. Rinvenimenti del 1943 e 1945 hanno permesso di individuare almeno 83 tombe databili al VII secolo d.C.
La prima tomba era stata scoperta nel 1920 (si è conservata una spatha), la seconda nel 1921 (26 pezzi conservati a Cividale). Le condizioni della spatha, mancante dell'impugnatura e molto ossidata, non ne permettono un'esauriente lettura. Nella zona superiore presso l'impugnatura tracce di sostanze organiche vanno forse attribuite al fodero. (MB)
*Bibliografia*: BROZZI 1961, p. 160.

**Necropoli di Colosomano (Buja)**

Nel 1880 furono rinvenute alcune sepolture in Colosomano, a 1,60 metri di profondità. Non vennero esplorate sistematicamente ma solo alcuni oggetti dei corredi furono raccolti e successivamente venduti (17 luglio) ai Musei Civici di Udine. Si trattava di una crocetta aurea bratteata "rinvenuta insieme ad altri oggetti, disposta in modo tale da far pensare che la salma fosse disposta col capo a ponente" (inv. n. 432), una crocetta aurea liscia (inv. n. 431), un umbone (inv. n. 1889), un altro umbone (inv. n. 1890), un'imbracciatura (inv. n. 1896), un'altra imbracciatura (inv. n. 1897), una fibbia (inv. n. 1898), un sax (inv. n. 1899), una spatha (inv. n. 1900), una cuspide di lancia (inv. n. 1901) una fibbia (inv. n. 1902), una imbracciatura (inv. 1903) e un frammento di imbracciatura (inv. n. 1904). L'acquisto fu riferito dal "Giornale di Udine" di martedì 31 agosto: "Fu fatto l'acquisto dello spoglio di una tomba longobarda, scoperta quest'anno in Buja nel borgo Collesemano, cioè spada, due pugnali, punta di lancia, umbone e armatura dello scudo in ferro, e due croci in lamina d'oro, una delle quali con rozzi ornamenti."

*Bibliografia*: ORSI 1887, p. 14; FUCHS 1938, tav. 36, n. 19; ÅBERG 1923, p. 88; BROZZI 1981, p. 64; MENIS 1983, col. 44.

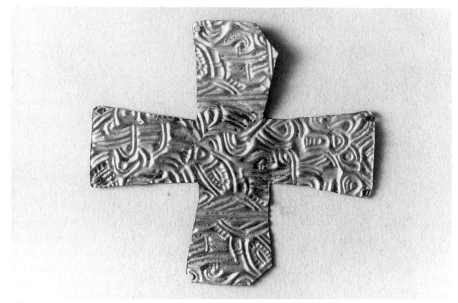

II.11

**II.11 Crocetta in lamina aurea**

5,7 x 5,5 cm; 1,8 cm (larg. massima); peso 3,1 gr
600 ca. (inizi del VII secolo)
MC, Udine
Inv. n. 432 (già 375 nel vecchio catalogo "Archeologia")

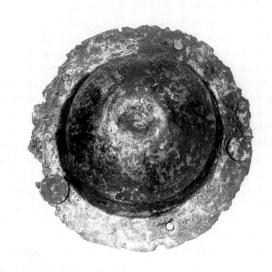

II.12

Crocetta aurea in sottile lamina decorata a sbalzo, di forma equilatera, con i bracci trapezoidali, recanti alle estremità due forellini ciascuno per cucire la croce al velo funebre. La decorazione a fitto intreccio continuo è quasi identica a quella della crocetta aurea di San Salvatore di Maiano, tanto da far supporre l'uso dello stesso modano. Lacune all'estremità di due bracci.

La morfologia dell'ornamentazione e il suo criterio compositivo evidenziano l'utilizzo del modano. Lo stile decorativo animalistico del manufatto documentato già in Pannonia e presente in Italia alla fine del VI secolo sembra costituire una fase di raccordo tra lo Stile I e lo Stile II.

Dettagli zoomorfi sconnessi sono uniti a nastri irregolarmente intrecciati secondo un disegno asimmetrico e disordinato. (MB)

*Bibliografia*: FUCHS 1938, n. 18, tav. 36; ROTH 1973, p. 138, tav. 15, 1; BROZZI 1975, p. 60; ID. 1986; MENIS 1984, tav. 9; LUSUARDI SIENA 1989, scheda 9.

**II.12 Umbone di scudo in ferro**

8 cm (alt.); Ø 19,2 cm
fine del VI - inizi del VII secolo
MC, Udine
Inv. n. 1890

Umbone in ferro forgiato e modellato mediante martellatura. Il restauro ha integrato le lacune della tesa; calotta emisferica, fascia mediana a gola, breve tesa che conserva tre ribattini, dei cinque originari, ferrei. Alla sommità della calotta un'infossatura,

forse segno di un colpo ricevuto in battaglia.

Dal VII secolo si registrano evoluzioni nella forma degli umboni e in particolare nella calotta che diviene emisferica. (MB)

**II.13 Imbracciature di scudo in ferro**

a. 18 cm (lung.), 4,5 cm (larg.); b. 20 cm (lung.), 4 cm (larg.); c. 20 cm (lung.), 3,5 cm (larg.); d. 15 cm (lung.), 4,5 cm (larg.)
fine del VI secolo - prima metà del VII secolo
MC, Udine
Inv. nn. 1896-1897; 1903-1904

Frammenti attribuibili ad almeno due imbracciature di scudo. Della prima imbracciatura rimangono le asticciole esterne, a

sezione pseudo rettangolare, che si allargano alle estremità in piastre pseudocircolari con un ribattino (inv. nn. 1896-1897); mancano una piastra e un ribattino. Rimane parte dell'asticciola esterna, collegata mediante una piastra pseudocircolare, con inserito un ribattino, all'impugnatura mediana ad alette ripiegate di una seconda imbracciatura, cui non pare potersi riferire l'ultimo frammento di imbracciatura, con piastra più grande, ribattino, e asticciola decorata nel punto d'attacco da un fascio di incisioni parallele (inv. nn. 1903, 1904).
La frammentarietà rende impossibile determinare il diametro dello scudo e non permette di inquadrarlo tipologicamente con sicurezza. (MB)

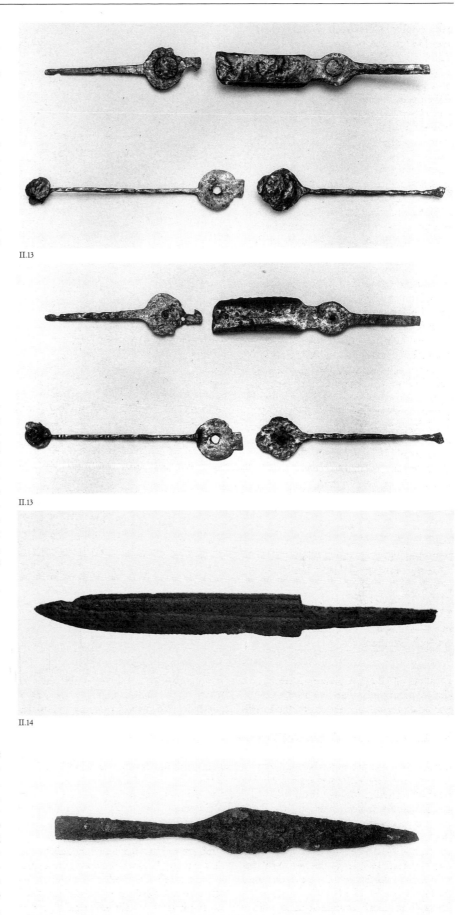

II.13

II.13

### II.14 Scramasax in ferro
32,8 cm (lung.), 3,7 cm (larg. massima)
ultimi anni del VI secolo - prima metà del VII secolo
MC, Udine
Inv. n. 1899

Spada corta a un taglio con dorso che si incurva lievemente in punta; spalla dritta e codolo che si rastrema nella parte terminale, a sezione pseudorettangolare. Lungo il dorso, sulle due facce, corre una scanalatura delimitata da due solcature che si incontrano poco prima della punta. Questo esemplare si pone nel gruppo degli scramasax più antichi (medio-corti) per la lunghezza della lama. Numerosi i confronti: Trezzo (tt. 3/4/5), Fornovo San Giovanni, Testona, Besenello, Sovizzo, Romàns d'Isonzo. (MB)
*Bibliografia*: DE MARCHI 1988, p. 30; GIOVANNINI 1989, p. 48.

### II.15 Cuspide di lancia in ferro
30,5 cm (lung.), 4,5 cm (larg.);
cannone: 12,5 cm (lung.), Ø 2,4 cm
VII secolo
MC, Udine
Inv. n. 1901

II.14

Cuspide di lancia con lama a foglia di salice o di olivo, cioè con cannula mediana arrotondata rilevata che arriva quasi alla punta. Ai lati della costolatura la lama è appiattita, a forma di foglia. Cannone a sezione circolare. Punte di lancia di questa forma sono abbastanza rare in Italia; più frequenti presso gli alamanni. Per questa ragione potrebbe essere d'importazione. Dopo le lance a foglia d'alloro dalla Pannonia, usate fino alla fine del VI secolo, nel VII secolo compare il tipo a foglia di salice, o di olivo, dagli anni Trenta ai Sessanta. (MB)

II.15

*Bibliografia*: BROZZI 1961, p. 160; DE MAR-
CHI 1988, p. 104.

## II.16 **Fibbia in ferro**

6,2 cm (alt. e lung.); 4,5 cm
(larg. massima)
inizi del VII secolo
MC, Udine
Inv. n. 1898.

Fibbia in ferro in origine attaccata a una
cintura in cuoio dello spessore di circa 3
mm, per la spatha; anello ovale con sezione
a lunetta, ardiglione a uncino con base a
scudetto; placca mobile a forma di scudet-
to con due (il terzo mancante) ribattini in
argento dorato, di fissaggio, a testa tondeg-
giante; sul retro la lamina in bronzo è fissa-
ta mediante i perni dei ribattini.Fibbie di
questo tipo, con placca scudiforme, sono
confrontabili con esemplari della necropoli
alemanna di Bülach, di Donzdorf, di Kranj,
di Cividale e di Romàns d'Isonzo. (MB)
*Bibliografia*: WERNER 1953, p. 26; MEN-
GHIN 1973, p. 41; BROZZI 1975; STARE 1980,
p. 123; BROZZI 1986; ID. 1989; BUORA 1989;
GIOVANNINI 1989, p. 85.

## II.17 **Fibbia in ferro**

6,5 cm (lung.); 4,4 cm (larg.)
inizi del VII secolo
MC, Udine
Inv. n. 1902

Fibbia in ferro di guarnizione dell'apparato
di sospensione della spatha; anello di forma
ovale spigoloso e ardiglione a uncino con
base a scudetto; placca mobile circolare
con tre ribattini ferrei (quello in basso è più
grande) a testa tondeggiante. Non si vedo-
no sul rovescio i perni dei ribattini. La fib-
bia è più massiccia della 1898. Per la cintura
di sospensione della spatha e del sax tra gli
alamanni prevale la visione funzionale
dell'oggetto. Confrontare, ad esempio, la
necropoli alemanna di Bülach. (MB)
*Bibliografia*: WERNER 1953, p. 26.

## II.18 **Croce aurea**

8,4 x 8,7 cm; braccio: 1,3 cm (larg.);
peso: 4,2 gr
fine del VI - inizi del VII secolo
MC, Udine
Inv. n. 431 (già 374 nel vecchio catalogo
"Archeologia")

Croce in lamina d'oro sottile, di forma lati-
na, con bracci forati alle estremità e all'in-
crocio (16 forellini), priva di decorazione.
La croce funeraria rientra nel tipo più sem-
plice, privo cioè di decorazioni, e più diffu-

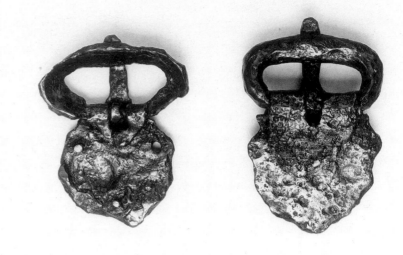

II.16/II.17

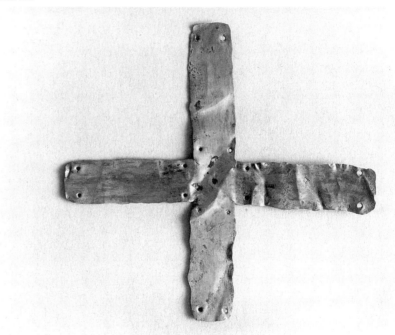

II.18

so nei ritrovamenti italiani. La datazione è
fissata dagli ultimi anni del VI secolo per
tutto il successivo. Dopo la venuta dei Lon-
gobardi in Italia l'usanza di deporre una o
più crocette cucite su un velo posto sul vol-
to dell'inumato viene ripresa tanto insisten-
temente da essere considerata per lungo
tempo tipicamente longobarda.
Le croci cucite al sudario sarebbero simbo-
lo della religione cristiana.
*Bibliografia*: FUCHS 1938, n. 19, tav. 36;
BROZZI 1975, n. 13, p. 60; HESSEN 1975;
WERNER 1987.

## II.c2 **Il ducato di Tridentum**

*Volker Bierbrauer*

Note per una carta archeologica sulla diffusione degli insediamenti longobardi e romani in Trentino-Alto-Adige nel VI - VII secolo d.C.

Dal punto di vista amministrativo già nel 569 quasi tutto il Trentino e buona parte dell'Alto Adige appartenevano al ducato di confine di *Tridentum*, retto dal duca longobardo Eoin. Verso nord il ducato arrivava fino alla zona immediatamente a sud di Merano e perlomeno fino a Bolzano (*Bauzanum*) (nn. 1-11) compreso, mentre a sud includeva Avio (nn. 152-153), a nord-est abbracciava la valle dell'Avisio fino all'inizio della val di Fassa (alta valle dell'Avisio), comprendeva quindi anche la valle di Fiemme (nn. 42-45) e a oriente parte della val Sugana (valle del Brenta) con la piana di Pergine e il lago di Caldonazzo (nn. 63-64, 95-101). Poco dopo la morte di Eoin (595) entrarono a far parte del ducato l'intera val Sugana (nn. 102-103, che apparteneva in precedenza a Feltre), a ovest le valli Giudicarie (nn. 69-71) e a sud-ovest la bassa valle del Sarca (nn. 109-111); Riva (nn. 155, 160) venne tolta a Brescia solo durante il ducato di Gaidoaldo[1]. Il ducato corrispondeva in sostanza al territorio dell'antico *municipium tridentinum*. Dato che non abbiamo a disposizione fonti scritte sicure della seconda metà del VI e del VII secolo relative sia alla densità dell'insediamento longobardo nel ducato tridentino, sia alla sua verifica nella microregione[2], possiamo rappresentare storicamente la presenza longobarda soltanto in base ai dati archeologici e toponomastici[3]. Siccome finora non conosciamo insediamenti espressamente longobardi[4], dobbiamo dedurre la loro presenza rifacendoci

ai ritrovamenti funerari (33 casi: indicati con quadrati rossi). Essi sono disposti quasi tutti in margine ai terrazzamenti della valle dell'Adige, cioè lungo la via Claudia Augusta Padana (23: nn. 1, 5, 8, 10, 50, 53, 55, 58-61; Trento: nn. 77-78, 82, 86, come pure 128-129, 135, 138, 141, 147, 149, 151). Il fatto è interessante perché – come risulta chiaramente dagli studi archeologici e toponomastici[5] – l'insediamento romano nella valle dell'Adige era scarso; questo particolare rapporto fra l'insediamento longobardo e quello romano si nota soprattutto nel tratto fra Mezzocorona – Mezzolombardo (nn. 50, 53) e Rovereto (nn. 128-129, 130). Per quanto concerne l'insediamento longobardo, si possono altrimenti addurre evidenti motivi di carattere viario e strategico, oltre che per i succitati cimiteri di Mezzocorona e Mezzolombardo (nn. 50 e 53) al bivio della "strada della val di Non", anche per i cimiteri dei nn. 95-97 (Civezzano) e 101 e 102 sulla via Claudia Augusta Altinate attraverso la Valsugana, per Arco (n. 111) al margine settentrionale del bacino di Riva e per Stenico (n. 70) nelle valli Giudicarie; motivi analoghi possono valere anche per i nn. 25 e 17 nella val di Non; perciò dei complessivi 33 luoghi di ritrovamento longobardo solo Sporminore (n. 48) si trova un po' in disparte. In altre parole la presa di possesso del Trentino Alto-Adige da parte dei Longobardi è stata chiaramente determinata da criteri di sicurezza in questo importante ducato di confine; motivi agricoli o di fertilità del terreno sono in gran parte da escludere. Purtroppo non possiamo né confermare, né correggere o arricchire questo quadro

archeologico sull'insediamento longobardo servendoci della toponomastica germanico-longobarda (*sala, halla, harrimann, lâgar, warda*) poiché, per quanto riguarda il periodo precedente il 1000, gli elementi che abbiamo a disposizione sono scarsi e non accertati[6].

Se si escludono i pochi punti di importanza strategica che abbiamo citato (Valsugana), non possiamo quindi dare prove significative sull'avanzata dell'insediamento longobardo nelle alte valli o in zone nettamente di mezza-montagna. Completamente diversa è la situazione per l'insediamento romano coevo e anche precedente. I cosiddetti *castra longobardi* citati da Paolo Diacono (indicati da stelle nere con cerchio) sei per l'Alto-Adige e cioè Tesana, Maletum, Sermiana, Appianum, Enemase[7] e Bauzanum[8] e altri sei per il Trentino, di cui sono stati identificati i nomi e cioè Fagitana, Cimbra, Vitianum, Brentonicum, Volaenes[9] e Anagnis[10], vanno considerati, per motivi archeologici e toponomastici, insediamenti romani fortificati in posizioni elevate e protette per natura, sorti indubbiamente già nel V (VI?) secolo[11]. Finora gli storici hanno preso atto di ciò solo eccezionalmente e anche di recente questi *castra* vengono ancora designati come costruzioni longobarde, anche se naturalmente con graduali distinzioni e diverse linee di collegamento (Ostrogoti, Bizantini).

Tralasciando ora gli argomenti archeologici, già esposti altrove dall'autore[12] riguardo all'Alto-Adige e al Trentino, per quanto concerne i risultati della ricerca topografica sugli insediamenti, vorrei aggiungere ancora una volta quanto segue:

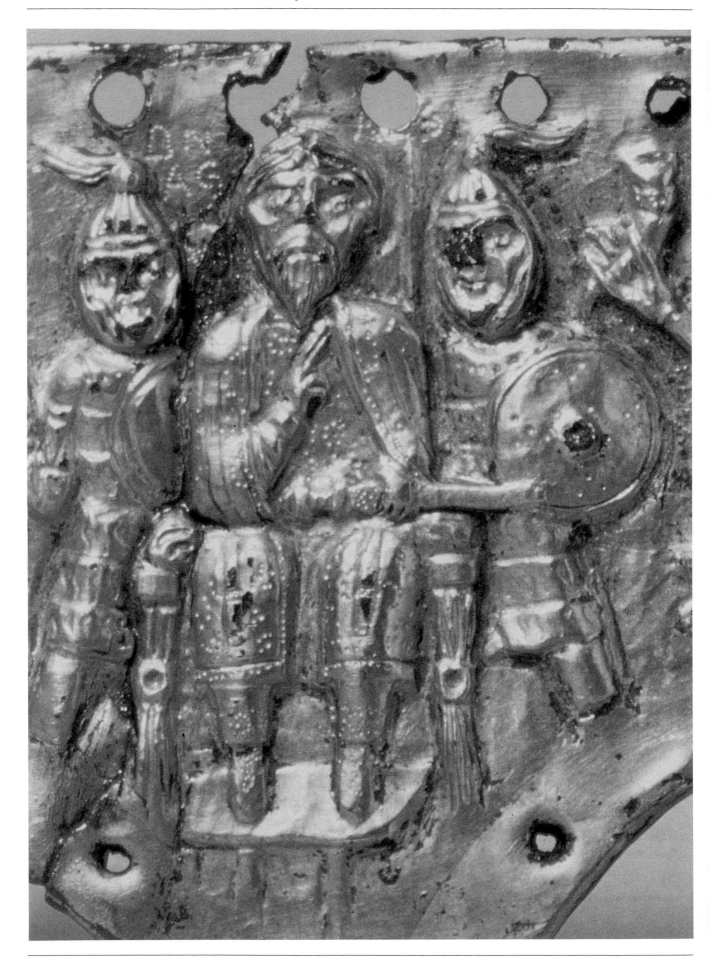

a. I quattro *castra* dell'Alto-Adige fra Merano e Bolzano sorgono in uno spazio molto ristretto, talvolta sono visibili l'uno dall'altro.
b. Il *castrum* Anagnis si trova evidentemente in posizione appartata e separata dalle strade di comunicazione che portano alla val di Non.
c. Ciò avviene ancor più per Cimbra e Fagitana, costruiti sopra i 1000 metri, cioè molto più in alto della valle dell'Avisio, che è a 440 metri e che come via di comunicazione ha un ruolo strategicamente meno importante.
d. Anche Bretonicum si trova chiaramente in posizione appartata e inoltre decisamente in mezza montagna. Tuttavia tutti i *castra* dell'Alto-Adige sono collegati alla via Claudia Augusta, come anche Volaenes in Trentino; ma i *castra* Fagitana/Cimbra, Anagnis, Bretonicum ed entro certi limiti anche Vitianum, si trovano in posizione decisamente isolata in rapporto alle più importanti vie di comunicazione. Il quadro che abbiamo delineato corrisponde in modo quasi perfetto alle caratteristiche proprie degli insediamenti romani di altura in tutta la zona alpina centrale e orientale[13]. Va notato inoltre che tutti i *castra* romani hanno nomi "celto-romani" e toponimi preromani[14]. A questi *castra* (e *castella*) noti dalle fonti scritte, che ovviamente richiamarono per primi l'interesse anche archeologico degli studi regionali e locali, che fra l'altro cercarono di localizzarli nel territorio, vanno naturalmente aggiunti ancora gli insediamenti di altura in Trentino e in Alto-Adige, di cui non è tramandato il nome e il cui numero è pressoché sconosciuto. Non c'è dubbio che, come avviene per esempio nel Tirolo orientale,

in Carinzia e Slovenia[15], anche in Alto-Adige e in Trentino questi insediamenti devono corrispondere al tipo usuale fra la popolazione romana - autoctona del V - VII/VIII secolo. Le poche eccezioni che finora conosciamo (nn. 5,8, 42a, 44 come pure 156-157) sono dovute a problemi concernenti la tutela dei monumenti o a omissioni nella identificazione di questi semplici "insediamenti romani fortificati". I *castra* citati dalle fonti scritte e gli altri insediamenti di altura romani (losanghe nere con cerchi), che conosciamo finora in numero assai modesto e che appartengono al periodo tardo-antico e alto-medievale, delineano in modo degno di attenzione la continuità e il genere dell'insediamento romano dal V al VII secolo; a essi, come già detto, vanno accostati i ben 103 cimiteri di epoca longobarda (losanghe nere); pur tenendo conto di considerazioni metodologiche e limitazioni[16], per la maggior parte essi possono infatti essere ricollegati col mondo romano; vanno inoltre aggiunte le chiese paleocristiane e i reliquiari paleocristiani (casine verdi). Partendo da sud verso nord si può notare quanto segue:
1. Escluso il tratto a nord fra Merano e Bolzano (*castra*, insediamenti di altura e nn. 2 - 4, 9, 11) nel complesso la valle dell'Adige e la via Claudia Augusta Padana, esclusa *Tridentum*, è scarsamente abitata; i pochi insediamenti si trovano per lo più all'imbocco o all'incrocio di piccole valli. Questo fatto è singolare se si tiene conto che i terrazzamenti, essendo al sicuro dalle piene, sono favorevoli all'insediamento, se si considera inoltre la presenza di un'importante strada di grande comunicazione, ma soprattutto se si fa un confronto con la posizione

degli insediamenti longobardi.
Il quadro che abbiamo davanti, di un insediamento romano così poco denso, chiaramente non è dovuto a motivi archeologici o a mancanza di fonti, ma probabilmente corrisponde abbastanza da vicino la realtà del tempo, perché anche i dati che risultano dalla ricerca sui toponimi preromani e romani corrispondono ai dati archeologici. Se, come è probabile, il risultato della ricerca riproduce la realtà del tempo, occorre trovare una spiegazione. Probabilmente questa situazione sta a indicare che la popolazione romana sentiva il bisogno di insediarsi lontano dalle principali vie di comunicazione divenute pericolose per l'accresciuta minaccia germanica. Questa supposizione potrebbe essere confermata se si avesse sott'occhio nei dettagli il quadro completo dell'insediamento romano dal I al IV secolo, ma ciò attualmente non è possibile[17]. Se la valle dell'Adige anche in epoca romana, soprattutto nel III-IV secolo, fosse stata poco abitata in rapporto alle altre zone, naturalmente verrebbero a cadere le nostre supposizioni riguardanti l'insediamento romano del V-VII secolo; subentrerebbero allora altre riflessioni, la valle dell'Adige ha infatti possibilità agricole limitate, in quanto molte zone sono soggette alle alluvioni. Ma queste considerazioni sembrano poco verosimili, perché nel tratto fra Bolzano e Neumarkt (Egna) "praticamente da ogni villaggio [provengono] reperti romani"[18]. Se questa ipotesi o asserzione dovesse risultare giusta, essa sarebbe tuttavia in contrasto con il risultato delle ricerche toponomastiche sull'insediamento romano e preromano, da cui risulta che la zona era scarsamente abitata.
2. Gli insediamenti romani si trovano

dunque – e questo è un elemento decisivo – per lo più lontano dalla valle dell'Adige e dalla strada di grande comunicazione che l'attraversa; essi sorgono da un lato a ovest dell'Adige in posizione nettamente di mezza-montagna e appartata intorno a Bretonicum (nn. 125-127), come pure intorno a Mori (nn. 121-124; collegamento trasversale per il lago di Garda) e d'altro lato sui terrazzamenti più alti e in posizione di mezza-montagna presso Villa Lagarina/Pederzano (nn. 132-137), o addirittura in disparte (per esempio Folgaria n. 139, 1150 metri a est dell'Adige). La situazione si ripete con particolare evidenza nella parte alta delle valli di Ledro e di Concei (nn. 112-117, 119-120), o lungo le antiche vie di comunicazione che portavano dal bacino di Riva-bassa valle del Sarca (ben accessibile in epoca romana) all'alta valle delle Giudicarie (nn. 69-71; 118), oppure (nn. 109-108-68-67-66 per Vitianum) attraverso la strada delle alture a Trento. Le stesse condizioni di insediamento si ripetono in val di Fassa (per n. 62 e Cimbra/Fagitana) e in val di Fiemme (nn. 42-45).

La valle di Non era fittamente abitata dalla popolazione romana, soprattutto lungo le due antiche vie di comunicazione che portavano in val di Sole e nella valle dell'Adige presso Tesino (nn. 12-16, 19-21, 23-24, 26-27, 29-33, 35-40, 46-47); ciò è confermato anche dagli studi di toponomastica preromana i cui resultati collimano con il quadro archeologico dell'insediamento preromano; lo stesso accade anche per l'insediamento romano in val d'Adige fra Bolzano e Merano (nn. 2 - 4, 9, 11), zona che, in proporzione, appare densamente abitata.

I risultati della ricerca archeologica e toponomastica nella maggior parte dei casi collimano; in sostanza si notano delle discrepanze soltanto nei seguenti casi: a. per la val di Sole, dove manca qualsiasi prova archeologica; b. per le alte valli di Ledro e Concei dove al contrario appaiono modesti i toponimi preromani e romani; c. per la Val Sugana-media valle del Brenta; d. per l'alto corso dell'Adige intorno a Caldaro/Kaltern, da cui provengono buone indicazioni toponomastiche e pochi reperti isolati o addirittura nessun elemento di interesse archeologico. Questa divergenza potrebbe dipendere dalla cattiva situazione delle fonti archeologiche solamente per la media Val Sugana e qualcosa di simile si potrebbe supporre anche per l'alto corso dell'Adige, ma non per la val di Sole. Accanto a risultati ovviamente simili per quanto concerne l'insediamento longobardo e quello romano, esistono dunque – e ciò è di importanza decisiva – anche nette differenze, che sono tipiche delle due popolazioni.

I numeri fra parentesi si riferiscono alla carta archeologica esposta alla Mostra
[1] HUBERGER 1932, pp. 137 e 264 segg.; DALRI 1973, pp. 393-421.
[2] Per le fonti la situazione è soddisfacente solo a partire dal XXI secolo; cfr. per es. SETTIA, 1985, ser. VI, vol. 25 (1986), 145 pp. 253-277; SANTINI 1986, pp. 55-145; CONTI (1986), pp. 277-356.
[3]Cfr. in dettaglio BIERBRAUER in volume di saggi per la mostra.
[4] Esclusa la presenza dei Longobardi nei castra romani chiaramente legata a epoche e situazioni particolari e la presenza dei Longobardi nelle città.
[5] Cfr. la carta con i toponimi romani e preromani del prof. M. Pfister (Università di Saarbrücken) e il sua articolo nel volume di saggi per la mostra.
[6] Cfr. la carta con i toponimi germanici della Dr.ssa G. Mastrelli-Anzillotti (Firenze) e il suo articolo nel volume di saggi per la mostra.
[7] Per l'anno 590: Paulus Diaconus, *Hist. Langob.* III, 31.

[8] Per l'anno 679: *Hist. Langob.* V, 35.
[9] Per l'anno 590: *Hist. Langob.* III, 31.
[10] Per l'anno 575-576: *Hist. Langob.* III, 9.
[11] Inoltre altri due *castra* "in Alsuca et unum in Verona" (*Hist. Langob.* III, 31). Alsuca viene per lo più identificata con l'Ausugum romana presso Borgo Valsugana (Castel Telvana?). BIERBRAUER 1985, pp. 9-47; 1985, pp. 497 sgg.
[12] Cfr. nota 11.
[13] Cfr. infine: CIGLENEČKI 1987.
[14] Cfr. l'articolo di PFISTER nel volume di saggi per la mostra.
[15] Cfr. nota 13.
[16] Cfr. l'articolo dell'autore nel volume di saggi per la mostra.
[17] Cfr. nota 16.
[18] NOTHDURFTER in una relazione su "Das spätantike und frühmittelalterliche Bozen und sein Umfeld aus der Sicht der Archäologie". Relazione al Congresso di Bolzano 1988, inedito. (Ringrazio NOTHDURFTER, Schloss Tirol, Landesmuseum für Archäologie, per avermi permesso di prendere visione del manoscritto).

*Traduzione dal tedesco di Nori Zilli*

### Necropoli di Civezzano (provincia di Trento)

Due sono le necropoli longobarde del VII secolo scoperte a Civezzano: una in località "al Foss" scoperta nel 1885, con quattro tombe di guerrieri, fra cui la cosiddetta tomba principesca e altre tombe già distrutte prima del 1885; la seconda necropoli non lontano dal castello altomedievale di Telvana, dove furono scoperte sette tombe nel 1902. La tomba femminile longobarda, con ricco corredo funebre, dell'inizio del VII secolo, qui esposta, appartiene alla necropoli presso Castel Telvana (tomba 7).
*Bibliografia*: CIURLETTI 1978, pp. 61 sgg.; ROTH 1973, pp. 131 sgg.; AMANTE SIMONI 1981, p. 88, nn. 1-8 e p. 92, n. 2; CIURLETTI 1982, pp. 1 sgg.

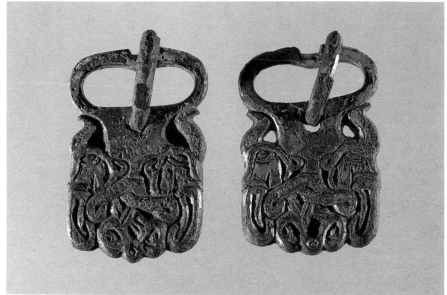

II.19b

### II.19 **Tomba femminile 7 di Civezzano**
inizi del VII secolo
MPA, Trento
Inv. nn. 4159-4160, 4162-4163, 4166-4167, 4164-4165, 4157, 4172-4173, 4175-4174, 4171

Tomba femminile con ricco corredo, dalla necropoli individuata nel 1902 a Civezzano, non lontano dal castello di Telvana. Il corredo funebre comprende guarnizioni in bronzo dorato per mollettiere, due linguette in bronzo dorato decorate, altre due linguette punzonate, uno spillone d'argento, due orecchini in oro e pietre a pendente, resti di broccato d'oro, un bacile copto di bronzo, una crocetta aurea bratteata. (VB)

### II.19a *Guarnizioni per mollettiere in bronzo dorato*
inizi del VII secolo
MPA, Trento
Inv. nn. 4159/4160; 4162/4163; 4166/4167

Guarnizione per mollettiere costituita da una coppia di fibbie a placca fissa, due placche, due linguette, in bronzo dorato, decorate a punzone.

### II.19b *Coppia di fibbie*
5,5 cm (lung.)
inizi del VII secolo
MPA, Trento
Inv. nn. 4159/4160

Placca fissa decorata in Stile zoomorfo II: teste di animali in posizione verticale, intorno all'occhio linea piegata ad angolo, testa di rapaci ai lati.

### II.19c *Coppia di placche in bronzo dorato con decorazione stampigliata*

II.19c

*e quattro ribattini*
2,8 cm (lung.)
inizi del VII secolo
MPA, Trento
Inv. nn. 4162/4163

### II.19d *Due linguette in bronzo dorato*
5,4 cm (lung.)
inizi del VII secolo
MPA, Trento
Inv. nn. 4166/4167

Sul recto una parte incavata è decorata con una specie di alberello, una maschera (in alto), e una specie di serpente (in basso); sul retro serpente analogo fra triangoli punzonati.

### II.19e *Coppia di linguette in bronzo dorato*
6,3 cm (lung.)

inizi del VII secolo
MPA, Trento
Inv. nn. 4164/4165

Coppia di linguette in bronzo dorato su cui è punzonato un nastro intrecciato che termina con una zampa posteriore e dita e inoltre una specie di maschera. Una delle linguette è spezzata.

### II.19f *Spillo in argento*
18,5 cm (lung.)
inizi del VII secolo
MPA, Trento
Inv. n. 4157

Spillo d'argento su cui è avvolto un filo d'oro sestuplo; poteva servire come fibula o come ago crinale o per fissare un velo.

II.19d

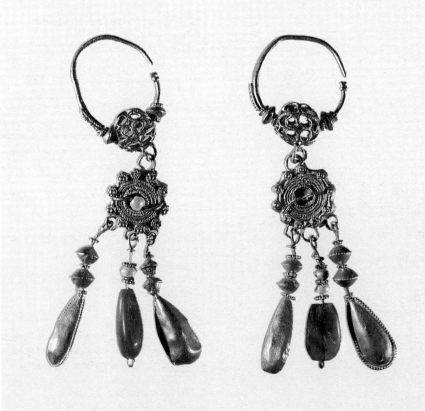

II.19f

II.19g

II.19g *Coppia di orecchini in oro*
9,2 cm (lung.)
inizi del VII secolo
MPA, Trento
Inv. nn. 4172/4173

Coppia di orecchini d'oro in tre parti: cerchio con cestello traforato, parte centrale a calice di fiore ornato di filigrana e perla centrale; tre pendenti con perle in lamina d'oro e tre perle a goccia di cui la centrale è di ametista.

II.19h *Broccato d'oro*
inizi del VII secolo
MPA, Trento
Inv. n. 4175

II.19i *Bacile copto in bronzo*
7,5 cm (alt.), Ø 23 cm
inizi del VII secolo
MPA, Trento
Inv. n. 4174

Bacile copto in bronzo con piede e manici traforati.

II.19l *Croce aurea*
9 cm (alt.)
inizi del VII secolo
MPA, Trento
Inv. n. 4171

Croce in lamina d'oro decorata con due diversi timbri: per i bracci è stato usato un timbro rettangolare a nastri intrecciati perlinati e ornamentazione di tipo zoomorfo (*Schlaufenornamentik* secondo H. Roth), mentre all'incrocio dei bracci è usato un timbro rotondo con fasce a nastri intrecciati.

II.20 **Tomba maschile di Piedicastello**
seconda metà del VII secolo
MPA, Trento
Inv. nn. 4344, 4341, 4346,
4352 a, b, c, d, e, f, g, h

Tomba di guerriero longobardo rinvenuta a Piedicastello (Trento) nel 1921. Era orientata da Ovest a Est ed era circondata da lastre di pietra. Il corredo funebre era costituito da una cuspide di lancia, un umbone di scudo, dieci linguette di ferro placcato in argento. Appartengono al corredo, ma non vengono esposti: uno sperone di ferro, fibbietta e linguetta in bronzo, fibbia di cintura spezzata e due linguette di ferro. (VB)
*Bibliografia*: CIURLETTI 1978, pp. 65 sgg.; ID. 1980, pp. 360 sgg.; AMANTE SIMONI 1981, p. 82, n. 16, p. 83, n. 9, p. 90, nn. 6-14; ROBERTI 1922, pp. 105 sgg.

II.19h

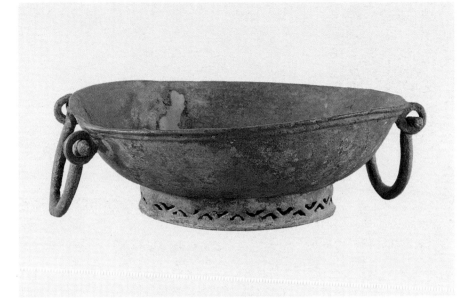

II.19i

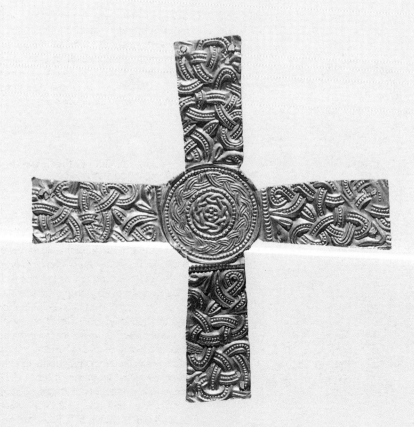

II.19l

II.20a *Cuspide di lancia in ferro*
27 cm (lung.)
seconda metà del VII secolo
MPA, Trento
Inv. n. 4344

II.20b *Umbone di ferro per cosiddetto scudo da parata*
8,7 cm (alt.), Ø 20,7 cm
seconda metà del VII secolo
MPA, Trento
Inv. n. 4341

Con ribattini di bronzo dorato, stampigliati e placca a croce stampigliata sulla calotta, anch'essa in bronzo dorato.

II.20c *Guarnizione di cinghia in ferro placcato in argento*
MPA, Trento
a. 8 cm (lung.); b. 8,3 cm (lung.)
Inv. nn. 4346, 4347, 4352 e,
4352 a-d, f-g, 4352 h.

È formata da 10 linguette ageminate. La prima (inv. n. 4346) della serie ha perduto la decorazione sul recto; la seconda (inv. n. 4347) rientra per la decorazione nello Stile zoomorfo II; segue inv. n. 4352 e) una placca verticale ageminata terminante a doppia lamina; altre sei linguette placcate sono decorate da una croce (inv. n. 4352 a-d, f-g); la decima linguetta (inv. n. 4352 h) non conserva tracce di placcature.

II.21 **Tomba maschile di Besenello (valle dell'Adige)**
metà del VII secolo
MPA, Trento
Inv. nn. 7319, 7320, 7321, 7323, 7324

Tomba di guerriero longobardo rinvenuta nel 1934: il corredo funebre comprendeva uno scudo da parata (umbone e imbracciatura), una spatha, un sax e inoltre (ma non vengono esposti) una linguetta e una placca decorata in Stile zoomorfo. (VB)
*Bibliografia:* CIURLETTI 1978, pp. 58 sgg.; ID. 1980, pp. 364 sgg.

II.21a *Umbone in ferro di cosiddetto scudo da parata, frammentato*
10 cm (alt.), Ø 20 cm
metà del VII secolo
MPA, Trento
Inv. n. 7320-7323

Si sono conservati i tre ribattini di bronzo dorato stampigliati; sulla calotta una placca a croce di bronzo dorato stampigliata.

II.21b *Imbracciatura di scudo con tre ribattini di bronzo dorato,*

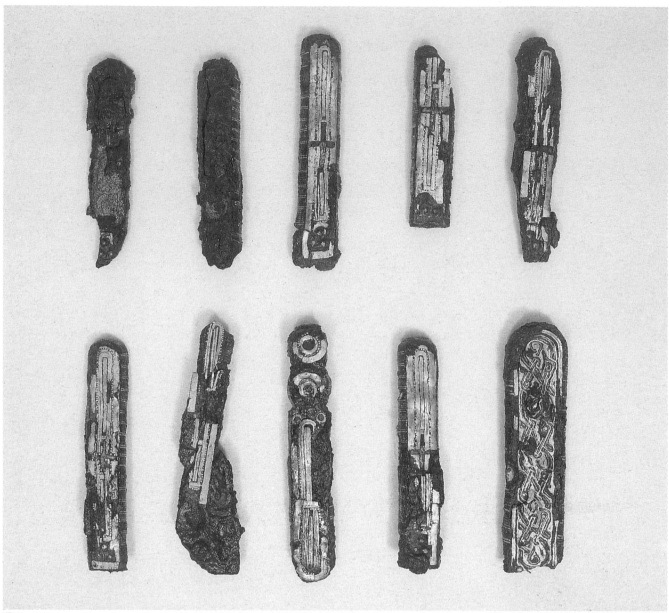

II.20c

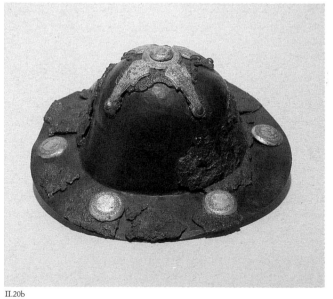

II.20b

II.20b

II.21a/b

II.21c

II.21d

II.20a

*due con croce punzonata*
42,5 cm (lung.)
metà del VII secolo
MPA, Trento
Inv. n. 7324

II.21c *Spatha damaschinata*
92 cm (lung.)
metà del VII secolo
MPA, Trento
Inv. n. 7319

II.21d *Scramasax*
37 cm (lung.)
metà del VII secolo
MPA, Trento
Inv. n. 7321

### Necropoli di Tiarno di Sotto, valle di Ledro (Trento)

Nel 1885 furono scoperte a Tiarno di Sotto in località "Cèches" due tombe femminili; una delle due tombe (tomba 1) era circondata da pietre e vicino allo scheletro si trovavano una fibula a disco in bronzo con decorazione punzonata presso la spalla destra (attualmente perduta), un orecchino di vetro verde e una catenina infilata nel passante (inv. n. 4135: attualmente non reperibile); altre due fibule a staffa del cosiddetto tipo trentino ("Ärmchenfibeln") e il frammento di uno spillo appartengono ad almeno altre due tombe femminili. Di queste due fibule a staffa una (inv. n. 4140) non è più reperibile; apparteneva al cosiddetto tipo trentino, con una croce incisa sulla piastra di testa, mentre la piastra del piede era decorata da una linea punzonata; nella staffa era inserito l'anello di una catena (lung. 7,6 cm.). L'archeologo Tabarelli parla complessivamente di due sole tombe, in tal caso nella seconda tomba dovevano essere inumate più persone. Le tombe facevano parte di una necropoli più vasta.
*Bibliografia*: TABARELLI 1887, pp. 224 sgg.; DAL RI-PIVA 1986 (1987), pp. 278 sgg.

### II.22 Fibula a staffa di tipo trentino in bronzo dalla necropoli di Tiarno di Sotto, tomba femminile 2 (?)
9,1 cm (lung.)
secoli VI-VII
MPA, Trento
Inv. n. 4138

Fibula a staffa in bronzo del cosiddetto tipo trentino, con cinque tondini sulla piastra di testa, semicircolare, due tondini sui bracci (*Ärmchen*) e due in fondo al piede, ciascuno con decorazione a occhi di dado; le piastre della testa e del piede sono decorate da una linea finemente punzonata; nella staffa è infilata una catena formata da 13 elementi a forma di otto. Le *Ärmchenfibel*, fibule a staffa fuse, probabilmente venivano usate da sole nel costume femminile, ma non possiamo affermarlo con sicurezza perché i reperti di poche tombe femminili non provengono da contesti chiusi. Senza dubbio fanno parte dell'abbigliamento (femminile?) della popolazione autoctona e sono tipiche di una zona ristretta lungo la media valle dell'Adige e intorno al lago di Garda, con baricentro nella valle del Ledro (VB)
*Bibliografia*: TABARELLI 1887, pp. 224 sgg.; DAL RI-PIVA 1987, pp. 278 sgg.; KÜHN 1960, pp. 123 sgg.; LIPPERT 1970, pp. 173 sgg.; AMANTE SIMONI 1984, p. 43, n. 88; BROZZI 1979, pp. 11 sgg.

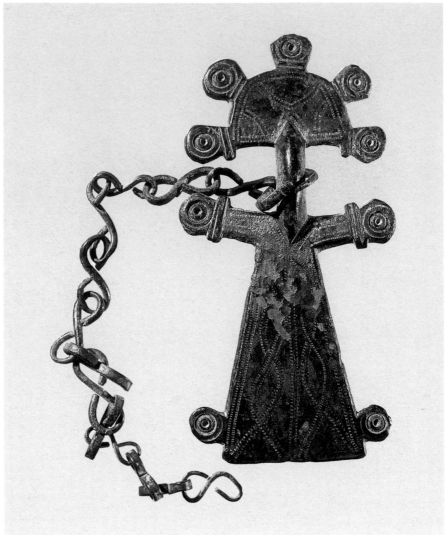

II.22

II.23

II.24

II.24

II.24

**Necropoli di Villa Lagarina (Trento)**
Non esistono inventari di contesti chiusi relativi alle tombe trovate nel 1881 vicino alla chiesa parrocchiale di Villa Lagarina, poi distrutte.
Gli oggetti trovati in parte non sono più reperibili nel Museo Civico di Rovereto: un orecchino in bronzo o argento scadente con poliedro terminale, un orecchino in bronzo con passante semplice, una fibbia di cintura in bronzo, una punta di freccia a foglia romboidale, tre perle e due anellini in bronzo.
Restano una fibula a pavone (inv. n. 738: v. scheda), tre orecchini con poliedro terminale (inv. nn. 2746-2748: v. scheda).
*Bibliografia:* ROBERTI 1961, p. 111, n. 14; AMANTE SIMONI 1981, p. 82, n. 3; p. 80, n. 3; p. 88, n. 12.

**II.23 Fibula a pavone in bronzo da Villa Lagarina**
6,1 cm (lung.)
secoli VI-VII
MC, Rovereto
Inv. n. 2738

Fibula a pavone di bronzo con decorazione a occhi di dado e linee finemente punzonate, proveniente da tombe distrutte trovate nel 1881 vicino alla chiesa parrocchiale di Villa Lagarina (provincia di Trento). Non esistono inventari di contesti chiusi.
Le fibule a forma di pavone fanno parte del gruppo assai numeroso delle fibule con animali che sono tipicamente romano-mediterranee (oltre il pavone compaiono il gallo, la colomba, il cervo, il leone e il cavallo);

si sa che venivano usate da sole nel costume femminile autoctono come chiusura del mantello.
Diffusione: zona alpina meridionale, centrale e orientale. (VB)
*Bibliografia:* BIERBRAUER 1987, p. 146; ROBERTI 1961, p. 111, n. 14; AMANTE SIMONI 1981, p. 80, n. 3.

**II.24 Tre orecchini in bronzo da Villa Lagarina**
⌀ da 2,4 cm a 2,7 cm
MC, Rovereto
Inv. nn. 2746, 2747, 2748

Tre orecchini in bronzo o argento scadente con poliedro terminale, decorazione a occhi di dado. (VB)

**Enguiso (?), Val di Concei (Trento)**
L'indicazione del sito archeologico ci è
stata tramandata da Fuchs (già Istituto
Archeologico Germanico, Roma); sia in
questo caso che per altri luoghi di scavo
da cui provengono oggetti alto-medievali
conservati nel Museo Civico di Rovereto,
Fuchs è l'unica fonte attendibile, che ci
permette di classificare i reperti in base
alla loro provenienza; il Registro
d'Inventario, dell'epoca precedente la
seconda guerra mondiale, infatti, è andato
perduto e anche i reperti che erano
ordinati secondo il luogo di ritrovamento
nel Museo di Rovereto sono stati messi
sottosopra dopo il 1945.
Fra il 1938 e il 1940 Fuchs ha visitato
numerosi musei italiani, ha fatto
fotografare i pezzi e ha raccolto in cinque
taccuini disegni e schizzi; ciò è avvenuto
anche per il materiale alto-medievale del
Museo di Rovereto (gli originali sono di
proprietà dell'autore). Altri studiosi (per
esempio Amante-Simoni, cfr. più avanti)
si basano sull'"inventario" attuale del
Museo di Rovereto, che è stato però
ricomposto in modo errato; io mi
riferisco invece a Fuchs, che considero
valido criticamente per quanto concerne
le fonti e la tradizione. Non è da
escludere tuttavia che i numerosi oggetti,
che Fuchs pone sotto il luogo di
ritrovamento Enguiso, appartengano
invece alla necropoli di Locca nel comune
di Concei, che dista meno di 700 metri da
Enguiso e che fa parte come Locca del
comune di Concei. I ritrovamenti devono
risalire agli anni 1926-1938 e i reperti
provengono certamente da tombe
distrutte.

**II.25 Fibula a staffa di tipo trentino
in bronzo dalla necropoli di Enguiso (?)**
8,2 cm (lung.)
secoli VI-VII
MC, Rovereto
Inv. n. 2729

Fibula a staffa del cosiddetto tipo trentino
(*Ärmchenfibel*) in bronzo con cinque ton-
dini (due dei quali, quelli in basso sono
spezzati) sulla piastra di testa, semicircola-
re, due tondini sui bracci (*Ärmchen*); una
doppia linea di punti incornicia la piastra di
testa e del piede; sul piede decorazione a
occhi di dado collegati fra loro con delle li-
nee. (VB)

**II.26 Fibula a staffa di tipo trentino
in bronzo dalla necropoli di Enguiso**
9,3 cm (lung.)

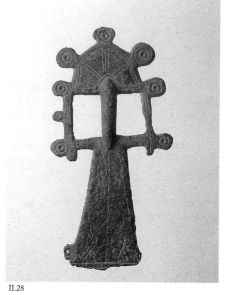

II.25

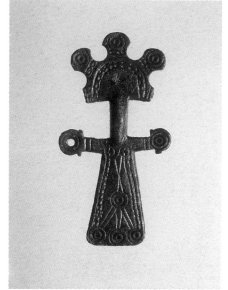

II.28

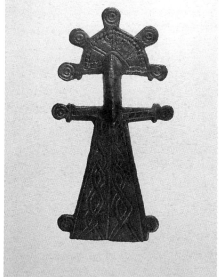

II.26

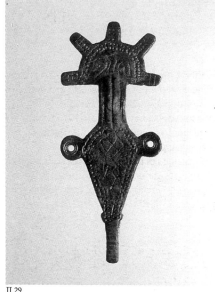

II.29

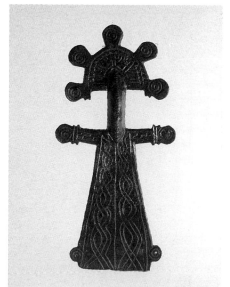

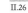
II.27

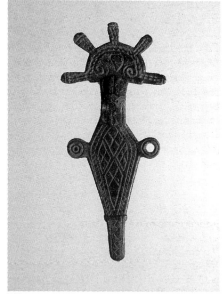

II.29

secoli VI-VII
MC, Rovereto
Inv. n. 2115/2

Fibula a staffa del cosiddetto tipo trentino (*Ärmchenfibel*) in bronzo, con cinque tondini sulla piastra di testa semicircolare, due tondini sui bracci (*Ärmchen*) e due in fondo al piede trapezoidale; ciascuno è decorato a occhi di dado.
Sulla piastra di testa è incisa una decorazione formata da una doppia linea a raggera; sul piede è incisa una decorazione a nastri intrecciati. (VB)
*Bibliografia*: Inedita. Cfr.: ROBERTI 1951, pp. 345 sgg.; AMANTE SIMONI 1981, pp. 80 sgg., n. 8, tav. 2/8; n. 12, tav. 2/112.

### II.27 Fibula a staffa di tipo trentino in bronzo dalla necropoli di Enguiso (?)
9,7 cm (lung.)
secoli VI-VII
MC, Rovereto
Inv. n. 757

Fibula a staffa del cosiddetto tipo trentino (*Ärmchenfibel*) in bronzo, con cinque tondini sulla piastra di testa semicircolare, due tondini sui bracci (*Ärmchen*) e due in fondo al piede trapezoidale; ciascuno è decorato a occhi di dado.
Sulla piastra di testa è incisa una decorazione formata da una doppia linea a raggera; sul piede è incisa una decorazione a nastri intrecciati. (VB)

### II.28 Fibula a staffa di tipo trentino in bronzo dalla necropoli di Enguiso (?)
9,7 cm (lung.)
secoli VI-VII
MC, Rovereto
Inv. n. 2763

Fibula a staffa del cosiddetto tipo trentino (*Ärmchenfibel*) in bronzo, con due rinforzi che collegano i tondini della piastra di testa (cinque) con i tondini alle estremità dei bracci (*Ärmchen*); due tondini ornano le estremità del piede trapezoidale. (VB)
*Bibliografia*: Inedita; cfr. ROBERTI 1951, pp. 345 sgg.; AMANTE SIMONI 1981, pp. 80 sgg., n. 8, tav. 2/8; n. 12, tav. 2/12.

### II.29 Due fibule a staffa di tipo goticizzante in bronzo dalla necropoli di Enguiso
9,6 cm (lung.)
VI secolo
MC, Rovereto
Inv. n. 2115/1-2117/1

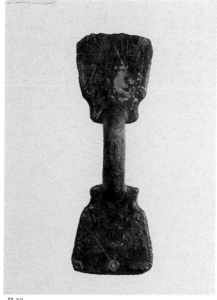

II.30

II.31

Due fibule a staffa del cosiddetto tipo goticizzante, in bronzo, con cinque bottoni sulla piastra di testa; sulla piastra del piede, a forma di losanga allungata, ci sono due tondini laterali: in uno è inserito l'elemento di una catenella; il piede ha una terminazione allungata; le piastre di testa e del piede sono incorniciate da una doppia linea a tratteggi obliqui; sulla piastra di testa c'è una decorazione formata da un triangolo con volute laterali; i due campi della staffa sono ornati. Per le fibule di tipo goticizzante non ci sono ritrovamenti in contesti chiusi; come per le *Ärmchenfibeln* anche in questo tipo non ci sono esemplari che siano uguali per fusione, grandezza, forma e decorazione; è probabile che venissero usate singolarmente nel costume femminile. Data la loro derivazione dalle fibule a staffa ostrogote-italiane, le fibule cosiddette goticizzanti vanno datate con molta probabilità nel VI secolo. A differenza delle coppie di fibule a staffa ostrogote, le nostre erano probabilmente indossate dalla popolazione femminile autoctona. La diffusione è regionale e ancora più limitata di quella delle *Ärmchenfibeln*. A eccezione di una fibula di Rovereto tutte le località di scavo si trovano nella val di Ledro e in una valle laterale, la valle Concei. (VB)
*Bibliografia*: LIPPERT 1970, pp. 173 sgg.

### II.30 Fibula a staffa a bracci uguali, in bronzo dalla necropoli di Enguiso
6,7 cm (lung.)
MC, Rovereto
Inv. n. 2787

Fibula a staffa con bracci uguali sagomati a trapezio ai lati della staffa leggermente a semicerchio. Sulla superficie corrosa si può appena scorgere la decorazione a occhi di dado e a coppie di linee incise. (VB)
*Bibliografia*: ROBERTI 1951, pp. 345 sgg.; AMANTE SIMONI 1981, pp. 80 sgg.

### II.31 Fibula a disco in bronzo dalla necropoli di Enguiso (?)
∅ 5,7 cm
secoli V-VII
MC, Rovereto
Inv. n. 2730

Fibula a disco in bronzo con decorazione a occhi di dado; sulla superficie corrosa tracce di linee doppie finemente punzonate.
Le semplici fibule a disco di bronzo sono senza dubbio parti del costume delle donne locali e servivano a chiudere una specie di mantello, con la stessa funzione cioè che avevano le fibule autoctone a forma d'ani-

male. Sono diffuse soprattutto nella regione alpina meridionale, media e orientale, in una zona che corrisponde più o meno a quella delle fibule a pavone e a gallo. (VB)
*Bibliografia*: BIERBRAUER 1987, pp. 146 sgg.

## II.32 Coppia di orecchini in bronzo dalla necropoli di Enguiso
Ø massimo 3,9 cm
secoli VI-VII
MC, Rovereto
Inv. nn. 2777-2786

Coppia di orecchini in bronzo con semplice passante.(VB)

## II.33 Armilla in bronzo dalla necropoli di Enguiso
Ø 6,3 cm
secoli VI-VII
MC, Rovereto
Inv. n. 2779

Bracciale di bronzo con le estremità leggermente ingrossate su cui sono incisi fasci di linee. (VB)

## II.34 Fibula a croce in bronzo da Volano
4,4 cm (larg.)
secoli V-VII
MC, Rovereto
Collezione G. Malfèr n. 1 (20.6.1874), attuale Inv. n. 2924

Fibula in bronzo a forma di croce greca; il braccio inferiore è traforato; decorazione a occhi di dado.
Trovata a Volano (provincia di Trento) nel 1867 in circostanze non note.
Come le fibule zoomorfe e le fibule a disco anche le fibule a croce fuse fanno parte dell'abbigliamento femminile della popolazione autoctona; anche in questo caso si tratta di fibule usate da sole per chiudere una specie di mantello. Le fibule a croce sono diffuse nelle zone alpina e circumalpina, ma anche altrove nel bacino mediterraneo. (VB)
*Bibliografia*: FUCHS-WERNER 1950, p. 44; ROBERTI 1951, p. 357. Sulla tipologia: VINSKI 1964, pp. 108 sgg.

## II.35 Fibula a croce in bronzo da Madruzzo
4,9 cm (alt.); 4,5 cm (larg.)
secoli V-VII
MPA, Trento
Inv. n. 4282

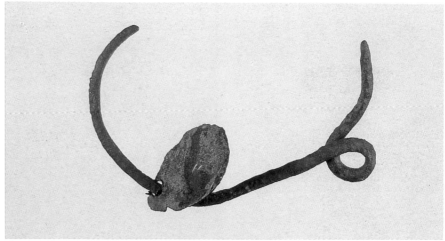

II.32

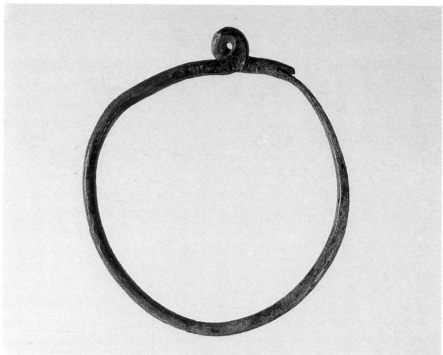

II.32

II.33

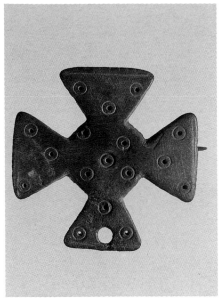

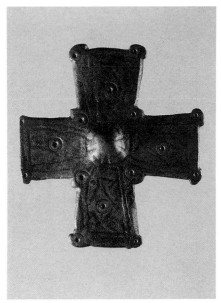

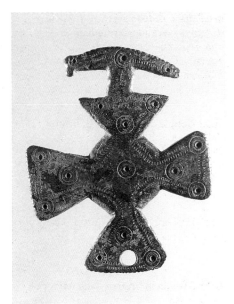

II.34

II.35

II.36

Rinvenuta in una tomba presso Madruz zo.

Non si conoscono particolari sulle circostanze del ritrovamento.

Fibula in bronzo a croce greca: gli angoli sono decorati da tondini ornati da occhi di dado.

Borchia centrale, occhi di dado e decorazione di linee incise. (VB)

II.36 **Fibula a croce in bronzo da Vervò**
5,4 cm (alt.); 4,3 cm (larg.)
secoli V-VII
MPA, Trento
Inv. n. 4152

Fibula in bronzo a forma di croce greca con bracci allargati a trapezio; in alto c'è una colomba stilizzata. Decorazione a occhi di

dado e linee doppie incise finemente.
Proviene da una necropoli scoperta nel 1890 a est della collina del Castello vicino alla chiesa di San Martino; furono individuate tre tombe che non vennero indagate in modo sistematico. (VB)
*Bibliografia*: FUCHS-WERNER 1950, pp. 45; ROBERTI 1951, p. 356; CAMPI 1891-92, pp. 28 sgg.

## Necropoli di Mezzocorona (Trento)

In occasione della costruzione della nuova cantina sociale in via IV Novembre furono scoperte alcune tombe alla notevole profondità di 2-5 metri. Sono di particolare interesse cinquanta lastre di calcare che formavano la copertura, i lati e il fondo delle tombe; giacevano in uno strato di terreno alluvionale prodotto evidentemente da una piena; il luogo in cui sono state trovate le lastre non doveva essere lo stesso in cui erano situate originariamente le tombe, ma non doveva essere molto lontano. Forse le tombe appartenevano addirittura alla chiesa di Santa Maria Assunta, che si trova 250 metri a Ovest. La forma, la tecnica di lavorazione, il cristogramma inciso sulla lastra di copertura di una tomba e le croci indicano una datazione fra il V e il VI secolo. Unico reperto trovato sul posto – gli altri forse sono stati portati via dall'acqua – è una fibula del cosiddetto tipo trentino (*Ärmchenfibel*). Nel lapidario del Museo Provinciale d'arte di Trento è custodita la lastra di copertura di una tomba in calcare rosa acceso, con croce latina e alfa-omega (164 cm lung., in origine 170 cm; 87 cm larg., sp. 14 cm). Altri reperti tombali del V-VII secolo, provenienti da Mezzocorona, ma non da ritrovamenti chiusi, si trovavano al Museo Provinciale. Attualmente non sono reperibili: una fibula a staffa (inv. n. 4284) con una catena formata da elementi lavorati grossolanamente, due perle e una moneta di bronzo tardo-romana (8,1 cm lung.) ritrovata nel 1906; uno spillo di bronzo con terminazione a stilo, sagomato (inv. n. 5802), forse usato in sostituzione di una fibula (11,2 cm lung.).
*Bibliografia*: DAL RI-ROSSI 1987, pp. 219 sgg.

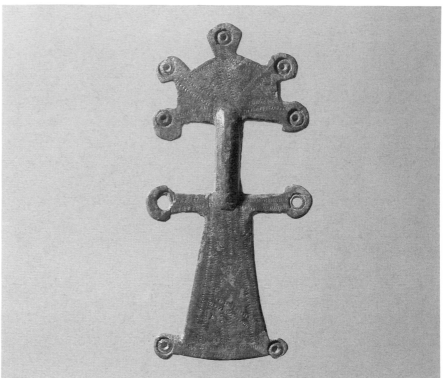

II.37

**II.37 Fibula a staffa di tipo trentino in bronzo da Mezzocorona**
8,6 cm (lung.)
VI secolo
MPA, Trento
Inv. n. 7328

Fibula a staffa del cosiddetto tipo trentino (*Ärmchenfibel*) in bronzo. Piastra di testa semicircolare con cinque sporgenze sferiche e due tondini forati alle estremità dei bracci (forati per passarci una catena) e due tondini alle estremità del piede. Inoltre decorazioni a linee doppie punzonate. (VB)
*Bibliografia*: DAL RI-ROSSI 1987, pp. 219 sgg.; SCHAFFRAM 1941-42, pp. 119 sgg.

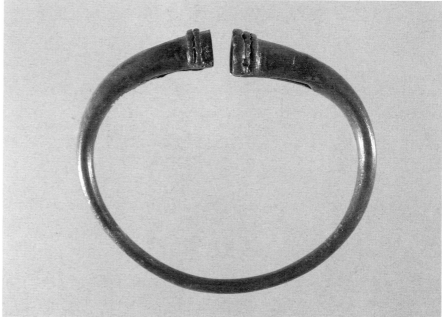

II.39

**II.38 Fibula a pavone in bronzo da Mezzocorona**
4,4 cm (lung. attuale)
secoli V-VII
MPA, Trento
Inv. n. 4840

Fibula a pavone in bronzo con decorazione a occhi di dado; la coda è spezzata.
La fibula proviene da Bosco dalla Pozza ed è stata trovata nel 1883. (VB)
*Bibliografia*: AMANTE SIMONI 1981, p. 80, n. 4; CAMPI 1891, pp. 241-258.

**II.39 Bracciale in bronzo da Mezzocorona**
Ø interno 7 cm
secoli V-VII
MPA, Trento
Inv. n. 3679

Bracciale di bronzo con le estremità ingrossate e doppio giro di perle, riempito di materiale inorganico.
Il luogo del ritrovamento è sconosciuto.
*Bibliografia*: AMANTE SIMONI 1981, pp. 88, n. 11.

# III
# FORME
# D'INSEDIAMENTO

## Il problema della continuità

*Gian Pietro Brogiolo*

La maggior parte delle città romane sopravvisse nei territori occupati dai longobardi; anche alcuni *castra*, con un distretto dipendente, ebbero dignità di *civitas*. In entrambi, fissarono la propria sede le più alte autorità del regno. A Verona e Pavia, nei *palatia*, costruiti dal re goto Teodorico, si insediò il re, che già con Agilulfo mostra di aver assimilato i simboli del potere romano; nei centri urbani si stabilirono anche i duchi, affiancati, dopo il periodo dell'interregno, dai gastaldi, amministratori del fisco regio. Al riparo delle mura cittadine, i Longobardi si difesero dalle incursioni di Bizantini, Franchi e Avari. Anche il potere ecclesiastico, con poche temporanee eccezioni, conservò generalmente una sede urbana.

Le città svolsero quindi un ruolo di primo piano, come centro del potere civile ed ecclesiastico e come luogo di difesa. Da questo punto di vista si può parlare di "continuità" con il periodo precedente.

Diversi ne furono, tuttavia, l'aspetto materiale, le condizioni economiche, l'organizzazione sociale. Un primo problema è sapere quanto sia stata rilevante l'eredità dell'antico e quanto e come sia stata modificata. Certamente si conservarono, per tutta l'età longobarda, i palazzi reali: in quello di Pavia, si poteva ammirare, ancora nel IX secolo, il ritratto a mosaico di Teodorico, mentre quello di Verona è ancora rappresentato nel disegno, non più tardo del X secolo, noto come iconografia rateriana. Accanto a questi, sopravvissero molti episcopi, cattedrali e chiese, edificati agli albori del cristianesimo.

Maggiormente soggetti a trasformazioni, anche radicali, furono invece gli altri edifici pubblici e l'edilizia privata, tessuto connettivo di ogni città. È prevalentemente un'immagine di degrado quella che ci restituiscono gli scavi urbani, a Brescia come a Milano, a Mantova come a Modena.

L'esempio più significativo si ha a Brescia: in alcuni isolati, sulle macerie delle *domus*, è stato riportato terreno per trasformarli in aree agricole. Le nuove costruzioni, in legno, si ritagliano, in piccoli lotti, gli ampi spazi delle *insulae* romane. In altre città di pianura, come a Modena, e nelle città venete costiere, alle distruzioni portate dall'uomo si aggiungono gli effetti di violente inondazioni che sigillano i livelli antichi con metri di depositi alluvionali...

Questi modelli, ricostruiti con l'archeologia, sono peraltro ancora troppo parziali per poterne trarre un giudizio conclusivo. È possibile che in alcuni quartieri di qualche città si siano conservate o siano state ripristinate infrastrutture di livello urbano. La perfetta conservazione del reticolato stradale romano, a Verona, Lucca, Piacenza, Pavia, e il ricordo di piazze e strade lastricate, nelle descrizioni poetiche compilate nell'VIII secolo, di Verona e Milano sono elementi a favore di questa ipotesi.

Dall'Editto di Rotari, ricaviamo peraltro l'immagine di una società prevalentemente agricola e militare; in esso non vien fatto alcun cenno ad attività artigianali o commerciali, alle quali si deve la prosperità di un centro urbano. Non erano per questo venute meno le tecnologie costruttive di tradizione romana che erano affidate a maestranze specializzate, i *magistri commacini*, ai quali l'Editto dedica due capitoli. L'attività edilizia dovette essere però "limitata" a interventi isolati, se fino al 650 le sole nuove costruzioni, menzionate dalle fonti, sono la chiesa di San Giovanni e il palazzo, fatti erigere da Teodelinda nella sua residenza di Monza.

Una consistente ripresa edilizia è invece attestata, a partire dalla seconda metà del VII secolo, sia dalle fonti scritte sia da quelle archeologiche e storico artistiche, a opera dei re, degli ecclesiastici e dei privati. Essa determina un fiorire di manifestazioni artistiche collaterali (sculture, affreschi, manufatti) che non può non avere determinato il moltiplicarsi di botteghe artigiane. Nella legislazione e nelle carte private dell'VIII secolo, compaiono, infatti, con una certa frequenza, artigiani e commercianti.

Questo fervore investe il territorio nel suo complesso, non soltanto la città, ma è soprattutto in questa che si concentra la committenza e quindi, presumibilmente, l'organizzazione economica che la può soddisfare.

III.a **Una città d'età longobarda: Benevento**

*Marcello Rotili*

Assetto e immagine di Benevento longobarda si sono formati attraverso la progressiva trasformazione della città antica, fondata dai Romani in rapporto alla deduzione di una colonia nel 268 a.C., nel luogo dell'insediamento sannitico di Maloenta/*Maleventum* il cui nome fu cambiato in *Beneventum*. La città medievale corrisponde in buona parte al centro sorto allora con impianto programmato a struttura ortogonale del tipo documentato dai centri di più antica pianificazione, come *Alba Fucens*, Cosa, Ferento, i cui elementi essenziali, ancora ravvisabili nella zona orientale oltre che nella cartografia del Sette e Ottocento, sono stati evidentemente preservati in buona parte dall'attività urbanistica ed edilizia medievali. Si tratta di un reticolo di *decumani* e *cardines* strutturato sul ritmo modulare di un *actus*, circa 35 metri, con lunghezza variabile del lato lungo degli isolati rispetto al modulo costante secondo un rapporto che va da 1:2 a 1:3. Sostanzialmente invariato rimase, nell'Alto Medioevo e in seguito, il sistema viario antico di accesso alla città. Questa era servita dall'Appia che vi entrava attraverso il ponte detto nel Medioevo *Leprosus* per la probabile vicinanza di un lebbrosario, proseguendo poi per Celano, Molgi, Venosa, Taranto, Oria e Brindisi, città cui Benevento fu collegata anche dalla via Traiana — fatta costruire dall'imperatore Traiano in parte sul tracciato di una più antica strada — che seguiva altro percorso, toccando fra l'altro Egnazia, Troia, Ordona, Canosa, Ruvo, Bitonto e Bari. La città era servita inoltre dalla via dell'alto Sannio, che raggiungeva la pianura di contrada Collarulo presso

la confluenza del Sabato nel Calore attraverso il *Pons Maior* su quest'ultimo fiume, proseguendo poi per l'Irpinia e il Salernitano. Dopo il crollo del ponte, che per questo fu detto *Fratto*, la strada divenne raggiungibile attraverso il ramo prossimo a Benevento della via Latina in arrivo dalla valle telesina. La via dell'alto Sannio, la Latina e l'Appia per gran parte del loro tratto urbano si identificarono in età romana con il *decumanus maximus*, che rimase l'arteria principale del centro medioevale corrispondendo poi alla via Magistrale delle fonti moderne, la quale fu allargata dopo l'unità d'Italia e formò i corsi Dante e Garibaldi. È ragionevole che l'Appia, prima della realizzazione dell'organismo urbano pianificato e completo, abbia coinciso con il *decumanus* corrispondente alle vie Annunziata e G. Rummo, quando poté essere sovrastata e controllata da un *castrum* difensivo ipotizzato nella zona alta e a est come nucleo del primo insediamento romano in una fase d'occupazione militare più antica della deduzione della colonia del 268 a.C. Dopo l'arrivo dei Longobardi nel 570 o 571 o un ventennio prima – sul finire della guerra goto-bizantina nuclei di Longobardi passati dalla parte di Narsete o al soldo di questo già prima del 552 sarebbero stati lasciati insediare dal condottiero bizantino nel Beneventano – ebbe inizio la trasformazione della città antica, all'indomani del lungo periodo di decadenze seguìto alla ripresa dopo il terremoto della metà del IV secolo e alle successive vicende culminate in avvenimenti bellici quali la devastazione perpetuata da Totila, distruttore nel 545, secondo Procopio, delle mura

urbiche. Ma se queste potevano aver subìto già prima alcuni danni rilevanti, di fatto dovettero essere ricostruite dai Longobardi invasori, visto che nulla giustifica l'attribuizione dell'impresa a Narsete, riconquistatore della città nel 555. La recinzione muraria, realizzata da maestranze locali tra la fine del VI e gli inizi del VII secolo, comportò l'esclusione definitiva dalla città e la conseguente ruralizzazione dell'area occidentale del centro romano abbandonata per lo spopolamento, per il probabile decadimento delle opere civili lì esistenti e il conseguente disuso delle strutture urbane, rappresentato fra l'altro dall'anfiteatro e da un grande complesso edilizio noto con il nome della chiesa in esso impiantata nel Medioevo: i "Santi Quaranta". Rimasero quindi fuori città un buon tratto della via dell'alto Sannio e, del miglio (1481,50 metri) percorso dall'Appia in città, i primi 425 metri fra il ponte Leproso e porta San Lorenzo. Con la costruzione della *Civitas nova*, promossa da Arechi II entro il 774 per esigenze difensive e come intervento urbanistico, fu recuperata alla città la zona del teatro e di un vicino edificio termale noto anche attraverso il titolo dell'*Ecclesia S. Bartholomei in thermis*. Il perimetro murario del primo centro longobardo, che era pari a 2750,50 metri, raggiunse i 3248,50 metri portati a 3422,60 metri con il piccolo ampliamento realizzato sul lato orientale entro il 926. Non prive di valori architettonici, soprattutto nelle porte e nelle torri, le mura si svolgono dalla porta Somma edificata entro il 926 e incorporata dalle strutture della trecentesca rocca dei Rettori fino all'arco di Traiano, che ne divenne la porta Aurea con un cambiamento di

*1. Carta di Benevento.*

funzioni indicato per l'età moderna da documenti cartografici, da dipinti e incisioni celebri; di qui proseguivano verso ovest, volgendo poi a nord e infine piegando a sud-ovest per aprirsi nella porta San Lorenzo. Nel tratto indicato, ove sono in piccola parte superstiti, erano la porta *Gloriosa* sul ponte di Sant'Onofrio — uno dei ponti antichi sul Calore restaurato nel Medioevo, come osservato dal Vanvitelli che ne progettò il rifacimento — la porta Rettore e una posterula di incerta datazione. Da porta San Lorenzo, seguendo un tracciato di recente ricostruzione, le mura raggiungevano un arco di accesso al Foro, detto arco del Sacramento per la vicinanza alla cattedrale, che fu riutilizzato come porta urbica e di fianco al quale sono i resti della cinta e di una torre pentagonale in grossi blocchi di calcare locale richiamante modelli dell'architettura tardoimperiale. Dopo l'ampliamento arechiano e il disuso delle mura da la porta San Lorenzo a porta Rufina, cui il tracciato di fine VII - inizi dell'VIII secolo perveniva dall'arco del Sacramento, le difese proseguirono verso sud, ove sono relativamente ben conservate, fino alla torre della Catena, un fortilizio costruito nel VII secolo a presidio dell'area del teatro, dell'anfiteatro e della zona di arrivo della via Appia. Dalla torre della Catena, collegata nell'VIII secolo alla cinta arechiana, le mura correvano verso est, poi verso sud-est per ricongiungersi alla porta Rugina, spostata rispetto a quella della cinta più antica, e al tracciato del VII - inizi dell'VIII secolo che risale alla porta Somma, in origine arretrata di circa 150 metri rispetto a quella dell'ampliamento realizzato entro il 926. In questo tratto si apriva forse già nel Medioevo la posterula dell'Annunziata, mentre le strutture originarie delle difese si riconoscono per lo più solo alle quote più basse e sempre all'esterno, perché sulle mura, secondo un fenomeno assai comune, e peraltro riscontrabile lungo tutto il loro perimetro, in vari momenti della vicenda urbana si sono innestati edifici d'abitazione che ne hanno alterato l'originaria fisionomia. Tuttavia le modifiche conseguenti all'attività edilizia si tradussero in occasioni di salvaguardia e conservazione tanto che le difese si erano mantenute sostanzialmente integre nel perimetro e in parte nell'alzato fino agli abbattimenti del secolo scorso e alle manomissioni perpetrate nella prima metà di questo secolo e anche di recente come indicano, del resto, i non pochi documenti iconografici relativi alla città. Anche i restauri di età medievale e moderna hanno contribuito alla conservazione del lungo perimetro difensivo. All'analisi stratigrafica degli alzati si riconoscono facilmente gli interventi compiuti soprattutto fra Sei e Settecento, per il caratteristico modulo a larghi filari formati da pietre racchiuse fra due corsi di laterizi, uno in alto e uno in basso; si sa anche dell'intervento promosso dall'arcivescovo Romano Capodiferro per porre riparo ai danni dell'assedio di Federico II del 1240-41 e della devoluzione di parte dei proventi delle gabelle al ripristino delle mura disposta da papa Sisto IV nel 1478.

Le porte della *Civitas nova* sono tre: *porta Foliarola*, *porta de Hiscardi* o *Liscardi* e *porta Nova*, la prima tamponata da secoli, la seconda, corrispondente alla port'Arsa delle fonti moderne, realizzata con materiali di spoglio del vicino teatro, la terza individuabile grazie a un toponimo e al frammento di uno stipite. Le mura, alte in origine intorno ai 12 metri, sono costruite in *opus incertum*, con riuso di abbondante materiale antico tratto da edifici romani tra i quali fu certamente l'anfiteatro rinvenuto nella struttura di fondazione perché smontato anche per sottrarre a eventuali aggressori della città una potenziale base d'appoggio. La tecnica appare più accurata nella *Civitas nova*, ove *l'opus incertum* è rinforzato dal largo impiego di grossi blocchi di spoglio posti essenzialmente alla base della struttura e talvolta usati da soli. Ancora più accurata è la tecnica nelle torri e nelle porte, molte delle quali sono in asse con *decumani* e *cardines*. Nelle torri a sezione quadrangolare i blocchi di spoglio sono impiegati in funzione di elementi portanti agli angoli, come appare in quelle del lato nord-occidentale e della *Civitas nova*: la torre Biffa che si leva dal greto del Calore, la *turris Pagana* che incorpora un arco in laterizi su mensole di pietra di una porta romana o tardoantica — della città o di un fortilizio — e le due torri che sorgono più avanti, una delle quali interamente realizzata in blocchi prelevati dal vicino teatro. Nelle torri circolari i blocchi di spoglio formano di solito il basamento. Particolare accuratezza si ravvisa nella torre della Catena, realizzata in *opus incertum* con ciottoli di fiume e malta e con impiego di laterizi romani e di grossi blocchi di calcare locale di spoglio posti essenzialmente agli angoli fuori squadro, cosicché il monumento presenta la consistenza delle parti migliori della prima murazione. Confrontabile con le torri della cinta fortificata di Avella, in provincia di

Avellino, la torre rappresenta un'esperienza struttiva essenzialmente altomedioevale. Dalle difese della *Civitas nova*, appare oggi isolata a seguito dei bombardamenti del 1943 che hanno distrutto la parte centrale dell'edificio e l'ampio arco in laterizi e pietrame che Dacomario, primo rettore pontificio della città con Stefano Sculdascio dopo la morte dell'ultimo principe Landolfo VI, da questo era stato autorizzato ad aprire fra la torre stessa e la cinta difensiva, con diploma del gennaio 1077. Sia nelle mura, sia nelle torri, soprattutto dove non sono stati eseguiti restauri, si nota la presenza di fori a distanza regolare su file parallele. Si tratta di ancoraggi dell'impalcatura, ovvero degli alloggiamenti per travi di sostegno delle mensole che invece dell'andito venivano montate l'una dopo l'altra, all'interno e all'esterno della struttura, con il procedere della costruzione in altezza.

Qua e là nelle difese si rileva il riuso di frammenti scultorei d'età classica, il che è particolarmente vistoso nel fortilizio che muniva la più recente porta Somma e nella torre che segna la svolta della cinta verso nord-ovest dopo questo accesso.

Anche nelle porte il materiale antico è riutilizzato con accuratezza e talvolta con gusto, quale elemento portante. Ciò appare efficacemente nella port'Arsa ma anche nella porta Foliarola con mensole, piedritti e un arco in mattoni di riuso e nella porta Somma costruita entro il 926 e rimasta in funzione fino al 1338, quando la necessità di impedire il passaggio sotto la rocca dei Rettori pontifici che l'aveva incorporata dopo il 1321 costrinse ad aprire una nuova porta a breve distanza nelle mura che si dirigevano verso nord.

Posta al fondo dell'androne del castello costruito con andamento divergente a ridosso della sua solida struttura, è costituita da due sezioni con volta a botte di uguale altezza, una delle quali interamente in laterizi, divise da un arco a conci di pietra calcarea impostato su due piedritti bassi. In corrispondenza di quest'ultimo si trovava una chiusura a battenti, mentre saracinesche di cui si vedono gli incassi verticali serravano le due sezioni verso la città e verso la campagna.

Caratterizzato nell'Alto Medioevo dalla forte penetrazione della campagna al suo interno, anche in conseguenza dell'abbandono di alcune parti, per esempio nell'area sud-occidentale, ove uno strato di sepolture del VII secolo oblitera un edificio del IV e dove molto forti sono gli interri tardoantichi, il centro è venuto strutturandosi progressivamente attraverso il riuso e la trasformazione degli edifici d'età classica e mediante l'occupazione graduale delle aree resesi libere per abbandoni e crolli. Tutto ciò, e la ricostruzione seguita ai numerosi terremoti, spiegano gli assestamenti della viabilità antica e le modifiche apportate all'impianto romano, il cui modulo di pianificazione non si individua ovunque.

Se la cinta muraria, con torri e porte connota il centro medievale arroccato essenzialmente sul colle della Guardia, l'assetto urbano complessivo si caratterizza sin dall'Alto Medioevo per la presenza di numerose chiese e monasteri e di un'edilizia pubblica e privata sia in muratura che in legno corrispondente – soprattutto la seconda – al pur modesto livello economico dell'epoca.

Elementi significativi del panorama edilizio furono i quartieri degli adalingi e arimanni longobardi sorti molto probabilmente intorno alla sede del potere dei duchi longobardi, la *curs ducis* insediata sin dal VI secolo nel *Praetorium* romano e ricordata dal toponimo medievale *Planum curiae* corrispondente a Piano di corte moderno. La costruzione del *Sacrum Palatium* nell'ambito della vecchia residenza ducale, che potrebbe essere stata solo ampliata con esecuzione di miglioramenti architettonici e difensivi, compresa qualche torre, si deve ad Arechi II (758-787) il quale volle darsi una sede più consona alla sua nuova dignità di sovrano erede delle sorti della *Langobardia maior* caduta sotto i colpi dell'esercito di Carlo Magno.

Ad Arechi si deve anche la fondazione di Santa Sofia, il santuario della nazione longobarda beneventana oltre che del principe, il sacrario della stirpe costruito dal 758 al 760 nel quale, in altari diversi, furono tumulate, nel 760 e nel 768, le reliquie dei 12 Fratelli Martiri e di San Mercurio. L'edificio, ove il principe si recava abitualmente a pregare, spicca per la sua forma stellare e il tetto a capanne che lo hanno fatto considerare, con le caratteristiche costruttive rilevabili all'interno, imitazione in muratura della tenda del capo barbarico, che, per esserne la sede, era considerata anche il simbolo del suo potere. Con il monastero benedettino femminile che vi fu annesso da Arechi, Santa Sofia contribuì a delineare il panorama edilizio della città altomedioevale, fittissimo di chiese e monasteri.

Nell'"area caballi, in qua status equestris exurgebat", cioè nei pressi di Santa Sofia e del vicino *Palatium*, erano le chiese di Sant'Angelo de Caballo e San Benedetto ad

Caballum, documentate per la prima volta con annesso xenodochio nel settembre 742, e di San Pietro ad Caballum, un'aula monoabsidata riconosciuta in una casa del quartiere Trescene. Nei pressi della più antica porta Somma erano San Giovanni di porta Somma, i monasteri di San Salvatore "propinquo trasenda puplica, que descendit ad porta Rufini" e di Santa Maria di porta Somma. Documentata nel X secolo, la chiesa del San Salvatore, per la forma quadrata e le due navate absidate delimitate da quattro colonne, era simile nell'impianto a Santo Stefano de Neophitis, detta anche *de plano Curiae o de Iudeca* per la vicinanza al *Terralium* ebraico a sud-ovest del piano di Corte. Alla presenza in città di comunità orientali fanno riferimento le chiese dette de Grecis, mentre agli Ebrei, documentati già nel IX secolo, rimandano altre due chiese: San Nazzaro e San Gennaro de Iudes. Non lontano dal San Salvatore e da porta Somma erano il monastero di San Vittorino, di cui restano numerose strutture costituite fra l'altro da archi in tufi e mattoni databili ai secoli centrali dell'Alto Medioevo, e quello di Sant'Eufemia, risalente almeno alla fine dell'VIII secolo, mentre a ovest di questa zona era la chiesa di San Pietro de Transari probabilmente della tarda epoca longobarda.
Nei pressi di porta Rufina sorgevano le chiese di Sant'Artellaide, almeno dell'VIII secolo, e di San Renato, esistente nel IX, e l'*ecclesia Sancti Benedicti de adobbatoris* detta più tardi *de scalellis*. La chiesa madre di Santa Maria, sulle cui strutture si innestarono quelle della più grande *Cattedrale* dell'VIII secolo, rifatta in epoca romanica, fu costruita alla fine del VI secolo nell'area del Foro,

che accolse fra l'altro anche la basilica di San Bartolomeo apostolo de Episcopio e le *ecclesiae e Sancti Stephani de monialibus de Foro* e *Sancti Jacobi a Foro* non lontana dalla quale sorgeva il monastero di San Pietro de monachabus. Nell'area nord, compresa tra port'Aurea e porta Gloriosa, si trovavano le chiese di San Matteo, San Mauro, Sant'Angelo a port'Aurea, San Giovanni a port'Aurea, attestata nel 774, che sembra certo fosse parte di un monastero, e di San Gregorio documentata già nel 750. Vi erano inoltre i monasteri di San Paolo "secus murum huius beneventanae civitatis" e di Sant'Adeodato, attestati nel 774 e nel 1037, e la chiesa di San Costanzo, di cui sono pervenuti elementi scultorei anteriori al Mille e un muro con l'affresco di un monaco benedicente riutilizzato come parete settentrionale del chiostro maggiore del convento francescano costruito sulle sue strutture dopo il 1243.
Nella *Civitas nova* si devono registrare almeno l'*ecclesia Sancti Nicolay Turris Paganae* presso l'omonima torre, la chiesa di San Modesto, costruita tra il 758 e il 774, cui venne annesso un cenobio maschile non dopo l'852, il monastero dei Santi Lupolo e Zosimo costruito "per Roffridum comitem" prima del febbraio 949, le chiese dei santi Filippo e Giacomo, di Santa Tecla e San Secondino, rispettivamente ricordate per la prima volta nel 991, nel 1022 e nel 1053, e due chiese attestanti mestieri: San Nazzaro de lutifiguli e San Giovanni de fabricatoribus. Fuori città gli edifici religiosi, qui ricordati in parte, vennero ubicati sovente lungo strade importanti. Sulla Traiana erano la chiesa di Sant'Ilario a port'Aurea

e il monastero di Santa Sofia a Ponticello, fondato dall'abate Zaccaria durante il ducato di Romualdo II sui terreni di tale Wandulfo, proprietario di case con corti e orti, di un mulino, un bagno, un terreno e di una *statio* lungo l'importante arteria; più avanti si trovavano la chiesa di San Michele Arcangelo ad Olivolam e la chiesa di San Valentino, all'altezza del ponte romano che da essa prendeva il nome, attestata già nel 723 e in rapporto con il mercato o fiera che si teneva nei pressi. Lungo l'Appia erano il monastero femminile di San Pietro fuori le mura, fondato da Teodorada, consorte di Romualdo I, al di là del Sabato; la chiesa di San Cosma posta al di qua, appena passato il ponte Leproso, e quelle dei Santi Quaranta e di San Lorenzo. Alcune chiese compaiono lungo il Calore: San Benedetto a Pantano e San Marciano, esistente già nel 724, per la quale furono riutilizzate le strutture del tempio dedicato forse a Ercole.
La documentazione relativa alle case d'abitazione e alcune sopravvivenze edilizie completano l'immagine della città altomedievale, che non era priva di case-torri e di strutture abitative di consistenza notevole, come i numerosi pontili testimoniati e in parte superstiti. Si segnalano quelli che formano il cosiddetto "arco di San Gennaro" e i ponti di via Francesco Pacca, uno dei quali, in *opus caementicium* con fodera di laterizi e archi di sostegno in tufi e mattoni variamente alternati, documenta meglio di altre strutture la trasmissione delle tecniche edilizie romane. I pontili, tra i quali va ricordato quello detto *de aurificibus* all'incrocio fra il *decumanus maximus* e il *cardo* poi denominato appunto via Pontile, si riferiscono ovviamente

a case *fabritae solariatae* e se assolvevano il compito di collegare proprietà immobiliari su lati diversi di una stessa strada erano costruiti previa autorizzazione del potere sovrano e con l'obbligo di conservare alla via il carattere di spazio pubblico. Le case in muratura potevano essere anche *terraneae*; molto di rado erano dotate di bagni, documentati più di frequente in relazione ai monasteri – ad esempio San Paolo – con relativo riferimento all'acquedotto pubblico. La mancanza di bagni era peraltro surrogata dall'esistenza di quelli pubblici cui si riferisce il capitolo 12 delle leggi di Arechi II nel ricordare le vedove che li frequentavano. È possibile che si sia trattato di bagni antichi rimasti in attività o rimessi in funzione. Il riuso di strutture d'età classica per scopo abitativo, sicuro nel caso del Teatro, può avere riguardato anche le superstiti *insulae* della città romana e altri edifici antichi non impiegati per altri fini. Alcune case possono avere avuto il camino, se può avere valore per l'Alto Medioevo, o almeno per l'ultima parte di esso, quanto documenta in proposito un testamento del dicembre 1092, mentre le case *fabritae solariatae* avevano talvolta la scala in muratura all'esterno. Testimonianze di edilizia minore sono offerte dalle case in legno, anche *solariatae*, da *cellarii* e *casaleni*. La notizia che il terremoto del 989 – uno dei più gravi – fece centocinquanta vittime e danneggiò seriamente quindici torri, alcune delle quali potrebbero essere state case-torri, mostra la vulnerabilità delle strutture urbane che alcune volte subirono gravi incendi. Nell'Alto Medioevo la viabilità urbana rimase, sostanzialmente, quella della città romana, integrata da nuovi percorsi privi della regolarità propria delle strade antiche. La documentazione indica *trasendae, strictolae* e *platee*, termine, quest'ultimo, con il quale vengono designate sia le strade che le piazze. Nella città sono testimoniate numerose attività produttive: alcune connesse alla pratica dell'agricoltura, come quella dei mulini impiantati lungo i fiumi, in particolare sul canale deviato dal Sabato, i quali tuttavia potevano anche alimentare piccoli opifici; altre di tipo industriale, manifatturiero e artigianale quali quelle dei vasai, calderai, calzolai, sarti, muratori, carpentieri, scalpellini, fabbri e orafi la cui opera è attestata dal gran numero di lavori edilizi compiuti, dalla cospicua suppellettile scultorea pervenuta, dai reperti — spade, sax, oreficerie, oggetti del corredo personale — rinvenuti nelle tombe della necropoli longobarda posta lungo la via Latina fuori porta Gloriosa e al di là del Calore e del ponte di Sant'Onofrio.
Con la rilevante produzione scultorea e di manufatti in bronzo, ferro, oro, va ricordata peraltro anche quella, non meno importante, di codici scritti e miniati negli *scriptoria* dei principali monasteri benedettini – Santa Sofia, Santi Lupolo e Zosimo – e la buona fattura degli atti notarili e dei diplomi prodotti dalla cancelleria dei duchi e dei principi longobardi.
Nonostante la continuità di sito e di alcuni edifici, Benevento longobarda è un organismo sostanzialmente privo di legami con il passato, connotato da strutture originali e diverse e da una fisionomia scaturita dall'incontro di componenti culturali tardoantiche e di area mediterranea tanto solide e apprezzate da poter presto assorbire e dominare i nuovi apporti germanici.

MARIO ROTILI 1974, pp. 203-239; MARCELLO ROTILI 1974, pp. 33-52; ID. 1977; ID. 1979, pp. 215-231; ID. 1980, pp. 201-230; ID. 1982, pp. 1023-1031; ID. 1982, pp. 168-187, con *Nota bibliografica* a p. 198; ID. 1984, pp. 77-108; ID. 1985, pp. 215-238; ID. 1986.

## III.1 Chiesa di Santa Sofia a Benevento
VIII secolo

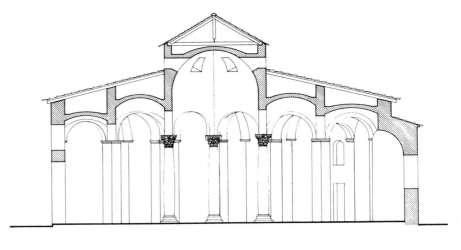

Chiesa a pianta centrale con tre absidi nel muro perimetrale nord-orientale ad andamento circolare che assume forma spezzata al di là della zona presbiteriale e si conclude negli elementi residuali della facciata originaria incorporati dal prospetto barocco realizzato dopo il terremoto del 5 giugno 1688. Il sisma aveva provocato danni alla copertura, il crollo del campanile, costruito poco dopo il Mille sul lato occidentale, e quello del prolungamento romanico realizzato nel XII secolo mediante l'aggiunta di un corpo di fabbrica a pianta quadrata caratterizzato da archi poggianti su quattro colonne poste agli angoli, uno dei quali aperto in corrispondenza della facciata abbattuta in quella circostanza. L'edificio è stato riportato nei limiti del possibile alle forme originali fra il 1951 e il 1957 con l'esecuzione di un restauro tanto deciso da eliminare il muro ad andamento circolare che aveva incorporato gli spigoli esterni della parete d'ambito originariamente a zig-zag – abbattuta alla fine del Seicento per ridurre la chiesa a simmetria – e la grande cappella rettangolare innestata nelle absidi minori e costruita in luogo dell'abside centrale per iniziativa dei Canonici Regolari Lateranensi, titolari della chiesa, i quali erano intervenuti prima di Carlo Buratti, autore del restauro fra il 1686 e il 1701, facendo sostituire anche la cupola originaria contenuta da un tiburio a sei spioventi con tre o sei finestre e alta circa la metà di quella rifatta. Con la cupola il restauro ha rispettato la facciata rococò, molto più grande dell'originale, che era larga solo 9 metri e convessa, e le retrostanti strutture che sono state soltanto ridimensionate per l'inopportunità di abbattere elementi integrati nella costruzione. All'interno, ove si rilevano scarse tracce della sistemazione – avvenuta nel XII secolo – di una *schola cantorum* nell'esagono centrale e nelle due campate davanti all'abside principale, lo spazio è scandito da pilastri e colonne disposti a formare il ricordato esagono e un concentrico decagono fra i quali si svolge un ambulacro interno a quello individuato fra il muro d'ambito e il decagono stesso. Gli otto pilastri a sezione quadrata in blocchi di pietra calcarea e laterizi, e le due colonne – di spoglio e con i capitelli antichi – di quest'ultimo sono sormontati da pulvini altomedievali, otto dei quali con decorazione a fuseruole allungate e coppie di perline del tipo di quella che si riscontra nei prodotti dell'oreficeria di ambito longobardo meridionale. Le colonne di riuso dell'esagono impiegano solo capitelli d'età classica e, come basi, capitelli antichi rovesciati e modificati, anche con ag-

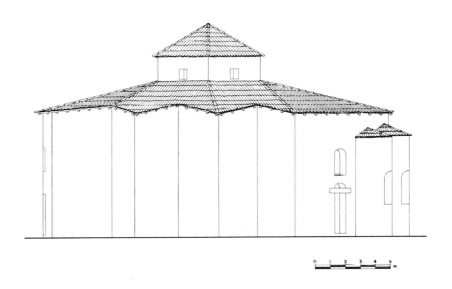

III.1

giunta di decorazioni a fuseruole allungate e coppie di perline. Il peso delle volte quadrate, triangolari e trapezoidali che coprono i due ambulacri e quello della cupola con tiburio e della copertura a capanna – sostanzialmente ancora identica all'originale, meno che in prossimità della facciata barocca – è sorretto da queste strutture e dal muro d'ambito a zig-zag sul quale "scaricano" archi in laterizi poggianti su mensole con decorazioni a giunchi inserite in alto nei suoi speroni e in prossimità delle absidi.

L'impianto centrale, il frastagliamento della struttura perimetrale e la copertura a capanna, che tale appariva a chi osservava la chiesa dal basso, dovevano fornire l'impressione di una grande e variopinta tenda con tetto spiovente e pareti mosse dal vento. La straordinaria articolazione delle volte su colonne e pilastri e la cavità della cupola al centro, sebbene tanto diversa da quella originaria, confermano d'altra parte all'interno la sensazione di trovarsi in una grande tenda con teli di copertura ondeggianti su pali di sostegno. Santa Sofia, fondata da Arechi II, duca di Benevento dal 758 al 787, all'indomani della sua ascesa al potere, risponde a un'intenzione devozionale consueta, qual è la redenzione del suo fondatore, e a uno scopo dichiaratamente politico e terreno: ottenere la salvezza della *gens* e della patria, cioè dell'organismo sociale e territoriale posto sotto il dominio del principe. L'attesa di favori divini richiesti dal sovrano per la sua gente è indicata dalle formule impiegate negli atti a favore della chiesa "quam a fundamentis edificavi pro redemptione anime mee seu pro salvatione gentis nostre et patrie" come recita un complesso documento del novembre 774; risulta inoltre, sia pure in termini meno ampi, dalle parole di Leone Ostiense, il quale parla della destinazione dell'edificio "ad tutelam et honorem patriae" con riferimento alla salvezza del territorio, della sovranità e dell'identità nazionale e morale del corpo politico; e ancora è espressa dagli *Acta translationis Sancti Mercurii martyris* nel punto in cui è detto che il santo venne tumulato in Santa Sofia, sacrario della stirpe proprio per la deposizione di numerose reliquie, "ad tutelam urbis", ovvero in qualità di "dominii eiusdem loci tutor et urbis". Le varie formule, nel rivelare lo stretto legame tra sovrano e sudditi, i quali beneficiano dei meriti che il primo si è guadagnato di fronte a Dio con l'esercizio della reale pietà, contribuiscono a specificare la natura religiosa e politica dell'iniziativa di Arechi e della chiesa, istituita come santuario del principe e della nazione longobarda beneventana. Come nel modello costantinopolitano della Santa Sofia giustinianea, cui l'edificio si ri-

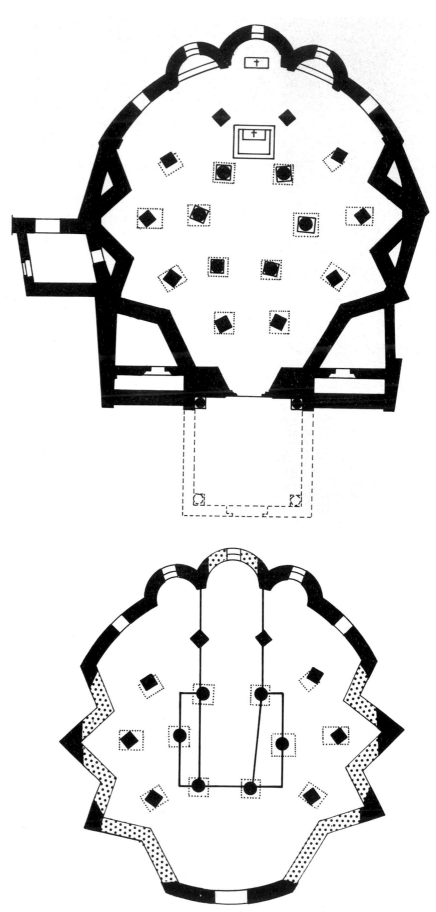

III.1

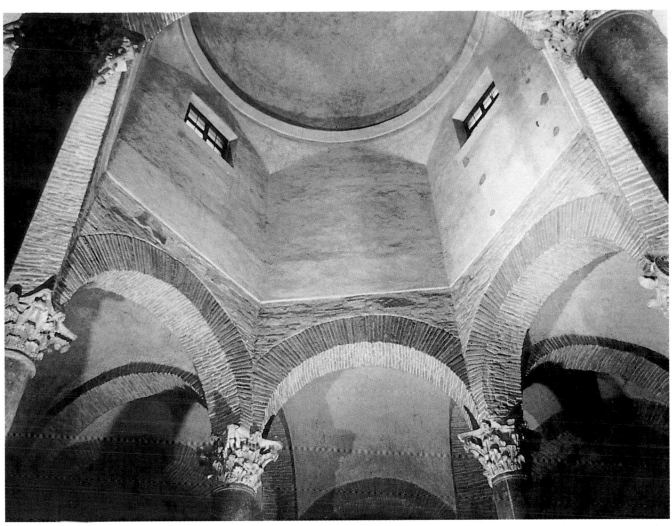

III.1

chiama con la sua intitolazione greca alla divina sapienza di Cristo, attestata da Erchemperto sul finire del IX secolo, ma non nelle strutture architettoniche, risalta dunque la funzione pubblica e nazionale della chiesa, la quale non poté essere la cappella palatina, identificabile invece nel San Salvatore *in palatio*, l'oratorio privato di tradizione post-liutprandea che Arechi, sensibile al culto del Salvatore, potrebbe aver promosso in rapporto ai lavori per il *Sacrum Palatium* beneventano. È da ritenere che l'architetto incaricato di costruire il tempio del sovrano e dello stato, abbia assunto come modello, per ragioni ideologiche, la tenda del capo barbarico che, per essere la sede del suo potere, ne era anche il simbolo. Se così è – come tutto induce a credere – vuol dire che in Santa Sofia rifluiscono elementi germanici e centroeuropei oltre che componenti tardoantiche e mediterranee riconoscibili nel diffuso impiego dell'*opus mixtum* – realizzato con tufelli e mattoni di risulta – e nella straordinaria articolazione degli spazi, frutto della reinterpretazione di strutture barbariche alla luce dell'esperien-

za delle grandi costruzioni romane e di area mediorientale. Si può quindi ritenere che l'edificio realizzi una straordinaria sintesi culturale, qualificandosi come esempio attraverso il quale intendere sia i diversi aspetti dell'integrazione fra cultura antica e civiltà germanica sia le peculiarità, riassunte ed esaltate, dell'architettura del tempo. Completata entro il maggio 760, quando vi furono tumulate in un altare le reliquie dei XII Fratelli Martiri, fu decorata da un ciclo di affreschi con le *Storie di Cristo* entro il 768, anno della traslazione dei resti del santo bizantino Mercurio. (MR)

*Bibliografia*: BOLOGNA I, 1966, p. 12; ROTILI 1966, pp. 29-31; RUSCONI 1967; ROTILI 1974, pp. 212-217; DELOGU 1977, pp. 21-35; ROTILI 1978, pp. 275-277; ID. 1986, pp. 184-199.

### III.2 Chiesa di Sant'Ilario a port'Aurea di Benevento
fine del VII - inizi dell'VIII secolo

Aula absidata con copertura formata da

due cupole, in asse di altezza diversa contenute da tiburi separati e con tetto a padiglione, che si innestano sul parallelepipedo inferiore coronato da uno spiovente rivestito di tegole ricurve. Il tiburio prossimo all'abside è più alto e reca una monofora al centro di ognuno dei tre lati liberi. La porta, stretta e alta, è sormontata da un arco in laterizi alternati a tufi. La stessa tecnica si riscontra nelle monofore e nei vigorosi archi su piedritti aggettanti dai muri perimetrali che articolano lo spazio interno in due campate quasi uguali a forma di croce greca fortemente contratta. Questi due corpi di fabbrica hanno in comune, nel punto di contiguità, un arco di dimensioni doppie degli altri. La ghiera dell'abside e i piedritti che la sostengono sono in laterizi. Per il resto l'edificio è realizzato in *opus incertum* con impiego di ciottoli di fiume e di materiali di risulta sia con funzione decorativa, sia come rinforzi negli angoli.

La chiesa, con il monastero che le era annesso, è documentata per la prima volta nel 1148, ma risale alla fine del VII - inizi dell'VIII secolo, per gli evidenti riscontri con

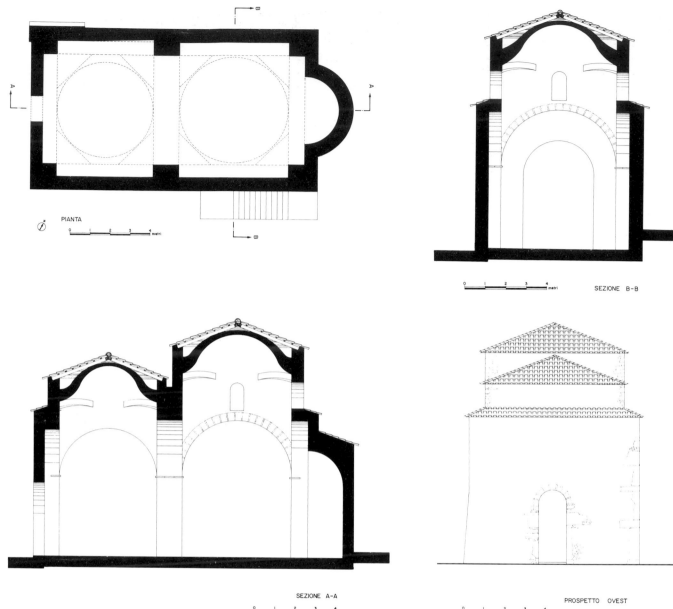

PIANTA

SEZIONE B-B

III.2

SEZIONE A-A

PROSPETTO OVEST

il tempietto di Seppannibale presso Fasano (Brindisi), che è ritenuto una derivazione dell'VIII secolo o della prima metà del IX da Sant'Ilario, e con le mura e le torri della cinta muraria di Benevento longobarda con le quali ha in comune la tecnica costruttiva. Con San Pietro ad Caballum la chiesa documenta bene a Benevento il tipo con copertura a cupole in asse diffuso nel Mezzogiorno – soprattuto in Puglia – e riportato a modelli armeni del primo Medioevo. Trasformata in casa colonica alla fine del Seicento, la chiesa, che è pervenuta senza strutture del monastero annesso, subì riparazioni e modifiche nel tempo, le ultime dopo il terremoto del 1930. Identificata grazie al cosiddetto *Index Pacilli* della Biblioteca Capitolare di Benevento, venne studiata per la prima volta da Mario Rotili. (MR) *Bibliografia*: ROTILI 1958; ID. 1967, p. 300;

VENDITTI 1967, pp. 584-589; ROTILI 1974, pp. 210-212; ID. 1974 b, p. 42; ID. 1986, pp. 181- 184.

### III.3 Cattedrale di Benevento
VI e VIII secolo

Sono esistite a Benevento, in età longobarda, due diverse cattedrali, una consacrata il 15 dicembre del 600, la seconda costruita nell'età di Arechi II forse per iniziativa di Davide, vescovo fra il 782 e il 796, che la consacrò. La prima corrisponde alle strutture di un vasto e articolato ambiente, in parte ipogeo, ubicato sotto il presbiterio del Duomo, sul dislivello esistente tra la parte anteriore e posteriore dell'edificio attuale, coincidente con la Cattedrale romanica eretta nel XII secolo sulle strutture

della chiesa madre dell'VIII secolo, rispetto alla quale il vano in questione risulta essere stato ugualmente al di sotto del presbiterio. Un ampio spazio absidato con due aperture asimmetriche, strombate e tamponate, e con una nicchia a fondo piano al centro articola a sud-ovest l'ambiente – un tempo forse coperto da una volta con la quale si possono correlare due colonne poste al suo limite anteriore – di fronte al quale una massiccia muratura in laterizi di risulta con due aperture a sguscio – una è stata interpretata come *fenestella confessionis* – divide due ambienti un tempo coperti da volte a botte rinforzate ciascuna da un muro arco posto di taglio e appoggiato su una mensola inserita nella parete di fondo e su una colonna ancora presente sul limite anteriore non raggiunto dalla volta a botte che un arco impostato sul pilastro più vici-

no della navata laterale e sull'elemento con tagli a sguscio superava e sopravanzava. Uno di questi archi è documentato dallo spiccato in cui si trova l'affresco di un santo barbato con dalmatica, con due rotoli legati nella sinistra e il crocifisso nella destra. Si tratta forse di San Barbato, il vescovo beneventano che dopo il 663 promosse la conversione dei Longobardi, particolarmente venerato dal IX secolo, alla cui prima metà risale il ciclo di affreschi frammentario che lo celebra soprattutto nei vani con volta a botte prima considerati. Di fianco all'ampio spazio absidato, verso nord-est, sono due navate articolate ciascuna in tre campate disuguali coperte da volte a crociera separate da pilastrature ottenute con pezzi di spoglio e in un caso con una robusta colonna sormontata da un elegante capitello antico con ovuli, fuseruole e coppie di perline. Verso sud-est dovevano esservi due navate uguali a quelle descritte, come lasciano supporre le parti superstiti delle colonne che le dividevano e i frammenti di muratura che con quelle si conservavano. È possibile che la più antica Cattedrale altomedioevale abbia avuto un ampio sviluppo longitudinale, con impianto basilicale articolato da un transetto, tanto che i due vani posti dinanzi all'abside avrebbero interrotto la navata centrale in un secondo momento. Essi potrebbero risalire al tempo di Sicone, principe fra l'817 e l'832, quando un intervento di restauro e abbellimento della Cattedrale dell'VIII secolo riguardò anche l'edificio consacrato nel 600 come mostra l'esecuzione degli affreschi con le *Storie di San Barbato*. La tecnica muraria in *opus incertum* documentata all'interno e quella del muro esterno in grossi blocchi di spoglio sono in grado di convalidare la datazione all'anno 600 fatta conoscere da un erudito del XVII secolo.

Le strutture della Cattedrale promossa da Davide e da lui completata e consacrata furono individuate nel secolo scorso nelle murature del Duomo romanico restaurato in età moderna. L'edificio, a croce latina, aveva tre navate e non cinque come la basilica del XII secolo, rispetto alla quale era più lunga. Completata da un portico sulla fronte, aveva abside semicircolare comunicante con due deambulatori concentrici grazie ad aperture formate da archi su pilastri. L'impianto basilicale conferma la continuità della tradizione occidentale che nella Longobardia minore coesiste con componenti mediterranee e orientali. (MR)

*Bibliografia*: ROTILI 1986, pp. 169-181.

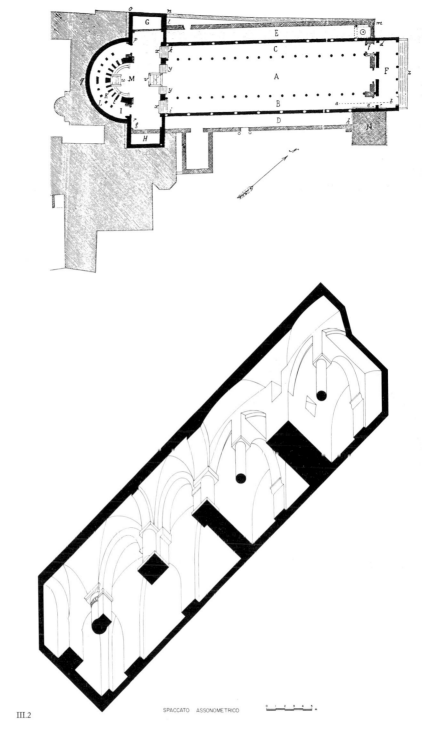

III.2

SPACCATO  ASSONOMETRICO

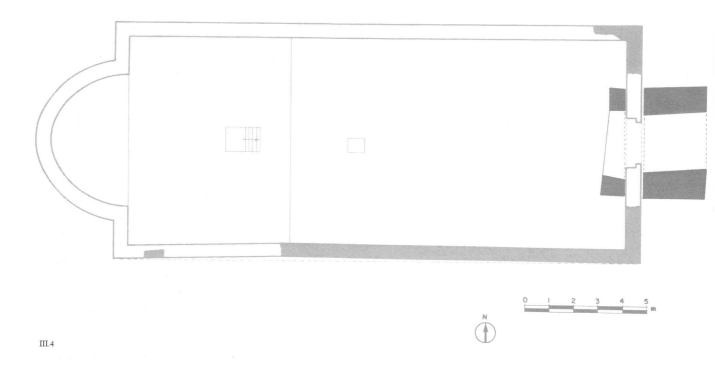

III.4

### III.4 Chiesa di Sant'Anastasia di Ponte (Benevento)
fine del IX secolo

Aula unica allungata con orientamento ovest-est, con ampia e profonda abside semi-ellittica; alla parete di fondo a due spioventi, da porre in relazione con la copertura a capriate, doveva corrispondere in origine un prospetto di forma triangolare. Tre finestre con archi in laterizi a tutto sesto si aprivano in alto al di sopra del portale, nella facciata modificata nella prima metà del XIV secolo con l'innesto di un campanile oggi parzialmente distrutto. L'interno prendeva luce da altre sei finestre. Si può ritenere che in origine il portale sia stato inquadrato da un protiro. La tecnica muraria è l'*opus mixtum* con modulo a due corsi di

ciottoli di fiume e uno di laterizi di reimpiego rispettato ovunque tranne che nella parete absidata in alto, ove sono alternate una fila di ciottoli e una di mattoni. Decorazioni in laterizi, oggi presenti solo ai lati dell'abside e sulla parete nord all'interno sono costituite da croci di forma latina con i bracci a terminazione trapezoidale e da una palmetta centrale della chiesa di Santa Maria di Compulteria, all'esterno. Scavi recenti hanno portato alla luce una tomba longobarda databile al VII secolo. Priva di relazioni con l'edificio, datato alla fine del IX secolo, può riferirsi a un presidio militare longobardo sulla via Latina presso il ponte sul torrente Lenta nel punto in cui questo confluisce nel fiume Calore. Ponte, indicata nella documentazione medievale come *pons Sanctae Anastasiae* per la relazione, at-

testata già nel X secolo, fra il ponte sul Lenta e la chiesa, era località di pertinenza del monastero beneventano dei santi Lupolo e Zosimo al cui abate Giovanni i principi Pandolfo I e Landolfo IV nel 979 o 980 riconoscevano la facoltà di erigervi un castello e di portarvi ad abitare uomini liberi che sarebbero rimasti sotto la sua potestà.
La chiesa, isolata lungo una strada, può essere stata parte di un nucleo monastico dipendente dall'abbazia beneventana costituendo l'elemento generatore del più tardo insediamento castrense del tipo dei castelli di ripopolamento istituiti nel X secolo in rapporto alla ripresa demografica e all'esigenza di sfruttare l'incolto. (MR)
*Bibliografia*: ROTILI 1978-1979; ID. 1982, pp. 1029-1030; ID. 1986, pp. 121-124.

## III.b **Un castrum d'età longobarda: Ibligo-Invillino**

*Volker Bierbrauer*

Paolo Diacono, storico dei Longobardi, cita nella sua *Historia Langobardorum* (IV, 37) sette cosiddetti *castra*, cioè luoghi di difesa in Friuli, esistenti nell'anno 610: Cormones (= Cormons), Nemas (= Nimis), Osopus (= Osoppo), Artenia (= Artegna), Reunia (= Ragogna), Glemona (= Gemona) e Ibligo (= Invillino) (fig. 1); solo per Ibligo-Invillino aggiunge dei dettagli: "cuius positio omnino inexpugnabilis existit".

Il monte di Invillino (= Colle Santino sulla riva sinistra del Tagliamento) è isolato e con i suoi dirupi rocciosi da ogni lato può veramente essere chiamato *inexpugnabilis* (fig. 2), ma anche gli altri *castra* del Friuli che abbiamo nominato sono, in vari modi, particolarmente ben protetti dalla natura. Lo stesso avviene per tutti i *castra* della zona alpina citati da Paolo Diacono in Alto Adige e nel Trentino. La storiografia e l'archeologia sono state fin dai tempi antichi dell'opinione, e lo sono in parte ancora oggi, che i *castra* siano di origine longobarda e che si tratti di postazioni militari stabilite dai Longobardi, magari a formare un vero e proprio *limes*. Gli scavi tedeschi[1] eseguiti in modo sistematico e completo nel 1962-1974 a Invillino-Ibligo sono stati particolarmente importanti anche per chiarire questo problema, perché, da un esame critico del testo succitato riguardante i *castra* del Friuli, risulta soltanto che i Longobardi si ritirarono in questi *castra* e vi si difesero quando il nemico – gli Avari – era entrato all'interno del Friuli e la capitale del ducato longobardo Forum Iulii (Cividale) era già caduta. Se si eccettuano gli scavi del *castrum* di Nemas (Nimis: G.C. Menis), che sono ancora in fase iniziale, Ibligo-Invillino rappresenta finora senz'altro l'unico *castrum* del Friuli e della zona alpina che sia stato scavato sistematicamente.

*I risultati degli scavi sul colle del castello, Colle Santino*
Durante il periodo più antico (Periodo I, dalla metà del I secolo alla seconda metà del IV secolo; fig. 3) sul Colle Santino si trova un piccolo insediamento, modesto sotto tutti i punti di vista, probabilmente di carattere puramente agricolo; è costituito da due edifici centrali A-B, costruiti a calcina, di vari ambienti, con annessa cisterna coperta. Solo nel Periodo II (piuttosto breve, arriva fino alla prima metà del V secolo, fig. 3) si verifica un lento mutamento, con l'inizio della produzione e lavorazione del ferro e la fabbricazione del vetro sul posto. Gli abitanti dovevano essere molto pochi nei periodi più antichi, I e II, dato che occupavano in sostanza solo gli edifici A e B.
Nella prima metà del V secolo questo insediamento romano viene abbandonato; gli edifici vengono completamente abbattuti, compresi i muri maestri, e al loro posto, facendo uso in parte del vecchio materiale, sorge un insediamento completamente diverso nelle strutture e con finalità nuove, che si è conservato fino alla seconda metà del VII secolo (Periodo III). Questo insediamento può essere caratterizzato e interpretato nel modo seguente (fig. 4): 1. Sono state identificate per lo meno sei case di abitazione (A-E,G) ed edifici per uso di attività artigianali (F e H; H, Periodi II e III nell'avvallamento) di un genere architettonico diverso. Si tratta di costruzioni rettangolari, isolate, di legno, su zoccoli di muro a secco, di solito a un solo vano; data

la loro cattiva conservazione è probabile che vi fossero altri edifici del genere, che non sono stati ritrovati. Del muro di cinta non c'era traccia (distrutto o mai esistito?), ma si sono identificate le torri (torre a nord-est e torre murata a sud-ovest).
2. Da quanto esposto sopra si può dedurre che gli abitanti sul colle Santino, a partire dalla prima metà del V secolo, fossero più numerosi, probabilmente per l'immigrazione proveniente dalla valle dell'alto Tagliamento. Dal punto di vista economico assistiamo a una maggiore produzione e lavorazione del ferro e della fabbricazione di oggetti di vetro, soprattutto di bicchieri a stelo (vedi per esempio nn. III.25 e III.26). Si può dedurre che vi fosse un benessere progressivo anche per la presenza di merci importate di provenienza lontana (per esempio anfore, brocche, terra sigillata, lucerne del Nord-Africa o della Palestina).
3. Il nuovo insediamento del III Periodo appartiene alla prima metà del V secolo, quando gli sbocchi meridionali delle Alpi, e in genere l'Italia settentrionale, erano maggiormente minacciati da irruzioni di Germani; questo insediamento presenta un'architettura nuova nella forma e tecnicamente diversa da quella del I-IV secolo, e anche il genere e l'accostamento dei piccoli reperti (come oggetti facenti parte del costume locale e gioielli del V-VII secolo di vario genere: cat. nn. III.1-III.12) fanno pensare, senza possibilità di dubbio, che l'insediamento sia stato creato dalla popolazione autoctona e che questa vi sia rimasta fino al momento dell'abbandono nella seconda metà del VII secolo. Anche la grande quantità della cosiddetta

*1. Castra di Paolo Diacono in Friuli con rete stradale e tombe longobarde.*

*2. Castrum-Ibligo (Colle Santino): insediamento romano del I-IV secolo (Periodi I-II).*

*3. Castrum-Ibligo (Colle Santino): castrum tardo-antico alto-medievale del V-VII secolo (Periodo III).*

*Hauskeramik*, ceramica casalinga alpina, del IV-VII secolo, conferma questa interpretazione, come pure non la escludono le punte di freccia e di proiettile (assortimento: cat. nn. III.18-III.24);

4. Esaminando i reperti tombali e altri piccoli oggetti trovati non si è potuto stabilire che vi fu un lasso di tempo fra i periodi II e III.

5. Un piccolo pomo di spatha in ferro fa presumere la presenza dei Longobardi nel *castrum*. I piccoli reperti sono numerosi, ma non aiutano a risolvere il problema della durata della presenza longobarda; tuttavia, data la totale mancanza di oggetti chiaramente longobardi, soprattutto di ceramica stampigliata, dobbiamo considerare assai modesta questa presenza.

6. La venuta degli Ostrogoti e dei Longobardi non ha avuto effetti archeologicamente rilevabili sull'insediamento tardo-antico e alto-medievale.

Il *castrum* Ibligo-Invillino (Periodo III) senza dubbio non rappresenta, come si è pensato a lungo, un baluardo di difesa prettamente longobardo; ma, nella prima metà del V secolo, dato che i tempi erano divenuti pericolosi a causa delle incursioni germaniche, l'insediamento permanente della popolazione autoctona fu nuovamente sistemato con scopi difensivi, ma sempre su basi latine. Lo stesso avviene per gli altri *castra* e *castella* della zona alpina e circumalpina, come pure per i luoghi citati da Paolo Diacono in Trentino e in Alto Adige.

*Gli scavi sul Colle di Zuca*
Circa nello stesso periodo (prima metà del V secolo) in cui sul colle Santino veniva costruito il nuovo insediamento tardo-antico, sul vicino

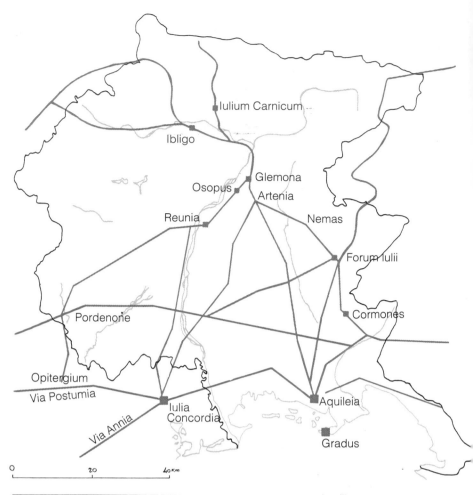

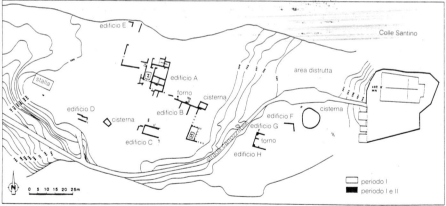

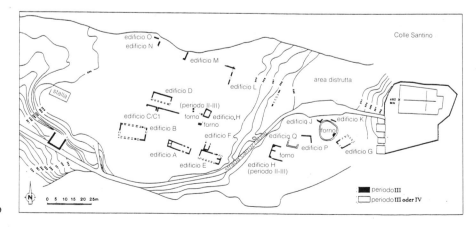

4. *Croce processionale della seconda metà
dell'VIII - inizi del IX secolo.*

5. *Invillino-Ibligo (Colle di Zuca): basilica
paleocristiana (V - inizi del VII secolo).*

colle di Zuca (dove si trovava anche
il cimitero risalente almeno al IV
secolo e appartenente al colle
Santino, purtroppo oggi quasi
completamente distrutto) veniva
edificato un imponente complesso
cultuale (fig. 5). Si tratta di una
chiesa incredibilmente grande, con
pavimenti a mosaico, formata
dall'aula (= chiesa per la comunità,
dove si celebrava l'Eucarestia, e dalla
*trichora* coeva integrata nell'aula
(battistero e *consignatorium*), Questo
complesso è notevole per le sue
caratteristiche (banco isolato in
muratura presbiterio in muratura,
*solea* cioè passaggio nella zona
riservata ai fedeli) che sono tipiche
delle chiese della diocesi di Aquileia.
Dopo un incendio avvenuto intorno
al 600, ai primi del VII secolo la
costruzione paleocristiana viene
smantellata e poco dopo sopra la
*trichora* viene costruita una chiesa
rettangolare secondo le esigenze del
tempo, con altri caratteri liturgici,
che si conservò fino a circa la metà
del IX secolo. Una grande croce
astile o processionale appartenente al
periodo più recente di questa chiesa;
è in lamina di bronzo, impressa e
decorata, montata su un'anima di
legno (cat. n. 55, 187).
La chiesa paleocristiana e la chiesa
alto-medievale sono state restaurate
e sono attualmente accessibili
al pubblico, come pure un piccolo
museo in un edificio nuovo a Villa
Santina, che accoglie i reperti
provenienti dallo scavo.

[1] Scavi dell'Università di Monaco di Baviera sotto
la direzione del prof. J. Werner e dell'autore, fi-
nanziati dalla Deutsche Forschungsgemeinschaft
Bonn - Bad Godesberg.
*Bibliografia*:
BERBRAUER 1985 (trad. it. 1986, pp. 239-255); ID.
1987; ID. 1988.

*Traduzione dal tedesco di Nori Zilli*

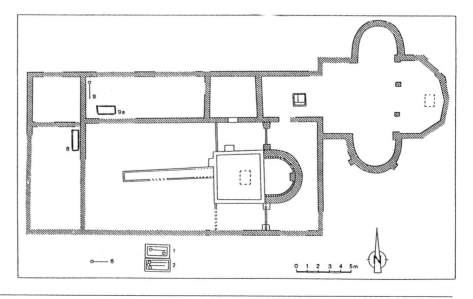

III.5 **Croce d'oro da Benevento**
4,3 x 4 cm
secondo-terzo quarto del VII secolo
MS, Benevento
Inv. n. 5193

Croce ritagliata da un solo pezzo di lamina d'oro; di forma equilatera, con bracci che si allargano verso l'esterno, con tre fori alle estremità; decorata mediante un modano del diametro di 1,4 cm su ciascun braccio e, attraverso due successive e parziali impressioni, anche al loro incrocio. Due circonferenze, una resa da una linea continua, l'altra da puntini, contengono un vortice di tre animali stilizzati con la testa molto grossa in rapporto all'esilità del corpo indicato da due linee, una delle quali è punteggiata. Il vortice di animali – qui rappresentati con occhi grandi e fauci spalancate – non è tipico delle forme longobarde italiane. Molto probabilmente è in rapporto con le rappresentazioni degli uccelli presso i Goti ed è documentato da fibule dette appunto a vortice della fase nord-danubiana e pannonica e da pochi analoghi esemplari italiani. Richiama inoltre il motivo delle triquetre che ornano alcuni umboni di scudo rinvenuti sia in Italia sia fuori della penisola. Abbastanza vicina nella forma a una croce trovata a Capua o nelle sue vicinanze prima del 1896, ora nel locale Museo Provinciale Campano, richiama un'analoga croce di dimensioni maggiori con i bracci decorati mediante un modano più grande (∅ 1,9 cm) ma dal disegno pressoché identico tanto da far supporre che i due pezzi provengano dalla stessa bottega. Richiama inoltre alcuni esemplari scultorei che possono essere indicati come veri e propri modelli secondo le note reciprocità fra arti maggiori e minori. Molto significativo il riscontro dato da una croce scolpita su un sarcofago beneventano della fine del VI - primi del VII secolo. Proviene da una delle tombe della necropoli longobarda di Benevento scoperta nel 1927. (MR)
*Bibliografia*: ROTILI 1977, pp. 83-87, 139; ID. 1984, pp. 87-89.

III.6 **Croce d'oro da Benevento**
7,2 x 4 cm
VII secolo
MS, Benevento
Inv. n. 5192

Croce ritagliata da un solo pezzo di lamina d'oro; di forma latina ha bracci dal profilo divergente, con due fori all'estremità salvo che nel braccio superiore nel quale sono tre; è priva di decorazioni e sul verso, in prossimità dell'incrocio dei bracci, presenta tracce di due tagli.

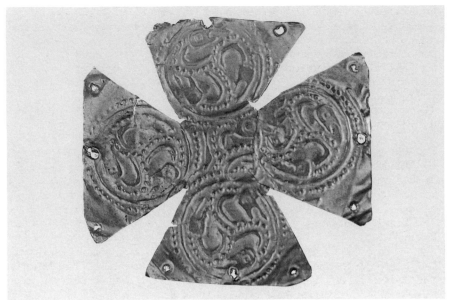

III.5

III.5

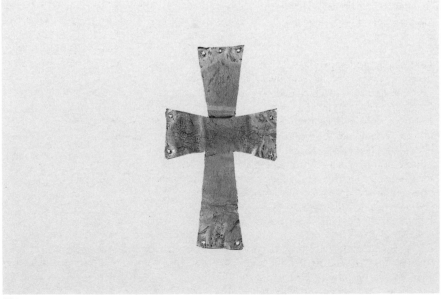

III.6

Fu trovata in data e in circostanze sconosciute in contrada San Vitale. Per la forma trova parziale riscontro in una croce in lamina d'oro rinvenuta in una tomba di Pavia nel 1868 e in un esemplare scultoreo di Benevento. (MR)
*Bibliografia*: FUCHS 1938, pp. 80-81, n. 89, 94- 95, n. 186; ROTILI 1977, pp. 95-96, 140; ID. 1984, pp. 78-79, 90; ID. 1986, p. 215.

### III.7 Fibula a braccia uguali in bronzo da *Ibligo*-Invillino
9,2 cm
fine del VI - inizio del VII secolo
Casa Venier, Villa Santina
Inv. n. 2048

La fibula ha due placche triangolari allungate, decorate ai bordi da una linea incisa. La staffa, molto incurvata, ha margini spioventi. Sul culmine e alle terminazioni decorazione formata da ovoli rilevati. Rimangono l'attacco del fermaglio e il perno dell'ardiglione, che manca.
Rinvenuta una decina di centimetri al di sotto della cotica erbosa. Fibule di questo tipo facevano parte del costume femminile della popolazione autoctona e sono state ritrovate in molte sepolture. In qualche caso, però, un solo esemplare poteva far parte anche del costume maschile longobardo (HESSEN 1983). (VB)
*Bibliografia*: FINGERLIN-GARBSCH-WERNER 1968 a; ID. 1968 b, fig. 5,4; BIERBRAUER 1986, p. 270, fig. 5,7; ID. 1987, p. 345, n. 19 e tavv. 46,1 e 62,3; BROZZI 1989, p. 37 e tav. 12,1.

### III.8 Fibula ad arco in bronzo da *Ibligo*-Invillino
6,85 x 2,25 cm
fine del VI - inizio del VII secolo
Casa Venier, Villa Santina
Inv. n. 1148

La testa piatta e l'appendice del piede hanno forma triangolare e sono decorate da una linea incisa e da occhi di dado impressi. L'archetto ha i margini spioventi.
La parte sinistra della testa è spezzata e manca l'ardiglione. Rinvenuta nell'humus al di sotto della cotica erbosa.
Questo tipo di fibula, in bronzo, ha la forma allungata e la decorazione tipica di altri ornamenti della popolazione autoctona. Risulta diffusa dall'Istria (VINSKI 1964) al Bellunese (TAMIS 1961) e anche in Friuli (BROZZI 1989). (VB)
*Bibliografia*: FINGERLIN-GARBSCH-WERNER 1968 a; ID. 1968 b, fig. 5,5; BIERBRAUER 1986, p. 270, fig. 5,6; ID. 1987, p. 346, n. 21 e tavv. 46,3 e 62,10; BROZZI 1989, tav. 13,4.

### III.9 Fibula a forma di pavone (?) in bronzo, da *Ibligo*-Invillino
4,6 cm
V- VII secolo
Casa Venier, Villa Santina
Inv. n. 523

La fibula rappresenta un volatile verso destra, forse un pavone a motivo della lunga coda, ma manca la coroncina che di solito, come la cresta sui galli, si trova sulla testa di questi uccelli. Decorazione a fasci di linee incise e a occhi di dado. Si conserva nella parte posteriore il gancio per il fermaglio e parte della molla, manca l'ardiglione.
Rinvenuta una decina di cm al di sopra del sottofondo roccioso. In genere le fibule zoomorfe mostrano una grande varietà di modelli, per cui merita di essere ricordato un frammento di fibula fabbricata con la stessa matrice, dal Friuli. (VB)
*Bibliografia*: FINGERLIN-GARBSCH-WERNER 1968 a; ID. 1968 b, fig. 5,7; BIERBRAUER 1986, p. 270, fig. 5,11; BROZZI 1986, p. 345, fig. 9,8; BIERBRAUER 1987, p. 346, n. 23 e tavv. 46,5 e 62,2; BROZZI 1989, tav. 13,1.

### III.10 Fibula a staffa in bronzo da *Ibligo*-Invillino
6,9 cm
V secolo
Casa Venier, Villa Santina
Inv. n. 685

La fibula, del tipo Gurina-Grepault, ha bottoni terminali poliedrici alla testa e al piede. Piede allungato e rettilineo, della stessa larghezza dell'arco. Priva di molla e di ardiglione.
Il tipo di fibula, individuato e studiato per la prima volta dal Werner, è attestato in tutto l'arco alpino ed è proprio della popolazione autoctona. (VB)
*Bibliografia*: FINGERLIN-GARBSCH-WERNER 1968 a; ID. 1968 b, fig. 5,2; BROZZI 1976, p. 513; BIERBRAUER 1986, p. 270, fig. 5,1; ID. 1987, p. 346, n. 24 e tavv. 46,6 e 62,6.

### III.11 Fibula ad arco in ferro da *Ibligo*-Invillino
7,1 cm
V secolo
Casa Venier, Villa Santina
Inv. n. 2002

La fibula in ferro ha la molla di avvolgimento completamente corrosa, ma si riconosce la corda interna. Arco e piede hanno la stessa larghezza. Il piede risulta leggermente incurvato verso l'alto.
Nella tarda antichità riappare l'uso del fer-ro anche per gli oggetti di abbigliamento, che è molto apprezzato in ambito latèniano. Evidente, in questo caso, l'imitazione del tipo Gurina-Grepault in bronzo. (VB)
*Bibliografia*: BIERBRAUER 1986, p. 270, fig. 5,3; ID. 1987, p. 346, n. 27 e tavv. 47,1 e 62,4.

### III.12 Fibula ad arco in ferro da *Ibligo*-Invillino
6,9 cm
V secolo
Casa Venier, Villa Santina
Inv. n. 1326

La fibula ha corda interna e il piede, della stessa larghezza dell'arco, allungato e rettilineo. Manca l'ardiglione.
Come l'altro esemplare qui presentato al n. III.11 appare come traduzione in ferro dei modelli in bronzo del tipo Gurina-Grepault, diffuso in tutto l'arco alpino (VB)
*Bibliografia*: BIERBRAUER 1986, p. 270, fig. 5,4; ID. 1987, p. 346, n. 29 e tavv. 47,3 e 62,5.

### III.13 Fibula a gallo in bronzo da *Ibligo*-Invillino
5,25 cm
V-VII secolo
Casa Venier, Villa Santina
Inv. n. 1327

Fibula in bronzo a forma di galletto, con zampe e coda ornate sul bordo da incisioni, fasci di linee trasversali e occhi di dado sul corpo.
Fin dal periodo medio-imperiale fibule zoomorfe vengono particolarmente apprezzate, forse anche per il simbolismo connesso con le figure animalesche o con un possibile significato onomastico in rapporto ai portatori. Sono noti infatti nomi e *signa* come *aper* (= cinghiale), *leo* (= leone), *columba* (colomba) etc. (VB)
*Bibliografia*: FINGERLIN-GARBSCH-WERNER 1968 a; ID. 1968 b, col. 117; BIERBRAUER 1986, p. 270, fig. 5,10; BROZZI 1986, p. 345, fig. 9,2; BIERBRAUER 1987, p. 346, n. 30 e tavv. 47,4 e 62,1; BROZZI 1989, p. 39.

### III.14 Fibula ad arco in bronzo da *Ibligo*-Invillino
7,2 cm
VI secolo
Casa Venier, Villa Santina
Inv. n. 1356

Fibula con testa piatta, allargata fino a formare quasi un semicerchio, con arco e piede della stessa larghezza. La testa è decora-

ta con linee incise e presenta tre occhi di
dado; anteriormente si collegano tre bot-
toncini. Priva di ardiglione.

Una delle caratteristiche fibule, frequenti
nell'arco alpino centro-orientale, portate
dall'elemento femminile della popolazione
autoctona romanizzata. (VB)

*Bibliografia*:   FINGERLIN-GARBSCH-WER-
NER 1968 a; ID. 1968 b, fig. 5,3; BIERBRAUER
1986, p. 270, fig. 5,5; BROZZI 1986, p. 345,
fig. 9,5; BIERBRAUER 1987, p. 346, n. 31 e
tavv. 47,5 e 62,9.

### III.15 Fibula a disco in bronzo da *Ibligo*-Invillino

∅ 3,5 cm
VII secolo
Casa Venier, Villa Santina
Inv. n. 1954

Fibula a disco, fusa, con bordo decorato da
tacche e nella faccia a vista occhi di dado
impressi in modo da formare un cerchio.
Manca l'ardiglione.

Derivata, come altri esemplari presenti nel-
l'arco alpino, da più preziosi modelli bizan-
tini. (VB)

*Bibliografia*: BIERBRAUER 1986, p. 270, fig.
5,15; BROZZI 1986, fig. 9,3; BIERBRAUER
1987, p. 346, n. 32 e tavv. 47,6 e 62,11;
BROZZI 1989, tav. 13/5.

### III.16 Guarnizione di cintura in bronzo da *Ibligo*-Invillino

2,9 x 2,1 cm
tardo VII secolo
Casa Venier, Villa Santina
Inv. n. 186

Elemento trapezoidale con il lato stretto ar-
retrato. I margini sono appiattiti e quattro
grandi ribattini con i bordi obliqui incisi si
trovano sul lato a vista, nella parte posterio-
re sporgono due magliette.

Si tratta di un elemento decorativo molto
frequente nel periodo longobardo, forse
prodotto nella pianura padana. (VB)

*Bibliografia*:   FINGERLIN-GARBSCH-WER-
NER 1968 a; ID. 1968 b, fig. 6,1; BIERBRAUER
1986, p. 271, fig. 6,7; ID. 1987, p. 346, n. 41 e
tavv. 48,9 e 63,10.

### III.17 Orecchino in bronzo da *Ibligo*-Invillino

∅ 3,75 cm
V-VII secolo
Casa Venier, Villa Santina
Inv. n. 1261

Un'estremità termina con un bottone po-
liedrico, ornato da un occhio di dado.

III.12

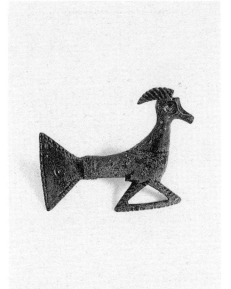

III.13

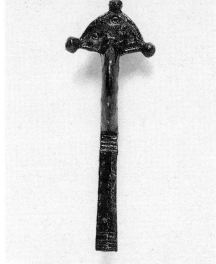

III.14

III.15

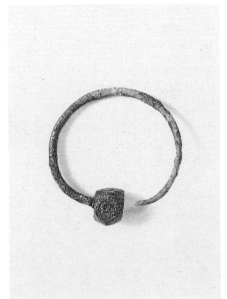

III.17

Ornamento femminile tipico della popolazione provinciale romana, diffuso in tutto l'arco alpino centro-orientale tra il V e l'inizio del VII secolo. (VB)
*Bibliografia*: BIERBRAUER 1986, p. 270, fig. 5,16; ID. 1987, pp. 427-428, p. 347, n. 49, tavv. 49,1 e 68,15; BROZZI 1989, pp. 28-29 e tav. 8/12.

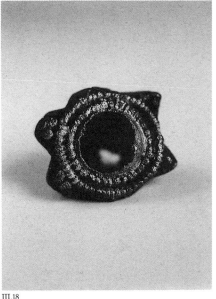

III.18

III.18

### III.18 Frammento di orecchino a cestello da *Ibligo*-Invillino
Ø 1,4 cm
fine del VI secolo
Casa Venier, Villa Santina
Inv. n. 1955

Cestello a forma di bocciolo in lamina d'argento appartenente a un orecchino a cestello. Manca l'anello.
Orecchini del genere sono un'imitazione di quelli a cestello in oro, lavorati a filigrana, di produzione bizantina. (VB)
*Bibliografia*: BIERBRAUER 1986, p. 270, fig. 5,13; ID. 1987, p. 347; BROZZI 1989, p. 28, nota 30.

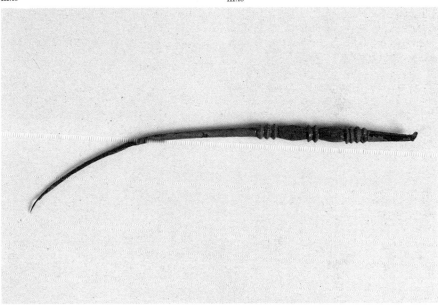

III.22

### III.19 Spillone in bronzo da *Ibligo*-Invillino
9,1 cm
VII secolo
Casa Venier, Villa Santina
Inv. n. 1091

Lo spillone, in bronzo o in lega scadente di argento, ha la testa sagomata a poliedro.
Ornamento femminile per capelli, forse di produzione italica. (VB)
*Bibliografia*: FINGERLIN-GARBSCH-WERNER 1968 a; ID. 1968 b fig. 6,19; BIERBRAUER 1986, p. 271, fig. 6,16; ID. 1987, p. 347, n. 56 e tavv. 49,8 e 69,18.

### III.20 Spillone in osso da *Ibligo*-Invillino
6,4 cm
V-VII secolo
Casa Venier, Villa Santina
Inv. n. 2055

Il bottone terminale ha forma poliedrica, come nei contemporanei orecchini. Manca la parte inferiore.
Rinvenuto 30 cm al di sotto della cotica erbosa e a 10 cm dal sottofondo roccioso.
L'uso di spilloni in osso per le acconciature femminili è ben attestato nel mondo romano fino al IV secolo d.C., mentre nei secoli successivi sembrano più apprezzati gli spilloni metallici. (VB)
*Bibliografia*: BIERBRAUER 1986, p. 271, fig. 6,17; ID. 1987, p. 347, n. 57 e tav. 49,9

### III.21 Spillone in bronzo da *Ibligo*-Invillino
12,1 cm.
V-VII secolo
Casa Venier, Villa Santina
Inv. n. 1942

Spillone in bronzo ingrossato e profilato in alto; l'estremità a stilo è ripiegata.
La profilatura e la conclusione a punta obliqua sono comuni a un gruppo di spilloni metallici da Invillino. (VB)
*Bibliografia*: BIERBRAUER 1986, fig. 6,24; ID. 1987, p. 347, n. 62, tav. 49,14, 64,1.

### III.22 Spillone in bronzo da *Ibligo*-Invillino
15,7 cm (lung. attuale)

V-VII secolo
Casa Venier, Villa Santina
Inv. n. 121

Spillone in bronzo con, nel terzo superiore, ingrossamento quadrangolare decorato da incisioni verticali, profilato al di sopra e al di sotto di esso. Estremità superiore spezzata.
Si distingue dagli altri per una sua originalità nella decorazione. (VB)
*Bibliografia*: FINGERLIN-GARBSCH-WERNER 1968, fig. 6,16; BIERBRAUER 1987, n. 63, p. 347, tav. 49,15, 64,8.

### III.23 Quattro punte di proiettile in ferro da *Ibligo*-Invillino
12,5 cm; 10,9 cm; 11,2 cm; 13,9 cm (lung.)

V-VII secolo
Casa Venier, Villa Santina
Inv. nn. 1940, 2037, 2031, 2032

Punta di proiettile (da ballista) appuntita in lamina di ferro con estremità cava (per l'inserimento dell'asta di legno) a sezione quadrata. Incisione sulla canula. (VB)
*Bibliografia*: BIERBRAUER 1987, p. 352, n. 202 (tav. 58,1-67,2); 352, n. 204 (tav. 58,3-67,6); 352, n. 205 (tav. 58,4-67,7); 352, n. 206 (tav. 58,5-67,8).

**III.24 Due punte di freccia di ferro da *Ibligo*-Invillino**
7,1 cm; 6,9 cm; 7,1 cm (lung.)
V-VII secolo
Casa Venier, Villa Santina
Inv. nn. 140, 241, 243

Punte di freccia ad alette: tutte due hanno un'aletta spezzata; canula cava per l'inserimento dell'asticciola di legno. Molto corrose. (VB)
*Bibliografia*: BIERBRAUER 1987, p. 252, n. 213, tav. 58,12, 66,4; n. 214, tav. 58,13, 66,2; n. 215, tav. 58,14.

**III.25 Calice a stelo frammentario in vetro da *Ibligo*-Invillino**
2,9 cm (alt.); ∅ 3,3 cm
IV-V secolo
Casa Venier, Villa Santina
Inv. n. 823

Piede, stelo e parte del calice di un bicchiere in vetro nocciola; il piede ad anello è leggermente ombelicato con bordo ispessito e arrotondato, lo stelo è cilindrico, il corpo a pareti ripide.
Il calice è stato classificato come Tipo Ib di Invillino, dove è stato individuato un centro di produzione vetraria attivo a partire dal IV secolo d.C. I calici a stelo sono molto comuni in contesti altomedievali e formalmente non differiscono dai prototipi tardo romani. (VB)
*Bibliografia*: BIERBRAUER 1987, I, pp. 387, 1377 (tav. 138,20).

**III.26 Calice a stelo frammentario in vetro da *Ibligo*-Invillino**
2,6 cm (alt.); ∅ 3,65 cm
IV-V secolo
Casa Venier, Villa Santina
Inv. n. 1979

Piede ad anello con bordo ispessito e arrotondato, stelo cilindrico e parte inferiore del calice di un bicchiere in vetro color miele; corpo non ben classificabile.

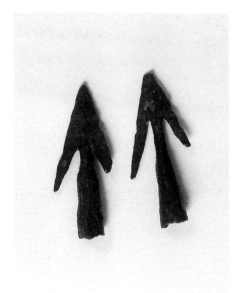

III.24

III.27

III.28

Il frammento appartiene ad un calice dello stesso tipo precedente (Tipo Ib Invillino). (VB)
*Bibliografia*: BIERBRAUER 1987, I, pp. 387, 1378 (tav. 138,21; 154,4).

**III.27 Bicchiere in ceramica stampigliata da *Ibligo*-Invillino**
9,4 cm , 7,4 cm (alt. conservata)
VI-VII secolo
Casa Venier, Villa Santina
Inv. n. 2513

Bicchiere frammentario a parete globulare, orlo di forma non classificabile ma simile alla forma III a 3 di Bierbauer. Decorazione incisa ad ampi solchi orizzontali sormontati da tre linee ondulate; inoltre una zona è formata da stampi ovali posti orizzontalmente, impressi per ultimi poiché in parte si collocano sopra le onde.
La tecnica di fabbricazione corrisponde a quella dei periodi II e III. È da notare che la stampigliatura non è esclusiva della ceramica longobarda ma si trova anche nella ceramica tardo romana (ad esempio Intercisa-Dunapentele, su cui cfr. SALOMON 1969, p. 61, f. 4, nn. 53-54) e tra i prodotti altomedievali dell'Istria (ad esempio ZATKA s.v. Petra presso Labin 1966, p 289, tav. 3,7). (MB)
*Bibliografia*: BIERBRAUER 1987, p. 362, n. 479, tav. 85/4.

**III.28 Pomo di spatha in acciaio da *Ibligo*-Invillino**
4 cm (alt.); piastra inferiore cm 9 (larg.)
fine del VI - inizi del VII secolo
Casa Venier, Villa Santina
Inv. n. 443

Il pomo di spatha in acciaio fortemente corroso ha forma piramidale con lati arrotondati.
La spatha per questo pomo non si può datare con più precisione se non all'interno del VI e VII secolo, però la sua forma è nota anche nel secondo terzo del VII secolo (cfr. Szentendre, t. 44 per il VI secolo, in *Arheoloski Vestnik* 21/22, 1970-71, p. 59, f. 403; Cividale, S. Stefano, t. 1, in MUTINELLI 1961, p. 146, f. 3, tav. 53, per il VII secolo; Cellore d'Illasi (VR) in HESSEN 1968, tav. 5,1 e Testona in HESSEN 1971, tav. 9, nn. 86-87). (MB)
*Bibliografia*: BIERBRAUER 1987, p. 353, n. 239, tav. 60,8, 67,16.

# IV
# LA SOCIETÀ LONGOBARDA

## IV.a Dalla cultura orale alla cultura scritta

*Piergiuseppe Scardigli*

"Langobardos paucitas nobilitat", "i Longobardi sono pochi ma buoni": così ce li presenta Tacito nel 98 d.C., con la sua nota, lucida sobrietà.

Si trovavano i Longobardi allora nell'odierna Germania settentrionale, attorniati da genti affini per cultura e parlata. Quanto Tacito avesse visto giusto lo si constata soprattutto in Italia dal VI all'VIII secolo. L'organizzazione della società longobarda aveva dei tratti molto peculiari, specialmente se confrontata con quella, per quanto eterogenea, con cui vennero in contatto sul suolo italiano. Il suo tratto essenziale è il ricorso alla trasmissione orale delle conoscenze e delle consuetudini di tipo giuridico, religioso, scientifico, tecnico, storico, paremico, sapienziale, archivistico. Di questo patrimonio affidato alla memoria e alla parola parlata, ben poco si è salvato approdando a testi scritti, fra i quali primeggia la *Storia dei Longobardi* di Paolo di Varnefrido, da Cividale, detto il Diacono (II metà dell'VIII secolo), che, specie per la parte iniziale della sua storia, attinge a fonti orali.

I Longobardi, al loro arrivo in Italia, si presentavano tutt'altro che come una compagine omogenea. Prevaleva sicuramente tra loro l'elemento etnico germanico – che significa ben altra cosa da tedesco – e parlavano mediamente un dialetto del ceppo germanico, con sue proprie caratteristiche, ma certo influenzato almeno dal gotico e dal bavarese, parlate di particolare prestigio con cui i Longobardi erano già venuti in contatto durante i loro spostamenti nell'Europa centrale.

Per lo schema di suddivisione dei dialetti germanici è da osservare che la collocazione dei Longobardi all'Elba non nasce davvero da testimonianze linguistiche ma è giustificata dalla menzione, riferibile all'anno 5 d.C., che ne fa Velleio Patercolo, che scrive attorno al 30 d.C. e da quella di Tacito. Non esistono argomenti linguistici stringenti su questo punto. Del tutto arbitrario è anche collocare il longobardico fra i dialetti dell'altotedesco antico. La sua posizione nell'ambito del cosiddetto germanico continentale è incerta, la vicinanza ai dialetti tedeschi meridionali è indiscutibile solo dal punto di vista geografico e avrà avuto progressivamente i suoi effetti. Del longobardico conosciamo singole parole che sono conservate da un lato in testi latini di varia natura ma soprattutto storico-giuridici, dall'altro nella lingua letteraria italiana e ancor più nei dialetti. Di quest'ultime viene offerto un campione indicativo e certamente sorprendente. Esse rivelano tra l'altro un'intensa compenetrazione fra l'elemento sopravvenuto e quello locale.

I Longobardi ebbero qualcosa da insegnare nel campo della lavorazione del legno (banca/panca, balcone, bara, palco, scaffale), della tessitura (fazzoletto, federa, feltro, fodero/a, tovaglia), della cura dei cavalli (groppa, maniscalco, sperone, staffa, stalla), delle armi (alabarda, elmo, strale), dell'anatomia (anca, fianco, guancia, milza, nocca, schiena, stinco), della cucina (arrosto, birra, brodo, fiadone = un dolce =, tozzo = di pane, zuffa = una specie di polenta) e in altri ancora. I canali principali attraverso i quali voci longobarde passarono in italiano possono venire così individuati: 1. potere politico-militare; 2. tecnica; 3. rimpiazzamento di termini caduti in disuso; 4. espressività.

Molto coinvolgente fu il diffondersi dei nomi propri di persona longobardi, sia maschili che femminili, che dal secolo XI circa, quindi in età largamente postlongobarda, hanno invaso molto spazio anche nell'ambito dei cognomi (Garibaldi da Garibaldo, ecc.).

I Longobardi e i loro affini, come Sassoni, Turingi, Bulgari, data anche la loro *paucitas*, non si diffusero uniformemente nella Penisola. A giudicare dai toponimi sopravvissuti, ma anche dall'itinerario seguìto, la loro massima concentrazione si ebbe in larga parte nell'Italia nord-orientale (ducato del Friuli), poi nell'Italia nord-occidentale, soprattutto nella Lombardia, che non per niente dai Lon(go)bardi deriva il nome, quindi in Toscana e Umbria, infine nell'Italia meridionale (parzialmente e a esclusione delle isole), dove però il potere longobardo durò più a lungo che altrove.

Non dobbiamo immaginarci truppe d'occupazione; erano interi nuclei di famiglie patriarcali – i maschi adulti erano armati e pronti a combattere se necessario – che avevano lasciato la Pannonia per venire in Italia, *fare* appunto. In una carta proponiamo una scelta di toponimi longobardi, quelli contraddistinti da due componenti caratteristiche: *fara*, cioè "grande famiglia" ("generatio vel linea" la definisce in latino Paolo, II, 9) e *cafaggio* "possedimento del re". Nota è l'origine scandinava dei Longobardi, sulla quale concordano fonti longobarde, scandinave e anglosassoni indipendenti tra loro. Giunti sul continente in età imperiale, raggiungono quindi il Danubio e la Pannonia. La fama

## Scelta di probabili longobardismi in italiano

| | | |
|---|---|---|
| abbandonare | abbicare (v. bica) | abbindolare (v. bindolo) |
| affanno | agguato | alabarda |
| anca | araldo | ardito |
| arraffare | arringa, arringare | arrosto |
| astio | | |
| balcone | baldo | banca |
| bara | baruffa | battifredo |
| berciare | biacca | bianco |
| biavo (blu) | bica | biffa |
| bindolo | birra | bisca, biscazzare, biscazziere |
| bisticciare | bracco | brace |
| brama, bramire | brando | briccola (combriccola) |
| briccone | broda, brodo | bruciare |
| bruno | bruscolo | bugìa |
| bussare | buttare | |
| caleffare | chiazza, chiazzare | cilecca |
| ciuffo | combriccola (v. briccola) | cotta (armatura) |
| digrignare | | |
| elmo | | |
| faida | fango | fazzoletto |
| federa | feltro | fiadone (un dolce) |
| fianco | fiasco | filza |
| fodero/a | forbire | fresco |
| garbo | ghermire, ghermirella | ghigno |
| giallo | gonfalone | gora |
| graffiare | gramo | granfa |
| greppia | grinfia | grinta |
| grinza | groppa, groppone | gruzzolo |
| guadare | gualcare | gualcire |
| gualdo (bosco) | guancia | guardare |
| guarnire | guatare | guazza |
| guercio | guerra | guida |
| imbastire | inzaccherare | izza, aizzare |
| laido | lesto | lonzo |
| magone | manigoldo | maniscalco |
| mascalzone | melma | milza |
| nappa | nocca | |
| onta | orgoglio | |
| pacca (natica) | palco | palla |
| panca | pecchero | piluccare |
| pozzanghera | predella | |
| raffio | ranno | ribaldo |
| ricco | ridda | riffa, riffoso |
| rigoglio | rintuzzare | ruffiano |
| russare | | |
| sala | sberleffo | sbilenco |
| sbirciare | sbreccare | scaffale |
| scaracchiare | scherano | scherno |
| schernire | scherzare | schiaffare |
| schiaffo | schiattare | schiena |
| schiera | schietto | schifo (nave) |
| scoccare | scranna | scricchiolare |
| senno | sferzare | sgherro |
| sghimbescio | sghignazzare | sgraffignare |
| sguattero | sguazzare | slitta |
| smacco | smaltire | snello |
| soppalco v. palco | spaccare | spalto |

| | | |
|---|---|---|
| spanna | spavaldo | sperone |
| spranga, sprangare | spruzzare | staccare |
| staffa | stalla | stamberga |
| stambugio | sterzare, sterzo | stinco |
| stoccata, stocco | stormo | stracco |
| strale | strappare | · strofinare |
| stronzo | strozza, strozzare, strozzino | stucco |
| stuzzicare | | |
| tacca | tanfo | tovaglia |
| tonfo | tozzo (di pane) | trappola |
| tresca | trincare | troppo |
| tuffare | truogolo | |
| ufo (a ufo) | | |
| zaffo | zaino | zanna |
| zazzera | zecca (insetto) | zeppo |
| zinna | zizza | zolla |
| zuffa (specie di polenta) | | |

Nostri nomi e cognomi di origine longobardica

| | | | | |
|---|---|---|---|---|
| Adalgiso/i | Adelardo/i | Adelberto/i | Adelberga | Adelelmo/i |
| Adelmaro/i | Adelmo/i | Adelmondo/i | Adelprando/i | Ademaro/i |
| Adinolfo/i | Adolfo/i | Agilmondo/i | Aginaldo/i | Aicardo/i |
| Ainardo/i | Airolfo/i | Alberto/i | Alcherio/i | Aldemaro/i |
| Alderico/i | Aldo/i | Aldobrando/i | Aleardo/i | Alfano/i |
| Alferada | Alimondo/i | Aliperto/i | Almarico/i | Alolfo/i |
| Amalberga | Amalrico/i | Amiperto/i | A(n)scario/i | Anseberto/i |
| Ansefredo/i | Anselinda | Anselmo/i | Anselmondo/i | Anselperga |
| Ansemondo/i | Anserada | Ansilda | Ansoaldo/i | Ansolfo/i |
| Ansprando/i | Antelmo/i | Antiperto/i | Ardefusa | Ardemanno/i |
| Arderado/i | Arderico/i | Ardolfo/i | Arduino/i | Arialdo/i |
| Aridruda | Arifredo/i | Arimondo/i | Ariolfo/i | Ariperto/i |
| Ariprando/i | Armando/i | Arnaldo/i | Arnefrido/i | Arniperga |
| Arniperto/i | Arno/i | Arnolfo/i | Astaldo/i | Astolfo/i |
| Atrepaldo/i | Audeberto/i | Audelmo/i | Audeperga | Audoaldo/i |
| Audolfo/i | Aunefrido/i | Aunemondo/i | Aupaldo/i | Aurifuso/i |
| Auriperga | Auriperto/i | Austreperto/i | Austricunda | Azzo/i |
| Balderico/i | Baldo/i | Baltilda | Bardo/i | Berardo/i |
| Berengario/i | Bernardo/i | Berto/i | Bertoldo/i | Bertolfo/i |
| Bertruda | Bodeperto/i | Boderado/i | Bonecunda | Bonetruda |
| Bonifredo/i | Boniperto/i | Boniprando/i | Bonualdo/i | Boso/i |
| Bracardo/i | Brando/i | Brandoaldo/i | Bruniperto/i | Brunolfo/i |
| Cunegonda | Cuniperto/i | | | |
| Daghimondo/i | Daghiprando/i | Dagoberto/i | Domoaldo/i | Dragoaldo/i |
| Dragolfo/i | | | | |
| Eberardo/i | Eberolfo/i | Elmerico/i | Emerico/i | Erchemperto/i |
| Erchepaldo/i | Ermanno/i | Ermeberto/i | Ermedruda | Ermefrido/i |
| Ermemperto/i | Ermenfrido/i | Ermengarda | Ermengonda | Ermesindo/i |
| Ermetruda | Ermoaldo/i | Ernolfo/i | | |
| Faidolfo/i | Fanolfo/i | Fardolfo/i | Faremanno/i | Fareperga |
| Farimondo/i | Fariperto/i | Faroaldo/i | Farolfo/i | Ferlinda |
| Filiberto/i | Filibrando/i | Folberto/i | Folcardo/i | Folcario/i |
| Folco/i | Freginolfo/i | Frido/i | Frodiperto/i | Fromaldo/i |
| Fusoaldo/i | | | | |
| Gadoaldo/i | Gaidefreda | Gaidemaro/i | Gaideperto/i | Gaiderico/i |
| Gaidoaldo/i | Gaidolfo/i | Gaiprando/i | Gandolfo/i | Garaldo/i |
| Garamanno/i | Garibaldo/i | Gariberto/i | Garimperto/i | Gariprando/i |
| Garitruda | Garimondo/i | Gemoaldo/i | Gerardo/i | Gerialdo/i |
| Gertruda | Ghisolfo/i | Gilardo/i | Gisa | Gisefrido/i |
| Giselbaldo/i | Gilselberga | Giselberto/i | Giselbrando/i | Giselfredo/i |
| Giselmaro/i | Giseltruda | Gisemondo/i | Gisiberto/i | Gisolfo/i |
| Godefredo/i | Godelberto/i | Godemaro/i | Godeperto/i | Godeprando/i |
| Goderado/i | Godescalco/i | Godoaldo/i | Gomolfo/i | Gondo/i |
| Gradolfo/i | Grasolfo/i | Grateprando/i | Grimaldo/i | Grisimperto/i |
| Grisolfo/i | Groseberto/i | Guadelberga | Guadiperto/i | Guadolfo/i |
| Gualando/i | Gualberga | Gualberto/i | Gualconda | Gualderamo/i |
| Gualderico/i | Gualdiperto/i | Gualdolfo/i | Gualfredo/i | Gualprando/i |
| Gualtario/i | Gualtruda | Guandilberto/i | Guarimberto/i | Guarnefredo/i |
| Guarneprando/i | Guarnolfo/i | Gudeberga | Guerolfo/i | Guidelberto/i |
| Guidelinda | Guidemanno/i | Guido/i | Guidoaldo/i | Guigilinda |
| Guigilolfo/i | Guildeberto/i | Guiligelmo/i | Guiliperga | Guiliprando/i |
| Guinibaldo/i | Guinifredo/i | Guiniperga | Guiniperto/i | Guiscardo/i |
| Guisenolfo/i | Guisperga | Gumpaldo/i | Gundelberto/i | Gundifredo/i |
| Gundiperga | Gundiperto/i | Gusmano/i | | |
| Icardo/i | Idelgerio/i | Idelperto/i | Ildebaldo/i | Ildebrando/i |
| Ildegarda | Ildeperga | Ildeperto/i | Ilderada | Ilderico/i |
| Ildetruda | Ildolfo/i | Ilperico/i | Ingebaldo/i | Ingelberto/i |

| | | | | |
|---|---|---|---|---|
| Ingelfrido/i | Ingiperga | Isardo/i | Iselberga | Iselberto/i |
| Iselmondo/i | Isembardo/i | Isemondo/i | Isempaldo/i | Isemperto/i |
| Isengarda | Isengario/i | Isnardo/i | | |
| Landemaro/i | Landerado/i | Landerico/i | Lando/i | Landolfo/i |
| Lanfranco/i | Lanfredo/i | Leoniperto/i | Leopardo/i | Leopoldo/i |
| Leoprando/i | Lindefredo/i | Linolfo/i | Lioderico/i | Lisberga |
| Lisbrando/i | Lisperto/i | Lubomperto/i | Ludigerio/i | Ludolfo/i |
| Madelberto/i | Maginfredo/i | Magnerada | Magnolfo/i | Mainardo/i |
| Mainoaldo/i | Malchelmo/i | Malchenolfo/i | Manigonda | Maniperto/i |
| Manolfo/i | Manrico/i | Maro/i | Maroaldo/i | Matilda |
| Meldeprando/i | Mimolfo/i | Modelperto/i | Moderico/i | Modoaldo/i |
| Mondolfo/i | Monolfo/i | Munifredo/i | Muniperto/i | |
| Nandiperga | Nandiperto/i | Nandolfo/i | | |
| Odelbaldo/i | Odelberto/i | Odelardo/i | Odelfredo/i | Odelmanno/i |
| Odelprando/i | Odelrico/i | Odemondo/i | Oderado/i | Oderico/i |
| Odescalco/i | Ottiperto/i | | | |
| Pandolfo/i | Prando/i | Primaldo/i | | |
| Rachiberga | Rachimondo/i | Rachipaldo/i | Radalperga | Radelgario |
| Radelgiso/i | Radeperto/i | Radeprando/i | Radileupa | Radoaldo/i |
| Radolfo/i | Ragimbaldo/i | Ragimberto/i | Raginardo/i | Raginfredo/i |
| Raginolfo/i | Ragisenda | Raimondo/i | Ramperto/i | Ratimpaldo/i |
| Rattemondo/i | Raudiperto/i | Regifredo/i | Reginaldo/i | Richiardo/i |
| Richiberto/i | Richiprando/i | Richisinda | Ridolfo/i | Rifredo/i |
| Rimedruda | Rimegauso/i | Rimivaldo/i | Rimolfo/i | Ritruda |
| Rodefrido/i | Rodegario/i | Rodelando/i | Rodelberto/i | Rodelgardo/i |
| Rodelgiso/i | Rodelgrimo/i | Rodelinda | Rodepaldo/i | Rodeperto/i |
| Roderico/i | Rodiberga | Rodoaldo/i | Rodolfo/i | Rodosinda |
| Rometruda | Romilda | Romolfo/i | Romualdo/i | Rosberga |
| Rospaldo/i | | | | |
| Sadelgrimo/i | Sadelperto/i | Sarvaldo/i | Scamberto/i | Scamburga |
| Scauniperga | Segifredo/i | Sicardo/i | Sigerado/i | Sigemaro/i |
| Sigiberga | Sigiberto/i | Siginolfo/i | Sigualdo/i | Sigolfo/i |
| Sindebaldo/i | Sindeberto/i | Sindiperga | Sindelperto/i | Sindolfo/i |
| Sinibaldo/i | Siseberto/i | Sisemondo/i | Sonderolfo/i | Sunderada |
| Sundoaldo/i | Suniperto/i | | | |
| Tedaldo/i | Teodegonda | Teodemondo/i | Teodeperto/i | Teoderado/i |
| Teoderolfo/i | Teoderuna | Teodesindo/i | Teodoaldo/i | Trasamondo/i |
| Trasiperto/i | Trudelberto/i | Trudepaldo/i | Truderico/i | |
| Ubaldo/i | Uberto/i | Udoaldo/i | Ulderico/i | Ulmerico/i |
| Unolfo/i | | | | |

1. Carta di diffusione di due toponimi
longobardi: fara e cafaggio.
1 Farra d'Isonzo; 2 Farla; 3 Farra di
Soligo; 4 Farra di Feltre; 5 Farra d'Alpago;
6 Farenzena; 7 Farra di Mel; 8 Farra
di Paderno; 9 Farra di Fonte; 10 Farra
Vicentina; 11 Fara di Gera d'Adda; 12 Fara
Olivana; 13 Faramania; 14 Fara Basiliana;

15 Fara Novarese; 16 Fariola;
17 Fallavecchia; 18 Faravella Falavella
Falavela; 19 Cafaggioli; 20 Cafagiolo;
21 Cafaggine; 22 Cafaggio; 23 Cafalo;
24 San Marino; 25 Fara S. Clemente;
26 Farindola; 27 Fara di Carpineto;
28 Fara di Sabina; 29 Fara S. Martino;
30 Fara di Ciono; 31 Fara di Cacciafumo;
32 Fara d'Olivo; 33 Serra fara Cafiero

dei Longobardi, che avevano compiuto imprese eccezionali e, nonostante il loro numero esiguo, avevano fondato un regno in Italia, si sparse per l'Europa. Il vescovo Nicezio di Treviri è ben conscio della fama "internazionale" di Alboino; Paolo ne ricorda le virtù militari e il coraggio. La prova che il personaggio era entrato nella tradizione epica (orale) ce la offre un poemetto anglosassone, il *Widsith*, che riserva cinque versi al figlio di Audoino. Ma l'apice della loro fortuna in Italia i Longobardi la raggiungono fra il VI e il VII secolo con un re come Agilulfo (591-616) e regine come Teodelinda, di cui Agilulfo fu il secondo marito, dopo Autari. La celeberrima lamina di Valdinievole (Pistoia), insieme con gli altri oggetti esposti, conferma la posizione di spicco di questo sovrano. Non è da meno Teodelinda, per la quale aveva grande considerazione il papa Gregorio Magno.
Un evento di grande rilievo nel regno longobardo fu la promulgazione dell'Editto di Rotari a Pavia nel 643. Figura-chiave, esperto e garante, fu il notaio di corte Ansoaldo, estensore materiale dell'Editto e vigile custode del suo dettato a ogni esemplazione. Comprovano l'applicazione dell'Editto molti documenti dell'epoca in cui ricorrono, tra l'altro, termini tecnici giuridici longobardi, come *gasindius, gastaldius, gairethinx, launechild, mundius.*
I nomi di persona venivano imposti, presso i Longobardi, secondo regole determinate. Spesso si ricorreva a un elemento del nome di uno o di tutti e due i genitori: la figlia di Alboino e Hlodsuinda si chiamava Alb-suinda. Il figlio di re Cuni(nc)pert si chiamava Liutpert e la figlia Cuni(nc)perga; ognuno di loro aveva

ereditato una metà del nome del padre.
L'impiego della scrittura presso i Longobardi appare limitato e strettamente collegato con la loro adesione al Cristianesimo e in particolare alla sepoltura cristiana. Per esigenze di ufficialità (come monete, sigilli, bolli, documenti, ecc.) la scrittura viene, più che accettata, tollerata.

In più casi si insinua il sospetto che, sottola superficie latina, si celi qualcosadi longobardo e pagano nello stesso tempo.
Forse c'è una doppia valenza in certi messaggi affidati alla scrittura, per esempio in ciò chesi legge sulla lamina di Valdinievolee su un tremisse di Cuniperto.
Per lo più i reperti longobardi tacciono.

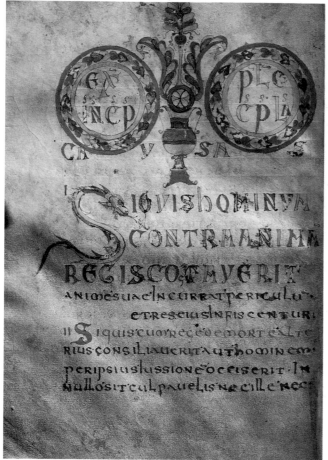

IV.1

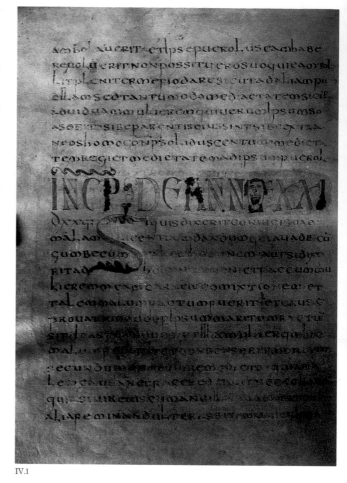

IV.1

**IV.1 Codice membranaceo dall'Italia settentrionale (Codex Vercellensis 188)**
22 x 19 cm
736-746
BC, Vercelli
Inv. n. Codex Vercellensis 188

Il re ariano Rotari, il suo notaio Ansoaldo e l'Editto.
Contiene, oltre all'Editto, le aggiunte dei successori al trono di Rotari, fino a Liutprando compreso; è di forma grosso modo quadrata. È un testimone di prim'ordine. Le parole longobarde vengono per altro fortemente deformate perché il copista non le comprende affatto.
È un rappresentante della tradizione italiana settentrionale delle leggi longobarde. (PS)
*Bibliografia*: BLUHME, MGH *Leges in folio*, XVI-XXI (con facsimile).

**IV.2 Pergamena dal Monastero di Sant'Ambrogio, Milano**
rettangolare dai bordi molto irregolari:
24 cm ca. (larg.), 47 cm ca. (alt.)
721 maggio 12, Piacenza
AS, Museo Diplomatico, Milano
cartella 1, n. 3

Originale. *Cartula de accepto mundio*. Anstruda, donna longobarda di libera condizione, figlia di Autareno, riceve dai fratelli Sigirad e Arochis tre soldi d'oro quale mundio per aver sposato un loro servo e promette di rimanere sotto la loro tutela per tutta la vita.
È la più antica pergamena conservata negli archivi di stato italiani; appartiene al periodo del re longobardo Liutprando ed è scritta in corsiva nuova italiana. In essa compare l'istituto giuridico del mundio che assegnava al padre, al marito o al più prossimo parente maschio, la tutela sulla donna longobarda. (MV)
Bibliografia: FUMAGALLI 1805; NATALE 1968; *Chartae Latinae Antiquiores* 1988.

**IV.3 Pergamena dall'Abbazia di San Salvatore nel Monte Amiata (charta promissionis)**
33 (32,4) x 22 cm
736 marzo, Tuscania
AS, Siena
Segnatura Archivistica: Diplomatico
San Salvatore Monte Amiata, 736 marzo

*Charta promissionis*: I fratelli Faichisi e Pasquale, figli di madre libera e del fu Benenato, aldio del Monastero di San Saturnino di Toscanella, promettono all'abate Mauro di risiedere in una casa del Monastero nel Vico Diano e di seguire i lavori di "warcinisca", cioè di falciare il prato e di fare una stalla sulla via.
Originale su pergamena. (SAF)
Bibliografia: KURZE 1974, pp. 3-4; *Chartae Latinae antiquiores...*1985, pp. 3-4 e bibliografia.

**IV.4 Pergamena da Bergamo (charta ordinationis)**
maggio 774 (anno della fine del regno longobardo)
BCM, Bergamo
Inv. n. Pergamene, n. 1 [B]

*Charta ordinationis et dispositionis*: in scrittura con influssi stranieri; equivale a un testamento, alla fine del regno di Desiderio e di Adelchi. Copia del IX secolo. "Taido, gasindio del re [...] dispone dei suoi beni", i servi [...] verranno manomessi dal vescovo "erga altario", secondo le nuove disposizioni di Liutprando, Leggi IX, 23. Vi figura il tecnicismo longobardo *scherpha* che equivale al nostro "beni mobili" (p. 436, riga 1). (PS)

Bibliografia: SCHIAPARELLI, CDL, II, pp. 429-437, n. 293.

### IV.5 Pergamena n. 72

15,5 × 83 cm
15 maggio 761
Archivio Arcivescovile di Lucca, Fondo Diplomatico 0,3
Inv. n. 72

Il vescovo di Lucca Peredeo, divide con suo nipote Sunderado molti servi dell'uno e dell'altro sesso, a ventotto dei quali dona la libertà.
Copia del VIII secolo esemplata da Osprando diacono che fu lo stesso estensore dell'originale. È quindi da presumersi che "l'exemplatio" sia dello stesso anno 761 o di poco successiva. (GG)
*Bibliografia*: BERTINI 1818, *Appendice*, p. 94, doc. 54; SCHIAPARELLI 1933, p. 73 doc. 154.

### IV.6 Anello a sigillo d'oro da Trezzo, t. maschile 2

anello: ⌀ 2,9 cm; piastra: ⌀ 2,1 cm; 0,3 cm (spess.); 27,68 gr
prima metà del VII secolo
SAL, Milano
Inv. n. 19467

Anello con piastra circolare e verga a sezione circolare; due sferette al punto di saldatura tra verga e piastra. Entro una cornice di punti incisi è ritratto un uomo, schematizzato, con grandi occhi circolari, capelli divisi in due bande da una scriminatura centrale, barba triangolare divisa da una riga centrale, mano sinistra benedicente. L'abito è bordato riccamente; ai lati è incisa, a rovescio, l'iscrizione *Rodc/his v(ir) il(lustris)* preceduta da una croce.
Infilato nel pollice sinistro del defunto, l'esemplare rientra nella ben studiata categoria degli anelli-sigillo (HESSEN 1978) usati in atti pubblici da alti dignitari del sovrano; il nome del dignitario compare sull'anello accanto al ritratto.
Non è stata ancora chiarita la carica dei *Viri illustres* cui veniva assegnato il sigillo, né si è d'accordo sul personaggio raffigurato: per alcuni è il dignitario, per altri il re. È noto un unico esemplare di anello-sigillo portato da una donna (Gumetruda). Secondo Werner l'immagine è del sovrano: impossibile stabilire quale, perché gli artigiani, imitando monete bizantine, avrebbero raffigurato genericamente un re; il dignitario avrebbe portato il sigillo con sé nella tomba perché nessun altro lo poteva usare. (MB)
Bibliografia: ROFFIA 1986, pp. 38-39, f. 17; WERNER 1978, pp. 440-441.

IV.2

IV.3

IV.4

IV.5

## IV.7 Anello-sigillo in oro da Trezzo d'Adda, t. maschile 4

⌀ 2,5 cm
VII secolo
SAL, Milano
Inv. n. ST. 47860

Il re ariano Rotari, il suo notaio Ansoaldo e l'Editto.

L'anello presenta una superficie piatta, su cui, oltre alla scritta rovescia ANSV + ALDO, divisa a metà dalla croce, vi è l'effige – che presuppone lo *ius imaginis* – di un personaggio con capigliatura e barba alla longobarda (confronta, per esempio, la lamina di Agilulfo).

Non è inverosimile che si tratti dell'anello-sigillo di quel notaio Ansoaldo che curò aspetti notarili all'atto della promulgazione dell'Editto di Rotari e anche in séguito. Tutti gli altri Ansoaldo che risultano attestati appartengono all'VIII secolo. (PS)
Bibliografia: JARNUT 1972, pp. 53-54.

## IV.8 Iscrizione funebre di Cunincperga in marmo grigio da Sant'Agata in Monte

88 x 109 x 4,7 cm
metà dell'VIII secolo
MC, Pavia
Inv. n. Museo Civico Malaspina B 21, vecchio inv. n. 758

I legami familiari di re Cuniperto, figlio di re Perctarit e padre di re Liutperto. Iscrizione funebre di Cunincperga, mutila nella parte destra, in latino. Il nome appare nella forma *Cvnincpergae* alla IV riga.

Interessa sia come esempio di acculturazione che di ricorso al latino per un epitaffio. Cunincperga è da correlare col padre Cunincpert, del cui nome riprende la prima parte. (PS)
Bibliografia: PANAZZA 1953, p. 263, n. 75 (tav. CXI di fronte a p. 260).

## IV.9 Epigrafe funeraria in marmo del vescovo Vitaliano

157 cm (alt.), 77 cm (larg.)
VIII secolo
attualmente murata sulla parete occidentale della cripta accanto all'altare nella Cattedrale di San Leopardo, Osimo

Lastra rettangolare composta da una cornice piuttosto larga decorata con motivi a girali di vite molto schematizzati, diramantisi da un cantaro posto su uno dei lati brevi e fiancheggiato da due rosette. All'interno dei girali si alternano a foglie con schematici grappoli d'uva delle rosette. In alto, al centro del lato breve si trova una croce pa-

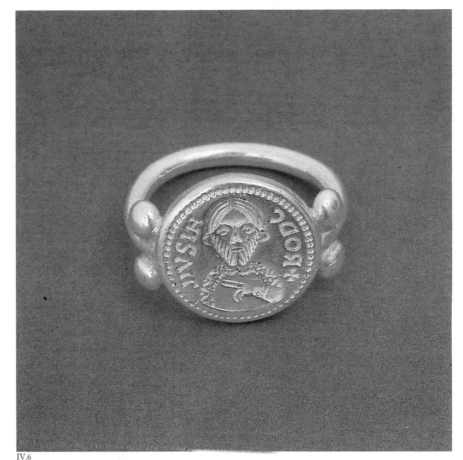

IV.6

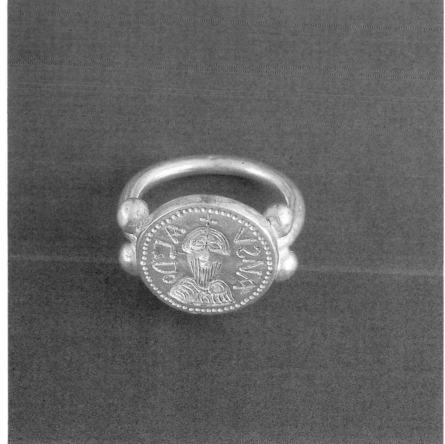

IV.7

IV.8

tente inscritta in due cerchi concentrici; su ogni braccio e in corrispondenza dell'incrocio sono scolpite quattro rosette. Una iscrizione è incisa al centro della lastra: + HIC REQUI/ESCIT/ IN PA/CE/ VITA/LIA/NUS/ SERVUS/ XPI EPI.

La lastra che ricorda Vitaliano, vescovo di Osimo nell'VIII secolo, accompagnò molto probabilmente l'urna con le sue spoglie, conservata in origine nella stessa cattedrale, poi nascosta tra il X e l'XI secolo per evitarne la profanazione, quindi tornata alla luce durante la costruzione di una nuova campata nella zona del presbiterio, voluta dal vescovo Giovanni da Uguccione (1295-1320).

Il repertorio iconografico della lastra è co-mune anche ad altri ambiti geograficamente distanti da quello marchigiano; la lastra di San Colombano a Bobbio, per esempio, ripropone, leggermente variati, gli stessi temi figurativi visti per l'esempio di Osimo, oltre a ripeterne, grossomodo invariato, lo schema compositivo. (CG)
Bibliografia: GABBRIELLI 1961, pp. 81 sgg.; GRILLANTINI 1981, pp. 443 sgg.; PERONI 1986, pp. 279 sgg.

### IV.10 Epitaffio di Agrippino in marmo di Musso dal Battistero di Sant'Eufemia nell'Isola Comacina
187 × 78 cm; lettere alte 2,5-3 cm
metà del VII secolo

Chiesa di Sant'Eufemia a Ossuccio
sul lago di Como

I 14 distici, mentre tessono un lungo e lusinghiero elogio del vescovo Agrippino di Como, fornendoci non pochi dati biografici, sono in grado di documentare anche questioni storiche generali relative alla controversia tricapitolina nell'Italia settentrionale e al legame canonico da allora stabilitosi fra la diocesi di Como e Aquileia.
Degere quisquis amat ullo sine c[rimine v]ita[m]
ante diem semper lumina mortis [habet];
illius adventu suspectus rite dicatus
Agripinus praesul hoc fabricavit opu[s].
Hic patria(m) linquens propriam karosque

IV.9

IV.10

pare[ntes]

pro s(an)c(t)a studuit pereger esse fide.

Hic pro dogma patrum tantos tulerare la-
[bores]

noscitur ut nullus ore referre queat.

Hic humilis militare D(e)o devote cupivi[t]

cum potuit mundi celsos habere grados.

Hic terrenas opes maluit contemnere
cunctas

ut sumat melius praemia digna poli.

Hic semel exosum saeclum decrevit habere

et solum diliget mentis amore D(om)no.

Hic quoque iussa seque(n)s D(om)ni

legemque tonantis

proximum ut sese gaudet amare suum.

Hunc etenim, quem tanta virum documen-
ta decorant,

ornat et primae nobilitatis honor.

His Aquileia ducem illum distinavit in oris

ut gerat invictus proelia magna D(e)i

His caput est factis summus patriarca Io-
hanne[s]

qui praedicta tenet dignus in urbe sedem.

Quis laudare valet clerum populumque
Comense(m)

rectorem tantum qui petiere sibi?

Hi sinodos cuncti venerantes quattuor
almas

concilium quintum postposuere malum.

Hi bellum ob ipsas multos gessere per
annos

sed semper mansit insuperata fides.

I primi 16 versi sono assimilabili a un cento-
ne di formule di comune impiego abilmen-
te ricucite. Alla seconda sezione del carme,
cioè ai 6 distici finali, l'economia del com-
ponimento riserva la funzione espressa-
mente informativa e comunicativa, tanto
più che proprio il v. 17, il primo della sezio-
ne documentale, sembra introdurre la figu-
ra storicamente delineata di Agrippino sul-
la base di *documenta* sia pur difficilmente
individuabili. In questa sezione meno strin-
gente è il vincolo della retorica e meno sen-
sibile il peso dei modelli che ci inducono a
individuare un'officina di produzione pa-
vese. (GC)

*Bibliografia*: MONNERET DE VILLARD 1914,
pp. 153-154; CUSCITO 1977, pp. 238-244;
RONCORONI 1980, pp. 99-149.

## IV.b Le monete

*Ermanno A. Arslan*

I Longobardi giungono in Italia conoscendo la moneta ma privi dei presupposti per una reale cultura monetaria.

La moneta, preferibilmente il tremisse in oro, sia bizantina che imitata, non è mezzo per transazioni economiche ma simbolo di *status*, gioiello, amuleto. Come tale si carica nelle imitazioni di valenze simboliche, con spesso lo stravolgimento delle leggende e la modifica dei tipi.

Nei territori occupati la presenza longobarda segna una immediata semplificazione dei meccanismi della circolazione: scompare la moneta di bronzo, inutile in un regime di scambio in natura, e si riduce quella dell'argento, ridotta a frazioni di siliqua molto piccole. Ciò mentre nei territori bizantini resiste la circolazione trimetallica.

Nello spazio longobardo circolano in questa prima fase, sembrerebbe nel completo disinteresse delle autorità occupanti, tremissi a nome di Giustiniano I e di Giustino II, prodotti, più che dai Longobardi, per i Longobardi, come probabilmente era anche per l'argento.

Solo con Agilulfo il re assume l'iniziativa e il controllo della coniazione della moneta, accettando per il tremisse al D. il busto dell'imperatore Maurizio Tiberio (582-602) e al R. la Vittoria con globo crucigero. Poco più tardi anche in Italia meridionale (Benevento?) iniziano coniazioni simili, a nome però di Eraclio (610-641) e con al R. la croce. Per buona parte del VII secolo, a nord e a sud, vengono battuti tremissi (nei due tipi) e scarsa monetazione in argento (a Benevento anche con il monogramma di Eraclio), a nome degli imperatori che si succedono a

Bisanzio, talvolta con leggende stravolte. Nella seconda metà del secolo si registra però un sempre più netto rifiuto del nome dell'imperatore sulla moneta, che evolve lentamente verso una formulazione "nazionale". Nel nord inizialmente si riprendono, in monete a tondello largo e a peso calante, leggenda e tipo dei primi tremissi a nome di Maurizio Tiberio, analogamente ai Goti con Anastasio nell'ultima fase della guerra con i bizantini, mentre nel sud si hanno tipi globulari con leggenda completamente stravolta, sia al D. che al R. Nel nord con Perctarit si ha poi il primo tentativo di porre il monogramma reale sulla moneta in argento e il monetiere Marinus pone il proprio nome sulle monete curee, analogamente a quanto era la norma in area merovingia.

Il processo si conclude con la fine del secolo: Cunincpert conia tremissi, del tipo con la Vittoria, con il proprio nome, come Rex, sia al D. che al R. e, successivamente, attua una coraggiosa riforma monetaria. Viene proposta, in una zecca nella quale lavorano maestranze bizantine, una moneta completamente nuova, di peso pieno, praticamente di oro puro, con il ritratto e il nome del re al D. e il tipo "nazionale" militare di San Michel al R., in precisa contrapposizione ai contemporanei tipi bizantini. Quasi contestuale è il rinnovamento nella zecca di Benevento, nella quale però si ha maggiore dipendenza dalla monetazione bizantina, nella cui area di circolazione la città longobarda è inserita. Si accetta quindi la coniazione del solido accanto al tremisse, mantenendo, fino al coinvolgimento nello spazio politico carolingio (con Grimoaldo III), il nome dell'imperatore sul D., anche se talvolta pesantemente abbreviato.

Il duca è presente solo con la propria iniziale, a partire da Gisulfo I (689-706). Anche a Benevento appaiono operanti, almeno nella prima fase, maestranze di educazione bizantina. Nella successiva prima metà dell'VIII secolo la monetazione nel nord si attesta sul tipo con il busto dell'imperatore e con San Michele, con prodotti che via via divengono però sempre più trasandati, con peso e lega in continuo peggioramento. Sui tremissi di Liutprando sono sporadicamente i nomi dei monetieri. I materiali conservati forniscono chiari indizi di uno scarso controllo, che si ripropone ciclicamente, delle coniazioni da parte dell'autorità regia, con forse l'attivazione di zecche periferiche (in Piemonte? in area alpina centro-orientale?). Situazione questa nella quale forse va anche letta l'attivazione di una serie di zecche nella Tuscia, che battono tremissi autonomi con la croce al R. e con nuovi tipi di D.: con il monogramma della città (Lucca) o con una stella in circolo e leggenda pure circolare con il nome della città, indicata come *flavia* (Pisa, Pistoia, Lucca, forse Chiusi). Si tratta del tipo detto "stellato". In questa monetazione appare presente tra i re solo Aistulf (749-756) (Lucca).

Con Aistulf si ha anche la misura della diversità della circolazione nei territori longobardi e in quelli bizantini. Durante la sua effimera conquista di Ravenna (751-756) conia a nome proprio con caratteristiche bizantine, in oro (con pesi irregolari) e in rame, metallo da secoli scomparso dall'Italia non bizantina. A Benevento, attenta al potente vicino bizantino, non si hanno per lungo tempo modifiche nei tipi dei solidi e tremissi coniati. Nella monetazione del nord si ha invece

una profonda crisi del dato figurativo sulla moneta, ormai adeguata al peso ridotto del tremisse bizantino. Mentre il San Michele del R. viene sempre più stilizzato, al D. Ratchis, nel suo primo regno (744-749), propone il proprio busto frontale. Il tipo viene subito abbandonato e Aistulf (seguito da Ratchis nel secondo regno – 756-757 – e inizialmente da Desiderio, dal 756) lo sostituisce con un enigmatico monogramma con leggenda in circolo con il nome del re.

Desiderio, che proviene dalla Tuscia, adotta infine per l'intero regno il tipo dello "stellato", con l'indicazione di Milano, Pavia (*Ticinum*), Castelseprio, Ivrea, Treviso, Vicenza, Pombia, Novate, Piacenza, Vercelli, Lucca, Pisa. Si tratta sempre di tremissi, prodotti con tecnica e stile sempre più trasandati e con un costante peggioramento nel peso e nella lega. L'uso dell'oro conferma però il collegamento dell'economia longobarda con il mercato nel quale circolava la moneta bizantina. È quindi comprensibile come Carlo Magno, dopo la conquista del regno (774), continuasse la coniazione di "stellati" aurei: si hanno tremissi per Bergamo, Coira (con sensibili differenze), Lucca, Milano, Pisa, Castelseprio, Pavia (*Ticinum*), sempre indicate come "flavie".

Tali coniazioni cessano nel 781, con l'introduzione di una moneta unica d'argento. La monetazione longobarda prosegue a Benevento, dove Grimoaldo, liberatosi dalla tutela di Carlo Magno nel 792, si propone come principe. La monetazione denuncia la collocazione intermedia del principato tra mondo carolingio e bizantino, tra l'area della circolazione dell'oro e quella dell'argento. Si coniano, con il nome del principe, solidi e tremissi in oro con i tipi consueti (solo Sicone adotta al R. dei solidi un tipo con San Michele frontale) e denari in argento.

La vicenda monetaria di Benevento, con ciclici tentativi di impostare una politica monetaria coraggiosa, come con le massicce coniazioni di solidi di Sicardo (832-839), vede la rinuncia all'oro dopo Radelchi I (839-851), segno di una definitiva acquisizione all'area monetaria "europea" e di un allontanamento dei condizionamenti bizantini. Le emissioni continuano in argento fino alla fine del IX secolo, sempre più scadenti, in un quadro politico nel quale Benevento viene marginalizzata.

Costantemente in crescita appare invece in questi anni Salerno, che ha una prima fase di emissioni a carattere "beneventano", con Siconulf (839-849), che conia (per Benevento) solidi e denari. La monetazione successiva, del IX secolo, è solo argentea, come gran parte di quella contemporanea di Capua, che sembra però avere, a cavallo tra IX e X secolo, anche alcune prime coniazioni in rame. L'ultima fase, dell'XI secolo, vede Salerno inserita, con coniazioni in rame, nella circolazione mediterranea, accanto a monete bizantine (oro e rame) e arabe (oro).

Bibliografia: ARSLAN 1978; ID. 1984, pp. 413-444; GRIERSON - BLACKBURN 1986, pp. 66-72, pp. 72-73, pp. 575-589.
Per il Regno longobardo, la Tuscia, le coniazioni auree di Carlo Magno in Italia: ARSLAN 1986, pp. 249-275; BERNAREGGI 1983; GRIERSON 1956, pp. 130-147; *C.N.I.*, voll. IV, V, XI; LAFAURIE 1967, pp. 123-125; MARTIN 1980, pp. 231-237; ODDY 1972, pp. 193-215.
Per Benevento e Salerno: ARSLAN 1986; CAGIATI 1916-1917; ID. 1925; CAPPELLI 1972; ID. 1976 (1980), pp. 25-29; *C.N.I.*, vol. XVIII; GRIERSON 1956, pp. 37-59; ID. 1972, pp. 153-165; MANGIERI 1986, pp. 105-122; ID. 1989, pp. 345-386; ODDY 1974, pp. 78-109; SAMBON 1912; ID. 1919.

## La prima monetazione

### IV.11 Tremissi aurei coniati in area transalpina (Pannonia?)

intorno alla metà del VI secolo
a. MC, Udine; b. CR, Roma; c. MN, Cividale; d. MN, Cividale; e. MN, Cividale
Inv. n. Udine, MC It. 1924 Collezione Cigoi-Del Negro-Tartagna; Roma, CR; Cividale, MN nn. 868-875 dalla necropoli Cella (874 busto a dx)
Cividale, MN nn. 527-N5586; Cividale, MN n. 4000 B, tomba 32, 1916

IV.11          IV.11

IV.11          IV.11

Tremissi aurei coniati prima della discesa in Italia. Imitati dai tremissi bizantini, di peso corretto, con forte tendenza alla stilizzazione e allo stravolgimento dell'immagine e della legenda, con inserimento di elementi figurativi fortemente simbolici. Frequente uso non monetale, specialmente come elementi di collana.
D/ Busto loricato a d. o s. diademato. Legenda spesso completamente o parzialmente pseudoepigrafica
R/ Vittoria frontale con globo crucigero nella s. e ghirlanda nella d. Legenda in circolo o in esergo pseudoepigrafica.
a. Udine: Busto a sinistra
b. Roma: Al D/ compare una testa d'aquila affrontata alla testa umana
c. Cividale dalla necropoli Cella; i tremissi appaiono montati in collana
d. Cividale dalla necropoli San Giovanni, con appiccagnolo: utilizzo non monetale
e. Cividale dalla tomba 32, con appiccagnolo. (EAA)

### IV.12 Tremissi aurei a nome di Giustiniano I e Giustiano II (527-565; 565-578)

MN, Cividale; M.A.Me, Roma; MC Brescia
Inv. n. a. Cividale MN, n. 443/N5502; b. Cividale MN, nn. 866-867-876/878-524/N5583-881-879; c. Cividale MN, nn. 38900-38906; d. Roma, Museo Alto Medioevo; e. Brescia MC, n. 4

Tremissi analoghi ai precedenti ma con stravolgimento meno spinto e legenda ancora riconoscibile, a nome di Giustiniano I (527-565) e di Giustino II (565-578). Peso corretto.
Spesso di uso non monetario (montati in collane).
D/ *dnivstinianvsppav* o *dnivstinvsppavc*. Busto loricato a destra
R/ *victoriaavcvstorvm*. In es. *conob* (o simile). Vittoria stante frontale a d. con globo crucigero nella s. e ghirlanda nella destra.

a. A nome di Giustiniano I: Cividale
b. A nome di Giustiniano I: Cividale dalla necropoli Cella; il n. 879 con appiccagnolo
c. A nome di Giustiniano I: Cividale dalla necropoli di San Giovanni
d. A nome di Giustiniano I: Roma, da Nocera Umbra, collana con 7 trasmissi dalla t. 17
e. A nome di Giustino II: Brescia. (EAA)

### IV.13 Tremissi aurei a nome di Giustiniano I e di Giustino II (527-565; 565-578)

MN, Cividale
Inv, nn. a. 886; b. 400A

Tremissi analoghi, di buon stile e peso, coniati in zecche italiane di tradizione bizantina per il mercato longobardo. A nome di Giustiniano I e di Giustino II.
D/ *dnivstinianvsppavc* o *dnivstinvsppavc*
a. Cividale dalla necropoli Cella
b. Cividale, tomba 32 con appiccagnolo. (EAA)

### IV.14 Monetazione argentea a nome di Giustiniano I e di Giustino II

ultimo quarto del VI secolo

MN, Cividale
Inv. nn. 883-882-884

Monetazione argentea (1/4, 1/8 di siliqua ?) a nome di Giustiniano I (527-565) e di Giustino II (565-578), spesso fortemente stilizzata, coniata in Italia a imitazione di tipi bizantini ravennati. Zecca incerta.
D/ *dnivstinianvsppavc* o *dnivstinvsppavc* spesso stravolta o ridotta. Busto loricato a d.
R/ Croce latina.
a. A nome di Giustino II. Cividale, dalla necropoli Cella. (EAA)

### IV.15 Tremisse aureo a nome di Maurizio Tiberio (582-602)

RAN, Milano
Inv. nn. L 6 e 7

Tremisse aureo a nome di Maurizio Tiberio (582-602). Il tipo, a peso pieno, buona lega, diametro ridotto. Coniati in zecca reale (Pavia?).
D/ *dnmavrctbppavc*. Busto di Maurizio Tiberio a d., diademato e loricato. Talvolta lettera nel campo a d.
R/ *victoriaavcvstorvn* (molte lettere semplificate). In es. *conor* (o simile). Vittoria alata frontale, con globo crucigero nella s e ghirlanda nella d. (EAA)

IV.16 **Tremissi a nome di imperatori bizantini**
prima metà del VII secolo
MC, Torino
Inv. n. III/3

Tremissi analoghi a nome degli imperatori bizantini della prima metà del VII secolo (Focas, Eraclio, Costante II).
D/ *dnheraclivsppavc* per le monete a nome di Eraclio. (EAA)

IV.15D          IV.15R

IV.17 **Tremisse a nome di Maurizio Tiberio, II tipo**
metà del VII secolo
RAN, Milano
Inv. n. 14-16

Di peso e lega calanti, largo diametro, figurazione barbarizzata. Di zecca reale (Pavia ?).
D/ *dnmatitbppvi* Busto loricato a d. fortemente stilizzato. Spesso lettera nel campo a d.
R/ legenda pseudoepigrafica derivata da *victoriaavcvstorvn* con andamento speculare a d. e a s. Analogo in es. da *conob* Vittoria alata frontale con globo crucigero nella s. e ghirlanda nella d., fortemente stilizzata. (EAA)

IV.17D          IV.17R

IV.17D          IV.17R

IV.18 **Monetazione argentea (1/8 di siliqua)**
prima metà del VII secolo
non presente in mostra

Con monogrammi reali o di duchi (?). (EAA)
Bibliografia: Cfr. HAHN 1988, pp. 317-321, con lettura da approfondire.

IV.17D          IV.17R

IV.19 **Monetazione argentea con monogramma di Perctarit(?)**
seconda metà del VII secolo
CR, Roma
Inv. nn. 29 e 16

Monetazione argentea (1/8 di siliqua ?) con monogramma di Perctarit (?).
D/ Legenda. Testa diademata a d. o tipo del R/ incuso
R/ Monogramma con segni variabili.
a. Roma n. 29. Tracce di testa a d.
b. Roma n. 16. Al D/ monogramma del R/ incuso. (EAA)

IV.19a          IV.19b

IV.19a          IV.19b

**IV.20 Tremisse aureo di Marinvs Mon**
metà del VII secolo
RAN, Milano
Inv. n. L 59

Di peso e lega calanti, largo diametro, figurazione barbarizzata. Di zecca reale (Pavia ?).
D/ *marinvsmon*. Busto a d.
R/ Legenda con andamento speculare. Id in es. Vittoria alata frontale con globo crucigero nella s. e ghirlanda nella d. (EAA)

IV.20                       IV.20

**IV.21 Tremisse aureo di Cunincpert,
I tipo**
688-700
RAN, Milano
Inv. n. L 31

Di peso e lega calanti. Zecca reale (Pavia ?).
D/ *dncvnincpert*. Busto a d. con sul petto *rex* monogrammatico. Talvolta lettera nel campo a d.
R/ *+dncunincpertrex* Vittoria alata frontale con globo crucigero nella s. e ghirlanda nella d. (EAA)

IV.21D                    IV.21R

**IV.22 Tremissi aurei di Cunincpert,
II tipo, Ariperto II, Liutprando**
fine del VII-prima metà dell'VIII secolo
RAN, Milano
Inv. nn. a. L 34; b. L 45; c. L 47

Tremissi aurei riformati di Cunincpert (688-700), Ariperto II (701-712), Liutprando (712-744). Inizialmente buoni peso e lega, diametro ridotto, ottimo stile. Successivamente peso e lega calanti, diametro largo, stile barbarizzato. Zecca reale (Pavia ?) e nelle fasi più avanzate forse zecche periferiche ducali. In queste talvolta il nome di monetieri sul busto di Liutprando (non presenti in mostra).
D/ *dncvnincpe* o *dnaripe* o *dnlivtpran* (o simili). Busto diademato e loricato a d. A d. nel campo simbolo (mano) o lettera/e o monogramma
R/ *scsmihahil* San Michele alato armato stante a s. con scudo nella s. e croce astile nella d.
a. Cunincpert (Milano n. L 34)
b. Ariperto II (Milano n. L 45)
c. Liutprando (Milano n. L 47). (EAA)

IV.22aD                IV.22aR

IV.22b                  IV.22b

IV.22c                  IV.22c

**IV.23 Tremisse aureo di Ratchis**
744-749
CR, Roma
Inv. n. 74

Tremisse aureo con il busto frontale e il San Michele.

Primo regno di Ratchis (744-749). Zecca reale.
D/ *dnratchisrex*. Busto frontale di Ratchis. (EAA)

### IV.24 Tremissi aurei con monogramma di Aistulf
metà dell'VIII secolo
RAN, Milano
Inv. nn. L 60-L 58-L 62

IV.24a      IV.24a

Tremissi aurei con monogramma: Aistulf (749-756), Ratchis (secondo regno: 756-757), Desiderio (primi anni, dal 756). Zecca reale (Pavia ?).
D/ +*dnaistulfrex* o +*dnratchisprin* o +*dndesiderivs* intorno a monogramma incerto variabile.
a. Aistulf (Milano, L 60)
b. Ratchis (Milano, L 58)
c. Desiderio (Milano, L 62). (EAA)

IV.24b      IV.24b

### IV.25 Tremissi aurei (?) di Aistulf a Ravenna
751-756
MB, Padova

Peso spesso eccedente.
D/ *dnaistulfrex*. Busto frontale del re
R/ croce latina su gradini. (EAA)

IV.24c      IV.24c

### IV.26 Rame (follis) di Aistulf a Ravenna
751-756
MC, Ravenna
Inv. n. 336/2699

D/ Legenda e busto frontale del re
R/ Segno di valore. (EAA)

IV.25D      IV.25R

### IV.27 Tremissi aurei aniconici (stellati) di Desiderio e di Carlo Magno
RAN, Milano; RAN, Milano; CR, Roma
Inv. nn. a. L 63; b. L 79; c. CR 115

Tremissi aniconici aurei (stellati) di Desiderio (756-774) e di Carlo Magno (774-781). Peso e lega calante. Coniati per una serie di città, definite con il termine *flavia*.
D/ Legenda con il nome della città, definita *flavia*
R/ *dndesiderivsrx* o *dncarolusdx*. Croce potenziata.
a. Desiderio per *Mediolanum*
b. Desiderio per Treviso
c. Carlo Magno per Pisa. (EAA)

IV.27a      IV.27a

IV.27b      IV.27b

### Monetazione della Tuscia

**IV.28 Tremisse aureo con monogramma di città**
dall'inizio dell'VIII secolo
CR, Roma; RAN, Milano
Inv. nn. a. 85, b. L 84

D/ Monogramma di città
R/ Croce greca potenziata in pseudolegenda.
a. Con monogramma incerto
b. Con monogramma di Lucca. (EAA)

IV.28a                     IV.28a

**IV.29 Tremisse aureo aniconico della Tuscia**
1,41 gr
secondo quarto dell'VIII secolo
a. MB, Padova; b. RAN, Milano
Inv. nn. 45, L. 83

IV.28b                     IV.28b

Stellato con l'indicazione della città come *flavia*
D/ Stella a sei raggi in campo lin. Intorno nome della città indicata come *flavia*
R/ Croce greca potenziata. Intorno pseudolegenda.
a. Per Lucca
b. Per Pistoia. (EAA)

IV.29D                     IV.29R

**IV.30 Tremissi aurei di Aistulf**
749-756
RAN, Milano
Inv. n. L 85

Tremissi aurei di Aistulf (749-756) per Lucca.
D/ +*dnaistvlfrex* (EAA)

IV.29                     IV.29

IV.30                     IV.30

## Monetazione incerta dell'Italia centro-meridionale

### IV.31 Tremissi aurei
prima metà del VII secolo
RAN, Milano, Arslan
Inv. n. L 80

Tremissi aurei a nome di imperatori di Bisanzio (Eraclio o Costante II) o anonimi, con la croce e a tondello largo. Zecche incerte.
D/ Legenda riferita all'imperatore o pseudolegenda. Busto diademato a d.
R/ Pseudolegenda intorno e in es. Croce greca potenziata. (EAA)

IV.31    IV.31

### IV.32 Tremissi aurei anonimi
dalla metà del VII secolo
MC, Brescia
Inv. n. 21

Tremissi aurei anonimi analoghi con tondello a diametro ridotto. Zecca in Italia centro meridionale (Benevento ?).
D/ Nel campo a d. lettera variabile (solitamente B). (EAA)

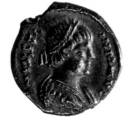 

IV.32    IV.32

### IV.33 Monetazione argentea di Eraclio
CR, Roma
Inv. n. 121

1/8 di siliqua a nome di Eraclio. Quasi sicuramente zecca di Benevento.
D/ Busto diademato a d. con tracce di legenda
R/ Monogramma di Eraclio. (EAA)

IV.35a    IV.35a

### IV.34 Monetazione di Gisulfo I duca
689-706

Monetazione aurea di tipo bizantino con iniziale di Gisulfo I duca. (EAA)

IV.35c    IV.35c

### IV.35 Monetazione aurea dei duchi (706-774) e del principe (774-787)
d. 1,41 gr; e. 3,92 gr; i. 1,36 gr; r. 1,19 gr; e. 1,17 gr
706-774 e 774-787
a. CR Roma; b. MN, Cividale; c. CR, Roma; d. RAN, Milano; e. RAN, Milano; f. CR, Roma; g. MN, Napoli; h. CR, Roma; i. RAN, Milano; k. CR, Roma; l. CR, Roma; m. CR, Roma; n. CR, Roma; o. CR, Roma; p. CR, Roma; q. CR, Roma; r. RAN, Milano
Inv. nn. a. 489, b. 455 e 458, d. L 88, e. L 89, f. 516, g. Fiorelli 9, h. 518, i. L 90, k. 526, l. 539, m. 540, n. 543, o. 545, p. 548, q. 552, r. L 92 e 93

IV.35d    IV.35d

IV.35e    IV.35e

IV.35f                 IV.35f

 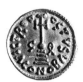

IV.35h                 IV.35h

IV.35i                 IV.35i

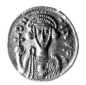 

IV.35K                 IV.35K

IV.35l                 IV.35l

Monetazione aurea (solido e tremisse) dei duchi e del principe.
Mancano in mostra il solido e il tremisse di Audelao (731), il tremisse di Godescalco, alcuni tipi di Liutprando con Scauniperga e di Liutprando solo, i due tipi di tremissi anonimi con mano, il solido di Arichis con mappa.
D/ Legenda contratta riferita all'imperato-re e infine generica. Busto frontale diademato con globo crucigero nella d.
R/ Legenda derivata da *victoriaavcvsti*.
Poi riferita al Principe (774-787).
Lettere in es. Croce latina potenziata su gradino/i. Ai lati iniziali del duca e poi del Principe.
a. Solido di Romualdo II (706-731)
b. Tremisse di Romualdo II (706-731)

c. Solido di Gregorio (732-739)
d. Tremisse di Gregorio (732-739)
e. Solido di Godescalco (739-742) a nome di Giustiniano II
f. Solido di Gisulfo II (742-751)
g. Tremisse di Gisulfo II (742-751) a nome di Giustiniano II
h. Solido di Gisulfo II (742-751) con croce senza globo e mappa nella s.
i. Tremisse di Gisulfo II (742-751) con croce senza globo e mappa nella s.
k. Solido di Liutprando (751-758) L/
l. Tremisse di Liutprando (751-758) D/LX
m. Solido anonimo con mano (periodo di Liutprando)
n. Tremisse di Arichis II duca (758-774), I tipo, con mappa
o. Solido di Arichis II duca (758-774), II tipo, con globo crucigero, senza mappa
p. Tremisse di Arichis II duca (758-774), II tipo
q. Solido di Arichis II Principe (774-787)
r. Tremisse di Arichis II Principe (774-787). (EAA)

**IV.36 Monetazione aurea di Grimoaldo III con Carlo Magno**
788-792
a-c-d-e-f. CR, Roma; b. RAN, Milano
Inv. nn. a. 565; b. L 95; c. 561; d. 568; e. 569; f. 563

Monetazione aurea (solido e tremisse) di Grimoaldo III con Carlo Magno (788-792).
D/ grimvald (o simile)
R/ *doms car. cx*. In es. *vic*.
a. Solido con *g/r*
b. Solido con *d*
c. Solido con gr in monogramma
d. Tremisse con *g/r*
e. Tremisse con *d*
f. Tremisse con *gr* in monogramma. (EAA)

**IV.37 Monetazione argentea di Grimoaldo III con Carlo Magno (788-792)**
788-792
MN, Napoli
Inv. n. Collezione Santangelo 553

In mostra solo un tipo:
D/ Monogramma a croce di Carlo Magno
R/ Monogramma di Grimoaldo III.
a. denaro. (EAA)

**IV.38 Monetazione aurea di Grimoaldo III Principe**
792-806
RAN, Milano; CR, Roma
Inv. nn. L 96 e 97; L 98; 582

IV.35m          IV.35m          IV.36a          IV.36a

IV.35n          IV.35n          IV.36b          IV.36b

IV.35p          IV.35p          IV.36c          IV.36c

IV.35q          IV.35q          IV.36d          IV.36d

IV.35r          IV.35r          IV.36e          IV.36e

IV.35r          IV.35r          IV.36f          IV.36f

D/ *grimvald*. Busto frontale diademato con globo crucigero nella d.
R/ *victorvprincip*. Croce latina potenziata su gradino/i. Ai lati g/r.
a. Solido
b. Tremisse. (EAA)

## IV.39 Monetazione argentea di Grimoaldo III Principe
792-806
RAN, Milano
Inv. n. L 99

D/ Monogramma di Grimoaldo
R/ *benebentv*. Croce latina potenziata su gradini
a. denaro. (EAA)

## IV.40 Monetazione argentea di Grimoaldo IV
806-817
CR, Roma
Inv. n. 606

D/ *grimoaldfilivsermenrihi*. Simbolo a forma di tridente
R/ *archangelvsmichael*. Elemento centrale a otto bracci.
a. denaro. (EAA)

## IV.41 Solido aureo di Sicone
817-832
RAN, Milano
Inv. n. L 100

D/ *sicoprinces*. Busto frontale diademato con globo crucigero
R/ *michelarcangelvs*. Lettere in es. San Michele frontale con globo crucigero nella s. e pastorale nella d. (EAA)

## IV.42 Tremisse aureo di Sicone
817-832
CR, Roma
Inv. n. 615

R/ *archangelusmichael*. Croce latina potenziata su gradino. *s/c* (EAA)

## IV.43 Denaro argenteo di Sicone
817-832
CR, Roma
Inv. n. 627

D/ *princebenebenti*. Monogramma cruciforme di Sicone. (EAA)

IV.44  **Monetazione aurea di Sicardo**
832-839
RAN, Milano
Inv. n. 102, L 103

D/ *sicardv.* Busto frontale diademato con
globo crucigero.
a.  solido
b.  tremisse. (EAA)

IV.42a                                    IV.42a

IV.45  **Denaro argenteo di Sicardo**
832-839
CR, Roma
Inv. n. 697

D/ *\*princebenebenti.* Monogramma cruci-
forme di Sicardo
R/ Croce su tre gradini. (EAA)

IV.43                                     IV.43

IV.46  **Solido aureo di Radelchi**
839-851
CR, Roma
Inv. n. 707

D/ *radelchis.* Busto frontale diademato con
globo crucigero. (EAA)

IV.47  **Monetazione argentea di Radelchi**
839-851
CR, Roma (solo uno dei tipi in mostra)
Inv. n. 712

D/ *\*princesbenebenti.* Monogramma cruci-
forme di Radelchi. (EAA)

IV.44a                                    IV.44a

IV.48  **Monetazione argentea
(denari) di Adelchi**
853-878
a. RAN, Milano;
b. RAN, Milano;
c. CR, Roma
Inv. nn. L 106; L 105; 714

In mostra selezione di tipi:
a.  I tipo
b.  II tipo
c.  VIII tipo. (EAA)

IV.44b                                    IV.44b

IV.49  **Monetazione argentea
(denari) di Adelchi e Ludovico**
867-870
CR, Roma
Inv. n. 728

Solo un tipo in mostra
a.  I tipo. (EAA)

IV.45                                     IV.45

IV.46                                     IV.46

**IV.50 Monetazione argentea
(denari) di Ludovico**
867-870
a-b. RAN, Milano; c. CR, Roma
Inv. nn. a. L 107; b. L 108; c. 748

a. Con Angilperga. I tipo
b. Con Angilperga. II tipo
c. Con VI tipo. (EAA)

IV.47                             IV.47

**IV.51 Denaro anonimo (età di Adelchi)**
RAN, Milano
Inv. n. L 109

D/ *benebentv*. Croce latina. Alfa-omega
R/ *scamaria*. Elemento a sei bracci.

IV.48a                           IV.48a

**IV.52 Denaro argenteo di Gaiderio**
878-881
CR, Roma
Inv. n. 749

D/ *gaideriprin* in monogramma cruciforme
e nei quarti.
R/ *smar* in monogramma cruciforme.
(EAA)

**IV.53 Denaro argenteo di Radelchi II**
881-884
CR, Roma
Inv. n. 751

IV.48b                           IV.48b

D/ *radelhisprin* in monogramma crucifor-
me e nei quarti. (EAA)

**IV.54 Denaro argenteo di Aio**
884-896
CR, Roma
Inv. n. 752

D/ *aiopri* in monogramma cruciforme.
(EAA)

IV.48c                           IV.48c

**Monetazione longobarda di Salerno**

**IV.55 Solido aureo di Siconolfo**
839-849
CR, Roma
Inv. n. 755

D/ *siconolfvs*. Busto frontale diademato
con globo crucigero
R/ *victorprincib*. Croce latina su gradini.
(EAA)

**IV.56 Denaro argenteo di Siconolfo**
839-849
Gabinetto Numismatico Nazionale,

CR, Roma
Inv. n. C.R. 756

D/ *princesbenebenti sicono* in monogram-
ma cruciforme.
R/ *arhangelvmihae*. Croce latina su gradini.
(EAA)

**IV.57 Denari argentei di Pietro
e Ademario, Ademario, Guaiferio,
Guaimario**
853-901

CR, Roma
Inv. nn. a. 767; b. 770; c. 782

Denari argentei di Pietro e Ademario (853-
861); Ademario (856-861); Guaiferio (861-
880), Guaimario (880-901).
a. Pietro e Ademario.
D/ *domnvspetrvs*. Croce latina su gradini
R/ *princesvictor*. Nome di Ademario in mo-
nogramma cruciforme.
b. Guaiferio. III tipo
c. Guaimario. I tipo. (EAA)

IV.50b

IV.50b

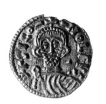

IV.55

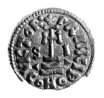

IV.55

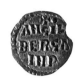

IV.50c

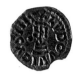

IV.50c

IV.55

IV.55

IV.51

IV.51

IV.57

IV.57

IV.52

IV.52

IV.57

IV.57

IV.53

IV.53

IV.57

IV.57

IV.54aD

IV.54aR

## IV.c Il costume maschile

*Otto von Hessen*

Per quanto riguarda l'abito dell'uomo longobardo abbiamo informazioni abbastanza buone. Paolo Diacono scrive in proposito: "I loro vestiti erano piuttosto ampi, fatti per la più parte di lino, come sono soliti portare gli Anglosassoni, e ornati di balze più larghe e intessuti di vari colori. Portavano inoltre calzari, aperti fino alla punta dell'alluce e fermati da lacci di cuoio intrecciati. In seguito cominciarono a portare uose, sulle quali, andando a cavallo, mettevano gambali rossicci di lana; consuetudine questa però che avevano appresa dai Romani". (Paolo Diacono, *Historia Langobardorum*, IV, 22).

In realtà questi elementi dell'abbigliamento maschile non trovano riscontri archeologici, ma la descrizione non è campata in aria; si sono conservate infatti alcune rappresentazioni coeve di guerrieri, che senza dubbio raffigurano dei barbari e con molta probabilità dei Longobardi. Basti citare i combattenti sul piatto d'argento di Isola Rizza, che hanno barbe fluenti, indossano casacche con bordi riccamente ricamati, da cui sporgono i calzoni, e portano gli stivali. Un abbigliamento simile lo ritroviamo sulla placca dello scudo di Lucca a forma di guerriero; anche l'uomo barbuto del gruppo di destra, sulla piastra dell'elmo della Valdinievole, è vestito in modo analogo.

I ritrovamenti tombali ovviamente non ci forniscono le prove di questi dettagli, ma possiamo da essi trarre elementi altrettanto importanti per la ricostruzione del costume maschile. Prima di tutto bisogna tener conto dell'evoluzione delle armi, che è assai utile per stabilire una successione cronologica. Quando i Longobardi giunsero in Italia l'armamento tipico del guerriero consisteva nella spada (per lo più una spatha a due tagli), nella lancia e in uno scudo con umbone di ferro. Talvolta compaiono anche punte di freccia, che dovevano naturalmente essere accompagnate da un arco.

La spatha veniva portata appesa alla cintura; questa possedeva una fibbia e, all'inizio, solo poche placche ornamentali. La lancia poteva avere la cuspide a foglia di salice; talvolta al posto della lancia si trova un breve giavellotto. L'umbone dello scudo aveva un bordo sottile, la parte centrale conica e una calotta, anch'essa conica, che terminava talvolta con un perno leggermente sporgente, con l'estremità appiattita. Ma poco dopo, già negli ultimi decenni del VI secolo, il quadro si modifica. La cintura della spatha è decorata con numerose placche; alla spatha si aggiunge spesso una sciabola, lo scramasax, che viene anch'essa portata appesa a una cintura riccamente ornata. Ora le cuspidi delle lance preferite sono brevi, a forma di foglia di alloro e con costolatura mediana partente dalla cannula. Invece dell'umbone a coppa conica si preferisce l'umbone a coppa emisferica, che verrà usato per tutto il VII secolo.

Nelle tombe maschili, con corredo funebre di un certo livello, compaiono spesso anche i filetti del morso e resti della bardatura del cavallo. In casi assai rari si trovano addirittura elmi e corazze a lamelle.

Il periodo in cui i corredi funebri dei guerrieri longobardi sono più ricchi è senza dubbio quello che va dalla fine del VI al primo trentennio del VII secolo. Di questo periodo conosciamo un gran numero di tombe di personaggi importanti, con splendide cinture ornate di placche d'oro; esse non servivano solo da ornamento, ma vanno considerate, secondo l'uso bizantino, segni distintivi del rango di chi le indossava. A esse si aggiungono redini e selle sontuose, con placche, sempre in oro.

L'accostamento di queste cinture "simbolo di rango" e delle "normali" cinture per sospendere le armi, con placche di ferro, che si trovano anche nelle tombe meno sontuose (basti qui ricordare per esempio l'importante tomba 119 di Castel Trosino), indica chiaramente che le prime venivano usate soltanto occasionalmente, mentre le altre servivano nella vita di tutti i giorni. Queste ultime hanno particolare importanza per l'archeologo perché le cinture subiscono notevoli modifiche di forma e di decorazione a seconda dell'evoluzione della moda e rappresentano quindi un buon punto di partenza su cui basare la cronologia relativa. Limitiamo perciò qui di seguito le nostre osservazioni alle cinture.

Per inquadrare sinteticamente il fenomeno va detto che, a partire dall'inizio del VII secolo, esistono due tipi diversi di cinture per sospendere le armi: 1. cintura di forma occidentale, che deriva chiaramente dalla cintura militare tardo-romana e viene chiamata dagli esperti "a guarnizione quintupla"; 2. la cosiddetta cintura "a guarnizione multipla" di provenienza orientale. Le guarnizioni quintuple comprendono sempre una fibbia con placca triangolare e la relativa controplacca, una linguetta e varie placche, il cui numero non è fisso e che possono assumere forme diverse. Di queste cinture dell'inizio del VII secolo esistono varianti in oro (per esempio a Cividale, Santo Stefano

in Pertica, tomba 1), in argento (per esempio a Nocera Umbra, tomba 43), numerosi esemplari in bronzo (per esempio a Santa Maria di Zevio), che vengono chiamate di solito erroneamente "guarnizioni da cintura longobarde in bronzo" e moltissimi reperti di ferro con le più svariate decorazioni.
Le cinture del secondo gruppo, a guarnizioni multiple, hanno una piccola fibbia con placca fissa, una linguetta principale grande, molte placche e una serie di piccole linguette secondarie, attaccate a delle strisce di pelle che pendevano dalla cintura. Anche di queste esistono esemplari d'oro (per esempio a Verona, Via Monte Suello, tomba 4) e d'argento (per esempio a Castel Trosino, tomba 178). Guarnizioni di bronzo, come compaiono talvolta a nord delle Alpi, appartenenti all'inizio del VII secolo, non sono state finora trovate in Italia, in compenso esistono numerosi esemplari in ferro. La decorazione delle guarnizioni in ferro dei due gruppi si sviluppa in un primo tempo separatamente. Nelle guarnizioni quintuple compare dapprima l'agemina, che imita il *cloisonné*; questa scompare però abbastanza presto per venir sostituita per un certo tempo (primo trentennio del VII secolo) da una ornamentazione zoomorfa in Stile II piuttosto goffa. Si tratta delle guarnizioni del cosiddetto tipo Civezzano (per esempio a Castel Trosino, tomba 119 e la nuova tomba assai ricca di Cividale, Santo Stefano in Pertica). In questo periodo le cinture multiple hanno una ornamentazione ageminata a spirale che imita motivi orientali (tipo Martinovka) e ornamentazione bizantina a punto e virgola. All'inizio del secondo trentennio del VII secolo ambedue

i generi di guarnizioni sono ageminati, placcati, e decorati con una ornamentazione zoomorfa di Stile II, complicata e molto bella; per le placche delle guarnizioni quintuple questa ornamentazione continua anche nella seconda metà del VII secolo. Le placche delle guarnizioni multiple in questo periodo diventano più lunghe e l'ornamentazione si limita a due animali intrecciati a otto in Stile II. Alla fine del VII secolo, al posto delle guarnizioni quintuple piuttosto corte, subentrano cinture con placche molto allungate a motivi geometrici ageminati; lo stesso mutamento si verifica in quest'epoca anche per le guarnizioni multiple le cui placche si allungano molto. Fino al primo trentennio del VII secolo si può seguire bene l'evoluzione delle cinture che abbiamo or ora descritto, ma per il periodo successivo mancano i reperti. I nuovi ritrovamenti di Trezzo, Borgo d'Ale e così via, ci hanno permesso di raffrontare i reperti italiani con i reperti provenienti da migliaia di cimiteri scavati a nord delle Alpi. Ma proprio in questo campo bisognerà continuare in futuro ad approfondire la ricerca.
Le tombe maschili longobarde contenevano naturalmente ancora molti altri oggetti di cui parleremo qui di seguito.

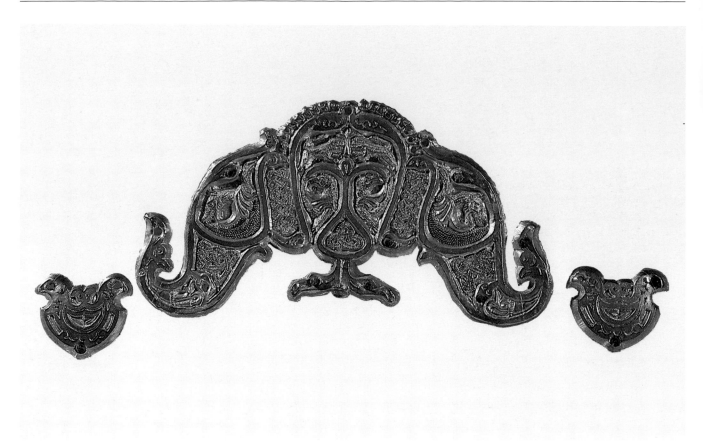

IV.58a/b

## IV.58 Tomba 119 da Castel Trosino

Purtroppo non sappiamo niente del guerriero sepolto nella tomba 119 di Castel Trosino ma, in base al corredo funebre particolarmente ricco, possiamo arguire che si trattasse del membro di una delle famiglie longobarde più in vista del ducato di Spoleto.

Già la grande quantità di oggetti d'oro lo fa pensare; finora solo pochissime tombe possono competere con tanta ricchezza e nessuna può eguagliarla. Il guerriero possedeva oltre a una cintura da parata d'oro, anche briglie con guarnizioni d'oro, una sella da parata con tre placche d'oro sbalzate e due croci in lamina d'oro. Il suo equipaggiamento è il più ricco che fino a oggi si conosca; ne fanno parte, come armi di difesa, un elmo a lamelle, una corazza a lamelle e uno scudo; come armi di offesa, una spatha, uno scramasax e due lance. Le tredici punte di freccia, di tipi diversi, dimostrano che in origine dovevano esserci anche l'arco e la faretra.

C'erano inoltre almeno tre cinture per sospendere il sax e la spatha.

Un morso con placche e linguette d'argento e un paio di speroni di ferro completavano il suo equipaggiamento da cavaliere.

Come oggetti particolarmente rari un corno potorio con la sua tracolla, della quale si sono conservati dei frammenti d'argento,

un corno potorio di vetro e una grossa ciotola di bronzo. L'importanza di questa tomba è dovuta alla ricchezza del corredo e alla sua completezza. La combinazione tipologica dei reperti permette di fissare un livello e un'unità cronologica, che può e deve essere usata dall'archeologo come punto di partenza per stabilire una più precisa cronologia. (OvH)

IV.58a *Lamina centrale di sella*
*in oro sbalzato*
8,8 cm (alt.); 18 cm (larg.)
Inv. n. 1537

Lamina centrale di sella di forma arcuata, che termina ai lati e in basso con ornati e fogliami. Nel mezzo in alto si vedono due leoni affrontati e sotto di essi due grifi. Ai lati sono due draghi ripiegati su se stessi e con le fauci spalancate.

Tra grifi e draghi ricorre una treccia a quattro funicelle doppie. I rilievi che dividono le varie figure della parte centrale sembrano formare una maschera umana. Un nodo triangolare si trova sulla linea mediana in basso, e altri due nodi sono al disotto dei draghi.

IV.58b *Due lamine laterali di sella*
*sbalzate in oro*
3,8 cm (alt.); 4,3 cm (larg.)
Inv. nn. 1538-1539

Le due lamine sono ornate nel centro da incavi a forma di pelta, e all'ingiro da archetti, solcature e punteggiature.

IV.58c *Croce aurea in due parti*
*con bordo perlinato*
3,8 cm (lung.); 4,3 cm (larg.)
Inv. n. 1540 a/b

La crocetta consiste in due laminette d'oro a forma di "L" che venivano cucite insieme a formare un'unica croce.

IV.58d *Croce aurea con bordo perlinato*
6,3 cm (lung.); 6,6 cm (larg.)
Inv. n. 1541

IV.58e *Fibbia d'oro massiccio*
3,7 cm (lung.); 3,3 cm (larg.)
Inv. n. 1542

Questa fibbia di tipo bizantino fa parte di una cintura multipla da parata.

IV.58f *Puntale in lamina d'oro decorato*
6,3 cm (lung.); 2,5 cm (larg.)
Inv. n. 1543

La linguetta è il puntale principale della cintura multipla da parata.

IV.58g *Cinque puntalini in lamina*
*d'oro decorati*

IV.58c

IV.58d

3,1 cm (lung.); 2 cm (larg.)
Inv. nn. 1544-1548

Linguette secondarie della cintura da para-
ta.

IV.58h *Quattro puntalini in lamina
d'oro a scudetto decorati*
2,1 cm (lung.); 1,8 cm (larg.)
Inv. nn. 1549-1552

Linguette secondarie della cintura da para-
ta.

IV.58i *Quattro placchette quadrilobate
in lamina d'oro decorate*
3,2 cm (larg.)
Inv. nn. 1553-1556

Decorazioni delle briglie da parata.

IV.58l *Tre placche di forma ovoidale
allungata decorata in lamina d'oro*
4,4 cm (lung.); 1,7 cm (larg.)
Inv. nn. 1557-1559

Borchie della cintura da parata.

IV.58m *Tre placche a scudetto
in oro decorate*
4 cm (lung.); 2 cm (larg.)
Inv. nn. 1560-1562

Borchie delle briglie da parata.

IV.58n *Cinque placchette cuoriformi
in lamina d'oro decorate*
2,3 cm (lung.); 2,4 cm (larg.)
Inv. nn. 1563-1567

Borchie della cintura da parata.

IV.58o *Placchetta quadrangolare
con appendice arrotondata in lamina
d'oro decorata*
2,7 cm (lung.); 1,9 cm (larg.)
Inv. n. 1568

Borchia della cintura da parata

IV.58p *Placchetta a scudetto
con appendice bilobata in lamina
d'oro decorata*
2,5 cm (lung.); 2 cm (larg.)
Inv. n. 1569

Borchia della cintura da parata.

IV.58q *Anellino con grappa in argento*
5,9 cm (lung.)
Inv. n. 1578

L'anellino fa parte della sospensione del
corno potorio.

IV.58r *Due puntali in argento decorato*
Inv. nn. 1579-1580

Le linguette fanno parte delle briglie.

IV.58s *Puntalino in argento decorato*
2,7 cm (lung.)
Inv. n. 1581

La linguetta fa parte delle briglie

IV.58t *Puntalino a scudetto
in argento decorato*
2 cm (lung.)
Inv. n. 1582

La linguetta fa parte delle briglie.

IV.58u *Placchetta quadrilobata traforata
in argento con chiodino*
∅ 0,9 cm
Inv. n. 1583

Probabilmente decorazione delle briglie.

IV.58v *Due piccole staffe in bronzo
ciascuna con due bottoncini in argento*
3,1 cm (lung.)
Inv. n. 1585 a/b

IV.58z *Laminetta in bronzo
con due bottoncini in argento*

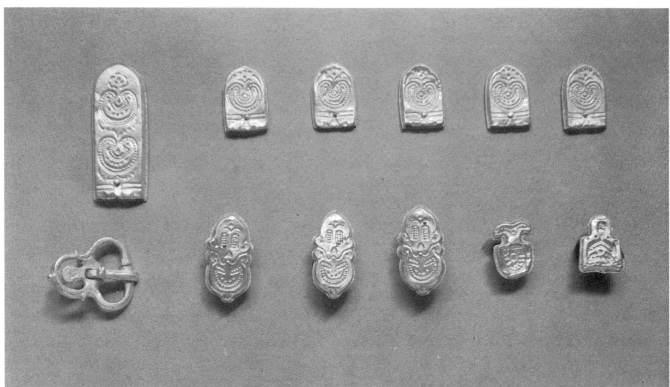

IV.58l/p

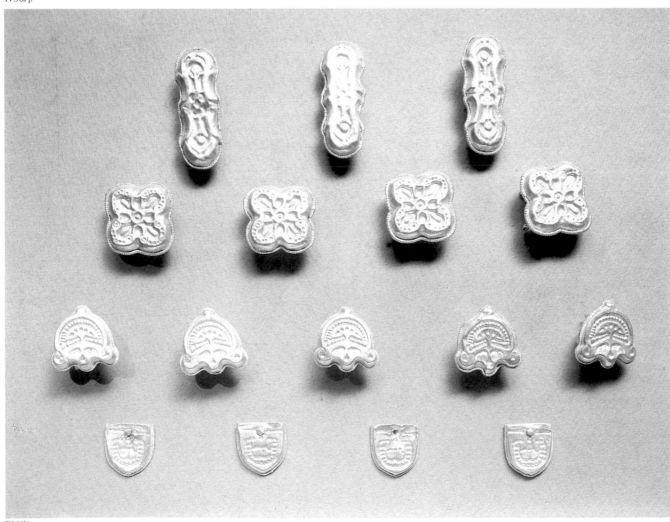

IV.58l/p

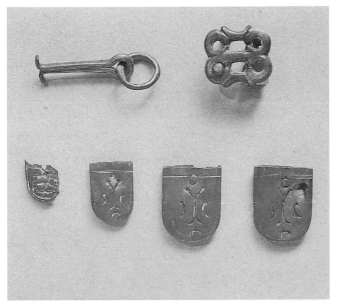

IV.58q/u

IV.58v/z

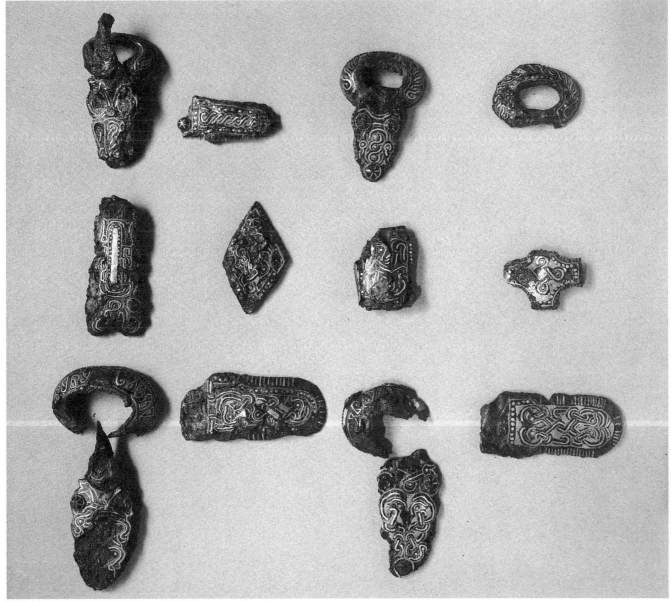

IV.58aa/ai

2 cm (lung.)
Inv. n. 1586

La laminetta faceva probabilmente parte della sospensione del grande corno potorio.

IV.58aa *Fibbia in argento ageminato*
5,9 cm (lung.); 3,5 cm (larg.)
Inv. n. 1587

Fibbia di cintura a cinque pezzi del tipo Civezzano.

IV.58ab *Frammento di fibbia in ferro ageminato*
4,6 cm (lung.); 3 cm (larg.)
Inv. n. 1588

Fibbia di cintura a cinque pezzi del tipo Civezzano.

IV.58ac *Frammento di fibbia in ferro ageminato*
7,4 cm (lung.); 2,9 cm (larg.)
Inv. n. 1589

Placca triangolare di fibbia di una cintura a cinque pezzi del tipo Civezzano.

IV.58ad *Frammento di placca quadrata in ferro ageminato*
3,5 cm (lung.); 2,5 cm (larg.)
Inv. n. 1591

Placca posteriore di una cintura a cinque pezzi del tipo Civezzano.

IV.58ae *Placca romboidale in ferro ageminato*
5 cm (lung.); 2,7 cm (larg.)
Inv. n. 1593

Placca posteriore di una cintura a cinque pezzi del tipo di Civezzano.

IV.58af *Placca cruciforme in ferro ageminato*
3,2 cm (lung.); 2,7 cm (larg.)
Inv. n. 1594

Placca posteriore di una cintura a cinque pezzi del tipo Civezzano.

IV.58ag *Due puntualini in ferro ageminato*
1,8 cm (larg.), 2,6 cm (larg.); 1,7 cm
Inv. nn. 1595-1596

Linguette secondarie di una cintura multipla decorata con agemina a spirali.

IV.58ah *Frammenti di fibbietta in ferro ageminato*

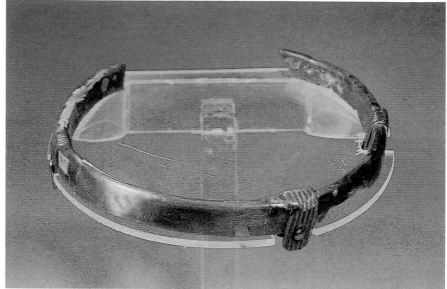

IV.58ar

IV.58at

2,9 cm (lung.); 2,8 cm (larg.)
Inv. n. 1597

IV.58ai *Frammento di anello di fibbia in ferro ageminato*
3,8 cm (lung.); 3,4 cm (larg.)
Inv. n. 1598

IV.58al *Gancio in ferro*
5 cm (lung.); 3,6 cm (larg.)
Inv. n. 1599

IV.58am *Anello di fibbia in ferro*
4,8 (lung.); 2,8 cm (larg.)
Inv. n. 1600

IV.58an *Anello in ferro ageminato*
3 (lung.); 5,7 cm (larg.)
Inv. n. 1602

Anello di fibbia di cintura a cinque pezzi del tipo Civezzano.

IV.58ao *Puntale in ferro ageminato*
6 (lung.); 2,8 cm (larg.)
Inv. n. 1602a

Linguetta principale di una cintura a cinque pezzi del tipo Civezzano.

IV.58ap *Puntale in ferro ageminato*

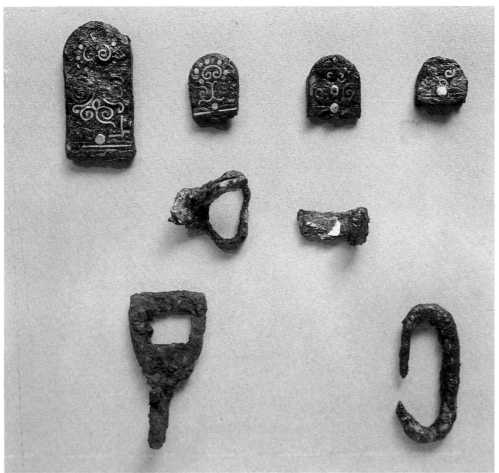

IV.58al/aq

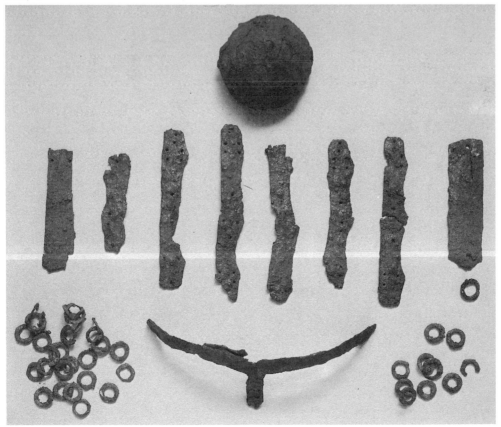

IV.58as

6,3 (lung.); 2,9 cm (larg.)
Inv. n. 1603

Linguetta principale di una cintura a cin-
que pezzi del tipo Civezzano.

IV.58aq *Placca in ferro ageminato*
6 cm (lung.); 2,4 cm (larg.)
Inv. n. 1604

Controplacca di una cintura a cinque pezzi
del tipo Civezzano.

IV.58ar *Guarnizione circolare in argento*
⌀ 10 cm
Inv. n. 1605

Questo anello ornava il bordo di un corno
potorio di materiale organico ora non più
esistente.

IV.58as *Frontale d'elmo, calotta
e otto lamelle*
calotta: ⌀ 6,4 cm; frontale: 16 (lung.)
Inv. n. 1606a, 1606b, 1606d

L'elmo era composto da elementi diversi. Un
cesto era formato da lamelle, in questo era
inserito il frontale, la calotta lo chiudeva in
alto. Tutti questi elementi erano legati tra
di loro con cinghie finissime di cuoio.

IV.58at *Tre frammenti di maglia
di anellini di ferro*
12,8 cm (lung.); 5,6 cm
Inv. n. 1607

Si tratta di vesti di un coprinuca rettangola-
re che a sua volta era fissato all'elmo.

IV.58au *Morso di cavallo in ferro
in più parti*
a. 20,5 cm (lung.); b. ⌀ 4 e 3,7 cm;
c. 4,7 cm (lung.)
Inv. n. 1608 a/b/c

Tre frammenti di un morso di cavallo.
a. Filetto che aveva le aste laterali in mate-
riale organico (legno?) e non sono più con-
servate.
b. Due anelli per fissare le briglie ai filetti
c. Campanello d'aggancio.

IV.58av *Due speroni in ferro*
15 e 13 cm (lung.)
Inv. n. 1609 a/b

IV.58az *Coltello in ferro*
12,5 cm (lung.)
Inv. n. 1610

IV.58ba *Coltello in ferro*
16,7 cm (larg.)
Inv. n. 1611

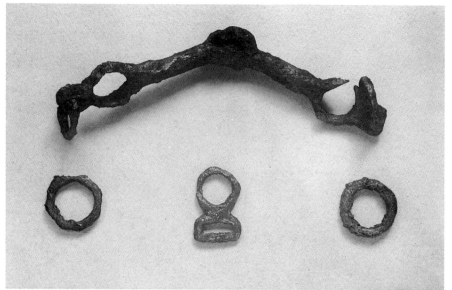

IV.58au

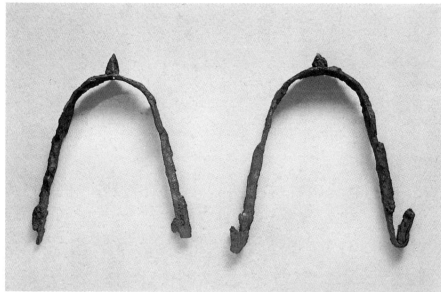

IV.58av

IV.58az/ba

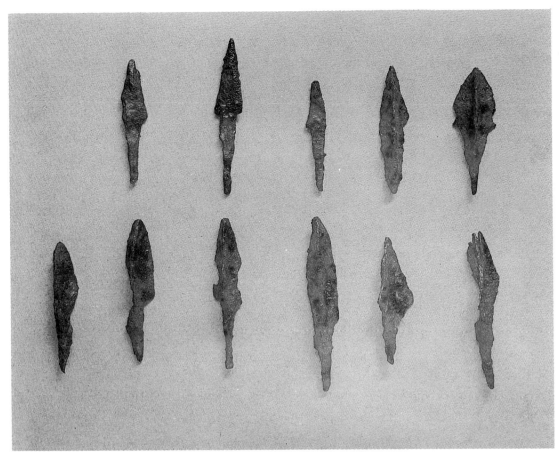

IV.58bb

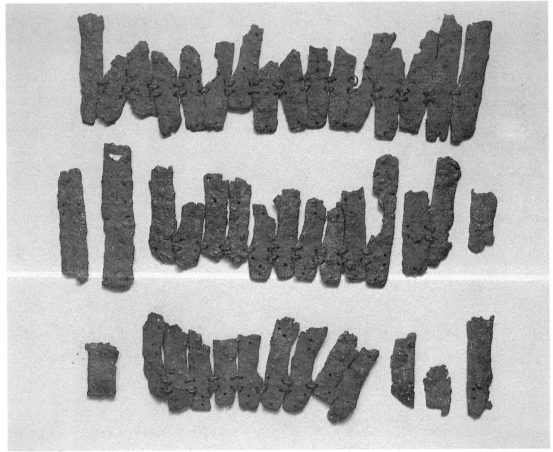

IV.58bc

**IV.58bb** *Undici punte di freccia*
7-3,6 cm (lung.)
Inv. n. 1613

Sono rappresentati due tipi: uno a forma di coda di rondine e un altro tipo "avaro" a tre alette.

**IV.58bc** *Lamelle di corazza in ferro*
lamella: 12,3-3,7 cm (lung.)
Inv. n. 1614

Le lamelle della corazza erano una volta legate tra di loro con nastri di cuoio.
La corazza poteva avere diverse forme (cfr. le corazze del piatto di Isola Rizza e di Niederstotzingen).

**IV.58bd** *Sax corto in ferro*
42 cm (lung.)
Inv. n. 1615

**IV.58be** *Cesoie in ferro*
34 cm (lung.)
Inv. n. 1616

Mostrano riparazioni con una serie di ribattini.

**IV.58bf** *Punta di lancia a forma di falcetto in ferro*
34 cm (lung.)
Inv. n. 1617

Di questa strana e rara forma di lancia, si conosce solo un altro esemplare da Pisa; era probabilmente un distintivo di rango.

**IV.58bg** *Punta di lancia in ferro*
26,5 cm (lung.)
Inv. n. 1618

Punta di lancia a forma di foglia di alloro, con cannula che la percorre.

**IV.58bh** *Bacile in bronzo*
Ø 39 cm
Inv. n. 1620

Bacile di sottile lamina di bronzo con due manici di verghetta cilindrica inseriti entro occhielli i quali finiscono inferiormente con grossi dischi saldati sui lati.

**IV.58bi** *Frammento di umbone e maniglia di scudo in ferro*
maniglia: 5,6 cm (lung.)
Inv. n. 1621 a/b

L'umbone è molto frammentato ma si può notare ancora che aveva una larga tesa, una parte centrale conica e una coppa emisferica.

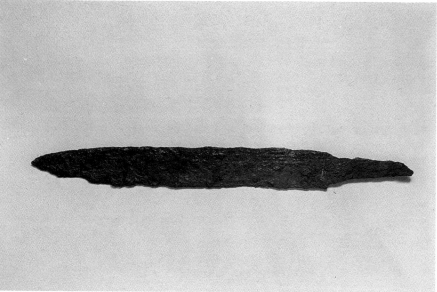

IV.58bd

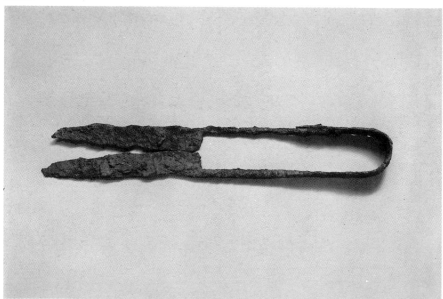

IV.58be

IV.58bf

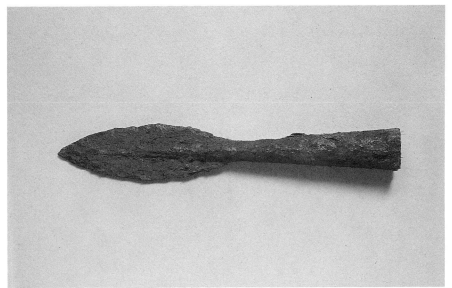

IV.58bg

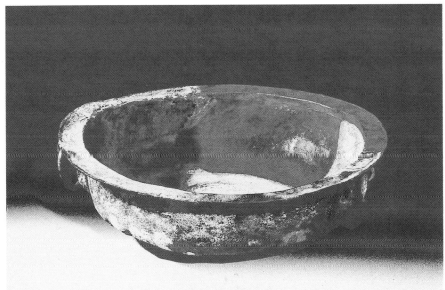

IV.58bh

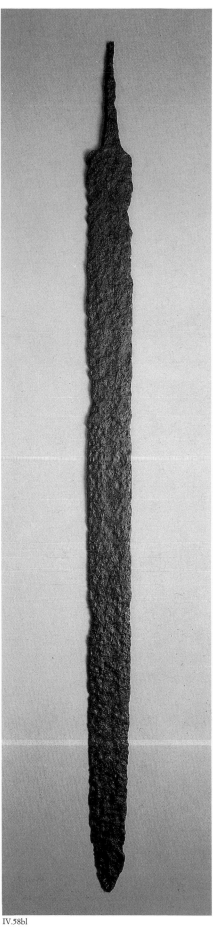

IV.58bi

IV.58bl

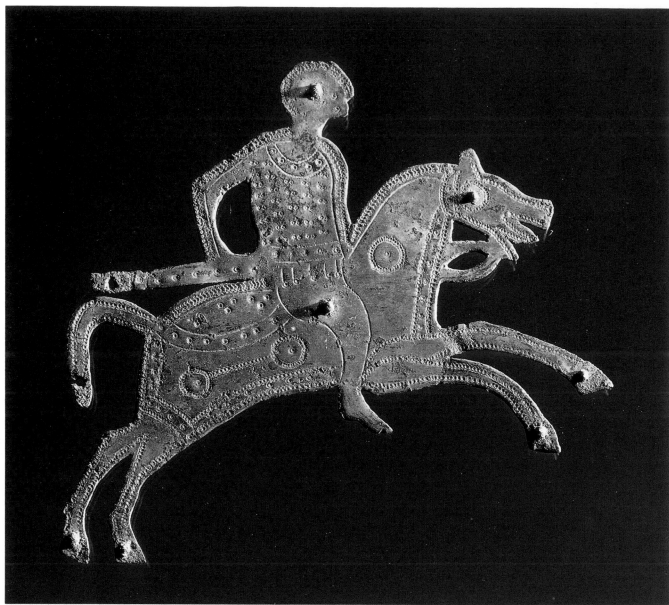

IV.59

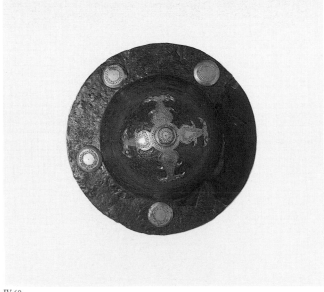

IV.60

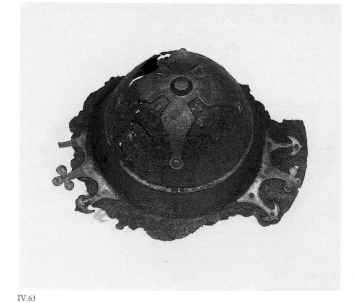

IV.63

La maniglia è ben conservata con impugnatura allargata e due dischetti alle estremità.

IV.58bl  *Spatha in ferro*
92 cm (lung.)
Inv. n. 1622

IV.58bm  *Anello di fibbia
in ferro ageminato*
2,5 cm (lung.); 3,8 cm (larg.)
Inv. n. 2445

Fa parte di una fibbia di cintura a cinque pezzi di tipo Civezzano.

IV.58bn  *Maglia rettangolare
in ferro ageminata*
2,7 cm (lung.); 1 cm (larg.)
Inv. n. 2446

Parte della guaina della spatha.

IV.58bo  *Puntale in ferro ageminato*
5 cm (lung.); 2,5 cm (larg.)
Inv. n. 2450

Linguetta principale della cintura multipla con agemina a spirali.

IV.58bp  *Puntalino in ferro ageminato*
2,5 cm (lung.); 1,8 cm (larg.)
Inv. n. 2451

Fa parte della cintura multipla con agemina a spirali.

### IV.59 **Scudo da Stabio (Canton Ticino)**
VII secolo
BHM, Berna

Dello scudo da parata di Stabio (Canton Ticino) si sono conservate solo alcune placche decorative in bronzo dorate e alcuni chiodi, che sono distribuiti in tre musei. Si tratta di due cavalieri con lancia e due cani che guardano indietro, un cantharos, un albero della vita, tre "cipressi" della decorazione centrale più dieci borchie.
La ricostruzione delle scene rappresentate in queste placche non è difficile. I due cavalieri e i due cani che si muovono in un gruppo a destra e in un altro a sinistra formano due unità.
Davanti al cavaliere si deve mettere il cane che corre e guarda indietro e poi il cavaliere che lo segue. Questi due gruppi sono divisi tra loro dal cantharos e dall'albero della vita. Si tratta di una scena di caccia, di quelle conosciute da monumenti sia cristiani sia pagani. (OvH)
*Bibliografia*: AA.VV. 1977, pp. 17 sgg.

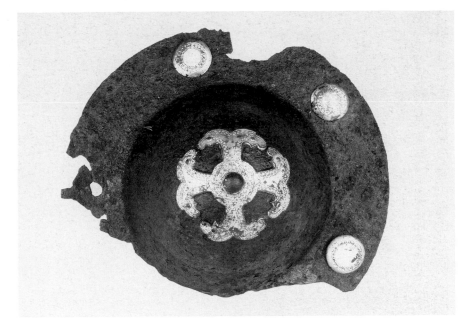

IV.61

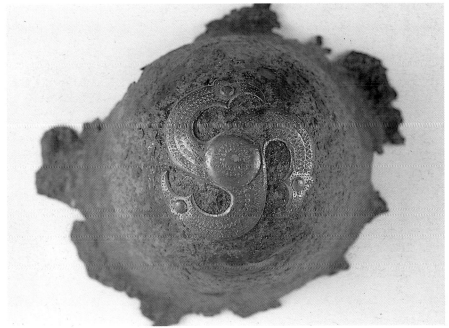

IV.62

**IV.60 Umbone da Milzanello**
Ø 20 cm
metà del VII secolo
MCR, Brescia
Inv. n. SB 94

Umbone di scudo in ferro con la parte centrale conica e la coppa emisferica. Sulla falda rimangono quattro dei cinque ribattini originari dorati in bronzo. Sulla coppa è presente una lamina costituita da una borchia centrale da cui escono quattro bracci ciascuno dei quali termina in due teste di aquila il cui occhio è costituito da un ribattino.
L'umbone fa parte dei cosiddetti scudi da parata. (OvH)
*Bibliografia*: RIZZINI 1894, tav. 3; ÅBERG 1923, fig. 154,2.

**IV.61 Umbone da Cantacucco**
9 cm (alt.); Ø 21,2 cm
VII secolo
MS, Firenze
Inv. n. 3863

Umbone di scudo con la bordatura frammentata; la parte centrale è conica, la cupola è emisferica. Sulla falda sono presenti tre dei cinque ribattini originari, in bronzo dorato, decorati a triangoli contrapposti punzonati. Sulla cupola è fissata una lamina a forma di croce e con bracci che terminano con due teste di grifone. Il bordo della lamina è decorato da triangoli contrapposti punzonati.
Si tratta di uno scudo da parata, la cui placca centrale presenta una forma inconsueta, in quanto i quattro bracci della croce terminano con due teste di grifoni.
Placche simili le si trovano a Milzanello (Brescia) e ad Arezzo. (OvH)
*Bibliografia*: HESSEN 1983, pp. 46, tav. 19,1.

**IV.62 Umbone da Cellore d'Illasi**
8,4 cm (alt.); 16,8 cm (spess. massimo)
VII secolo
MC, Verona
Inv. n. 404

Frammento di umbone di ferro con la parte centrale a basso tronco di cono e cupola a calotta sferica su cui spicca al centro una decorazione formata da una triquetra terminante in teste di uccello e riccamente ornata a punzone (triangoli punteggiati e cerchietti concentrici). Si sono conservati alcuni resti dell'indoratura. La tesa dell'umbone è al contrario andata perduta.
L'umbone fa parte dei cosiddetti scudi da parata; per la distribuzione di questo tipo

IV.64

IV.65

cfr. HESSEN 1965, pp. 69-77. (OvH)
*Bibliografia*: HESSEN 1968, p. 28; MADONESI-LA ROCCA 1989, p. 97.

**IV.63 Umbone da Fornovo**
16,9 cm (larg. massima); 2,4 cm (spess. massimo); 1,9 cm (spess. minimo)
VI secolo
RAN, Milano
Inv. n. A.O.9.6356

Bassa calotta conica carenata su gola mediana. Tesa stretta con due forellini conservati per il fissaggio delle borchie. Al sommo della calotta bottone circolare su breve asticciola. Sulla calotta è presente una tacca da fendente.
Classico tipo pannonico in uso presso i

Longobardi nel VI secolo. (OvH)
*Bibliografia*: DE MARCHI 1988, I, p. 117.

**IV.64 Umbone da Testona**
10,4 cm (alt.); Ø 19,5 cm
VI secolo
MA, Torino
Inv. n. 2495

Frammento di umbone di scudo con bordo stretto, con calotta conica carenata su gola mediana.
Sul bordo ancora due borchie piatte di ferro (originariamente quattro). Sulla calotta un perno sporgente che termina in una borchia piatta: tipico umbone pannonico. (OvH)
*Bibliografia*: HESSEN 1975 A, p. 72.

IV.66

IV.67

IV.68

## IV.65 Umbone da Testona
9,6 cm (alt.); Ø 18 cm
VI secolo
MA, Torino
Inv. n. 2744

Frammento di umbone di scudo con bordo stretto con calotta conica carenata su gola mediana. Sul bordo ancora una borchia piatta di ferro (originariamente quattro). Sulla calotta un perno sporgente che termina in una borchia piatta. Tipico umbone pannonico. (OvH)
*Bibliografia*: HESSEN 1975, p. 72.

## IV.66 Spatha
87,5 cm (lung.); 80 cm (lung. al codolo); 5 cm (larg. massima)
VI-VII secolo
MS, Benevento
Inv. n. 5238

A sezione lenticolare, con lieve depressione dell'elemento centrale; codolo a sezione rettangolare; fusto corroso, lame danneggiate, incrostazioni fossilizzate della guaina.
Probabili quanto lievi tracce di damaschinatura; a un'ossatura centrale, flessibile e resistente, formata da barre in fogli di materiale ferroso dolce e in ferro arricchito di carbonio, saldate e modellate, devono essere state saldate le lame in acciaio.
Spada lunga delle Grandi Invasioni, tipica dei Longobardi e delle popolazioni germaniche di età e cultura merovingia. Proviene da una delle tombe della necropoli longobarda di Benevento rinvenuta nel 1927. (MR)
*Bibliografia*: ROTILI 1977, pp. 34-43, 127; ID. 1984, p. 84.

## IV.67 Scramasax da Trezzo d'Adda, t. 3 (bambino)
44,5 cm (lung.); 4 cm (larg.)
prima metà del VII secolo
SAL, Milano
Inv. n. St 23230

Si è scoperta anche una parte del fodero dello scramasax in cuoio che era decorato con piccolissimi ribattini in bronzo messi insieme a motivi geometrici.
I sax hanno spesso nel VII secolo delle guaine decorate con borchie e ribattini in bronzo, ma solo in alcuni casi si è riusciti come qui a ricostruire il disegno originale.
Il sax era sospeso a una cintura in bronzo a cinque pezzi di tipo "longobardo". (OvH)
*Bibliografia*: ROFFIA 1986, pp. 50 sgg.

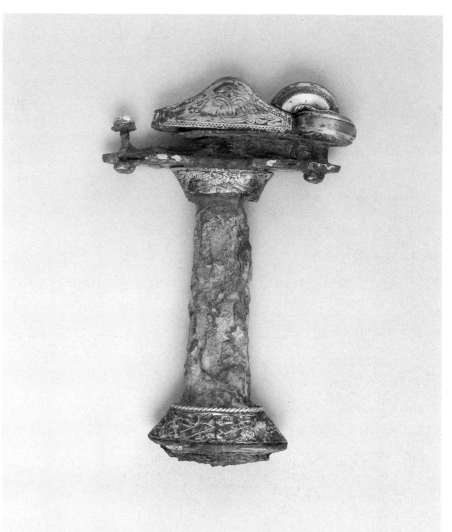

IV.69

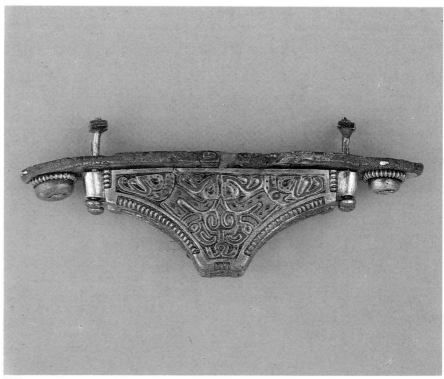

IV.70

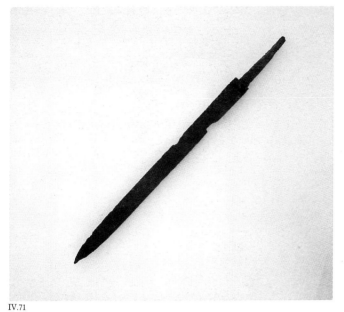

IV.71

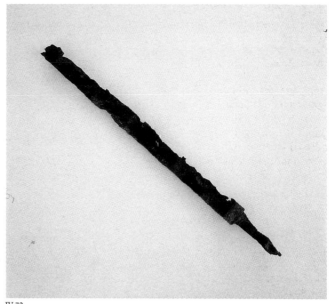

IV.72

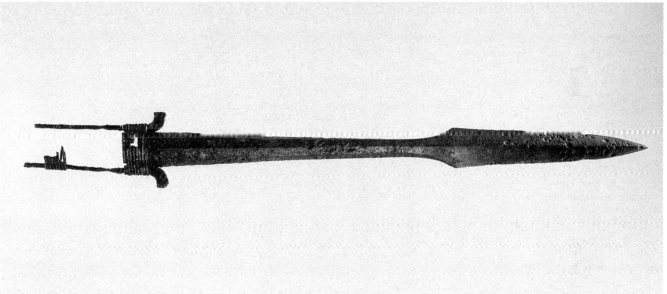

IV.73

**IV.68 Scramasax da Trezzo d'Adda, t. 4**
39,2 cm (lung.); 3,5 cm (larg.)
prima metà del VII secolo
SAL, Milano
Inv. n. ST 47901

Sax di media lunghezza.
Il sax era sospeso a una cintura multipla decorata ad agemina e placcatura in II Stile zoomorfo molto fine. (OvH)
*Bibliografia*: ROTTIA 1986, pp. 69 sgg.

**IV.69 Pomo di spatha da Trezzo d'Adda, t. 1**
13,2 cm (lung.); 8,4 cm (larg.)
inizio del VII secolo
SAL, Milano
Inv. n. ST 19119

Il pomo in argento ha forma piramidale arrotondata. Da una parte ha due anelli intrecciati. È decorato con due animali in II Stile intrecciati. Questa decorazione è incisa e niellata.
La spatha per questo pomo caratteristico con i due anelli fa parte delle cosiddette *Ringknaufspathen* un gruppo di spathe preziose diffuse dall'Italia fino alla Scandinavia all'inizio del VII secolo d.C. I due anelli, che non hanno nessuna funzione pratica, vengono interpretati come simboli di amicizia tra due guerrieri.
*Bibliografia*: ROFFIA 1986, pp. 14 sgg.

**IV.70 Pomo di spatha d'argento da Imola**
3,1 cm (alt.), 6,7 cm (lung.);

piastra inferiore: 9,5 cm
fine del VI-inizi del VII secolo
MA, Imola
Inv. n. 848

Pomo trapezoidale di spatha in argento. Su entrambe le facce della placca sono raffigurati due animali (grifoni) che si fronteggiano e sono separati da un albero. Sullo spessore, per ogni lato, è rappresentato un altro animale; sul quadrato al vertice un fiore a quattro petali.
Il pomo è di straordinaria qualità artistica e ha confronti nell'Europa centrale e settentrionale.
Non è da escludere che sia stato da lì importato in Italia. (OvH)
*Bibliografia*: WERNER 1950B

IV.71 **Sax lungo da Benevento**
80,8 cm (lung. totale); 65 cm (lung.
al codolo); 4,7 cm (larg. massima); fascia
di separazione codolo-fusto: 1,5 cm (larg.)
seconda metà del VII secolo
MS, Benevento
Inv. n. 5243

A sezione triangolare; codolo a sezione rettangolare; una fascia in ferro separa il fusto dal codolo. Due coppie di scanalature per il sangue corrono da tale fascia fino a 6 cm circa dalla punta, lungo la costa, su una faccia, fino a 9 cm circa sull'altra. Costa, fusto e lama danneggiati.
Sciabola diritta di origine franca diffusa tra i Longobardi dopo l'occupazione dell'Italia. Rinvenuto nel 1927 in una delle tombe della necropoli longobarda di Benevento. (MR)
*Bibliografia*: ROTILI 1977, pp. 51, 131; ID. 1984, p. 84.

IV.72 **Sax da Benevento**
60,3 cm (lung. totale); al codolo: 49,6 cm (lung.); 4 cm (larg. massima); fascia di separazione codolo-fusto: 2 cm (larg.)
metà del VII secolo
MS, Benevento
Inv. n. 5245

A sezione triangolare; codolo a sezione rettangolare; fascia di separazione fra codolo e fusto. Codolo, costa, lama e fusto danneggiati; mancante della punta.
Sciabola diritta di origine franca, ma anche attrezzo di uso quotidiano diffuso tra i Longobardi dopo l'occupazione dell'Italia. Rinvenuto nel 1927 in una delle tombe della necropoli longobarda di Benevento. (MR)
*Bibliografia*: ROTILI 1977, pp. 51, 131; ID. 1984, p. 84

IV.73 **Lancia da Testona**
57 cm (lung.); 3,8 cm (larg.)
VII secolo
MA, Torino
Inv. n. 2580

Cuspide di lancia di forma stretta e allungata, a sezione romboidale; la cannula ottogonale termina, nella parte inferiore, con due alette frenanti, che si prolungano con sottili bracci in lamina di ferro; questi inglobavano in origine l'asta lignea, mediante legamenti in ferro in parte conservati.
Questo tipo di cuspide di lancia, con immanicatura ad alette, viene datata, sulla base di confronti con esemplari d'oltralpe, non prima del secondo terzo del VII secolo e

sembra diffondersi soprattutto nella seconda metà del secolo. È frequente nelle necropoli alemanne e viene considerata precorritrice delle lance ad alette carolingie. (OvH)
*Bibliografia*: HESSEN 1971A, tav. 20, n. 186.

IV.74 **Ascia in ferro da Testona**
23 cm (lung.); 8,8 cm (larg. massima)
VI-VII secolo
MA, Torino
Inv. n. 2609

Ascia con lama leggermente ricurva.
Asce sia di combattimento che utensili di lavoro sono finora molto rare in tombe longobarde. (OvH)
*Bibliografia*: HESSEN 1971A, cat. n. 205, tav. 22.

IV.75 **Ascia in ferro da Testona**
16,5 cm (lung.); 11 cm (larg.)
VI-VII secolo
MA, Torino
Inv. n. 2610

Piccola ascia "barbuta" con lama ricurva.
Questa ascia faceva probabilmente parte delle armi di un guerriero. (OvH)
*Bibliografia*: HESSEN 1971A, cat. n. 202, tav. 22.

IV.76 **Due punte di freccia in ferro da Testona**
a. 8 cm (lung.); 3 cm (larg.); b. 7,7 cm (lung.); 3,3 cm (larg.)
VI-VII secolo
MA, Torino
Inv. n. 2738-2747

Punta di freccia a forma di coda di rondine; frammento di punta di freccia a coda di rondine
Tipo di punta di freccia in uso in tutte le culture alto-medievali. (OvH)
*Bibliografia*: HESSEN 1971A, p. 71, tav. 21.

IV.77 **Punta di freccia in ferro da Testona**
10 cm (lung.); 2,4 cm (larg.)
VI-VII secolo
MA, Torino
Inv. n. 2746

Punta di freccia a forma di foglia di salice.
Tipo molto diffuso nell'alto medioevo. (OvH)
*Bibliografia*: HESSEN 1971A, p. 71, tav. 21.

IV.78 **Cintura in bronzo da Santa Maria di Zevio**
fibbia: 10,5 cm (lung.); 4,2 cm (larg.)
VII secolo
MC, Verona
Inv. n. I.G. 4800-4809

Cintura formata da fibbia con placca mobile triangolare, controplacca, linguetta principale a forma di "U" e cinque placche trapezoidali (una più grande e quattro più piccole, delle quali due sono forate. Tutte le borchie sono decorate di ribattini col bordo zigrinato. Nella parte posteriore si trovano occhielli da fissaggio.
Si tratta di una tipica cintura a cinque pezzi del cosiddetto tipo longobardo che usarono spesso i Longobardi dopo il loro arrivo in Italia come cintura da spada. (OvH)
*Bibliografia*: HESSEN 1968A, p. 29, tav. 15; MODENESI-LA ROCCA 1989, pp. 105 sgg., tav. XX.

IV.79 **Guarnizioni della cintura della spatha in ferro ageminato da Trezzo d'Adda, t. 5**
fibbia: 4,9 cm (lung.); 3,3 cm (larg.); controplacca: 8,2 x 2,8 cm; puntale: 7,1 x 2,9 cm; placche: 3,2-2,6-2,8 cm; fibbia: 3,6 x 3,1 cm; fibbia: 3,8 x 4,2; placca: 3,2 cm; puntale: 3,4 cm
primi decenni del VII secolo
SA, Milano
Inv. n. ST. 18350/53-18355-18359-18349-18398-18400-18399-18354-18357-18358

Complesso sistema di sospensione della spatha formata da due cinture: una cintura principale con guarnizioni in ferro decorato da placcatura in argento e ottone a cerchietti oculati e intreccio animalistico "tipo Civezzano" (fibbia, controplacca, puntale a "U" e placche quadrangolari-romboidali) e una o due cinture secondarie cui si riferiscono fibbie, placche e puntali in ferro ageminato con decorazione a treccia. Una coppia di pomi piramidali pertinenti a un sistema di sospensione "a polsino".
La presenza nella tomba 5 di un'unica cintura, anche se nel corredo c'è uno scramasax oltre alla spada, farebbe pensare che si portassero appese entrambe le armi da taglio a una sola cintura. (MB)
*Bibliografia*: SESINO, *Schede*, in ROFFIA 1986, pp. 88-90, tavv. 43-44.

IV.80 **Guarnizioni della cintura del sax in ferro ageminato, da Trezzo d'Adda, t. 4**
puntale: 3,9 x 2,7 cm; placca: 7 cm (lung.), 2,9 cm (larg.); puntali secondari: da 3,2 a 3,6 cm; placche: da 3,2 a 3,6 cm

IV.74

IV.76

IV.75

IV.76

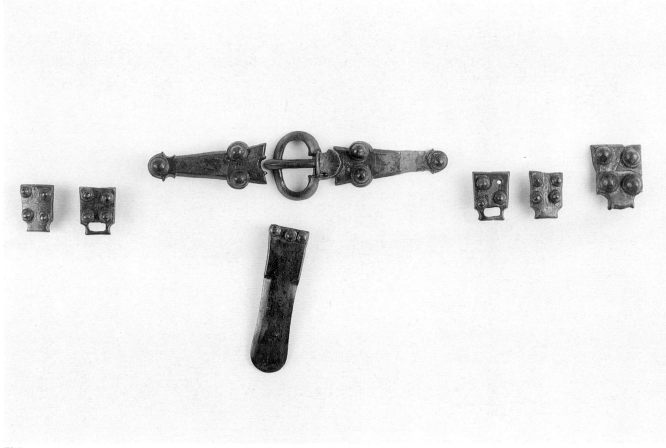

IV.78

verso la metà del VII secolo
SAL, Milano
Inv. nn. ST. 47887-47894-47871/47886-
47888/47890-47892/93

Guarnizioni di una cintura multipla di so-
spensione del sax, giunta incompleta (priva
di fibbia e di molte placche) riccamente or-
nate in Stile II con intrecci serpentiformi a
uno, due o quattro animali in armonioso
gioco cromatico ottenuto alternando fili
d'argento e d'ottone. Restano un puntale
principale a "U", un passante, una placca
quasi intera e tre frammentate, dieci punta-
li secondari a "U", sette placche, tra intere
e frammentarie, a "U" munite sul retro di
ribattini per il fissaggio alla cintura.
Per la ricchezza dell'ornato la cintura si col-
loca alla metà del secolo; numerosi i con-
fronti: San Giovanni di Cividale; Nocera
Umbra, t. 20; Niederstotzigen, t. 6 e Min-
delheim, tt. 25 e 65. (MB)
*Bibliografia*: SESINO, *Schede*, in ROFFIA
1986, pp. 69-72, tavv. 27-29.

### IV.81 Cintura in bronzo e argento da Marzaglia

fibbia: 2,8 cm (lung.), 3,5 cm (larg.);
placca triangolare: 7,5 cm (lung.), 3,6 cm

(larg.); placca in bronzo: 4 cm (lung.);
3,3 cm (larg.); placca in argento:
5,4 cm (lung.), 1,8 cm (larg.)
VI secolo
MC, Reggio
Inv. n. Coll. S 51 n. 208-217

Della cintura si sono conservati: una fibbia
in bronzo, due placche triangolari in bron-
zo, una placca rettangolare in bronzo e tre
placchette rettangolari in argento. Due di
queste ultime sono decorate con maschere
umane tra cinghiali e una con due animali
intrecciati tra loro in II Stile.
La cintura di Marzaglia, trovata nel 1911 in
una tomba maschile che conteneva anche
una spatha, un umbone e un filetto di caval-
lo, è una delle guarnizioni a cinque pezzi
più vecchie in Italia. Le tre placchette in ar-
gento sono del cosiddetto tipo Weihmöl-
ting, sono stati prodotti probabilmente ol-
tre le Alpi e servivano per la sospensione
delle spatha. (OvH)
*Bibliografia*: STURMANN CICCONE 1977, p.
11 e tav. 1; MENGHIN 1983, p. 261.

### IV.82 Staffe in bronzo da Castel Trosino, t. 41

10,5 cm (alt.); 9,8 cm (larg.)

VI-VII secolo
MAM, Roma
Inv. nn. 1397-1398

Due staffe di bronzo, fuse, di forma ellitti-
ca, con appoggio allargato e con occhiello
trapezoidale sopra ai lati del quale sporgo-
no due rozze teste di animale.
Per la loro piccolezza sembrano staffe da
bambini. La loro forma ricorda staffe in
uso presso gli Avari. Si tratta di materiale di
"importazione" orientale. (OvH)
*Bibliografia*: MENGARELLI 1902, p. 239.

### IV.83 Staffe in ferro da Campochiaro, località Vicenne, t. 16

Ø 10,6 × 11,6 cm; Ø 11,2 × 13,5 cm
VII secolo
SM, Campobasso
Inv. n. 27940-27941

Forma circolare (a sezione tubolare la pri-
ma, a sezione quadrangolare la seconda); la
parte superiore ha la forma di un occhiello
per il fissaggio sotto la pancia dell'animale;
la parte inferiore, di appoggio per il piede,
è più larga e presenta al centro all'esterno
una piccola sporgenza a sezione quadran-
golare.

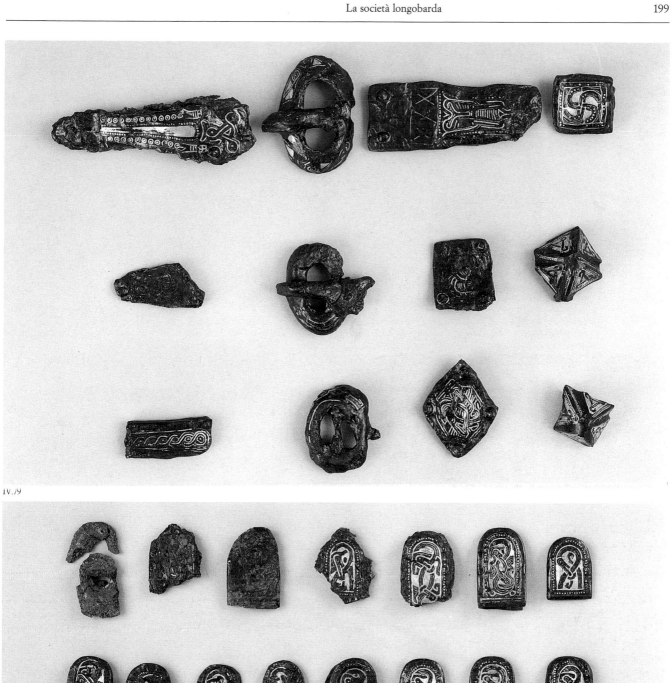

IV.79

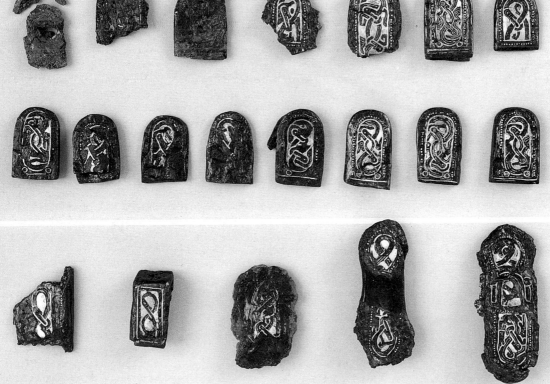

IV.80

IV.81

IV.81

IV.81

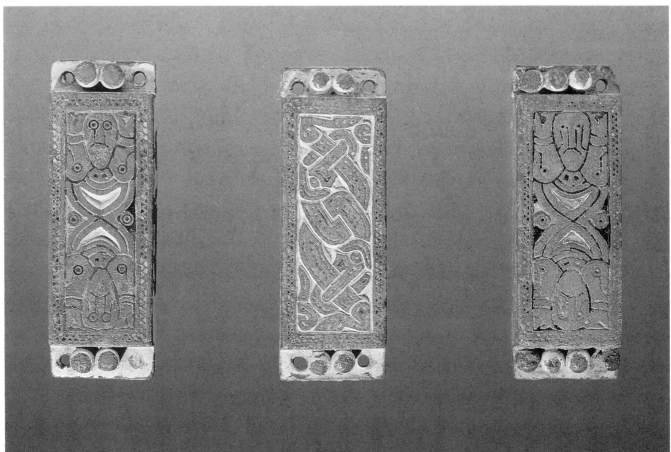

IV.81

Rinvenute in località Vicenne (Campochiaro-CB); appartengono alle staffe di tipo avarico per cui sfr. KISS-SOMOGY 1984. (BG)
*Bibliografia*: GENITO 1988, p. 54.

### IV.84 Speroni in ferro ageminato e placcato da Trezzo d'Adda, t. 5
8,5 cm (alt.); corda: 23 cm
prima metà del VII secolo
SAL, Milano
Inv. n. ST 18361

Sperone con staffa a fascia con il pungolo inserito su base circolare, delimitato da una corona zigrinata in argento, e collegato alle due estremità di fissaggio mediante due stanghette a sezione circolare che si allargano a formare ciascuna due rigonfiamenti, uno circolare e l'altro a forma di "U".
Erano fissati con chiodini e cinghiette alla scarpa. Sono decorati in agemina e placcatura con ornamenti molto fini di II Stile. (OvH)
*Bibliografia*: ROFFIA 1986, p. 94.

### IV.85 Sperone in ferro da Zanica
12,2 cm (alt.)
seconda metà del VII secolo
MCA, Bergamo
Inv. n. 2485

Lo sperone ha arco a fascia che si assottiglia nelle aste laterali cilindriche, dotate di un rigonfiamento mediano circolare e terminanti nella piastra forata per l'attacco alla calzatura. La decorazione che ricopre l'arco è in II Stile zoomorfo, con intreccio di animali molto stilizzati.
Questo sperone ha confronti sia con esemplari italiani che transalpini. L'estensione del fondo in argento e la stilizzazione geometrica della decorazione zoomorfa sono elementi propri della produzione longobarda dell'ultimo terzo del VII secolo d.C. (OvH)
*Bibliografia*: DE MARCHI-CINI 1988, p. 84, fig. 10

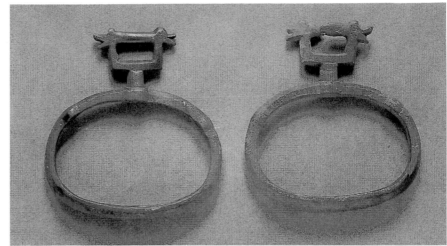

IV.82

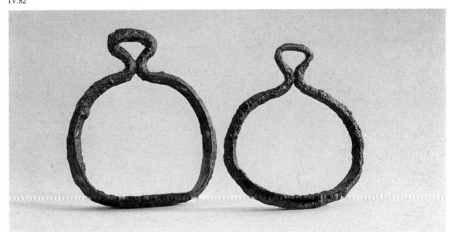

IV.83

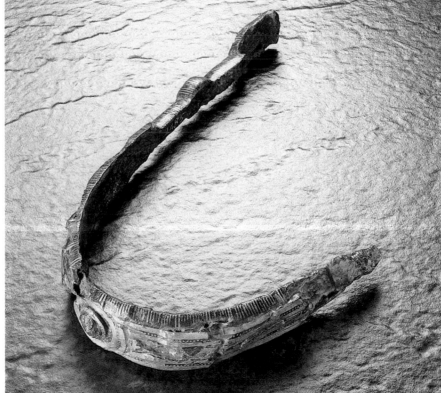

IV.85

## IV.d **Il costume femminile**
*Otto von Hessen*

Purtroppo non possediamo né fonti scritte, né fonti iconografiche dalle quali si possa dedurre come era l'abito delle donne longobarde. L'archeologo deve quindi ricorrere alle osservazioni, che può fare basandosi sugli esatti accertamenti, eseguiti durante gli scavi di tombe femminili. Ma anche qui incontra difficoltà, perché nelle tombe si conservano soltanto le parti in metallo del costume femminile, mentre tutti gli altri oggetti di sostanza organica, come stoffe, pellicce e cuoio, vanno irrimediabilmente perduti. Tuttavia nei reperti tombali si possono notare alcuni mutamenti relativi ai vari periodi di permanenza dei Longobardi in Italia, mutamenti che documentano con evidenza lo sviluppo della moda femminile del VI e VII secolo.

All'epoca della venuta in Italia dei Longobardi e nei primi decenni del loro soggiorno, cioè nell'ultimo trentennio del VI secolo, caratteristica principale è l'usanza delle quattro fibule, che esisteva a quell'epoca anche presso Franchi, Alemanni, Turingi e Bajuvari. Sul petto della morta si possono trovare due piccole fibule, che dovevano servire a chiudere una camicetta o un indumento del genere. Si trattadi fibule a "S" o di piccole fibulea disco. Una coppia di fibule più grandi, con la piastra di testa rivolta verso il basso, può essere rinvenuta invece nel bacino o fra i femori della defunta. Mentre le piccole fibule erano molto probabilmente rimaste nel punto in cui venivano portate in vita, per le fibule a staffa bisogna pensare che non siano state trovate nella posizione originaria, anche se così viene affermato in alcune pubblicazioni; queste fibule non servivano per chiudere la gonna o il mantello, come è stato proposto, ma erano fissate a un lungo nastro che pendeva dalla cintura, come è tipico del costume femminile del primo periodo merovingico. I nastri, che pendevano dalla cintura e il cui numero è variabile, servivano per appendere borse, amuleti e oggetti analoghi. Le fibbiette e le piastre che si trovano sotto il ginocchio servivano a fissare mollettiere o calze, oppure, se sono vicine al piede, erano fibbie da scarpe. Presso i Longobardi questi ultimi accessori sono molto rari e compaiono soltanto in tombe assai ricche; se ne può dedurre che normalmente calze e scarpe venivano portate senza finiture in metallo. Anche gli aghi crinali e gli spilli, che vengono ritrovati nelle tombe femminili vicino al cranio, fanno parte del costume; servivano per tenere raccolta e per ornare la pettinatura. Nei corredi particolarmente ricchi insieme agli aghi crinali si trovano resti di broccato d'oro, il che sta a indicare che gli spilli servivano anche a fissare un velo sul capo.

Pochi decenni dopo l'arrivo dei Longobardi in Italia, osservando il corredo funebre delle donne longobarde di rango più elevato, si nota già un mutamento nel modo di vestire. L'uso del costume a quattro fibule e della cintura con i lunghi nastri viene abbandonato. Al posto delle quattro fibule compare una sola grande fibula a disco, che per lo più si trova sul petto della defunta. Si tratta di una fibula che serviva a chiudere il mantello, come si può vedere in molte raffigurazioni bizantine del VI-VII secolo. Le donne longobarde evidentemente avevano assunto la moda bizantino-romana dell'ambiente in cui vivevano; non passerà molto tempo e questa moda comparirà anche presso le altre stirpi germaniche a nord delle Alpi. In conformità con l'assimilazione degli usi bizantini troviamo nelle tombe anche gioielli nuovi ed estranei agli usi longobardi come per esempio gli orecchini a cestello, i pendenti d'oro da collana, gli anelli: evidentemente le donne longobarde non volevano essere da meno delle donne bizantine anche nella moda. Le donne longobarde conserveranno questa moda fino alla fine del VII secolo; a questo punto l'usanza del corredo funebre viene abbandonata e cioè l'archeologo non ha più elementi per ricostruire l'abbigliamento della donna longobarda.

A conclusione del capitolo e per completare il quadro dell'abito nell'alto-medioevo, citerò un ritrovamento di ambito franco che ci ha permesso, per una serie di circostanze favorevoli, di ricostruire l'abbigliamento completo di una regina dei Franchi. Si tratta della tomba della regina Arnegonda, ritrovata sotto la chiesa di Saint Denis a Parigi. La regina indossava, di sotto, una camicia di lino sottile, sopra un abito corto di seta violetta e come mantello portava una lunga tunica di seta rossa. Due spilli d'argento fissavano al capo un fazzoletto di *satin*; sulle gambe si sono trovati resti di calze di lana tenute da nastri con placche d'argento; anche gli stivaletti di pelle sottile erano chiusi con fibbie d'argento. Purtroppo finora non si è ritrovato nella zona occupata dai Longobardi un complesso così interessante e completo, ma quello or ora citato dimostra come, in circostanze favorevoli, si potrebbero raccogliere dettagli molto più numerosi.

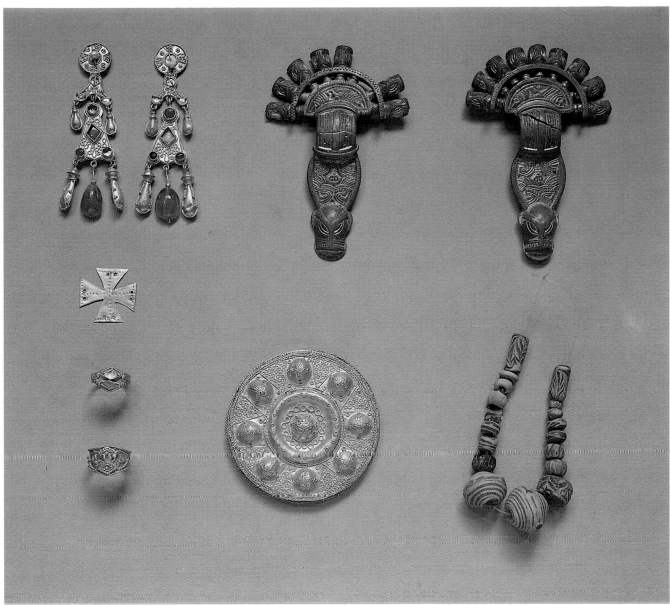

IV.86

IV.86 **Tomba femminile S
di Castel Trosino**
MAM, Roma
Inv. nn. 1276-1285

La tomba di Castel Trosino non fu scavata
scientificamente e per questa ragione non è
sicuro che tutto il materiale provenga vera-
mente dalla stessa tomba.
1. Paio di orecchini a cestello in oro; 2. Fi-
bula a disco in oro con bottone centrale,
anello rilevato e otto bottoni verso la peri-
feria. Tutta la superficie è decorata in fili-
grana; 3/4. Due anelli nuziali in oro; 5. Cro-
cetta aurea; 6. Paio di fibule a staffa longo-
barde in argento con decorazione in I Stile;
7. Frammento di fibula in bronzo a braccia
uguali; 8. Diciannove perle di collana; 9.
Bottiglia in vetro con ventre a sfera, collo
conico e orlo a forma di imbuto. Si tratta di

una tomba molto romanizzata come dimo-
strano le suppellettili.
Gli unici oggetti che ci fanno pensare a una
donna longobarda sono il paio di fibule a
staffa. Il resto sono oggetti sicuramente
fabbricati e comprati da orefici e botteghe
romane. (OvH)
*Bibliografia*: MENGARELLI 1982, pp. 209
sgg.

IV.87 **Due collane di paste vitree
da Borgomasino**
50 e 34 perle
VI-VII secolo
MC, Pavia
Inv. n. CMP Ot. 39-40

Le collane sono composte da perle di paste
vitree, pietre di vario colore (cristallo di

rocca, ambra e ametiste). Queste collane
sono molto frequenti in tombe femminili
dell'alto-medioevo e si trovano o al collo o
al polso delle morte (OvH)
*Bibliografia*: PERONI 1967, p. 142

IV.88 **Collana di paste vitree e pietra
da Nocera Umbra, t. 69**
VI secolo
RAN, Milano
Inv. nn. 2477/2478

Due collane composte da perle vitree di va-
ri colori: rosso, verde, giallo, bianco, aran-
cio, blu e altri. Con perle, ametiste, cristallo
di rocca e ambra.
Il resto del corredo data le collane ancora
alla fine del VI secolo d.C. (OvH)
*Bibliografia*: PASQUI-PARIBENI 1916, p. 263

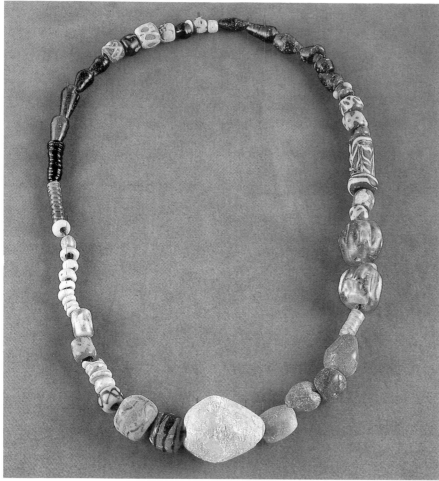

IV.87

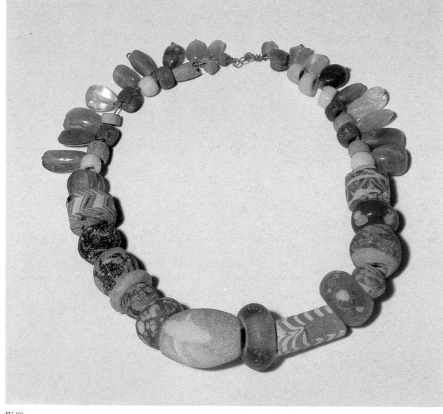

IV.88

**IV.89 Orecchini a cestello in oro da Castel Trosino, t. K**
5,6 cm (lung. massima)
fine del VI secolo
MAM, Roma
Inv. nn. 1248-1249

Orecchini con cestelli in filigrana formati da cerchi e semicerchi. Il coperchio del cestello mostra una cavità centrale circondata da un giro perlato compreso fra due ordini di fili. La cavità centrale è traversata orizzontalmente da un filo d'oro in cui era inserita una perla.
Gli orecchini a cestello vengono portati dalle donne longobarde solo dopo il loro arrivo in Italia e sono derivati da tipi tardo antichi della popolazione autoctona. (OvH)
*Bibliografia*: MENGARELLI 1902, p. 204, tav. VII, 7

**IV.90. Orecchini d'oro da Benevento**
⌀ 8 cm
metà del VII secolo ca.
MS, Benevento
Inv. nn. 5195, 5196

Orecchini ad anello con chiusura a incastro entro un globulo di fissaggio. In oro massiccio, presentano sezioni diverse: circolare nella zona priva di decorazione, quadrata nel settore ornato da fili d'oro e da tre doppie coppie di globuli. Le due zone sono raccordate da cordoncini d'oro perlinato.
Appartengono a un tipo d'origine antica che le ricerche più recenti indicano come diffuso fra le popolazioni germaniche orientali sin dal V secolo, quando in tombe femminili si trovano esemplari in oro con poliedro di chiusura decorato da almandini. Presentano componenti di tipo mediterraneo e contribuiscono a individuare aspetti della sintesi culturale dei Germani orientali e in specie dei Longobardi entrati nei territori dell'Impero e nella penisola. Rispetto agli esemplari più antichi, talvolta non in oro, recano una decorazione molto raffinata che li rende prodotti di lusso. Al poliedro di chiusura presente pure in esemplari del VI secolo dell'Italia ostrogota e della Spagna visigota si è sostituita una sfera. Rinvenuti nel 1927 in una delle tombe della necropoli longobarda di Benevento. (MR)
*Bibliografia*: ROTILI 1977, pp. 82-83, 139; ID 1984, p. 91; ID. 1986, pp. 217-218

**IV.91 Disco decorativo da Nocera Umbra, t. 112**
⌀ 7,5 cm
seconda metà del VI secolo

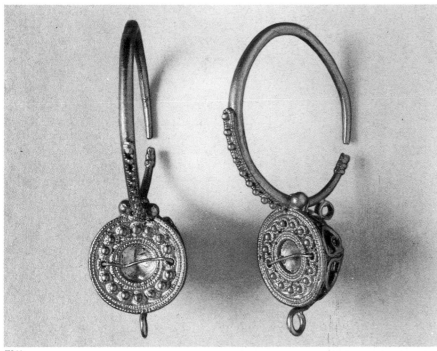

IV.89

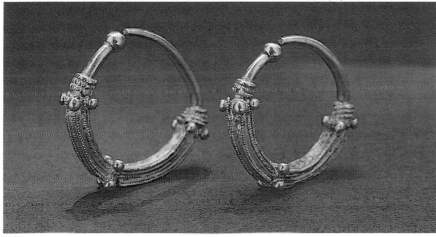

IV.90

IV.91

MAM, Roma
Inv. n. 858

Placca decorativa della borsa o della cintura. Il pezzo presenta, al centro, un foro circolare dal quale si dipartono, in direzione del bordo, altri sei fori a forma di trapezio irregolare. Il pezzo è solo parzialmente conservato. (OvH)
*Bibliografia*: PASQUI-PARIBENI 1916, p. 304; RENNER 1970, il pezzo non viene menzionato.

### IV.92  Armilla d'oro da Benevento
Ø 16,5 cm
VII secolo
MS, Benevento
Inv. n. 5194

Armilla d'oro, aperta, filiforme e a sezione circolare.
Di gusto tardo-antico, proviene da una delle tombe della necropoli longobarda di Benevento rinvenuta nel 1927. (MR)
*Bibliografia*: ROTILI 1977, pp. 82, 139; ID. 1984, p. 91

### IV.93  Fibule ad arco del I Stile, da Nocera Umbra, t. 104
13,2 cm (alt.), 7,9 cm (larg.)
VI secolo
MAM, Roma
Inv. n. 801

a. Fibula a staffa in argento dorato con placca superiore semirotonda, piede ovale e originariamente dodici porelli a testa d'animale (non tutti conservati). La placca superiore è decorata con dettagli zoomorfi molto sciolti. La decorazione del piede consiste in due animali di I Stile accovacciati dorso a dorso; la decorazione della staffa non è più riconoscibile. L'estremità del piede della fibula, a forma di testa d'animale, è decorata sul retro mediante una maschera. Il bordo della placca del piede è decorato, sul retro, con un motivo a forma di favo (inciso), ciascuna delle estremità inferiori presenta una croce, anch'essa incisa. Cornice, listelli e coronamento a raggiera sono decorati con niellature triangolari.
b. Fibula prodotta probabilmente in Italia alla fine del VI secolo. (OvH)
*Bibliografia*: PASQUI-PARIBENI 1916, p. 295; WERNER 1950, n. cat. A 79, tav. 18.

### IV.94  Fibule tipo Rieti da Nocera Umbra, t. 23
17,3 cm (alt.); 6,7 cm (larg.)
fine del VI secolo

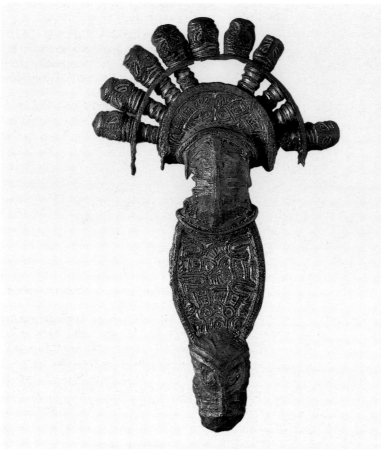

IV.93

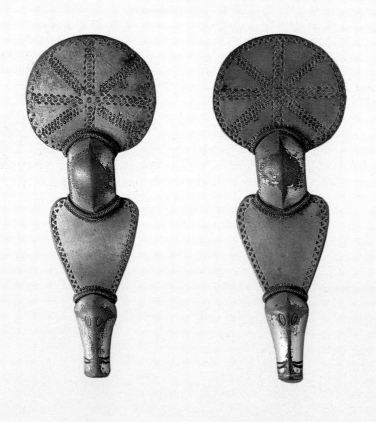

IV.94

MAM, Roma
Inv. nn. 307-308

Fibule a staffa, in argento, con placca superiore circolare e piede ovale. I punti di collegamento della staffa e dell'estremità a testa d'animale sono costituiti da nastro metallico attorcigliato a mo' di cercine (*Raupenwulste*). Ogni parte di ciascuna fibula presenta decorazioni eseguite a punzone in forma di cerchi concentrici, rombi, triangoli contrapposti a incastro e semplici file di cerchietti allineati. La testa d'animale sul piede della fibula è da considerarsi, in base alle zanne, quella di un cinghiale. La montatura dello spillo è in argento.
Questo tipo di fibula a staffa è finora conosciuto soltanto in quattro esemplari ed è sicuramente di produzione italiana. (OvH)
*Bibliografia*: PASQUI-PARIBENI 1916, p. 208; FUCHS-WERNER 1950, nn. cat. 95-96, tav. 26.

### IV.95 Pettine in osso da *Ibligo*-Invillino
9,1 cm (lung.)
VI-VII secolo
Casa Venier, Villa Santina
Inv. n. 1939

Pettine in osso ben conservato con doppia fila di denti e decorazioni a occhi di dado. Pettini sono ben noti dai corredi tombali della popolazione autoctona e dei longobardi. (VB)
*Bibliografia*: BIERBRAUER 1987, n. 182, p. 351, tav. 57,1; 65,2; BROZZI 1989, tav. 17/7, 44.

### IV.96 Pettine di Teodelinda da Monza
in argento con dorature, gemme e avorio
23,1 cm (lung. massima); ai lati 7 cm (lung.); denti: 4 cm ca. (lung.)
VII secolo
MDS, Monza
Inv. n. 24. Prima menzione nell'Inventario del 1275

Il pettine d'avorio ha una complessa montatura in lamina d'argento, ornata da volute in filigrana, costituita da una costa dentellata, appena arcuata, e da due "spalle". La costola presenta cinque gemme per lato lungo una banda di filigrana in rilievo ornata da gocce d'argento. L'anello fissato alla spalla sinistra è un'aggiunta tarda.
La datazione dell'oggetto è controversa. Per quanto concerne la montatura, il confronto con analoghe soluzioni decorative in filigrana presenti in oreficerie barbariche rinvenute a Nocera Umbra e Castel Trosino sembra convincente. L'avorio presenta un profilo arcuato e alte spalle, caratteristi-

IV.95

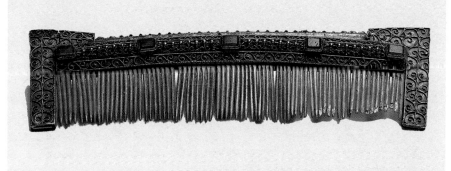

IV.96

IV.97

che reputate comuni tra i pettini d'epoca longobarda (Frazer). D'altra parte ad alcuni studiosi (Talbot Rice, Caramel, Frazer) per la montatura è parso più pertinente il richiamo a oreficerie carolinge e agli oggetti della donazione di Berengario al San Giovanni monzese. (RC)
*Bibliografia*: LIPINSKY 1960; TALBOT RICE in VITALI (a cura di) 1966; CARAMEL 1976; CONTI 1983[2]; FRAZER in CONTI (a cura di) 1988.

**IV.97 Spada da telaio**
**da Nocera Umbra, t. 144**
53 cm (lung.); 4,5 cm (larg.)
VI secolo
MAM, Roma
Inv. n. 1604

Spada da telaio con lama non tagliente e punta molto aguzza.
Le spade da telaio che sono già note nella Pannonia si trovano soltanto in tombe con corredi molto ricchi; per questo motivo non è da escludere che rappresentino un distintivo di elevato rango sociale. (OvH)
*Bibliografia*: PASQUI-PARIBENI 1916, p. 328, fig. 179; WERNER 1962, pp. 82 sgg.

**IV.98 Spilloni da Testona**
a. 17,1 cm (lung.); b. 15 cm (lung.)
VI-VII secolo
MA, Torino
Inv. nn. 2777-1979

a. Ago crinale, in argento, in parte placcato in oro; decorato, sulla parte placcata, con punzoni triangolari messi a "dente di lupo".
b. Ago crinale, in bronzo, decorato con linee incise a lisca di pesce e terminante in una testa biconica.
Gli aghi crinali appaiono nelle tombe femminili longobarde dalla metà del VI secolo, su influenza della popolazione autoctona.
*Bibliografia*: HESSEN 1971A, p. 54.

## IV.e **Tecniche di lavorazione**
*Otto von Hessen*

Gli oggetti usati dai Longobardi nella vita quotidiana avevano provenienze diverse. Una parte veniva senz'altro approntata in casa; alcuni oggetti erano opera di artigiani ambulanti e quelli più complessi, che richiedevano una maggiore capacità tecnica, venivano fabbricati in manifatture specializzate e commerciati su più vasto raggio. Come provano le molte fuseruole trovate nelle tombe femminili e come confermano le spade da tessitore, i tessuti necessari per l'abbigliamento e per la casa erano lavorati in famiglia. Solo i tessuti particolarmente costosi (come la seta o simili), ma soprattutto i morbidi broccati, venivano certamente acquistati dai commercianti. Anche gli oggetti più semplici di legno e di pelle, come per esempio le forme da scarpe, che si incontrano talvolta, o i recipienti di legno, sono da considerarsi prodotti casalinghi. Dalla *Vita Sancti Severini* sappiamo che i gioielli invece erano opera di orefici girovaghi; si trattava di artigiani specializzati che lavoravano i metalli nobili dietro compenso. In territorio longobardo due di questi orafi sono stati identificati attraverso i reperti tombali; nelle loro sepolture infatti, a Brno e a Poysdorf, sono stati trovati gli arnesi del mestiere (martello, incudine, lime e saldatoio). Oggi non possiamo stabilire con certezza per quanto tempo dopo la venuta dei Longobardi in Italia sia durato questo mestiere, ma è probabile che ben presto gli orafi locali abbiano preso il sopravvento; già all'inizio del VII secolo si può notare, infatti, un cambiamento nei gioielli che assumono caratteri bizantini e sono approntati con nuove tecniche. Per esempio, le fibule, che prima venivano fuse a cera perduta,

o i lavori a *cloisonné* vengono abbandonati in favore di fibule a disco sbalzate.
Nuovi articoli di lusso, come per esempio i cosiddetti recipienti copti in bronzo, che piacevano tanto ai Longobardi, venivano certamente da lontano; si tratta di boccali, bacili e padelle in metallo massiccio fuso, prodotti da grandi manifatture. Lo stesso va detto per i recipienti di vetro e per molta ceramica. In particolare l'autentica ceramica longobarda, che si può trovare nelle più antiche tombe longobarde d'Italia, doveva essere prodotta in piccole fornaci relativamente primitive.
Il gruppo più numeroso di oggetti giunti fino a noi dall'epoca longobarda è costituito dalle armi e dai loro accessori; anche questi oggetti, come è risultato recentemente da ricerche condotte in serie, provengono da grandi manifatture specializzate. Quasi tutte le spathe hanno lame damaschinate, che possono essere eseguite solo da specialisti; lo stesso si può dire sia per le cinture che accompagnano le armi, che per le placche delle bardature o le guarnizioni degli speroni da agemina o placcati. Si tratta di oggetti prodotti in serie da poche grandi manifatture, come risulta evidente se si confrontano i pezzi fra loro.
Dalle osservazioni or ora riportate risulta che nell'alto-medioevo, che è di solito considerato un periodo oscuro, privo di strutture efficienti, esistevano delle manifatture ben funzionanti e in grado di commerciare i propri prodotti. Quelle qui di seguito illustrate sono le principali tecniche di lavorazione. L'artigianato longobardo si esplica soprattutto nella metallotecnica, dove riesce a sviluppare manifatture

originali, pur restando all'interno di un tipo di produzione barbarica, in particolare per quanto riguarda l'aspetto decorativo. La produzione artigianale longobarda si muove su un terreno in cui le influenze dei modelli tardoantichi, bizantini e orientali, sono sempre ben presenti e moltissimi degli oggetti delle sepolture sono quasi sicuramente d'importazione o attribuibili a opifici e manifatture bizantini anche se in territorio longobardo.
Una delle più usate tecniche di lavorazione dei metalli è quella dell'*agemina*: essa tende a realizzare un effetto ornamentale policromo; normalmente si ottiene dall'abbinamento di un metallo prezioso (oro, argento, argento e ottone) con il ferro. Quest'ultimo viene inciso secondo il disegno voluto, dopo di che il solco viene riempito con laminette di argento o altro, che vengono battute a freddo.
Nella produzione delle armi, la *damaschinatura* era invece un procedimento con il quale era possibile ottenere contemporaneamente un effetto decorativo e una migliore elasticità della lama. Tale lavorazione, di origine orientale, consisteva nel battere assieme alla lama forgiata in acciaio, diverse laminette in metallo più tenero, disposte secondo motivi ornamentali diversi, tra i quali i più frequenti sono nastri, lische di pesce, nodi, rosette.
La *niellatura* invece era una tecnica particolarmente adeguata per l'oreficeria; in questo caso a essere incisa con un bulino era invece una lamina in oro o argento, che doveva poi essere riempita con il niello, un composto di rame, argento, zolfo, piombo, borace. La placcatura si otteneva ricoprendo l'oggetto

in ferro con una sottile lamina d'argento o di ottone che veniva poi incisa; i solchi così ottenuti venivano niellati.

Il *cloisonné*, una delle tecniche di lavorazione dell'oro più raffinate, di origine molto antica, raggiunge vertici superbi nella manifattura bizantina e anche in quella franca; consisteva nel saldare su una lastrina d'oro un'intelaiatura dello stesso metallo atta a formare una struttura alveolare da riempire con pietre preziose e pasta vitrea di vario colore dal taglio piatto.

Il *cloisonné* è particolarmente usato per le fibule a disco.

La *filigrana* consiste nel saldare palline d'oro alle lastrine; era molto usata per orecchini, fibule a disco e in alcuni casi per placche per cintura da parata e talvolta per crocette. Per quanto riguarda queste ultime, esse venivano soprattutto prodotte con lavorazione a sbalzo: una lamina sottile di metallo veniva battuta su un apposito modano in osso o legno duro. Tramite punzonature erano realizzate le ornamentazioni costituite da piccoli disegni geometrici ripetuti secondo un certo ritmo e ordine (si vedano in particolare a questo proposito le decorazioni delle borchie degli umboni, delle armille, delle crocette). Le raffigurazioni ornamentali per eccellenza dell'oreficeria longobarda sono quelle nel I e nel II Stile zoomorfo germanico: nel primo abbiamo una rappresentazione stilizzata di singoli animali accostati mentre nel secondo essi si legano tra loro formando intrecci talvolta assai complicati; quest'ultimo stile si sviluppa in Italia, forse su ispirazione del motivo, tipicamente mediterraneo, dell'intreccio.

Il passaggio dal I al II Stile è per noi un indispensabile strumento per la cronologia dei reperti e per la comprensione dell'arte longobarda.

Il tipo di ceramica che ritroviamo in Italia è lo stesso che i Longobardi iniziarono a produrre durante il loro insediamento in Pannonia e ne rappresenta l'ulteriore sviluppo e perfezionamento; si tratta di una produzione eseguita al tornio lento, di cui le forme tipiche erano brocche con beccuccio cilindrico, vasi a "bottiglia" e a "sacchetto", decorati a stampigliatura, tramite l'impressione del disegno desiderato sull'argilla ancora fresca, oppure a stralucido, lucidando l'oggetto dopo avervi applicato uno strato di argilla diluita, che poteva poi essere rifinita con una stecca.

I numerosi pettini a una o due file di denti, le pedine per il gioco della dama e altri piccoli oggetti documentano un'attiva lavorazione dell'osso.

Bicchieri, bottiglie e calici in vetro si ritrovano frequentemente nelle tombe longobarde. La fabbrica di Torcello era probabilmente la più importante tra quelle che producevano oggetti in vetro sottile, dal colore giallastro o verdognolo. A una produzione locale sono pure da attribuire i corni potori in vetro verde o blu a imitazione di quelli di produzione centro europea.

I bacili in bronzo fuso, talvolta presenti in tombe sia maschili che femminili di rango, sono di sicura importazione dall'Egitto copto, ma abbiamo anche degli esemplari di imitazione in cui la lamina metallica è stata tirata a martello.

Alcune sepolture ci hanno restituito resti di broccato d'oro e frammenti di tessuto. I broccati creavano sul tessuto disegni per mezzo di un filo a lastrine sottilissime, ricavato da un foglio d'oro preparato a lungo per conferirgli flessibilità e lucentezza. L'attività tessile era essenzialmente femminile, come dimostrano le spade per tessuto (*Webschwert*) ritrovate nelle tombe. Queste spade erano usate come una specie di pettine per fissare i fili della trama all'ordito. I telai usati erano molto semplici, simili a quelli di epoca protostorica, con un sistema di pesi per reggere l'ordito.

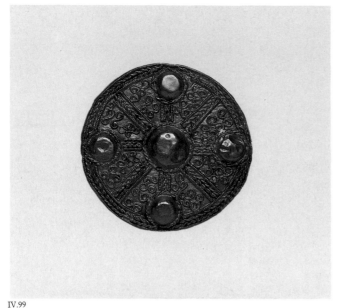

IV.99

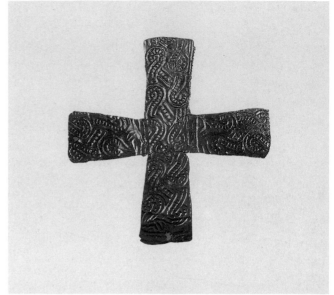

IV.101

IV.100

IV.102

IV.99 **Fibula a disco in oro da San Zeno al Naviglio**
Ø 4,2 cm
MCR, Brescia
Inv. n. SB 422

Fibula a disco in oro con cinque borchie diposte a croce. Le borchie sono circondate da un filo ritorto. La borchia centrale è più grande ai bordi e tra le borchie ci sono fili ritorti.
Negli interspazi lavoro a filigrana a forma di "S".
La fibula è sicuramente il lavoro di una bottega romana italiana ed è databile nella prima metà del VII secolo d.C. (OvH)
*Bibliografia*: FUCHS-WERNER 1950, p. 36; PANAZZA 1964, p. 165.

IV.100 **Croce punzonata**
4,5 cm (alt.); 4,5 cm (larg.); 3,5 gr (peso)
VI-VII secolo
MNE, Chiusi (Firenze)

Piccola croce in lamina d'oro i cui bracci, di larghezza uguale e costante, sono decorati da una doppia linea di rombi reticolati. (OvH)
*Bibliografia*: FUCHS 1939, cat. n. 126; HESSEN 1975, p. 74.

IV.101 **Croce aurea da Calvisano (Brescia)**
6,2 cm (alt.); 5,8 cm (larg.)
intorno al 600 ca.
MC, Brescia
Inv. n. S.B. 441

Croce d'oro quasi equilatera con i bracci leggermente svasati; un forellino per l'applicazione al tessuto al centro di ogni braccio. La decorazione, ottenuta con un modano, non è di tipo germanico ma di ispirazione tardo antica. Proviene da Calvisano (1891). (MB)

IV.102 **Croce aurea da Calvisano (Brescia)**
6,7 cm (alt.); 6,4 cm (larg.)
VI-VII secolo
MC, Brescia
Inv. n. S.B. 435

Croce aurea equilatera ornata da cinque teste umane, una al centro e quattro alle estremità dei bracci che avevano originaria-

IV.103

IV.104

IV.105

mente due forellini ciascuno per l'applicazione al sudario. Proviene da Calvisano (1891). (MB)

## IV.103 Bilancina in bronzo da Nocera Umbra, t. 9
12 cm (lung.); 0,2 cm (larg.)
VI-VII secolo
MAM, Roma
Inv. n. 164

Braccio di una bilancina bronzea a bracci uguali e un piccolo anello appartenente a essa.
Queste piccole bilance si trovano spesso in tombe e insediamenti altomedievali e servivano a pesare l'oro. (OvH)
*Bibliografia*: PASQUI-PARIBENI 1916, p. 185.

## IV.104 Spatha
89,6 cm (lung. totale); al codolo: 78 cm (lung.); 5,1 cm (larg. massima)
VI-VII secolo
MCA, Novara
Inv. n. A. 782

A sezione lenticolare, con lieve depressione dell'elemento centrale; codolo a sezione rettangolare; lame e punta danneggiate. Si segnala per la presenza, lungo il fusto, della damaschinatura con motivi decorativi vari risultanti dalla torsione e dalla martellatura a caldo di barre in fogli di materiale ferroso dolce e in ferro arricchito di carbonio che, saldate fra loro e adeguatamente sagomate e modellate, hanno formato l'ossatura centrale portante con caratteristiche di flessibilità e resistenza. Le lame in acciaio sono saldate a questa ossatura con la tecnica della bollitura.
Spatha lunga delle Grandi Invasioni, tipica dei Longobardi e delle popolazioni germaniche di età e cultura merovingia. Rinvenuta nella primavera 1880 in una delle tombe scoperte a Borgovercelli in località il "Forte". (MR)
*Bibliografia*: ROTILI 1987, p. 130.

## IV.105 Spatha da Borgovercelli
90,4 cm (lung totale); al codolo: 78,7 cm (lung.); 5 cm (larg. massima)
VI-VII secolo
ML, Vercelli
Inv. n. 1724

A sezione lenticolare, con lieve depressione dell'elemento centrale; codolo a sezione rettangolare; fusto corroso, lame danneggiate. Non sono stati eseguiti restauri e indagini atti a mettere in luce l'eventuale damaschinatura. Spatha lunga delle Grandi

Invasioni, tipica dei Longobardi e delle popolazioni germaniche di età e cultura merovingia. Proviene da una delle tombe scoperte a Borgovercelli, regione il "Forte", nell'aprile 1880. (MR)
*Bibliografia*: VIALE 1971, p. 70.

## IV.106 Cintura della spatha da Trezzo d'Adda, t. 4
prima metà VII secolo
SAL, Milano
Inv. nn. ST. 47862-47869; 47882; 47870/1-2; 47891

Cintura a cinque pezzi formata da placca triangolare, controplacca, linguetta principale, placchette secondarie e fibbietta secondaria. La cintura presenta una decorazione ageminata di II Stile zoomorfo molto scadente; nonostante questo deve essere vista come derivazione delle decorazioni del tipo Civezzano. (OvH)
*Bibliografia*: ROFFIA 1986, pp. 64 sgg.

## IV.107 Brocca in bronzo da Montale
21 cm (alt.); ⌀ 9,9 cm
VI secolo
MC, Modena
Inv. n. 7990

Brocca di forma panciuta decorata con linee parallele incise a tornio e punzonatura a virgolette. Manico a forma di punto interrogativo. A metà curva superiore sporgenza di forma appiattita che si restringe all'estremità.
Questa brocca fu trovata in una tomba femminile insieme a fibule pannoniche ed è per questa combinazione databile al VI secolo. (OvH)
*Bibliografia*: CARRETTA 1982, p. 22, tav. 8.

## IV.108 Padella in bronzo da Reggio Emilia
5 cm (alt.); ⌀ 24 cm;
manico: 11 cm (lung.)
VI-VII secolo
MC, Reggio Emilia
Padella copta, decorata con linee incise, piede alto; sotto il manico un gancio. Sul bordo, incise una Γ (gamma) e una E (Epsilon).
Questa padella faceva forse parte di un servizio per lavare le mani. (OvH)
*Bibliografia*: STURMANN CICCONE 1977, tav. 19; CARRETTA 1982, pp. 20-21, tav. 6.

## IV.109 Bacile copto di bronzo da Nocera Umbra, t. 27
9 cm (alt.); 28 cm

prima metà del VII secolo
MAM, Roma
Inv. n. 316

Bacile basso e ornato esternamente da una linea circolare. Sotto l'orlo leggermente ingrossato sono saldati due anelli per parte nei quali sono fissati i manici a forma di omega. L'anello di base è ornato da una linea di triangoli contrapposti. Il bacile appartiene alla forma più comune dei vasi copti in Italia.
La presenza nella stessa tomba di cinture con agemina a *cloisonné* e spirali data tutto il materiale alla prima metà o all'inizio del VII secolo d.C. (OvH)
*Bibliografia*: CARRETTA 1982, p. 19, tav. 3.

## IV.110 Pettine in osso da Testona
18,9 cm (lung.); 3,3 cm (larg.)
VII secolo
MA, Torino
Inv. n. 5635

Frammento di pettine in osso semplice formato da strati di osso decorati con strisce parallele.
La dentatura non è completamente rifinita. (OvH)
*Bibliografia*: HESSEN 1971A, cat. n. 538, tav. 50.

## IV.111 Pettine in osso da Testona
8,5 cm (lung.); 4,5-5,5 cm (larg.)
VI-VII secolo
MA, Torino
Inv. n. 5624

Due frammenti di un pettine doppio in osso, formato da tre strati di osso. Nella parte centrale forature a forma di croce e decorazioni a occhi di dado e strisce parallele. (OvH)
*Bibliografia*: HESSEN 1971A, cat. n. 529, tav. 50.

## IV.112 Pettine in osso da Testona
8,5 cm (lung.); 2,5 cm (larg.)
VI-VII secolo
MA, Torino
Inv. n. 5626

Frammento di pettine semplice a tre strati di osso decorato con gruppi irregolari di occhi di dado.
Pettini in osso sono già dal periodo tardoantico in uso come suppellettile tombale e anche frequenti in tombe longobarde sia maschili sia femminili. (OvH)
*Bibliografia*: HESSEN 1971A, cat. n. 533, tav. 50.

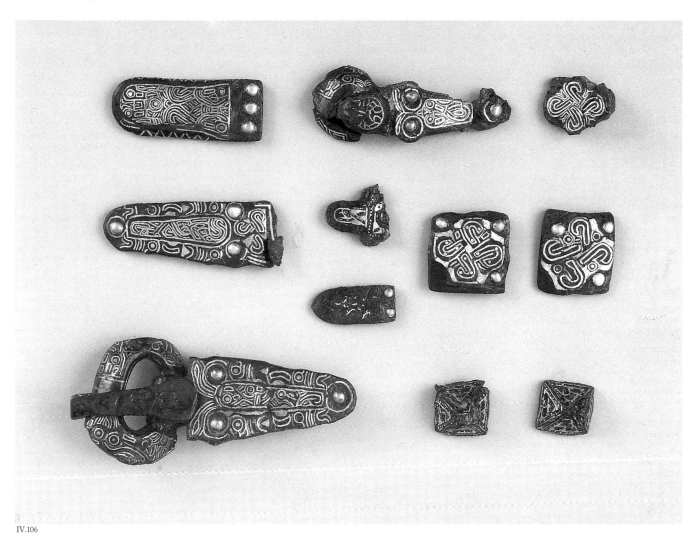

IV.106

IV.107

IV.109

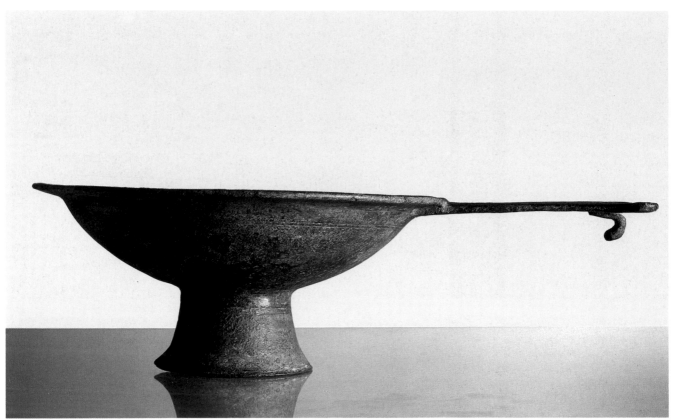

IV.108

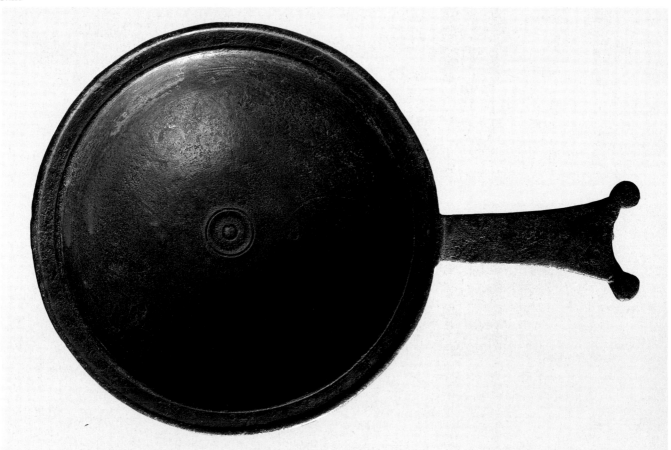

IV.108

IV.110

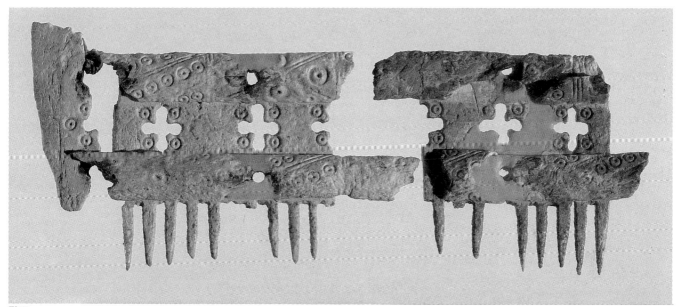

IV.111

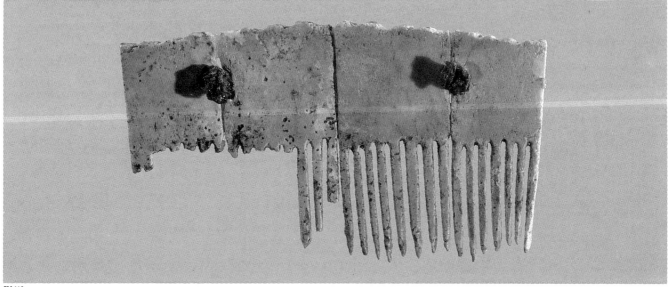

IV.112

## IV.113 **Brocca con beccuccio**
14,5 cm (alt.); 16,8 cm (larg. massima);
bocca: Ø 9,8 cm; base: 9,7 cm
fine del VI-inizi del VII secolo
Comune, Borgovercelli

Ha forma di doppio cono; risulta infatti
dall'unione di due tronchi di cono lungo la
base maggiore. Profilo geometricamente
definito, con arrotondamenti limitati. Col-
lo corto, orlo stretto a sezione quasi rettan-
golare, estroflesso; beccuccio corto e spor-
gente che supera l'orlo. Ansa nastriforme
attaccata all'orlo e alla pancia. Ampia fascia
con stampigliature su cinque file: sono im-
pressi rombi irregolari scompartiti in qua-
dratini, rosette e mezze rosette. Impasto
grigio-bruno, superficie grigio-nera tran-
slucida.
Tipo di brocca noto negli insediamenti ita-
liani e preitaliani dei Longobardi. Riscontri
significativi sono offerti dai due esemplari
di Kajdacs e Kapolnasnyék in Ungheria e
dai due di Testona. La decorazione a stam-
piglia richiama modelli di area piemontese
e lombarda. (MR)
*Bibliografia*: ROTILI 1981, pp. 11-13.

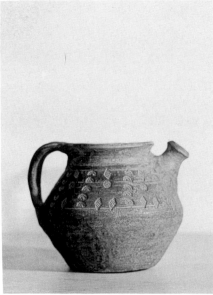

IV.113                          IV.114

## IV.114 **Bottiglia**
16 cm (alt.); 13,3 cm (larg. massima);
bocca: Ø 8,2 cm; base: Ø 7,3 cm
ultimo terzo del VI secolo
Comune, Borgovercelli

Forma tondeggiante nella parte inferiore
danneggiata, fondo piano e stretto; profilo
morbido e lieve restringimento verso il col-
lo, corto e largo.
Orlo frammentario a sezione arrotondata,
estroflesso. Sulla spalla, fascia con stampi-
gliature disposte su tre linee; i motivi sono
costituiti da linee diagonali parallele, ondu-
late e leggermente sfalsate da rosette con
nove petali; da rettangoli disposti vertical-
mente e scompartiti in molti quadratini.
Impasto grigio-cenere, superficie grigio-
nera translucida.
Forma tipicamente pannonica con riscon-
tro stringente nell'analogo esemplare rico-
struito dai frammenti rinvenuti in un inse-
diamento tardo-antico utilizzato dai Lon-
gobardi, il piccolo castello di Vranje-Aj-
dovski in Slovenia. Per la decorazione a
stampiglia segue moduli italiani. Può essere
stata prodotta da un artigiano venuto dalle
sedi danubiane dei Longobardi che modifi-
cò in Italia il proprio repertorio ornamen-
tale. (MR)
*Bibliografia*: ROTILI 1981, pp. 10-11.

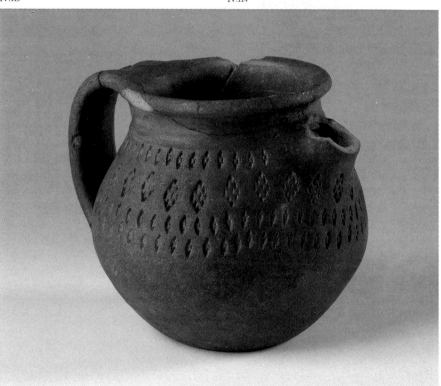

IV.119

## IV.115 **Vaso da Botticino Sera**
14,5 cm (alt.); 10,9 cm (larg.)

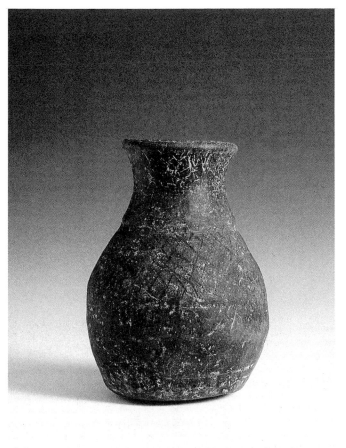

IV.115

IV.117

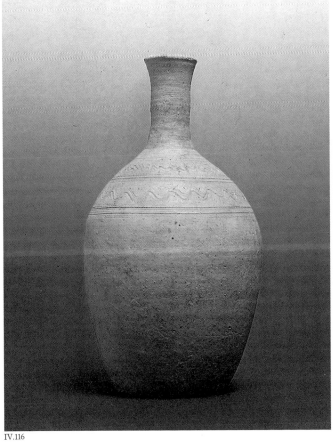

IV.116

IV.118

IV.120

IV.121

VI-VII secolo
MC, Brescia
Inv. n. SB 159

Bottiglia in terracotta rossa, fatta a mano. Il fondo piano si trasforma in una pancia a volta con rivolgimento curvato. Un solco circolare divide la spalla dalla pancia. Il collo sporge leggermente verso l'interno. L'orlo è curvato. Senza decorazione. (OvH)
*Bibliografia*: Inedito.

### IV.116 Orciolo in argilla da Flero (Brescia)

22 cm (alt.); orlo: Ø 3,5 cm;
ventre: Ø 11,5 cm; fondo: Ø 7,2 cm
VII secolo
MC, Brescia (proprietà Soprintendenza)
Inv. n. SB 21

Argilla abbastanza depurata color rosso chiaro. Bottiglia ad alto collo cilindrico e orlo ingrossato esoverso; corpo ovoidale decorato sulla spalla da due fasce di linee ondulate separate da scanalature parallele. Fondo piatto con cinque incavi irregolari. La tecnica decorativa è tipica delle fabbriche tardo romane. Si può confrontare con due bottiglie di Fiesole prodotte dalla stessa officina (HESSEN 1968, n. 100-101). (MB)

*Bibliografia*: RIZZINI 1914, p. 345, n. 11; PANAZZA 1964, pp. 161-162, tav. II; HESSEN 1968, n. 79, f. 14, tav. 20, f. 9; SESINO 1981-82, pp. 370-371.

### IV.117 Bottiglia da Calvisano

15,8 cm (alt.); Ø 10,8 cm
VI-VII secolo
MC, Brescia
Inv. n. 259

Bottiglia a forma di zucca colore da grigio a nero, decorata con losanghe a stralucido. Tipica ceramica longobarda. (OvH)
*Bibliografia*: HESSEN 1968, cat. n. 81.

### IV.118 Bicchiere da Calvisano

7,3 cm (alt.); 9,5 cm (larg.)
VI-VII secolo
MC, Brescia
Inv. n. SB 252

Bicchiere a forma di zucca di terracotta rossa. Spalla e collo divisi da una linea orizzontale. Decorato sulla spalla con due righe di stampigliatura. Una riga a quadrifoglio e una linea di rettangoli a reticolo. Tipica ceramica longobarda. (OvH)
*Bibliografia*: HESSEN 1968B, cat. n. 83.

### IV.119 Vaso di color ocra da Testona

14 cm (alt.): Ø 14,6 cm
fine del VI secolo
MA, Torino
Inv. n. 5577

Brocca con beccuccio, in parte frammentato, e con manico. La decorazione è disposta nella metà superiore su quattro file: la seconda presenta una stampigliatura a losanghe reticolate piuttosto grandi, le altre tre file hanno lo stesso motivo, ma di dimensioni più piccole.
Questo esemplare fa parte di un tipo di ceramica di produzione longobarda, attestata già nella fase pannonica, e presente nelle regioni dell'Italia settentrionale. La decorazione a losanghe reticolate è frequente nella ceramica piemontese e lombarda. (OvH)
*Bibliografia*: HESSEN 1971A, tav. 59, n. 674.

### IV.120 Vaso di color grigio scuro da Testona

17,6 cm (alt.); Ø 13 cm
fine del VI secolo
MA, Torino
Inv. n. 5588

Vaso a sacchetto di forma rigonfia nella

parte inferiore, ove viene raggiunto il diametro massimo. Presenta un restringimento graduale in direzione del collo. Il punto di attacco tra il corpo e il collo è sottolineato da una costolatura, al di sotto della quale vi è una decorazione costituita da una serie di piccoli e stretti rettangoli stampigliati. Esemplare tipico della ceramica longobarda. (OvH)
*Bibliografia*: HESSEN 1971A, tav. 60, n. 683.

### IV.121 **Vaso di argilla grigio chiara da Testona**
18,8 cm (alt.); Ø 14,5 cm
fine del VI secolo
MA, Torino
Inv. n. 5610

Vaso a sacchetto con decorazione, nella metà superiore, costituita da un reticolo a stralucido. Il punto di attacco tra il corpo e il collo è evidenziato da una costolatura. Questo esemplare presenta forma e decorazione tipiche della produzione ceramica longobarda di derivazione pannonica. (OvH)
*Bibliografia*: HESSEN 1971A, tav. 61, n. 690.

### IV.122 **Vaso di color grigio da Testona**
8,4 cm (alt.); Ø 7,9 cm
fine del VI secolo
MA, Torino
Inv. n. 5592

Bicchiere a sacchetto di forma rigonfia nella parte inferiore, ove viene raggiunto il diametro massimo. Presenta un restringimento graduale in direzione del collo. Il punto di attacco tra il corpo e il collo è sottolineato da una costolatura al di sotto della quale vi è la decorazione, disposta su tre file: le prime due presentano una stampigliatura a rettangoli stretti, verticali e paralleli, la terza a losanghe reticolate disposte in modo da formare dei triangoli con il vertice rivolto verso il basso. Esemplare tipico della ceramica longobarda. (OvH)
*Bibliografia*: HESSEN 1971A, tav. 63, n. 803.

### IV.123 **Vaso di color grigio-scuro da Testona**
21,4 cm (alt.); Ø 20,9 cm
fine del VI secolo
MA, Torino
Inv. n. 5576

Brocca con beccuccio, piegato verso l'alto, e con manico. La decorazione è disposta nella metà superiore su quattro file: le due centrali presentano una stampigliatura a

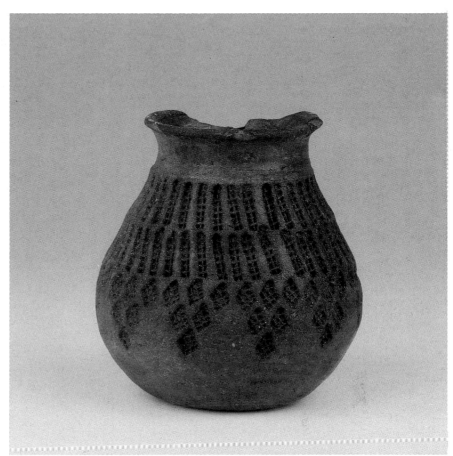
IV.122

forma di rosette, le altre due a forma di fo-
glia. Questo esemplare, per la presenza di
stampigliature a rosette, si può collegare
con esemplari dell'area lombarda. (OvH)
*Bibliografia*: HESSEN 1971A, tav. 59, n. 673.

### IV.124  Fusarola da Pinguente (Meitza), t. 84
Ø 3 cm
MSA, Trieste
Inv. n. 13315

Fusarola in pietra bianca a forma discoida-
le con intagli radiali. (OvH)
*Bibliografia*: TORCELLAN 1986, p. 70.

### IV.125  Fusarola da Pinguente (Meitza), t. 93
Ø 3 cm
VI-VII secolo
MSA, Trieste
Inv. n. 13337

Fusarola in terracotta scura, a margini spio-
venti e decorazioni a cerchi concentrici.
(OvH)
*Bibliografia*: TORCELLAN 1986, p. 71.

### IV.126  Calice in vetro da Fiesole
9 cm (alt.); orlo: 7,8 cm (Ø massimo)
VII secolo
MC, Fiesole
Inv. n. 2849

Calice di vetro trasparente decorato con fi-
lettature parallele applicate in pasta vitrea
bianca. (OvH)
*Bibliografia*: HESSEN 1971A, p. 50; DE MAR-
CO 1981, pp. 72-73.

### IV.127  Calice in vetro da Fiesole
9 cm (alt.)
VII secolo
MC, Fiesole
Inv. n. 1314 b

Calice "bizantino" di vetro sfumato da un
tono "incolore" all'acquamarina, dalla sa-
goma lievemente irregolare e l'orlo un po'
aggettante. (OvH)
*Bibliografia*: HESSEN 1971A, p. 50; DE MAR-
CO 1981, pp. 72-73.

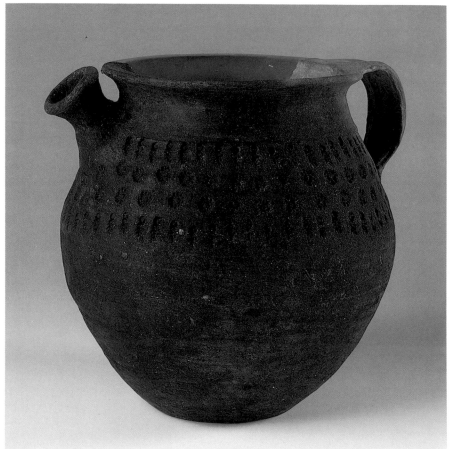

IV.123

# V
# IL PROCESSO
# D'ACCULTURAZIONE

## V. **Il processo di romanizzazione**
*Otto von Hessen*

Il processo di romanizzazione dei Longobardi è un fenomeno di cui ci si può rendere conto osservando una serie di particolari. Probabilmente esso ebbe inizio già in Pannonia, dove i Longobardi vennero in contatto con la popolazione autoctona tuttora presente, ma prove inequivocabili si possono avere soltanto in Italia. Anche in questo caso i reperti tombali possono esserci di aiuto perché ci permettono di rilevare alcune innovazioni fondamentali; tuttavia i mutamenti spirituali, più autentici e importanti, sfuggono all'archeologo e possono essere dedotti soltanto dalle fonti scritte. Una delle novità più vistose che si può osservare è la comparsa improvvisa delle crocette in lamina d'oro nelle tombe longobarde d'Italia. L'uso di porre sul volto dei defunti un sudario su cui erano cucite le crocette era prettamente mediterraneo e fu ripreso subito da buona parte della popolazione longobarda. Anche se alcune di queste croci erano ornate con motivi germanico-longobardi, il fatto che venga assunta una nuova usanza cristiana, indica quanto forte fosse l'influenza della cultura mediterranea sui nuovi venuti.

Un altro esempio, cui abbiamo già accennato nel capitolo riguardante la moda femminile, mette in evidenza quanto l'ambiente agisse sui Longobardi: in pochi decenni l'abito tradizionale "nazionale" viene infatti abbandonato e ci si veste secondo il modello bizantino.

Dai reperti tombali si può facilmente dedurre che anche gli uomini risentivano dei nuovi influssi. Le splendide e costose cinture da parata non sarebbero immaginabili se non ci si rifacesse ai modelli bizantini. Lo stesso possiamo dire per gli anelli a sigillo, che vanno considerati, alla stessa stregua delle cinture, come segni del rango di chi li portava.

Ma possiamo osservare innovazioni anche in campi meno appariscenti; entrano a far parte dell'armamento corrente nuove forme di armi, come per esempio le cuspidi di lancia a foglia di alloro o gli scudi con umbone emisferico. E per concludere vorremmo far notare anche la rinuncia alla ceramica tradizionale longobarda in favore di nuove forme locali.

Certamente le osservazioni archeologiche sulla romanizzazione dei Longobardi, qui riportate, se confrontate con i fondamentali mutamenti spirituali che avvengono nel VII secolo sotto l'influsso romano-bizantino, appaiono superficiali e modeste, tuttavia nel loro piccolo sono un riflesso dei cambiamenti molto più grandi.

## V.1 **Tomba da palazzo Miniscalchi**

a. 10 cm (alt.), 9 cm (larg.);
b-c. ∅ 2,8 cm; d. ∅ 2,2 cm
VII secolo
MC, Verona
Inv. n. 1. 4584, 2-3. 4579-4580, 4. 4582

a. Croce in lamina d'oro dai bracci uguali, le cui estremità si allargano leggermente, ornati a sbalzo da immagini zoomorfe di II Stile, tra loro intrecciate.
b-c. Paio di orecchini a cestello in oro decorati a filigrana come loro copertura, cui probabilmente erano fissate, nello spazio vuoto circondato dall'ornamentazione, perle o pietre preziose.
d. Anello d'oro abbellito da una piastra centrale rotonda, lateralmente alla quale si nota una decorazione a filigrana. In mezzo alla piastra c'era una pietra preziosa, ora andata perduta, circondata da castoni in uno dei quali resta un intarsio color madreperla.
Si tratta di un buon esempio di una tomba femminile longobarda del VII secolo quasi completamente romanizzata. (OvH)

*Bibliografia*: HESSEN 1968A, pp. 7 sgg., 21; MODONESI-LA ROCCA 1989, pp. 53 sgg.

## V.2 **Tomba latinizzata di Senise (Potenza)**

a. ∅ 2,3 cm; b. anello: ∅ 2,7 cm, castone: ∅ 2,5 cm; c. 7,5 cm (alt.) e 6,5 cm (larg.); d. 6 cm (lung.), disco: 2,6 cm; e. 9,7 cm
metà del VII secolo
MAN, Napoli

Portata alla luce nel 1916, in contrada Salsa, durante lavori di sterro su una collina di arenaria sede di una fortificazione basso-medievale. Non fu eseguita né documentazione grafica né fotografica. Ha restituito cinque gioielli.
a. Anello in oro formato da una fascia traforata con motivo a racemi e volute, con margini lisci rilevati; un castone con sei ganci che si slarga da un piccolo cilindro contiene una pasta vitrea verde smeraldo sensibilmente danneggiata. Numerose le imperfezioni di lavorazione. Forma tardoromana abbastanza diffusa con vari riscontri, fra l'altro nell'anello del tesoro "bizantino" di Senise.
b. Anello d'oro formato da una sottile verga a sezione circolare che sorregge un ampio castone con orlo formato da globetti tra i quali sono piccoli dischi. Seguono fasce concentriche con motivi a treccia in filigrana e un giro di sedici alveoli trapezoidali con almandini e paste vitree. Al centro una sardonice ovale a sezione troncoconica con

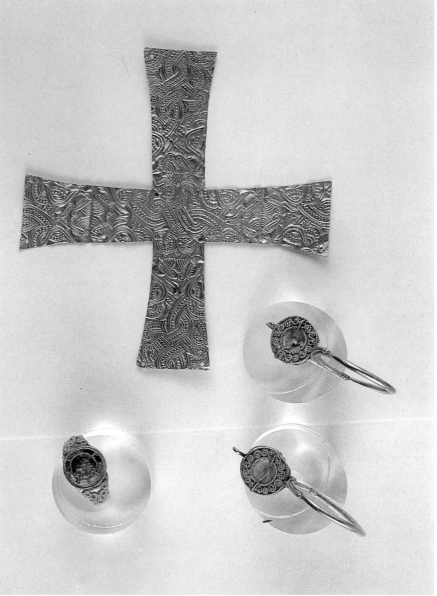

V.1

tre strati di diverso colore reca incisa sulla sommità una sfinge o un leone ad ali spiegate volto verso sinistra. Nel punto d'innesto con il castone la verga è affiancata da due piccoli globi simili a quelli che ornano gli orecchini di Benevento. L'orlo e i globetti trovano riscontro nell'anello a sigillo della tomba longobarda di località Fontanutis presso Magnano in Riviera (Udine), esso pure con gambo a sezione circolare, che risale molto probabilmente alla fine del VII secolo. I motivi a perline e a treccia ricorrono nella fibula circolare dell'Ashmolean Museum di Oxford trovata a Benevento tra il 1885 e il 1889 e in un frammento di fibula circolare conservato nel Museo del Sannio di Benevento.
Fuseruole allungate e perline ornano anche la scultura d'età longobarda, che recupera un motivo classico passato all'oreficeria per

un rapporto di reciprocità fra arti diverse.
c. Croce-pendaglio in lamine lavorate a martello e saldate, con bracci a sezione pentagonale che si allargano leggermente verso l'esterno e terminano ciascuno con un globetto innestato mediante dentelli. Il motivo richiama i petali di un castone a calice, tanto che l'orafo ha forse avuto come modello una croce con gemme o perle in funzione decorativa alle estremità. Al centro i bracci, pieni di mastice, sono saldati a un grosso castone ovale nel quale manca la pasta vitrea blu-cobalto – o, secondo altra versione, il lapislazzulo azzurro – esistente al momento della scoperta. Al termine del braccio inferiore rimane l'occhiello in lamina rigida per un pendaglio perduto; il braccio superiore, un po' più lungo, reca il cerchietto di sospensione costituito da una fascetta circolare con orli in filigrana.

V.2

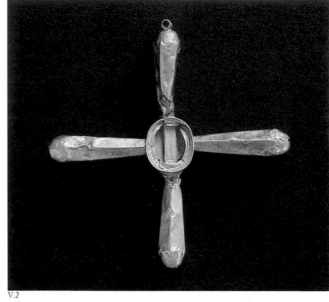

V.2

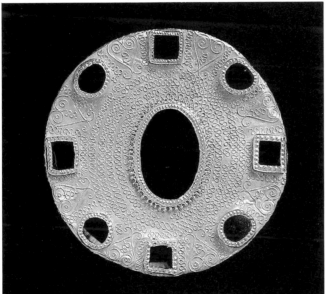

V.2

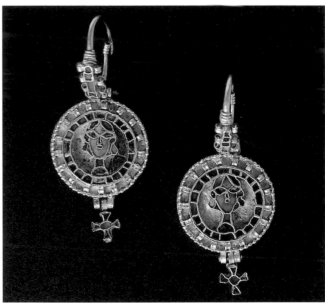

V.2

d. Orecchini formati da un anello, da un disco con funzione di pendente e da una piccola croce assicurata a quest'ultimo mediante una cerniera. L'anello è a sezione circolare nella zona con l'incastro a forma di cilindro appiattito verso l'interno e ornato da quattro piccole fasce. La parte anteriore, raccordata alla precedente da cordoni in filigrana, è sezione quadrangolare e presenta alveoli per l'alloggiamento di paste vitree di diverso colore. Ai suoi lati, sporgenti verso l'esterno, sono occhielli ornamentali tra i quali potevano essere inserite perle sostenute da un filo. Il disco, agganciato all'orecchino mediante una cerniera, sulla faccia anteriore reca una decorazione a fasce concentriche. L'orlo, formato da fuseruole allungate e perline, secondo il motivo ornamentale rintracciabile nella scultura d'età longobarda, per esem-

pio nei capitelli e nelle basi di colonna di Santa Sofia di Benevento, è seguito da un giro di occhielli disposti a raggiera uguali a quelli che ornano la fascia anteriore dell'anello di sospensione. Anche tra questi potevano essere perle sostenute da un filo. Segue una fascia con alveoli – venti in un orecchino, ventuno nell'altro – per lo più di forma trapezoidale, con paste vitree di colori diversi, dal rosso granata all'azzurro. Al centro, su fondo verde mal conservato, è una testa probabilmente muliebre. I tratti fisionomici e i particolari ornamentali sono disegnati con eleganza dagli alveoli che contengono paste policrome. Risaltano in particolare i lunghi occhi, la pettinatura con scriminatura centrale, gli orecchini con pendenti di un tipo diffuso anche nell'Italia meridionale.
Sul retro del disco, entro una cornice liscia,

è inserita una brattea, sottile lamina sulla quale era stato impresso il verso del solido aureo di Tiberio Eraclio e Tiberio che risale agli anni 659-668. La moneta, che nel lato considerato recava le immagini di due personaggi imperiali con asta e globo crucigero in piedi ai lati di una croce su gradini, contribuisce – così impressa – a datare l'intero ritrovamento. La crocetta incernierata al disco ha bracci espansi uguali, saldati a un castone centrale, tutti decorati da paste vitree.
e. Fibula non perfettamente circolare, ha al centro un grande castone ovale privo della pietra e sul bordo altri otto castoni più piccoli, alternatamente circolari e quadrangolari, anch'essi privi della pietra tranne uno che l'ha di colore blu-cobalto. Gli orli di tutti i castoni sono lavorati a sbalzo con motivi a puntini. Sul bordo del castone centra-

le alla corona sbalzata si aggiunge un nastrino a onda continua con globetti nelle convessità esterne. La superficie è ornata da fili ondulati che si svolgono in fasce concentriche. Un motivo a fili piegati a onde inquadra anche gli otto castoni fra i quali sono grandi "S" contrapposte simili a quelle che decorano la fibula beneventana dell'Ashmolean Museum cui il gioiello si avvicina anche per il grande castone centrale ovale. Motivi in filigrana simili sono in molte fibule longobarde, per esempio in alcune di Cividale e Castel Trosino. Sul retro è priva della lamina di chiusura e di rinforzo con il sistema d'aggancio.

Secondo il Siviero e la Breglia farebbe parte del "tesoro" di Senise anche un frammento di incerta destinazione in lamina piegata, saldata a un piccolo quadrato pure in lamina con due pietre azzurre e una bianca incastonate. (MR)

*Bibliografia*: DE RINALDIS 1916; BREGLIA 1941, pp. 95-97; FUCHS-WERNER 1950, pp. 37, 62; SIVIERO 1954, pp. 120-121; SALVATORE 1979, pp. 949-953; ROTILI 1984, pp. 92-94.

### V.3 Fibula a staffa del II Stile in argento dorato da Nocera Umbra, t. 162

18,7 cm (lung.)
prima metà del VII secolo
MAM, Roma
Inv. n. 1164

Fibula a staffa in argento dorato. L'ornamentazione zoomorfa di II Stile è ben riconoscibile sulla piastra di base: due animali dal corpo a forma di nastro si compenetrano a vicenda, guardando all'indietro e hanno gamba anteriore e posteriore con dita. Fu rinvenuta nella tomba n. 162 nel gruppo di sepolture a nord est nella necropoli di Nocera Umbra, appartenente alla generazione immigrata; faceva parte del corredo di una donna della generazione più recente, collocabile già nel VII secolo. Del corredo faceva parte anche una coppia di orecchini a cestello. (MB)

*Bibliografia*: WERNER-FUCHS 1950, p. 20; ROTH 1973, p. 84; MELUCCO VACCARO 1982, p. 110, tav. 5; BUSCH 1988, p. 312, n. 104 con tav.

### V.4 Fibula a staffa del II Stile dalla Toscana

17 cm (alt.); 9,5 cm (larg.)
fine del VI secolo
British Museum, Londra

Grande fibula a staffa, in argento lavorato, la cui piastra superiore è semicircolare, quella inferiore ovale. Ai lati della piastra

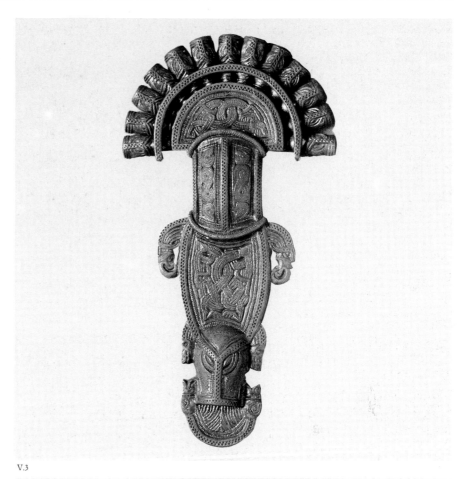

V.3

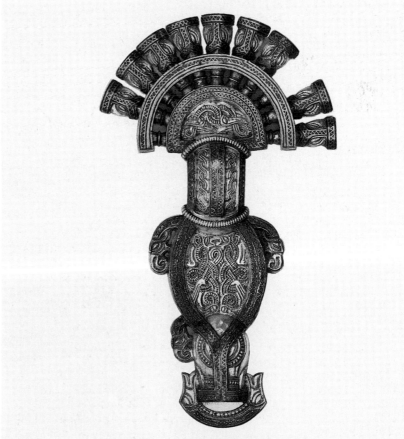

V.4

inferiore si trovano due coppie di teste di
animali nel II Stile, di cui se ne conservano
intere solo tre. La piastra superiore è ornata
da due animali intrecciati, dal corpo nastri-
forme, perlati. La piastra inferiore è ornata
da un nodo composto da due animali dal
corpo nastriforme e da un nastro che termi-
na in mani umane. La base zoomorfa pre-
senta denti da cinghiale ed è incorniciata da
teste di animali rivolti verso l'alto.
La fibula del Museo Britannico è sicura-
mente la più bella e pregiata che ci sia per-
venuta. Essa potrebbe rappresentare lo sta-
dio finale dell'evoluzione delle fibule a staf-
fe longobarde e risale probabilmente anco-
ra al primo terzo del VII secolo. (OvH)
*Bibliografia*: FUCHS-WERNER 1950, cat. n.
A84, tav. 20; HESSEN 1975, pp. 103 sgg.

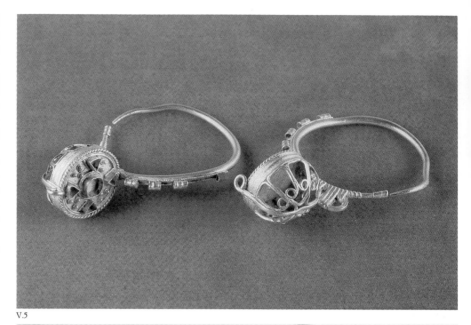

V.5

### V.5 Orecchini in argento
### da Borgomasino
4,6 cm (massimo)
VI secolo
MC, Pavia

Orecchino a "cestello", in argento, la cui
chiusura circolare presenta l'aggiunta di sei
punte sporgenti; il cestello è costituito da
una mezza sfera centrale perlinata, circon-
data da una corona egualmente perlinata.
L'orecchino è una variante del tipo a cestel-
lo, richiesta dal metallo usato, l'argento, la
cui tecnica di lavorazione cerca di avvici-
narsi a quella dell'oro. (OvH)
*Bibliografia*: PERONI 1967, cat. n. 97.

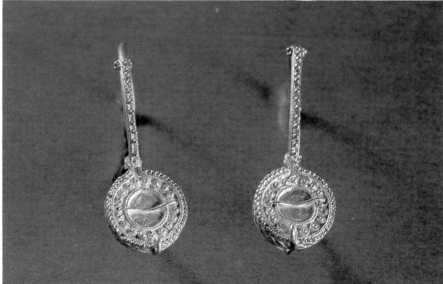

V.6

### V.6 Orecchini a cestello in oro
### da Borgomasino
3,6 x 2,5 cm; 8 gr
VI secolo
MCA, Torino

Orecchini d'oro del tipo cosiddetto a "ce-
stello". Il cestello presenta, sul rovescio,
una lavorazione a giorno con un motivo di
spirali e di volute, mentre sulla faccia ante-
riore e su parte dei cerchietti è ornato da fi-
ni filigrane a punte e a circoli rilevati. Un
anellino fissato sul rovescio consentiva for-
se di aggiungere un pendente.
Orecchini di questo tipo sono stati ritrovati
numerosi in Italia, specialmente in tombe
longobarde del VI secolo d.C. (OvH)
*Bibliografia*: VIALE 1941, p. 165

### V.7 Fibula a cavalluccio in argento
### da Castel Trosino, t. 45
4,5 cm (lung.)
VI-VII secolo
MAM, Roma
Inv. n. 1405

V.7

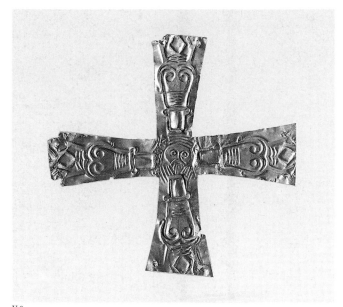

V.8

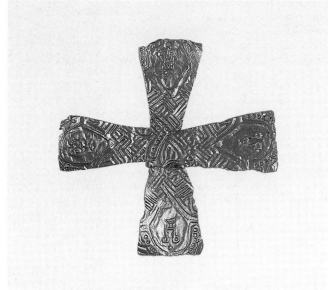

V.11

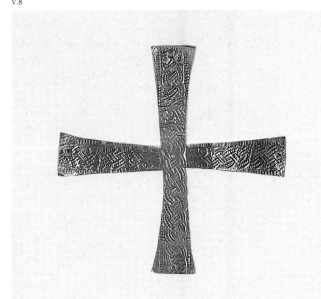

V.10

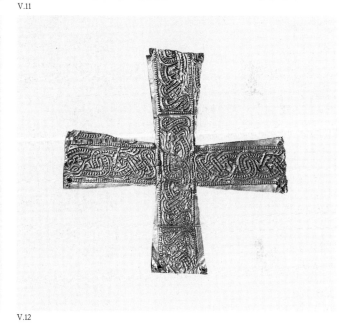

V.12

Fibula a forma di cavalluccio con occhi di dado e strisce sulla criniera. Fibula tipica della popolazione autoctona. (OvH)
*Bibliografia*: MENGARELLI 1902, p. 242; FUCHS-WERNER 1950, cat. n. F20.

**V.8 Crocetta in lamina d'oro detta di Clefi, da Lavis**
7,5 x 7,8 cm
VII secolo
MPA, Trento
Inv. n. 4180

Crocetta in lamina d'oro rinvenuta in una tomba maschile; al centro dei bracci è raffigurato un volto umano, barbato, con l'iscrizione *dn clef* (il re Clefi=572-574).

Rinvenuta nel 1881 in una località imprecisata ma comunque nei pressi di Lavis con altri pezzi di corredo, accanto ai resti scheletrici posti in due tombe longobarde; i reperti consistevano, oltre alla crocetta, in una fibbia di cintura a placca triangolare (inv. 4242), due linguette (4243-4264), un bottoncino tronco-conico pertinente al fodero di uno scramasax decorato da una croce greca (4245), tutti in bronzo; uno scramasax (4246) e un coltello (4247). (MB)
*Bibliografia*: FUCHS 1938, pp. 70, 32, tav. 8,1; SCHAFFRAN 1941, p. 123, tav. 54 e; ROBERTI 1959, p. 323; TAGLIAFERRI 1969, p. 117, tav. XVI; ROTH 1973, pp. 204-205, tav. 21,2; BROZZI 1981, p. 317; AMANTE SIMONI 1981, tav. VIII, 3; ID. 1984, n. 33, p. 926.

**V.9 Croce di Brescia**
5,3 cm (alt.); 4,7 cm (larg.)
VI-VII secolo
MC, Brescia
Inv. n. SB 434

Croce in lamina d'oro dai bracci uguali che si allargano leggermente verso le estremità. È decorata con quattro volti umani appena visibili.
Nel mezzo della croce vi è un volto che indossa un collare perlinato.
La raffigurazione di teste umane su crocette auree appare spesso nel materiale del bresciano, ma esistono anche altri esemplari provenienti da altre zone dell'Italia settentrionale. (OvH)
*Bibliografia*: FUCHS 1938, cat. n. 77.

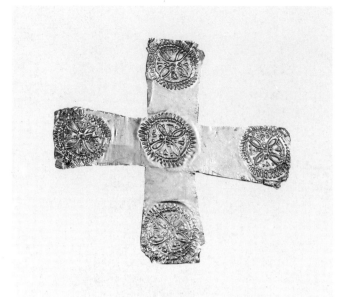

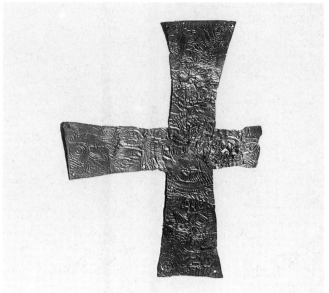

V.13             V 14

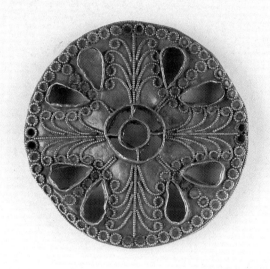

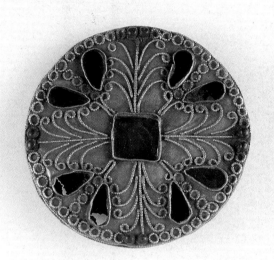

V.15a  V.15b

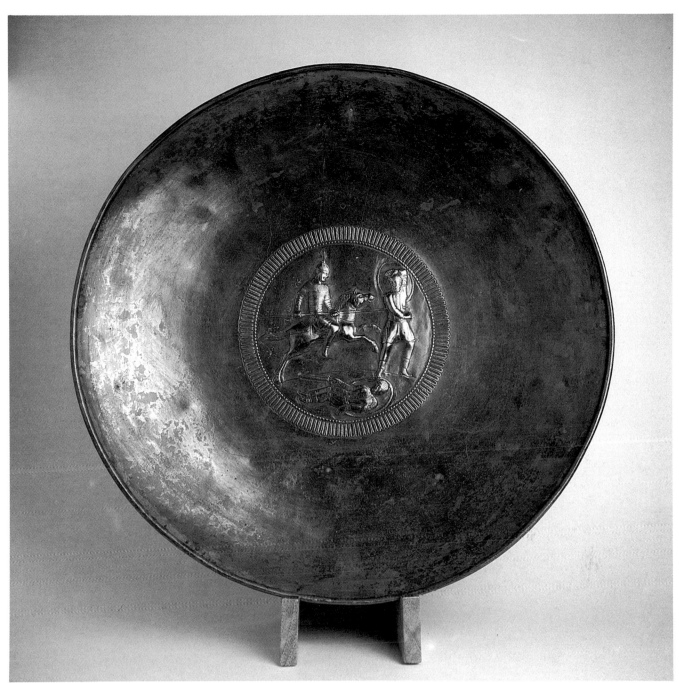

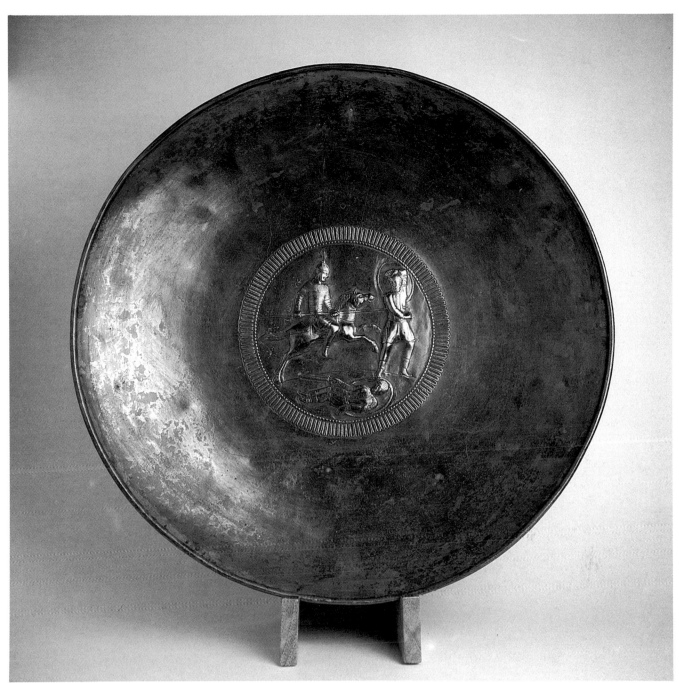

V.15d

**V.10 Croce di Calvisano**
9,6 cm (alt.); 9,4 cm (larg.)
VI-VII secolo
MC, Brescia
Inv. n. SB 439

Croce in lamina d'oro dai bracci uguali che si allargano leggermente verso le estremità. È decorata con intrecci che terminano con teste di cinghiale, probabilmente ottenuti con un modano.
Croce con decorazione tipicamente longobarda. (OvH)
*Bibliografia*: FUCHS 1938, cat. n. 75.

**V.11 Croce di Brescia**
9,6 cm (alt.); 7,6 cm (larg.)
SAL, Milano
Inv. n. ST 14794

Croce con lamina d'oro dai bracci non uguali che si allargano verso le estremità. È decorata con cerchi, in cui si trovano rosette. Le rosette sono formate da un cerchio esterno in cui si trovano un punto, un cerchio e poi quattro cerchi che toccano il cerchio in mezzo. Nei quattro cerchi vi sono semicerchi. Su ogni braccio due cerchi (rosette), sul braccio lungo tre, nel mezzo uno.

Ai bordi quarantaquattro piccoli fori.
La decorazione della croce non è tipicamente longobarda, ma di tradizione tardoantica. (OvH)

**V.12 Croce da Bergamo-Zanica**
6,9 cm (alt.); 6,7 cm (larg.)
fine del VI-inizi del VII secolo
MCA, Bergamo
Inv. n. 3082

Croce di forma approssimativamente equilatera con bracci trapezoidali forati due

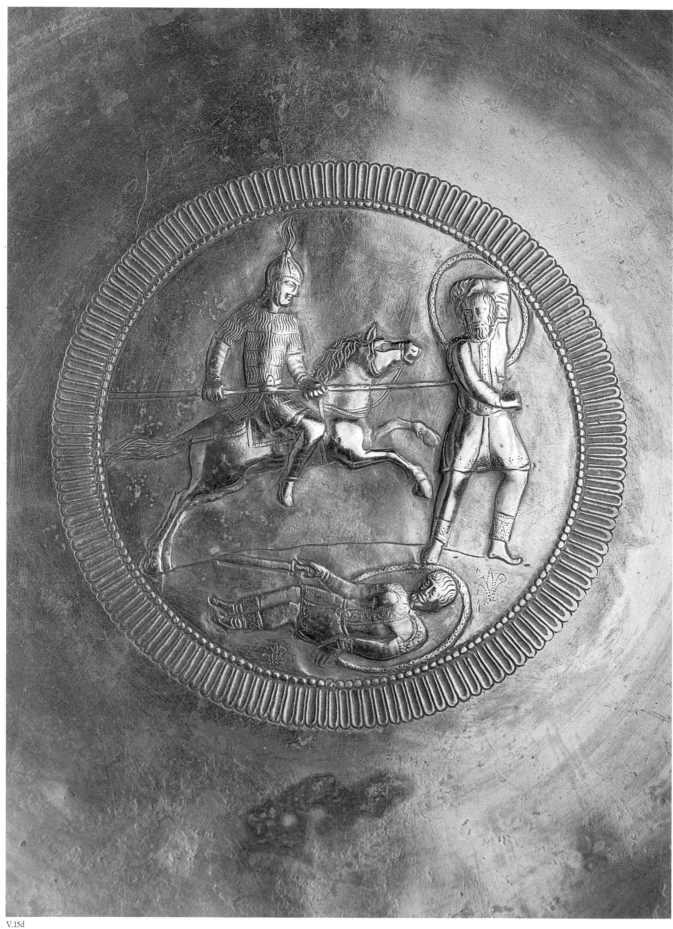

volte all'estremità per la cucitura. La decorazione è in II Stile zoomorfo. Essa infatti presenta l'intreccio a "8" di due animali fantastici, dal corpo nastriforme perlinato, contrapposti. Essi, ripiegandosi su se stessi, mordono il proprio corpo. L'occhio di entrambi è delimitato superiormente dalle relative zampe ungulate. Il motivo è parzialmente racchiuso da una cornice perlinata. Croce con decorazione tipicamente longobarda. (OvH)
*Bibliografia*: DE MARCHI-CINI 1988, p. 81.

## Tesori

I tesori fanno subito pensare a epoche burrascose in cui gli uomini cercano di salvare dai saccheggi del nemico i loro beni preziosi sotterrandoli; essi possono appartenere a un singolo, a una famiglia, a una comunità o far parte dell'arredo di un tempio o di una chiesa. I tre tesori di Isola Rizza, Canoscio e Galognano, presenti alla mostra, vanno ricollegati a un periodo molto turbolento, quello della venuta in Italia dei Longobardi. Come composizione sono molto diversi fra loro e ciò dipende probabilmente dalla loro provenienza.

Le due fibule a disco d'oro e le placche di cintura anch'esse d'oro, i sei cucchiai e la grande ciotola d'argento del tesoro di Isola Rizza forse facevano parte dei preziosi posseduti da una famiglia benestante. È probabile perciò che si tratti di oggetti di valore provenienti da un saccheggio, nascosti in attesa di tempi migliori. In base all'esame dei reperti il furto dovrebbe risalire alla seconda metà del VI secolo d.C., cioè all'epoca dell'arrivo dei Longobardi.

Lo stesso si può dire per il grosso tesoro di Canoscio, di cui fanno parte oggetti d'argento profani e di uso ecclesiastico. Non è stato evidentemente il proprietario a seppellire i pezzi, ma i saccheggiatori. Purtroppo sul ritrovamento mancano dettagli, che eventualmente avrebbero potuto chiarire questo problema. Cronologicamente il tesoro appartiene al VI secolo in generale.

Quanto al tesoro di Galognano ne fanno parte arredi della chiesa locale, come si può chiaramente rilevare dalle iscrizioni dedicatorie, che compaiono su uno dei calici e sulla patena.

I due nomi femminili ostrogoti dimostrano che gli oggetti appartengono all'epoca precedente la venuta dei Longobardi e furono probabilmente interrati al momento in cui essi occuparono la Toscana. Anche in questo caso sembra trattarsi di oggetti rubati. (OvH)

### V.13 **Croce aurea da Zanica (Bergamo)**
7,4 cm (alt.); 7,3 cm (larg.)

fine del VI - inizi del VII secolo
MCA, Bergamo
Inv. n. 3083

Croce equilibrata a bracci trapezoidali decorata a stampo con un motivo impresso cinque volte, ossia un medaglione al centro della croce e alle estremità dei bracci, forati due o più volte. Il medaglione, inscritto in una cornice perlinata, contiene un fiore quadripetalo o, secondo altra interpretazione, una croce a bracci espansi negli spazi tra i petali.

Rinvenuta nel 1846 in una tomba contenente più individui (con altre due croci a stampo; due speroni; due fibbie) questa croce non è databile con precisione poiché la decorazione di tradizione tardo-antica restò in uso fino al medioevo. Non esiste confronto. (MB)
*Bibliografia*: DE MARCHI 1988, p. 82, tav. XII, 2.

### V.14 **Crocetta in lamina d'oro da Rodano (Milano)**
Museo d'Arte Antica (Castello Sforzesco) Milano

Durante lavori di scavo nel cimitero di Cassignanica si rinvenne, nel 1923, una tomba longobarda il cui corredo era composto dalla croce in lamina d'oro decorata, un frammento di spada in ferro, molti frammenti di ferro tra cui tre borchie dorate. (MB)
*Bibliografia*: FUCHS 1938, p. 38; CALDERINI 1974, p. 1113, n. 23.

### V.15 **Tesoro da Isola Rizza**
verso la metà del VI secolo
MC, Verona
Inv. nn. 4578, 4576, 23187, 23188, 13871-13877

Originariamente costituito da 13 oggetti d'oro e d'argento; oggi ne sono rimasti 11. Si tratta di due grandi fibule a disco (inv. nn. 4578-4576), una fibbia d'oro (perduta), tre (ne restano due) placche da cintura in oro (inv. nn. 23187-23188), sei cucchiai d'argento (inv. nn. 13872-13877) e un grande bacile d'argento (inv. n. 13871).

Il "tesoro" di Isola Rizza fu scoperto casualmente nel 1873 durante lavori agricoli (Isola Rizza si trova a circa 20 Km a nordest di Verona); era nascosto sotto una pietra in mezzo ai campi. L'accostamento di accessori dell'abbigliamento (fibule e placche di cintura) con stoviglie d'argento (bacile e cucchiai) fa pensare che gli oggetti appartenessero a persone (forse Romani) benestanti. Il seppellimento va forse messo in

relazione con la presa di Verona da parte dei Longobardi. (MB)
*Bibliografia*: HESSEN 1968A, tavv. 37- 46.

### V.15a *Fibula a disco in oro*
Ø 6,2 cm
VI secolo
MC, Verona
Inv. n. 4578

Grande fibula a disco riccamente decorata a filigrana (cerchi e tralci) con una cella centrale quadrata e otto celle a goccia sovrapposte. Si conserva un solo almandino piatto. La lastra anteriore, d'oro, è fissata con otto perni d'argento sulla lastra posteriore. Si sono conservati ardiglione e fermaglio.

### V.15b *Fibula a disco in oro*
Ø 6,2 cm
VI secolo
MC, Verona
Inv. n. 4576

Grande fibula a disco in oro, con decorazione a filigrana, e alveoli predisposti per l'inserimento di pietre: uno rotondo, centrale, originariamente riempito con cinque inserimenti; otto a goccia, di cui uno solo conserva il riempimento in vetro (?) verde. La lastra posteriore d'argento non esiste più. Formava coppia con la fibula precedente.

### V.15c *Coppia di placche da cintura in oro*
2,5 cm (lung.); 1,5 cm (larg.)
VI secolo
MC, Verona
Inv. nn. 23187-23188

Borchia d'oro a forma di foglia, con due occhielli sul retro. Pezzo identico al precedente. Una terza borchia non esiste più.

### V.15d *Piatto in argento*
Ø 41 cm
VI secolo
MC, Verona
Inv. n. 13871

Grande piatto d'argento con piede ad anello saldato. Sul retro è fissato rozzamente un occhiello al quale è infilato un anello. È decorato da un medaglione centrale lavorato a sbalzo, circondato da una punzonatura a forma di perle. È raffigurato un cavaliere con corazza lamellare ed elmo a pennacchio (cfr. Niederstotzingen) che infilza con una lunga lancia un nemico; un altro già ucciso giace ai piedi del cavallo. Questo tipo di armatura bizantina fu adottato dai Longobardi. Lo splendido bacile e la bella fib-

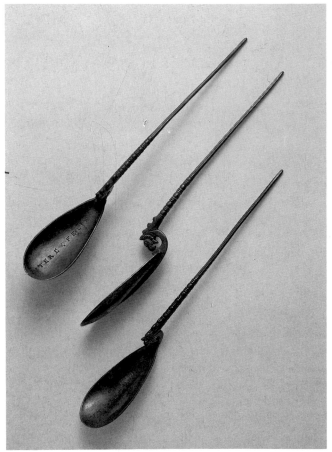

V.15e

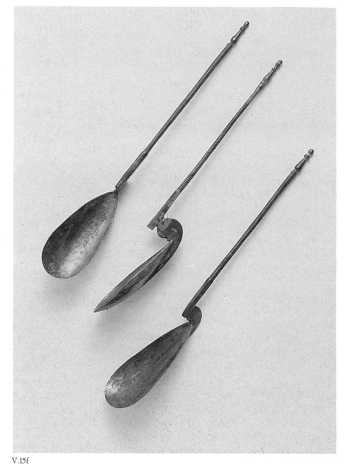

V.15f

bia con ardiglione permettono di datare il ritrovamento alla metà circa del VI secolo.

**V.15e** *Tre cucchiai in argento*
24,7-25,3 cm (lung.)
VI secolo
MC, Verona
Inv. nn. 13872-13873-13874

Tre cucchiai d'argento stretti, ovali con lungo manico sottile che finisce a punta. I cucchiai portano l'iscrizione: VTERE+FE-LIX. Il passaggio dalla lingua al manico è lavorato a forma di testa di grifone. Il manico è parzialmente decorato a coste.

**V.15f** *Tre cucchiai in argento*
22,6-24,7 cm (lung.)
VI secolo
MC, Verona
Inv. nn. 13875-13877

Tre cucchiai d'argento uguali, stretti e ovali con manico sottile. Il manico è decorato a coste e finisce a forma di vasetto.

**V.16  Tesoro di Canoscio**
**(Città di Castello)**
metà o seconda parte del VI secolo
Soprintendenza ai BAAAAS, Perugia

Costituito esclusivamente da oggetti d'argento: sotto un grande vassoio erano nascosti ventiquattro pezzi, cioè 9 piatti, 2 piccole patene, un piatto grande, 4 coppe e 11 cucchiai di varie forme. Alcuni reperti presentano iscrizioni o figurazioni cristiane. Non è possibile stabilire se fosse il tesoro di una chiesa o stoviglie d'uso profano. Il "tesoro" è senza dubbio il più importante trovato in Italia; fu scoperto a Canoscio nell'estate del 1935; contiene reperti di epoche diverse. Fu sepolto probabilmente in tutta fretta per salvarlo dall'invasione longobarda e non più recuperato da chi lo seppellì. (MB)
*Bibliografia*: GIOVAGNOLI 1940, pp. 3-27; VOLBACH 1965, p. 303 sgg.

**V.16a** *Piccolo piatto con iscrizione centrale "Aelianus et Felicitas"*
17 x 17 cm
MD, Città di Castello

**V.16b** *Piatto con raffigurata al centro la Croce con colomba, la mano del Padre Eterno, due agnelli e quattro fiumi*
44 x 44 cm
MD, Città di Castello

Il piatto è stato recentemente restaurato;

gli altri piatti del tesoro hanno dimensioni diverse: il più grande (∅ 62 cm) ha incisa al centro una croce latina tra agnelli; due piatti medi (∅ 30 cm e 34 cm) hanno rispettivamente al centro una croce tra gli agnelli e una piccola croce iscritta in una ghirlanda.
Tre piatti con piede (∅ 13,5; 25; 32 cm) hanno al centro una crocetta (due; il terzo è liscio).

**V.16c** *Coppa*
8,5 x 6,5 cm
MD, Città di Castello

Nel tesoro è compresa anche una coppa con coperchio di 17 (alt) x 16 cm.

**V.16d** *Cucchiaio con manico lungo*
22 × 3 cm
MD, Città di Castello

Fa parte di una serie di sei cucchiai: del tesoro fa parte anche un mestolino con il manico desinente ad anello.

**V.16e** *Cucchiaio con monogramma traforato al centro e manico ad anello terminante con testa di pellicano*
7 x 15 cm
MD, Città di Castello

## V.17 Chioccia in argento dorato e gemme con base dorata e sette pulcini, da Monza

base: Ø 46 cm; chioccia: 39,5 cm (lung.);
26,7 cm (alt.); pulcini: 12 cm ca. (lung.)
VI secolo
MAS, Monza
Inv. n. 26, prima menzione
nell'Inventario del 1275

Sette pulcini sono disposti in cerchio attorno alla chioccia, nell'atto di beccare dei semi dal piano di appoggio. La gallina, con cresta bivalve e una gemma con intaglio classico per occhio sinistro, resa con tecnica raffinata da una lamina d'argento modellata su un'anima di legno, sbalzata e cesellata. La perfetta resa dei tipi di penne, confortata dal rapporto dimensionale, ha permesso in uno studio recente di identificare la tipologia dell'animale come "Combattente belga di Liegi". I pulcini sono realizzati con tecnica meno abile: due lamine d'argento sono lavorate disgiuntamente e saldate lungo il dorso e il ventre dell'animale.
Diverse sono le ipotesi sul significato del gruppo: un simbolo del regno longobardo e delle sue sette provincie; un auspicio di fecondità per le nozze di Teodelinda; un segno della continuità della vita da rinchiudere nel sepolcro della regina, il simbolo della Chiesa che protegge i fedeli. Quest'ultimo, avvalorato da numerosi riscontri iconografici (raffigurazioni musive mediorientali d'età paleocristiana e miniature medievali) sembra il più plausibile. Complesso è anche il problema della datazione, dibattuta fra la fine dell'antichità e l'epoca di Teodelinda. La tecnica sicura, l'accento naturalistico, il richiamo a modelli tardoantichi fanno propendere per una datazione alta. La concezione unitaria del gruppo e l'elevata qualità di tutte le oreficerie riferite alla donazione di Teodelinda giustificano l'attribuzione tradizionale e l'assegnazione di un laboratorio dell'Italia settentrionale. (RC)
*Bibliografia*: GRABAR 1964; TALBOT RICE in VITALI (a cura di) 1966; CARAMEL 1976; CONTI 1983[2]; FRAZER in CONTI (a cura di) 1988; MERALDI 1989.

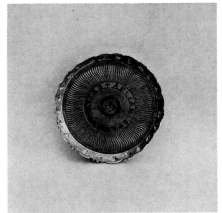

V.16a

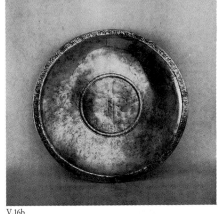

V.16b

V.16c

V.16e

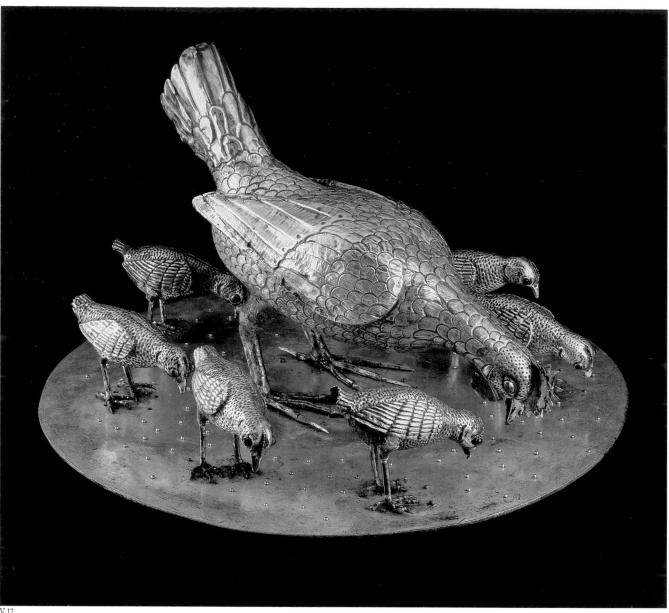

V.17

# VI
# L'ARCHITETTURA

## Architettura del periodo longobardo
*Gino Pavan*

Son passati quarant'anni dal convegno di studio tenutosi a Pavia sull'arte del primo millennio, nel corso del quale, per la prima volta in Italia, furono dibattuti i problemi relativi all'arte dei cosiddetti "secoli oscuri".

Edoardo Arslan metteva allora in evidenza (1950) le idee poco chiare che si aveva sulla scultura decorativa dei secoli VII e VIII e quanto poco si sapeva sull'architettura di quel periodo.

Veniva giustamente osservato come, a ragione dell'intenso fervore costruttivo dell'arte romanica, delle molte centinaia di edifici eretti nella penisola italiana durante il dominio dei Longobardi, pochi erano sopravvissuti intatti, ma di essi esistevano tanti ricordi legati a monumenti che venivano considerati appartenenti ad altro periodo.

Studi storici dunque e indagini archeologiche avrebbero dovuto venir intrapresi per colmare tante lacune.

La dedizione di molti insigni studiosi alle ricerche sull'arte longobarda, la creazione del Centro per l'Alto medioevo di Spoleto, i molti convegni e le mostre organizzate da allora hanno fortunatamente ampliato l'orizzonte della conoscenza di questo tempo, anche se, proprio nel campo dell'architettura, ulteriori ricerche restano da fare.

Alla constatata compenetrazione del mondo classico interpretata dalle arti plastiche, in epoca longobarda, secondo un modo nuovo di sentire che si può definire astratto e, nello stesso tempo, animistico (ROMANINI 1976), nell'architettura degli edifici di culto, costruiti tra il VII e l'VIII secolo, si assiste al permanere degli schemi di origine paleocristiana provenienti dal vicino Oriente con qualche novità nell'articolarsi delle absidi libere o nella singolarità di qualche edificio a pianta centrale.

Ma il raffronto con l'architettura del mondo carolingio e merovingio è stato appena iniziato e potrebbe riservarci novità. Il riferimento soprattutto vale per gli edifici di carattere monastico che in gran numero sorgono tra il VII e l'VIII secolo, con l'aiuto dei re e dei duchi longobardi. È il caso di fare appena cenno all'abbazia di Bobbio (VII secolo) legata alla diffusione del monachesimo di matrice irlandese (RIGHETTI TOSTI CROCE 1987), oppure ricordare i legami proposti dal Bandmann tra la cappella Palatina di Aquisgrana e la chiesa di Santa Maria in pertica, eretta a Pavia verso il 677. Da osservare, nel particolare campo dell'architettura monastica, l'esempio del chiostro quadrangolare, con portici, posto al centro dei complessi edilizi, che rimane una costante architettonica caratteristica, indifferente al variare di situazioni ambientali o di ordinamento interno. Il richiamo al modello della villa rustica romana appare quanto mai puntuale (DE ANGELIS D'OSSAT 1961).

È ben nota l'influenza dell'opera dei missionari orientali i quali attraversano, tra il VI, il VII e l'VIII secolo, l'Occidente europeo, spinti anche dall'avvento islamico. Sono essi da considerare un tramite vivo di passaggio in Europa della cultura greco-latina (ROMANINI 1987).

Ma anche il verificarsi dei movimenti di iconoclastia in Oriente favoriscono il permanere nella penisola italiana di maestranze oltremodo specializzate nella costruzione e nella decorazione degli edifici. A esse faranno ricorso i duchi e i re longobardi, indirizzati nelle scelte dai papi, per lo più siriaci, che governano la Chiesa del tempo.

Appare evidente il riferimento fatto all'architettura di periodo longobardo e non dei Longobardi in quanto essi non ne avevano, né erano architetti.

Nel faticoso peregrinare attraverso l'Europa dalle foci dell'Elba alla Pannonia le genti longobarde avevano tenuta viva la tradizione della lavorazione del ferro per la fabbricazione delle armi e quella dei metalli per le oreficerie.

Queste, di gusto raffinato, nella tradizione germanica servivano da accessori nell'abbigliamento, ma i Longobardi, guerrieri e allevatori di cavalli, non si erano ancora posti il problema dell'architettura. Vivevano in tende, in capanne o in case di legno, la *Saal* era il luogo destinato alle riunioni comuni.

Verso il 520 quando si insediano nella pianura pannonica, incontrano le prime ville romane, ed è documentato storicamente che l'imperatore Giustiniano concede loro alcuni castelli (Procopio, *Bell. goth.*, III, 33).

Proprio nella Pannonia utilizzano, per la prima volta, le sontuose ville romane abbandonate e le trasformano in *castra*. L'abitudine continuerà e diverrà quasi norma nel corso dell'occupazione della penisola italiana. Nella generalità dei casi però in Pannonia gli insediamenti abitativi dovevano essere fatti prevalentemente in costruzioni di legno se, come viene ricordato da Paolo Diacono, le abitazioni furono bruciate al momento della partenza per l'Italia.

I documenti dell'VIII secolo, quelli dei secoli successivi, e la lettura della storia scritta dallo stesso Paolo Diacono, ci fanno apprendere come la vita dei Longobardi si svolgesse in piccole case poste in zona urbana, intramurana o pascoliva.

Quest'ultima era, tra le altre, preferita a ragione dell'antica loro passione di allevatori di cavalli. La vita semplice rispondeva alle antiche consuetudini per cui la residenza conservava sempre un carattere di provvisorietà e l'ambiente edilizio un'importanza relativa. Abbiamo notizie molto sommarie anche da documenti tardi (intorno al 1000) su case longobarde a Verona (MOR 1964), a Milano, a Pavia, a Pistoia, a Lucca, a Viterbo. A Salerno vengono ricordate abitazioni site nel rione dei *Barbati* (Longobardi) distinte in *solarate* (con solaio, cioè a due piani) o *catode* (a un piano secondo una terminologia di origine greca) (CAGIANO DE AZEVEDO 1969). Anche Paolo Diacono ci ricorda la sua casa natale di Cividale, senza però darci molti particolari.

Dagli scavi archeologici eseguiti a Castelseprio sono venuti alla luce resti di capanne di tipo barbarico, analoghe a quelle ritrovate in Europa centrale (Leicejewicz, Tubaczynska 1962). Esse dovevano avere le fondazioni in ciotoli, non legate da malta, i tetti in tegole, come si deduce dai frammenti ritrovati in loco, e l'elevato in legno. Analoghi impianti sono stati di recente trovati a Brescia, negli scavi condotti per il Museo civico dal Brogiolo, nell'area a sud della chiesa di San Salvatore (BROGIOLO 1989). L'esperienza della civiltà urbana che deriva ai Longobardi dalla progressiva conquista del nord Italia, dei territori centro meridionali di Spoleto e di Benevento, segna un'evoluzione lenta delle loro abitazioni che da uno a più vani con tetto a tegole ma anche coperte di paglia (*paliaritia*) modificano la loro struttura dal legno alla struttura baraccata, cioè di pietra con intelaiatura di legno (*Steinberg*), agli edifici eseguiti in pietra o in mattoni. Nell'Editto di Rotari le abitazioni vengono indicate col nome di *case* e non con quello di *domus*, che distingueva costruzioni private romane (BOGNETTI 1964). Per ragioni di ordine militare da parte dei Longobardi vengono occupati, al primo loro apparire nella penisola, i *palatia* costruiti in precedenza dai Goti e, fra questi, dallo stesso Alboino, il *Palatinum* fatto eseguire da Teodorico a Verona e poi quello di Pavia. L'ubicazione dei *palatia* nelle città risponde a una tendenza tipicamente tedesca di collocare questo tipo di costruzioni a ridosso delle mura o presso le porte della città per l'opportunità di una difesa immediata in caso di pericolo. Ciò rispondeva anche alle norme dettate dall'Editto di Rotari secondo le quali era vietato l'ingresso in città da parte di un *exercitus* e tale veniva considerato un gruppo formato da oltre quattro uomini (MGH, leg. 7, IV, p. 19).

Il *Palatium* a Brescia è presso la porta occidentale della città, a Benevento il quartiere generale viene costruito sul luogo più alto detto "Piano di Corte" presso la *porta summa*. A Salerno la sistemazione del *Palatium* viene fatta nei pressi della porta a mare. La vita e l'amministrazione civica si svolgeva nell'aula dei *palatia* trasformata secondo le abitudini tedesche in *Saal*, o luogo di riunione, oppure nella loggia (*laubia*) sovrastante l'ingresso. Poiché i Longobardi conserveranno a lungo consuetudini di vita severe, le sale durante il giorno serviranno alla rappresentazione, di notte saranno utilizzate per il riposo in comune. Dalla testimonianza di Paolo Diacono il *Palatium* di Monza, costruito da Teodolinda, assieme alla chiesa di San Giovanni Battista, è uno dei primi edifici fatti eseguire direttamente dai Longobardi. La tradizione continuerà da parte di Gundiberta, figlia di Teodolinda, con la chiesa di San Giovanni Battista di Pavia. Ha inizio allora un fervore nell'attività edilizia conseguente a un periodo di pace e di prosperità economica. Ciò corrisponde alla creazione da parte di Teodolinda, dopo il matrimonio con Autari (589), di un partito cattolico, antiariano. L'appoggio di papa Gregorio Magno è in questo periodo determinante, specie dopo le seconde nozze di Teodolinda con Agilulfo, duca di Torino, e la conversione al cattolicesimo di una gran parte dei Longobardi. Essi nel costruire i *palatia*, le chiese o i monasteri, agiscono sempre da committenti e hanno per esecutori gli artigiani che, di padre in figlio, si tramandano l'arte edile o della decorazione, nella tradizione rimasta latina, delle botteghe. Significativo è l'esempio dei maestri *commacini* il cui mestiere costituisce un effettivo diritto di trapasso ereditario. Per essi l'Editto di Rotari e le successive normative specifiche – anche se discendono da consuetudini consolidate – stabiliscono l'impegno dei sovrani o dei duchi longobardi quali committenti, a rispettare obblighi o diritti dei contraenti, che sul piano della tutela giuridica risultano pari da ambo le parti. Le architetture realizzate tra il VII e VIII secolo sono per lo più edifici di culto i cui schemi planimetrici si ricollegano, si diceva, a esempi di periodo paleocristiano o, comunque, sono legati a piante di matrice proveniente dal vicino Oriente. Qualche novità è costituita dal

motivo delle tre absidi libere il quale, anche se trova ascendenze molto antiche, quali il *martyrium* di san Simeone Stilita (V secolo) a Qal'at-Sem'ân in Siria (LASSUS 1947), riappare da noi proprio nell'VIII secolo.

È tradizione, infatti, che il tema venga ripreso nelle chiese retiche del Cantone dei Grigioni, in quella di Santa Maria, nel San Martino di Disentis, databili verso la metà dell'VIII secolo, in quella di Müstai, l'unica ancora intatta, che risale alla prima metà dell'VIII secolo. Così si realizzano in territorio longobardo chiese dalla stessa caratteristica planimetrica fra le quali ricordiamo San Michele in insula a Trino Vercellese, San Salvatore a Sirmione, San Salvatore a Montecchia di Crosara, anch'esse databili intorno alla metà dell'VIII secolo o il San Salvatore a Brescia e la chiesa di Santa Maria in Sylvis che recenti scavi han messo in luce a Sesto al Reghena di Pordenone, fondata dal duca Erfo nel 762 (TORCELLAN 1988).

Tra gli edifici a navata unica riconducibili, per lo schema non certo per lo spazio, all'antica basilica di Treviri di età costantiniana, sono da ricordare la chiesa di San Giovanni in Conca a Milano (VII secolo) e quella di San Nazaro e Celso a Garbagnate (VII secolo). Se invece esaminiamo le chiese di Santo Stefano ad Anghiari (VII secolo?) e quella di Santa Maria foris portas a Castelseprio (VII-VIII secolo) possiamo vedere che, pur nella novità planimetrica costituita dalle tre absidi libere che si delineano dal quadrato o dal rettangolo centrale, il motivo planimetrico è riconducibile a temi bizantini o paleocristiani del V secolo (Galla Placidia a Ravenna oppure il Sacello di San Prosdocimo a Padova). È necessario fare una considerazione a parte nei confronti del Tempietto longobardo di Cividale.

Esso rappresenta il momento più alto e quanto di più completo resta dell'architettura di questo periodo. La semplice pianta rettangolare ci ricorda la chiesetta di San Benedetto di Malles (VII secolo) o quella di Santa Maria di Aurona a Milano (metà del VII secolo), ma quale differenza si riscontra nello spazio interno!

Esso è di una suggestione unica: la dissimulazione delle strutture a opera del colorismo dovuto alla decorazione a stucco e a fresco è una caratteristica propria dell'architettura di epoca giustinianea che deriva dall'arte palmirena e Sassanide (TAVANO 1986).

Della chiesa di Santa Maria in pertica di Pavia (VII secolo) ci rimane solo l'importante disegno della pianta dovuto a Leonardo. Si può intuire la singolarità dell'edificio: una costruzione formata da un muro perfettamente circolare nel cui interno si doveva alzare un ottagono sostenuto da altrettante colonne libere. Anche se nell'organismo si può cogliere qualche "assonanza", ma soprattutto la genesi, in edifici di epoca romana, nei mausolei, ad esempio, oppure nella chiesa di Santa Costanza a Roma (IV secolo) e anche nella giustinianea chiesa di San Vitale a Ravenna (VI secolo) che da tutti questi si doveva distinguere per l'arditezza della sintetica concezione strutturale rappresentata da un semplice muro circolare con la serie di colonne al centro, sei nella interpretazione del Verzone, a esso solidali attraverso le voltine lunate. Anche la chiesa di Santa Sofia di Benevento ci riconduce alla serie degli edifici a pianta centrale. L'impianto dei muri perimetrali disegna una stella intersecata da tre absidi a scarsella, di limitata profondità. Ne consegue la determinazione di un particolare spazio interno il quale muta col variare dei punti di vista.

Il restauro, eseguito negli anni Sessanta, ha contribuito alla riscoperta di questa architettura di epoca longobarda, a ragione considerata la più notevole dell'Italia meridionale (RUSCONI 1967).

Da ricordare infine la cospicua serie di edifici legati a un santo molto venerato dai Longobardi: san Michele; essi sono ubicati prevalentemente in grotte, la più celebre delle quali è quella posta sul monte Gargano (FONSECA 1984).

Si osserva, per concludere, quanto sia basilare per una corretta lettura dello sviluppo dell'arte italiana ed europea la comprensione dell'architettura del periodo longobardo in Italia. Ciò comporta, ancora, un'attenta verifica dei dati storico-archeologici sull'architettura paleocristiana e bizantina ed in particolare su quella romanica.

## VI.1 **Il Tempietto longobardo di Cividale**
VIII secolo

Noto come "tempietto longobardo", il sacello od oratorio di Santa Maria in Valle di Cividale rappresenta il monumento più completo ma anche più complesso dell'Alto medioevo occidentale: le definizioni che l'hanno riguardato sono spesso scivolate verso l'ineffabilità soggettiva e pittoresca, come talora le proposte d'interpretazione, sia dal punto di vista cronologico, sia in ordine ai valori storico-artistici e storico formali, oscillanti fra Occidente e Oriente. Prevale oggi una visione entro un orizzonte "orientale" in senso genericamente bizantino o nell'ambito delle culture vicino-orientali, le quali si sa che irruppero feconde in Italia fra VII e VIII secolo, anche a seguito dell'avvento dell'islam e dell'iconoclastia. Mentre hanno perduto seguito le tesi per un "tempietto" più antico dell'VIII secolo e ormai anche quelle che lo attribuivano al secolo XI o XII, la discussione propende oggi per gli anni attorno al 760 (Gioseffi, L'Orange, Mor, Torp ecc.) o attorno all'810 (Lorenzoni, Peroni ecc.), in questo caso per i collegamenti col San Salvatore di Brescia, la cui seconda fase viene similmente collegata a Desiderio o a Carlo Magno. La prima notizia scritta (11 novembre 830) dice che il *monasterium puellarum quod dicitur Sanctae Mariae* viene concesso dagli imperatori Lotario e Ludovico il Pio al patriarca d'Aquileia Massenzio; ma una tradizione, almeno duecentesca, vuole che la fondazione risalga a una regina Pertrude, forse confusa con Giseltrude, moglie di Astolfo, ma certamente alludente alla pertinenza regia del monastero e della Gastaldaga in cui lo stesso era compreso.

Il sacello dev'essere considerato satellite della basilica di San Giovanni Evangelista: contro l'austerità arcaicizzante di questa si pone la ricchezza con cui il "tempietto" è rivestito e animato. La pianta mostra un edificio semplicemente rettangolare, facendolo somigliare a chiesette note (Santa Maria di Aurona, San Benedetto di Malles ecc.) e mortificandolo, dal momento che non lascia trasparire le articolazioni che lo compaginano per antitesi o per incastro, le gerarchie fra le parti e i modi con cui le idee si fondono in unità. Si ha in realtà una struttura a pianta quadrata, l'aula vera e propria (6,28 metri di lato), da cui s'irradia verso est l'ala con tre navatelle a botte, da cui deriva l'impressione d'una pianta soltanto rettangolare. Anche questo rettangolo di base va sentito e integrato con quattro esedre (come nella cripta di Saint-Laurent di Grenoble), atrofizzate però e "suggerite" da altrettante raggiere in stucco verticali,

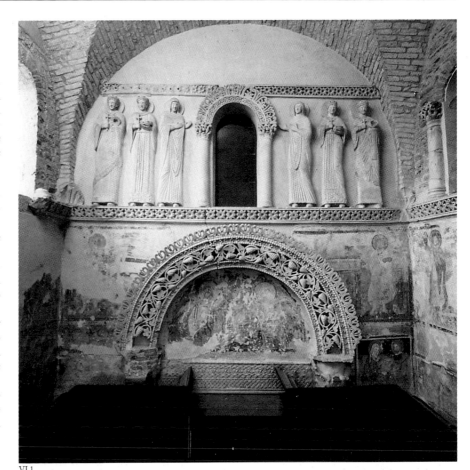

VI.1

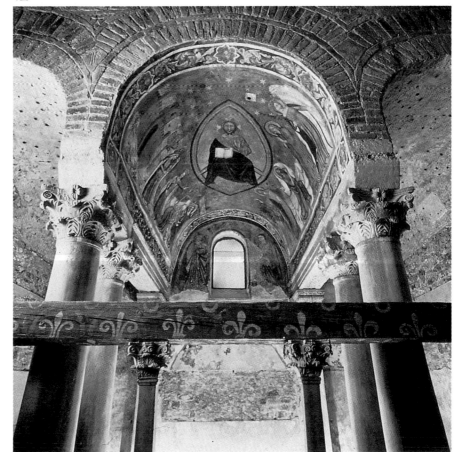

VI.1

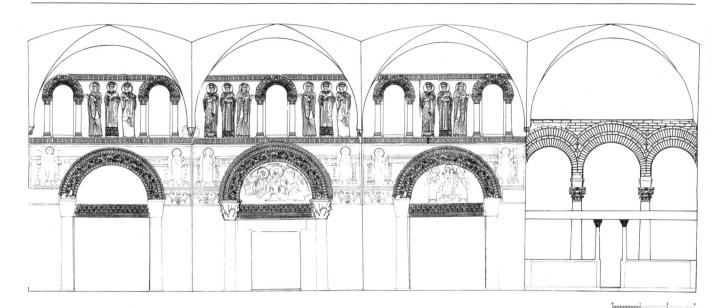

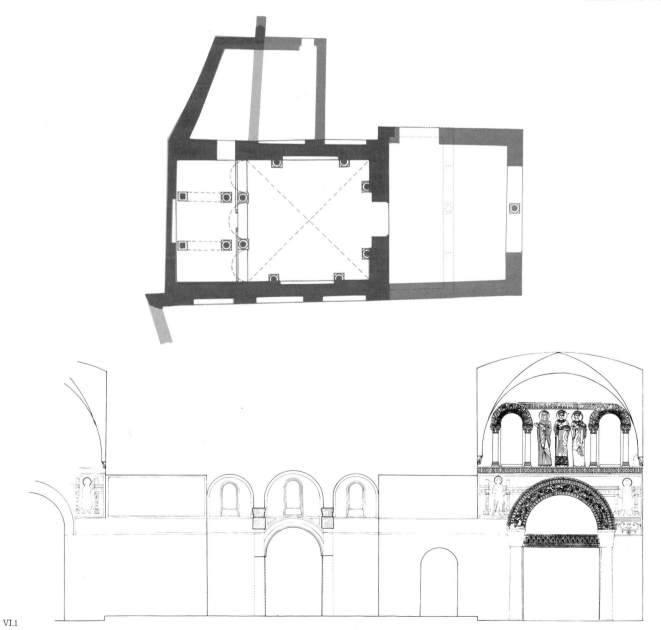

VI.1

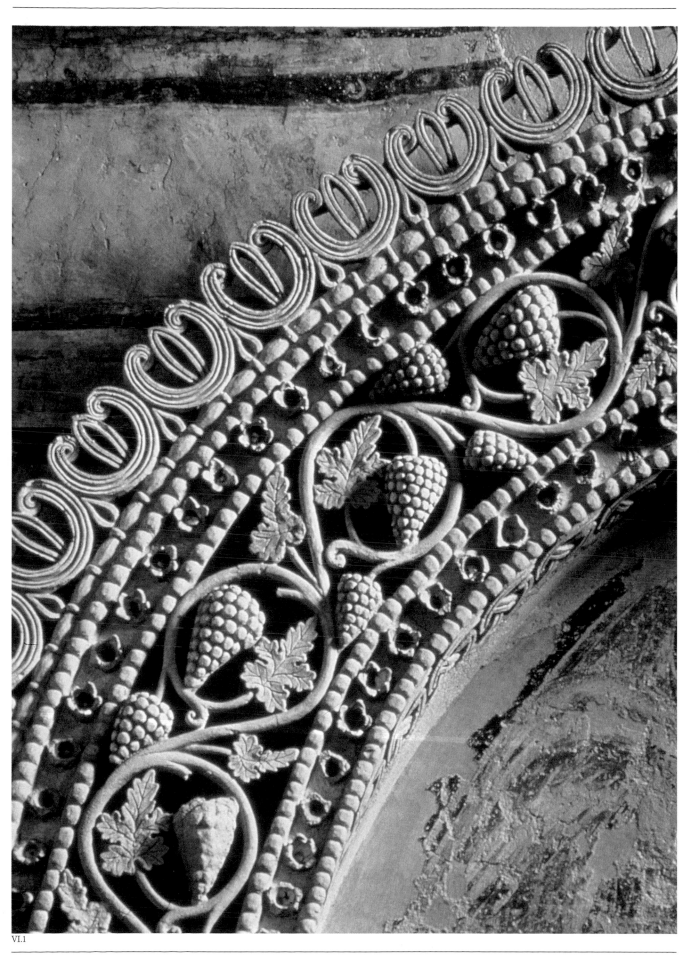

minutamente coloristiche e antiplastiche, secondo criteri più paleobizantini che tardoantichi.

L'austerità rimane tutta all'esterno, dove ritmi e cadenze di tradizione altoadriatica e paleocristiana (Ravenna, Pola), con giochi essenziali nelle arcature su alte lesene, rispettano valori proporzionali raffinati; coppie di lesene scandiscono le pareti a sud e a nord, mentre le lesene sono tre nella parte superiore della facciata: le finestre sono esattamente inserite. La pianta si fonda su un rapporto di 3 a 5; gli alzati invece vedono l'insistenza di valori nobili ed eleganti, come il numero d'oro, 1,33 o la relativa radice quadrata (1,153).

Le grandi raggiere interne che erano quattro (ne rimane l'occidentale) richiamavano frontalmente, con fremente gioco di trine, le esedre contratte, ma si inserivano in un'affollata sequenza di strutture colonnari: c'erano dodici statue e almeno dieci colonnine, queste collegate da raggiere minori, nell'ordine superiore. Aggiungeva brillantezza e indefinitezza il mosaico che rivestiva, "contro luce", le volte delle tre navatelle e forse la volta rialzata centrale.

Era stata l'architettura giustinianea a proporre la dissimulazione delle strutture murarie mediante il colorismo, a sua volta desunto dall'arte palmirena e sassanide. Le maestranze a cui fecero ricorso in Italia i re longobardi (ma anzitutto i papi, per lo più siriaci) erano portatori della stessa cultura che è espressa dagli artisti bizantini che lavorarono nell'area siro-palestinese all'inizio dell'VIII secolo (Qasr al-Hayr, Khirbet al-Mafjar). L'analogia si ritrova anche nell'accostamento spregiudicato di solidi volumi contro il vibrante colorismo, nella scia di quanto era già stato proposto dalla scuola di Afrodisia (sarcofago di Sidamara).

Le sei statue superstiti, iconograficamente bizantine, chiuse e affusolate secondo una tendenza nota proprio in Asia Minore fra IV e V secolo, si affacciano (come dalla galleria d'una cappella Palatina) esibendo teste nitidamente e quasi pittoricamente modellate, ma pur sempre nella linea che accompagna la ritrattistica tardoantica, fino appunto a talune teste femminili del castello presso Gerico (743).

L'interno, rivestito in basso da lastre di marmo, a cui si sovrapponeva una fascia comprendente fra l'altro un'epigrafe dipinta a dare unità alla "sezione" rettangolare, era completato con affreschi: sopra la porta si vede ancora Cristo fra due arcangeli, mentre nella lunetta settentrionale si intravede la Madonna col Bambino fra due arcangeli (le altre lunette rimangono senza tracce d'affresco); agli angoli dell'aula quadrata si vedono sei santi, soldati ma anche ecclesiastici: vi traspare una pittura fatta di

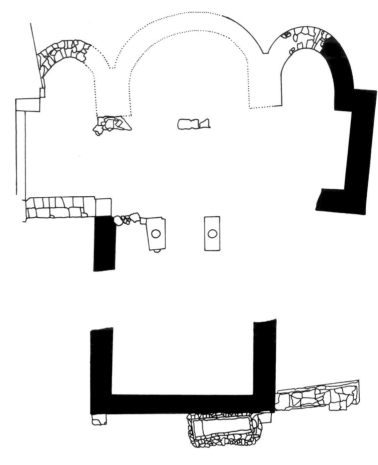

VI.2

grande sicurezza nei mezzi e nella continuità rispetto, ad esempio, a quella di San Demetrio di Salonicco, per l'uso d'un disegno elegante e di flessuose sottolineature, a cui qui però si aggiungono vivaci e guizzanti notazioni cromatiche, le quali, dove sono meglio conservate, rimandano a una pittura definibile "neopompeiana", soprattutto per la presenza d'un colore denso e "a macchia".

Per la pittura si trova stretta parentela con Roma (Santa Maria Antiqua) nella pittura del tempo di Paolo I (757-767): ma sul fondo si sentono collegate, "in parallelo", le espressioni pittoriche di varie botteghe bizantine, alquanto articolate nel riproporre quanto era autorevolmente vivo delle migliori tradizioni antiche: si aggiungano gli affreschi di Santa Maria foris portas di Castelseprio ma anche quelli di Brescia (in parte coincidenti con quelli di Castelseprio), di Benevento e infine di Malles.

La forte carica di vitalità nella continuità che pervase gli ultimi decenni del regno longobardo offrì quindi stimoli e modelli

alla rinascenza carolingia soprattutto nella pittura, documentata anche nel "tempietto" cividalese (e quindi nell'Evangeliario di Godescalco, nel codice di Egino, nel gruppo di "Ada"). Ma riproposte di valori e d'interessi letterari delle migliori tradizioni si colgono anche nei pochi tratti leggibili dell'epigrafe dipinta nella zona sud-orientale, dove ricorrono calchi virgiliani e da Celio Sedulio (come nel pluteo di Sigualdo): vi si isola, fra l'altro, un cenno ai *pios auctores culminis*, che fa pensare o a Desiderio e Ansa o a Desiderio e Adelchi, associato al regno nel 759. (ST)

*Bibliografia*: CECCHELLI 1943; COLETTI 1952; L'ORANGE 1953; TORP 1953; MOR 1953; TORP 1959; DE FRANCOVICH 1962; MOR 1965; DALLA BARBA BRUSIN-LORENZONI 1968; GABERSCEK 1972; GIOSEFFI 1973; LORENZONI 1974; PERONI 1974; TAVANO 1975; BROZZI 1976; BERGAMINI 1977; GIOSEFFI 1977; TORP 1977; L'ORANGE 1979; TAGLIAFERRI 1981; MOR 1982; BERGAMINI 1984; PERONI 1984; TAVANO 1986; GABERSCEK 1988; TAVANO 1990.

## VI.2 Chiesa del monastero di Santa Maria in Sylvis di Sesto al Reghena
metà dell'VIII secolo

Nel corso degli scavi finalizzati del 1987, condotti dalla Torcellan per conto della Soprintendenza ai BAAAAS di Trieste, presso l'attuale chiesa di epoca romanica sono riemersi tratti di murature attribuibili alla zona absidale della chiesa pertinente il monastero benedettino di Santa Maria in Sylvis fondata circa a metà dell'VIII secolo (al 762 risale la prima *charta donationis*) da Erfo, Anto e Marco, figli di Pietro e Piltrude, nobili di stirpe longobarda.

Sono stati identificati l'absidiola meridionale e gli attacchi di quella settentrionale e dell'abside centrale (più ampia e profonda; tutte e tre sono a semicerchio sporgente); il tutto edificato con laterizi romani di spoglio.

La zona presbiteriale era chiusa da una muratura trasversale terminante con una lastra di pietra. Al centro sono state trovate due lastre incavate entro le quali dovevano inserirsi le colonnine di un'iconostasi. L'abside centrale, rialzata di un gradino, era forse pavimentata con lastre di marmo bianco venato.

Secondo la Torcellan l'edificio triabsidato (non si sa se ad aula unica o tripartita) doveva essere lungo circa 16 metri. Tipologicamente, questa costruzione è in sintonia con altre riferite a età longobarda soprattutto nell'Italia settentrionale (San Salvatore di Brescia, San Michele del monastero di Teodote a Pavia) e nella regione retica. (MLC)
*Bibliografia*: DELLA TORRE 1979; TORCELLAN 1988, pp. 313-334.

## VI.3 Chiesa di San Procolo a Naturno (Val Venosta)
fine dell'VIII secolo

Edificio a navata unica (5,35 x 4,70 m) terminante a est con un'abside a pianta quadrangolare (comunicante mediante una porta col campanile), originariamente coperto con soffitto piano. L'ingresso è sul lato occidentale, ma in origine una porta si apriva su quello meridionale, nel quale si trova oggi una finestrella decorata nello strombo con motivi vegetali e di cui si è conservato il telaio originale con imposte di legno.

L'altare consta di un cippo rettangolare in muratura coperto da una lastra di schisto. Le pareti conservano affreschi del IX, XIII e XVI secolo.

La parte inferiore della muratura settentrionale e l'altare sono di pietra e argilla intonacate.

In epoca romanica venne aggiunto il cam-

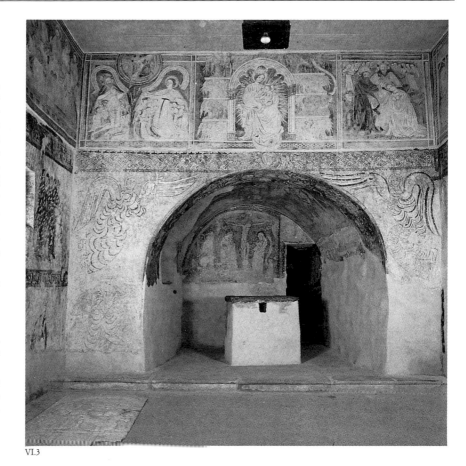

VI.3

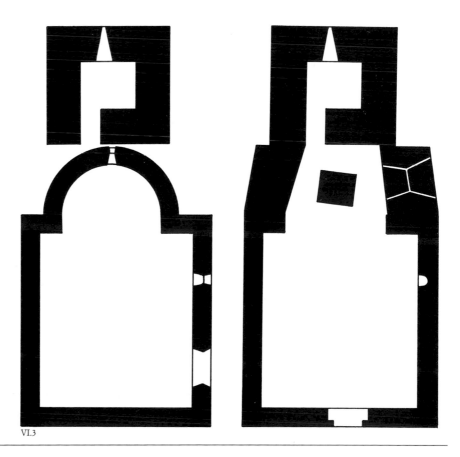

VI.3

panile, costruzione addossata e comunicante con l'abside, che impose forse il rifacimento della muratura dell'intera zona absidale sul lato meridionale della quale si apriva una finestra a doppia strombatura oggi chiusa.

Secondo il Theil, l'abside originaria era semicircolare e venne modificata nella forma attuale trapezoidale all'epoca dell'innalzamento del campanile. Questa tesi non è suffragata dagli scavi (precedenti allo studio del Theil) diretti dal Gerola che asserisce invece come "profondi assaggi praticati nelle murature del sacello stanno a dimostrare come la chiesetta andasse soggetta a varie modificazioni attraverso il tempo".

Pertanto il Rasmo, che sottolinea tra l'altro le analogie tra la finestrella strombata del San Procolo con quella della cappella del santuario di San Romedio rigetta la tesi dell'abside semicircolare perché "il muro absidale non presenta tracce di piegatura all'estremità est, che appare ricucita e integrata dopo la costruzione del campanile". Lo studioso propone inoltre un confronto tra questa chiesa e quella di Garbagnate Monastero e scrive che "una dilatazione dei termini cronologici... fra il VI e l'VIII secolo è sempre possibile". (MLC)

*Bibliografia*: GEROLA 1925, pp. 415-440; THEIL 1959; SCHAEFER-SENNHAUSER 1966-71, p. 230; SPADA PINTARELLI 1981, pp. 9-17; RASMO 1981, pp. 11-13.

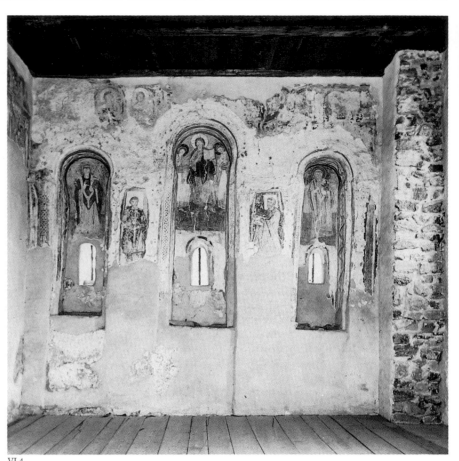

VI.4

### VI.4 Chiesa di San Benedetto a Malles (Val Venosta)
seconda metà dell'VIII secolo

Edificio a navata unica rettangolare con muro di fondo piano esternamente ma articolato all'interno in tre nicchie a pianta rettangolare, di cui quella centrale più ampia e chiusa da archi a sesto sorpassato. Addossate agli spigoli esterni delle nicchie si trovano delle colonne in stucco (frammenti nel Museo Archeologico di Bolzano) a fusto sottile lavorato a intrecci. Le nicchie, ad angoli vivi, sono occluse nella parte inferiore da altari in muratura con il lato a vista chiuso da plutei scolpiti con motivi geometrici. Nella parte mediana si aprono tre finestre rettangolari tipo feritoie, fortemente strombate, concludentesi con archi a tutto sesto. Tutta la zona absidale è affrescata.

Nella parete meridionale vi è una porta in rottura di muro riferibile a età romanica (v. anche San Procolo a Naturno, scheda n. VI.3).

Secondo la ricostruzione grafica del Garber, le colonne di stucco partivano dal pavimento e avevano capitelli con figure umane. Sopra i capitelli figure di animali sostenevano archivolti decorati da una fascia di

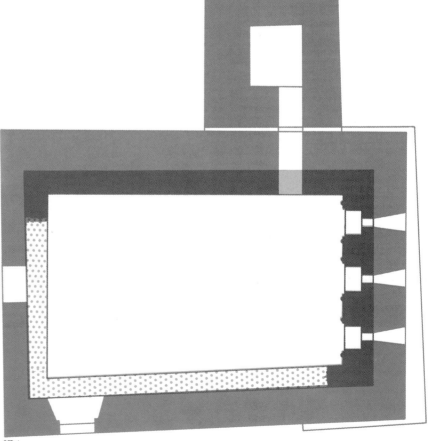

VI.4

palmette e cornucopie ricorrenti, bordate da vimini a semi cerchi intrecciati, anch'essi di stucco. Il Garber datava il complesso al IX secolo, Rasmo ipotizza invece che le colonne in stucco poggiassero su altre colonnine all'altezza delle mensole degli altari e propone, anche in base ai dati paleografici delle scritte superstiti (studiate e datate alla fine dell'VIII secolo dal Mor) e all'esame delle murature quali appaiono dopo i restauri degli anni settanta, nonché per l'evidente affinità con Santa Maria di Aurona a Milano, la fine dell'VIII secolo.

Va sottolineato che la chiesa, costruita su un cono di deiezione fluviale, fu sottoposta fin dall'origine a ripetuti dilavamenti, tanto che nel XII secolo fu addirittura "rinserrata" lungo tutto il perimetro esterno da nuove mura. A quest'epoca risale anche la costruzione del campanile. (MLC)

*Bibliografia*: GARBER 1915, pp. 4-11; MOR 1977-78, pp. 301-306; RASMO 1981 (con bibliografia precedente); SPADA PINTARELLI 1981, pp. 18-26; RASMO 1981, pp. 17-23.

## VI.5 Sacello altomedievale del santuario di San Romedio (Val di Non)
VIII secolo

Il complesso del Santuario di San Romedio, realizzato a partire dal Duecento in varie fasi costruttive e decorative, conserva al suo interno un sacello quadrilatero di circa 50 mq, le cui murature, scrive il Rasmo, "fanno pensare ad un'antichità remota", forse all'VIII secolo. Il sacello fu diviso più tardi in due da un muro spesso mezzo metro e fu dotato di volte sostenute da quattro colonne che dividono l'ambiente in tre navate; presenta in questa zona, sulla parete orientale, tre finestre a feritoia che richiamano in certo modo le analoghe aperture di chiese ad aula unica con absidi incluse nel muro di fondo di Malles, Cividale, Disentis ecc.

Questa interpretazione della struttura e la sua datazione sono ribadite dal più recente studioso del complesso, F. Zamboni, che ripercorre dettagliatamente la storia dell'insediarsi del Cristianesimo nella Valle di Non e del culto di San Romedio nell'Alto Medioevo. (MLC)

*Bibliografia*: RASMO 1958, pp. 196-207; ZAMBONI 1979.

## VI.6 Chiesa di Santa Maria Maggiore a Gazzo Veronese
VIII secolo

Durante gli scavi eseguiti alla fine degli anni trenta è stato individuato, all'interno dell'attuale edificio romanico, il perimetro di

VI.5

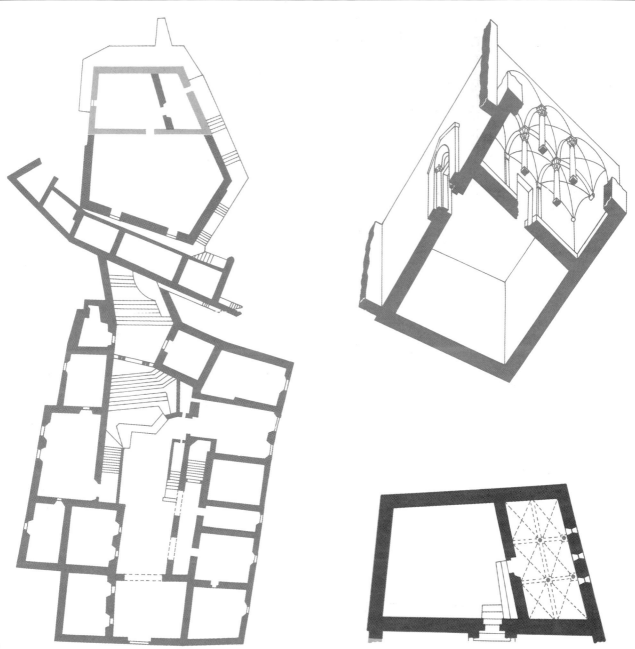

VI.5

una chiesa più piccola ma perfettamente in asse con quella. Si tratta di una chiesa ad aula unica rettangolare, forse con abside semicircolare sporgente, della quale il Da Lisca ha riportato in luce sia lacerti di mosaici che frammenti di plutei scolpiti e di lapidi. I muri sono spessi circa 50 cm e sono formati da laterizi di spoglio di epoca romana. L'edificio individuato (ma senza tracce dell'abside a causa dei molti rimaneggiamenti) misura circa 10,68 x 4,45 metri.
Tutti i reperti sono stati assegnati (Da Lisca, Magagnato) all'VIII secolo, per analogie icnografiche e stilistiche con il ciborio di San Giorgio in Valpolicella e con le lastre della basilica dei Santi Felice e Fortunato di Vicenza. I documenti convalidano questa ipotesi, perché la chiesa è citata nel privilegio di Ludovico II (864 circa) tra i beni che

"a Liutprando et Ilprando regibus quondam longobardorum [...] ibi fuerunt longitae", dipendenti dall'abbazia di Santa Maria in Organo. (MCL)
*Bibliografia*: DA LISCA 1941; MAGAGNATO 1982, pp. 125-132; LUSUARDI SIENA 1989, p. 219.

VI.7 **Chiesa di San Salvatore a Montecchia di Crosara**
seconda metà dell'VIII - IX secolo

La chiesa è attualmente costituita da una navata rettangolare terminante con tre absidi aprentesi su un transetto che sporge solo a settentrione. Sull'absidiola sinistra è impostato il campanile (rifatto in parte nel Quattrocento). L'abside centrale, più pro-

fonda e più ampia delle altre, è preceduta da un presbiterio rettangolare e ha catino semicircolare avanzato, un tempo illuminato da una finestra ora chiusa. Una porta si apriva sul lato Nord e tre si aprono sulla facciata. Sotto il presbiterio, in asse con la navata si trova una cripta a oratorio. Secondo la Magni, che di recente ha ripercorso le vicende storiche e costruttive dell'edificio, in base alle murature originarie (delle tre absidi, del transetto e di parte del muro settentrionale) si può ipotizzare un edificio altomedievale delle stesse dimensioni dell'attuale (largo circa 4,50 m) con un transetto sporgente largo 2,50 m, i cui bracci laterali erano coperti da volta a botte e separati dalla navata mediante un arco a tutto sesto. Al di sotto dell'abside e del presbiterio si sviluppa una cripta ad aula rettangolare (con-

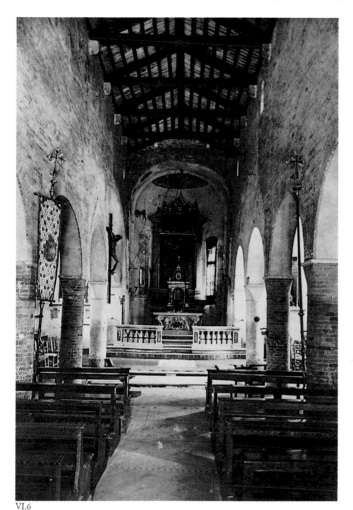

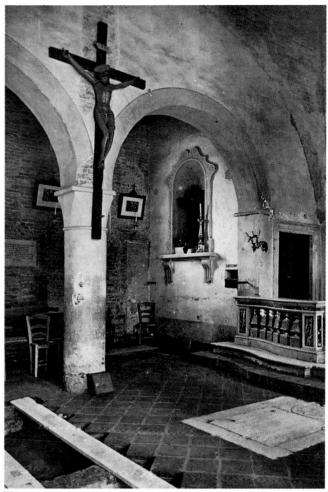

VI.6

VI.6

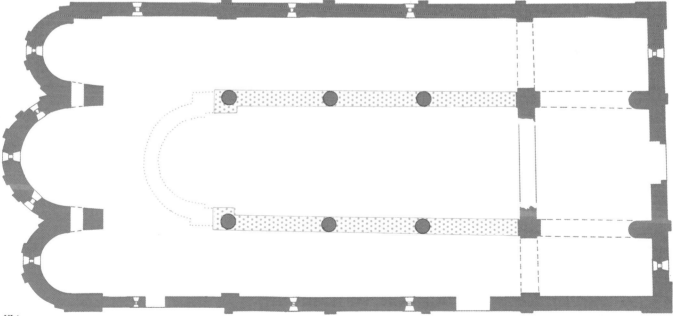

VI.6

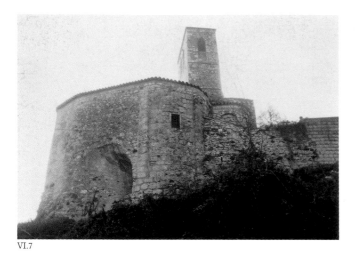

VI.7

VI.7

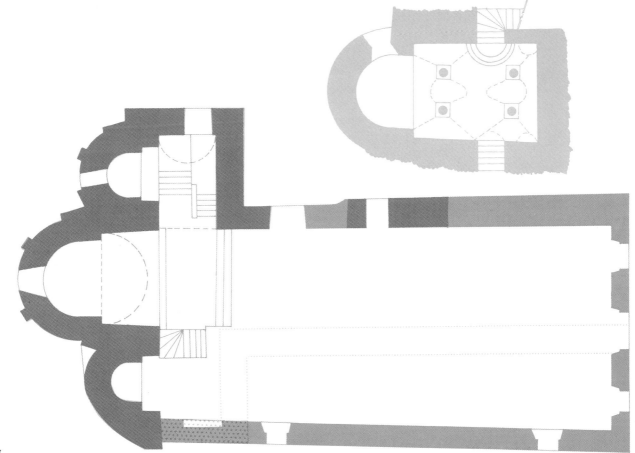

VI.7

clusa da un abside semicircolare) divisa in tre navate da quattro pilastri con capitelli di spoglio (9 x 5 m circa). Alla cripta si accedeva tramite due scale poste ai lati del presbiterio (solo una è oggi praticabile).

All'esterno, le absidi sono alleggerite da arcate cieche a tutto sesto.

Contrariamente agli studiosi che finora si sono occupati della chiesa (Simeoni, Da Lisca, Salvaro, Porter, Arslan, Verzone) e che hanno proposto datazioni tra il X e il XII secolo, la Magni propone per la fase altomedievale una datazione tra la seconda metà dell'VIII secolo e il IX secolo, in base al-

l'icnografia (analoga al San Salvatore di Brescia I e al San Clemente di Pola, della fine VI – inizio VII secolo) all'alzato (rapporto tra altezza e diametro delle absidi simile a quello del San Benedetto di Malles e al San Pietro di Mistail) e all'apparato murario – grandi conci di pietra calcarea non omogenei, di recupero, inframmezzati da frammenti di cotto; malte a strati spessi da 2 a 10 cm – simile a quello di Santa Maria foris portas di Castelseprio e alle absidi del San Salvatore di Sirmione; oltre all'intitolazione, tipicamente longobarda.

Il campanile, che presenta alla base la stessa

muratura delle absidi, è dalla studiosa ritenuto coevo all'edificio come pure la cripta, anche se, aggiunge, "non si può escludere [...] la traccia preesistente di un primo antico sacello". (MCL)

*Bibliografia*: SALVARO 1912; DA LISCA 1928; MAGNI 1976, pp. 115-128.

VI.8 **Chiesa di San Salvatore a Sirmione**
seconda metà dell'VIII secolo

Superstite solo nella parte absidale e nella sottostante cripta più tarda (IX-X secolo),

secondo il Mirabella Roberti – che ne ha
curato lo scavo e il restauro negli anni set-
tanta – la chiesa doveva essere ad aula unica
rettangolare con presbiterio a tre absidi
uguali sporgenti a semicerchio sorpassato.
Le tre absidi, fondate su un muro continuo
con materiale laterizio di recupero, ciottoli
e pietra locale, presentano esternamente
due paraste ciascuna; inoltre esse si raccor-
dano "in curva concava, come fosse previ-
sta una nicchia" alta circa 1,30 m. Al di so-
pra di questo livello le nicchie sono quasi
inesistenti, "mancano le paraste e il muro è
fatto quasi uniformemente di pietre e ciot-
toli".
A partire da 2,40 m la parete corre piana,
come del resto scriveva l'Orti Manara, che
per primo ne ha parlato nel 1856.
Internamente le absidi sono delimitate da
un muretto concentrico intonacato conser-
vato fino a un'altezza di 40 cm (abside cen-
trale e meridionale) e 2,30 m (abside setten-
trionale), recante tracce di affreschi.
La cripta è costituita da un ambiente ret-
tangolare disposto da nord a sud, coperto
da volte a botte, sul quale si aprono tre ab-
sidi semicircolari e a cui si accede mediante
due scalette addossate alle pareti della chie-
sa.
La chiesa, facente parte del monastero
omonimo fondato, secondo le fonti, da An-
sa, moglie del re Desiderio, è citata per la
prima volta in un diploma carolino del 774,
ma non in un documento del 765 che elen-
ca le chiese di Sirmione. Tale torno di tem-
po riferibile alla costruzione del complesso
è verificabile grazie all'iscrizione di un ar-
chetto di ciborio, proveniente dalla chiesa e
attualmente conservato nel lapidario del
Castello, che recita: "... Desiderio et Adel-
cis reges hunc te [gurium factum est]". Poi-
ché Adelchi regna a fianco del padre solo
dal 759 al 770 circa, è possibile datare con
precisione l'erezione della chiesa tra il 766 e
il 770.
Dall'esame delle strutture murarie super-
stiti si riconoscono inoltre tre fasi costrutti-
ve: di epoca longobarda è il tratto con gli
incavi e le paraste, mentre il tratto corri-
spondente agli affreschi interni è di epoca
carolingia. L'ultima fase è trecentesca.
(MLC)
*Bibliografia*: ORTI MANARA 1856; MIRABEL-
LA ROBERTI 1979-1980, pp. 639-650.

## VI.9 Chiesa di San Pietro in Mavina
a Sirmione
VIII secolo (?)

Durante i restauri effettuati nel 1958 sono
riapparsi in zona absidale, sotto gli altari
barocchi "frammenti di bassorilievi del-
l'VIII secolo simili a quelli che i maestri

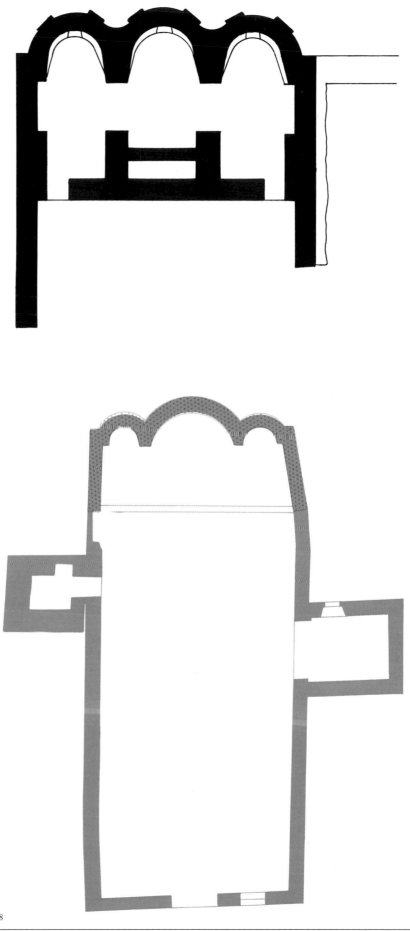

VI.8

VI.8

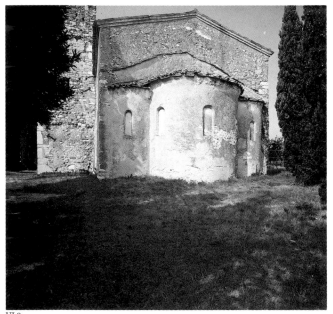

VI.9

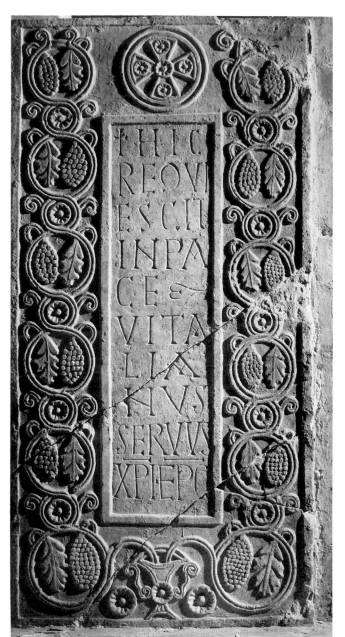

VI.9

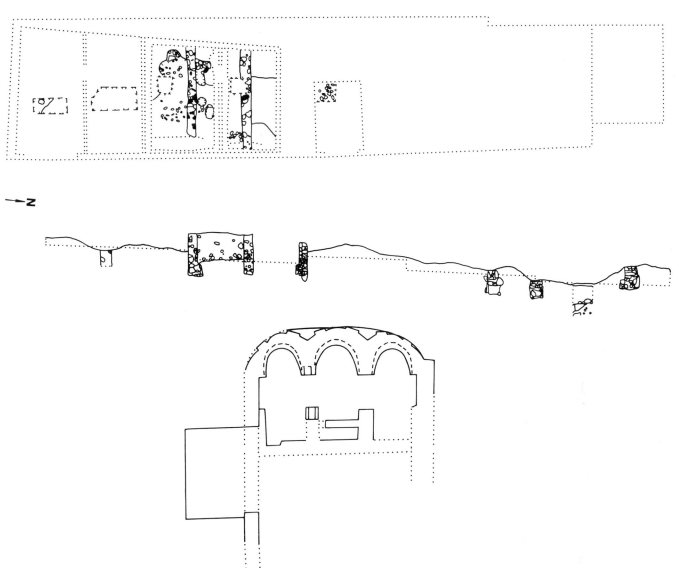

VI.10

medievali inserirono nel paramento esterno della facciata" (Costanza).

Questo ritrovamento, insieme al tracciato icnografico dell'edificio attuale — aula unica rettangolare con tre absidi sporgenti semicircolari (un tempo illuminate da monofore, ora chiuse, a doppia strombatura) — e al fatto di essere il complesso appartenuto allo stesso ordine religioso del convento longobardo di S. Salvatore a Brescia, fa ritenere al Costanza che l'edificio attuale, romanico, sia di fondazione longobarda, epoca di cui sarebbe sopravvissuto l'impianto absidale (oggi intonacato e pertanto non leggibile).

Per il Panazza e il Mirabella, invece, l'intero edificio è da ascriversi alla fine del X — inizio XI secolo, anche se il secondo nota che sarebbe interessante "indagare nel pavimento per sapere qualcosa di più sulle origini dell'edificio, che ha certo uno stadio più antico del X secolo". La chiesa romanica è lunga 21 m e larga 8,40 m, ed è coperta da tetto a doppio spiovente. (MLC)

*Bibliografia*: COSTANZA 1958, p. 130; MIRABELLA ROBERTI 1979-80, p. 643 (con bibliografia precedente); BROGIOLO - LUSUARDI SIENA - SESINO 1989.

### VI.10 Monastero di San Salvatore e necropoli longobarda a Sirmione
VI - VII secolo

Le ricerche, condotte negli anni 1984-86 da Brogiolo, Lusuardi Siena e Sesino, hanno tratto origine da progetti di utilizzo edilizio dell'area circostante i resti della chiesa di San Salvatore (v. scheda n. VI.8). Gli scavi — finora limitati a un settore a nord della chiesa — hanno rimesso in luce le strutture di un insediamento romano e quelle di un insediamento altomedievale, identificato con il monastero fondato da Ansa e dedicato al Salvatore e in uso fino al XIV-XV secolo.

Le strutture individuate sono costituite da sei muri paralleli tra loro, costruiti in preva-

lenza con arenaria rosata e ciottoli fluvioglaciali legati da malta a ricco tenore di calce; i pavimenti sono in semplice terra battuta; tra i reperti si trovano strumenti per la tessitura, attività consueta in ambiente monasteriale.

I muri hanno andamento nord-sud in direzione di un'area cimiteriale di livello contemporaneo che conserva frammenti ceramici databili dal VII all'XI secolo. Addossati al fianco settentrionale della chiesa sono stati identificati i resti di un vano rettangolare con pavimento di cocciopesto anch'essi riferibili probabilmente, secondo il Brogiolo, al monastero. A nord dell'area monasteriale, già dall'inizio di questo secolo, sono riemerse, durante scavi casuali, tombe longobarde; i resti dei corredi funebri recuperati sono depositati presso il castello Scaligero e insieme ai risultati di nuovi scavi (1986-1988), accurati e sistematici, hanno permesso di localizzare in quella zona una necropoli in uso tra la metà del VI e la seconda metà del VII secolo.

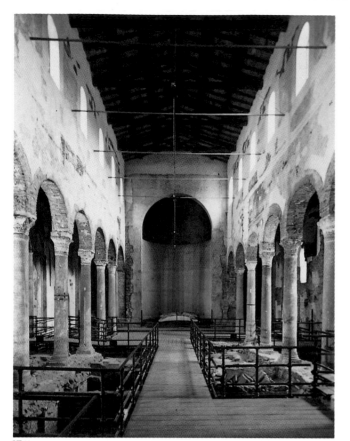

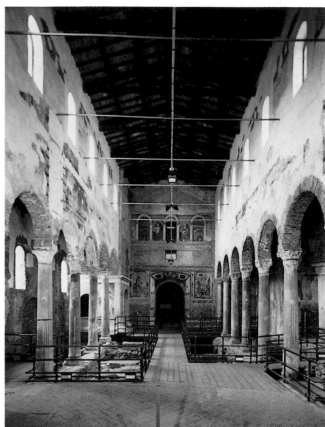

VI.11

VI.11

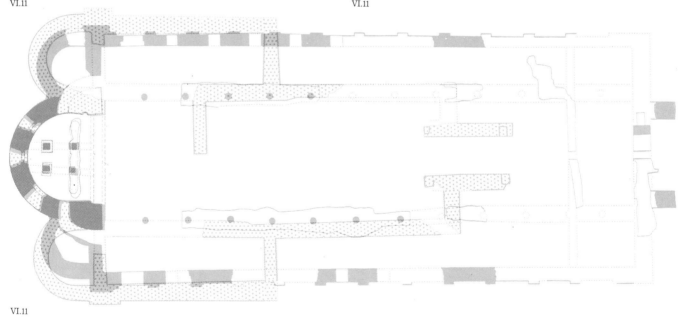

VI.11

Questi ritrovamenti hanno confermato, secondo il Brogiolo, "la particolare importanza che Sirmione rivestì in età altomedievale fin dai primi tempi dello stanziamento longobardo". (MCL)

*Bibliografia* BROGIOLO 1985; BROGIOLO - LUSUARDI SIENA - SESINO 1989.

## VI.11 Chiesa del monastero di San Salvatore a Brescia
### VII - VIII secolo

La questione del complesso urbanistico del monastero di San Salvatore (o di Santa Giulia) è troppo complessa per poterla riassumere in poche righe. Scavi sono poi ancora in corso nella zona adiacente la chiesa, scavi che stanno riportando alla luce ulteriori testimonianze di epoca longobarda.

Per quanto riguarda in particolare la chiesa, dedicata dai fondatori, Desiderio e Ansa, nel 753 al Salvatore e qualche anno dopo esaugurata, con la traslazione della salma, a San Giulio, a partire dagli scavi della fine degli anni cinquanta e fino a poco tempo fa, la situazione poteva apparire abbastanza chiara. Le indagini archeologiche, condotte all'interno dell'attuale edificio, avevano posto in luce i seguenti elementi:
a. una chiesa a tre navate, di cui la centrale più lunga, con abside centrale a ferro di cavallo più grande delle laterali e protiro al centro della facciata;
b. una cripta semicircolare di dimensioni diverse da quella conosciuta;
c. una seconda chiesa più ampia, a tre navate divise da colonne, con nartece, accorciata nella parte occidentale nel XV secolo, quando assunse l'aspetto conservato fino alla metà di questo secolo;
d. tra la prima e la seconda chiesa furono individuati due livelli di pavimento non troppo distanti cronologicamente l'uno dall'altro.

Su questi resti la critica si divise all'incirca in due "fazioni". Una, di cui fanno parte A. Peroni, G. Panazza e G.P. Bognetti, ipotizzò che la chiesa più antica fosse quella eretta da Desiderio nel 753; che il secondo pavimento (a lastre marmoree) e la cripta fossero il risultato della traslazione del corpo di santa Giulia dall'isola della Gorgona (760-762 circa); e che la chiesa a tre navate — decorata a stucchi e affreschi — fosse quella del "Monasterium novum" citato dai documenti già a partire dall'814. A questa interpretazione aderirono in seguito molti altri studiosi (Salmi, Rasmo, Lorenzoni, Romanini ecc.).

L'altra (Bona, Ruggiu Zaccaria, Gioseffi, Torp ecc.) optò invece per una datazione della primitiva chiesa alla seconda metà del VII secolo, in base sia a elementi stratigrafici (sotto l'edificio si trovarono i resti di uno romano) che ai reperti (ceramiche e oggetti d'uso quotidiano) databili appunto a quel secolo, che alla decorazione della seconda chiesa (San Salvatore II), da questi studiosi attribuita all'inizio dell'VIII secolo.

Recentissimamente, e sulla base anche dei nuovi ritrovamenti effettuati nei pressi della chiesa, G.P. Brogiolo ha riesaminato *a fundamentis* quanto emerso nel corso degli scavi 1956- 1960 e, pur non avanzando ancora datazioni certe, propone una lettura stratigrafica e icnografica molto più complessa (e spesso divergente) rispetto a quella finora seguita.

Lo studioso ipotizza per la prima chiesa, di cui si riconoscono a livello di fondazione "i perimetrali nord e sud della navata centrale, gran parte delle fondazioni degli ambienti laterali, un tratto dell'abside del corpo sud", una pianta a "T" con absidi a ferro di cavallo e la navata centrale (7,20 x 14 m esclusa l'abside) affiancata da due piccoli ambienti (2,80 x 3,30 m circa). "Nella navata centrale, due *septa* in pietra, posti all'altezza della facciata dei corpi laterali, distinguevano un'area presbiteriale" delle stesse dimensioni dei corpi laterali. All'interno e all'esterno della facciata, in posizione simmetrica, la fondazione per due pilastri (o due colonne) sembra testimoniare l'esistenza rispettivamente di una triplice arcata e di un protiro. Secondo il Brogiolo "la terminazione orientale dei tre ambienti è ricostruibile da quanto rimane (poco meno della metà) della fondazione dell'abside [...] meridionale. La ricostruzione grafica indica un andamento a ferro di cavallo abbastanza accentuato".

Di nuovo, rispetto a quelli individuati negli scavi precedenti, ci sono altri tre livelli di pavimento rintracciati sotto i due già noti (quello di cocciopesto e quello a lastroni): il più antico in malta, a cui è stato sovrapposto uno fatto con materiale di spoglio e infine uno di "semplice battuto".

Demolita questa prima costruzione, ne venne costruita un'altra a tre navate divise da colonnati – per un tratto ancora superstiti – nella quale sono riconoscibili in alzato anche parte dei muri perimetrali nord, sud e, a livello di fondazione, est, quest'ultimo distante dalla primitiva abside circa 6 metri, ed estroflesso in una sola abside centrale.

Non sono pertinenti a questo edificio, secondo lo studioso, il "nartece" individuato dagli autori dei primi scavi e il supposto *westwerk*, l'uno essendo di più antica e l'altro di più recente erezione rispetto ad esso. Brogiolo ipotizza invece, da tracce di muro superstiti, un atrio antistante la chiesa. All'esterno, i muri perimetrali sono scanditi da lesene terminanti ad arcate cieche "al piano inferiore più fitte e concentriche alle finestre", "più piccole invece nelle finestre della nave maggiore" (Tavano). A una terza fase, infine, afferma il Brogiolo, sono da riferire le tre absidi ancora visibili e la cripta, per la fondazione delle quali furono "demoliti l'abside centrale e due tratti del muro che delimitava a est il San Salvatore II, per far spazio ai cunicoli che davano accesso, lateralmente, alla cripta stessa".

La cripta, semicircolare, è divisa in tre navatelle da due coppie di pilastrini rettangolari in cotto (ricostruiti) che sostengono tre archetti a tutto sesto decorati con stucchi e due strati di affreschi. Sopra gli archetti poggiano due architravi che tradiscono l'originaria copertura piana della costruzione. Originariamente la cripta era parzialmente chiusa a occidente da un muro con andamento nord-sud. L'abside conserva tracce di due strati di affreschi, di cui uno del VII secolo sopravvissuto in pochi frammenti con tracce di un'iscrizione.

Secondo gli studiosi che datano questa costruzione alla prima fase del San Salvatore, la struttura primitiva fu ampliata e ridecorata nel IX secolo, in occasione dell'erezione della chiesa tuttora esistente.

La rilettura delle murature delle absidi laterali superiori e della cripta (costruite nello stesso momento) le quali si addossano al muro perimetrale est del San Salvatore II che risulta tagliato da due cunicoli di accesso alla cripta, fanno dire al Brogiolo che tali costruzioni appartengono a una fase posteriore.

La seconda fase decorativa di essa "trova confronto con il ciclo pittorico della Basilica, concordanza che è un "elemento cardine" per la sequenza generale della chiesa". (MLC)

*Bibliografia*: *La chiesa di S. Salvatore a Brescia* 1959; PANAZZA 1963, pp. 521-524; TAVANO 1973, pp. 328-329; AA.VV. *S. Salvatore di Brescia* 1978 (con tutta la bibliografia precedente); *Atti del seminario internazionale sulla decorazione pittorica del S. Salvatore di Brescia* 1981; PERONI 1984, pp. 229-297; PANAZZA - BROGIOLO 1988; BROGIOLO 1989, pp. 25-40.

## VI.12 Chiesa di Sant'Alessandro a Fara Gera d'Adda
### fine del VI secolo

Attualmente, sulle fondamenta della basilica altomedievale poggia parte della chiesa sconsacrata di Santa Felicita (XVI secolo) e pertanto la sua lettura e l'interpretazione dei dati superstiti è lungi dall'essere definitiva.

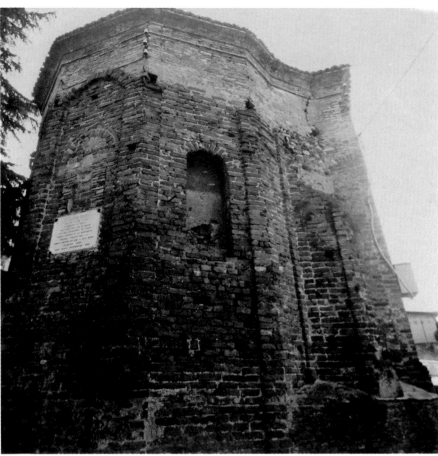

VI.12

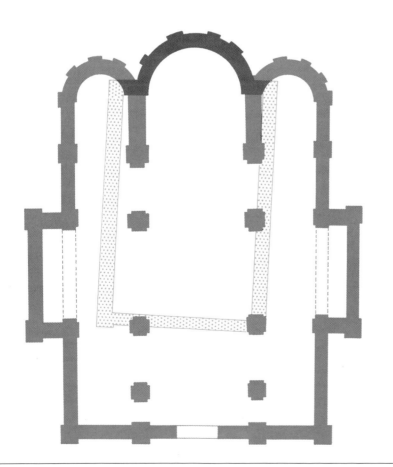

VI.12

Secondo il Merati, dell'antica struttura sono riconoscibili l'abside maggiore, superiormente mutila, pentagonale all'esterno e semicircolare all'interno; parti delle absidiole laterali e il muro della navata destra. Al centro di ciascuna abside si apre una monofora a spalle dritte, di cui quella centrale conclusa da un arco a tutto sesto. Tutte e tre le strutture erano alleggerite all'esterno da arcate cieche che quasi certamente continuavano sugli altri lati dell'edificio. La ricostruzione in pianta ipotizza una chiesa a tre navate lunga 22,93 m, larga 13 m circa e alta 12 m circa, di cui non è possibile individuare il tipo di copertura e di divisione delle navate.

"In pianta, i resti del Sant'Alessandro rivelano molte irregolarità... la tecnica muraria è talora grossolana... La pianta dell'abside maggiore... è conforme a quella di monumenti ravennati del VI secolo" annota fra l'altro il Merati nel suo meritorio studio. Lo studioso, in pratica il solo a essersi occupato di questo edificio, propone una datazione al VI secolo "sulle caratteristiche delle murature superstiti", datazione convalidata dalle fonti. I primi accenni al Sant'Alessandro, infatti, si trovano in due diplomi di Carlo il Grosso (30 luglio e 1° agosto 883), in cui si afferma che fu fondata da Autari come edificio di culto ariano, convertita poi al culto cattolico dal vescovo di Bergamo Giovanni, di nuovo a quello ariano dal duca Alachi di Trento e infine a quello cattolico da Cuniberto. Altre citazioni di minore importanza si trovano in documenti del X secolo. (MLC)
*Bibliografia*: MERATI 1978, pp. 537-546 (con bibliografia precedente).

## VI.13 **Pieve di Santo Stefano a Rogno (Bergamo)**
VII-VIII secolo

Durante i lavori di restauro del complesso della Pieve di Santo Stefano (1986-87) sotto gli intonaci sei-settecenteschi della facciata sono riapparsi i resti di quella riferibile a un edificio quasi certamente "anteriore all'VIII secolo". Purtroppo non sono stati effettuati saggi di scavi all'interno o all'esterno della costruzione attuale (risultante da vari interventi di ristrutturazione seguitisi tra il XIII e il XVIII secolo), e quindi non è possibile ancora sapere quale fosse la sua struttura architettonica in epoca longobarda. A quest'epoca risalgono anche i frammenti di ciborio trovati casualmente sotto il pavimento della chiesa nel 1968, ora conservati nel Museo di Cividate Camuno.
Il restauro ha lasciato a vista quanto resta della cortina muraria originale (in pietre e laterizi romani di recupero), aperta a metà

VI.13

VI.13

altezza da tre monofore affiancate di grandezza quasi uguale e da un portale anch'esso terminante in un arco a tutto sesto di laterizi, quasi del tutto distrutto dall'installazione di quello tuttora in sede.

Poiché nel 1220 la zona fu interessata da un vasto terremoto, storici e restauratori sono propensi a credere che la chiesa, semidistrutta, fosse stata in seguito rinnovata, occludendo le monofore superstiti (la centrale e quella di destra), rialzando l'edificio e aggiungendo le navate laterali. La chiesa di età longobarda era, secondo gli stessi studiosi, "poco più grande di una cappella molto probabilmente eretta dai primi nuclei cristiani che sorgevano in zona", ed è la più antica finora riconosciuta in Valcamonica. (MLC)

*Bibliografia*: SINA 1953; AA.VV. 1987 (con bibliografia generale precedente).

## VI.14 **Chiesa di San Giovanni in Conca a Milano**
V-VII secolo

Della chiesa, sacrificata in tempi moderni (Otto-Novecento) a esigenze di viabilità, non resta che parte dell'abside e della cripta. Una lunga serie di scavi, conclusisi in que-

sto dopoguerra, hanno in parte potuto ricostruire le varie fasi costruttive dell'edificio.

La prima, testimoniata da resti di mosaico policromo, dovrebbe risalire a un'epoca paleocristiana/tardoantica e si riferisce a un edificio monoabsidato a navata unica con muri esterni dotati di lesene.

Lungo il fianco destro è stata rinvenuta, tra le molte altre, una tomba internamente affrescata con il motivo della croce affiancata dai cervi, di iconografia paleocristiana. Alcuni studiosi hanno invece datato, per motivi stilistici, questa tomba a età teodolindea, come la lastra rinvenuta nell'abbattimento del campanile, che parla di Aldo, longobardo, parente di Evino duca di Trento e cognato di Teodolinda, e paleograficamente databile tra la fine del VI e l'inizio del VII secolo. Di conseguenza anche l'edificio sarebbe di quell'epoca. La chiesa venne semidistrutta e riedificata una prima volta già nell'IX secolo, come si evince da ampi resti di muratura.

L'edificio "teodolindeo" misura 53 x 17 m e i muri erano di mattoni di spoglio per lo più frammentari, alti da 5 a 10 cm. Non è possibile affermare se le lesene esterne di rinforzo terminassero ad arcate cieche come nel San Simpliciano. Vari autori (Krau-

theimer, De Angelis D'Ossat, Mirabella Roberti) ritengono l'edificio primitivo di età paleocristiana; altri, come l'Arslan, lo dicono databile al VI-VII secolo. Il D'Angela, che ne ha ripercorso il problema una decina d'anni orsono, propende per l'età teodolindea. Al suo contributo rimandiamo anche per tutta la bibliografia precedente (peraltro non abbondante). (MLC)

*Bibliografia*: ARSLAN 1954, pp. 525-526; KRAUTHEIMER 1986, p. 92; D'ANGELA 1986, pp. 385-402 (con bibliografia precedente).

## VI.15 **Chiesa di Santa Maria di Aurona a Milano**
metà del VII secolo

L'impianto altomedievale di questa chiesa, oggi scomparsa, ha potuto essere ricostruito con molta precisione dal Capitani D'Arzago (1944) grazie al ritrovamento di una planimetria del monastero di Aurona anteriore al 1585 e conservata nell'Archivio Arcivescovile di Milano.

Dallo studio analitico di tale documento, sorretto anche dall'esame dei frammenti architettonici (capitelli) trovati in loco nel secolo scorso e ora conservati nel Castello Sforzesco, lo studioso ricostruisce la chiesa

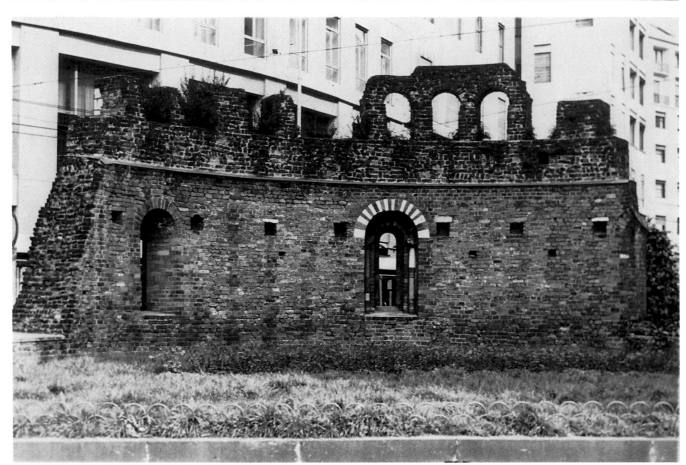

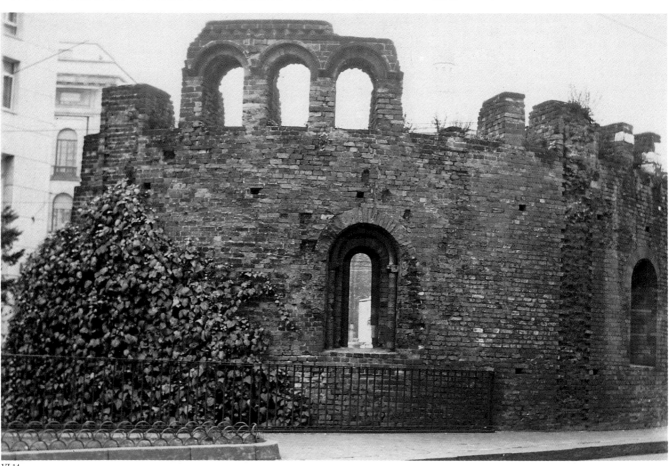

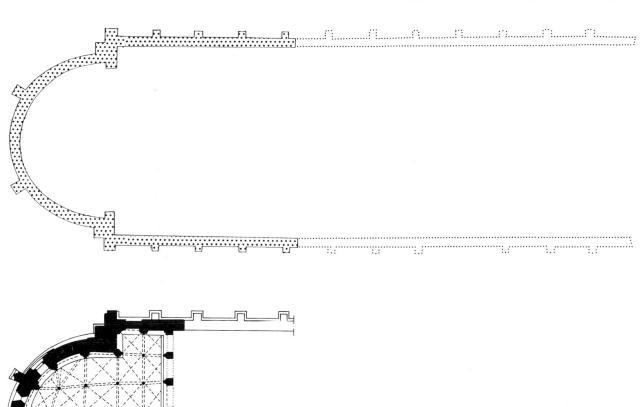

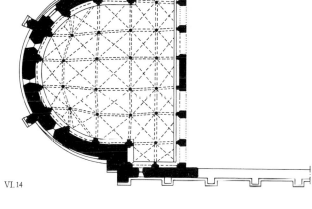

VI.14

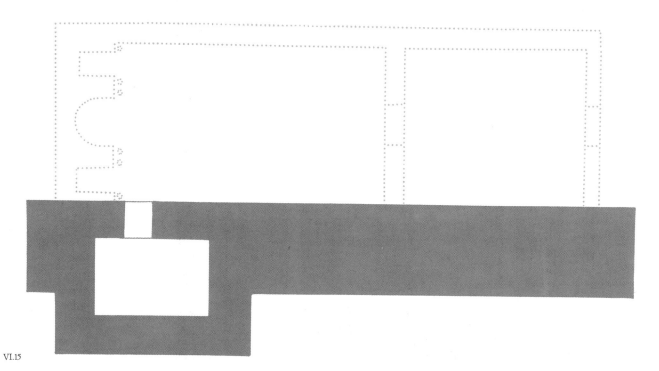

VI.15

altomedievale come edificio rettangolare a navata unica terminante con tre absidi (la mediana semicircolare a ferro di cavallo, le laterali, più piccole, rettangolari) inserite nel muro di fondo esternamente piano.
Ai lati delle absidi si trovano delle colonne addossate ai muri, prospicienti il presbiterio. La chiesa, con un unico ingresso sulla facciata, poggia lateralmente sulle mura e su una delle torri della città; aveva soffitto piano e fu rimaneggiata nel corso dell'XI secolo. Scomparve definitivamente alla fine del XVI secolo. Stando al documento, che riporta il disegno in scala, l'edificio era lungo 16,80 m e largo 10,20 m.
Secondo il De Capitani D'Arzago l'impianto icnografico di questo edificio appare molto simile a quello di altri eretti in gran parte sul territorio svizzero-atesino (San Benedetto di Malles, San Martino di Disentis, San Martino di Coira ecc.) tutti databili alla seconda metà dell'VIII secolo.
Anche i dati storici confermano tale datazione, poiché il monastero di cui faceva parte e di cui costituiva l'oratorio risulta dai documenti fondato da Aurona, sorella del vescovo Teodoro (morto nel 740), entrambi forse figli del re Ansprando.
Il sopravvissuto corredo scolpito – scrive il Peroni (1979) – è collocabile entro la prima metà dell'VIII secolo e, come quello di San Michele alla Pusterla di Pavia, significativo per "l'appartenenza a complessi monastici che si caratterizzano per simili piccole e spesso molteplici cappelle". (MLC)
*Bibliografia*: DE CAPITANI D'ARZAGO 1944, pp. 3-66; ARSLAN 1954, pp. 559-564; PERONI 1989, p. 331.

## VI.16 **Chiesa di Santa Maria a Torba**

La cinta fortificatoria di *Castrum Sibrium* si estendeva fin sul lato opposto della collina e comprendeva, all'estremità orientale, anche il complesso del monastero di Torba. Di tale complesso sono oggi visibili solo la torre angolare (v. scheda n. VI.17), la chiesa di Santa Maria, alcuni edifici quattrocenteschi fino a pochi anni orsono di uso agricolo e alcuni tratti delle mura di fortificazione. Attualmente è di proprietà del FAI, che lo ha riaperto al pubblico da qualche anno. La chiesa di Santa Maria (11,20 x 7 m), secondo il Bazzoni e il Brogiolo, è stata "rifondata" almeno quattro volte. La prima fase è oggi testimoniata dalla cripta semicircolare ad ambulacro con due scalinate d'accesso, databile all'VIII secolo; la seconda, riconoscibile a livello di fondazioni, ha visto l'erezione di un edificio più piccolo del precedente, quadrangolare monoabsidato con torre campanaria sulla facciata. Spianato questo, la chiesa fu ricostruita più

VI.16

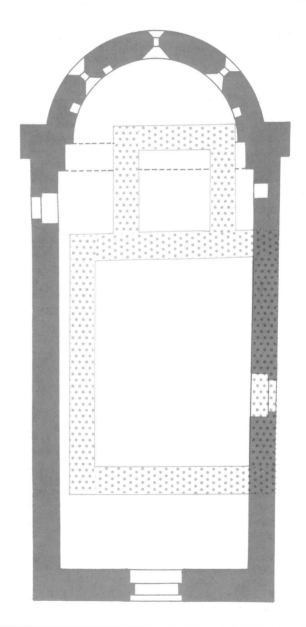
VI.16

in grande, inglobando la torre campanaria, nell'XI secolo; nel XIII secolo, infine, essa fu restaurata in vari punti del giro absidale e dei muri perimetrali. La diversità dei materiali di costruzione individuabili sulle murature esterne testimonia le vicissitudini dell'edificio, dotato di fase in fase di varie aperture (porte e finestre) poi occluse o ridimensionate. Anche la grande porta carraia aperta nel muro meridionale a ridosso dell'abside, aperta quando l'edificio, abbandonato nel XV secolo dalle monache, fu trasformato in deposito agricolo, in seguito ai recenti restauri è stata chiusa. All'interno sono ancora visibili lacerti di affreschi sui muri del campanile (VIII-IX secolo), sulle pareti dell'aula e nell'abside (XI, XII, XIII secolo e oltre, secondo P.G. Sironi). Durante gli scavi sono riapparsi frammenti di intonaco decorato relativi sia all'abside dell'XI secolo che alla cripta. (MLC)
*Bibliografia*: LANGÈ 1967, pp. 33-48; PERONI 1989, p. 352; BERTELLI 1980; SIRONI (a cura di) 1987; CANTINO WATAGHIN 1984, p. 81.

## VI.17 Torre del complesso fortificato di Torba - Castelseprio
VIII secolo

È una costruzione massiccia a tre piani (ogni piano è costituito da un unico vano) eretta in prossimità del muro di fortificazione. Il pavimento orientale e quello settentrionale sono irrobustiti da contrafforti che diminuiscono di spessore a ogni piano. Per la sua erezione sono stati usati ciottoli di fiume, blocchi di pietra, granito e marmo.
Finestre piuttosto strette, rettangolari al primo piano, terminanti ad arco agli altri, si aprono sui lati nord, est e ovest e mostrano evidenti segni di rimaneggiamento. Tutte le sale erano in origine decorate ma oggi sopravvivono solo scarsi lacerti al primo piano (quelli del secondo sono stati trafugati negli anni sessanta). In base all'esame paleografico delle iscrizioni che accompagnano alcuni dei brani superstiti, Bertelli data il complesso pittorico della torre a "non oltre l'800"
Di recente il Bazzoni ha pubblicato un approfondito studio su questa costruzione, studio nel quale evidenzia anche graficamente le diverse fasi costruttive della torre, risalente nel tracciato originale "alla fine del V – inizi del VI secolo". Secondo lo studioso, a tale epoca risale anche la sala a piano terra, mentre molti elementi della superiore sono databili, grazie agli affreschi ancora visibili, all'VIII secolo.
L'ultimo piano è "un sopralzo abbastanza

VI.17

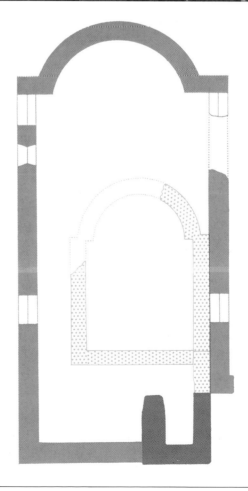

VI.17

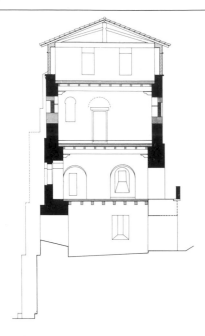

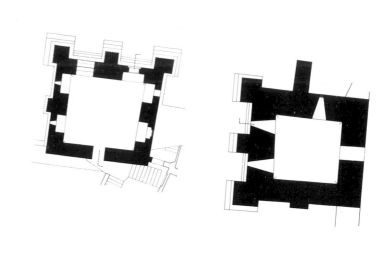

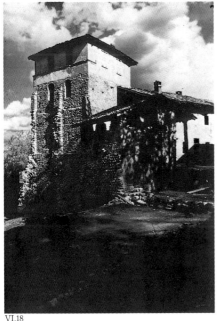

VI.18

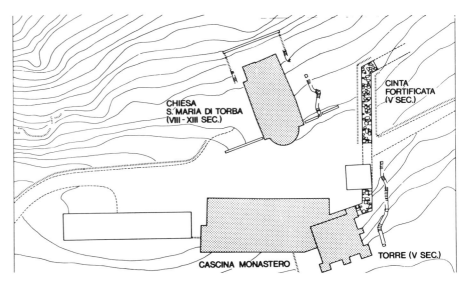

tardo, del XV o XVI secolo". Subito sotto questo corre, all'esterno, una cornice di cotto, forse riferibile, afferma il Bazzoni, "alla massima altezza della torre in età romanica, quando faceva parte del monastero". (MLC)

*Bibliografia*: LANGÈ 1967, pp. 33-48; PERONI 1989, pp. 323-345; BAZZONI 1987, pp. 137-142.

## VI.18 Castrum di Castelseprio
IV-IX secolo

La fondazione del *Castrum Sibrium* risale a epoca tardo romana (IV-V secolo); il complesso fu potenziato in età gota (fine V - inizio VI secolo) e in età longobarda, come te-

stimoniano i reperti archeologici (vetri, ceramiche ecc.).

Gli scavi condotti a partire dagli anni cinquanta a oggi, soprattutto a opera di archeologi polacchi, hanno evidenziato ben nove sovrapposizioni d'uso: all'età tardoromana appartengono il muro di cinta e alcuni edifici civili, oltre alla prima fase della chiesa di San Giovanni. All'epoca longobarda si riferiscono le absidi di San Giovanni (v. scheda n. VI.20) e altri edifici (abitazioni). Gli scavi hanno permesso di recuperare anche parte delle costruzioni militari (ponte e torrione d'ingresso). Sono state restaurate la chiesetta di San Paolo e la cascina di San Giovanni, futura sede del Museo del Parco Archeologico di Castelseprio.

Il *castrum* fu distrutto e abbandonato nel 1287 dai Milanesi. (MLC)

*Bibliografia*: KURNATOWSKI-TABACZYNSKA-TABACZYNSKI 1965-1968; MIRABELLA ROBERTI 1970, pp. 386-397.

## VI.19 Chiesa di Santa Maria foris portas a Castelseprio
VII-VIII secolo

La lettura icnografica di questa chiesa è stata, fin dall'inizio, non univoca: di volta in volta si è parlato di "edificio a pianta tricora con nartece esterno", di "edificio a pianta rettangolare triabsidata" o di "edificio a pianta centrale (quadrata) con absidi a sesto sorpassato e nartece esterno". (Parte proprio da qui, anche la difficoltà di inserire il monumento in una o in un'altra corrente artistica, in uno o in un altro secolo).

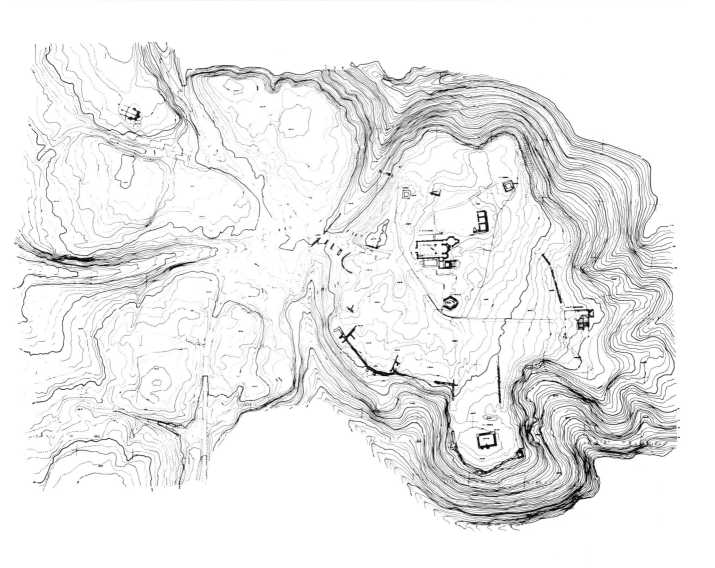

VI.19

I muri delle absidi laterali contrapposte sono più alti di quello dell'abside centrale, illuminata da tre finestre a spalle dritte terminanti ad arco a tutto sesto e sulle cui pareti si trovano affreschi con scene dell'infanzia di Cristo tratte dai Vangeli apocrifi. Le tre absidi sono rinforzate esternamente da lesene rastremate superiormente. Il tetto è a doppio spiovente sostenuto da capriate a vista; il pavimento è in "opus sectile" bianco e nero. L'edificio ha subito manomissioni in epoche successive soprattutto nella zona dell'abside meridionale. A ridosso di quella settentrionale è stato eretto in epoca romanica il campanile.

La chiesa, officiata fino all'inizio di questo secolo, è stata riscoperta e valorizzata soprattutto a partire dal secondo dopoguerra. La datazione del complesso originario,

come pure quella degli affreschi absidali, ha fatto correre i proverbiali fiumi d'inchiostro: si va infatti dal VI al IX secolo anche se attualmente la maggior parte della critica propende per la metà dell'VIII secolo. Tale periodo, inoltre, è quello a cui vengono quasi generalmente attribuiti gli affreschi dell'abside centrale, tanto che il Peroni può scrivere: "Non vi è dubbio che la struttura sia stata realizzata in funzione della decorazione affrescata, tanto evidentemente ne dipende". Questa tesi è seguita da quasi tutti gli studiosi che sulla scia del Bognetti, il primo e maggior studioso della chiesa, sono ritornati in questi ultimi vent'anni sulla questione dell'origine dell'architettura di Santa Maria foris portas. Essi riconoscono in questa struttura echi di coevi edifici siriaci o comunque dell'Asia Minore mediati

dalla tradizione paleocristiana padana. Altri, come lo stesso Peroni, parlano invece di "modeste maestranze autoctone, reperibili sul posto". (MLC)

*Bibliografia*: BOGNETTI *et alii* 1948; ID. 1966, 1969; ARSLAN 1954; PERONI 1971, p. 359; TAVANO 1973, pp. 319-364; TORPL'ORANGE 1977-1979; PERONI 1989, pp. 323-345.

VI.20 **Chiesa di San Giovanni a Castelseprio**
V-VII secolo

Scavi e restauri condotti dal Mirabella Roberti tra il 1956 e il 1960 hanno permesso di individuare nei resti di una chiesa a tre navate divise da pilastri posta sulla cima della

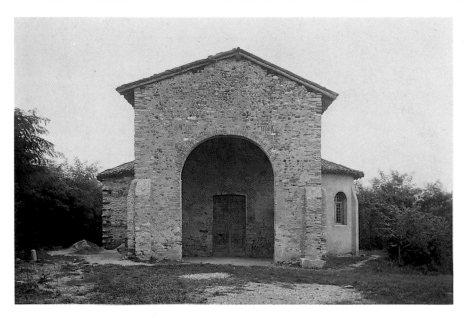

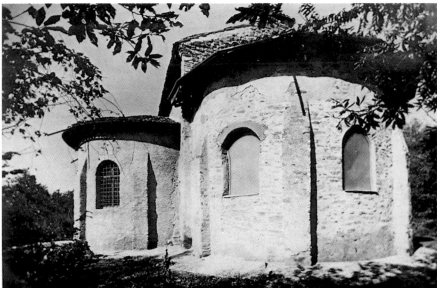

VI.20

collina di Castelseprio un edificio paleocristiano ("una basilica cristiana") originariamente rettangolare (lunga circa 14,70 m e larga 9 m) con paraste sui lati esterni e due ingressi: quello principale (con protiro) al centro della facciata e uno "di servizio" sul muro di fondo in corrispondenza dell'ingresso dal battistero ottogonale, coevo, con abside sporgente a ferro di cavallo e doppia vasca battesimale. Di questa costruzione sono superstiti solo i muri laterali, alti più di quattro metri. Attualmente il lato nord è occupato dai resti della zona absidale, suddivisa in un'abside centrale a tutto sesto tangente sul lato nord il battistero, e in due absidiole laterali. Quella meridionale è più tarda, forse contemporanea al campanile (XI secolo, ma eretto sui resti di una torre di guardia di età tardoromana); l'altra è in realtà un ambiente rettangolare che raccorda la chiesa al battistero e si avvale dell'antica porta di epoca paleocristiana. L'abside centrale, il cui corpo semicilindrico è quasi intatto, è alta oggi 9,40 m e conserva, seppur occluse, sei monofore a spalle dritte con arco a tutto sesto in mattoni su due file. È costruita con ciottoli, spezzoni di granito e laterizi frammentari legati da malta biancastra ed è rinforzata all'esterno da due paraste. Pur non potendo offrire paragoni molto calzanti per la tipologia di quest'abside, il Mirabella Roberti mette in rapporto la seconda fase architettonica a cui essa si riferisce con l'esaugurazione a San Giovanni Evangelista, esaugurazione tipica dell'opera convertitrice di Teodolinda e di papa Gregorio Magno dei longobardi dall'arianesimo al cattolicesimo e propone l'inizio del VII secolo. Tale datazione verrebbe confermata dal reperimento in una tomba posta in zona presbiteriale di una borchia in filigrana d'argento dei primi lustri del VII secolo. Secondo lo studioso "la tomba dev'essere stata scavata quando l'abside era già costruita e perciò intorno ai primi del VII secolo dobbiamo pensare ampliata la basilica, eretta l'abside, costruita l'interna tripartizione e ricavato l'ampio transetto interno, eco un po' lontano di compiacenze orientali". (MLC)

*Bibliografia*: MIRABELLA ROBERTI 1961, pp. 74-85.

### VI.21 Chiesa dei santi Nazaro e Celso a Garbagnate Monastero
VII secolo

Sotto l'attuale chiesa romanica dei Santi Nazaro e Celso sono state ritrovate, all'inizio di questo secolo, le fondazioni di un edificio ad aula rettangolare con abside sporgente anch'essa rettangolare, la cui lunghezza è notevolmente inferiore a quel-

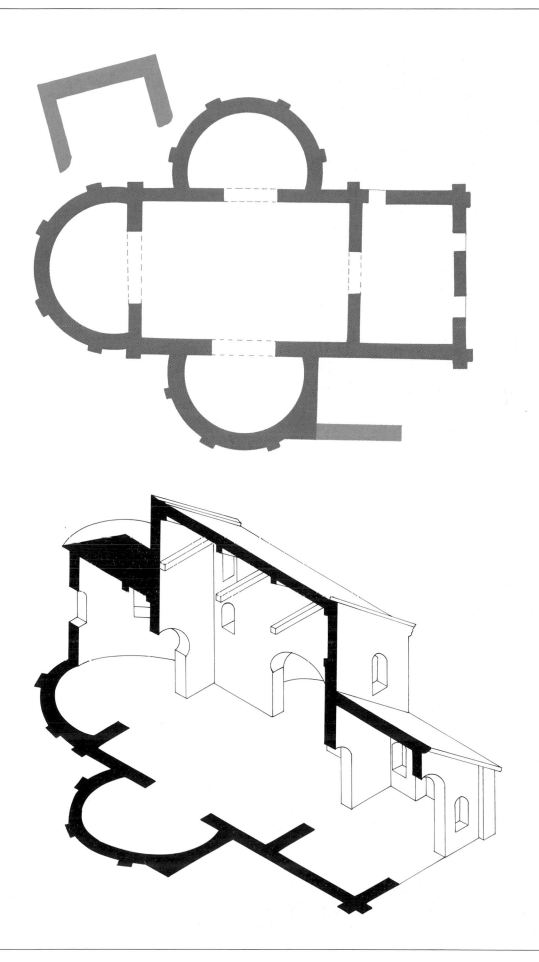

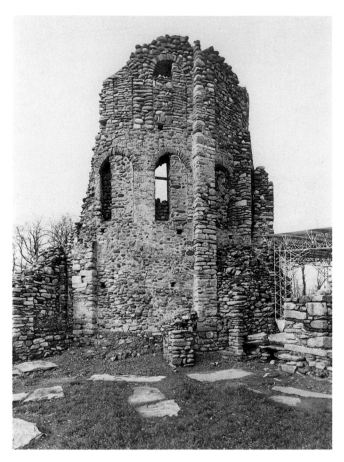

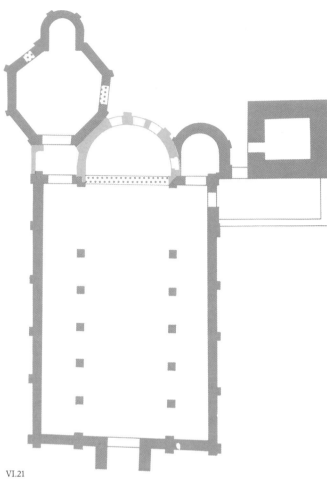

VI.21

la della navata. L'edificio è stato datato al VII secolo e, secondo l'Arslan, il suo schema rivela "la soluzione più semplice ed economica per la costruzione del presbiterio, esemplato, come sempre avviene, su insigni prototipi, frequenti nel territorio della grande comunità cristiana, dalla Spagna all'Oriente, a partire dal V secolo". (MLC)
*Bibliografia*: BASERGA 1906, pp. 101-114; ARSLAN 1954, p. 514.

### VI.22 Chiesa di Santa Maria foris portas (delle cacce) a Pavia
prima metà dell'VIII secolo

Dell'edificio originario, attribuito dalla critica più recente non a Ratchis (come vuole la tradizione locale) ma al re Ragimberto e alla figlia Epifania, restano pochissime testimonianze architettoniche: un'arcata laterizia con finestra (unico resto di una serie ora documentabile solo fotograficamente, a causa della ristrutturazione della chiesa più recente avvenuta durante il fascismo); una colonna con capitello di spoglio addossato a un muro e un tratto di muratura con lesene dell'absidiola meridionale della cripta, di recente individuazione. Quest'ultimo ritrovamento data la cripta alla stessa epoca della chiesa di età longobarda.
Eccezionalmente all'unisono, tutti gli studiosi, a cominciare dal Dartein e dal Cattaneo, datano il primitivo edificio all'VIII secolo. Il Cattaneo, in particolare, scrive che "manifestando un ritorno alle forme bizantine del VI secolo, tradisce la mano di artisti greci" e la paragona alla cattedrale di Grado e al Sant'Apollinare in Classe di Ravenna. Stessa datazione propongono l'Arslan, il Calvi e la Vicini.
Secondo il Peroni "dovrebbe essere ravvisabile la fisionomia di una basilica costruita alle soglie dell'VIII secolo [...] con muri perimetrali articolati in arcature includenti finestre con colonnati e capitelli interni riusati [...] con la cripta a corridoio trasversale articolata in tre absidi e contronicchie, che risulta organicamente collegabile col resto, mentre appare per suo conto una matura e singolare invenzione".
La Vicini conclude che "la citazione delle fonti paleocristiane ravennati e di area più latamente adriatica [...] lascia assumere Santa Maria delle Cacce quale momento vitale [...] di elaborazione dell'organismo basilicale". (MLC)
*Bibliografia*: CATTANEO 1889; ARSLAN 1954; CALVI 1968, pp. 329-333; PERONI 1971, pp. 356-357; VICINI 1987, p. 335; PERONI 1989, p. 334.

### VI.23 Cripta della chiesa di Sant'Eusebio a Pavia
VII secolo

La cripta posta sotto l'edificio attuale nel suo complesso è di epoca romanica (XI secolo) ma il perimetro murario esterno è da tutti gli studiosi attribuito all'abside della chiesa ariana citata da Paolo Diacono, che la dice costruita da Rotari (636-652). Il manufatto, eretto con mattoni di grande formato apparecchiati con accurate connessioni, poggia su fondamenta che conservano materiali di età romana. Si tratta di un muro semicircolare a sesto molto sorpassato che, secondo Donati, in base alla risega di fondazione denota un andamento ester-

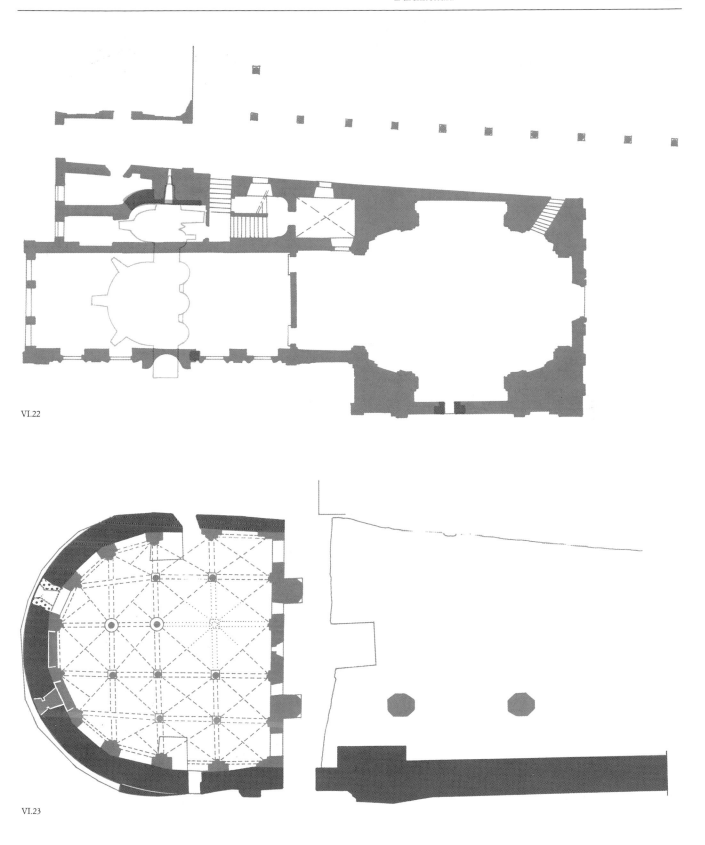

VI.22

VI.23

no poligonale. Questa abside era pertinen-
te a un edificio forse a tre navate, di cui è so-
pravvissuto un lacerto nel fianco settentrio-
nale di quello romanico.

Sia Peroni che Donati ritengono il primiti-
vo impianto del Sant'Eusebio databile ai
primi decenni della dominazione longobar-
da in Italia e ritengono veritiera la testimo-
nianza di Paolo Diacono. In ogni caso, l'e-
saugurazione a Sant'Eusebio è avvenuta
nella seconda metà del VII secolo, tra il 568
e il 580.

Da notare, secondo il Peroni, l'affinità ic-
nografica di questa cripta con quella del
San Giovanni in Conca a Milano (v. scheda
n. VI.14). (MLC)
*Bibliografia*: PERONI 1971, pp. 342-343; VI-
CINI 1987, p. 324; PERONI 1989, pp. 333-
334.

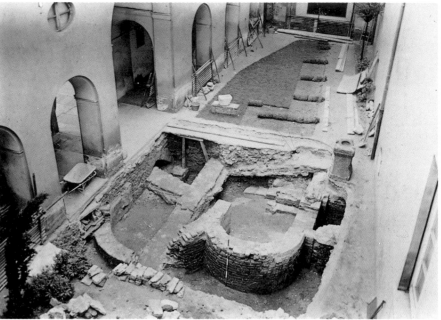

VI.24

### VI.24 Monastero di Santa Maria Teodote (o della Pusterla) a Pavia - Chiesa di San Michele
metà del VII secolo

L'attuale seminario si fonda in parte sul-
l'antico monastero benedettino fondato
probabilmente da tale Gregorio alla fine
del VII secolo. Al centro del lato nord del
grande chiostro quattrocentesco si trova-
no, incorporati in un corpo di fabbrica più
recente, i resti della cortina muraria di una
torre, cortina movimentata da tre archi cie-
chi terminanti a doppio spiovente incorni-
cianti tre croci.

La datazione di questo manufatto oscilla,
secondo il Peroni, tra l'VIII e il X secolo. Il
motivo delle arcate a doppio spiovente è
analogo a quello del battistero di Lomello
(v. scheda n. VI.26).

Nel cortile adiacente, durante gli scavi del
1970, diretti dal Peroni, sono riemersi i re-
sti dell'oratorio di San Michele, più volte
menzionato dalle fonti come fondazione
voluta dalla regina Teodora. Si tratta di una
costruzione ad aula unica rettangolare ter-
minante con tre absidi a semicerchio spor-
genti, di cui la mediana di maggiori dimen-
sioni.

Nel corso dei lavori sono stati messi in luce
l'abside centrale, l'absidiola settentrionale
e il corrispondente muro perimetrale per
una lunghezza di 11 m.

La larghezza dell'edificio risulterebbe esse-
re poco più di 7 m, mentre la lunghezza to-
tale oscilla tra i 17 e i 21 m. Gli spessori del
muro variano da 56 a 67 cm. Davanti all'ab-
side centrale si trovano i basamenti paralle-
lepipedi su cui rimane l'incavo circolare
per la collocazione di due colonne, insieme
a dei muretti di cui sono state trovate tracce
all'altezza dell'absidiola settentrionale,
probabili resti di una recinzione presbite-

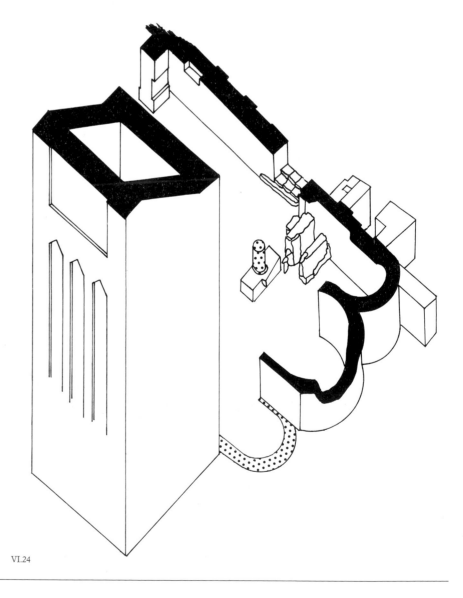

VI.24

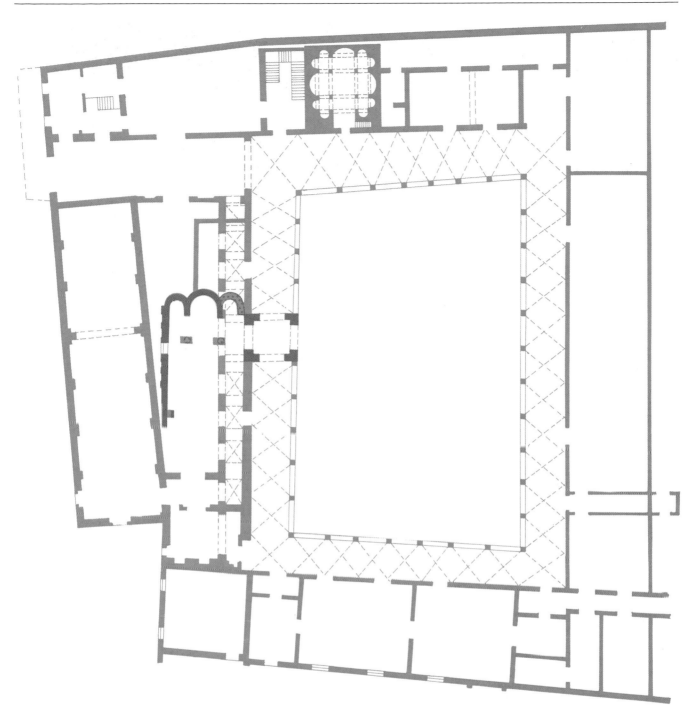

VI.24

riale. All'esterno il muro settentrionale si articolava in una serie di lesene piatte forse terminanti ad arco cieco. Tutte le strutture sono costruite con laterizi di recupero. Una porta si apriva sul muro settentrionale poco più in basso della recinzione presbiteriale. Sullo spigolo esterno dell'abside meridionale si appoggia la torre di cui si è detto. Nell'abside centrale e sull'attacco di quella settentrionale si sono conservati due strati di affreschi.

Sulla base di questi e dei frammenti scultorei trovati durante lo scavo, il Peroni data il complesso alla metà del VII secolo e para-

gona l'impianto icnografico di questo oratorio con il San Salvatore di Brescia, Santa Maria delle Cacce di Pavia e Santa Maria d'Aurona a Milano. (MLC)

*Bibliografia*: PERONI 1972, pp. 1-48; ID. 1978, p. 106.

### VI.25 **Chiesa di Santa Maria in Pertica a Pavia**
VII secolo

L'edificio distrutto *a fundamentis* nel 1815, ci è noto attraverso due diversi disegni: uno

schizzo planimetrico di Leonardo e un'incisione del Veneroni (1732) riportante una sezione del monumento e degli edifici annessi.

La ricostruzione del Verzone si basa sul disegno leonardesco e ipotizza una costruzione a pianta centrale, esternamente circolare con lesene o arcate cieche, con tiburio e lanternino sporgenti. All'interno un nucleo centrale su otto colonne e un ambulacro anulare contornato da 16 nicchie semicircolari affiancate da 16 colonne appoggiate al muro; probabile volta a crociera o meglio "a unghie triangolari sfalsate".

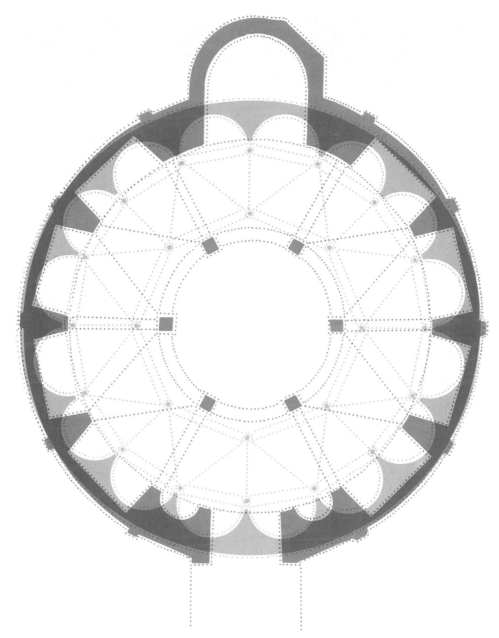

VI.25

Secondo il Verzone l'icnografia rientra nel quadro degli edifici battesimali come quello di Albenga, Milano (V-VI secolo) Novara (V secolo) o, per le colonne isolate, anche nel quadro di edifici cultuali più tardi come il San Zeno di Bardolino (IX secolo). Lo studioso data pertanto la chiesa pavese al VII secolo, a conferma di quanto scritto nell'*Historia Langobardorum* da Paolo Diacono, che la dice edificata da Rodelinada, e quindi intorno al 677 (libro V, cap. 34). Maggior credito all'incisione settecentesca dà il Balducci, che ipotizza una costruzione circolare all'esterno (con lesene), otto nicchie rettangolari scavate nel muro, abside semicircolare sorpassata sporgente e un giro centrale di sei colonne; la copertura sarebbe stata a volta a unghie triangolari sfalsate.
Una mappa inedita del 1790 (A.S.M.) mo-

stra un edificio a pianta poligonale (10 lati) con una cupola sorretta da sei colonne (forse di reimpiego): tale icnografia è avallata da più antiche rapresentazioni dipinte della chiesa (1572, 1585, 1654). L'Arslan, richiamando sia il battistero di Torcello che la Santa Sofia di Benevento e la Rotonda di Hexham (680 circa), propone una datazione al VII secolo, seguita anche dalla Albertini Ottolenghi. (MLC)

*Bibliografia*: VERZONE 1942, pp. 105-107; BALDUCCI 1953, s.p.; ARSLAN 1954; ALBERTINI OTTOLENGHI 1968-1969, pp. 81-96.

### VI.26 **Battistero di Lomello (Pavia)**
VII secolo

Edificio a forma di croce (16 x 13 m) con le braccia raccordate da nicchie a ferro di ca-

vallo alte 13 m. La cupola ottagona culmina con un piccolo tiburio di epoca posteriore. Orientata da est a ovest come la vicina chiesa di Santa Maria Maggiore, ha due porte di ingresso: quella principale, a occidente, è larga quanto l'intero braccio; quella settentrionale mette in comunicazione il battistero con la basilica.
Il braccio orientale, di dimensioni maggiori degli altri, funge da abside: le volte delle nicchie rettangolari sono a botte.
Il centro architettonico è costituito da un ottagono sul quale si imposta la cupola a spicchi e nel quale si aprono otto finestre a spalle dritte. All'esterno, ai lati di queste si trovano nicchie accoppiate, con coronamento a capanna, a pianta rettangolare. Sul piano del davanzale delle finestre corre una cornice di mattoni orizzontali dentellati, costituita da un corso di laterizi sagomati,

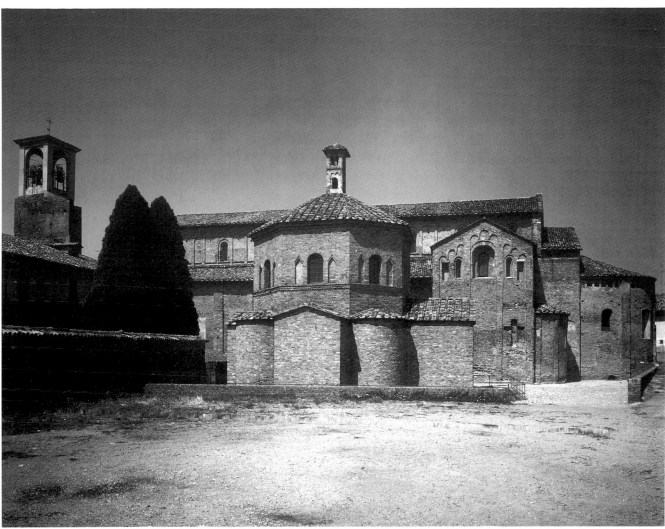

VI.26

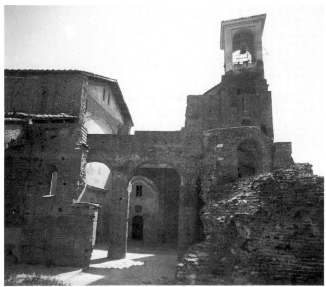

VI.26

VI.26

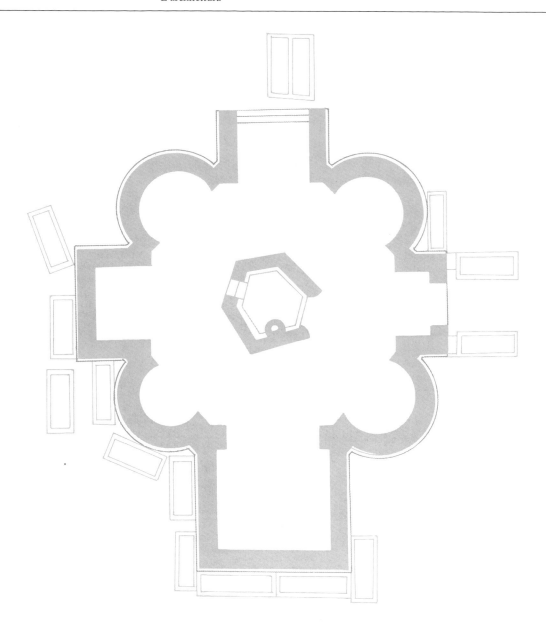

VI.26

da uno di dentelli scavati nel mattone, da uno di mattoni normali e da un ultimo corso di dentelli.

La cornice terminale è composta da denti di sega aggettanti tra due corsi di laterizi sporgenti.

L'interno, intonacato nel corso degli ultimi restauri (Chierici 1938-1940), presenta al centro un fonte battesimale esagono non in asse, in muratura (affrescata) con gradino interno e pozzetto semicilindrico. Nella zona orientale dell'edificio sono stati rinvenuti recentemente lacerti di pavimentazione bianca e nera a "opus sectile".

Le prime notizie sul Battistero risalgono appena al 1311 ma sicuramente l'edificio — parzialmente rifatto all'epoca della costruzione della chiesa — è di qualche secolo più vecchio, anche se non di epoca paleocristiana come volevano alcuni autori (Pezza,

Degani, Cecchelli ecc.). Secondo il Chierici e il Verzone la datazione dell'edificio è abbastanza precisabile, anche perché questo è costruito su un livello più basso di quello della chiesa (dell'XI secolo). La decorazione esterna, poi, richiama quella del battistero di Poities (forse VII secolo) e la cornice a dentelli, pur richiamando quella di Galla Placidia, è "decisamente di gusto barbarico" (Verzone, p. 109). Cecchelli data la croce dipinta sul pozzetto del fonte battesimale al VII secolo, epoca presumibile dell'intera costruzione.

Una datazione a tale epoca è proposta anche dalla Soliani Raschini, che nel corso degli ultimi scavi ha individuato per la vasca battesimale due momenti costruttivi, il primo dei quali, di migliore esecuzione, del VI secolo.

Il Crema e il Bovini, su elementi strutturali

e di confronto icnografico diversi (dal battistero di Novara a quello di Arcisate, paleocristiano) datano invece l'edificio all'VIII secolo. (MLC)

*Bibliografia*: verzone 1942, pp. 107-110; chierici 1940-1941, pp. 127-137; soliani raschini 1967, pp. 27-71

### VI.27 Insediamento longobardo a Cittanova (Modena)
### VIII - X secolo

L'origine di questa città, stando a un'epigrafe nota già dal XVI secolo, risale ai tempi di Liutprando, che l'avrebbe fondata o ampliata all'inizio dell'VIII secolo. Le ricognizioni aerofotogrammetriche e gli scavi condotti in quest'ultimo decennio hanno consentito di riconoscere, a nord della via

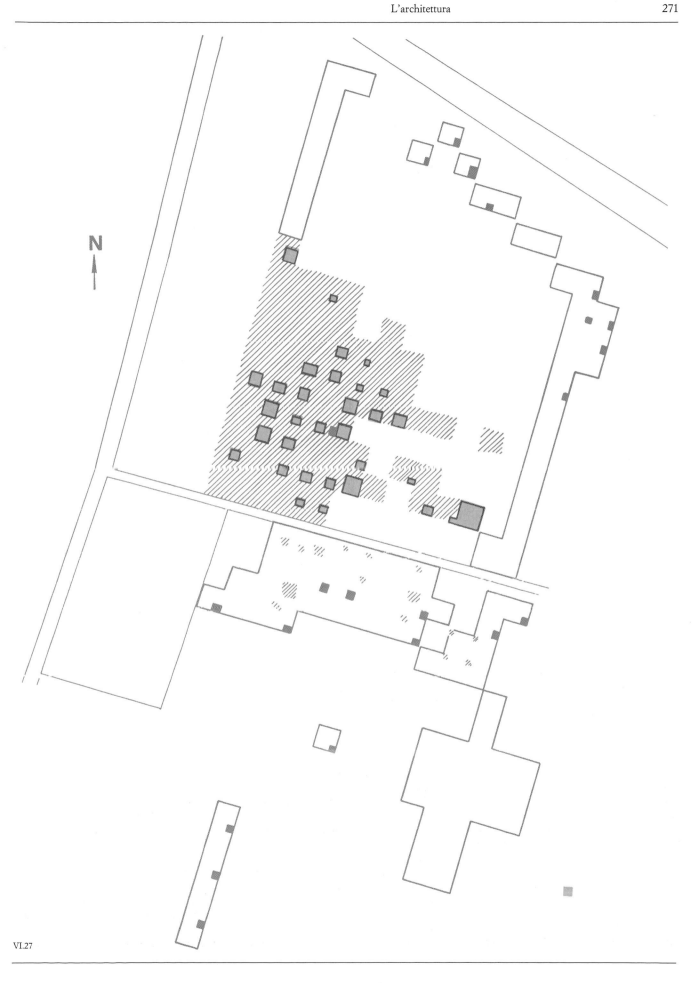

VI.27

Emilia – che attualmente attraversa l'abitato moderno – una vasta area circondata da un fossato, all'interno della quale sono stati recuperati frammenti di ceramica, pietra ollare e sculture architettoniche di età altomedievale.

Gli scavi del 1987 hanno permesso di ipotizzare per questa zona la funzione di "castrum" (forse quello costruito dal vescovo modenese Gotefredo nel X secolo) mentre la "Civitas" liutprandea potrebbe essere ubicata a sud della via Emilia, nel luogo dove sorge la parrocchia di San Pietro, una chiesa ricordata nei documenti altomedievali come "ecclesia infra civitate". (MLC)
*Bibliografia*: *Modena dalle origini all'Anno Mille* 1989, p. 79 (con pianta).

### VI.28 Chiesa di San Michele arcangelo a Sant'Arcangelo di Romagna
VI-VIII secolo (?)

Edificio ad aula unica rettangolare con abside sporgente a sesto oltrepassato, circolare internamente ed eptagonale esternamente, su cui si aprono finestre cieche terminanti con arco a tutto sesto. Sui lati lunghi tre lesene interrompono una serie di otto finestre a spalle dritte terminanti con arco a sesto leggermente ribassato e con doppia ghiera, di cui l'interna arretrata rispetto alla cortina muraria.

Dalle discontinuità dell'apparato murario (di laterizi) si ipotizza un ribassamento dell'edificio, forse effettuato all'epoca della costruzione del campanile al centro della facciata. A quel momento dovrebbe risalire anche il rialzo del piano di calpestio interno di circa 0,75 m.

Nella zona absidale, che poggia probabilmente sui resti di un'analoga costruzione precedente, si apre una cripta, per costruire la quale sono state ostruite due porte che si aprivano a circa metà dei muri laterali.

Dei molti studiosi che si sono occupati o hanno citato la chiesa, la maggior parte (Verzone, Galassi, Cecchelli, Perogalli, Bettini) ritiene l'impianto architettonico databile all'VIII secolo; si va però anche dal VI-VII della Stacchi (chiesa di epoca bizantina; cripta e campanile dell'VIII secolo) alla seconda metà del IX del Salmi. Mazzotti è propenso a ritenerla della fine del VI — inizi del VII secolo. Ultimo in ordine di tempo, il Russo, che ne ha riesaminato accuratamente le fonti e le strutture murarie, data con sicurezza San Michele Arcangelo al VI secolo, in base a raffronti costruttivi e icnografici con altri edifici del Ravennate (Sant'Apollinare in Classe) e orientali (tra gli altri, San Giovanni di Studios a Costantinopoli). (MLC)
*Bibliografia*: MAZZOTTI 1979, pp. 287-302;

RUSSO 1983, pp. 163-203; STOCCHI 1984, pp. 466-467.

### VI.29 Chiesa di San Martino di Mendrisio
VII secolo

Nel perimetro della chiesa attuale (impianto a navata unica di età romanica, zona presbiteriale e sagrestia del XVII secolo) sono stati trovati da G. Borella tra il 1954 e il 1961 i resti di due edifici cultuali di epoca altomedievale. La più antica, di cui è stata identificata solo l'abside semicircolare, è stata datata, anche in base a quanto ha scritto il Verzone sulle chiese biabsidate, al VII secolo.

L'altra, che insiste quasi esattamente sullo stesso perimetro, aveva due absidi gemelle a semicerchio oltrepassato ed è stata datata al IX secolo. Decisivo è stato il confronto con il battistero dell'Isola Comacina negli stessi anni scavato dal Mirabella Roberti. (La zona absidale di queste due chiese carolinge è chiusa a occidente da un muretto non innestato nei muri perimetrali).

L'abside unica di epoca longobarda aveva frontalmente una grande soglia formata da due lastre monolitiche di granito con due incavi quadrati ciascuna, forse per l'innesto di una balaustra o di una transenna. Di nessuna delle due costruzioni altomedievali è possibile ricostruire l'iconografia originale, presumibilmente a navata unica rettangolare. (MLC)
*Bibliografia*: MIRABELLA ROBERTI 1961, pp. 85-92; BORELLA 1964, pp. 43-102; DONATI 1978, p. 167.

### VI.30 Chiesa di San Michele in insula a Trino Vercellese
VIII secolo

La chiesa, attualmente di forme romaniche modificate in età barocca, si trova quasi al centro di una cinta fortificata ellittica con torri di guardia, cinta quasi del tutto identificata negli scavi effettuati una ventina d'anni orsono. Sotto la chiesa sono stati trovati i resti di un edificio altomedievale (più lungo dell'odierno) a tre navate divise da pilastri presumibilmente ottagonali con absidi semicircolari sporgenti (sono state identificate la centrale e la settentrionale); la facciata era obliqua rispetto alla linea di fondo e sull'angolo sud-occidentale in un secondo momento fu innalzato un campanile.

Questa chiesa, datata dagli studiosi all'VIII secolo, sorse su una necropoli tardo-antica e altomedievale e fu sicuramente una chiesa cimiteriale.

Le fondazioni sono in malta e ciottoli, i muri in laterizi romani di spoglio con corsi orizzontali e uso sporadico di altri materiali.

La costruzione fu più volte rimaneggiata in età preromanica, romanica e seicentesca. Oltre che dall'esame delle murature superstiti delle tombe trovate all'interno e dell'icnografia, la datazione di questo edificio trova una conferma nell'antica intitolazione a Sant'Emiliano ricordata da alcune fonti documentarie cinquecentesche; un vescovo di tale nome era vescovo di Vercelli al tempo di Ariperto (701-712).

Di epoca leggermente più antica risulta essere la cortina fortificatoria, accostabile fra l'altro a quella di Castelseprio (v. scheda n. VI.18) (V-VI secolo): un saggio di scavo (Arslan) avrebbe dimostrato che essa fu fatta e usata solo in un determinato periodo, tra la fine del VI e l'inizio del VII secolo. (MLC)
*Bibliografia*: ARSLAN 1969, p. 145 ss.; BORLA 1982; NEGRO PONZI MANCINI 1983, pp. 785-808 (con bibliografia precedente).

### VI.31 Chiesa dei Santi Pietro e Lucia di Stabio (Lugano)
VII secolo

All'interno e nel circondario della chiesa, sita in una zona ricca di reperti archeologici dall'età del ferro in poi, sono stati più volte effettuati scavi.

Nella zona del presbiterio e della navata centrale è stata individuata agli inizi degli anni settanta una serie di edifici, tutti pressappoco di analoghe dimensioni, la più antica delle quali era a navata unica rettangolare con abside sporgente anch'essa rettangolare ma più stretta. All'interno di questo edificio si è trovata una tomba ("del Guerriero"), il cui corredo è stato datato appunto al VII secolo.

Evidenti analogie iconografiche, sottolinea il Donati, che ne seguiva gli scavi, vi sono con la chiesa altomedievale di Garbagnate Monastero (cfr. scheda n. VI.16) e di Morbio Inferiore, tra l'altro – quest'ultima – geograficamente molto vicina. (MLC)
*Bibliografia*: DONATI 1986, pp. 313-330; *I Longobardi in Lombardia*, 1978, pp. 161-213.

### VI.32 Battistero di Settimo Vittone
VIII-IX secolo

Edificio a pianta ottagonale con nicchie rettangolari, scavate nello spessore dei muri, su ogni lato. Quella orientale più profonda e più larga, funge da abside.

La porta originaria si trovava sul muro oc-

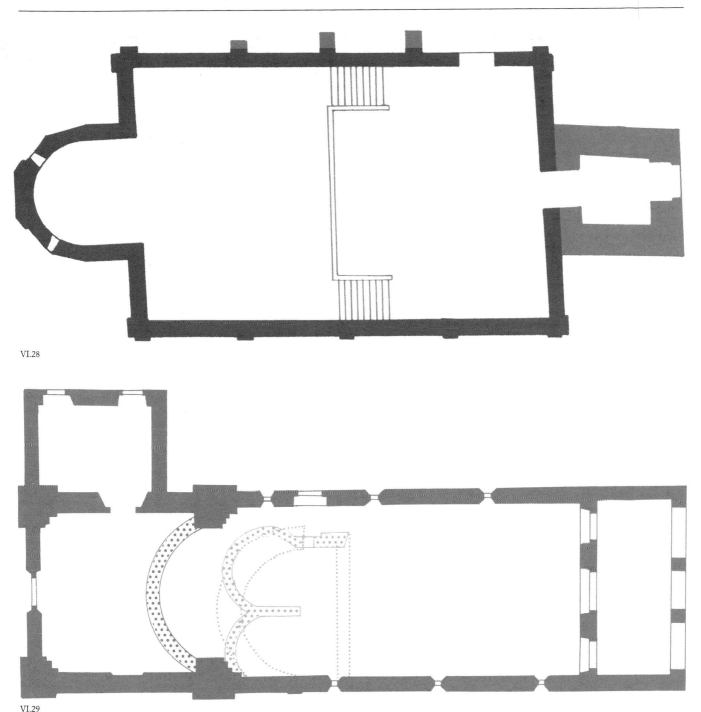

VI.28

VI.29

cidentale ed era architravata; attualmente è chiusa (forse dall'età romanica) e l'entrata principale è sul lato settentrionale; dalla parte opposta il muro è stato completamente abbattuto per permettere la costruzione di un passaggio diretto con la chiesa (eretta alla fine del X secolo).

La parte superiore dell'edificio e il campaniletto sulla sua sommità sono stati rifatti in età romanica. Nel tamburo, in corrispondenza delle nicchie sono visibili quattro finestre a spalle dritte archivoltate, originariamente più larghe e più basse delle attuali. La muratura altomedievale è spessa fino a

1,15 m ed è costruita di ciottoli e pietrame a *opus incertum*. Internamente ha volta a spicchi e l'abside presenta una volta a crociera di età romanica.

Per datare l'edificio all'VIII secolo il Verzone ha proposto un confronto col battistero di Lomello, non tenendo in gran conto – se non come termine "post quem" – la lapide barocca che ricorda come qui avesse dovuto trovare sepoltura, nell'879, Ansgarda, moglie del re Ludovico il Balbo.

Il Kingsley Porter e la critica più recente (Pantò) datano invece l'edificio al IX secolo, soprattutto in base alla citata iscrizione.

Il Chierici propone il X e cita il Perogalli che lo vorrebbe addirittura contemporaneo alla chiesa (XI secolo). La Pantò, che l'ha ristudiato di recente, scrive che l'icnografia richiama edifici di età ambrosiana, anche se nessuno dei superstiti è molto vicino a questo, e conclude: "La datazione ad età paleocristiana o altomedievale, per quanto riguarda la fase più antica, può essere confermata". (MLC)

*Bibliografia*: KINGSLEY PORTER 1917, pp. 423- 424; VERZONE 1942; CHIERICI 1979, pp. 240-241; PANTÒ 1979, pp. 157-161 (con bibliografia precedente).

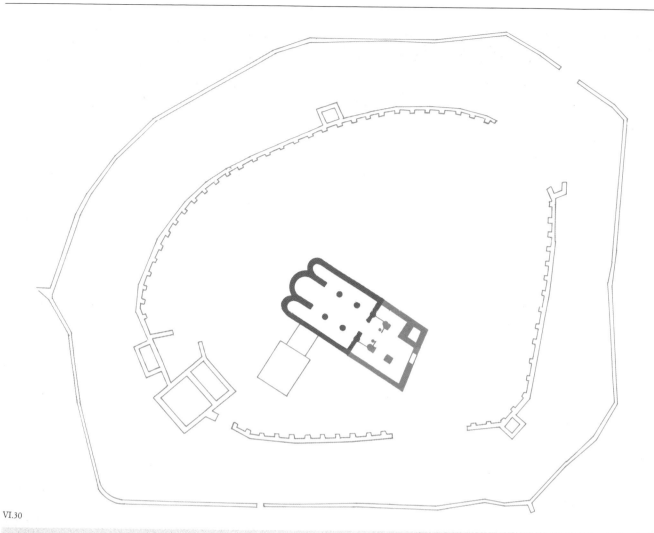

VI.30

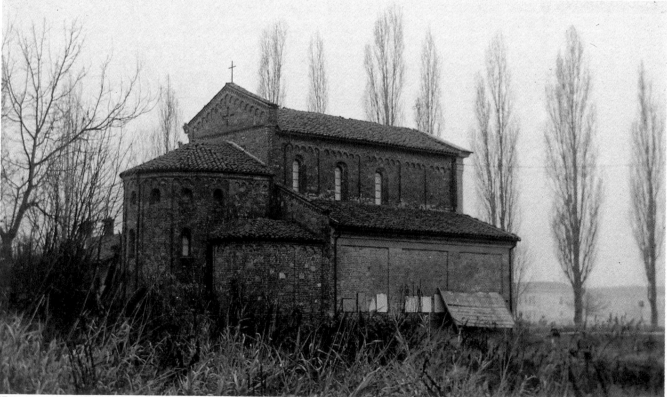

VI.30

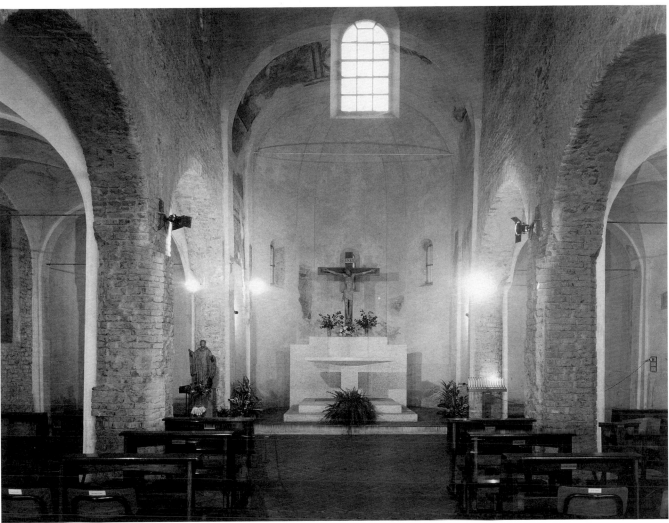

VI.30

VI.30

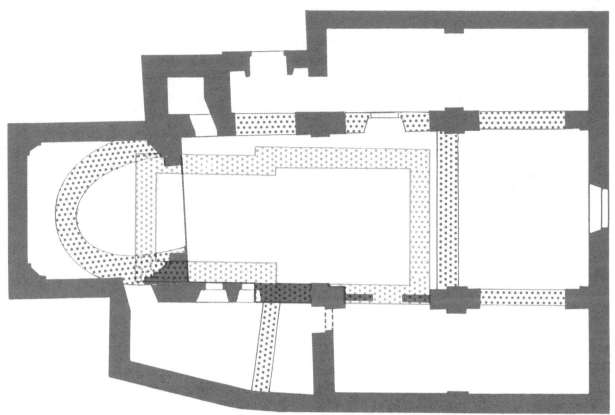

VI.31

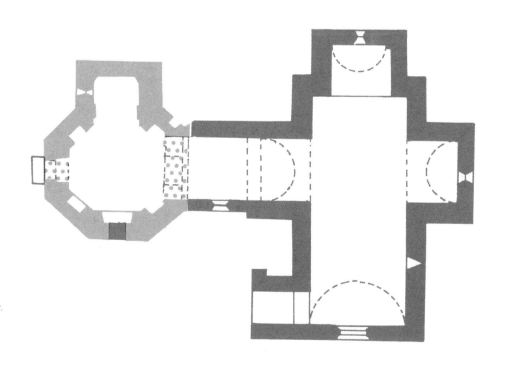

VI.32

## VI.33 **Pieve di San Martino ad Arliano**
VIII-IX secolo

Edificio quasi quadrangolare con i lati di circa 17 m di lunghezza, ad abside semicircolare sporgente e tre navate divise da due coppie di pilastri liberi e una addossata al muro interno di facciata. Strutture posteriori sono il campanile sull'angolo nordoccidentale e gli ambienti che insistono sul lato orientale e celano parzialmente l'abside. I muri, quasi ovunque senza intonaco, non sono omogenei: a tratti di *opus incertum* si alternano parametri "a bozzato" composto di filari regolarmente sovrapposti, misti a copioso materiale da presa" (Luporini).

All'esterno, tutti i lati sono decorati da una fitta corsa di archetti ciechi, interrotti da lesene. Lungo i fianchi si aprono finestre strette a doppia strombatura, ora occluse. Numerose tracce di rifacimenti si notano nella zona absidale e in corrispondenza della navata meridionale, che è rialzata.

La prima datazione, su dati puramente estetici, è del Rivoira (VIII secolo), epoca confermata poi dagli altri studiosi che se ne sono occupati (Venturi, Tresca). Il Salmi afferma che l'impianto icnografico discende direttamente da quello basilicale paleo cristiano e cita, tra i confronti, la cattedrale di Chiusi (V-VI secolo). Solo il Galassi se ne è discostato, portandola al IX secolo.

Il Luporini, ultimo ad occuparsene approfonditamente, conferma quest'ultima ipotesi, nel confronto sia con edifici ritenuti dell'VIII secolo (San Salvatore di Brescia II) che del IX (chiese di Civate, San Leo nel Montefeltro) e con edifici ravennati come Santa Maria di Pomposa. Secondo lo studioso, infatti, "le fabbriche lombarde (nonché territorialmente quelle non lombarde) dell'VIII secolo ancora più antiche si risolvono in aspetti quasi esclusivamente ravennati, anche se spesso in accezioni ritardate rispetto alle fonti, come ad esempio il San Salvatore di Brescia e Santa Maria alle Cacce di Pavia".

Il Moretti e lo Stopani definiscono le pieve "un *unicum* nel quadro dell'architettura altomedievale toscana". (MLC)

*Bibliografia*: RIVOIRA 1908, pp. 137-143; LUPORINI 1953; SALMI pp. 6 e 32.

## VI.34 **Pieve di Santo Stefano ad Anghiari**
VII secolo (?)

Scoperti alcuni tratti delle fondazioni più antiche una trentina d'anni orsono, durante i lavori per la sistemazione di una casa addossata all'attuale chiesa, è stata poi più attentamente studiata e ricostruita dal Salmi.

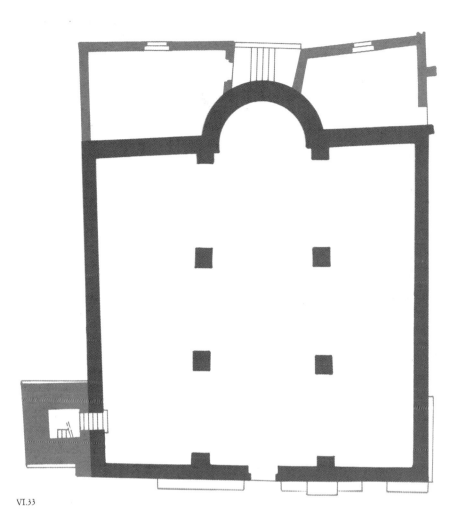

VI.33

Secondo lo studioso l'edificio originale era un sacello a pianta quadrata con tre absidi semicircolari disposte a croce e portico quadrangolare.

I muri esterni erano scanditi da arcate cieche in mattoni. All'interno, gli archi che fronteggiano le absidi erano impostati su colonne. L'edificio, nel suo insieme, risulta costruito con materiale di spoglio.

Secondo il Salmi, il sacello richiama icnograficamente il Battistero di Poitiers (VII secolo) e, per il motivo delle arcate cieche, il Tempietto di Cividale. Contrariamente al primo rinvenitore, il Nomi, che lo ascrive al IX secolo, lo studioso data l'edificio al VII secolo e tenta un paragone con Santa Maria foris portas di Castelseprio.

Il Nomi, dagli scarsi resti individuati, aveva ipotizzato una pianta quadrata con quattro absidi rettangolari sporgenti precedute da archi su colonne. (MLC)

*Bibliografia*: NOMI 1961, p. 173-177; SALMI 1974, p. 272.

## VI.35 **Chiesa di San Salvatore a Spoleto**
IV-VIII secolo

Dopo gli ultimi restauri del 1950, la chiesa si presenta come un edificio a pianta rettangolare divisa in sette campate da sostegni composti di tamburi di colonne doriche riempite in epoca seriore.

Il presbiterio, anch'esso diviso in tre parti, mostra i segni di successivi rimaneggiamenti di epoca altomedievale e romanica.

Sul settore centrale del presbiterio, perfettamente quadrato, insiste un alto tiburio con due finestre per lato, concluse da archi a tutto sesto terminante con una cupola ottagona (XVII-XVIII secolo). L'abside sporgente è affiancata da due ambienti quadrati (terminanti anch'essi con abside sporgente) che sopravanzano l'abside e quasi la rinserrano.

Sulla facciata principale si aprono tre ingressi, di cui i due laterali oggi murati. Sulla parte alta, a doppio spiovente, si impianta

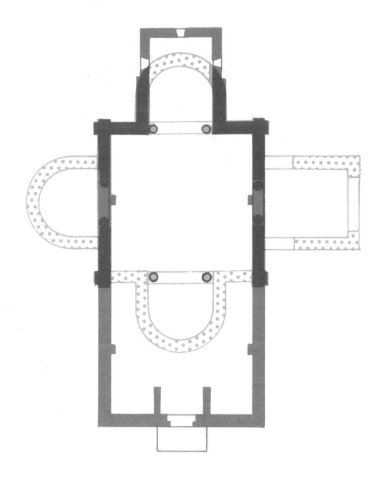

VI.34

una cortina muraria rettangolare con tre finestre – la centrale con arco a sesto sorpassato, le altre chiuse da un timpano –. Poco sotto l'attacco della cortina vi sono resti di una cornice orizzontale che probabilmente sorreggeva delle lesene. Sui muri esterni delle navate si aprono a sud quattro finestre con arco a tutto sesto e due a nord. I due sacelli orientali sono uniti da un tetto a doppio spiovente.

L'edificio è stato datato dal Salmi, che nel 1951 lo ha studiato partitamente, alla fine del IV - inizi del V secolo per confronti con analoghi edifici romani, ravennati e dell'Asia Minore dello stesso periodo. Lo studioso ipotizza una prima costruzione a pianta rettangolare senza abside, trasformata nel giro di poco tempo in absidata e con ambienti laterali all'abside separati dalla chiesa da pareti nelle quali si aprivano porte di accesso alle navatelle. Interventi altomedievali avrebbero interessato solo la ricostruzione del braccio longitudinale. Deichmann dà invece l'edificio a epoca longobarda soprattutto in base al confezionamento delle murature e per l'accentuato verticalismo delle navate. Altra critica data il complesso a età romanica.

Attualmente gli studiosi sono propensi a vedere in questa basilica un edificio di matrice paleocristiana con ampi rifacimenti in epoca longobarda (VIII secolo) – soprattutto nelle divisioni delle navate e nel presbiterio – epoca a cui si riferiscono tra l'altro i numerosi frammenti di sculture trovati in loco. (MLC)

*Bibliografia*: DEICHMANN 1943, pp. 106-148; SALMI 1951 (con bibliografia precedente); ID. 1964, pp. 99-118; TOSCANO 1978, pp. 76-82; PANI ERMINI 1985, pp. 25-42.

### VI.36 Chiesa di San Salvatore a Campello (Tempietto del Clitunno)
VIII secolo.

Stando alle ultime ricerche dell'Emeryk in corso di pubblicazione ma di cui abbiamo un'anticipazione nel catalogo della mostra sui restauri dell'edificio (Benazzi 1985), il cosiddetto Tempietto del Clitunno fu edificato in due tempi. La prima fase ha visto una semplice costruzione a vano unico voltato a botte. La seconda riguarda le sostanziali aggiunte alla facciata e il rifacimento della parte postica. Il primo sacello, secondo lo studioso, costituisce ora la parte più ampia della cella. L'edificio, eretto in buona parte con materiali di recupero, presenta la planimetria tipica del *templum in antis* con quattro colonne sulla fronte, di cui le

esterne appoggiate sui muri laterali. Al di sopra dei capitelli si sviluppa l'architrave con dedica al Dio degli Angeli e il soprastante timpano è ornato da una croce monogemmata affiancata da girali di vite.

Sui muri laterali, oltre a due monofore per parte, si aprono due ingressi preceduti da scalinate messe in opera nel secolo scorso (originariamente l'accesso scalinato era sulla facciata; l'edificio è stato costruito su livelli diversi di terreno).

La cella (4,32 x 3,20 m) è ad aula rettangolare con abside semicircolare sporgente nella quale è incassato un tabernacolo a forma di tempietto colonnato rivestito di marmo. Abside e nicchia sono decorati con affreschi datati dalla critica più recente al VII-VIII secolo, molto rovinati. L'abside è incorniciata da una fastosa "aedicula" corinzia incassata nella muratura, le cui colonnine sono ora scomparse. L'edificio ha copertura a doppio spiovente e misura in tutto 11 m di lunghezza.

Anche se per certi versi il "tempietto" ha analogie con il San Salvatore di Spoleto (oltre che la stessa esaugurazione, cfr. scheda n. VI.35) la sua datazione ha costituito da sempre un grave problema. Gli autori più antichi pensavano addirittura a un tempio pagano riconvertito (Plinio parla infatti di un tempio dedicato al dio Clitunno). Salmi e Deichmann ne parlano a proposito di Spoleto e propongono una fondazione paleocristiana. Secondo gli studiosi moderni, almeno la seconda fase è attribuibile a età longobarda, come si evince dall'esame degli affreschi absidali, molto prossimi a quelli di Santa Maria Antiqua a Roma (705-807 circa). (MLC)

*Bibliografia*: DEICHMANN 1943; SALVI 1951; TOSCANO 1978; GIORGETTI 1984; BENAZZI (a cura di) in corso di pubblicazione; PANI ERMINI 1985, pp. 32-34.

### VI.37 Monastero di San Vincenzo al Volturno
inizi dell'VIII - fine dell'XI secolo

L'abbazia di San Vincenzo giace su un altopiano ai piedi delle montagne abruzzesi, presso le sorgenti del Volturno. La sua storia è descritta nel *Chronicon Vulturnese*, un testo del XII secolo. Esso ci narra come il monastero sia stato fondato da tre monaci beneventini nel 706 su un antico insediamento romano. Il momento di maggiore fioritura dell'abbazia si pone nel periodo carolingio, quando fu posta sotto la protezione di sovrani franchi, in particolare tra la fine dell'VIII secolo e gli inizi del IX. In questo periodo essa acquisì la proprietà di grandi estensioni fondiarie in tutta l'Italia centrale. Nell'881 subì un saccheggio da

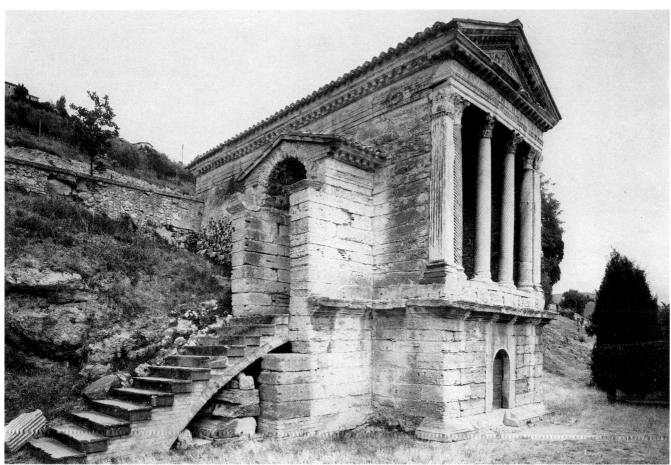

VI.37

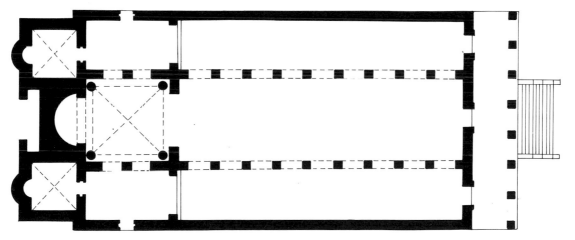

VI.37

parte dei Saraceni e i monaci si videro costretti ad abbandonarla, rientrandovi solo nel 916. La chiesa abbaziale fu restaurata fra il 998 ed il 1007, mentre intorno al 1055 tutto il monastero venne ricostruito. Poco dopo però, sotto la minaccia di una famiglia longobarda locale, l'abbazia fu trasferita in un sito prossimo a quello originario, ove si trova a tutt'oggi. Una cripta decorata con pitture del IX secolo fu scoperta nel 1832. In quest'ultimo decennio per opera della British School at Rome sono state scavate ampie parti del monastero dell'VIII-XI secolo. L'area degli scavi mostra che il

monastero altomedioevale si installò su una preesistente villa del V secolo d.C.. Questo complesso fu notevolmente ingrandito nel tardo VIII secolo. Agli inizi del IX secolo, sotto l'abate Giosué, il complesso abbaziale si espanse enormemente sino a coprire un'area di 5-6 ettari. Gli scavi hanno portato alla luce quartieri di alloggio per ospiti di riguardo, il refettorio dei monaci e corridoi che conducevano alla nuova chiesa abbaziale del IX secolo, nonché un'officina vetraria e il cimitero dei fratelli laici. Tutti gli ambienti erano riccamente decorati; molti avevano finestre vetrate e pavimenti vetrate

e pavimenti in mattoni fabbricati localmente, portanti iscrizioni e marchi di fabbricazione. Sono state anche rinvenute diverse tracce degli incendi causati dall'attacco saraceno. Assai poco resta delle fasi databili al X secolo. Quando nell'XI secolo si costruì il nuovo monastero, i resti degli antichi edifici furono dati alle fiamme e sepolti. (R.H)

*Bibliografia:*

FEDERICI, 1925-38; BELTING, 1968; PANTONI, 1980; HODGES-MITCHELL, 1985; WICKHAM, s.d.

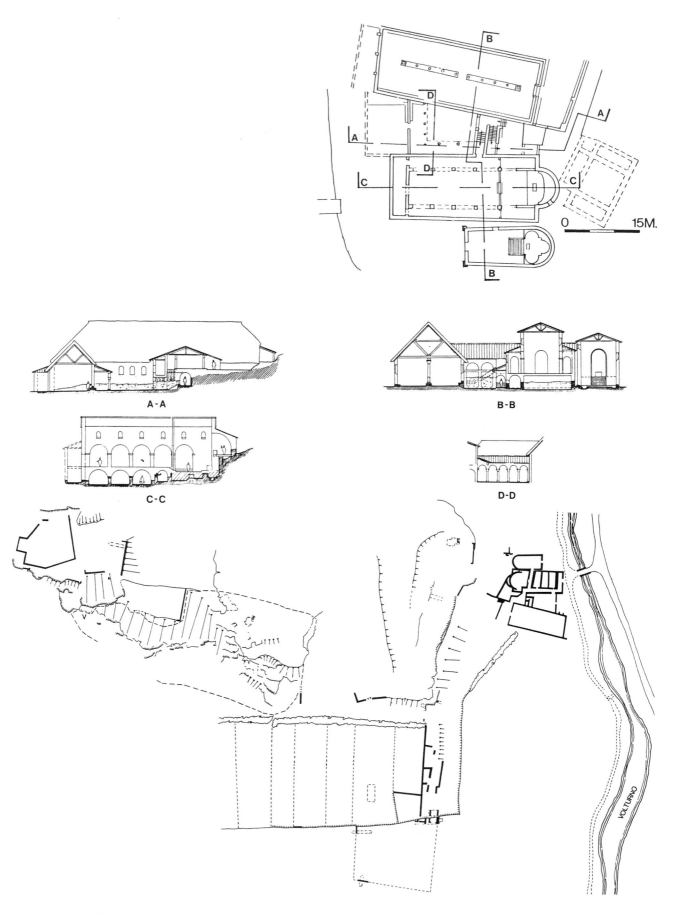

A-A

B-B

C-C

D-D

0 15M.

VOLTURNO

## VI.38 **Basilica di Montecassino**
VI-XI secolo

Alcune strutture emerse dall'esplorazione archeologica della basilica in occasione della ricostruzione dell'edificio nel recente dopoguerra testimoniano la fase altomedievale della chiesa, originariamente dedicata a san Giovanni Battista. Le evidenze fanno capo a due fondamentali fasi architettoniche anteriori ai rifacimenti di Desiderio. Alla prima fase rimandano i resti di una piccola chiesa monoabsidata (7,60 x 15,25 m), forse introdotta da un portico, limitata allo spazio sottostante il presbiterio dell'attuale basilica. Accurata si presenta la tessitura muraria delle strutture residue, in pietra locale e laterizi romani di reimpiego. Filari in laterizi ricorrono nelle lesene che aggettano dal muro perimetrale sinistro a intervalli di 2,70 m per uno spessore di circa 3 cm, salvo un ringrosso nell'elemento originariamente ammorsato alla parete di facciata. Connessa alla seconda fase è un'altra chiesa, forse munita di atrio, articolata in tre navate di cui la centrale larga il doppio delle laterali (7,70 m) è delimitata dal prolungamento dei muri perimetrali della prima costruzione, riutilizzata nella parte absidale. Il muro superstite della navatella sinistra, in pietre locali mal squadrate, eredita dall'edificio preesistente il motivo architettonico della lesena senza ricalcarne la regolarità del modulo. Si rileva la presenza nella muratura di laterizi bollati altomedievali, utilizzati anche nella copertura di una delle tombe sottoposte alla sacrestia; gli stessi bolli erano stampati su alcuni mattoni delle strutture di Santa Maria delle Cinque Torri di Cassino.

Le due chiese, datate per tipologia, tecnica edilizia e indicazione delle fonti rispettivamente al VI e al IX secolo, sono riferite dalla tradizione a san Benedetto, attivo a Montecassino fino alla metà del VI secolo e fondatore dell'oratorio di San Giovanni Battista, e a Gisulfo, abate tra il 797 e l'817. Di epoca precristiana è il muro a secco rinvenuto nella zona del sepolcro di San Benedetto insieme con manufatti di età romana: un vasetto votivo a vernice nera suggerirebbe la destinazione cultuale dell'area sin dall'antichità, come documentato dalla tradizione che vuole l'oratorio fondato su di un'ara di Apollo. Secondo le fonti la creazione della seconda chiesa si colloca nell'ambito di un vasto intervento edilizio esteso a tutto il complesso, incrementato nelle strutture a uso convittuale e religioso: problematica è la restituzione archeologica di questa fase per i limiti opposti dalla continuità e dalle caratteristiche dell'insediamento. Il potere d'attrazione del sito trova conferma nella provenienza degli individui

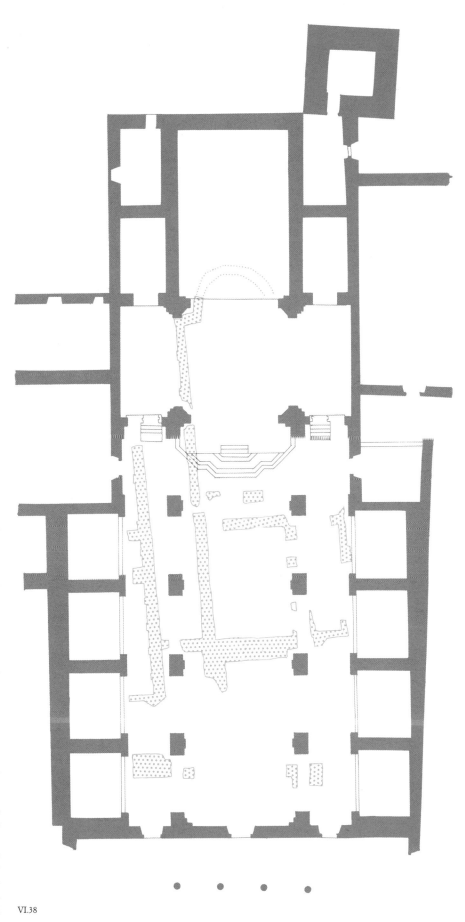

VI.38

ricordati dalle epigrafi sepolcrali dell'abbazia anteriori al Mille. L'esame onomastico fa registrare la compresenza dell'elemento latino con quello germanico, nel cui ambito rientra un considerevole nucleo longobardo. Non chiaro è il nesso tra queste iscrizioni e le sepolture, generalmente anepigrafi, rinvenute in grande quantità in tutta l'area e sigillate dalle costruzioni desideriane.

All'esterno dell'abbazia l'intervento di Gisulfo si estese all'area di San Germano, odierna Cassino, posta ai piedi del monte, più accessibile e già parzialmente edificata; tra le nuove costruzioni, la basilica del San Salvatore era assai simile per impianto al San Giovanni Battista e ne ripeteva la sovrapposizione ad una chiesa preesistente. Ai piedi del monte era già stata eretta da Teodemaro (778-797) la chiesa di Santa Maria delle Cinque Torri, a pianta quadrata e tre absidi, con copertura lignea culminante in quattro torri angolari ed una centrale. L'impianto, ispirato a modelli bizantini nella distribuzione degli spazi interni e al sistema basilicale nelle coperture sfalsate per una migliore ricezione della luce, denuncia influenze d'oltralpe nell'adozione delle torri, come prova l'analogia con la basilica palatina di Santa Maria Antiqua.

La basilica gisulfiana di San Giovanni venne dedicata il 4 ottobre dell'811 o 812. Lo stato di conservazione delle strutture non consente di valutare l'entità del restauro seguito alla devastazione saracena dell'883, a parte un presunto rinforzo della parete di facciata. Ad aggiunte di X e XI secolo si riferiscono forse gli elementi appoggiati al muro perimetrale sinistro; tra questi, il muro prossimo all'ingresso della chiesa è pertinente probabilmente al campanile eretto da Atenolfo (1011-22), per quanto la posizione angolare contrasti con la versione del *Chronicon* di un campanile posto sulla sommità della facciata. (AL)

*Bibliografia*: PANTONI 1939; FERRUA *et alii*. 1951; PANTONI 1952; VENDITTI 1967, pp. 591-597, 768-774; PANTONI 1973, pp. 17-57, 141-155; ID. 1975; ROTILI 1978, pp. 283-284; PANTONI 1980.

### VI.39 Chiesa di Santa Maria di Compulteria ad Alvignano
VII-VIII secolo

La basilica è divisa in tre navate da due file di pilastri rettangolari in cotto, anche alternato a masselli lapidei, a reggere archi a tutto sesto. La navata centrale, che sfocia in un'ampia abside, prende luce da una serie di monofore arcuate sui muri longitudinali ed è coperta da un tetto a capriate. All'esterno l'interesse è richiamato da un protiro – che forse all'origine era solo la parte

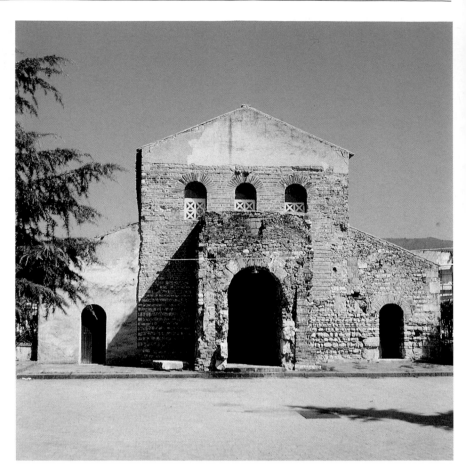

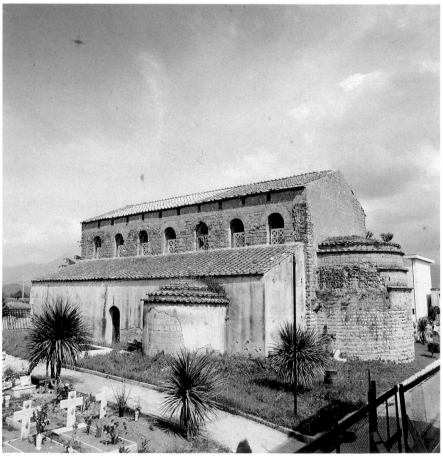

VI.39

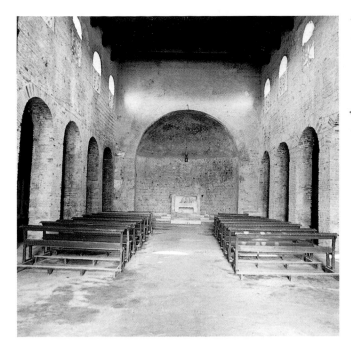

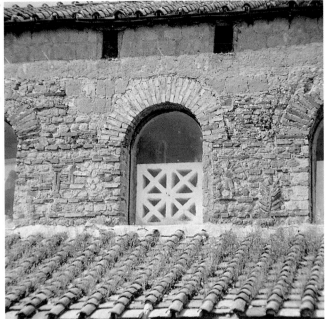

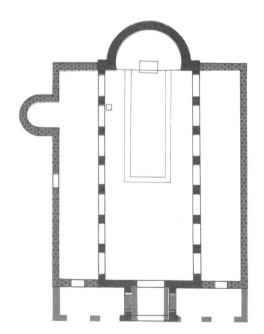

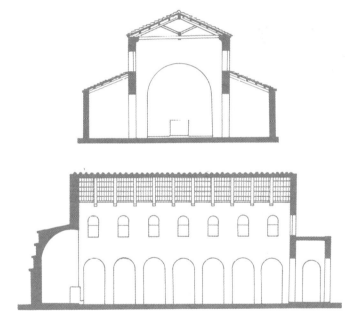

VI.39

centrale di un portico –, dalla triplice fine-
stratura della facciata e dalla tessitura lista-
ta delle pareti originarie (sono stati rico-
struiti quasi per intero i muri perimetrali
delle navate laterali), che in alcuni tratti del
muro sud si arricchisce di semplici, ma effi-
caci giochi in laterizi, costituenti l'episodio
decorativo di maggiore incisività dell'ester-
no accanto alle transenne in stucco delle fi-
nestre e alla sagomatura gradonata dell'ab-
side. Il frammentario pavimento è oggi os-
servabile in due schemi: uno in mosaico a
tasselli bianchi intervallati da archetti scuri
nell'abside oppure a tasselli bianchi più
piccoli con ovoidi scuri nella navata – ove è
anche, ad una quota più bassa di 20 cm, un
fiorone esapetalo –, l'altro in grandi circoli
farciti di mattoncini ovvero di *suspensure* di
cotto.

La chiesa, sul sito della distrutta città di
Compulteria (priva di clero e di vescovo nel
599), è documentata per la prima volta nel
979, ma risale, nonostante la luminosa spa-
zialità di chiara ascendenza paleocristiana,
al VII-VIII secolo, in considerazione di al-
cune caratteristiche della struttura architet-
tonica e del corredo decorativo. L'invaso è
infatti scandito non più da colonne, ma da
pilastri e su di essi compare – come del re-
sto sui muri dell'abside (all'interno), della
facciata e del protiro – una muratura listata
che presenta una allisciatura della malta,
documentata per esempio a Roma nel VII
secolo. Tale collocazione cronologica non
sembra contraddetta dai frammenti del
mosaico pavimentale, caratterizzati da un
ridursi della gamma coloristica e da una
scomparsa dell'iconismo, elementi qualifi-
canti dei mosaici campani del V-VI secolo.
Più complessa appare la cronologia della
decorazione in cotto (croci, un sole, una
palmetta) della muratura, delle transenne
delle finestre e dei pezzi della *schola canto-
rum*. (LRC)

*Bibliografia*: RUSCONI 1967, pp. 389-397;
VENDITTI 1967, pp. 569-574; ROTILI 1974,
pp. 224-226; ID. 1977-1978, pp. 18-28; MA-
GNI 1982, p. 89; GUIDOBALDI-GUIGLIA
1983, p. 441.

### VI.40 Chiesa di San Michele
### a corte di Capua
X secolo

Delle tre chiese capuane *ad curtim* è certa-
mente quella di più agevole lettura almeno
strutturalmente, articolata com'è – ad un li-
vello più alto del piano stradale – in una so-
la navata a tetto, preceduta quasi certamen-
te da un nartece, di cui è indizio nella tripli-
ce arcatura, poi tompagnata, all'ingresso.
L'aula fluisce in un presbiterio – introdotto
da un *triforium*, diversamente dimensiona-

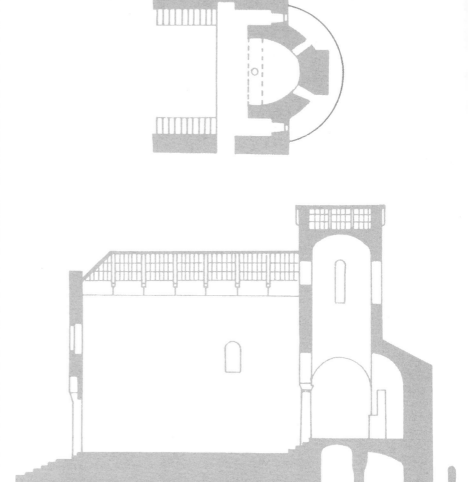

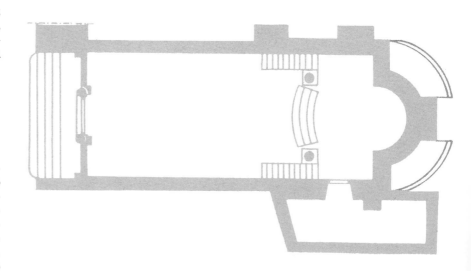

VI.40

to nei suoi archi – molto rialzato e scandito in due strette sezioni laterali voltate a botte e in una centrale sviluppantesi in un tamburo chiuso da una volta a quattro spicchi. Il presbiterio è concluso ad oriente da un'abside, affiancata da due piccole nicchie e denunciata all'esterno nell'incerto paramento tufaceo. Al di sotto del presbiterio si colloca una cripta a galleria – l'accesso è dall'aula tramite due scalette laterali – con l'unica navatella ricoperta da una volta a botte e con l'abside centrale, segnata sul diametro d'accesso da una pesante colonna con capitello a pulvino e affiancata da due piccoli ambienti, anch'essi voltati a botte.

Sulla datazione dell'edificio, in assenza di puntuali riferimenti documentari – rimane una non chiara citazione della chiesa nel 992 – è da registrare il concorde giudizio degli studiosi su un X secolo, giustificato dal corredo scultorio – ci riferiamo ai capitelli della facciata identici a quelli del portico di San Salvatore a Corte, e allo stilisticamente divergente, ma cronologicamente vicino capitello della cripta –, dalla tracce pittoriche in quest'ultima, ascrivibili per Belting al X secolo, e dall'impianto architettonico. Questo, più che spunti di collegamento soltanto generici ad edifici delle due Longobardie, cosa che è stata già sottolineata da Magni – la quale, in base ai capitelli e al modello della cripta, spingerebbe la chiesa "un poco oltre il X secolo" –, offre una sintassi linguistica, pur percorsa da elementi bizantini, ancora acerba nelle sue palesi incertezze o irregolarità spaziali, che non possono portare l'edificio oltre i limiti del X secolo. (LRC)

*Bibliografia*: VENDITTI 1967, pp. 606-620; BELTING 1968, pp. 79-91; GABORIT 1968, p. 27; RUTILI 1974, pp. 229-230; ZUCCARO 1977, pp. 62, 79; ACETO 1978, p. 9; L'ORANGE-TORP 1977-1979, II, pp. 165 sgg., III, p. 175; MAGNI 1979, pp. 53-55; CIELO 1980, *ad indicem*; MACCHIARELLA 1981, *ad indicem*; MAGNI 1982, pp. 95-96; DI RESTA 1983, pp. 123-127.

## VI.41 **Chiesa di San Salvatore a corte di Capua**
prima metà del X secolo

Il San Salvatore si offre come l'unica cappella a corte ritmata da un colonnato che sostiene una copertura a tetto in vista e che sfocia in una sola, stretta abside. Le sei colonne che scandiscono l'ambiente tripartito, culminano in capitelli a rilievo fortemente depresso, di stretta affinità con quello della bifora sulla navata principale. Sui muri perimetrali delle navate laterali si fronteggiano colonne incassate (due per parte), su piani di differente livello e dissi-

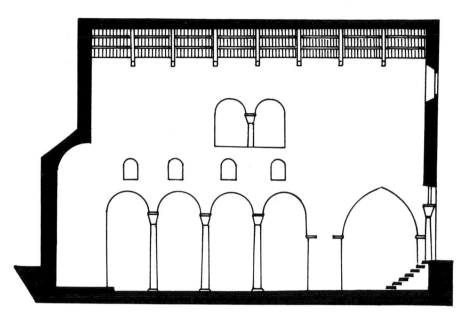

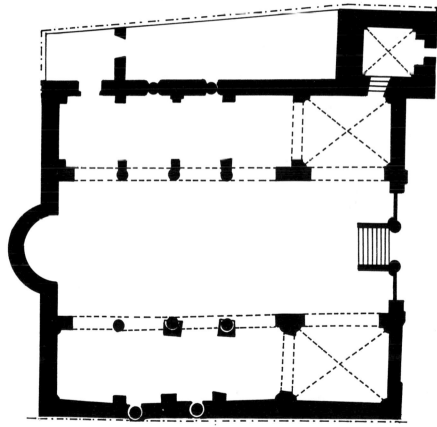

VI.41

metriche sia tra loro sia con le colonne centrali dell'invaso. I capitelli delle colonne incassate sono identici a quelli delle due colonne oggi all'ingresso e una volta forse pertinenti ad un portico successivamente entrato a far parte dell'edificio. Altri capitelli, cronologicamente vicini a quelli dell'invaso, sono reimpiegati sul più tardo campanile. Quattro piccolissime monofore a destra e una a sinistra si aprono sulle arcate di valico, mentre tre monofore con intradossi affrescati forano il muro perimetrale a sinistra.

Le prime menzioni del San Salvatore risalirebbero agli anni successivi alla metà del X secolo. Le principali emergenze dell'architettura, stranamente dilatata in latitudine, e della scultura sono inquadrabili nella prima metà del secolo. La prima questione si connette alla enigmatica presenza di colonne incassate. Respingendo l'idea di uno spostamento ai margini (muri laterali e portico) delle colonne inizialmente sulla navata principale, si può pensare ad una navata centrale rimasta intatta e ad un portico originario, poi inglobato e ridottosi all'attuale *triforium* con lo slittamento sui muri esterni delle navatelle di una parte delle colonne. La cronologia di tale operazione rimane aperta, come problematica si profila la presenza sia delle piccolissime monofore sia della grande bifora sui muri del colonnato. Una consonanza con l'età della fondazione viene dal versante della scultura e della pittura, essendo dati al X secolo da Belting gli affreschi delle monofore della navatella di sinistra. (LRC)

*Bibliografia*: VENDITTI 1967, pp. 614-616; BELTING 1968, pp. 72-78; GABORIT 1968, pp. 23 sgg; ROTILI 1974, p. 231; ACETO 1978, p. 10; CIELO 1978, p. 178; MAGNI 1982, p. 94; DI RESTA 1983, pp. 127-134; ACETO 1984, p. 56.

## VI.42 **Chiesa di San Rufo a Capua**
1000 ca.

Oggi l'edificio si presenta coperto a tetto su tre navi, spartite da quattro colonne – di spoglio con capitelli scalpellati – per lato e desinenti in tre absidi. Sei monofore arcuate, decentrate rispetto alle arcate sottostanti, e un'altra sulla facciata danno luce all'interno, che sulla navata laterale sinistra si apre in absidiole non equidistanti, mentre una nicchia, ospitante un affresco, è stata ricavata, all'interno, dalla occlusione del portale di sinistra. Di particolare interesse è la slanciata abside centrale in blocchetti quadrati di tufo fino al semicatino, ove il tufo è in masselli rettangolari, inframmezzati dalle bocche delle anforette di alleggerimento. Il mattone compare nell'arcone ab-

sidale e nelle arcate di valico di sinistra, mentre in quella di destra è in edizione listata, alternandosi a tufelli. All'esterno un più tardo campanile si accampa davanti alla facciata tripartita fra il portale di sinistra e quello centrale, occultandone in parte i piedritti.

L'edificio ha una prima menzione nel 1052, ma l'analisi della struttura conduce ad una retrodatazione. Intanto i frammentari affreschi delle absidiole laterali, datati dal Belting nel IX secolo – già gli eruditi capuani del secolo scorso propendevano per una tale cronologia dal San Rufo – propongono l'ipotesi di una chiesa orientata diversamente. Quanto all'edificio attuale va valutata innanzitutto l'occlusione del portale di sinistra. Se l'affresco può datarsi dopo gli episodi più significativi della pittura campana del X secolo (Belting), la chiesa può collocarsi intorno al mille, nella tarda fase longobarda. L'arcaicità dell'episodio viene confermata dal tessuto murario delle arcate in cotto, messo in posa con approssimazione, o *in opus vittatum*, secondo una tecnica che nell'area campana trova testimonianza dal paleocristiano al longobardo, e dal tipo di portale arcuato, con lunettatura anche essa in tufo, che esclude ancora il canonico architrave lapideo delle chiese campane della seconda metà del XI secolo d'impronta cassinese. (LRC)

*Bibliografia*: VENDITTI 1967, pp. 610-614; BELTING 1968, pp. 66-71; ROTILI 1974, p. 234; ZUCCARO 1977, pp. 66-67; ROTILI 1981, p. 853; MAGNI 1982, p. 96; DI RESTA 1983, pp. 91-93; BLOCH 1986, p. 449.

## VI.43 **Salerno longobarda**
VIII-XI secolo

La cinta muraria di Salerno in età longobarda sottolinea e incrementa le difese di una città già naturalmente protetta dalle caratteristiche geomorfologiche del sito, raccolto sul mare e ben difeso ad est e ad ovest dai corsi d'acqua Rafastia e Fusandola, a nord dall'altura del Bonadiei. È nota dalle fonti l'esistenza di un *castrum* bizantino, rispetto al cui impianto vanno letti gli interventi difensivi longobardi.

Nella rifondazione della città attuata da Arechi II, fu ampliato il limite orientale inglobando l'altura dell'Ortomagno, cinta da una murazione di cui rimangono scarsi resti, con cortine in pietrame informe, per un'altezza variabile dagli 8 agli 11 m.

La *Nova civitas* fu quindi munita di un fossato nel quale venivano deviate in caso di guerra le acque del torrente Sant'Eremita, altrimenti incanalate in città e smaltite in mare tramite due defusori praticati nella murazione.

Si ritiene che in questa fase gli apprestamenti difensivi lungo i lati nord e sud, salvo qualche intervento di consolidamento, non abbiano subito alterazioni rispetto al tracciato romano e bizantino di cui si postula una parziale sopravvivenza in età longobarda. Ad ovest la gola del Bonea e l'impraticabilità della via *Regio-Capuam* impedivano il transito a un esercito in marcia. Divenuta per espressa volontà di Arechi un centro di potere politico-amministrativo all'occorrenza alternativo a Benevento, capitale dello stato, Salerno fu dotata del *Sacrum Palatium*, localizzato in prossimità della murazione meridionale, con annessa cappella palatina dedicata ai SS. Pietro e Paolo. Sotto l'incalzante minaccia bizantina, Grimoaldo III raddoppiò le difese meridionali con l'erezione di un antemurale ed accorpò a ovest il futuro *vicus* di Santa Trofimena. Nella prima metà del IX secolo, il circuito murario fu chiuso a occidente dalla fortificazione lungo la sponda orientale del Fusandola, mentre la viabilità interna mutuata dal *castrum* bizantino e servita da sei porte aperte nella murazione (Porta dei Respizzi, Nocerina, Rateprandi, di Mare, Rotense ed Elinia), fu infittita in ragione delle *iuncturae civitatis*.

Solo nell'XI secolo al tramonto della dominazione longobarda, venne eretta una *turris maior*, nucleo originario del castello sul Bonadiei, integrata nel sistema difensivo urbano dal collegamento con due cortine murarie.

Il silenzio quasi totale delle fonti sia scritte che archeologiche sulle vicende di Salerno in età tardoantica, non consente di individuare con certezza i nessi cronologici e quindi spaziali, tra la città longobarda e l'insediamento romano-bizantino che la precedette.

L'ignoranza di questi rapporti rende ipotetica la definizione delle istanze strategiche che indussero Arechi a "rifondare", come riferiscono le cronache altomedievali, proprio Salerno. Trapela dalla scelta di ampliare il centro urbano una volontà che trascende le esigenze difensive, intesa forse a sostenere l'esodo verso il principato meridionale iniziato dopo la conquista carolingia di Pavia.

In ogni caso pare indubbio che i primi provvedimenti del sovrano riguardarono gli apprestamenti difensivi, resi urgenti dalla imminente discesa dell'esercito franco e databili tra il 774 e il 786. Il circuito murario, rafforzato a ovest e a sud dagli interventi di Grimoaldo, anteriori quindi all'806, fu completato solo intorno all'846 sotto il principato di Sinicolfo.

Le diverse fasi costruttive, individuate da fonti notarili e dall'esame della topografia urbana, non sono confortate dalla docu-

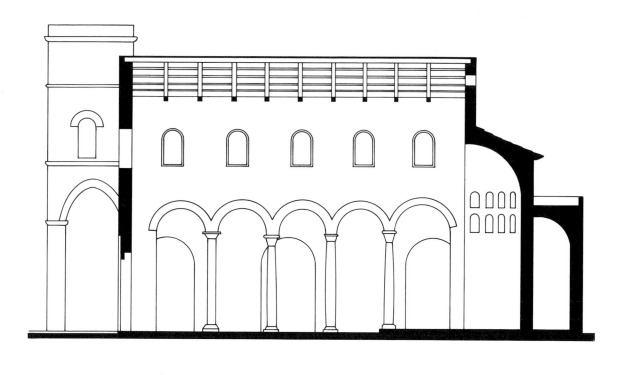

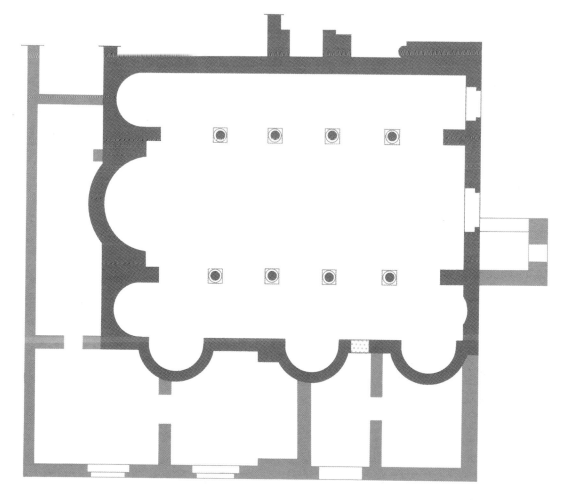

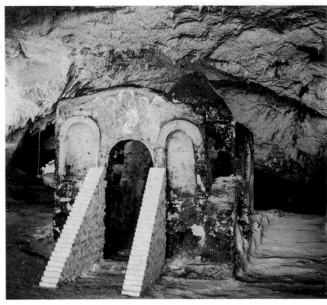

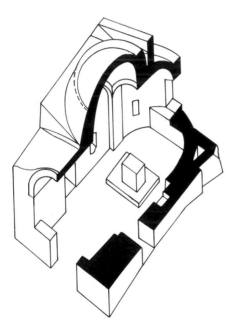

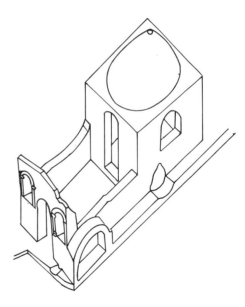

VI.43

mentazione archeologica e vanno lette contestualmente alle diverse condizioni politiche in cui si trovarono ad operare i sovrani longobardi.

Mentre Arechi dovette fronteggiare la minaccia franca, Grimoaldo potenziò le difese sul mare per impedire lo sbarco della flotta bizantina. A Siconolfo si rese poi necessario il completamento della murazione lungo il confine occidentale, reso vulnerabile dalla riapertura della *Regio-Capuam*.

Se la costruzione di ben due acquedotti va ascritta alla prima metà del IX secolo, come è stato di recente proposto, la città assume nei secoli centrali della dominazione longobarda un assetto organico ed efficiente gravitante sul *Sacrum Palatium*.

*Bibliografia*: AMAROTTA 1982; ID. 1989; DELOGU 1977; PANEBIANCO 1979.

### VI.44 **Grotta di San Michele a Olevano sul Tusciano**
seconda metà del X secolo

Ci si occupa qui della prima delle sette cappelle in muratura della grotta; è infatti questa che ospita anche la quasi totalità degli affreschi. L'edificio è a pianta rettangolare, a una sola navata, limitata da due quinte murarie laterali e terminante in tre absidi, tramite la mediazione di uno spazio presbiteriale coperto da tre volte a botte ribassate – all'esterno mascherate da un tetto a spioventi – e scaricanti su due pilastri mediani. La zona presbiteriale, che risulta scandita in tre ambienti, in comunicazione tra loro attraverso due archi, è stata alterata da rifacimenti, l'ultimo dei quali ha chiuso la volta centrale, installandovi un altare. Il tipo mu-

rario è rozzo e impiega materiale vario, comprese stalattiti e stalagmiti. La cappella è tutta decorata di affreschi, il cui stato di conservazione permette per lo più una buona leggibilità. Sono rappresentate sulle pareti di destra e di sinistra scene tratte dalla vita di Gesù, il martirio di san Vito, figure di vescovi. L'abside centrale è occupata da Maria Regina in trono, nelle laterali sono cinque santi e la *Traditio legis et clavium*. Gli studiosi che si sono occupati più estesamente dell'edificio concordano su tre fasi operative, la prima delle quali dovette vedere in piedi solo la parte presbiteriale con relative absidi, ma coperta a tetto. In una seconda fase furono prolungate le ali, sulle quali si realizzarono i cicli pittorici. La terza fase, in connessione con una nuova copertura eseguita a volte, determina l'artico-

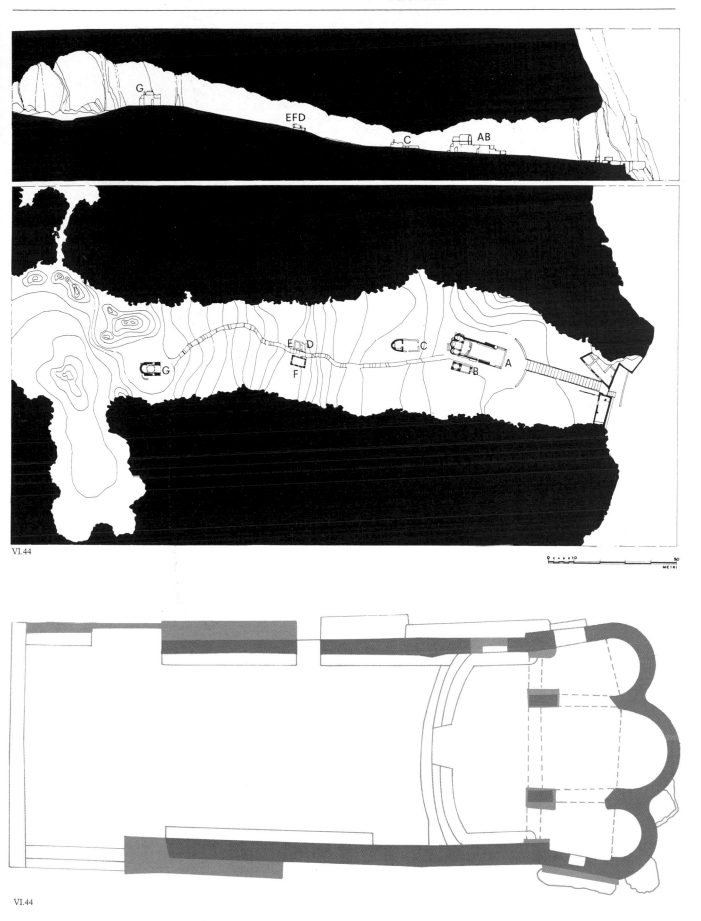

VI.44

VI.44

lazione di un *triforium* di scansione tra navata e bema, che ripropone, oltre a una divisione spaziale di matrice orientale, rapporti, sia pure generici, con le soluzioni dell'Annunziata di Prata e di San Michele a Corte di Capua. Si può datare il primo nucleo a un momento anteriore alla visita dell'867-870, descritta nell'*Itinerarium* del monaco Bernardo, mentre il prolungamento delle ali laterali può essere datato in base allo stile degli affreschi. La datazione del ciclo, discussa, nell'ultima indagine (Zuccaro) – che ne coglie la piena unitarietà – è riferita alla seconda metà del X secolo per le convincenti affinità con la pittura e la miniatura campana dell'epoca. La datazione più tarda, proposta da Belting, rimane aperta in attesa di più puntuali determinazioni cronologiche di opere contigue, come la Grotta dei Santi a Calvi (D'Onofrio-Pace). (LRC)

*Bibliografia*: KALBY 1963-64, pp. 205-227; ID. 1964-65, pp. 22-41; AVRIL-GABORIT 1967, pp. 282-293; VENDITTI 1967, pp. 385-398; BELTING 1968, pp. 116-122; ZUCCARO 1977; ROTILI 1978, p. 267; BELTING 1978, pp. 185, 188; D'ONOFRIO-PACE 1981, pp. 343-345.

## VI.45 Chiesa anteriore della SS. Trinità di Venosa

Attualmente coperta a tetto, è scandita in tre navate da rozzi pilastri in muratura, di varia dimensione, su alcuni dei quali rimangono tracce di affreschi – all'arco trionfale si addossano due colonne con relativi capitelli e pulvini. La spazialità interna, oltre che al ritmo dei pilastri (e di più tardi arconi trasversali) si affida alla pausa di un transetto non sporgente, prima di confluire nell'unica, ampia abside forata da due quadrifore per lato. Delle monofore, che una volta si aprivano nelle pareti interne – che strapiombano visibilmente verso l'esterno (Bozzoni) – due si vedono murate al sopra degli archi longitudinali del presbiterio. Al di sotto di quest'ultimo e dell'abside si sviluppa una più tarda cripta, costituita da un ambiente rettangolare in comunicazione con un corridoio trasversale, voltato a botte. Il tessuto murario della zona inferiore all'esterno e dei pilastri all'interno è contraddistinto da corsi lapidei alternati a filari di cotto, mentre quello delle superfici soprastanti le ghiere degli archi è in pietrame di varia dimensione.

All'interno della complessa vicenda costruttiva dell'edificio gli studi e gli scavi degli ultimi anni hanno lasciato la fase longobarda nel vago. Lo svolgimento basilicale a tre navate, divise da pilastri o colonne, ipotizzato nei contributi passati sembra riferi-

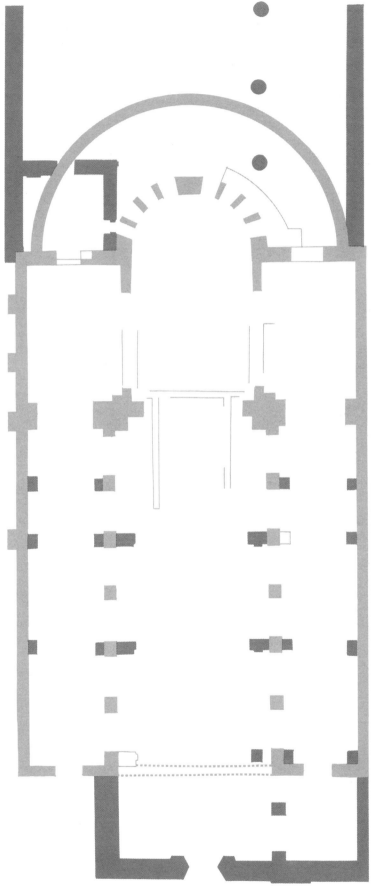

VI.45

bile non tanto a un momento longobardo, (Bordenache, Rotili, Rusconi),quanto a uno paleocristiano di fine V-metà VI secolo (Salvatore, con la definizione di un invaso scandito da sette pilastri per lato e fornito di transetto e con l'individuazione di una parte della facciata originaria). Le due quadrifore dell'abside sono state lette quali arcate di comunicazione con un deambulatorio sempre d'età paleocristiana. Solo nuove ricerche possono quindi far luce sulla fase longobarda – cancellata anche la notizia di una fondazione al 942 nel *Chronicon Cavense*, rivelatosi un falso di Pratilli – anche se per resti di affreschi sui pilastri della navata si è pensato all'Alto medioevo (Salvatore) e per frammenti scultorei della chiesa incompiuta si è parlato di età longobarda (Rotili, Rusconi, Grelle). D'altra parte la presenza longobarda, oltre che dalle fonti, è documentata da tombe con corredo tipico (Salvatore) e potrebbe essere suggerita anche dal rinvenimento di due vasche battesimali nell'area dell'edificio trilobato (Salvatore). La *domus hospitalis*, individuata da Cagiano quale rifacimento di una *laubia*, è stata giudicata da Herklotz realizzazione di età normanna. (LRC)

*Bibliografia*: BORDENACHE 1937, pp. 1-76; ROTILI 1974, pp. 222-224; RUSCONI 1975, pp. 333-339; CAGIANO 1976, pp. 367-374; BOZZONI 1979, pp. 15-100; GRELLE 1981, pp.15-14; SALVATORE 1984, pp. 71-81; HERKLOTZ 1985; GARZYA 1988, pp. 40- 74.

## VI.46 **Santuario di San Michele sul Gargano**

Il santuario dedicato a *San Michele sul Gargano (Monte Santangelo)*, in una grotta naturale che conserva ancora oggi il suo fascino, fu per tutto il Medioevo il più famoso luogo di culto micaelico dell'Occidente latino.

L'arrivo del culto sul promontorio pugliese, abitualmente fissato alla fine del V secolo, potrebbe risalire alla metà se non addirittura ai primi decenni dello stesso secolo, allorché la nuova fede, dopo la cristianizzazione delle circostanti zone pianeggianti, raggiunse anche le contrade impervie del promontorio dove san Michele, secondo la tradizione, sarebbe apparso per ben tre volte (490, 492, 493).

La storia del santuario e del culto dell'angelo sul Gargano è stata finora ricostruita prevalentemente sulla base del *Liber de apparitione sancti Michaelis in monte Gargano*; si tratta di una singolare operetta la cui attuale stesura risale alla fine dell'VIII secolo o ai primi anni del IX: in essa abbondano gli elementi miracolistici al di là dei quali comunque si possono cogliere alcuni motivi

storici. Vi si intravedono due stadi redazionali: il più antico riflette la fase iniziale della storia del culto dell'angelo sul Gargano (V-VI secolo); il secondo riporta all'epoca successiva che vide i Longobardi di Benevento interessarsi al santuario: attorno al 650, infatti, essi accorsero in aiuto dei Sipontini attaccati dai Bizantini che volevano impadronirsi della grotta micaelica.

L'episodio, che vide agire in prima persona Grimoaldo I, duca di Benevento, sancì il connubio tra santuario garganico e culto micaelico da una parte, e Longobardi dall'altra. Questi, infatti, trovarono in Michele un santo congeniale alla propria sensibilità e fantasia perché, essendo capo dell'esercito celeste, ricordava il pagano Wodan considerato dai popoli germanici dio supremo, dio della guerra, psicopompo, protettore di eroi e di guerrieri. Michele divenne in seguito il santo nazionale dei Longobardi che lo fecero rappresentare sugli scudi e sulle monete e ne diffusero il culto dappertutto con la costruzione di chiese e cappelle a lui intitolate. E tutta la storiografia longobarda, da Paolo Diacono ad Erchemperto e alla *Chronica Sancti Benedicti Casinensis*, ha esaltato l'episodio del 650 sul Gargano come il momento iniziale del felice connubio tra l'arcangelo Michele e il popolo longobardo.

Originariamente il santuario doveva avere tutte le caratteristiche dell'insediamento in grotta cui si accedeva seguendo un percorso in salita ricavato nella roccia. Tra VII e VIII, secolo, la dinastia longobarda di Benevento e di Pavia procedette a opere di ristrutturazione che si resero necessarie per le accresciute esigenze di spazio, per un confortevole soggiorno e per un più comodo flusso e deflusso dei pellegrini. Questi, attratti dalla fama del santuario epifanico, vi accorrevano sempre più numerosi, tracciando sui muri nomi, simboli, preghiere, segni, messaggi, che non interessano solo la fase più antica del complesso micaelico, ma anche le epoche successive, testimoniando un culto e una devozione popolari che si sono espressi nei secoli senza soluzione di continuità. Sulle strutture murarie interne ed esterne, in occasione di scavi effettuati tra il 1949 e il 1960, sono venute alla luce 166 iscrizioni, databili dal VII al IX secolo, che costituiscono il più importante *corpus* di iscrizioni medievali rinvenute in Italia. Esse, oltre ad attestare interventi di ristrutturazione della dinastia longobarda consentono di ricostruire la diffusione del fenomeno del pellegrinaggio che interessò il santuario durante l'Alto medioevo, allorché gente di ogni estrazione sociale si recò presso la Sacra grotta per motivi penitenziali o devozionali. Particolarmente significativo il rinvenimento di quattro iscrizioni

runiche (le prime finora ritrovate in Italia), che attestano i legami e i contatti tra mondo anglosassone e Puglia longobarda.

Nel complesso le iscrizioni tramandano il ricordo di 182 pellegrini, di cui 168 uomini e 14 donne. L'esame dell'onomastica, condotto da M.G. Arcamone, ha evidenziato l'origine germanica di 97 nomi: si tratta per lo più di antroponimi tipicamente longobardi, ai quali si aggiungono, seppure in misura minore, nomi franchi, anglosassoni, o nomi di tradizione semitico-greco-latina. La diversa origine di questi antroponimi conferma la dimensione europea del santuario garganico, che costituì, per tutto il Medioevo, una tappa importante sulla via dei pellegrinaggi per Gerusalemme e per la Terra Santa.

Esso fu sottoposto a ulteriori interventi di ristrutturazione nel X secolo e in epoca angioina. Quest'ultimo intervento modificò profondamente l'assetto monumentale del santuario: la costruzione di una nuova navata venne a interrompere la continuità del percorso in grotta, isolando la parte inferiore del complesso micaelico e creando l'esigenza di un nuovo accesso. Va detto, comunque, che si impone l'esigenza di uno scavo sistematico che permetta di verificare in tutta la loro portata i non pochi interventi di rifacimento e restauro cui il complesso micaelico andò incontro nel corso dei secoli fino all'epoca moderna. (GO)

*Bibliografia*: JAMIN 1934, pp. 28-50; PETRUCCI 1963, pp. 147-180; AVRIL- GABORIT 1967, pp. 269-298; BOGNETTI 1967, pp. 305-345; BRONZINI 1968, pp. 83-117; BAUDOT 1971, pp.29-33; LAMY- LASSALLE 1971, pp. 113-125; ARCAMONE 1980, pp. 255-317; CARLETTI 1980, pp. 7-179; D'ANGELA 1980, pp. 353 427; CORSI 1983; ARCAMONE 1984, pp. 107-122; SAXER 1985, pp. 357-426.

## VI.47 **Basilica della SS. Annunziata di Prata (Avellino)**
VIII secolo

A navata unica, con volta a botte ribassata ripartita e sostenuta da tre grandi archi impostati su pilastri aggettanti dalle pareti, dei quali i primi due poggiano su mensoloni alti per far posto a una porta; a destra, la basilica è collegata verso nord-ovest a un prolungamento del XVIII secolo che oblitera due chiese anteriori all'VIII secolo, delle quali la più recente e più grande aveva racchiuso nel suo perimetro le strutture di quella precedente, crollata o demolita per consentire la costruzione della seconda. Sorta come centro del vicino e antico complesso di catacombe rimasto attivo in età longobarda, quest'ultima chiesa, costruita come la prima in *opus incertum*, fu sostitui-

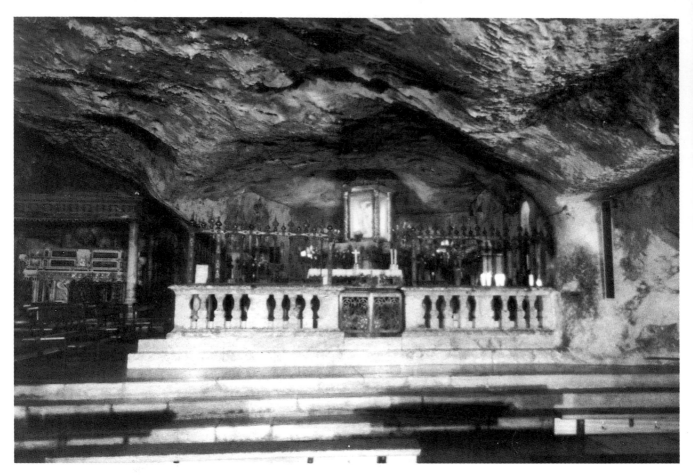

VI.46

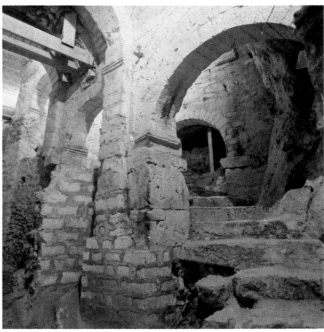

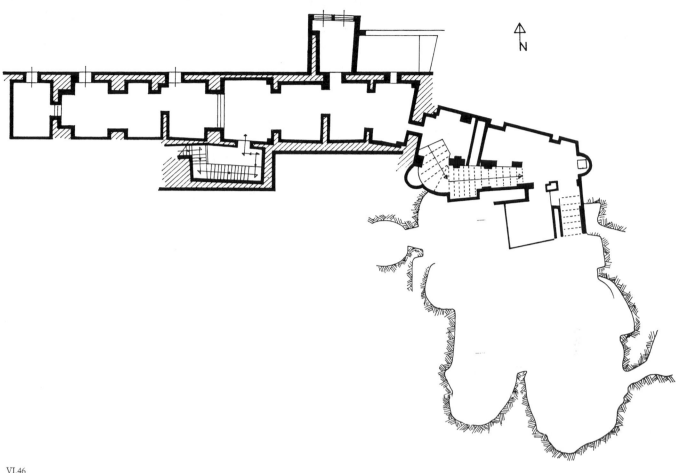

VI.46

ta dopo il crollo o la demolizione dalla nuova basilica realizzata nella cavità tufacea con tecnica ad *opus mixtum* ottenuta alternando corsi di tufi squadrati a filari di laterizi di risulta secondo un modulo variabile. La copertura tufacea è stata per buona parte rimossa in epoca abbastanza recente con conseguente costruzione del tetto a capriate a apertura di cinque finestre – prive di arco di scarico e chiaramente tagliate nella muratura – per l'illuminazione che prima era consentita dalle lucerne cui corrispondevano le nicchie laterali presso l'ingresso dell'aula, asimmetrica rispetto all'abside per motivi tecnici e non per intenti prospettici. All'interno della cavità tufacea rimane solo il presbiterio delimitato, con soluzione architettonica di ispirazione orientale, da un *triforium* formato da un'ampia arcata centrale su colonne antiche e capitelli ionici e da minori archi di accesso al deambulatorio, sopraelevato e scavato nel tufo, che corre intorno all'abside semiellittica. Questa, più in alto del sedile in muratura posto alla base, reca un nicchione centrale per la cattedra, che interrompe la serie di sei ar-

chetti su colonnine fittili impostate su un alto stilobate, le quali riescono a rendere più snella la struttura mettendola in comunicazione con il deambulatorio. È data all'VIII secolo per la tecnica muraria affine a quella impiegata in Santa Sofia di Benevento e per il frammento di affresco con figura aureolata che affiora al di sotto di quello che orna il nicchione centrale, un volto che richiama quello degli astanti nel *Silenzio di Zaccaria* dell'abside sinistra di Santa Sofia.
Ritenuta di età longobarda già dal Berteaux che la datò tra il VII e il X secolo, è stata considerata del VII dal Rivoira, da Elena Romano, Pietro Toesca ed Emilio Lavagnino che più tardi ha accettato l'interpretazione paleocristiana datane dal Chierici, il quale peraltro è tornato sulla prima opinione nel 1951 affermando, sia pure con qualche cautela, che l'abside deve essere assegnata all'età longobarda. L'interpretazione paleocristiana è stata ribadita nel 1967 dal Venditti che ha datato il monumento alla prima metà del VI secolo mentre nel 1969 l'ha assegnata all'VIII Mario Rotili che ha

ribadito il suo convincimento nel 1974 e nel 1981. (MR)
*Bibliografia*: BERTEAUX 1904, pp. 85-86; RIVOIRA 1907, pp. 675-677; ROMANO 1920, pp. 165-167; CHIERICI 1931; LAVAGNINO 1936, p. 138; CHIERICI 1951, p. 223; LAVAGNINO 1960, pp. 156-158; TOESCA 1965, p. 135; VENDITTI 1967, pp. 562-566, 753-755; ROTILI 1969; ID. 1981, p. 852

VI.48 **Tempietto detto di Seppannibale presso Fasano (Brindisi)**
fine dell'VIII-inizi del IX secolo

A tre navate, con copertura sulla navata centrale a due cupole in asse, sulle laterali a volte a mezzabotte con archi-diaframma al centro. La navata centrale, suddivisa in due campate da pilastri, termina esternamente con abside rettangolare. L'edificio è costruito, nelle zone basse, in grossi blocchi di tufo carparo, in parte di reimpiego; le due cupolette e le parti alte dei muri perimetrali sono realizzate in materiale più leggero (piccoli blocchetti di pietre). L'ingres-

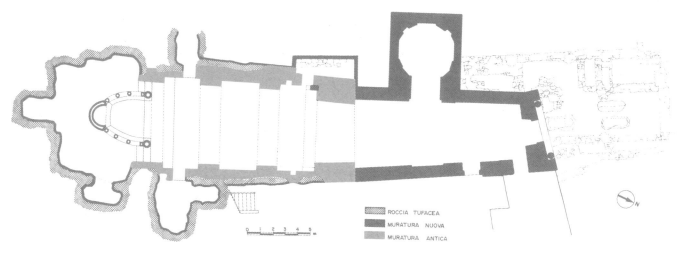

ROCCIA TUFACEA
MURATURA NUOVA
MURATURA ANTICA

VI.47

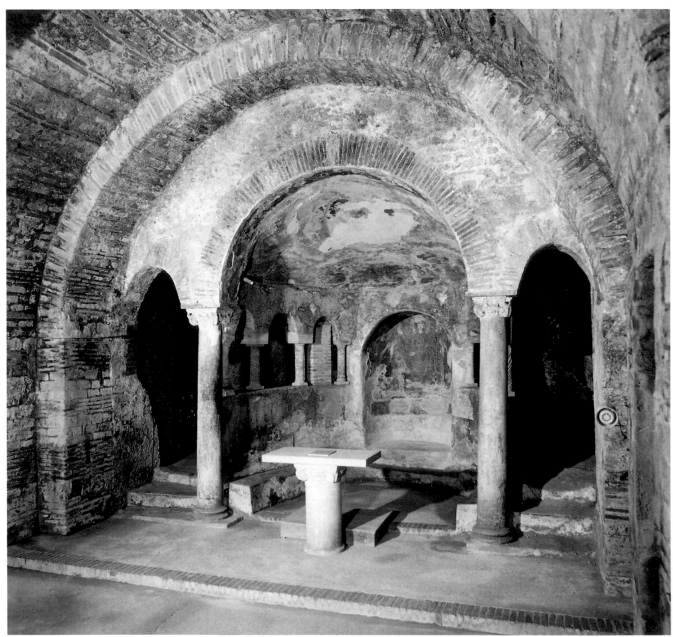

VI.47

so principale è a ovest; un secondo, più ridotto, si trova sul lato nord preceduto da un piccolo protiro. Monofore si aprono sia lungo il muro meridionale, sia ai lati dell'abside, ora ridotte a oculi, che sulle due cupolette. Queste scaricano il loro peso, all'interno dell'edificio, su larghi archi e sono state realizzate inserendo, all'altezza del tamburo, delle nicchie angolari che permettono il passaggio dalla pianta quadrata di base a quella circolare.

L'edificio non risulta documentato in alcun modo; anche la dedicazione originaria rimane sconosciuta. "Seppannibale" deriva dal nome di uno degli ultimi proprietari della masseria in cui si trova la chiesetta: un certo Giuseppe Annibale Indelli. L'edificio è stato ultimamente ascritto al periodo tra la fine dell'VIII e la prima metà del IX secolo in base a precisi collegamenti con un edificio a due cupole in asse di età longobarda: Sant'Ilario a Port'Aurea a Benevento. La datazione proposta risulta inoltre suffragata dal ritrovamento all'interno di un grande ciclo affrescato che trova i suoi referenti più precisi in quello dell'Abbazia di San Vincenzo al Volturno. Un altro elemento che contribuisce a suffragare tale datazione è costituito dai sei capitelli, sui pilastri all'interno dell'edificio, decorati con motivi fogliati tipici della produzione scultorea d'età altomedievale. È il più antico edificio a due cupole in asse affiancato da navatelle coperte da volte a semibotte con archidiaframma; un tipo icnografico molto conosciuto in Puglia e che avrà largo seguito nell'XI e XII secolo. (GB)

*Bibliografia*: BELLI D'ELIA 1975, pp. 222-225; LAVERMICOCCA 1977, pp. 17-18; BELTING 1978, pp. 186-187; FARIOLI CAMPANALI 1980, p. 239 e scheda 123; ROTILI 1980, p. 250; VERGINE 1981, pp. 81-99; ROTILI 1981, p. 864; BERTELLI 1985, pp. 235-276; BELLI D'ELIA 1987. pp. 464-465; BERTELLI in corso di stampa.

### VI.49 Chiesa di San Felice in Felline a Salerno
prima metà dell'XI secolo

La piccola fabbrica si sviluppa in due ambienti muniti di absidi, di dimensioni e profondità diverse e denunciate parzialmente all'esterno. I due ambienti sono oggi in comunicazione tramite un arcone (un tempo lo erano mediante una porticina). Il vano principale, quello di sinistra, con copertura a capriate, accoglie nell'abside l'altare e presenta due ingressi (dal prospetto principale e dal fianco sinistro), sovrastati da lunette con tracce di più tardi affreschi. Affreschi, attribuiti ad Andrea da Salerno, sono all'interno del vano principale, nei ri-

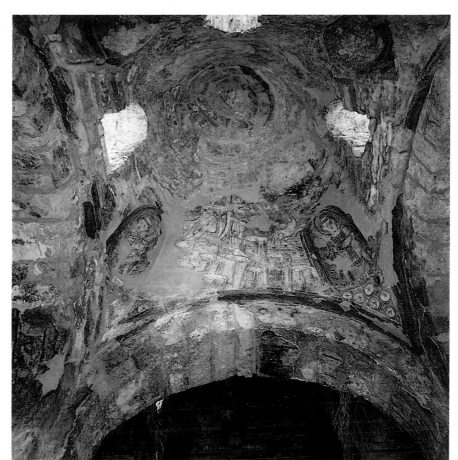

VI.48

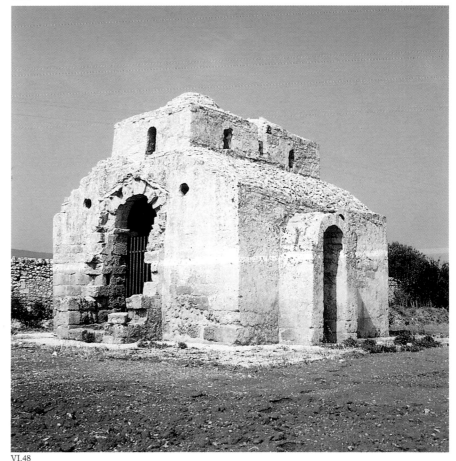

VI.48

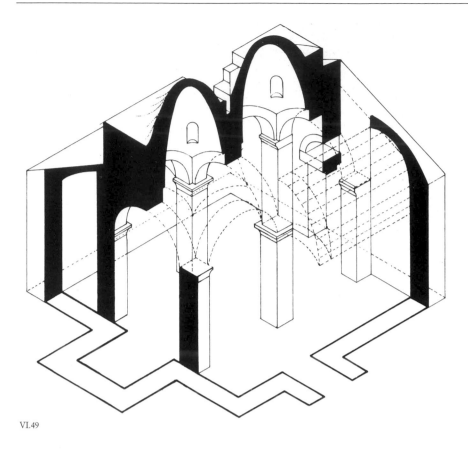

VI.49

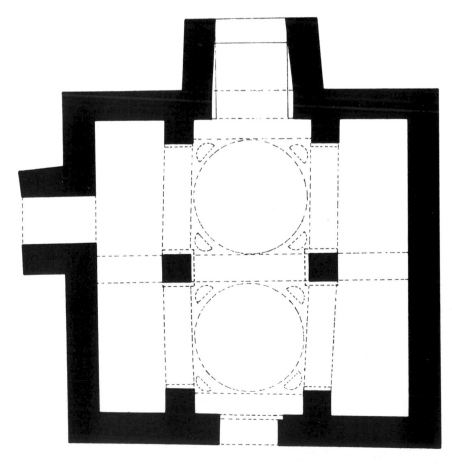

quadri ai lati dell'abside, e ancora tracce di altri e un'iscrizione devozionale ospita l'abside del vano secondario. La muratura esterna, intonacata e segnata da contrafforti, è ingentilita da tocchi decorativi sui culmuni delle fiancate e nell'abside, affidati ai corsi orizzontali o a zig zag di mattoni, impiegati anche nello schema a denti di sega, e all'intarsio tufaceo di un motivo stellare sulla parete absidale.

Le prime menzioni al 1040, 1045, 1057 (Kalby) stanno a documentare un'età tardo-longobarda per la chiesetta, un anello della catena di fondazioni aristocratiche salernitane (Delogu). Bisogna però riconoscere che la fabbrica, al di là dei dubbi sulla spazialità interna (alterata dalla sopraelevazione del pavimento), che coinvolgono necessariamente il rapporto tra i due vani – tanto che alle due navate ipotizzate da Kalby sono state contrapposte due cappelle autonome da Venditti –, e sulla presenza, in spessore di muro, di absidale laterali, giustificate dalle ridotte dimensioni del vano principale, si presta ad una problematica decifrazione stilistico-formale. Questa, pur rilegando l'edificio ad una serie di episodi analoghi, in particolare di estrazione calabro-lucana, per la tipologia ad aula monoabsidata e coperta a tetto, con ripetizione, sul fianco, di un ambiente di medesimo impianto, talora ugualmente absidato, lo àncora più concretamente ad un filone bizantino-orientale (Venditti) per l'ornamentazione in cotto di voluta ricerca chiaroscurale (Panaghia di Rossano, Chiesa dell'Ospedale a Santa Severina). (LRC)

*Bibliografia*: KALBY 1962, pp. 227-237; VENDITTI 1967, pp. 603-604, 830-852; DELOGU 1977, p. 142; ROTILI 1978, pp. 264, 267-268; ID 1990, p. 449

VI.50 **Chiesa di San Salvatore a Monte Sant'Angelo (Foggia)**
fine del VIII – prima metà
del IX secolo ca.

Edificio a navata unica con abside semicircolare, diviso in due campate irregolari coperte da altrettante cupole in asse esternamente a falde lievemene sfalsate. La struttura muraria, leggibile all'esterno – l'intero è intonacato, e conserva un gruppo di interessanti iscrizioni in latino – è costituita da conci irregolari disposti disordinatamente, del tipo dell'*opus incertum*. Si accede all'edificio, che è sopraelevato rispetto al piano stradale, attraverso un ingresso ad arco che si apre sul fianco settentrionale, impostato su due mensole decorate con un motivo a quadrifoglio con bottone al centro. San Salvatore è ubicata nel rione Pilumno, presso le mura medioevali, a controllo della strada

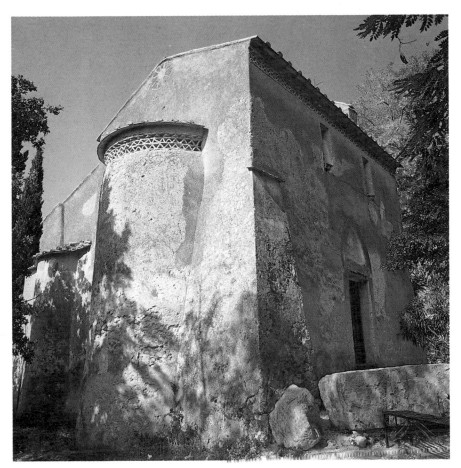

principale che saliva a Monte Sant'Angelo. La chiesa, documentata solo a partire dal 1310, è da assegnare all'arco di tempo fra la fine dell'VIII e la prima metà del IX sec. per le stringenti analogie, in pianta e in alzato, con il Sant'Ilario a Benevento e con un gruppo di edifici a due cupole in asse della Puglia, tutti databili tra la fine dell'VIII e il IX sec. Le affinità fra San Salvatore e Sant'Ilario sono poi sigillate dagli stretti rapporti storici con Benevento – la diocesi di Siponto, da cui dipendeva Monte Sant'Angelo, fu per lungo tempo unita a quella di Benevento; così inoltre la grotta di San Michele, divenuta il santuario nazionale dei Longobardi, veniva a far parte del territorio della diocesi beneventana. In aggiunta a questi dati, va ricordato che nella seconda metà dell'VIII secolo Ansa, moglie di re Desiderio, risulta committente di alcuni ospizi per pellegrini a Monte Sant'Angelo, mentre la figlia Adelperga, moglie di Arechi II, dopo la morte del marito vi effettuò un pellegrinaggio. E ancora la stessa dedica al Salvatore, peculiare delle "cappelle palatine" dell'età longobarda, come pure la sopraelevazione sul piano stradale (cfr. la chiesa di San Salvatore de Birecto). (MFC)
*Bibliografia*: FALLA CASTELFRANCHI 1988.

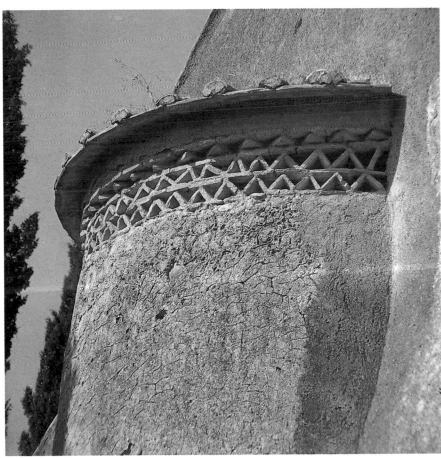

VI.50

# VII
# LA SCULTURA

## VII. **La scultura**

*Marina Righetti Tosti-Croce*

Scultura longobarda, scultura "cosiddetta" longobarda o scultura in età longobarda?

Il quesito riproposto recentemente da Angiola Maria Romanini [1], sulla base della disamina critica delle posizioni della precedente storiografia, chiarisce bene il problema metodologico che ha condizionato la questione critica della produzione plastica tra il VII e il IX secolo nelle aree interessate dalla presenza storica e culturale longobarda; i tre termini della questione appaiono ben chiari, soprattutto alla luce della difficoltà di comprensione di episodi che sono cronologicamente coevi – e dunque ben consapevoli della reciproca presenza – ma che si presentano come debitori di linguaggi talmente al primo impatto diversi tra loro da apparire inconciliabili.

Così davanti all'apparente difficoltà di ammettere l'esistenza di una scultura longobarda, ma anche in senso più ampio di un'arte longobarda – generata cioè dalla capacità di integrare elementi linguistici diversi in un contesto unitario, nella consapevole acquisizione di sintassi diverse, giungendo così poi all'elaborazione di una lingua nuova, o per usare le parole di G. Cavallo [2] al "costituirsi – in fatto d'arte – di un volgare italiano", si propongono definizioni che, estrapolando il dato artistico da quello storico, ne affidano i reciproci, in realtà indissolubili legami, solo a connessioni puramente temporali del tipo di "scultura in età longobarda".

"L'età longobarda" è dunque definizione che vale come contenitore di una serie di elementi i cui reciproci indissolubili rapporti, talora certamente non palmari, appaiono del tutto ignorati.

Anche l'altra definizione, di scultura "cosiddetta longobarda" e che risale al Francovich e al 1951 [3], "affossò una volta per tutte – come giustamente nota la Romanini [4] – la possibilità di un [uso] legittimo del termine 'longobardo' riferito a un'arte che – da quel momento in poi e sino a tuttoggi – non fu più possibile definire se non mediante giri di frase: vuoi di 'epoca', vuoi di 'ambito', vuoi di 'area longobarda', e così via, in ogni caso non mai *tout court* 'longobarda'".

In realtà la vicenda dei Longobardi in Italia nell'impatto con il mondo romano causò certamente il troncarsi dei filoni evolutivi di una lingua di classiche radici, ma determinò anche la coscienza della possibilità di esistenza di nuove vie e soprattutto delle loro potenzialità per un linguaggio, come quello concretizzatosi nella popolazione longobarda negli anni prossimi alla conquista dell'Italia. Si tratta dunque, come sempre sottolinea la Romanini, di affrontare la lettura delle poche testimonianze alla luce di un nuovo concetto di "acculturazione", da intendersi non in chiave passiva, cioè nell'immagine di un piano adattarsi della popolazione longobarda al contesto mediterraneo, ma alla luce di una dialettica ferace tra momenti di adesione e di intima comprensione e altri di reazione e anche di recupero non solo di linguaggi di matrice germanica, ma addirittura di strutture di pensiero totalmente altre rispetto a quello latino; è il caso di quella che è alla base dei cosiddetti '[stili] animalistici', presenti non solo nell'oreficeria del tempo della conquista, ma con la *Schlaufenornamentik* addirittura in opere dell'VIII secolo, e che ad evidenza è modo di strutturare lo

spazio totalmente diverso dal rigore organizzativo del pensiero latino, essenzialmente centralizzante e simmetrico.

A questo si aggiunga la capacità di estrapolare e trasporre in contesti diversi temi e strutture elaborate per ambiti particolari con tecniche altrettanto peculiari. In questa linea si collocano alcune delle più radicali innovazioni della scultura longobarda che vedono la dilatazione in chiave monumentale di temi dell'oreficeria; basti citare solo alcuni casi, dai capitelli di Sant'Eusebio a Pavia a quelli provenienti dagli edifici del palazzo liutprandeo di Corteolona, ora reimpiegati in un edificio di Santa Cristina Bissone.

I capitelli della cripta di Sant'Eusebio, la cui datazione al valico tra VI e VII secolo appare difficilmente confutabile, costituiscono una rivoluzione tanto radicale e lacerante della tradizione da poter essere forse compresa a fatica; essi infatti si collocano per funzione esplicata nel filo della storia del capitello occidentale, ma ne troncano violentemente l'interna evoluzione; dai prototipi formatisi ancora nel mondo greco si era arrivati all'elaborazione di tipi anche nuovi, come ad esempio i capitelli costantinopolitani e ravennati, ma sempre seguendo i fili della linea evolutiva.

I capitelli pavesi costituiscono invece una vera e propria "mutazione" radicale [5]. L'uso di termini di altre scienze può forse essere di aiuto nella comprensione del fenomeno: accade dunque come se nel DNA della "specie" capitello fosse stato inserito il frammento di DNA di un'altra specie; l'esito che si determina è diverso da entrambi i fattori che hanno contribuito a determinarlo,

raccogliendone e trasmettendone alcune potenzialità piuttosto che altre.

La Romanini ha ampiamente chiarito la stretta connessione tra questi capitelli e opere dell'*oreficeria colorata* di origine pontica; se è dunque questa la provenienza del frammento di DNA inserita nell'elica del DNA "capitello" siamo perfettamente in grado di spiegare la genetica di questi capitelli/gioielli, dove le superfici dei grandi alveoli erano probabilmente colorate con stucchi policromi o addirittura paste vitree, così come avviene nelle fibule di origine pontica del IV/V secolo. I capitelli di Sant'Eusebio segnano dunque la prima apparizione di quel sincretismo culturale che pone la cultura longobarda tra i momenti più fertili del medioevo europeo [occidentale], autentico serbatoio culturale la cui ignoranza rende incomprensibili i fenomeni successivi, compreso quel mondo carolingio che prima e dopo la distruzione del regno longobardo vi attinse alcune tra le forze più qualificate sia di uomini, sia di idee[6]. Per intendere a fondo questo singolare fenomeno di copresenza e di pari vitalità di linguaggi diversi – classico e 'barbarico' – negli stessi contesti e addirittura per le stesse committenze potrebbero essere citati vari esempi, come quello di Cividale, dove in anni contigui hanno origine opere apparentemente antitetiche come l'Altare di Ratchis e le figure delle sante del Tempietto. Com'è noto, per risolvere questa 'incongruenza' – ma che incongruenza è solo per un pensiero critico incapace di proiettare storicamente nel passato fenomeni contemporanei, come per esempio la pluralità delle esperienze formali dell'arte contemporanea – si sono

talora ipotizzate datazioni fino al X e addirittura all'XI secolo per la decorazione del Tempietto, ipotesi ormai peraltro ampiamente confutate.

Questa incongruenza è in realtà presente anche in opere volute dallo stesso committente; mi rifaccio ancora una volta alla lettura della Romanini che meglio di ogni altro studioso è riuscita a penetrare nell'intimo del linguaggio artistico longobardo, chiarificandone i punti di più complessa e oscura lettura. La studiosa ha preso in esame gli scarni frammenti superstiti del palazzo che Liutprando si fece costruire intorno al 740 a Corteolona presso Pavia, palazzo la cui costruzione fu improntata dalla nostalgia dell'antico e in particolare di Roma. *Marmora...Romam caput fidei illustrant quam lumina mundi* e sono proprio questi marmi della dimora di cui *fu auctor* il *Princeps Leutbrande* a darci più evidenti le chiavi di lettura di questo momento della cultura longobarda che anche nel momento del suo più celebrato fulgore – la "rinascenza liutprandea" – testimonia la presenza viva e consapevole di due linguaggi. L'uno è quello documentato dal frammento dei Musei Civici di Pavia con una testa di animale dal muso allungato verso un cantharos, di acuta adesione al dato naturalistico reso con palpitante freschezza di immagine e partecipa chiaramente di esperienze di recupero classicistico testimoniate anche da pezzi come le mensole di Santa Maria d'Aurona di Milano (Musei del Castello), sempre di epoca liutprandea. L'altro linguaggio è bene evidente nei capitelli e nelle mensole provenienti dalla basilica di Sant'Anastasio che sorgeva nell'area dello stesso palazzo, ora reimpiegati

in un edificio di Santa Cristina Bissone. In essi "entro la dominante classicistica 'stacca', citazione sottolineata dal contesto di segno contrario, l'inserto di intrecci germanici, liberamente quanto esplicitamente desunti da modelli vuoi di matrice prima germanica, vuoi entrati comunque a a far parte dell'oreficeria longobarda subito *ante* e *post* conquista"[7]: lo stesso accade in alcuni capitelli di Bobbio, centro peraltro di cultura irlandese, dove appaiono evidenti desunzioni dal "secondo stile" più propriamente longobardo, anche se "quanto mai liberamente rivisitato, mentre per i capitelli e le mensole di Corteolona sembra possibile individuare referenti vuoi germanici, vuoi pertinenti a una produzione più ampiamente italicomediterranea" quale quella della sella proveniente da una tomba longobarda di Castel Trosino (Roma, Museo dell'Altomedioevo)[8]. Si è dunque in presenza di "componenti linguistiche che coesistono ed emergono, quasi a caso, in una sorta di 'memoria collettiva'" che la fine del mondo longobardo nello scontro con il mondo franco non annullò, ma fece rifluire nel più ampio bacino dell'arte europea. Ad essa apportò il contributo di un pluralismo linguistico e culturale attivato dal contatto, [sia] nella *Langobardia maior*, sia in quella *minor*, sia nel ducato di Spoleto, con tradizioni tardo-antiche ancora di grande fertilità. Basti ricordare un solo caso emblematico, quello del Tempietto sul Clitunno, datato dalle recenti indagini[9] agli anni tra la fine del VI secolo e l'VIII", dunque in pieno periodo longobardo; l'edificio è costruito e decorato plasticamente secondo modelli di diretta desunzione classica ed è affrescato in

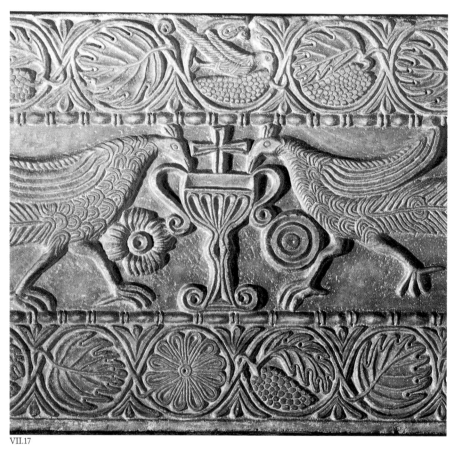

VII.17

forme prossime ai momenti romani di massima adesione alla cultura ellenizzante, in particolare quelli espressi dagli affreschi commissionati da Giovanni VII (705-707), pontefice *natione graecus*.

[1] A. M. Romanini, *Scultura nella "Langobardia maior": questioni storiografiche*, in "Arte Medievale", II S, V, 1991, 1 (in corso di stampa). Si rimanda a questo studio, derivato dal testo letto nell'aprile 1989 in occasione del XXXI Corso di Cultura sull'arte ravennate e bizantina e parzialmente pubblicato negli atti del Corso (A. M. Romanini 1989, pp. 389-417).
[2] Cavallo 1984, pp. 603-664: 636-637.
[3] Francovich 1951, pp. 255-273.
[4] Romanini, in conrso di stampa.
[5] Romanini 1988, p. 166.
[6] Belting 1967, pp. 94-143.
[7] Romanini, in corso di stampa.
[8] *Ibidem*
[9] *I dipinti murali e l'edicola marmorea del Tempietto sul Clitunno*, Spoleto 1985; Andaloro in Matthiae 1987, pp. 259-261.

VII.1 **Base di colonna in marmo**
42,5 cm (alt.); 41,5 cm (larg.);
41 cm (spess.)
seconda metà dell'VIII secolo
Roma, Santa Prassede, cappella
di San Zenone

Si trova a sinistra dell'altare all'interno del-
la cappella di San Zenone, si tratta di una
base cubica di colonna decorata, sulle due
facce visibili, da un motivo a foglie di vite e
grappoli d'uva stilizzati che fuoriescono da
un cantaro insieme a una foglia a palmetta.
Si ripete solo su due lati una cornice a fu-
saiole con doppio anellino. Negli angoli e
negli spazi di risulta piccoli gigli a tre petali.
La base poggia su uno zoccolo decorato
con motivi sostanzialmente analoghi.
I temi iconografici, il disegno piuttosto li-
neare e il rilievo schiacciato sono elementi
tipici della scultura tra VIII e IX secolo,
tuttavia il tipo di cornice, certo *horror vacui*
nella decorazione e la presenza di uno zoc-
colo che fa pensare a una realizzazione per
uno scopo e un luogo diverso da quello at-
tuale, suggeriscono una data che anticipa di
poco la costruzione della cappella, avvenu-
ta nel IX secolo (PANI ERMINI 1974). Secon-
do la Klass invece, essa farebbe parte del-
l'arredo originario della cappella e come
questa si dovrebbe datare all'epoca di Pa-
squale I (817-824). (CG)
*Bibliografia*: KLASS 1972; PANI ERMINI 1974,
pp. 142 sgg.

VII.2 **Archetto di ambone (o di ciborio
o di *pergula*) in calcare bianco
da San Salvatore**
48,5 (alt.); 65 cm (larg.); 8,5 cm (spess.)
ampiezza dell'arco; 35 cm (alt.); 62 cm
(lung.)
VIII-IX secolo
MC, Brescia, murato nella seconda
cappella a sinistra
Inv. n. 218

È incerta la provenienza dalla I o dalla II
chiesa. Arco a tutto sesto con listello e gola
decorata da un motivo a foglie d'acqua con
la punta arricciata. Tre fasce, una orizzon-
tale e due verticali, lo incorniciano creando
un intreccio a otto. Nei peducci si ripetono
tre elementi vegetali a foglie scanalate. Al di
sopra della fascia orizzontale a intreccio se
ne sovrappone una seconda con il motivo a
"cani correnti" contrapposti, nel centro si
trova una piccola foglia lanceolata.
Le tipologie dell'intreccio presenti in que-
sto frammento e, più in generale, i temi de-
corativi, trovano larga diffusione in tutta
l'area europea a partire dall'VIII secolo. Il
forte appiattimento delle forme e un pro-
nunciato effetto di chiaroscuro suggerisco-

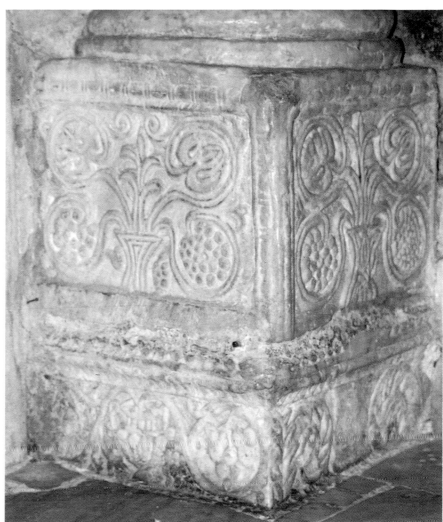

VII.1

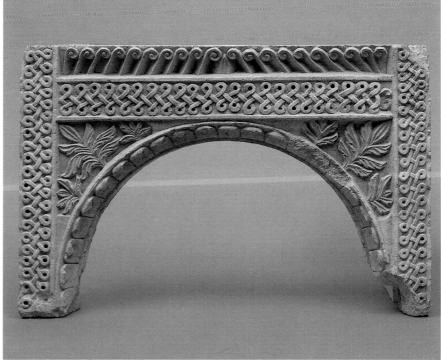

VII.2

VII.3

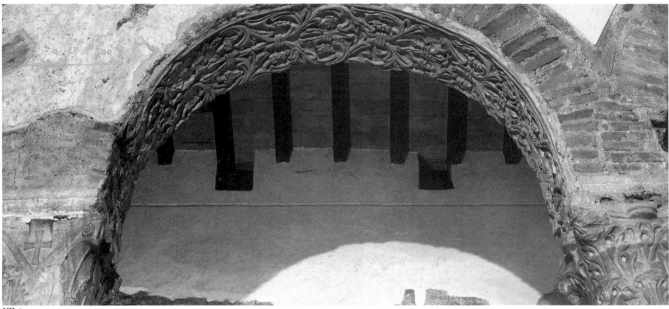

VII.4

no una datazione più avanzata, a cavallo tra VIII e IX secolo. Il ritrovamento di altri cinque frammenti dalle caratteristiche simili, fa presumere la loro appartenenza a un'unica struttura come un ciborio o una *pergula*, tuttavia il piccolo diametro degli archi e i singoli elementi di collegamento fanno pensare che essi invece facessero parte di un complesso rettangolare, probabilmente un ambone. (CG)
*Bibliografia*: PANAZZA-TAGLIAFERRI 1966, pp. 50 sgg.; STRADIOTTI 1978, pp. 92 sgg.

### VII.3 Frammento di ghiera in stucco da San Salvatore II
IX secolo
MC, Brescia

Frammento di una ghiera d'arco decorata

da una cornice a ovuli da cui parte un motivo vegetale costituito da gruppi di foglie aperte a ventaglio e terminanti a ricciolo che si richiudono, con un motivo a tenaglia, su gruppi di tre foglie lanceolate più piccole (cosiddetto motivo D).
Durante la campagna di scavi che ha interessato la basilica di San Salvatore tra il 1956 e il 1962, sono riemersi numerosissimi frammenti appartenuti alla originaria decorazione in stucco della chiesa. Secondo la catalogazione proposta da Peroni, la tipologia di questo frammento, definita motivo D, ricorda molto da vicino la decorazione degli archi delle finestre del tempietto di Santa Maria in Valle a Cividale dove tuttavia i contorni risultano più netti e taglienti e dove il gruppo di foglie piccole è composto da cinque elementi e non da tre. Le concordanze con Cividale non si limitano alla scel-

ta di un preciso motivo decorativo, ma si ritrovano anche nell'impiego di una medesima tecnica; tuttavia i frammenti di Brescia si distinguono per una maggiore morbidezza del chiaroscuro ottenuto con un uso più limitato della decorazione a traforo. Secondo Peroni (1962) un ulteriore elemento di confronto è suggerito da alcuni disegni ottocenteschi delle scomparse decorazioni in stucco dell'ipogeo di Saint Laurent a Grenoble (principio del IX secolo), dove si propone un'analoga tendenza verso la *renovatio* avvenuta in epoca carolingia di motivi la cui matrice è tardoantica e paleocristiana. Torp e L'Orange (1977), non accettando la datazione proposta per la II chiesa al IX secolo, anche in base a confronti stilistici con opere la cui cronologia è accertata all'VIII secolo, datano gli stucchi al periodo di Desiderio. (CG)

*Bibliografia*: PERONI 1962, p. 231; PANAZ-ZA-TAGLIAFERRI 1966, pp. 137 sgg., con bibliografia precedente; ROMANINI 1969, pp. 237 sgg.; L'ORANGE-TORP 1977, pp. 110 sgg. con bibliografia precedente; PANAZZA 1978, pp. 103 sgg.; STRADIOTTI 1978, p. 108.

## VII.4 Decorazione di un sottarco in stucco da San Salvatore II
IX secolo
Monastero di San Salvatore, Brescia

Motivo a riquadri susseguenti con elementi floreali schematizzati divisi da una sottile cornice a ovuli. Dal bocciolo centrale partono quattro elementi gigliati a cui si alterna una lunga foglia lanceolata (cosiddetti motivi L e M). Tali tipologie vennero certamente utilizzate per la decorazione di uno dei sottarchi.
Il motivo M si ritrova anche nella fascia orizzontale di una cornice nel tempietto di Santa Maria in Valle a Cividale. I modelli a cui si sono ispirati sono tardo antichi, paleocristiani e bizantini. A questo proposito Peroni (1962) suggerisce alcuni confronti con il dittico eburneo di Anastasio (517 ca.), dove si ripropone un motivo analogo nella decorazione dell'arco. (CG)
*Bibliografia*: PERONI 1962, p. 255; PANAZ-ZA-TAGLIAFERRI 1966, pp. 137 sgg., con bibliografia precedente; L'ORANGE-TORP 1977, pp. 110 sgg. con bibliografia precedente, PANAZZA 1978, pp. 103 sgg., STRA-DIOTTI 1978, p. 110.

## VII.5 Capitello in arenaria
30 x 29 x 27 cm
VII secolo
Cripta di Sant'Eusebio, Pavia

Capitello cubico a tronco di piramide rovesciata per pilastro quadrangolare a due ordini separati da un listello aggettante che, negli spigoli, forma un piano orizzontale ad angolo retto. La decorazione, identica sui quattro lati ma contrapposta, è costituita da incavi triangolari o trapezoidali contornati da un bordo in aggetto. I margini, inferiore e superiore, sono delimitati da listelli inclinati.
Del capitello, concepito come un solido geometrico (e, come il successivo, reimpiegato nella ricostruzione della cripta nell'XI secolo), è rilevante la forza innovatrice che, nel consapevole rifiuto di ogni riferimento naturalistico e della tradizione tardoantica del capitello corinzio, utilizza in scultura tecniche e moduli in uso nell'oreficeria. (DR)
*Bibliografia*: MAJOCCHI 1903, p. 276; RIVOI-RA ,1908, pp. 136-137; PORTER 1917, p. 189; BALDUCCI 1936; GRAY 1935, pp. 191-202; CHIERICI 1942, p. 68; SCHAFFRAN 1941, pp. 15 sgg; CECCHELLI 1943A, pp. 84, 274; PA-NAZZA 1953, pp. 213, 282-283; ARSLAN 1954, p. 528; PERONI 1967, pp. 1-26; ROMA-NINI 1969, pp. 232 sgg; ID. 1971, pp. 461-462; ID. 1975, pp. 763 sgg; PERONI 1974, pp. 331-359; ID. 1978, pp. 103-111; ID. 1979, pp. 168-171; ID. 1984, pp. 257-258, 262-279; CABANOT 1987, pp. 41-48; SEGAGNI-MALACART 1987, pp. 377 sgg.; ROMANINI 1990.

## VII.6 Capitello in arenaria
28 x 31 x 30 cm
VII secolo
Cripta di Sant'Eusebio, Pavia

Capitello cubico a tronco di piramide rovesciata, per pilastro quadrangolare. Il motivo decorativo si sviluppa su di un solo ordine ed è formato da otto larghe foglie grasse appuntite poste rispettivamente quattro agli angoli e quattro sulle facce rettilinee. Il bordo di ogni foglia è in aggetto.
In questa tipologia di capitello, è più evidente la stilizzazione del tipo corinzio tardoantico. Scomparso ogni riferimento naturalistico, le foglie sono unicamente suggerite dal forte risalto lineare dei grossi contorni a rilievo. (DR)
*Bibliografia*: MAJOCCHI 1903, p. 276; RIVOI-ra 1908, pp. 136-137; PORTER 1917, p. 189; BALDUCCI 1936; GRAY 1935, pp. 191-202; CHIERICI 1942, p. 68; SCHAFFRAN 1941, pp. 15 sgg.; CECCHELLI 1943A, pp. 84, 274; PA-NAZZA 1953, pp. 213, 282-283; ARSLAN 1954, p. 528; PERONI 1967, pp. 1-26; ROMA-NINI 1969, pp. 232 sgg; ID. 1971, pp. 461-462, ID. 1975, pp. 763 sgg.; PERONI 1974, p. 331-359; ID. 1978, pp. 103-111; ID. 1979, pp. 168-171; ID. 1984, pp. 257-258, 262-279; CABANOT 1987, pp. 41-48; SEGAGNI-MALA-CART 1987, pp. 377 sgg.; ROMANINI 1990.

## VII.7 Capitello in marmo da San Giovanni in Borgo a Pavia
VII-VIII secolo
MC, Pavia
Inv. n. B 52

Capitello cilindrico alla base, cubico alla sommità; quattro grasse foglie angolari nascono dal collarino. La parte superiore presenta su due lati una croce astile da cui dipartono due caulicoli desinenti a ricciolo; sotto i bracci due piccoli cerchi. Sui restanti due lati, una foglia lanceolata, anch'essa contornata da due caulicoli e da due dischetti. Il capitello, appartenuto probabilmente a un ciborio, evidenzia il simbolo cristiano posto in posizione preminente; la caratteristica forma cilindrico-cubica identifica la struttura figurativo-simbolica con la struttura architettonica portante. Il capitello è, infine, confrontabile con la bifora di reimpiego a Santa Cristina Bissone (Pavia). (DR)
*Bibliografia*: PANAZZA 1953, pp. 218, 284; ROMANINI 1969, pp. 250 sgg.; ID. 1971, p. 466; SEGAGNI-MALACART 1987, pp. 385-386, 388; ROMANINI 1990.

## VII.8 Bifora di reimpiego in marmo da Corteolona (Pavia), area del palazzo Regio o del convento di Sant'Anastasio
colonnine e basi: 104, 105, 106, 102 cm (alt.); capitelli: 12,5 cm (alt.)
VIII secolo
Ex monastero di Santa Cristina, Santa Cristina Bissone (Pavia)

Quattro colonnine con capitelli e pulvini. I capitelli, di forma cilindrico-cubica, presentano quattro foglie nervate angolari che nascono da un collarino doppio; le facce sono decorate da una coppia di caulicoli desinenti a ricciolo divaricati al cui interno sono situate rosette, palmette o piccole croci a braccia patenti e borchia centrale.
I pulvini, a tronco di piramide rovesciata e arrotondata, sono interamente occupati da matasse tripartite intrecciate ad anelli lenti. Il complesso scultoreo – che per dimensioni, in origine doveva far parte un ciborio – mostra nella tipologia raffinata del rilievo, chiare affinità con il capitello su colonnina proveniente da San Giovanni in Borgo (Musei Civici, Pavia). (DR)
*Bibliografia*: CALDERINI 1975, V, pp. 174-203; PERONI 1978, p. 108; SEGAGNI-MALA-CART 1987, pp. 386-388; ROMANINI 1990.

## VII.9 Frammento di lastra in marmo di provenienza incerta
61 cm (alt.), 97 cm (lung.), 11 cm (spess.)
VIII secolo
Portico della basilica di San Saba, Roma

Venne riutilizzata nella seconda metà del X secolo per la pavimentazione della chiesa superiore di San Saba, attualmente si trova murato nel portico della basilica.
La lastra è decorata da un rilievo raffigurante un uomo a cavallo, visto di profilo, che tiene nella mano destra le redini e nella sinistra un falco. Abito e copricapo sono realizzati con un motivo a tratteggio che si ripete, leggermente diverso, anche nella barba del cavaliere, nella coda e nella criniera del cavallo.
Il tema iconografico del cacciatore, riproposto in questa lastra, è piuttosto comune;

VII.5

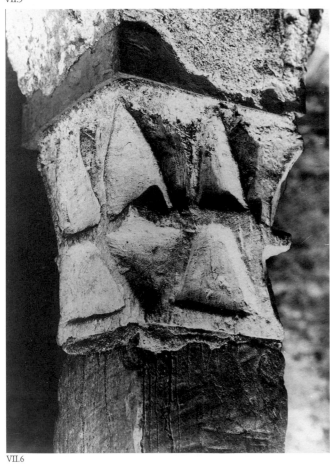

VII.6

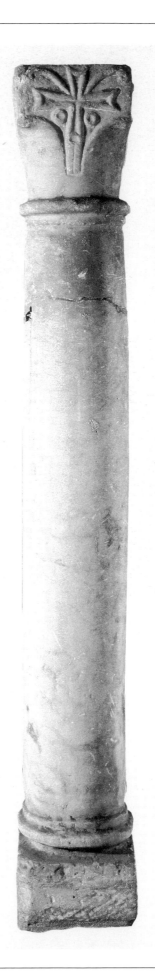

VII.7

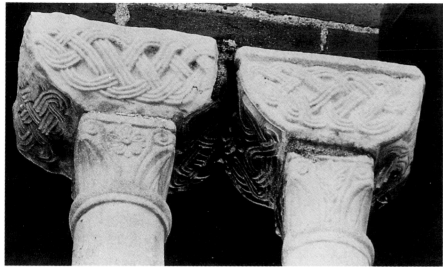

VII.8

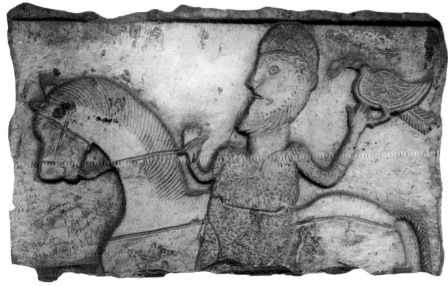

VII.9

altri esempi sono costituiti dal pluteo di Civita Castellana e dal cavaliere della lastra conservata nella pieve di Gossago (VII secolo); tuttavia l'esemplare di San Saba rappresenta un *unicum* sia per le proporzioni della figura umana ancora incerte che denunciano una incapacità tecnica e una datazione intorno all'VIII secolo, sia per una maggiore vivacità espressiva che non si riscontra invece, negli altri esempi appena citati. Non si conosce la collocazione originale del frammento, ma ne è stata ipotizzata l'ipotizzata l'appartenenza a una decorazione esterna alla chiesa, databile all'epoca di Gregorio IV (830 ca.), oppure, come sembra più plausibile, esso faceva parte di un pluteo oggi scomparso. (CG)
*Bibliografia*: TESTINI 1961; CECCHELLI 1976.

## VII.10 Lastra di "Ursus" in marmo
93 cm (alt.), 120 cm (lung.), 8 cm (spess.)
VIII secolo
Abbazia di San Pietro in Valle, Ferentillo, altare

Lastra in marmo probabilmente appartenente a una recinzione presbiteriale, insieme ad altri cinque frammenti (una seconda lastra e quattro pilastrini) con motivi decorativi analoghi. Attualmente questi sei elementi si trovano reimpiegati a formare l'altare della chiesa. La lastra è rettangolare e scolpita; raffigura tre dischi con croci ansate incise a motivi geometrici e vegetali (rosette stilizzate) poggianti su sostegni astili a fusaiole con doppio anellino. Di minori proporzioni sono due personaggi maschili con le braccia aperte visti frontalmente e circondati da motivi geometrici e da alcune varianti di rosette a quattro e sei petali, che si alternano ai sostegni. Il primo personaggio ha nella mano sinistra uno scalpello ed è fiancheggiato da una iscrizione: URSUS MAGESTER FECIT. Al di sopra del secondo personaggio si trova un cantaro tra due colombe. Un'epigrafe corre lungo il lato superiore della lastra e prosegue sul margine sinistro: + HILDERICUS DAGILEOPA + IN HONORE SCI PETRI ET AMORE SCI LEO ET SCI GRIGORII (P)ROREMEDIO AM. Cornice a fusale lungo i due lati brevi della lastra.
La complessità del repertorio iconografico presente sulla lastra ne ha favorito in qualche modo la fortuna critica. Da un lato sono stati notati, principalmente a livello di tecnica, diretti legami con l'oreficeria germanica (SCHAFFRAN 1941; HERZIG 1906), in seguito smentiti (RASPI SERRA 1961; PERONI 1986) dall'altro, per i temi decorativi quali il cantaro con le colombe, le rosette e le fusaiole, si sono colte affinità con il mondo bizantino (CATTANEO 1888; CLAUSSE 1897;

HASELOFF 1930). Secondo la Romanini (1971), ci si trova di fronte, piuttosto, a una ripresa, mediata a livello locale, di temi di matrice tardo-antica, comune sia all'ambito longobardo, sia a quello visigoto o franco, già a partire dal VII secolo. Dal punto di vista formale, pur avendo raggiunto un notevole effetto decorativo, nella lastra permane una dominante semplificazione e appiattimento dell'immagine il cui significato simbolico tuttavia risulta evidente, nonostante esso rimanga, per molti versi, ancora oscuro. La datazione, accreditata comunemente all'VIII secolo, si basa sull'identificazione di *Hildericus Dagileopa* nel duca di Spoleto Ilderico II (739-740). (CG)

*Bibliografia*: RASPI SERRA 1961, pp. 19 sgg.; ROMANINI 1971, pp. 425 sgg,; BORSELLINO 1974; ORAZI 1979; PANI ERMINI 1983, pp. 541 sgg,; PERONI 1986, p. 281.

## VII.10a *Lastra in marmo*
93 cm (alt.), 117 cm (lung.), 8 cm (spess.)
VIII secolo
Abbazia di San Pietro in Valle,
Ferentillo, altare

Probabilmente appartenente a una recinzione presbiteriale insieme ad altri cinque frammenti (una seconda lastra e quattro pilastrini) con motivi decorativi analoghi, la lastra è rettangolare e i lati brevi sono segnati da una cornice a fusaiole a doppio anellino. Attualmente si trova reimpiegata, con altri cinque elementi, a formare l'altare della chiesa. In basso al centro è inciso un semicerchio con all'interno motivi curvilinei a elice e a rosetta graffiti; quattro fasce semicircolari concentriche lo incorniciano, le prime tre a foglie lanceolate, la più esterna a perline. Nella parte alta si ripetono i motivi a rosetta, a elice e ad archetto. Le analogie che si possono notare sia a livello tecnico, sia dal punto di vista dei motivi iconografici impiegati, permettono di assimilare questa lastra a quella precedente detta di "Ursus". Entrambe costituivano, evidentemente, elementi di un arredo della chiesa, oggi smembrato e in parte scomparso.

*Bibliografia*: RASPI SERRA 1961, p. 26; ROMANINI 1971, pp. 425 sgg; PERONI 1986, p. 281.

## VII.11 **Pluteo in marmo**
79 cm (alt.); 128 cm (lung.)
VII secolo
Chiostro di San Giovanni Battista, Monza

Lastra lavorata a incisione; campo centrale dominato da una croce latina a braccia patenti, al loro incrocio, doppia borchia e foro centrale; alla croce si affrontano, nel campo inferiore, due agnelli simbolici. Il braccio superiore della croce interrompe sia il fregio vegetale – a volute che corre su tre lati, il superiore e i laterali – sia l'iscrizione. Due ulteriori cornici, una a doppio listello, una lavorata a cerchietti, includono la figurazione.

Il motivo centrale che compone la lastra, è di tipica ascendenza paleocristiana, ma tradotto mediante semplici graffiti; nella figurazione compaiono inoltre moduli dell'oreficeria e della decorazione di ceramica, osso, ecc., come i piccoli cerchi umbonati al centro, riscontrabili in opere come il cosiddetto leggio di Santa Radegonda (Abbazia di Sainte Croix di Saint Benoit) o i fregi dello scudo di Stabio (Berna, Historisches Museum). (DR)

*Bibliografia*: BOGNETTI 1948, pp. 11-511; ID. 1952, pp. 71-136; ID. 1954, pp. 57-90; ID. 1966, p. 276; ROMANINI 1971, pp. 448 sgg.; PERONI 1974, pp. 341-342; RUSSO 1974, pp. 105 sgg.; VOLBACH 1974, pp. 148-149; ROMANINI 1975, pp. 759 sgg., CARAMEL 1976, pp. 137-196; ROMANINI 1976, pp. 203 sgg.; CASARTELLI NOVELLI 1978, pp. 79 sgg.; PERONI 1979, p. 169; CASSANELLI 1987, pp. 243-245; SEGAGNI-MALACART 1987, p. 377.

## VII.12 **Lastra triangolare di ambone in marmo, probabilmente da San Salvatore I**
72 cm (alt.), 124 cm (lung.) 7 cm (spess.); 135 cm (diag.), 18 cm (lato minore)
VIII secolo
MC, Brescia, murata di fronte alla seconda cappella a sinistra
Inv. n. 241

Lastra triangolare il cui lato orizzontale è decorato da una cornice con motivi a intreccio ad anelli, attraversati in diagonale da due nastri incrociati e annodati. Il motivo prosegue per un breve tratto anche sul lato sinistro. Al centro della lastra è scolpito un pavone di profilo nell'atto di camminare. Gli spazi di risulta sono occupati da un motivo a girali di vite di maggiore e minore ampiezza, alternati con regolarità. Al centro di ogni girale si trova una foglia di vite o un grappolo d'uva.

Il motivo decorativo con il pavone richiama modelli classici e quindi paleocristiani, tuttavia sembra potersi escludere l'ipotesi suggerita da alcuni studiosi (CECCHELLI 1954; TAGLIAFERRI 1959) di una datazione piuttosto precoce (fine del VI-inizi del VII secolo), dettata principalmente dalle affinità riscontrate con opere uscite da officine di tradizione classica. Anche la data più tarda (IX-XI secolo) proposta da altri studiosi (D'ANCONA 1934; GALASSI 1953) in base a un voluto gusto neo-bizantino cui si sarebbe ispirato l'autore della lastra, sembra improbabile. Confronti più attendibili, sottolineati da un medesimo gusto per un modellato raffinato e per una resa naturalistica – sebbene trasposta solo sul piano – sono stati fatti con la transenna del duomo di Modena (prima metà dell'VIII secolo) o due mensole di Santa Maria in Aurona (VIII secolo; Milano, Musei Civici) o, ancora le lastre cosiddette di Teodote (VIII secolo) conservate a Pavia (PANAZZA 1966). La presenza di temi tardoantichi e paleocristiani deve interpretarsi piuttosto come espressione del gusto classicheggiante che ha contraddistinto la cosiddetta rinascenza liutprandea, sorta nei primi decenni dell'VIII secolo e protrattasi fino quasi alla metà del secolo.

Il motivo a intreccio nella fascia inferiore è stato correttamente assimilato a certa tradizione "barbarica" che si ritrova in particolare in ambito irlandese (STRADIOTTI 1978). (CG)

*Bibliografia*: PANAZZA-TAGLIAFERRI 1966, pp. 44 sgg. con bibliografia precedente; ROMANINI 1976, pp. 233 sgg. con bibliografia precedente; L'ORANGE-TORP 1977, pp. 112 con bibliografia precedente; STRADIOTTI 1978, pp. 90 sgg.

## VII.13 **Frammento di lastra di ambone in marmo, probabilmente da San Salvatore I**
37 cm (alt.), 38 cm (lung.), 7 cm (spess.)
VIII secolo
MC, Brescia
Inv. n. 252-212

Ritrovata durante gli scavi del 1958, è stata reimpiegata nella pavimentazione della chiesa (seconda campata, navata sinistra); nella parte alta del frammento sono scolpiti due girali di vite, la parte restante è occupata dal corpo di un pavone. In basso a destra si notano tracce del medesimo motivo a girali.

I motivi decorativi, anche se mutili, ripetono quelli già osservati nella lastra con il pavone; sebbene nella resa di particolari quali il piumaggio dell'uccello o i girali vitinei si riscontri l'uso di tecnica analoga, nel frammento si nota una minore cura nell'esecuzione. In seguito al ritrovamento di un secondo frammento scultoreo decorato analogamente con una coda di pavone, girali di vite e una cornice a intreccio identica a quella vista nella lastra precedente e in base alle stringenti analogie che accomunano quest'ultima ai due frammenti, è stata proposta una soluzione ricostruttiva che li comprendesse entrambi: si tratta di una lastra triangolare che in tutto e per tutto risulterebbe simmetrica alla precedente con

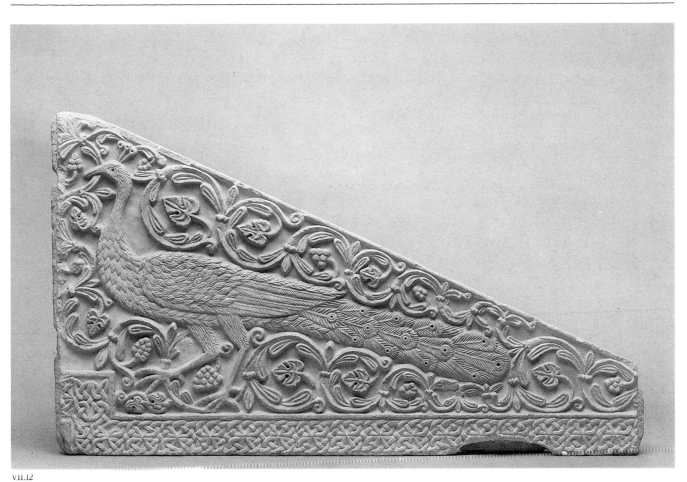

VII.12

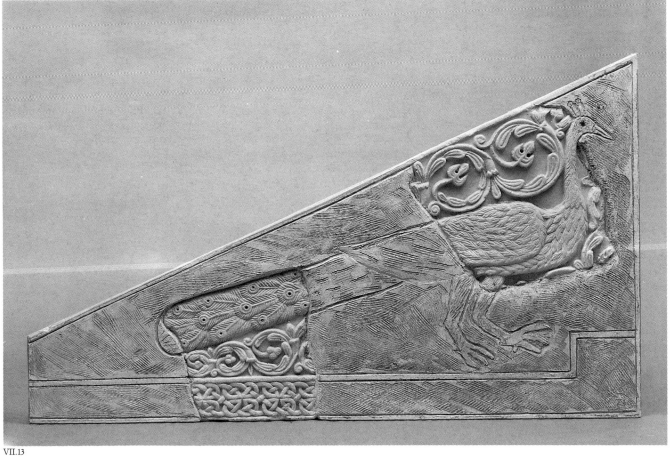

VII.13

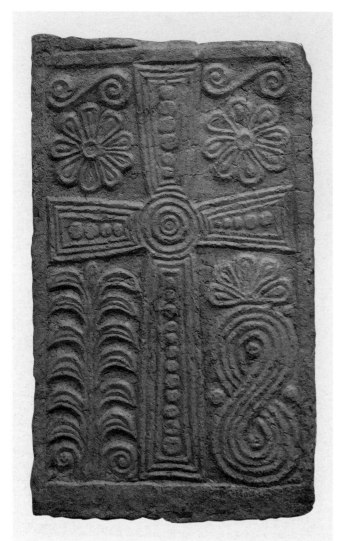

VII.14

VII.15

il pavone. Con ogni probabilità, entrambe costituivano i parapetti di una scaletta di ambone. Tracce di usura lungo i lati obliqui confermerebbero tale ipotesi. (CG)
*Bibliografia*: PANAZZA-TAGLIAFERRI 1966; STRADIOTTI 1978, pp. 91.

### VII.14 Pluteo rettangolare con croce, in calcare grigio, da San Salvatore I
101 cm (alt.), 60 cm (lung.), 24 cm (spess.)
VIII-IX secolo
MC, Brescia, seconda cappella a sinistra
Inv. n. 260

Lastra rettangolare, decorata da una grande croce centrale costituita da una triplice cordonatura e da un motivo a grandi perle. Nel punto di incrocio dei bracci si trova un disco composto da cinque cerchi concentrici. In alto, nella superficie di risulta, sono scolpite due rosette a doppio petalo e due volute a "S", in basso, rispettivamente a sinistra e a destra della croce, si trovano un

ramoscello di palma e una fascia intrecciata a otto, cordonata e sormontata da una mezza rosetta. Le scanalature sui lati lunghi lasciano intendere si trattasse di una lastra appartenuta a una recinzione presbiteriale. Il repertorio iconografico presente sulla lastra è piuttosto comune nella scultura nei secoli VIII e IX (fronte di altare di San Pietro a Tuscania; plutei di Santa Maria in Cosmedin, di Santa Sabina o di Verona). Il motivo della croce ripete quello della *crux gemmata* proprio della produzione orafa longobarda. Nonostante una evidente incertezza nella resa tecnica, sembra potersi cogliere, nell'uso di temi quali la rosetta, la palma o l'intreccio a otto, un'intento simbolico in senso cristologico. (CG)
*Bibliografia*: PANAZZA-TAGLIAFERRI 1966, pp. 72 sgg.; PANAZZA 1978, p. 111.

### VII.15 Frammenti di lastra in marmo dalla chiesa di Sant'Agata al Monte, Pavia

VII.15a *Frammento di lastra in marmo*
48 cm (alt.), 28 cm (lung.)
VIII secolo
MC, Pavia
ex proprietà Anelli

Frammento sinistro di iscrizione, incorniciato da un doppio motivo: un astragalo a doppi segmenti e un tralcio vegetale ad anelli circolari che includono una rosetta, un grappolo d'uva con uccellino e una foglia polilobata.
Negli spazi di risulta compaiono gigli e piccole foglie.
La calibrata profilatura dell'epigrafe del frammento evidenzia il recupero della tradizione tardoantica; evidenti riscontri tipologici si instaurano con la lapide di San Cumiano (Bobbio, Museo dell'Abbazia di San Colombano). (DR)
*Bibliografia*: GRAY 1948, pp. 38-162; PA-NAZZA 1953, p. 218; CASARTELLI-NOVELLI 1978, p. 17; PERONI 1978, pp. 107-108; L'O-

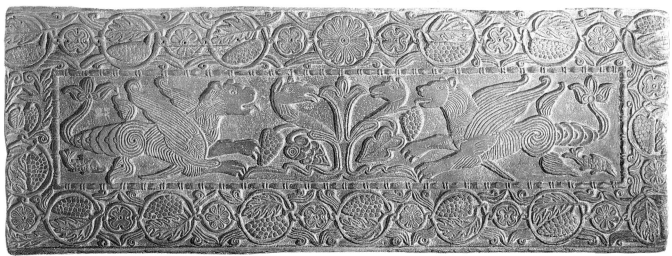

VII.16

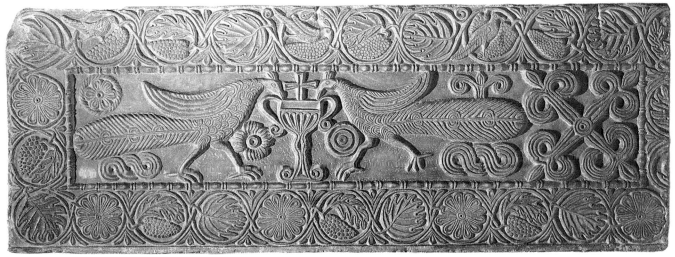

VII.17

RANGE 1979, III, p. 167; SEGAGNI-MALA-
CART 1987, pp. 384-385.

VII. 15b *Frammento di lastra in marmo*
44 cm (alt.), 43 cm (lung.)
VIII secolo
Musei Civici, Pavia
ex proprietà Anelli

Parte inferiore sinistra di iscrizione incor-
niciata da un doppio motivo: un astragalo a
doppi segmenti e un doppio tralcio vegeta-
le intrecciato ad anelli; i campi circolari so-
no occupati da una rosetta a otto petali, da
una croce gigliata a volute e da una foglia
polilobata curvilinea. Gli spazi di risulta
presentano gigli e piccole foglie. Al termine
dell'iscrizione sono graffiti motivi vegetali e
una treccia lenta.
Il frammento – collegabile al precedente sia

per analoga provenienza, sia per affinità
decorativa – mostra la ripresa della tradi-
zione tardoantica. L'elegante iscrizione la-
tina delimitata dal fregio vegetale, si inseri-
sce nella produzione scultorea "classicheg-
giante" della rinascenza liutprandea.
*Bibliografia*: GRAY 1948, pp. 38-162; PA-
NAZZA 1953, p. 218; CASARTELLI-NOVELLI
1978, p. 17; PERONI 1978, pp. 107-108; L'O-
RANGE 1979, III, p. 167; SEGAGNI-MALA-
CART 1987, pp. 384-385.

VII. 16 **Lastra del sarcofago di Teodote
(cosiddetta) in marmo, dal Monastero
di Santa Maria alla Pusterla, Pavia**
66 cm (alt.), 176 cm (lung.)
VIII secolo
MC, Pavia
Inv. n. B 55

Lastra segata nei lati minori; incorniciata
da un motivo vegetale a tralcio intrecciato
da anelli grandi e piccoli alternati, al cui in-
terno trovano posto foglie, grappoli d'uva e
rosette. Il campo centrale, incluso da un
astragalo a doppi segmenti, include due
leoni marini alati affrontati a un "albero
della vita" a protomi animali. Negli spazi di
risulta inferiori, due piccoli pesci.
La lastra – che, come quella raffigurante i
pavoni, era in origine un pluteo di recinzio-
ne presbiteriale – mostra affinità tipologi-
che con la lapide di San Cumiano (Bobbio,
Museo dell'Abbazia di San Colombano)
per il motivo di cornice a due ordini di anel-
li. La figurazione centrale, di grande equili-
brio compositivo, sempre dedotta, come il
motivo dell'albero della vita a protomi ani-
mali, da stoffe orientali, tradotte in forme
geometriche astratte. (DR)

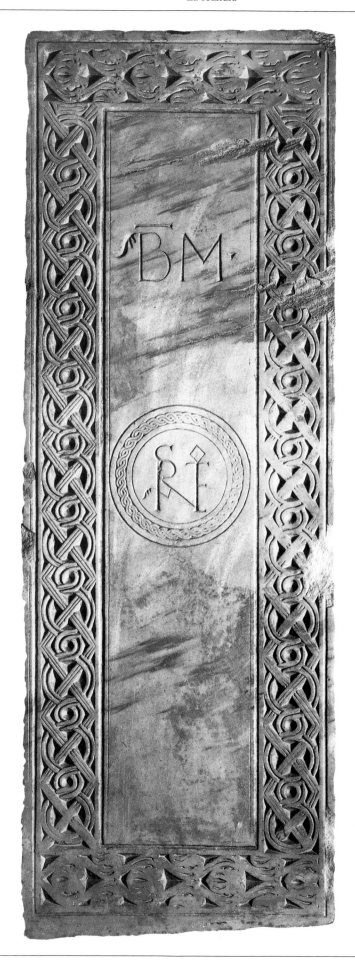

VII.18

*Bibliografia*: KAUTZSCH 1939, pp. 7-72; ID. 1941, pp. 4 sgg.; SCHAFFRAN 1941, pp. 78-93; ÅBERG 1945, pp. 6 sgg.; VERZONE 1945, p. 139; PANAZZA 1953, pp. 216-217, 256-259; ARSLAN 1954, II, pp. 256 sgg.; FILLITZ 1958, pp. 7-72; PERONI 1960, pp. 284-286; ID. 1962, pp. 221 sgg.; SHEPPARD 1964, pp. 193-206; BELTING 1967, pp. 94-153; CECCHI 1969, pp. 353-367; PERONI 1972, pp. 1-93; ROMANINI 1975, pp. 779 sgg.; VOLBACH 1974, pp. 151-154; PERONI 1979, pp. 168-172; ID. 1984, p. 280; SEGAGNI-MALACART 1987, pp. 374-381.

**VII.17 Lastra del sarcofago di Teodote (cosiddetta) in marmo dal Monastero di Santa Maria alla Pusterla, Pavia**
66 cm (alt.), 177 cm (lung.)
VIII secolo
MC, Pavia
Inv. n. B 57

Lastra segata nel bordo sinistro, incorniciata da un motivo a tralcio vegetale incrociato ad anelli che includono foglie, grappoli d'uva e uccelli; una seconda cornice, più interna, ad astragalo a doppi segmenti. Il campo centrale mostra, decentrati sulla sinistra, due pavoni affrontati a un calice ansato con croce sommitale; nel lato destro, una croce gigliata. Negli spazi di risulta, gigli, matasse, rosette e cerchi concentrici.
La lastra, erroneamente considerata un fianco del sarcofago della badessa Teodote (con quella raffigurante i leoni marini), probabilmente faceva parte di una recinzione presbiteriale.
La raffinatezza e la varietà della figurazione – che interpreta e traduce l'antico tema paleocristiano dei pavoni affrontati – pongono quest'opera tra le più significative sculture altomedievali e al vertice della cosiddetta rinascenza liutprandea.

**VII.18 Lastra tombale di Senatore in marmo della Valle di Susa, dal Monastero di Senatore, Pavia**
176 cm (alt.), 65 cm (lung.)
VIII secolo
MC, Pavia
Inv. n. B 4

Lastra superiore per sepoltura terragna, decorata da un doppio motivo di cornice: i lati maggiori, da un nastro triplo intrecciato a losanga alternato a cerchi annodati; i lati minori da due nastri tripartiti e uniti a losanghe; gli spazi di risulta sono occupati da foglie curvilinee. Nel lato centrale superiore compare l'abbreviazione BM (BENE-MERENTI); al centro il monogramma (SE-NATORI) incluso da un cerchio a doppi

VII.19

VII.20

VII.21

listelli e a due matasse tripartite e intrecciate.

La lastra mostra una ripresa tipologica della scultura classica, nella calibrata profilatura e nella spaziatura centrica. La grande raffinatezza con cui è scolpito il monogramma e la cornice, ha fatto dubitare circa la datazione dell'opera alla prima metà dell'VIII secolo, sostenuta tuttavia dal riferimento storico che situa, nel 714, la fondazione del monastero al centro di Pavia, voluto dallo stesso Senatore. (DR)

*Bibliografia*: KAUTZSCH 1941, p. 36; SILVAGNI 1943, n. 4; VERZONE 1945, p. 177; BOGNETTI 1948, pp. 397-398; PANAZZA 1953, pp. 255-256; PERONI 1972, pp. 84-87; ROMANINI 1975, p. 785; RUSSO 1974, pp. 114-115; PERONI 1978, p. 105; CASARTELLI-NOVELLI 1978, p. 21; PERONI 1979, pp. 168-

172; KLOOS 1980, pp. 169-182; SEGAGNIMALACART 1987, p. 384.

### VII.19 Frammento di bassorilievo in marmo da Corteolona, Pavia, area del palazzo Reale o della chiesa di Sant'Anastasio
55 cm (alt.), 16 cm (lung.)
VIII secolo
MC, Pavia
Inv. n. B 26

Profilo sinistro di animale, dalle orecchie appuntite e occhio allungato in vista frontale, pupilla forata al centro. Nel lato inferiore destro, un semicerchio racchiude parte di una rosetta; a sinistra foglie grasse scanalate dalle estremità arrotondate e al di so-

pra, una banda curvilinea decorata da una fila di perline forate. Il frammento – di livello qualitativo estremamente raffinato, nonostante l'esiguità – si colloca tra le più significative sculture della cosiddetta Rinascenza liutprandea della metà dell'VIII secolo che per fattura e modellato mostrano un ritorno a matrici paleocristiane reinterpretate e tradotte in un nuovo linguaggio già pienamente autonomo. (DR)

*Bibliografia*: RICCARDI 1889, pp. 51 sgg.; PANAZZA 1953, pp. 285-286; ROMANINI 1969, pp. 258-259; ID. 1971, pp. 466-467; CALDERINI 1975, pp. 174-203; ROMANINI 1976, pp. 225-226; PERONI 1978, pp. 107-108; L'ORANGE 1979, p. 166; BADINI 1980, pp. 283 sgg.; PERONI 1984, pp. 229 sgg.; SEGAGNI-MALACART 1987, p. 385; ROMANINI 1990.

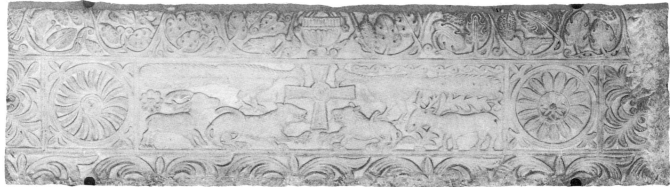

VII.22

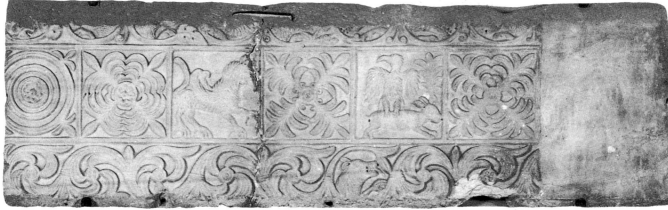

VII.23

**VII.20 Frammento di lastra in marmo dall'area del convento di San Tommaso, Pavia**
37,5 cm (alt.), 23,5 cm (lung.)
VIII secolo
MC, Pavia
Inv. n. B 78

Nel margine superiore, entro un bordo liscio, è ancora leggibile parte di una iscrizione (EST DIE). La decorazione sottostante, disposta ad angolo, si sviluppa su due piani, composta da motivi geometrici rettangolari, trapezoidali, circolari e a losanga, inseriti in quattro fasce. Il piano di fondo è grezzo, a differenza dei bordi in aggetto, che risultano levigati. La tecnica scultorea, molto simile a quella dell'oreficeria ad alveoli, presuppone l'utilizzo di paste vitree, stucchi o smalti policromi di riempimento nelle parti grezze. Per lavorazione e prove-

nienza comune, il frammento è da porsi in relazione con altri pezzi analoghi (Pavia, Musei Civici) e con la lapide di Aldo (Milano, Musei Civici del Castello). (DR)
*Bibliografia*: MAJOCCHI 1903, p. 205; SCHAFFRAN 1942, p. 77; PANAZZA 1953, pp. 212-213; ARSLAN 1954, II, p. 517; ROMANINI 1969, p. 246; SEGAGNI-MALACART 1987, pp. 378-379; ROMANINI 1990.

**VII.21 Pluteo in marmo da Santa Maria di Castelseprio, Varese**
VII secolo
Museo Civico, Gallarate (Varese)

Lastra lavorata a incisione, incorniciata da una doppia fascia. Superficie centrale decorata da quattro archi a tutto sesto impostati su colonnine con capitelli corinzi trilo-

bati; sotto gli archi, quattro croci latine a braccia patenti. La figurazione non è centrale, ma sulla sinistra. La particolare disposizione dell'ornato del pluteo, vuoto sulla destra, è probabilmente dovuta all'uso della tecnica a spolvero, riproducendo un modello disegnato su cartoni preparatori.
Per la tipologia tardoantica e per la trattazione a graffito della superficie, si veda la scheda sul pluteo di Monza. (DR)
*Bibliografia*: BOGNETTI 1948, pp. 11-511; ID. 1952, pp. 71-136; ID. 1954, pp. 57-90; ID. 1966, p. 276; ROMANINI 1971, pp. 448 sgg.; PERONI 1974, pp. 341-342; ROMANINI 1975, pp. 759 sgg.; RUSSO 1974, pp. 105 sgg.; VOLBACH 1974, pp. 148-149; CARAMEL 1976, pp. 137-196; ROMANINI 1976, pp. 203 sgg.; CASARTELLI-NOVELLI 1978, pp. 79 sgg.; PERONI 1979, p. 169; CASSANELLI 1987, pp. 243-245; SEGAGNI-MALACART 1987, p. 377.

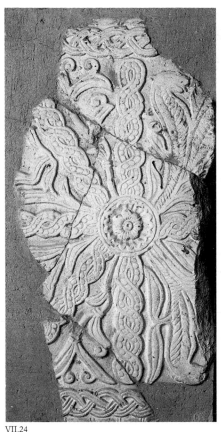

VII.24

VII.25

VII.22 **Pluteo in marmo**
57 cm (alt.), 198 cm (lung.)
VIII secolo
MLD, Modena
Inv. n. 67

Lastra divisa in cinque campi da un doppio listello liscio, incorniciata da due bande orizzontali: la superiore presenta un tralcio vegetale nascente da un cantaro che si annoda ad anelli con foglie, grappoli d'uva e uccelli; l'inferiore, un tralcio a foglie curvilinee ad andamento ondulato.
Nel campo centrale, tre coppie di animali, pavoni, leoni e cervi, affrontate a una croce a braccia patenti e borchia centrale. Nei restanti quattro campi laterali: croci gigliate, rosetta a doppia corolla e rosetta ruotante.
La lastra presenta la ripresa di tematiche

simboliche paleocristiane – come quella dei pavoni affrontati alla croce o la disposizione centrica della figurazione – tradotte in un rilievo lineare e bidimensionale. La scultura, estremamente raffinata, trova riscontro in altre eleganti opere altomedievali come nel pavone di Brescia (Museo Cristiano), negli archetti del battistero di Callisto (Cividale, Museo Archeologico) e il cosiddetto sarcofago di Teodote (Pavia, Musei Civici) anche se, in confronto a quest'ultimo, il pluteo modenese conserva maggiore naturalismo. (DR)
*Bibliografia*: TOESCA 1927, p. 278; KAUTZSCH 1941, p. 14; SANDONNINI 1943, p. 55; BORGHI 1943, pp. 73-74; CECCHI 1969, pp. 364-365; L'ORANGE 1974, p. 442; ROMANINI 1975, p. 769; CASARTELLI-NOVELLI 1978, pp. 18-19; TROVABENE 1984, pp. 513-610; ID. 1984, pp. 74-75.

VII.23 **Pluteo in marmo**
62 cm (alt.), 200 cm (lung.)
VIII secolo
MLD, Modena
Inv. n. 68

Lastra divisa in sei campi da un listello bipartito; due, rettangolari di cornice, presentano: uno, il superiore, un tralcio vegetale ad anelli con foglie, grappoli d'uva e animali; l'altro, l'anteriore, un tralcio a foglie gigliate curvilinee che, sulla destra, includono un animale. Nei campi centrali, alternati a riquadri con rosette concentriche e croci gigliate di diversa fattura, un grifone alato e un'aquila su una lepre. La lastra – che per tecnica e per motivi decorativi simili, si collega al pluteo n. VII.22 – propone una scansione ritmica e giustapposta di riquadri simbolici figurati, alternati ad altri,

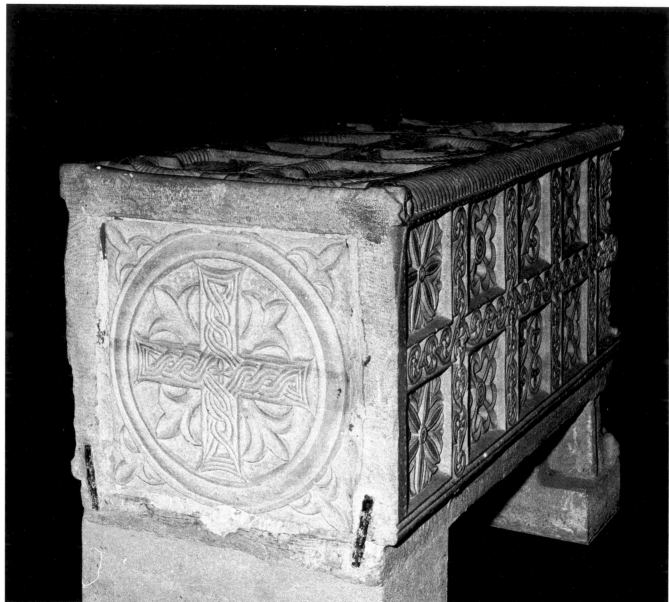

VII.26

astratti e geometrici. La figurazione, ove manca un centro focale, trova riscontri tipologici con altre sculture altomedievali solo per singoli temi decorativi. (DR)
*Bibliografia*: KAUTZSCH 1941, p. 15; SANDONNINI 1943, p. 55; BORGHI 1943, pp. 73-74; L'ORANGE 1974, p. 442; CECCHI 1969, p. 365; TROVABENE 1984, pp. 513-610; ID. 1984, pp. 77-79.

### VII.24 Lastra frammentaria in marmo
86 cm (alt.), 40 cm (lung.)
VIII secolo
MLD, Modena
Inv. n. 83

Lastra, molto consunta, incorniciata da un astragalo a doppi segmenti e da una matassa tripartita a treccia lenta; il campo centra-le presenta una croce multipla a sei matasse semplici perlinate e sei racemi vegetali a foglie lanceolate di cui alcune a protomi animali. All'incrocio delle matasse e dei racemi è situata una rosetta a doppia corolla inscritta in un cerchio doppio.
La lastra presenta motivi decorativi di ascendenza diversa, come le matasse perlinate, che trovano riscontro nella oreficeria "colorata".
Le stesse sono presenti sugli archi del battistero di Callisto (Cividale, Museo Archeologico). Il tema del racemo a protomi animali, di origine orientale, è confrontabile con la lastra raffigurante draghi marini a Pavia (Musei Civici) e con i plutei di Sigualdo e Paolino a Cividale. (DR)
*Bibliografia*: SANDONNINI 1943, p. 49; BORGHI 1943, p. 73; QUINTAVALLE 1964-1965, p. 43; TROVABENE 1977, pp. 354-357; ID. 1984, pp. 99- 100.

### VII.25 Frammento di lastra in marmo
33 cm (alt.), 45 cm (lung.)
VIII secolo
MDL, Modena
Inv. n. 91

Frammento decorato, nel campo centrale, dalle zampe posteriori di un animale; nel campo sottostante da una matassa tripartita a tre anelli che includono tre borchie; nella zona inferiore, da un astragalo a doppi segmenti (appena leggibile); nel campo destro, da una palmetta polilobata e da un cerchio a matassa doppia; nella zona sinistra, da un giglio scanalato, da un piccolo disco concentrico e una zampa di animale. La lastra, di raffinata lavorazione a piani inclinati e levigati, mostra affinità con opere pavesi più note (per esempio il frammento di Corteolona, Musei Civici), appartenenti alla cosiddetta Rinascenza liutprandea.

Singoli motivi, poco leggibili, data la lacu-
nosità del pezzo, sono estremamente diffu-
si nella scultura altomedievale. (DR)
*Bibliografia*: BORTOLOTTI 1881, pp. 76-77;
ROHAULT DE FLEURY 1883, III, pp. 21-22;
BORGHI 1943, p. 74; ROMANINI 1969, p.
259; TROVABENE 1984, p. 112; ROMANINI
1990.

## VII.26 Urna di Santa Anastasia (cosiddetta) in marmo

57 cm (alt.), 67 cm (larg.), 137 cm (lung.)
VIII secolo
Abbazia di Santa Maria in Sylvis,
Sesto al Reghena, cripta

Lato superiore diviso in tre zone: nelle par-
ti superiore e inferiore, quattro archi a gatti
rampanti su colonnine tortili che inquadra-
no quattro alberi a volute e racemi. Al cen-
tro, un cerchio a spina di pesce include una
croce a braccia patenti decorata da un tral-
cio di trifoglio; negli spazi di risulta, due
fiori e due gigli. Fianco destro: otto riqua-
dri separati da una cornice a tralcio di trifo-
glio che includono rosette o croci gigliate;
nel lato sinistro, due archetti su colonnine
tortili e alberi simbolici.
Fianco sinistro: dieci riquadri divisi come il
fianco precedente; unica variante nei due
riquadri centrali a tralcio di trifoglio a volu-
te. Lati brevi: due croci incluse in un cer-
chio tripartito, decorate da matasse intrec-
ciate con rosetta centrale; spazi di risulta
occupati da quattro gigli. L'opera – in ori-
gine una cattedra vescovile – presenta mo-
tivi comuni alla coeva scultura omayyade
della Siria, sia per la trattazione del rilievo,
sia per elementi figurativi. In particolare,
concordanze precise si rilevano su una ba-
laustra in stucco nel castello di Khirbat al
Mafiar (presso Gerico). (DR)
*Bibliografia*: SCHAFFRAN 1942, pp. 27-37;
CECCHELLI 1943, pp. 71-72; GEROMETTA
1957, pp. 16 sgg.; FURLAN 1968, pp. 20 sgg.;
GABERSCEK 1972, pp. 109-115; MENIS 1972,
pp. 99-107; GABERSCEK 1973, p. 383; GIO-
SEFFI 1974, pp. 337-351; GABERSCEK 1976,
pp. 467-487; GIOSEFFI 1977, pp. 20, 36;
L'ORANGE 1979, p. 144; GABERSCEK 1980,
pp. 381-399.

## VII.27 Lastra frammentaria del vescovo Lopiceno in marmo

39 cm (alt.), 71 cm (lung.)
VIII secolo
MLD, Modena
Inv. n. 87

Lastra iscritta, incorniciata da un motivo a
"S" bisolcate e intrecciate che includono

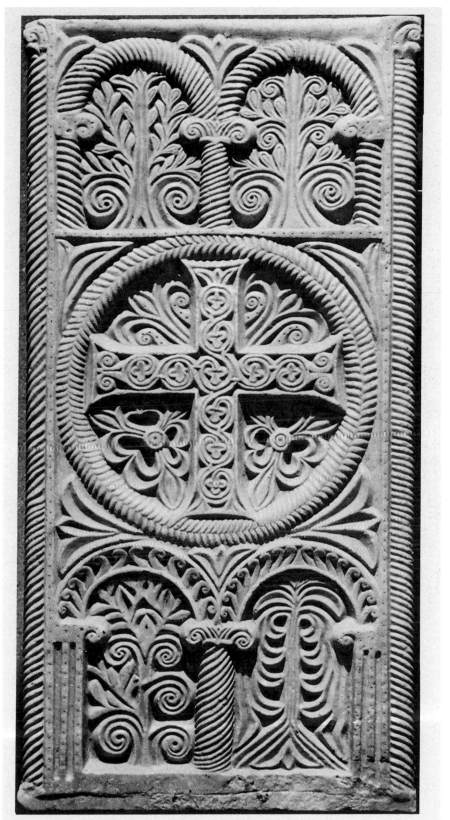

VII.26

VII.27

VII.28

foglie, grappoli d'uva, gigli e palmette. Nella parte sottostante, sotto una ulteriore cornice ad astragalo a doppi segmenti, si sviluppa l'iscrizione ("...STE LOPICENUS LICET I..."). Nel campo inferiore, oltre al monogramma del vescovo, una croce a braccia patenti a estremità a volute da cui dipartono due lemnischi, di cui il sinistro termina con un fiore forato ai vertici interni.

La lastra – datata all'VIII secolo sia per i caratteri paleografici, sia per i riferimenti storici – appare tipologicamente prossima a opere di area lombarda, soprattutto per il motivo della cornice, che pare una evoluzione dei margini decorati delle epigrafi pavesi (da casa Anelli, Pavia, Musei Civici). La scultura, inoltre, è in relazione con le tecniche proprie dell'oreficeria alveolata, per l'uso del trapano che sottolinea l'intera figurazione. (DR)

*Bibliografia*: PATETTA 1909, pp. 348-362; KAUTZSCH 1941, p. 14; SANDONNINI 1943, p. 58; BORGHI 1943, p. 75; GRAY 1948, p. 71; CECCHI 1969, p. 363; L'ORANGE 1974, p. 442; RUSSO 1974, pp. 115-116; MONTORSI 1976, p. 95; CASARTELLI-NOVELLI 1978, p. 18; PERONI 1979, p. 170; TROVABENE 1980, p. 704; ID. 1984, pp. 105- 106; SEGAGNI-MALACART 1987, p. 384.

VII.28 **Capitello in pietra locale**
30 cm (alt.); abaco: 52 × 53 cm
prima metà del X secolo
MPC, sala XXIV, Capua

Il capitello, di forma cubica, ha le facce ornate con incavi piramidali, disposti su quattro file. Il modulo geometrico adottato è quello del quadrilatero, attraversato da una diagonale. La svolta d'angolo è sottolineata da una profonda scanalatura, chiusa in basso da una linguetta e in alto da un risvolto aggettante, in altri esemplari della stessa regione percorso da striature sul dorso.

L'apparato decorativo del pezzo capuano ritorna in molte sculture della Longobardia minore, a Capua stessa, a Benevento, Sant'Agata dei Goti, Sant'Angelo in Formis, Salerno, San Vincenzo al Volturno, ecc. Stilemi e modalità operative sono tratte con ogni verosimiglianza dall'oreficeria cosiddetta alveolata o dalla tecnica dell'intaglio in materie cedevoli, quali legno e stucco. Ricondotto da alcuni studiosi a una genesi normanna, e quindi a epoca tarda, (SCHWARZ 1942-44; CANALE 1959), il fenomeno è stato a giusta ragione considerato prodotto della civiltà longobarda (CIELO 1978), pur nella consapevolezza dell'impossibilità di precisare aree-madri e primogeniture, stante l'ampia diffusione, geografica e cronologica, del tema. Fatta eccezione per qualche esemplare in area anglo-

normanna, tra XI e XII secolo, tuttavia è solo nella Longobardia minore che il motivo viene elevato a principio stilistico di base nella decorazione di capitelli. Per quanto concerne la cronologia del manufatto capuano, ancorata agli inizi del XII secolo, pare ragionevole una sua anticipazione alla prima metà del X secolo, per la serie di rimandi interni alle opere prodotte tra IX e X secolo dalle attive officine operanti in città. (FA)
*Bibliografia*: VENDITTI 1967, fig. 384; STARACE 1974, p. 119; CIELO 1978, p. 178.

VII.29

### VII.29 Frammento di pluteo di recinzione in pietra locale
55 cm (lung.), 44 cm (alt.), 11 cm (spess.)
seconda metà del IX secolo
MPC, sala XXIX, Capua

È parte di un pluteo il cui ornamento è costituito da due cerchi concentrici tra loro annodati e intessuti con nastri viminei a tre capi. Gli spazi di risulta sono riempiti da un giglio, da un rosone e dalla terminazione a voluta del cerchio esterno. Nel campo centrale si svolge un viluppo di nastri bisolcati, mentalmente ricostruibile nel suo ordinamento completo sul modello del ben noto pluteo nella chiesa di San Colombano a Bobbio (TOESCA, fig. 257,1).
Per stile e scelte tematiche il rilievo capuano ha relazioni sia con il ricordato pluteo di Bobbio, datato nell'VIII secolo, che con sculture di Roma, riferite alla prima metà del IX secolo (MELUCCO VACCARO, nn. 5, 70, 40, 89; TRINCI CECCHELLI, nn. 14, 15). Tenuto conto della sua più che probabile provenienza da Capua, fondata solo nell'856, appare congruente una datazione nella seconda metà del IX secolo, prima comunque che nella regione prenda slancio l'influsso bizantino. (FA)
*Bibliografia*: CATTANEO 1889, p. 169; ACETO 1978A, pp. 3-4.

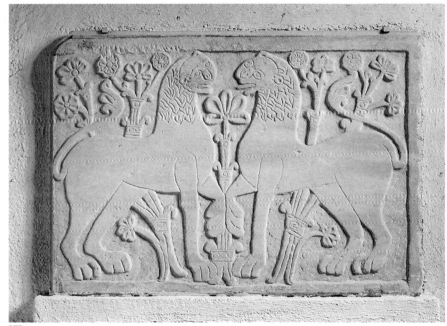
VII.30

### VII.30 Pluteo di recinzione in marmo bianco
110 cm (lung.), 77 cm (alt.), 4 cm (spess.)
inizi del X secolo
MPC, sala XXIV, n. 5, Capua

Venuto alla luce agli inizi del nostro secolo durante il restauro della chiesa capuana di San Giovanni a corte, è stato trasferito al Museo dopo la seconda guerra mondiale. Il pluteo raffigura due leoni simmetricamente affrontati al sacro "hom", "l'albero della vita" di lontana ascendenza orientale. Altri due alberi, legati in più parti con borchie, si dispongono sul fondo a colmare il piano della lastra.

VII.31

VII.33

VII.32

VII.34

La scelta del tema e la sua traduzione nei termini di una elegante cifra ritmica sono state concordemente ricondotte a un diretto ascendente orientale-bizantino, mediato da manufatti delle arti suntuarie – stoffe in primo luogo – largamente importati in Campania (VOLBACH 1942). Contrastanti pareri sono stati espressi, invece, dagli studiosi a proposito della datazione del pluteo, che si è fatta oscillare dal IX secolo alla fine dell'XI. I pochi punti di riferimento sicuri finora acquisiti in relazione ad altre sculture della regione di analoga estrazione stilistica, a Cimitile (BELTING 1962; PANI ERMINI 1978) e a Napoli (ACETO 1978), orientano per una data agli inizi del X secolo. (FA)

*Bibliografia*: TOZZI 1931-32, p. 511; GRAY 1935, p. 198; VOLBACH 1936, p. 87; ID. 1942, p. 179; CAUSA, 1953, p. 349; MORISANI 1963, p. 93; GRELLE 1964, p. 172 nota 23; VENDITTI 1967, p. 606; HERBERT 1977, p. 8; GRABAR 1974, p. 39; ROTILI 1978, p. 281; THIERY 1978, p. 651; MAGNI 1982, p. 117; FABRIOLI CAMPANATI 1984, pp. 218, 257.

## VII.31 Capitello in pietra locale probabilmente dalla chiesa di San Giovanni dei Landepaldi
57 cm (alt.); abaco: 65 × 66 cm
fine del IX - inizi del X secolo
Palazzo Fieramosca, Capua

Proviene probabilmente, con altri due esemplari reimpiegati nel cortile del medesimo palazzo, dalla distrutta chiesa di San Giovanni dei Landepaldi o dei Nobiluomini, costruita nelle adiacenze.
Il calato è scandito da una corona di otto rami di palma, debolmente rilevati sul piano di fondo. A circa metà altezza, da una sorta di aggettante mensola con il rovescio striato, si levano due robuste fettucce che muovono in opposta direzione: la fettuccia interna piega a ricciolo verso il centro del nucleo; l'altra, staccando a giorno dal calato, piega verso lo spigolo, unendosi a quella della faccia contigua, in modo da formare una sorta di tesa nervatura di scarico. Il corredo ornamentale è completato da altre due fettucce desinenti a ricciolo che, su ogni lato, corrono parallele all'abaco.
Nelle sue rudi accentuazioni plastico-chiaroscurali, il pezzo capuano–certamente il più bello della serie che annovera, nella stessa città, un esemplare in San Giovanni a Corte e un altro nel pronao di San Lorenzo *ad crucem* – costituisce una delle più fantasiose invenzioni degli artefici della Longobardia minore, nella quale si combinano spunti naturalistici e modalità operative e ornati mutuati con ogni verosimiglianza dall'intaglio su legno. Per rimandi interni

alla scultura capuana è databile alla fine del IX secolo o agli inizi del seguente. (FA)
*Bibliografia*: CATTANEO 1889, p. 137; BERTAUX 1904, p. 86; CHIERICI 1934, pp. 543-544; VENDITTI 1967, p. 606; ZAMPINO 1968, p. 148 nota 14; GABORIT 1968, p. 31; DI RESTA 1970, p. 54; ROTILI 1974, p. 227; ROBOTTI 1974, p.8; ROTILI 1978, p. 269; L'ORANGE-TORP 1979, pp. 133,175; DI RESTA 1980, pp. 565-567; DI RESTA 1983, pp. 113-114.

## VII.32 Capitello a stampella in marmo bianco
18 cm (alt.); abaco: 46 × 18 cm
fine dell'VIII - inizi del IX secolo
MS, sala XXIV, n. 24, Benevento
Inv. n. 6569

Una delle facce maggiori è armonicamente campita da un cespo con foglie, rosette e pomi; la faccia corrispondente, divisa in due settori da un torciglione, presenta nell'ordine inferiore un pomo tra due rosette e, in quello superiore, un tralcio a voluta, con palmette stilizzate nelle anse. Le facce minori, inclinate, sono a loro volta campite da un altro cespo.
La condotta plastica sorvegliata e gli accenti naturalistici dell'elemento vegetale hanno fatto orientare per una datazione alla fine dell'VIII secolo o agli inizi del IX, nel momento in cui sia l'ambiente di corte che l'attività delle officine beneventane appaiono contrassegnati da una forte inclinazione al recupero delle forme tardoantiche. (FA)
*Bibliografia*: ROTILI 1966, p. 64; ID. 1978, p. 279; ID. 1986, p. 205.

## VII.33 Frammento di transenna in pietra locale probabilmente dalla chiesa di San Costanzo
48 cm (lung.), 37 cm (alt.), 8 cm (spess.)
fine del X secolo
Convento di San Francesco, Benevento

Proviene probabilmente dalla distrutta chiesa di San Costanzo a Benevento. Fu rinvenuto nel 1965 durante i lavori di restauro del convento, murato nello stipite di una monofora al primo piano.
Al centro, entro un clipeo inquadrato da un elegante tralcio di carnosa e naturalistica fattura, campeggia una frammentaria figura di Evangelista.
Nella sagoma del corpo, appiattita e come ritagliata, e nel panneggio trattato a superficiali incisioni lineari, affiorano in modo palese stilemi presi a prestito dalla pittura bizantina.
La transenna costituisce una delle tante testimonianze di scultura figurata prodotte,

dagli inizi del X secolo, dalle officine campane, proprio sotto la suggestione della cultura bizantina. Per ricchezza e varietà dei manufatti il fenomeno ha paralleli solo in regioni, quali la Puglia, Venezia e tutta la fascia alto-adriatica, più direttamente aperte a contatti con i paesi del bacino medio-orientale. Il tema ha sviluppi in un gruppo di bassorilievi capuani, nel duomo e nel Museo Provinciale Campano, per talune caratteristiche databili, però, già nell'XI secolo. (FA)
*Bibliografia*: ROTILI 1966, pp. 43-45; ID. 1978, p. 279; ID. 1986, p. 202.

## VII.34 Frammento di pluteo in pietra calcarea locale
74 cm (lung.); 42 cm (alt.), 7 cm (spess.)
X secolo (?)
MS, Benevento, sala XXIV, n. 13
Inv. n. 6586

Il frammento è all'incirca un quarto di un pluteo di dimensioni canoniche. Entro una cornice modanata un nastro a fettuccia forma una serie di quadrilobi collegati tra loro e includenti foglie di acanto. Nel quadrilobo centrale campeggiava una croce, di cui sopravvive solo il braccio inferiore. Altre foglie di acanto e rosette entro cerchi riempiono gli spazi di risulta.
La fattura nitida e incisa degli ornati, ottenuta con un intaglio secco e netto nei contorni, e la scelta del repertorio decorativo hanno una indiscutibile referenza bizantina. Discordi pareri sono stati espressi sull'epoca del pluteo. A riguardo non convince del tutto la proposta di arretrarla al VI secolo (FARIOLI CAMPANATI 1982, p. 253), in ragione del processo di stilizzazione osservato (ROTILI 1966, p. 56) in alcune parti della lastra, difficilmente ancorabili prima dell'VIII secolo. V'è semmai da domandarsi se il pluteo non possa trovare posto accanto al consistente gruppo di sculture campane prodotte nel corso del X secolo, in connessione con la forte ripresa politica e culturale di Bisanzio nell'Italia meridionale. (FA)
*Bibliografia*: ROTILI 1966, PP. 55-56; ID. 1981, P. 859; FARIOLI CAMPANATI 1982, pp. 215, 253; ROTILI 1986, pp. 203, 207.

## VII.35 Protiro
fine del IX - inizi del X secolo
Chiesa dei Santi Martiri, Cimitile, fianco settentrionale della chiesa

Due pilastrini scolpiti, coronati da capitelli corinzi, sostengono due architravi, con una estremità ammorsata nella parete e l'altra libera, desinente all'esterno in forma di

BASILICA DE' SS· MARTIRI·
IN QLE É VN INTIERO POZZÓ· PIENO DE COR
PI E SANGVE DELLI SODETTI TRE· SI SENTE BOLLI
RE NEL LORO NATALI· VNA DONNA INCREDVLA VI
CALÒ LA CORONA E VENNE SÌ PIENA DE SAN
GVE LE CVI GOCCIOLE INCAVORNO IL MARMO·
A MAN DESTRA SI VEDE IL LVOGO· OVE
S·FELICE FV DIFESO DALLE TELE D'ARAGNI·

VII.36

mensola fogliata. I pilastrini, simili tra loro, presentano una decorazione diversa sulle quattro facce: su quella frontale, losanghe perlinate includenti rosette; su quella posteriore, foglie e fiori stilizzati in un intreccio cosiddetto "di tipo greco"; su quella interna, un girale con foglie nelle volute; sulla corrispondente, esterna, un tralcio di vite includente nelle sue anse, alternativamente, foglie e grappoli d'uva. La copertura del protiro è a botte. Le mensole recano incisa sull'abaco la seguente iscrizione: LEO TERTIUS (a sinistra) EPISCOPUS FECIT (a destra). Il protiro, ritenuto il più antico di tali organismi in Italia, ha sempre attirato l'attenzione degli studiosi, anche per la qualità dei rilievi, a lungo considerati dell'VIII secolo. È stato il BELTING, in tempi relativamente recenti (1962), a posticiparne la cronologia intorno al Novecento, epoca nella quale risulta documentato l'episcopato di Leone III, committente dei lavori. Stilisticamente le sculture fanno gruppo con altre nella

stessa Cimitile, a Napoli, Capua, Salerno, Sorrento, Ravello, tutte connotate da una medesima referenza a moduli formali e iconografici classico-bizantini. Le affinità tra queste opere sono tanto serrate da far pensare all'attività di un'unica bottega impiantata a Napoli. (FA)

*Bibliografia*: CATTANEO 1889, pp. 75-77; BERTAUX 1904, p. 73; RIVOIRA 1908, pp. 272-273; TOESCA 1927, p. 132; TOZZI 1931, pp. 275-277; VOLBACH 1936, p. 82; LAVAGNINO 1936, p. 162; CECCHELLI 1958, pp. 382, 404; CHIERICI 1959, p. 130; BELTING 1962, pp. 136-152; VENDITTI 1967, p. 536; ID. 1969, p. 820; ROTILI 1969, p. 916; PANI ERMINI 1978, pp. 179-181; ROTILI 1978, p. 268; BELTING 1978, pp. 183-184; ROTILI 1978a, pp. 43-49; FARIOLI CAMPANATI 1982, pp. 255-256; ACETO 1984, pp. 58-59.

VII.36 **Lastra ad arco pertinente a ciborio in marmo bianco**

107 cm (lung.), 70 cm (alt.) 9 cm (spess.)
prima metà del IX secolo
Cattedrale di San Michele Arcangelo,
Caserta Vecchia

Sistemata in un deposito, faceva quasi certamente parte del corredo della chiesa di fondazione altomedioevale.
La metà sinistra della lastra è stata riscalpellata e incrostata di tessere musive tra la fine del XII secolo e i primi anni del XIII. Nella parte residua originaria, nastri viminei bisolcati in forma di doppie spirali percorrono la ghiera dell'arco, per interrompersi al centro, in corrispondenza di una croce latina. Nel pennacchio è raffigurato un pavone simbolico nell'atto della *Adoratio crucis*. Il coronamento è scandito da una teoria di archetti ciechi, profilati lungo il margine inferiore da un classicheggiante motivo a canna. Rilievi di analoga destinazione e con un affine corredo ornamentale sono ricorrenti nella produzione scultorea altomedioevale

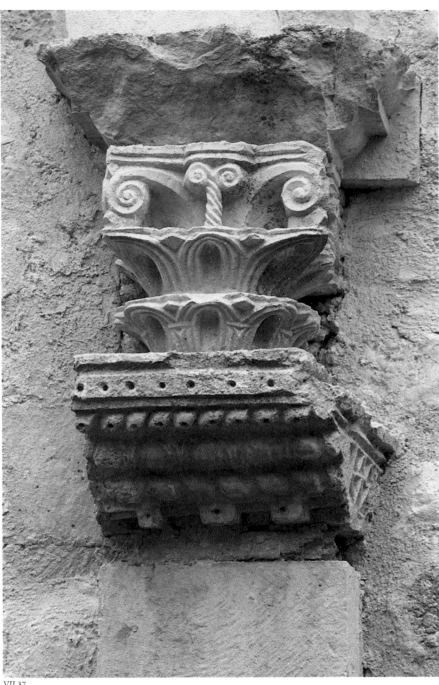

VII.37

della nostra penisola (PANI ERMINI 1974, p. 64; FATUCCHI 1980, pp. 115-116), ma rari in Campania, dove se ne conoscono solo due altri esempi, uno a Gaeta e l'altro a Ravello (ACETO 1978, pp. 260-261; ID. 1984, p. 53). Di particolare significato sono le somiglianze con un cospicuo gruppo di rilievi romani, datati tra la fine dell'VIII secolo e la metà del IX (PANI ERMINI 1974 a). L'uso di nastri viminei bisolcati come elemento base della decorazione, documentato in molte altre sculture – in parte inedite – della Longobardia minore e della fascia costiera campana, da Gaeta sino ad Amalfi, con ogni verosimiglianza va ricondotto all'ascendente esercitato dai modelli di Roma, dove, nel corso del IX secolo, tale produzione conosce uno straordinario sviluppo. (FA)
*Bibliografia*: D'ONOFRIO 1974, pp. 61,94 nota 42; PANI ERMINI 1974, p. 64; RUSSO 1974, p. 64; ACETO 1984, p. 54.

## VII.37 Capitello in pietra locale
metà dell'VIII secolo
Chiesa di San Pietro ad oratorium, Capestrano (l'opera è stata rubata nel mese di aprile 1990)

Pertinente a qualche perduto arredo plastico della chiesa, è incongruamente collocato a lato del portale minore, che si apre sul fianco destro della chiesa. Il nucleo del capitello è fasciato da una serie di archetti, in due ordini sovrapposti, in parte lavorati a giorno. Nella parte superiore, da un gallone a torciglione posto al centro di ogni faccia, muovono in direzione opposta, verso gli spigoli, due caulicoli per lato.
Di articolata e potente fattura, nella sua astratta bellezza scevra da ogni riferimento sia alla natura che a modelli antichi, l'esemplare di San Pietro ad Oratorium ha precise corrispondenze con analoghi manufatti localizzati nei territori longobardi dell'Italia centro-settentrionale: a Lucca, Arezzo, Bardolino, Milano, Cremona, Aquileia (TAGLIAFERRI 1981, pp. 82-83). Un arco di riferimenti ampio e tanto più significativo nelle sue implicazioni, ove si consideri che il pezzo abruzzese, stilisticamente ancorabile intorno alla metà dell'VIII secolo, con ogni probabilità va messo in connessione con un edificio, la cui fondazione, antiche carte di archivio e una epigrafe sul portale centrale dello stesso, datata nel 1100, riferiscono alla generosa committenza dell'ultimo re longobardo, Desiderio, la cui figlia Adelperga era andata in sposa al duca Arechi II. Con altri fatti, il capitello fornisce una preziosa attestazione degli stretti legami di natura familiare, politica e culturale intercorrenti tra il *Regnum* e la Longobardia minore. (FA)
*Bibliografia*: Inedito.

# VIII
# LA PITTURA

## La pittura e la miniatura
*Giuseppe Bergamini*

La pittura relativa al periodo della dominazione longobarda in Italia è caratterizzata da una pluralità di tendenze che possono essere indicate, in estrema sintesi, da una parte nella prosecuzione di un astrattismo bizantino di accentuata aulicità, dall'altra nel tentativo di recupero della volumetria e dell'espressionismo, attraverso una popolanità locale, spesso corroborata da prestiti culturali e iconografici europei e orientali.
Emblematici al proposito vanno considerati gli affreschi della chiesa romana di Santa Maria Antiqua; si veda il noto *palinsesto*, oggetto in passato di valutazioni controverse da parte della critica, con la *Madonna Regina* databile al regno di Giustino II (565-578), l'*Angelo bello* e il viso di una *Madonna Annunciata* del VI-VII secolo (con stilemi orientaleggianti di gusto ellenistico), i *Santi Padri* del 649 (con modi già provinciali). Altri affreschi della stessa chiesa implicano situazioni ancora diverse e soprattutto si caratterizzano come prodotto di artisti ora di formazione culturale molto elevata, per il quale Ragghianti parla di "pittoricismo compendiario", ora di tono più decisamente popolare, quale l'artista della *Crocifissione*, dove alla ieraticità di matrice bizantina (e all'iconografia cara alla pittura siriaca, evidenziata dal Cristo che indossa il tipico *colobium* dei sacerdoti orientali) si oppongono una solidità tutta romana delle figure e un insistito verismo (perfino i cunei messi a sostenere la croce) nella traduzione puntuale dell'episodio.
Espressione di una cultura figurativa di difficile definizione ma certo non lontana per problematiche da quella riscontrabile a Roma, è il ciclo degli affreschi che decorano la piccola

chiesa di Santa Maria foris portas a Castelseprio presso Varese, senza dubbio i più belli del periodo altomedioevale e capolavoro in assoluto. Un *unicum* che nei meno di cinquant'anni trascorsi dalla scoperta (1944) ha portato gli studiosi a esprimere giudizi spesso assai discordanti sia per quanto riguarda l'ambito artistico entro il quale situare le pitture, sia per la loro datazione, posta ora al VII ora all'VIII secolo, ma anche al VI o al IX-X. Senza entrare nel merito si possono ricordare le diverse ipotesi che li vogliono sia emanazione della cultura della Gallia tardo romana, che della rinascita ellenistica nell'Oriente bizantino preiconoclasta o della cosiddetta rinascita macedone posticonoclasta o di quella carolingia dominata dal classicismo di stampo occidentale. Comune è sempre stato tuttavia il giudizio sulla qualità, eccezionale, degli affreschi.
Il Maestro di Castelseprio, che si ispira per l'iconografia ai Vangeli apocrifi di Giacomo e dello pseudo-Matteo diffusi in Oriente, è una personalità altissima ed estremamente colta. Alla base della sua cultura sembra esserci la tradizione ellenistica bizantina (del tipo della pittura di Kalenderhane Camii di Istanbul, complesso che basterebbe di per sé – come scrive la Romanini – "ad attestare la presenza nel VII secolo bizantino di momenti che possono a buon diritto ritenersi formativi del particolare classicismo drammatico e intimista di Castelseprio"), ma anche ricordi – che Gioseffi definisce "neopompeiani" – della pittura compendiaria tipica della cultura tardo antica. Va detto che il movimento delle figure, certe pennellate "strisciate", certe linee saettanti e guizzanti non trovano

riscontro in altri monumenti coevi né successivi. È stato invece istituito un confronto preciso tra l'asinello del *Viaggio a Bethlem* con la sinopia di analogo soggetto esistente in un altro ciclo pittorico del periodo longobardo, quello di San Salvatore in Brescia, databile al 760 circa e raffigurante *Storie della vita di Maria e di Gesù*. L'evidenza del confronto (le due figure sono quasi sovrapponibili), pur mitigata dalla diversità della tecnica (la sinopia presenta una libertà di mano e di disegno che non sempre viene tradotta con uguale forza nell'affresco), non può comunque non far pensare a una continuità di discorso in terra lombarda, come tra l'altro dimostra anche il recente ritrovamento di pitture murali nella torre del monastero di Torba.
Anche nei restanti affreschi di Brescia sembrano prevalere componenti più "italiche", una robustezza plastica e un senso drammatico della narrazione che li apparentano da un lato alle pitture beneventane del tempo di Arechi II (762 ca., *Angelo Annunziante, Storia di San Zaccaria, Visitazione*, in Santa Sofia), dall'altra alle più significative manifestazioni pittoriche dell'arco alpino, dagli affreschi di Münster a quelli di Malles. A determinare il formarsi di una pittura "bresciana", componente non secondaria è stata ritenuta la presenza in città di opere, come il *Dittico di Boezio*, in cui le miniature che decorano l'interno delle valve parlano quel linguaggio tardo-romano che fa capo a Santa Maria Antiqua.
Partecipano, in parte almeno, alla cultura che sta alla base della decorazione di San Salvatore gli affreschi del Tempietto Longobardo di Cividale del Friuli (e *Cristo Logos tra gli arcangeli Michele e Gabriele* e

alcuni *martiri* nella parete d'ingresso, *Sant'Adriano* in quella settentrionale) per i quali varie datazioni sono state proposte dall'VIII al X secolo. Dalla Barba Brusin e Lorenzoni, ad esempio, riprendendo l'ipotesi del Torp sulla contemporaneità o addirittura identità di mano degli affreschi del Tempietto con quelli di San Salvatore, da Panazza ritenuti dell'inizio del IX secolo, ne hanno collocato l'esecuzione allo stesso momento. È preferibile tuttavia attenersi alle ipotesi del Torp e del Porter – ultimamente ribadite da Gioseffi, Tavano e altri – sulla datazione per entrambi i cicli al 760 circa. Come chiarisce Tavano "tale cronologia è confortata da indizi e argomentazioni d'ordine storico-politico-culturale tanto per quel che riguarda la situazione di Cividale nell'ambito del ducato e del regno, quanto per quel che si riferisce al regno longobardo in se stesso e in ordine alla sua politica verso Roma e ai relativi contatti e confronti". Nella fissità delle posizioni, nei tratti espressionistici dei volti, esaltati dall'uso di terre verdi per dare effetti chiaroscurali, si ritrovano affinità iconografiche e tecniche con le pitture di Santa Maria Antiqua; siamo di fronte a quella rinascita artistica che viene detta "liutprandea" o "desideriana", "che però ha a monte la perentoria esemplarità 'classica' e organica di opere prodotte da artisti profughi dal vicino Oriente per effetto dell'avanzata islamica e delle persecuzioni iconoclastiche, e accolti a Roma da papi siriaci e quindi invitati a operare anche nell'ambito della corte regia e delle minori corti longobarde in Italia" (Tavano). La pittura che si sviluppa in epoca longobarda a Castelseprio e a Brescia non è senza conseguenze per il successivo sviluppo dell'arte, poiché vengono poste le basi anche per un linguaggio meno intellettualistico, di più facile comprensione che – ridotto talvolta a puro vernacolo – troverà modo di esprimersi in alcune località dell'Italia settentrionale, soprattutto in Alto Adige.

In San Procolo a Naturno, a pochi chilometri da Merano, affreschi di timbro decisamente popolare nei quali il grafismo viene spinto oltre ogni limite e prende il sopravvento il gusto della narrazione (si veda il noto episodio della *Fuga di San Procolo*), si pongono come pertinenti all'orbita carolingia (la "greca" del fregio sarà componente essenziale delle pitture e delle miniature ottoniane facenti capo alla scuola della Reichenau), non privi di elementi di tradizione "celtica". Nell'orbita carolingia (inizio del IX secolo) possono essere egualmente collocati i dipinti murali di San Benedetto a Malles (nell'alta val Venosta) la cui componente classica li avvicina a quelli di San Giovanni a Münster, nell'omonima valle in Svizzera, poco oltre lo Stelvio, dov'è il più vasto ciclo monumentale dell'Alto medioevo. Per Naturno si è parlato anche di vicinanza alle algebriche composizioni grafiche dell'arte irlandese. Non pare tuttavia che si possa ragionevolmente sostenere tale ipotesi: alla cultura irlandese si deve invece far riferimento quando si vogliano individuare le peculiarità della miniatura di età longobarda, presente del resto in pochi e non significativi esempi. Se infatti vengono più volte riproposti codici miniati le cui pagine servono a illustrare la vita dei Longobardi – e tra essi celeberrimi il *Codex Legum Langobardorum*, ms. 4 di Cava dei Tirreni, il *Leges Langobardorum*, ms. 413 della Biblioteca Nazionale di Madrid, il ms. I, 2 della Biblioteca Estense di Modena – non c'è chi non veda come si tratti di codici tardi, dell'XI-XII secolo e pertanto ininfluenti sul nostro discorso. Tra i vari *scriptoria* dai quali uscirono codici in parte almeno miniati o figurati, il più celebre è quello di Bobbio, in cui si sviluppano caratterizzanti tematiche: lettere formate da intrecci geometrici o da figure umane o animali avviluppate, con presenza di elementi antropo-zoomorfi. Si tratta per lo più di iniziali miniate di non grande suggestione (come mostra, ad esempio, il ms. B 159 sup. dell'Ambrosiana di Milano eseguito nel 749 e proveniente da Bobbio), in cui soprattutto mirabile è la grafia, mentre di altro spessore culturale, di altra bellezza esteriore sono i codici prodotti alla fine dell'VIII secolo, come l'*Evangeliario*, scritto da Godescalco tra il 781 ed il 783 per ordine di Carlo Magno e decorato con miniature di insolita grandiosità da artisti di difficile collocazione (italiani?), e il *San Gregorio Magno* di Vercelli, probabilmente scritto e miniato a Nonantola, nell'abbazia fondata nel 756 da Anselmo già duca del Friuli, divenuto monaco dopo essere stato spodestato. Il codice di Vercelli, documento tra i più importanti dell'arte lombarda prima della riforma carolingia che anticipa soluzioni spaziali care al mondo ottoniano, pur nell'evidente imperizia tecnica (nella stesura dei fondi, ad esempio, a pennellate larghe e sfatte) esce dalla spiritualità del tardo antico per entrare ormai nel mondo medioevale; anche dal punto di vista cronologico, il periodo longobardo può dirsi concluso.

VIII.1 **Angelo pompeiano; Salomone con i figli Maccabei, affreschi**
VII secolo
Chiesa di Santa Maria Antiqua, Roma

Nella complessa decorazione della chiesa di Santa Maria Antiqua trovano posto episodi pittorici capaci di illuminare la conoscenza del periodo tardo antico e altomedioevale, quali il discusso "palinsesto", *Salomone con i figli Maccabei*, le *Storie di Giuseppe* e la *Leggenda dei Santi Quirico e Giulitta*, sopra la quale è affrescata la drammatica e solenne *Crocifissione* con il Cristo coperto da veste siriaca, uno dei momenti più alti della cultura figurativa dell'VIII secolo (fu eseguita al tempo di papa Zaccaria, 741-752), con richiami al mondo orientale, segnatamente palestinese. Le pitture di Santa Maria Antiqua possono essere utilmente prese in esame (*Quattro martiri*) per convincenti confronti con gli affreschi di Cividale. (GBr)
*Bibliografia*: ROMANELLI-NORDHAGEN 1964 (con bibliografia precedente); MATTHIAE 1966; RAGGHIANTI 1968, p. 408; GIOSEFFI 1973, pp. 365-381; 1983, pp. 209-210; BERTELLI 1983, pp. 54-58; ANDALORO 1988, pp. 238-240; NORDHAGEN (1986), 1988, pp. 593-624.

VIII.2 **Affreschi di Santa Maria foris portas a Castelseprio**
VII-VIII secolo

Il ciclo di affreschi che si sviluppa su due registri nella piccola abside e che illustra l'*Infanzia di Cristo*, ispirandosi ai Vangeli apocrifi, è largamente lacunoso per la caduta in più parti dell'intonaco. Nel registro superiore da sinistra si leggono le seguenti scene: *Annunciazione*, con la Vergine seduta su uno sgabello e l'angelo librato in aria; la *Visitazione di Maria a Elisabetta* (rimangono soltanto la figura della Madonna e un frammento acefalo della figura di Santa Elisabetta); la *Prova dell'acqua* (che si riferisce a una prescrizione della legge ebraica, per accertare le gravidanze sospette: secondo il Protovangelo di Giacomo, vi si sottopose Maria); il *Cristo Pantocrator* entro un tondo; l'*Apparizione dell'Angelo a Giuseppe*; il *Viaggio a Bethlem*. Nel registro inferiore (più compromesso dal tempo) si leggono gli episodi della *Presentazione al Tempio* e della *Natività* con l'*Annuncio ai Pastori*.
All'interno del piccolo arco trionfale, in alto al centro il simbolo dell'*Etimasia* (trono con la corona e la croce) affiancato da *Due Angeli in volo* che con la destra reggono il globo; più in basso, a sinistra, l'*Adorazione dei Magi*.

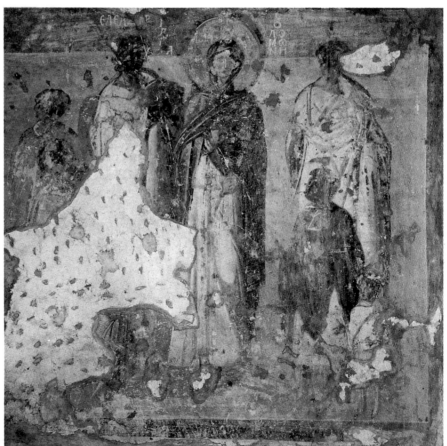

VIII.1

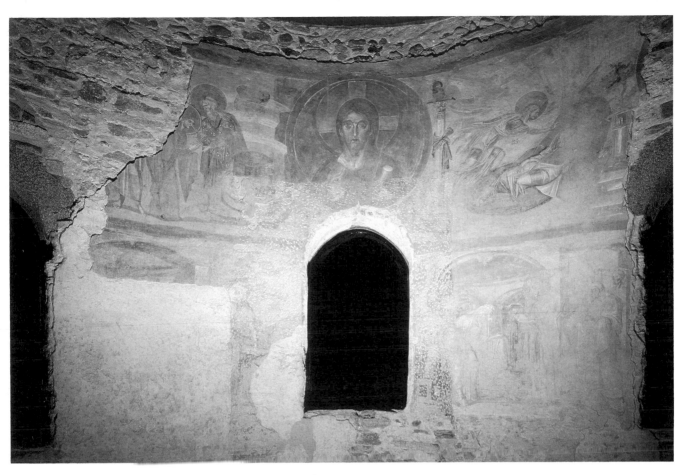

VIII.2

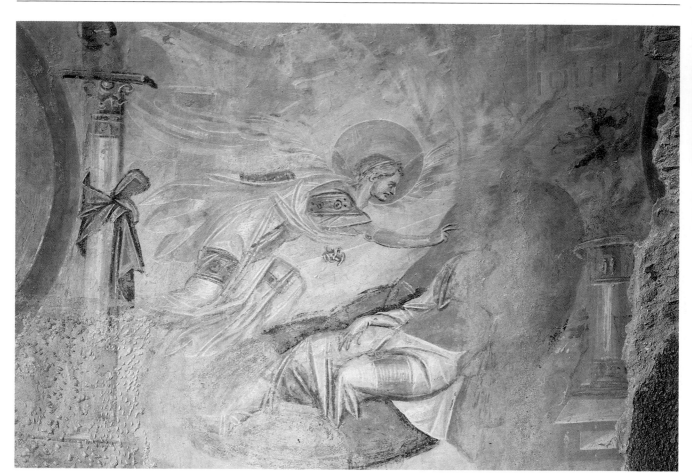

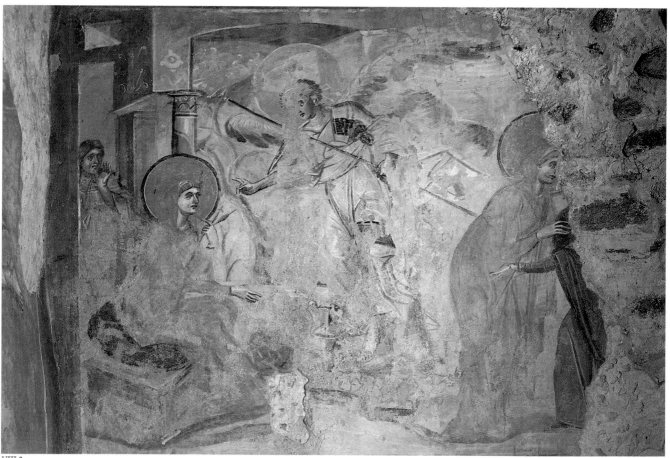

VIII.2

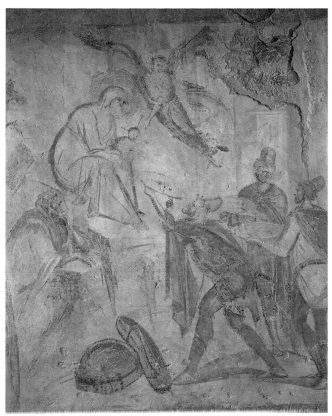

VIII.2

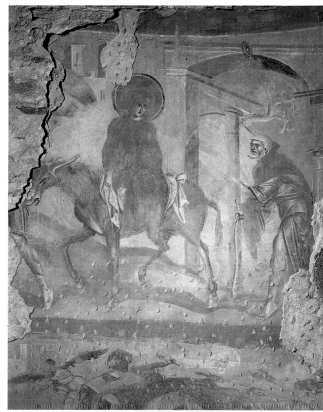

VIII.2

L'eccezionale qualità artistica degli affreschi (che il Sironi definisce "pitture e non affreschi" sul piano tecnico, in quanto "su disegni abbozzati con sinopia a 'buon fresco', l'opera venne realizzata a mezzo di una ridipintura dei medesimi colori a calce; ciò che spiega come, essendosi sfarinati tali colori, di parecchi punti dell'assieme resta ora solo l'abbozzo disegnato sottostante", 1987) non è mai stata messa in dubbio, mentre sulla datazione i giudizi sono da sempre discordanti. Le ultime ipotesi propendono per una loro collocazione al periodo tardo antico (ROMANINI 1988, RIGHETTI TOSTI CROCE 1988), alla fine dell'VIII secolo (PERONI 1984), all'inizio del IX (BERTELLI 1986, 1988). (GBr)
*Bibliografia*: SIRONI 1987, con bibliografia precedente pressoché completa; BERTELLI (1986) 1988, pp. 869-906; ID. 1988; ROMANINI 1988, pp. 228-236; RIGHETTI TOSTI CROCE 1988, pp. 237-238.

### VIII.3 **Cristo Logos fra gli arcangeli Michele e Gabriele, affresco**

metà dell'VIII secolo
Tempietto Longobardo, Cividale del Friuli

L'originale decorazione pittorica di epoca longobarda, condotta in stretta correlazione con i rilievi in stucco, copriva inizialmente almeno tre delle pareti del Tempietto secondo una organizzazione spaziale omogenea che prevedeva raffigurazioni all'esterno delle tre lunette e all'interno. Attualmente è visibile, entro la lunetta della parete occidentale formata dal celebre tralcio vitineo, il gruppo con *Cristo logos tra gli arcangeli Michele e Gabriele* e, nella lunetta della parete settentrionale, la rovinatissima figura della *Madonna in trono con Bambino* affiancata da due angeli.
Dei sei santi, cinque sono guerrieri (tra essi, nella parete settentrionale, *Sant'Adriano* – affiancato dalla scritta ..RIANVS – è il meglio conservato) e uno (a sud est) è un vescovo. L'uso di terre verdi che evidenzia soprattutto il particolare modo di rendere l'incarnato dei volti, i colori caldi e pastosi, la linea marcata, le lumeggiature, la ieraticità delle positure, costituiscono i caratteri stilistici di maggior evidenza. Messi per lo più in relazione con gli affreschi di San Salvatore a Brescia, e con alcuni di quelli di Santa Maria a Roma, gli affreschi cividalesi sono databili – insieme con l'architettura e gli stucchi del Tempietto – al tempo di Desiderio, cioè al 760 ca. (TAVANO 1975). Non mancano ipotesi di datazione al secondo decennio dell'VIII secolo (BERTELLI 1983, vi vede una certa familiarità con affreschi dell'812 in San Vitale) o al IX (DALLA BARBA BRUSIN-LORENZONI 1974). (GBr)
*Bibliografia*: TORP 1959, pp. 1-47; DALLA BARBA BRUSIN-LORENZONI 1968, pp. 3-17; LORENZONI 1974, pp. 33-40; TAVANO 1975, pp. 59-88; BERTELLI 1983, pp. 90-91; PERONI 1984, p. 260; RIGHETTI TOSTI CROCE 1988, p. 248.

### VIII.4 **Frammento d'affresco raffigurante una testa dalla chiesa di San Salvatore, Brescia**
VIII secolo
MC, Brescia

VIII.3

VIII.3

VIII.4

Nella chiesa di San Salvatore, la decorazione pittorica altomedioevale è rintracciabile (molto frammentata e situata su due strati) nella cripta della prima costruzione e nella navata, dove rimangono – oltre a brani a fresco riconducibili al vasto ciclo con storie della vita di Maria e di Cristo – splendide sinopie (*Nozze di Cana, Miracolo di Cristo, Deposizione nel sepolcro*) tra le quali la *Fuga in Egitto* è stata più volte messa in relazione con l'identica (e quasi sovrapponibile) scena del *Viaggio a Bethlem* della chiesa di Castelseprio.

Comune è l'opinione che per gli affreschi della navata si debba pensare a mani e a tempi diversi. La datazione è posta a metà dell'VIII secolo da alcuni studiosi (tra cui RAGGHIANTI 1968 e GIOSEFFI 1973: il quale ultimo dopo aver affermato che la *Fuga* di San Salvatore "non può essere *prima* del 756. Ma sarà anche *di poco posteriore* a tale data", rifiuta decisamente di accettare la datazione al periodo carolingio degli affreschi di San Salvatore e del Tempietto di Cividale), al IX secolo da altri (ad esempio PANAZZA 1978).

Quest'ultima ipotesi è stata di recente ribadita da PERONI (1983) secondo cui il ciclo bresciano sarebbe conseguente a una ricostruzione della basilica di San Salvatore avvenuta nel IX secolo. Autore degli affreschi sarebbe senz'altro un pittore uscito dalla stessa cultura orientale, ma non necessariamente dalla stessa bottega artistica, che promuove gli affreschi di Castelseprio. (GBr)

*Bibliografia*: PANAZZA-PERONI 1962; RAGGHIANTI 1968, p. 416; PANAZZA 1978, pp. 121-142; GIOSEFFI 1973, pp. 378-379; BERTELLI 1983, pp. 69-70; PERONI 1983, pp. 53-80, con ampia bibliografia precedente.

### VIII.5 Affreschi della torre di Torba (Varese)
fine dell'VIII secolo

Persa l'originaria funzione difensiva e divenuta – all'inizio dell'VIII secolo – parte integrante di un monastero benedettino femminile, la torre venne decorata in due ambienti con affreschi di soggetto religioso di cui nei recenti restauri a cura del FAI sono state riportate in luce ampie tracce.

Nel locale superiore la decorazione si sviluppa su tutte e quattro le pareti. Quella est, che conserva ancora nello zoccolo un ricco velario (ben sei veli diversi, di cui due hanno una funzione soltanto architettonica, gli altri invece tematica), presenta la figura di *Cristo in trono* tra due angeli al centro e apostoli sulla destra. Figure rovinatissime, come quelle della parete sud (lacerti

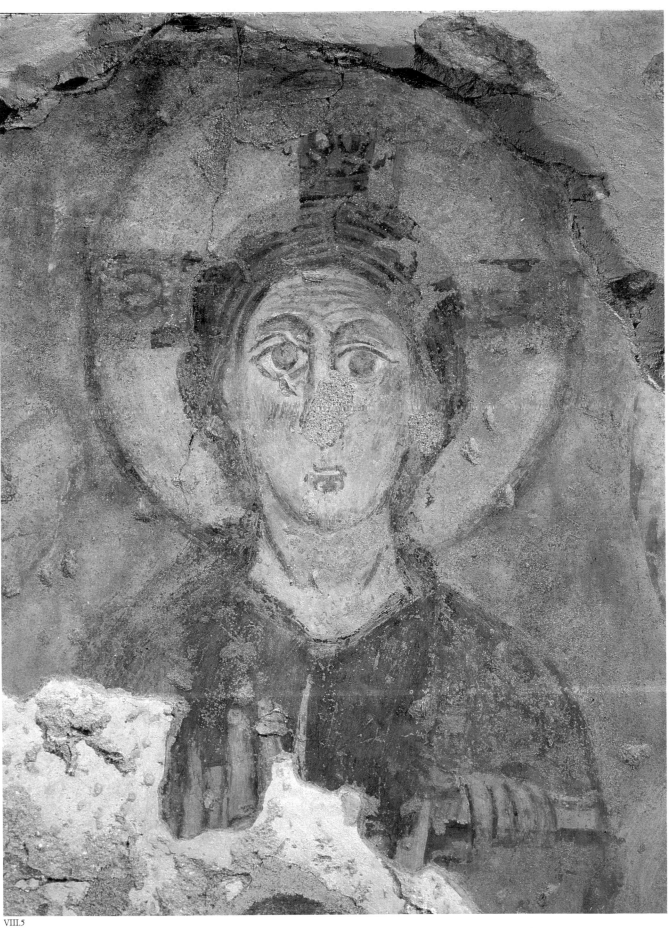

di apostoli e martiri, *Madonna con Bambino e Vescovi*) e della parete nord (resti della *Maiestas Domini*, con il *leone di San Marco* e parte della veste di un vescovo). Più integra è la parete ovest, con velario a finti marmi e figure di santi e sante e otto monache (in posa frontale, con una mano aperta in segno di preghiera e una crocetta nell'altra) che rappresentano "uno degli episodi più straordinari in tutta la decorazione di Torba, un caso pressoché unico alla sua epoca" (Bertelli).

L'ambiente inferiore conserva tracce di pittura solo sulla parete nord (una splendida figura femminile con i nomi *Casta-Aliberga*). Lacerti di affreschi sono stati recentemente staccati (1985) anche dalle pareti della vicina chiesa di Santa Maria (forse in origine San Raffaele) e portati al restauro. In essi si distingue la figura di *Gioacchino*. Scoperti poco più di dieci anni fa e restaurati nel 1982 e 1983, gli affreschi sono datati dal Bertelli all'VIII secolo, ma con dubbi se "prima o dopo la fine del regno di Desiderio"; al IX secolo da Peroni e Mitchell. È fuori discussione comunque la totale estraneità del loro esecutore dalla cultura della pur vicina Castelseprio: raffronti possono invece essere tentati con gli affreschi di San Salvatore a Brescia e con alcune miniature del *Codice di Egino*. (GBr)

*Bibliografia*: BERTELLI (1978) 1980; ID. 1983, pp. 6-163; ID. (1986) 1988; ID. 1988; HODGES-MITCHELL 1985; SIRONI 1987; RIGHETTI TOSTI CROCE 1988, pp. 250-266.

## VIII.6 **Storia di Cristo, ciclo di affreschi**
760-768
Chiesa di Santa Sofia, Benevento

Ciclo di affreschi realizzato immediatamente dopo il completamento delle opere murarie (760), comunque entro il 768. La circostanza che in quell'anno ebbe luogo la solenne traslazione delle reliquie del santo bizantino Mercurio in un apposito altare di Santa Sofia induce a credere che fosse stata portata a termine anche la decorazione pittorica, di particolare importanza in una chiesa di fondazione ducale. Non vi sono elementi per ritenere che gli affreschi siano stati realizzati in altro momento, tanto meno dopo il terremoto dell'847 che non arrecò danni sensibili alla chiesa. Non essendo documentati suoi restauri, i dipinti non possono essere successivi a questi e quindi coevi al ciclo di San Vincenzo al Volturno con il quale presentano invece rapporti di anteriorità. Dedicati alle *Storie di Cristo* in origine ricoprivano per intero l'interno della chiesa, compresi i pilastri, ora sono molto frammentati e danneggiati. I brani più importanti sono nelle absidi minori. In quella di sinistra guardando l'altare sono rappresentate due scene della *Storia di san Giovanni Battista*: *l'Annuncio a Zaccaria* della prossima nascita del Battista con la maestosa figura dell'angelo benedicente e l'immagine frammentaria di san Zaccaria con il manto recante cinque sonagli sulla balza terminale, proprio come il *Libro dell'Esodo* prevede per i ricchissimi paramenti di Aronne, gran sacerdote del tempio; a destra è raffigurato il *Silenzio di Zaccaria* che indica ai fedeli stupefatti di essere rimasto senza parola per l'incredulità all'annuncio dell'angelo. Le rappresentazioni di Zaccaria seguono alla lettera il testo del primo capitolo del Vangelo di San Luca, rilevandone anche i più sottili dettagli narrativi com'è stato osservato da Ferdinando Bologna, che ha efficacemente identificato le scene del ciclo sofiano conducendo un'analisi iconografica, stilistica e storica ampia e approfondita. Nell'abside destra si svolgono le *Storie della Vergine* con una vibrante *Annunciazione a Maria* e una serrata *Visitazione*. Nella prima l'angelo si volge benedicente verso il trono della Vergine, nella seconda vi è l'abbraccio delle due donne raffigurate col nimbo circolare al pari di una terza figura in secondo piano. Le rappre-

sentazioni sono caratterizzate da intonazione realistica e accentuata espressività di derivazione mediorientale percepibili sia nella rappresentazione dei lembi del cuscino sul quale poggiava Maria assisa in maestà, sia nella raffigurazione dell'angelo, sia ancora nella rappresentazione di Zaccaria, con l'abito tempestato di gemme e l'ampio manto fissato sul petto da una fibula circolare del tipo di quelle rinvenute nel Mezzogiorno longobardo, per esempio a Senise. La cultura figurativa cui si ispira il ciclo è stata individuata nell'area siro-palestinese, ove l'arte tardoantica venne recuperata e rivitalizzata con grande efficacia rappresentativa. Contatti tra il ducato beneventano e la Siria-Palestina resero possibile la realizzazione degli affreschi, i quali rappresentano con l'autorità di un altissimo episodio il punto d'inizio della "pittura beneventana". (MR)

*Bibliografia*: BOLOGNA 1950, pp. 23-24; ID. 1962, p. 27; ID. 1966, p. 12; ID. 1967-1968, pp. 3, 8, 27-35, 59-66; ROTILI 1978, p. 285; ID. 1981, pp. 862-863; BERTELLI 1983, pp. 93-95; ROTILI 1986, pp. 199-201.

## VIII.7 Affreschi del tempietto di Seppannibale presso Fasano
prima metà del IX secolo

Fino a qualche anno fa dell'originario ciclo pittorico affrescato all'interno dell'edificio era nota parte di una scena con l'*Annuncio dell'angelo a Zaccaria*. A seguito di recenti restauri è tornata in luce gran parte degli affreschi. I brani riemersi indicano che tutte le superfici erano ricoperte da scene, comprese le volte delle navatelle. Sulla prima cupola sono campiti due episodi dell'*Apocalisse* di Giovanni raffiguranti: la *Donna e il drago* e la *Visione tra i sette candelabri*. Sulla seconda cupola, verso la zona absidale, si intravede un volto di Cristo; un grosso volume rilegato e nascosto in parte da un tendaggio; verso ovest un personaggio acefalo, avvolto in maestosi panneggi, che cammina su alcune rocce. Al centro della cupoletta si scorge un clipeo con raggi di luce. Le nicchie alla base delle due cupole presentano figure a mezzo busto di santi diaconi e di una santa. Le pareti delle navatelle e gli archi diaframma conservano ancora larghe stesure di affreschi, che risultano poco comprensibili iconograficamente. Tra questi si segnalano una veduta di città e una serie di teste maschili.
L'unico affresco noto prima dei restauri era stato messo in collegamento dalla critica, per motivi sia stilistici che iconografici, con la simile scena conservata nella chiesa di Santa Sofia di Benevento dell'epoca di Arechi.

VIII.7

Il riemergere del complesso ciclo, se da un lato ha parzialmente ribadito tali nessi, dall'altro ha evidenziato gli stretti legami esistenti con gli affreschi dell'Abbazia di San Vincenzo al Volturno; soprattutto con i brani pittorici con figure di santi e profeti recuperati recentemente nell'area abbaziale e datati contemporaneamente a quelli della cripta detta di Epifanio (826-842). La datazione degli affreschi pugliesi va quindi messa in relazione diretta con quella di San Vincenzo. Il ciclo fasanese risulta essere per il momento l'unica testimonianza in area pugliese del raggio di diffusione della pittura campano-beneventana del IX secolo. (GB)

*Bibliografia*: LAVERMICOCCA 1977, p. 18, n. II; p. 52, n. 141; BELTING 1978, pp. 186-187; PACE 1980, p. 317; ROTILI 1980, p. 256; ID. 1982, p. 187; BERTELLI 1985, pp. 252-257; ID. in corso di stampa.

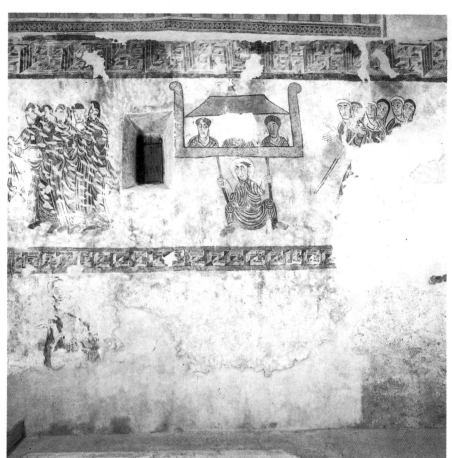

VIII.8

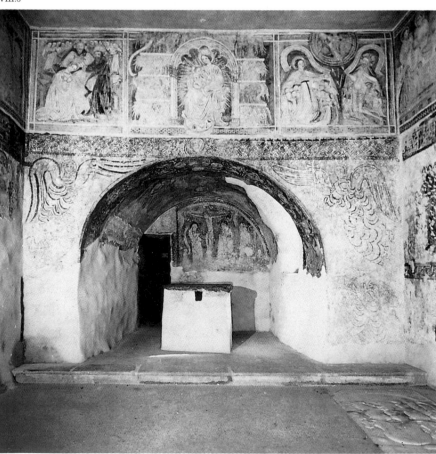

VIII.8

## VIII.8 **Affreschi absidali: affreschi della parete nord; San Procolo fugge dalla città di Verona; affreschi della parete ovest**
IX secolo
Chiesa di San Procolo, Naturno

Nel piccolo arco trionfale, è affrescata al centro la mano di Dio e nei pennacchi due angeli in volo. Nelle pareti le scene più appariscenti: in quella ovest (attuale facciata interna) una teoria di dodici mucche condotte da un cane e da due contadini; in quella nord cinque santi e un angelo; nella parete sud l'episodio di *San Procolo che fugge da Verona* (spesso interpretato come *San Paolo che fugge dalle mura di Damasco*) con gruppi di astanti. Il fregio a intrecci che corre sopra le figure dell'arco trionfale è presente anche nell'*Evangelario di Godescalco*; quello che delimita i riquadri delle pareti (al di sopra si scorgono affreschi più recenti) è una greca riscontrabile nei più tardi affreschi e nei codici miniati della Reichenau. I dipinti di Naturno, dei quali andranno considerati sia i contenuti culturali al limite della poesia che l'uso di una linea marcata elastica ed estremamente riassuntiva, si pongono come pertinenti all'orbita carolingia (IX secolo).
Dal Rasmo considerati coevi a quelli di Malles (800 circa) e ritenuti "emanazione di quella cultura longobarda che doveva esistere nell'ambiente del ducato trentino o in quello veronese" (1980); probabilmente eseguiti da "artisti culturalmente formatisi in ambiente cividalese", tesi questa ripresa dalla Righetti Tosti Croce (1988). (GBr)
*Bibliografia:* RAGGHIANTI 1968, pp. 535-539; RASMO 1971, pp. 12, 14, 237-238 (con ampia bibliografia precedente); ID. 1980, p. 12; ID. 1981; BERTELLI 1983, p. 65; GIOSEFFI 1983, p. 221; RIGHETTI TOSTI CROCE 1988, p. 260.

## VIII.9 **Affreschi della parete absidale, San Gregorio scrive le omelie**
inizi del IX secolo
Chiesa di San Benedetto, Malles

Il ciclo di affreschi della chiesa di San Benedetto si divide in due parti: *Storie bibliche* relative a Davide (non a san Paolo, come si è creduto) e un *Episodio della vita di san Gregorio* nella navata; *Cristo e i santi Gregorio e Stefano* nelle nicchie della parete absidale, con la figura dell'abate dedicante e del donatore negli intervalli tra le nicchie. Stilisticamente gli affreschi "sono stati collegati con gli affreschi del San Salvatore di Brescia, con le scene dei *Santi Quirico e Giulitta* di Santa Maria Antiqua a Roma e con gli affreschi della cripta di San Vincen-

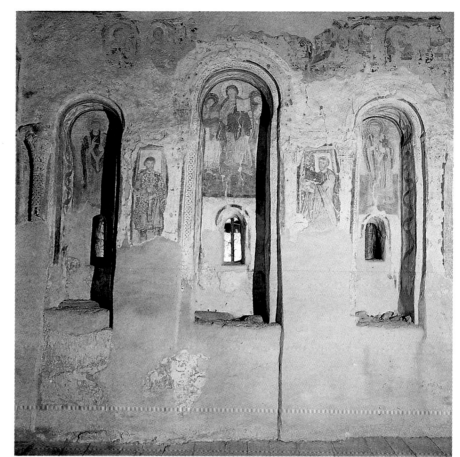

VIII.9

VIII.9

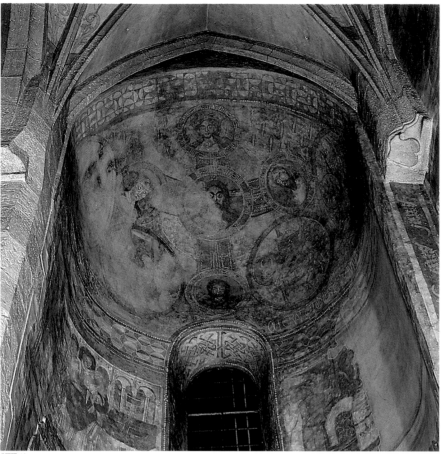

VIII.10

zo al Volturno. Il confronto tra i ritratti dei donatori e le figure di Evangelisti dell'*Evangeliario di Godescalco* illumina bene la cultura di un momento che porta artisti di origine diversa a contatto con il bacino di cultura rappresentato dall'Italia dell'VIII secolo e insieme con modelli bizantini" (RIGHETTI TOSTI CROCE 1988).

I primi frammenti di affreschi riaffiorarono sotto la calce nel 1899 e furono datati alla metà del XII secolo. Nel 1914 furono aperte le nicchie absidali e scoperti gli affreschi, datati dal Garber al periodo carolingio, anteriormente all'881.

La datazione fu spostata al X-XI secolo da Porter (1928) e da Francovich (1945) che in seguito restituiva i dipinti al IX secolo (1956). Il Rasmo nel 1962 li datò all'inizio del IX secolo. (GBr)

*Bibliografia*: RASMO 1962, con ampia bibliografia precedente; ID. 1971, pp. 14-18, 230; ID. 1980, p. 12; RAGGHIANTI 1968, pp. 533-535; LORENZONI 1974, pp. 43-46, 69-71; GIOSEFFI 1983, pp. 220-221; BERTELLI 1983, pp. 64-65; RIGHETTI TOSTI CROCE 1988, pp. 256-258.

### VIII.10 Cristo Pantocrator: affreschi dell'abside sud
IX secolo
Chiesa di San Giovanni, Münster
(Mustair, Monastero di Turbe)

Il complesso ciclo d'affreschi della chiesa di Münster si sviluppa nell'abside centrale (*Cristo in mandorla* nel semicatino, simboli degli *Evangelisti* e *Storie di San Giovanni Battista*), e nelle due laterali (in quella meridionale, *croce gemmata* nel semicatino con *Cristo* al centro e i busti, entro clipei dei *Santi Pietro e Paolo*, di un *angelo* e di un *monaco*; sotto, scene della *vita di santo Stefano*; in quella settentrionale, *Traditio Legis* nel semicatino, *Storia dei Santi Pietro e Paolo*, *Ascensione di Cristo*, *Giudizio Finale*). Nelle pareti della navata, affreschi su cinque registri, con *Storie dell'Antico Testamento* nel primo in alto e cristologiche negli altri. Parte degli affreschi è andata perduta; alcuni brani, staccati, si trovano al Landesmuseo di Zurigo.

Interessanti i confronti con gli affreschi di Brescia e di San Vincenzo al Volturno sono stati tentati, anche per la tecnica "impressionistica" che anima queste pitture databili tra l'820 e l'840 (ma Davis Weyer si è spinto fino verso la metà del IX secolo), a dimostrazione di come la cultura carolingia maturata nell'Italia Settentrionale si sia diffusa fino all'area beneventana. (GBr)

*Bibliografia*: RASMO 1971, pp. 19-20, 238 con ampia bibliografia precedente; ID. 1980, pp. 12-16; LORENZONI 1974, pp. 46-

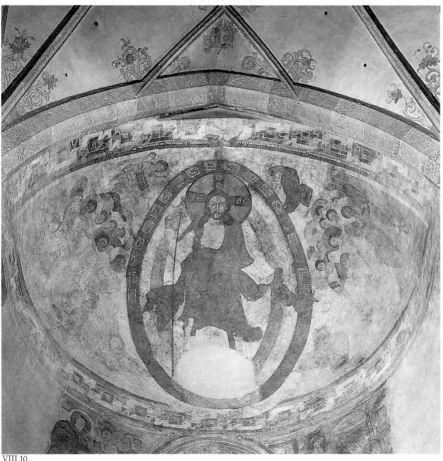

VIII.10

VIII.11

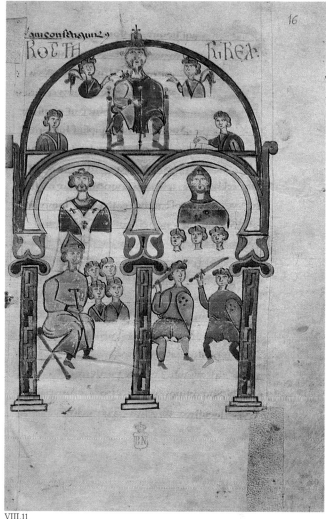

VIII.11

48, 61-65; DAVIS WEYER 1987, pp. 202-237; RIGHETTI TOSTI CROCE 1988, pp. 258-260.

## VIII.11 Codex matrittensis: Leges Langobardorum

26,1x16,8 cm, ff. 162
metà dell'XI secolo ca.
Biblioteca Nacional, Madrid
Ms. 413 (già D. 117)

Codice in scrittura minuscola beneventana *Bari type*, presenta molte iniziali decorate e miniature a piena pagina ai ff. 16 r (*re Rotari*), 141 v (*re Ratchis*), 148 v (*re Astolfo*) e 157 r (il *duca principe Arechi*). Le figure del re sono rappresentate in posizione frontale, entro architetture solenni costituite da colonne con capitelli che sostengono ampi archi a tutto sesto. Staticità, ieraticità, linea e colore sono le componenti più evidenti delle miniature. Da confrontare anche – per l'iconografia – con il ms. 4 di Cava dei Tirreni.

Prodotto "in un centro urbano di Terra di Bari verso lo scadere della prima metà dell-'XI secolo" (Cavallo), fu in possesso del napoletano Marino Feccia (1534), dello spagnolo Diego de Colmenares, della biblioteca di Filippo V di Spagna (inizio XVIII secolo) per passare in seguito alla Biblioteca Nazionale di Madrid. Datato all'XI secolo fin dallo Haenel che per primo lo nomina (1830) – con la sola eccezione del Bluhme che pensa al X secolo —, era ritenuto, prima del circostanziato studio di Cavallo, opera di uno *scriptorium* beneventano o di Montecassino. (GBr)

*Bibliografia*: BLUHME 1968, XXVII-XXIX; BORDONA 1923, pp. 638-650; CAVALLO 1984, pp. 135-142.

# IX
# ASPETTI DELLA
# CULTURA

## Aspetti della civiltà longobarda nell'Italia dell'VIII secolo
*Gian Carlo Menis*

Le stupende menifestazioni dell'arte, dell'architettura, della scultura e della pittura di cui s'è data un'illustrazione sintetica nelle sezioni precedenti non sono che il puntuale riflesso del generale risveglio registrato dalla società italiana compresa entro i territori del regno longobardo nel corso dell'VIII secolo. Durante il periodo che corre tra la definitiva pace con i Bizantini stipulata nel 680 e la conquista franca del 774 il regno longobardo consolida effettivamente una sua sostanziale compattezza sociale e politica, fondata su una sempre più accentuata integrazione fra la popolazione longobarda e quella autoctona latina. Con i re Cuniberto (688-700) e Liutprando (712-744) la dinastia cattolica porta il regno al suo massimo splendore. La completa adesione all'ortodossia cattolico-romana sancita nel sinodo di Pavia del 698, la cosiddetta "donazione di Sutri" al papa Gregorio II del 728 e la pace di Terni stipulata con il papa Zaccaria nel 742 segnano la felice intesa raggiunta dai Longobardi anche con il papato romano. Il termine di "rinascenza liutprandea" adottato per la storia dell'arte può essere a ragione utilizzato anche per la storia dell'intera società contemporanea. Sarà, tuttavia, la malaccorta politica degli ultimi re longobardi e in particolare di Astolfo (749-756) che porterà ben presto il regno all'isolamento politico, innescando quell'irreparabile processo di declino che segnerà la sua fine. L'impetuosa politica espansionistica di Carlo Magno avrà così buon gioco per intervenire nelle cose italiane e per annettere alfine il regno longobardo a quello franco nel 774. Scomparso il regno sopravvisse tuttavia la civiltà italo-longobarda che aveva animato

l'VIII secolo proiettandosi come ormai irrinunciabile eredità fra le popolazioni locali nei secoli successivi.
Il generale risveglio della società longobarda nell'VIII secolo trova la sua prima conferma nel positivo sviluppo economico, che raggiunge un notevole indice di maturità e di prosperità. L'attività agricola, affidata per lo più alle popolazioni autoctone e fondata sulla piccola proprietà terriera, rinnovata sul modello delle aziende agrarie monastiche, registra un rispettabile aumento di produzione, favorendo anche il benefico rapporto fra città e campagna. Grande sviluppo assumono soprattutto nei centri cittadini le imprese artigianali e industriali legate alle tradizionali attività dei Longobardi, particolarmente evolute nella produzione metallurgica e orafa, ma rivitalizzate ora dai modelli italo-bizantini. Vivacissimo incremento assumono infine gli scambi commerciali nazionali e internazionali, con volumi d'esportazione e importazione notevoli ed equilibrati. Sintomo significativo del processo d'espansione economica è l'evoluzione dell'emissione monetaria che dalle precedenti coniazioni di contraffazione (tremissi aurei o terzi di solido d'imitazione bizantina) passa con Cuniberto al tremisse proprio con la figura di san Michele, protettore della monarchia longobarda, e al solido aureo, battuto dapprima a Benevento e, con Desiderio, anche in altre città minori. A testimoniare il considerevole sviluppo della società longobarda nell'VIII secolo si associa anche l'imponente *corpus* delle leggi emesse dai re, da Rotari ad Astolfo. Esso evidenzia in modo suggestivo

il progressivo sviluppo della convivenza comunitaria verso forme sempre più complesse ed evolute. Vecchi istituti germanici, come il *mundium*, il *morgengab*, la *manumissio* dei servi ecc. si modificano e si nobilitano, mentre le formalità giuridiche diventano sempre più esigenti e garanti. Decisiva importanza assunsero per l'elevazione generale della società e della cultura longobarda nell'VIII secolo le fondazioni monastiche. Per tutte basterà ricordare quella di Bobbio, fondata nel 612 dal monaco irlandese Colombano (+615) in un punto importante di passaggio dalla Lombardia all'Italia centrale e in prossimità della Liguria bizantina. L'impegno religioso e contemplativo si intreccia mirabilmente con l'attività agricola, didattica e culturale. Enorme risonanza nel campo della cultura ebbe il suo celebre *scriptorium*. Sarà sufficiente registrare un dato: alla fine dell'VIII secolo la biblioteca dell'abbazia possedeva oltre 700 codici. Espressivo monumento di tale ambiente è senza dubbio la lastra tombale (presente in mostra) dell'abate Cumiano (+736) che con le sue sole caratteristiche epigrafiche evidenzia le vive tensioni spirituali del suo orizzonte culturale. Come l'epigrafia, anche la paleografia dei manoscritti della rinascenza liutprandea testimonia, con la sua evoluzione dalla onciale "posata" alla corsiva e alla precarolina, la vivacità culturale dei centri di produzione libraria. Uno dei più antichi esemplari della nuova corsiva longobarda è presente alla mostra. Si tratta del Codice LIX (57) della Biblioteca capitolare di Verona, uscito da uno *scriptorium* locale alla fine del VII secolo, forse sotto il regno di Cuniberto (688-700),

all'epoca cioè in cui si dibatteva
la possibilità di por fine allo scisma
tricapitolino; esso contiene infatti
materiali in favore della parte
aquileiese. Cividalese, invece, è il
Codice rehdigerano, ora a Berlino,
della stessa età (presente in mostra),
che riporta il testo della Bibbia
"vetus latina" e che ostenta una bella
onciale con intrusioni corsive.
Una testimonianza del tutto singolare
a metà del secolo VIII è costituita
dal cosiddetto Velo di Classe.
È un ricamo su lino con fili d'oro,
d'argento e di colori vari ancor oggi
smaglianti di fattura veronese. I
ritratti dei vescovi di Verona,
sicuramente riprodotti da modelli
di un miniatore tardo antico, sono
espressione della raffinata cultura
del committente longobardo,
il vescovo Annone.
Scuole di grammatica, di notariato,
di medicina, botteghe artigiane,
*scriptoria* di corte, ecclesiastici e laici
furono tutti in quel secolo veicoli
preziosi di cultura (mass media!)
di cui si hanno sia pur allusivi
documenti. Non c'è dubbio, tuttavia,
che uno dei più efficaci e capillari
mezzi di acculturazione popolare
e di aggregazione sociale fra atoctoni
e longobardi fu la liturgia cattolica.
In essa contenuti di fede e modelli
etici, lingua e canto, arte e spettacolo
si fondevano con irresistibile fascino.
Anche se nella storia del culto
cristiano non si registra nell'VIII
secolo un movimento riformista
paragonabile a quello dell'età
carolingia, lo sviluppo dei riti palesa
una notevole vivacità e rilevanti
novità. La liturgia tardo antica si
arricchisce soprattutto di espressioni
più rispondenti alle nuove masse
di fedeli che ora partecipano alle
riunioni comunitarie. L'azione
missionaria sviluppata dalla Chiesa
romana fra i Longobardi fin dagli

inizi del VII secolo, la conversione
all'ortodossia cattolica degli
ariani immigrati, la ricomposizione
dello scisma tricapitolino sono tutti
elementi che contribuiscono a dare
alle Chiese locali un'identità culturale
nuova e più popolare. Si affermano
così pratiche rituali più congeniali
alla sensibilità religiosa delle nuove
popolazioni, come lo sviluppo
del culto delle reliquie, la diffusione
del culto delle immagini (anche
per influsso orientale incrementato
dalle lotte iconoclastiche), la
preferenza devozionale per alcuni
santi guerrieri come san Michele e
san Giorgio, la divulgazione del
canto popolare, l'uso di arredi
liturgici vistosi e fantastici,
l'accentuarsi dell'uso pastorale del
simbolismo sia nella predicazione sia
nell'iconografia religiosa ecc.
Il più venerando testimone della
presenza di questi fenomeni anche
nella storia liturgica della grande area
posta sotto l'influsso del Patriarcato
di Aquileia è il Codice rehdigerano
già ricordato, che al foglio 92 s.
riporta un *Capitulare evangeliorum*
aggiuntovi da mano longobarda
all'inizio dell'VIII secolo. Esso
costituisce anche il più antico testo
liturgico aquileiese.

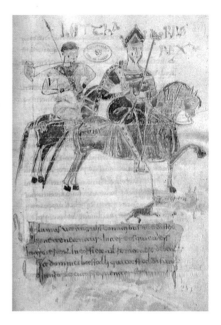

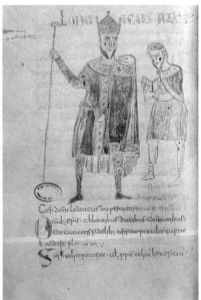

IX.1 **Vomere d'aratro in ferro**
**da Belmonte**
90,2 cm (lung.); 21 cm (larg.)
V-VII secolo
MA, Torino
Inv. n. 33002

Vomere d'aratro a pala triangolare fornito
di una lunga asta a sezione rettangolare ap-
piattita destinata all'inserimento nella bu-
re.
Tipologia di vomere di origine preromana
e nordeuropea, trova attestazioni in età im-
periale nell'Europa centrale: vomeri da
Bregenz, Wilzhofen, Saalburg, Aquincum.
Un modellino in bronzo di età romana da
Colonia documenta il tipo di aratro cui si
riferivano tali lame. Cfr. POHANKA 1986, pp.
36-38, tav. 7, 24; WHITE 1967, p. 143, tav.
10, b.
L'unico confronto in Italia è dato da un vo-
mere da Carignano. Cfr. FORNI 1983, tav.
LXXIV,5,7, b. (LPB)
*Bibliografia*: SCAFILE 1972, p. 28; FORNI
1983, pp. 77-78, tav. LXXIV,7a.

IX.2 **Vomere d'aratro in ferro**
**da Belmonte**
89 cm (lung.); 22,5 cm (larg.)
V-VII secolo
MA, Torino
Inv. n. 33005

Vomere d'aratro a pala triangolare fornito
di lunga asta a sezione rettangolare appiat-
tita destinata all'inserimento nella bure.
(LPB)
*Bibliografia*: SCAFILE 1972, p. 28; FORNI
1983, pp. 77-78, tav. LXXIV,7a.

IX.3 **Vomere d'aratro in ferro**
**da Belmonte**
73 cm (lung.); 13,3 cm (larg.)
V-VII secolo
MA, Torino
Inv. n. 33003

Vomere d'aratro a piccola pala triangolare
fornito di lunga asta a sezione rettangolare
appiattita destinata all'inserimento nella
bure. (LPB)
*Bibliografia*: SCAFILE 1972, p. 28, fig. 4;
FORNI 1983, pp. 77-78, tav. LXXIV,7a.

IX.4 **Vomere d'aratro in ferro**
**da Belmonte**
89 cm (lung.); 14 cm (larg.)
V-VII secolo
MA, Torino
Inv. n. 47236

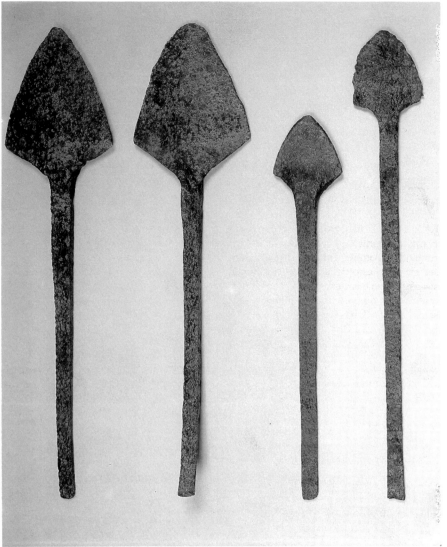

IX.1-IX.4

Vomere d'aratro a piccola pala triangolare fornito di lunga asta a sezione rettangolare appiattita destinata all'inserimento nella bure. (LPB)

### IX.5 Palanchino in ferro da Belmonte
81 cm (lung.); 3,5 cm (larg.);
2,5 cm (spess.)
V-VII secolo
MA, Torino
Inv. n. 32999

Palanchino a sezione rettangolare con testa troncopiramidale munita di foro passante; la parte terminale opposta è più sottile e arrotondata e si conclude in una punta appiattita. A confronto con palanchini di età romana da Pompei, questo attrezzo differisce sia per l'assottigliamento della punta, sia per il foro e la forma della testa. È pertanto possibile una funzione diversa della semplice leva (Cfr. GAITZSCH 1980, tav. 32, pp. 153-155). (LPB)
*Bibliografia*: SCAFILE 1972, p. 28, fig. 5c.

### IX.6 Pettine per cardare in ferro da Belmonte
27,5 cm (lung.); 12 cm (larg.)
V-VII secolo
MA, Torino
Inv. n. 31545

Pettine doppio con denti molto fitti, separati al centro da una fascia piena e chiusi da cimamme laterali, frammentario.
Utilizzato per la cardatura del lino o della canapa, trova confronti in età romana con pettini da Pompei e Aquileia (GAITZSCH 1980, tav. II, 47-51; tav. 42, pp. 195-196) e con pettini della metà del IV secolo da Waldfischbach (GAITZSCH 1984, p. 386, fig. 3, 399). (LPB)
*Bibliografia*: Inedito.

### IX.7 Piccone in ferro da Belmonte
36,5 cm (lung.); lame: 2,7 e 2,8 cm (larg.)
V-VII secolo
MA, Torino
Inv. n. 33006

Piccone a due stretti taglienti opposti e perpendicolari tra loro; foro centrale per l'immanicatura lignea.
Attrezzo adatto a spietrare, allo scasso di terreni accidentati e allo scavo in miniera, si confronta ad esempio con un piccone del VI secolo da Villa Clelia. (LPB)
*Bibliografia*: SCAFILE 1972, p. 28, fig. 3.

### IX.8 Picconi in ferro da Belmonte
a. 27,3 (lung.); lame: 9,4 cm e 3,8 cm

IX.5

IX.6

IX.7

(larg.); b. 20,5 cm (lung.); 6,8 cm (larg.)
V-VII secolo
MA, Torino
Inv. nn. 34214, 32813

a. Piccone o zappa a due lame opposte e
perpendicolari tra loro, con sviluppo netta-
mente prevalente della lama orizzontale,
perpendicolare al manico.
b. Piccone o zappa ad un solo taglio con la-
ma robusta e stretta dal profilo arcuato, cui
è contrapposta una breve nuca a martello.
L'attrezzo n. 34214 è attestato a Belmonte
in altri due esemplari e rientra nel tipo di
zappa a lama stretta 2a di Pohanka, definito
in base ad un utensile analogo proveniente
dall'area norico-pannonica, genericamente
databile all'età romano-imperiale. Cfr. PO-
HANKA 1986, p. 79, tav. 15, 65. Simile anche
un attrezzo da Villa Clelia appartenente ad
un contesto di VI secolo. Cfr. BARUZZI
1978, p. 421, tav. I, 3.
Per la forma di b. caratterizzata dalla termi-
nazione a martello della nuca, non si sono
reperiti confronti puntuali. (LPB)
*Bibliografia*: SCAFILE 1971, p. 46, tav. II, 2,
4.

### IX.9 **Sarchio in ferro da Belmonte**

15,3 cm (lung.); 11,7 (larg.); codolo:
9,5 cm (alt.)
V-VII secolo
MA, Torino
Inv. n. 32996

Sarchio o zappetta a lama triangolare forni-
ta di codolo per l'impugnatura lignea ter-
minante a uncino e piegato a formare con la
lama un angolo leggermente acuto.
Attrezzo agricolo assai comune, usato per
estirpare le erbe infestanti e per smuovere
la terra. Non presenta evoluzioni tipologi-
che significative per l'attribuzione cronolo-
gica; si segnala tuttavia in questo caso la
presenza del codolo invece dei più consueti
alloggiamenti per il manico a occhio o a
cannula.
Cfr. WHITE 1967, pp. 43-47. (LPB)
*Bibliografia*: SCAFILE 1972, p. 30, fig. 13

### IX.10 **Falcetto in ferro da Belmonte**

29,5 cm (lung.); 3,9 (larg.)
V-VII secolo
MA, Torino
Inv. n. 33100

Falcetto munito di codolo rettangolare con
fori per il fissaggio al manico ligneo. Fram-
mentario.
La curva della lama e le dimensioni identifi-
cano l'attrezzo con il tipico falcetto usato in

IX.8

IX.8

IX.9

viticoltura e per la potatura degli alberi. Sulle diverse tipologie di falcetti in età romana cfr. WHITE 1967, pp. 85-97. (LPB)
*Bibliografia*: SCAFILE 1972, pp. 28-30, fig. 11.

## IX.11 Falcetto in ferro da Belmonte
11,5 cm (lung.); 1,5 cm (larg.)
V-VII secolo
MA, Torino
Inv. n. 34490

Falcetto di piccole dimensioni munito di codolo per l'immanicatura lignea. Frammentario.
Le esigue dimensioni della lama rendono l'attrezzo adatto a minuti lavori di potatura e raccolta in viticoltura e orticoltura. Sulle diverse tipologie di falcetti in età romana cfr. WHITE 1967, pp. 85-97. (LPB)
*Bibliografia*: SCAFILE 1972, p. 28, fig. 9.

IX.10    IX.11

## IX.12 Vanga in ferro da Belmonte
33,7 cm (lung.); 24,5 cm (larg.)
V-VII secolo
MA, Torino
Inv. n. 32997

Vanga a lama triangolare quasi piatta, fornita di codolo ripiegato a uncino all'estremità, destinato al fissaggio all'immanicatura lignea. Lungo l'asse mediano della lama e del codolo corre una decorazione a zigzag.
La presenza della decorazione rende singolare questo attrezzo, per ora privo di confronti. Poco consueto anche il codolo in sostituzione della cannula per l'inserimento del manico. (LPB)
*Bibliografia*: SCAFILE 1972, p. 28, fig. 2.

## IX.12a Pala in ferro da Belmonte
23 cm (lung.); 23,6 cm (larg.)
V-VII secolo
MA, Torino
Inv. n. 32998

Pala a lama arrotondata, concava; la cannula per l'inserimento del manico ligneo forma un angolo ottuso con la lama e presenta un foro per il chiodo di fissaggio; consunta lungo il margine sinistro.
L'angolazione della cannula determina la posizione inclinata del manico, elemento distintivo delle pale o badili rispetto alle vanghe. Alcune caratteristiche formali e le piccole dimensioni corrispondono a quelle di una pala romana da Saalburg. Cfr. WHITE 1967, pp. 28-31, 177-178, 8.
*Bibliografia*: SCAFILE 1972, p. 28, fig. 10.

## IX.13 Utensile da falegname in ferro da Belmonte
lama: 2,6 cm (alt.); 10,7 cm (larg.); codoli: 13 e 14 cm (lung.)
V-VII secolo
MA, Torino
Inv. n. 34212

Utensile costituito da una lama arcuata, dalle cui estremità si dipartono obliquamente due lunghi codoli per i manici di legno. Strumento per la lavorazione del legno, trova confronto in età tardo-antica ad esempio in un analogo utensile del IV secolo da Königsforst presso Colonia. Cfr. MEIER ARENDT 1984, p. 343; GAITZSCH 1984, p. 388. (LPB)
*Bibliografia*: SCAFILE 1971, p. 46; CARDUCCI 1975-1976, p. 94, fig. 3.

## IX.14 Sgorbia in ferro da Belmonte
19,4 cm (lung.); 4,4 cm (larg.)
V-VII secolo
MA, Torino
Inv. n. 33012

Sgorbia con becco accentuatamente arcuato; cannula per il manico ligneo, corrosa al bordo, dove tuttavia si può identificare il foro per il chiodo di fissaggio.
Attrezzo per la lavorazione del legno ben noto in età romana.
Tra i confronti si segnala un'analoga sgorbia da Pompei: GAITZSCH 1980, tav. 18, 96. (LPB)
*Bibliografia*: SCAFILE 1972, p. 28, fig. 6; CARDUCCI 1975-1976, p. 94, fig. 4.

## IX.15 Stadera in ferro da Belmonte
braccio 32,3 cm; catene e ganci: 22 cm; staffa: 6 cm
V-VII secolo
MA, Torino
Inv. nn. 34210, 34211

Stadera costituita dal braccio graduato (ora corroso) a sezione quadrata con due agganci di sospensione della bilancia, e da due catene munite di gancio appese all'estremità del braccio mediante una staffa. Il romano in piombo è di forma grossolanamente cilindrica. L'oggetto rientra in una tipologia ben nota di stadere di età romana. Cfr. DAREMBERG-SAGLIO, sv. *libra*; BOUCHER-PERDU-FEUGERE 1980, pp. 78-80. (LPB)
*Bibliografia*: SCAFILE 1971, p. 44, tav. III, 1; CARDUCCI 1975-1976, p. 94, fig. 8.

## IX.16 Compasso in ferro da Belmonte
33,5 cm (larg.); aste: 1,5 cm (larg.); perno: Ø 3,7 cm
V-VII secolo
MA, Torino
Inv. n. 32994

Compasso formato da due aste rettilinee a sezione rettangolare, appuntite, collegate da un perno.
La forma piuttosto comune dello strumento lo rende adatto a diversi utilizzi artigianali e non offre elementi utili ad una precisa attribuzione cronologica. Per l'età romana cfr. DAREMBERG-SAGLIO, sv. *circinus*; GAITZCH 1978, p. 28, fig. 17a, 20. (LPB)
*Bibliografia*: SCAFILE 1971, p. 44, tav. IV, 2; CARDUCCI 1975-1976, p. 94, fig. 6.

IX.12a

IX.12b

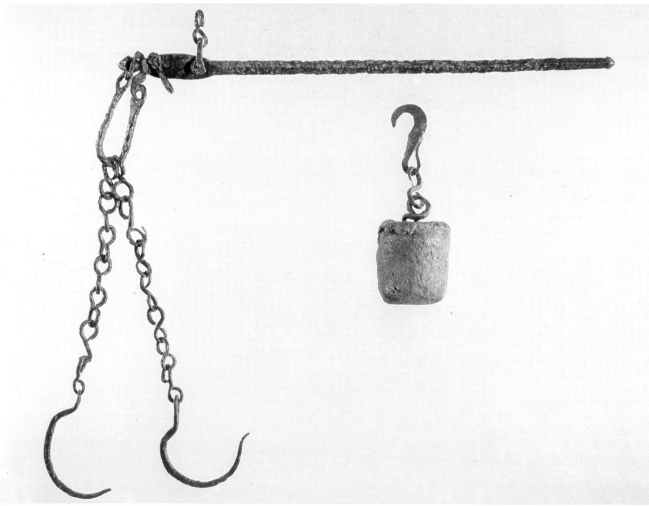

IX.15

## IX.17 **Tremisse da Milano**
688-698
RAN, Milano

Il tipo (II emissione) di tremisse di Cuniperto presenta sul diritto l'immagine del re girata verso destra, oltre alla leggenda; sul rovescio un'immagine di san Michele arcangelo, come si ricava anche dalla relativa leggenda MIHAHIL.

Interessante, sul rovescio, il riferimento a san Michele, cui i Longobardi erano particolarmente devoti. Fa pensare la divisione MI HAHIL.

Nonostante la grafia HAHIL, potrebbe trattarsi della parola *hail*, "protezione dell'integrità fisica". Può darsi che, su un piano interpretativo diverso, i Longobardi sentissero nel nome Michele quel MI(KIL)HAIL "grande protezione" che si augura a ogni sovrano e a ogni guerriero. (PS)

*Bibliografia*: ARSLAN 1978; BERNAREGGI 1983, p. 213.

## IX.18 **Lapide tombale in marmo da Cumiano**
180 cm (alt.); 90 cm (lung.)
VIII secolo
Museo dell'Abbazia di San Colombano, Bobbio (PC)

Lastra iscritta dalla triplice cornice, dall'esterno all'interno: astragalo a doppi segmenti; tralcio vegetale ad anelli alternati grandi e piccoli che includono fiori, foglie e grappoli d'uva; nei lati corti, contrari al verso dell'iscrizione, un *chrismon* tra uccelli e un cantaro ansato. La cornice più interna è lavorata a triangoli convergenti, a gruppi di quattro, dai bordi incisi ad alveolo. Il testo dell'iscrizione, un encomio a san Cumiano, cita Liutprando come committente, firmato IOHANNES MAGISTER.

La lastra, oltre a palesare una ripresa di moduli decorativi tardo-antichi – il *chrismon* e il cantaro – presenta l'utilizzo di tematiche ornamentali longobarde più arcaiche, individuabili nella trattazione ad alveolo del bordo di cornice, confrontabile con opere del VII secolo, come la lapide di Aldo (Milano, Museo Civico del Castello). Il racemo a girali è tipologicamente prossimo a quello che incornicia le due lastre del cosiddetto sarcofago di Teodote (Pavia, Musei Civici). (DR)

*Bibliografia*: PORTER 1917, pp. 98 sgg.; HASELOFF 1930, pp. 54 sgg.; KAUTZSCH 1941, pp. 8 sgg.; SILVAGNI 1943, IV, p. 8; GRAY 1948, p. 70; BOGNETTI 1966, III, pp. 216-217; ROMANINI 1969, p. 247; PERONI 1972, pp. 93 sgg.; ROMANINI 1975, pp. 784-785; ID. 1976, pp. 227-228; L'ORANGE 1979, p. 168; PERONI 1979, pp. 170-172; KLOOS 1980,

IX.13

IX.14

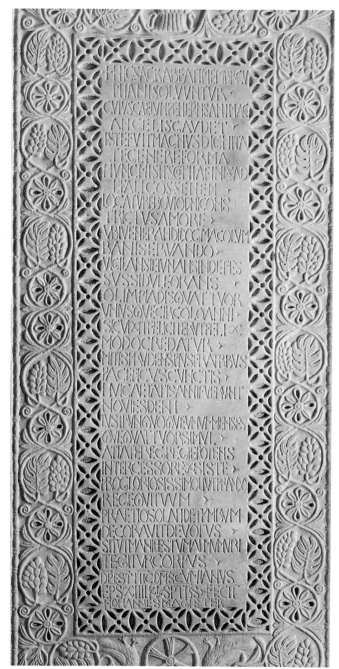

IX.18

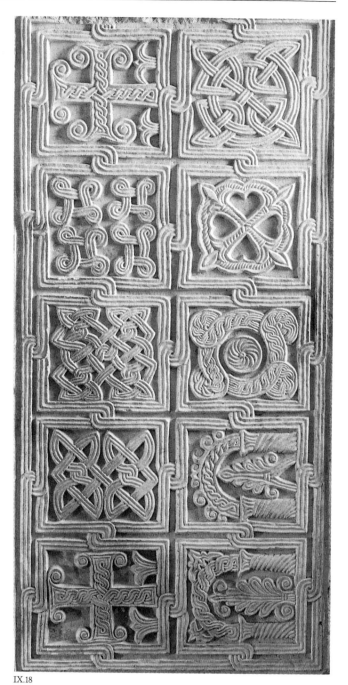

IX.18

IX.19

pp. 169-182; PERONI 1983, p. 166; SEGAGNI MALACART 1987, pp. 382-384; ROMANINI 1990.

### IX.19 Cod. LIX (57) da Verona
Vigilius tapsensis; a thanasius; acta synodi chalcedonensis...
23 × 20 cm; ff. 255, 25 righe ciascuno
fine del VI - inizi del VII secolo
BC, Verona
Inv. n. Cod. LIX (57)

Il codice membranacco, scritto probabilmente a Verona, sicuramente nell'alta Italia, mutilo dei quaderni iniziali e degli ultimi, presenta una scrittura semionciale con alcuni *incipit* e *explicit* in capitale rustica con capilettera in rosso.
Contiene il *De Trinitate* attribuito erroneamente a Vigilio di Tapso; un florilegio patristico con brani di Ilario da Poitiers, Anastasio da Alessandria, Ambrogio da Milano, Giovanni Crisostomo, Teofilo da Alessandria, Cirillo di Alessandria, Gregorio Nazanzieno, Basile da Cesarea e Agostino e infine una serie di dieci sermoni di vario argomento.
Simile per contenuto al cod. vaticano 1322 e ai veronesi LIII (51) e XXII (20) può essere considerato una collezione di documenti scelti, una sorta di dossier, per le discussioni appassionate che si tennero nell'Italia settentrionale tra la fine del VI e l'inizio del VII secolo attorno alle decisioni del concilio di Calcedonia.
*Bibliografia*: SPAGNOLO, inizio XX secolo, I, pp. 183-198; LOWE 1947, n. 509.

### IX.20 Evangeliario rehdigerano
mctà del VII - inizi delVIII secolo
SBPK, Berlino
Dep. Brcslau, Cod. Rehd. 169

Il codice, che contiene i quattro Evangeli nella versione latina anteriore alla revisione geronimiana, è scritto in onciale bastarda, vicina al *ductus* greco di tipo slavonico (Lowe, Mor), ed è ornato da miniature attribuibili a uno scrittoio dell'Italia nordorientale (Zimmermann). Ai ff. 92 v-93 v, tra il Vangelo di Matteo e quello di Marco, è interpolato un *Capitulare evangeliorum* (dalla I domenica d'Avvento alla III domenica dopo Pentecoste) steso in corsiva di mano longobarda dell'inizio dell'VIII secolo (Morin). Composto verosimilmente a Cividale, il manoscritto si trovava ancora ad Aquileia nel 1451 (nota al f. 6); nel 1959 entrò a far parte della biblioteca veronese di Th. Rehdiger, dai cui eredi fu trasferito a Breslau (Wroctaw, Slesia) e donato poi alla locale biblioteca civica; durante la seconda guerra mondiale finì a Berlino, dove trovasi tuttora.
L'Evangelario, oltre a essere un autorevole testimone della "Vetus latina", fornisce notevoli informazioni sulla situazione culturale del ducato forogiuliese nell'età longobarda. Il *Capitulare* inseritovi all'inizio dell'VIII secolo costituisce, inoltre, (assieme a quello scoperto nel *Codex Foroiulicnsis* di Cividale, forse posteriore di qualche decennio) il più antico testo della liturgia aquileiese. (GCM)
*Bibliografia* HAASE 1865; MORIN 1902; VOGELS; 1913; LOWE 1913MOR; 1977, pp. 230 sgg., 238 sgg.; MENIS 1987, pp. 11-42.

### IX.21 Tesoro "ecclesiastico" da Galognano
metà del VI secolo
Soprintendenza ai Beni Artistici, Siena
Inv. nn. 15B 22-23-24-25-26-27

Si tratta di sei pezzi d'argento (4 calici di grandezza diversa, una patena ed un cucchiaio) con iscrizioni ostrogote riferentisi alle donatrici, impilati in modo che sulla patena c'era il calice più grande (I) che aveva dentro quello iscritto (III); seguivano il II e il IV. Il cucchiaio poteva essere nel calice I.
Scoperto nel 1963, a Pian de' Campi (Colle Val d'Elsa) durante uno scavo per le fondamenta di un porcile. Era sepolto in terra, forse originariamente in un sacco, senza particolare protezione. Fu nascosto in gran fretta, impilando i recipienti perché occupassero poco spazio. L'iscrizione permette

di capire che il tesoro apparteneva alla chiesa di Galognano, piccolo centro a 2,5 km di distanza. (MB)

*Bibliografia*: HESSEN-KURZE-MASTRELLI 1977.

**IX.21 a** *Grande calice d'argento*
24,3 cm (alt.); coppa: ⌀ 16,5 cm; piede; ⌀ 10,2 cm; 780 gr (2,070 lt.)
Inv. n. ISB.22

Coppa ovoidale su piccolo piede a tromba: tornito all'esterno e scannellato sotto il bordo. I tagli sulla coppa sembrano anteriori alla sepoltura.

**IX.21b** *Calice medio*
16,3 cm (alt.); coppa: ⌀ 11 cm; piede: ⌀ 7 cm; 350 gr (0,750 lt.)
Inv. n. ISB.23

Danneggiato; coppa più slanciata del precedente, piede più largo e schiacciato. Rifinito al tornio; bordo solcato da una linea ornamentale.

**IX.21c** *Calice medio in argento*
13 cm (alt.); bocca: ⌀ 11,7 cm; piede; ⌀ 7 cm; 330 gr (0,600 lt)
Inv. n. ISB.24

Coppa ovoidale su piede largo e schiacciato; sotto il bordo, ingrossato e piegato all'infuori, tra due coppie di linee ornamentali è stata incisa con il punzone l'iscrizione: + HUNC CALICE PUSUET HIMNIGILDA AECCLISIE GALLUNIANI.

**IX.21d** *Calice piccolo in argento*
10,4 cm (alt.); bocca: ⌀ 8 cm; piede: ⌀ 5,7 cm; 120 gr (0.200 lt)
Inv. n. ISB.25

Molto danneggiato; coppa ovoidale, piede largo e schiacciato. La saldatura tra coppa e piede è rotta.

**IX.21e** *Patena d'argento iscritta*
⌀ 20,3 cm; 1,8 cm (alt.); 200 gr
Inv. n. ISB.26

Patena tonda, piatta, con bordo liscio sul quale è incisa la scritta: + SIVEGERNA PRO ANIMAM SUAM FECIT.
L'incisione a bulino è stata poi niellata (ne resta traccia nella "S").

**IX.21f** *Cucchiaio con inciso il cristogramma X e P*
15,6 cm (lung.); 25 gr
Inv. n. ISB.27

Cucchiaio ovale con manico a punta; tra cavità e manico collegamento a rullo, con su inciso il cristogramma da un lato e una crocetta dall'altro. Estremità ricurva.

**IX.22 Ampolline in vetro dalla Basilica di San Giovanni Battista, Monza**
VI-VII secolo
MDS, Monza
Inv. n. 18; prima menzione nel catalogo ("Notula") redatto da Giovanni (VII secolo)

Sono quattro ampolline, da un gruppo di ventisette, di vetro soffiato con diverse sfumature di colore, con tappi di lino; contengono resti di olio essiccato e cera. La prima (lunghezza 3 cm) ha forma di fiala, bocca espansa e colore verde smeraldo. La seconda (altezza 9,5 cm) ha forma di fiaschetta, è di colore verdastro, conserva il tappo, un frammento di papiro legato al collo (sul quale era scritto il nome del martire), e residui resinosi all'interno.
La terza (altezza 9,5 cm) ha forma di fiaschetta, colore verdastro, conserva il tappo, contiene un consistente residuo resinoso ed è priva del fondo. La quarta (altezza 4 cm) è appiattita, trasparente, priva del fondo.
Teodelinda inviò a papa Gregorio I un messo di nome Giovanni per procurare reliquie alla Basilica da lei fondata a Monza. Giovanni visitò le catacombe dei martiri romani e tornò a Monza con una raccolta di ampolle contenenti olio delle lampade che illuminavano i *cubicula*. Si può ritenere che le ampolle, di fattura tardo antica, siano prodotti correnti di una manifattura romana. Nel tesoro del Sancta Sanctorum si conservano alcuni esemplari simili a quelli di Monza. (RC)
*Bibliografia*: MARUCCHI 1933 b; TALBOT RICE 1966; CARAMEL 1976; CONTI 1983 b; FRAZER 1988.

**IX.23 Flabello di Teodelinda, Basilica di San Giovanni Battista, Monza**
pergamena tinta di porpora e decorata in oro e argento; 26 cm (alt.); 78 cm (lung.); custodia in lamina d'argento su anima lignea: 39,5 cm (lung. totale); contenitore: 14,5 cm (lung.)
VI-VII secolo
MDS, Monza
Inv. n. 25; prima menzione nell'inventario del 1353

La striscia di pergamena purpurea, piegata a soffietto, presenta una decorazione a foglie d'acanto e racemi disposti a stella, in successione, dipinti in oro e argento. Il motivo è presente su entrambe le facce, ma con un'inversione cromatica. Un'iscrizione dedicatoria a lettere capitali, gravemente consunta, corre lungo il bordo esterno del flabello sui due lati. La custodia ha forma di parallelepipedo unito all'impugnatura da un raccordo piramidale e da una sfera. In lamina d'argento, presenta un motivo vegetale a sbalzo che richiama le stelle dipinte sul flabello. L'anima lignea dell'astuccio, una delle facce del prisma e il coperchio superiore sono inserimenti di un restauro moderno.
Il ventaglio, attribuito al corredo di Teodelinda, secondo la tradizione sarebbe stato rinvenuto nella sua tomba all'epoca della traslazione (1308). Se l'assegnazione della pergamena al VI-VII secolo è generalmente condivisa sulla base degli elementi stilistici e dell'epigrafe, contrasti emergono sulla datazione della custodia, portata da taluno (Talbot Rice) al XV secolo. Uno studio seguito al restauro del 1987 non esclude la contemporaneità delle due parti e l'appartenenza al corredo di Teodelinda. (RC)
*Bibliografia*: VARISCO 1904-1905; TALBOT RICE 1966; CARAMEL 1976; CONTI 1983 b; COPPA-CASELLA-CASSANELLI-NUSSIO-BOLOGNESI 1987.

**IX.24 Coperta dell'Evangeliario di Teodelinda dalla Basilica di San Giovanni Battista, Monza**
oro, gemme e perle su supporto ligneo, valva destra: 34 cm (alt.); base: 26,5 cm, valva sinistra: 331,8 cm (alt.); base: 26 cm
VI-VII secolo
Museo del Duomo, Monza
Inv. n. 21

Entrambi i piatti della legatura sono costituiti da una lastra d'oro fissata ad un supporto ligneo. Una cornice di granati, in alveoli disegnati a stelle inserite in cerchielli, delimita ogni piatto, campito da una grande *crux gemmata* con bracci svasati alle estremità. Le gemme sono disposte simmetricamente, a gruppi regolari sui bracci della croce, a partire da un grande corindone centrale, incastonato "a giorno", con cornice di granati. I quattro campi, nei quali la superficie è ripartita, sono delimitati da una sottile bordura in filo perlinato e presentano un ornamento a squadra, realizzato con la stessa tecnica della cornice del piatto, e un cammeo. I sei cammei più chiari sono classici, le due pietre in diaspro verde sono di restauro (1773). Otto fascette metalliche, sovrapposte alla legatura a lavoro ultimato, recano la scritta dedicatoria: DE DONIS DI OFFERIT / THEODELENDA REG / GLORIOSISSEMA / SCO IOHANNI BAPT // IN BASELICA / QUAM IPSA FUND/IN MODICIA / PROPE PAL SUUM.
L'epigrafe testimonia l'acquisizione della legatura per il San Giovanni monzese negli

IX.20

IX.21

IX.21

IX.23

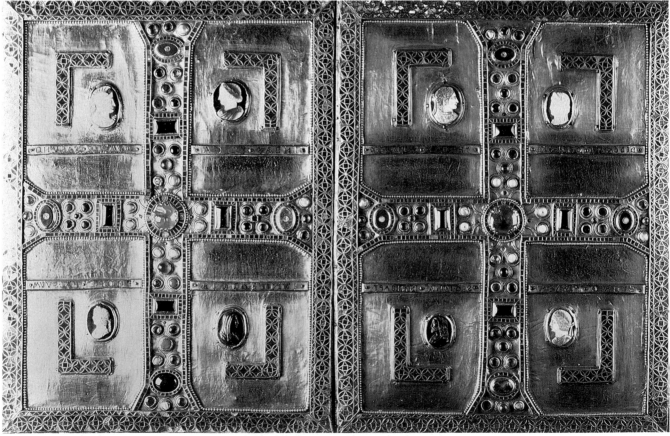

IX.24

anni di Teodelinda. Complessa è la definizione della committenza: è infatti diffusa la convinzione che si tratti della *theca persica*, custodia d'un evangelario inviato da Gregorio I a Teodelinda nel 603, per il battesimo di Adalcaldo. Peraltro sussistono dubbi sul reale significato del termine *theca persica*, più pertinente alle legature in pelle dorata e dipinta. L'equilibrio compositivo, il rigoroso ritmo spaziale, l'armonia cromatica rivelano una dipendenza dall'arte tardo romana. D'altra parte nell'impianto classico confluiscono forme stilistiche bizantine e barbariche. (RC)

*Bibliografia*: TALBOT RICE 1966, CARAMEL 1976; FARIOLI CAMPANATI 1982; CONTI 1983B; FRAZER 1988.

## IX. 25 Croce di Agilulfo in oro, gemme e perle dalla Basilica di San Giovanni Battista, Monza

oro, gemme e perle. 22,8 cm (alt.); 15,3 (larg.)
VI-VII secolo
MDS, Monza
Inv. n. 23

È una croce votiva, di forma "latina", con i bracci svasati verso le estremità. La decorazione, identica sui due lati, è costituito da grandi gemme, incastonate "a giorno", all'incrocio e all'estremità dei bracci, e di gemme minori, in castoni avvolgenti, alternate a perle lungo i bracci. Un'incorniciatura di perline di fiume c fili d'oro perlinati evidenzia il profilo della croce. Sei pendenti simili a bocciuoli slanciati sono appesi mediante catenelle ai bracci orizzontali e all'estremità inferiore della croce.

La croce era conservata unita ad una corona votiva sino al 1796, quando il tesoro del Duomo venne requisito dalle truppe francesi. La corona andò perduta nel 1804. Insieme dovevano costituire uno dei due gruppi di *regalia* offerti da Agilulfo e Teodelinda al San Giovanni monzese. La sagoma slanciata ed elegante, l'armonia cromatica, l'esuberanza dell'ornato tradiscono un gusto bizantineggiante. D'altra parte alcune soluzioni tecniche (castoni, fili perlinati) palesano evidenti riscontri con altri pezzi del Tesoro monzese, per cui è plausibile una medesima origine norditalica. (RC)

*Bibliografia*: TALBOT RICE 1966; CARAMEL 1976; CONTI 1983 b; FRAZER 1988.

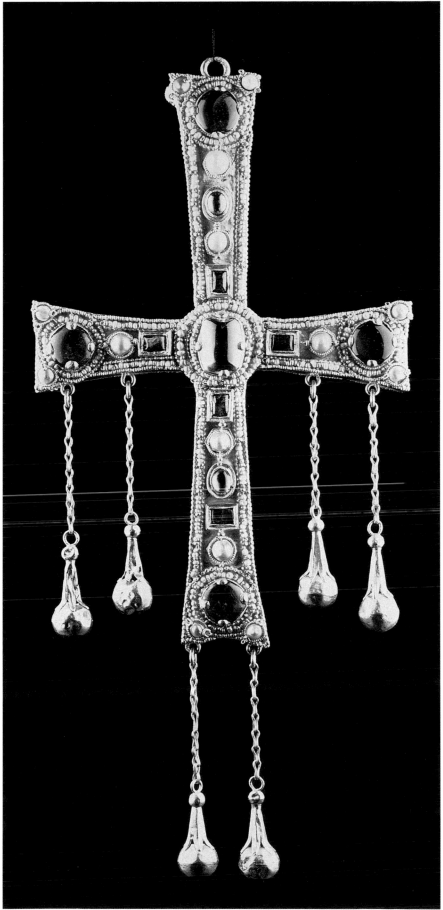

IX.25

# X
# IL DUCATO
# DI FORUM IULII

## Il ducato di Forum Iulii
*Amelio Tagliaferri*

Di scarso numero, ma di nobile e fiero carattere, i Longobardi o "uomini dalle lunghe barbe" muovono dalla Scandinavia e, attraversato il mare, prendono possesso del territorio intorno alle foci e lungo il corso inferiore del fiume Elba (dal I secolo a.C. al IV secolo d.C.).
Lentamente, poi, trasmigrano verso la Moravia, attestandosi intorno al 489 nel Rugiland (Austria inferiore). Pochi anni dopo li ritroviamo sulla riva destra del Danubio nei pressi di Vindobona (Vienna) e, finalmente, tra il 526 e il 548, attraversano il grande fiume, insediandosi nella Pannonia romana (Ungheria occidentale).
La vicinanza dell'Impero bizantino rende possibili e fruttuosi gli scambi commerciali con l'Oriente, mentre gruppi di guerrieri longobardi, in qualità di *foederati* stipendiati, partecipano alle guerre dell'Impero contro i Goti in Italia e i Persiani in Siria. I contatti con la cultura romana e bizantina in Pannonia facilitano lo svilupparsi di una certa economia agricola e artigianale, nonché la maturazione di attività commerciali e l'uso di monete romane e bizantine quali mezzi di scambio.
Nel 568, guidati dal re Alboino, i Longobardi passano in Italia. Li spinge a questa definitiva migrazione l'urto prepotente, alle loro spalle, del popolo degli Avari, cui si uniscono imponenti masse appiedate di Slavi. Il numero dei migranti è di qualche decina di migliaia di individui, forse 50 o anche 100 mila; al grosso si aggregano altri piccoli gruppi di popolazioni autoctone (Norici, Pannoni, Svevi), di genti "barbariche" extra-danubiane (Sarmati, Gepidi, Bulgari), oltre a un consistente raggruppamento di alleati Sassoni.

Il carattere primo dell'occupazione longobarda in Italia è eminentemente "militare"; il piano si attua secondo l'esperienza pannonica, seguendo il reticolo stradale romano e occupando prontamente i centri fortificati del sistema difensivo romano-bizantino. Già nella prima fase della conquista, le terre occupate vengono organizzate in *ducati*, sulla base prevalente dei vecchi *municipi* romani; Paolo Diacono, storico dei Longobardi, cita spesso i duchi più importanti, ma ricorda anche che dovevano essere in totale 35, "ognuno in una propria città". Il primo ducato, che comprende ben quattro municipi romani (Aquileia, Concordia, Forum Iulii, Iulium Carnicum), si estende sul territorio friulano e ha la sua capitale in Forum Iulii, detta anche, nella nuova dizione medievale, *Civitas Austriae*, ossia la capitale della regione più orientale d'Italia e l'unica in grado, dopo la rovina della colonia di Aquileia, di offrire al duca una residenza comoda e ben fortificata.
Il primo duca è Gisulfo, nipote del re Alboino, il quale accetta l'incarico a condizione che con lui rimangano le migliori *fare*, quei nuclei nobili, cioè, su cui poter contare militarmente, e mandrie di cavalli per sopperire alla mancanza di questi quadrupedi sul territorio friulano.
I Longobardi, suddivisi in gruppi di modesta entità ma militarmente efficienti, si insediano anche nei castelli abbandonati dai Bizantini, a Cormòns, Nimis, Osoppo, Artegna, Ragogna, Gemona e Invillino. Una cinquantina sono sinora le località che testimoniano la presenza longobarda nel ducato e risultano tutte poste vicino o lungo le principali vie di comunicazione, costituendo con i castelli un saldo presidio per l'intero territorio.

All'attuale stato delle ricerche la nostra regione si rivela la zona longobarda più ricca di ritrovamenti, avendo restituito quasi 500 tombe, buona parte delle quali sono venute alla luce nel territorio di Cividale. Tra le più ricche necropoli intorno alla città, si annoverano quelle di San Giovanni, della Cella, del Gallo e, soprattutto, quella di Santo Stefano, scavata in due tempi tra il 1960 e il 1988. L'archeologia ha altresì accertato, sempre attraverso i rinvenimenti sepolcrali, la presenza consistente degli autoctoni latini, insediati specialmente nelle campagne. L'ultima necropoli scoperta è situata a Romàns d'Isonzo, dove si continua a scavare un vasto sepolcreto alla periferia della zona abitata, appartenente alla popolazione autoctona, nel quale sono presenti diverse sepolture longobarde. Sono stati recuperati armi, umboni di scudo, fibule, fibbie e guarnizioni di cintura. Il presidio longobardo aveva l'importante compito di sorvegliare un tratto della strada che conduceva a Codroipo (*Quadruvium*) e, lungo la vecchia via Postumia, a Verona e alla capitale del Regno, Pavia.
Della presenza longobarda a Cividale nel primo periodo di occupazione, rimangono poche tracce a causa della distruzione che la città dovette subire durante l'incursione degli Avari nel 610, testimoniata nel terreno archeologico da uno strato continuo di incendio. Ciò nonostante si ricordano, nella cosiddetta zona "barbarica e patriarcale", tra il Duomo e la piazzetta di San Biagio, principali edifici pubblici dell'epoca, quali il palazzo Ducale e la cappella Palatina, la gastaldaga o residenza del gastaldo rappresentante del re nel ducato, l'*ordal* o tribunale, le carceri "longobarde", lo xenodochio

od ospizio e il grandioso complesso
del monastero benedettino di Santa
Maria in Valle con il suo prezioso
oratorio che va sotto il nome
di Tempietto longobardo.
Ma le maggiori testimonianze
risiedono nelle necropoli già
ricordate. Anche i Longobardi, come
in genere tutti i popoli "barbari"
calati in Italia, mantengono la
tradizione di seppellire il cadavere
con i piedi rivolti a levante,
acciocché il defunto possa scorgere
il levar del sole, simbolo divino e
proprio dei Germani. I sepolcri sono
generalmente ricavati nella terra
e il cadavere vi viene deposto senza
protezione alcuna, tranne forse
una bara di legno; spesso si trovano
tombe del tipo a cassetta, con
protezione cioè di ciottoli, disposti
intorno al defunto.
Assieme al cadavere si seppellivano
numerosi e vari oggetti a lui
appartenuti da vivo (corredo
funerario), come armi, fibule, pettini,
gioielli, croci auree, vetri ecc., quasi
sempre nella medesima posizione che
avevano occupato durante la vita del
loro proprietario. Tutto un prezioso
campionario che ci permette
di studiare l'arte e l'industria
di quel popolo e di poter stabilire,
con una certa sicurezza, l'epoca
dell'inumazione. Inoltre,
i vari sepolcri si disponevano in filari
e la maggiore o minore profondità
della sepoltura è sempre in stretta
relazione con la ricchezza
del corredo funebre.
La maggior parte delle sepolture,
tranne pochi casi, viene posta fuori
della cinta muraria e ciò potrebbe
far pensare all'accettazione da parte
dei barbari della nota legge romana,
che vietava ogni sepoltura in città. Il
rispetto e il ricordo dei Longobardi
verso i loro morti si tramutava in
venerazione, quando un congiunto

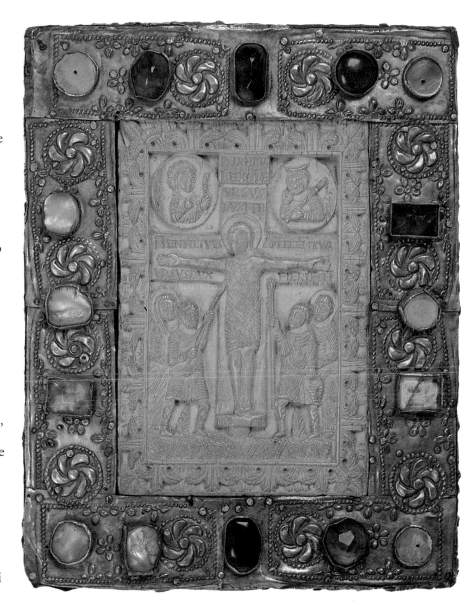

avesse perso la vita in un paese lontano, solitamente in guerra, ciò che costituiva per l'*homo liber* l'impegno più onorevole. In questo caso al rito funebre tradizionale era compresa una strana usanza, quella cioè di piantare sulla tomba del defunto un palo o *pertica* sormontata da una colomba di legno, rivolta verso la parte dov'era deceduto il proprio caro, al fine di sapere da quale lato egli riposasse. E proprio nella zona detta di *Santo Stefano in pertica* in Cividale, è stata scavata una grossa necropoli tra gli anni 1960 e 1988.

Un'altra importante necropoli fu scavata nel 1916 da Ruggero della Torre in località "Prât dai canòns" fuori porta San Giovanni, a oriente della città. E fu proprio in questa necropoli che si rinvenne la tomba longobarda più antica d'Italia (tomba 12), risalente al 568. Ma anche le altre tombe appartengono al primo periodo della permanenza dei Longobardi a Cividale e non vanno oltre al 630, anno in cui si presume cessasse, in quella zona, ogni inumazione, per passare alla località Cella. Le tombe messe in luce furono oltre 250, di cui 127 sicuramente longobarde. Altri gruppi di tombe furono scoperte in varie epoche e in vari luoghi: tra queste alcune con ricchi corredi funerari nella zona di San Giovanni in Valle, nel viridario della chiesa di San Martino in Borgo di Ponte, e, infine, presso lo scalo merci della stazione ferroviaria e sull'area del Foro boario.

Oltre che valorosi guerrieri, come riferisce più volte Paolo Diacono nella sua *Historia*, i Longobardi erano dotati di alte capacità artigianali. I corredi funerari ne danno ampia testimonianza e in parecchi casi dimostrano che il defunto era al tempo stesso libero

guerriero ed esperto fabbro orefice. Tombe di questo tipo se ne trovarono più d'una nelle sedi pre-italiane (Brno, Poysdorf ecc.) e una anche a Grupignano di Cividale, nella quale erano stati riposti, all'atto del suo interramento, gli strumenti propri dell'orefice (2 piccoli incudini, un attrezzo in ferro e una fibbia per cintura in argento), ma è probabile che la tomba contenesse altri strumenti, essendo stata recuperata solo parzialmente nel 1826 da Michele della Torre, canonico e archeologo pioniere cividalese. Secondo pareri di accreditati specialisti, il fabbro-oreficedi Grupignano apparteneva, comei suoi molti colleghi d'Oltralpe, a una categoria di guerrieri-artigiani itineranti che operavano entro un distretto comprendente un certo numero di sedi, venendo poi seppelliti nell'ultimo villaggio visitato prima della morte.

Accanto a questo primitivo tipo di artigianato vennero probabilmente formandosi delle stabili officine legate alla corte reale o ai maggiori centri ducali del regno, alle quali sono da attribuire la fabbricazione degli oggetti più pregiati ritrovati nelle necropoli longobarde e l'applicazione su di essi delle vecchie e tradizionali tecniche "barbariche", nonché di quelle trovate in Italia e lentamente assimilate dagli artefici romani, bizantini o, in genere, latini auctoni. Lo stesso Editto di Rotari del 643, ai capitoli 144-145, e le Leggi e tariffario di Grimoaldo e Liutprando parlano dei maestri *commacini*, liberi lavoranti a mercede, e di altri *artifices* e *negotiatores* viventi e operanti in Italia. Quanto alle diverse tecniche, se pure i Longobardi fossero provetti artigiani nel metallo e ne conoscessero tutti i segreti, nulla

o quasi sapevano delle arti murarie, della produzione ceramica e laterizia, nulla certamente delle vetrerie e di altre officine proprie dei maestri di tradizione romana, ma anche di quella bizantina e siriaca o in genere orientale, a eccezione, a quanto pare, della presenza di *artifices ad faciendas naves*, ossia di carpentieri e maestri del legno, sul genere di quelli richiesti e inviati nel 604-605 al re degli Avari, al fine di costruire alcune navi da impiegare in Tracia. L'industria longobarda, invece, riguarda principalmente la produzione di una vasta gamma di prodotti finiti in ferro, bronzo, argento e oro. Tra le raffinate tecniche adoperate, di grande interesse la filigrana, l'agemina (argento su ferro), il niello (metalli fusi su disegni ottenuti a bulino su ferro), l'incastonatura di smalti, la doratura, la damaschinatura (arricchimento con filamenti di preziosi su lame, specie delle spade) ecc. Tra i temi preferiti, quelli del repertorio animalistico germanico affollato di serpenti, aquile, cinghiali, cervi mescolati, man mano che ci si inoltra nel VII secolo, con le più comuni espressioni cristiane come croci, oranti e così via.

Circa i costumi dei Longobardi, occorre distinguere tra uomini e donne. Per i primi, è lo stesso Paolo Diacono che ce ne dà una sommaria descrizione: i loro vestiti erano larghi e generalmente di lino con bande intessute a vari colori. Le calzature, aperte in basso, erano strette da lacci di cuoio. Dai romani assumono l'usanza di indossare, a cavallo, una specie di calzari di panno rosso o fasce avvolte alle gambe. Il corredo funebre ricorda molte parti del loro abbigliamento: oltre alle armi, i diversi tipi di cintura, fibule

a braccia uguali per fissare il mantello alle spalle, anelli, vesti, a volte di broccato d'oro.

Elementi comuni, sia all'uomo che alla donna, sono poi le crocette in lamina d'oro, i pettini, gli acciarini, i coltelli, le forbici e il vasellame di bronzo, detto alessandrino, di moda tra la nobiltà nella prima metà del VII secolo. Proprie, invece, dell'abbigliamento femminile erano le fibule usate per chiudere e abbellire le vesti. Se ne conoscono di tre tipi: la fibula a "S", usata in coppia, in argento dorato con almandine; la fibula "ad arco", in argento dorato, anch'essa usata in coppia, solitamente decorata con motivi zoomorfi. Queste fibule sono state trovate sempre sulle gambe dell'inumata, fissate in origine a una striscia di cuoio che pendeva dalla cintura. Il terzo tipo di fibula era quello a disco, che subentra ai primi due tipi nella moda verso il 620-630. L'abbigliamento è completato dalle collane, formate da paste vitree, ambre ed altri elementi colorati e fantasiosi, da monete auree ecc. Usati anche i braccialetti, in bronzo o in argento; anelli; aghi crinali per fissare il velo ai capelli; cinture semplici con una sola fibbia; nastri di cuoio con borse appese, nelle quali si tenevano oggetti da toilette, come pettini in osso, specchietti di vetro, spesso una conchiglia (ad esempio la *cypraea*, simbolo della fecondità femminile) e piccoli oggetti di uso quotidiano, come la selce e l'acciarino per il fuoco. Ai nastri si appendevano, inoltre, chiavi, ciondoli di cristallo di rocca che, come l'ambra, avevano un significato apotropaico. La donna non portava calze, ma fasce fissate con piccole fibbie; calzature aperte in basso; fasce per sorreggere i seni; tra le ricche vesti si trovano fili d'oro

già intessuti con motivi geometrici. Come si è già osservato, quarant'anni di permanenza in Ungheria e la possibilità di sfruttare la via commerciale del Danubio in entrambe le direzioni, avevano consentito ai Longobardi di intrattenere fruttuosi contatti con i popoli vicini, ma soprattutto con quelli già romanizzati della Pannonia e con gli stessi Bizantini dell'Impero d'Oriente, dai quali avevano ricevuto grande beneficio avendo assimilato tecniche, costumi, modi di combattere e, forse, anche forme civili e giuridiche di comportamento e di insediamento.

Con il passaggio in Italia, a contatto diretto con la cultura latina, il popolo longobardo, di scarso e diluito numero nonostante la bellicosità, è sottoposto vieppiù fortemente agli influssi emanati dalla popolazione autoctona nei più diversi campi della vita civile ed ecclesiastica. E già con l'Editto di Rotari del 643, appare chiaro come le consuetudini germanico-longobarde, codificate nell'Editto, risentono l'influenza del diritto romano, specie sotto il profilo formale, per effetto della stesura in lingua latina e l'adozione di termini giuridici romani, e sotto l'aspetto sostanziale per l'immissione di principi normativi propri della romanità. In sostanza si può affermare che con l'Editto di Rotari è cominciata la seconda fase della romanizzazione del popolo longobardo in terra latino-italica. Romani e Longobardi sono ormai molto più vicini, le loro tecniche vanno integrandosi vicendevolmente come dimostrano i corredi funerari, mentre i loro rapporti vengono ormai regolati dalla legge comune e il latino, che è lingua della maggioranza della popolazione, si arricchisce di converso di termini

germanici, ancora oggi presenti nel linguaggio di molte regioni italiane, Friuli in particolare.

L'acculturazione germanica assume toni imperiosi a partire dal regno di Liutprando (712-744), che vede la nobiltà longobarda, compresi duchi e regnanti, impegnata a sostenere la costruzione di chiese, monasteri e palazzi ed altre architetture, che accolgono al loro interno pitture e sculture di grande levatura artistica. Se i committenti sono soprattutto i Longobardi, artefici e maestri d'opera provengono in genere dal vicino Oriente, spesso tramite la città-porto di Ravenna, sede dell'esarcato bizantino e contenitore eccellente di forme e soggetti d'arte. Tra le opere del tempo in area longobarda, si eleva a Cividale il cosiddetto *Tempietto longobardo*, il più importante e il più celebre monumento di epoca longobardo-franca che ci sia stato trasmesso nella sua interezza architettonica. È dedicato al Salvatore ed è senza dubbio un *unicum* altomedievale: le sue sculture figurate (sei tra sante, regine e monache, quelle superstiti), i suoi stucchi ornamentali e i suoi affreschi costituiscono un compendio di quanto di più eccellente e di originale poteva essere prodotto dalle maestranze operanti nell'Italia longobarda, ma il *genius*, la mente creatrice di tale capolavoro, il regista – se così si può dire – e lo scenografo dello straordinario ambiente religioso doveva certamente provenire dal vicino Oriente, la sola regione che in quel momento poteva "prestare" all'Italia un così grande artista. Secondo gli ultimi studi, la costruzione dell'opera dovrebbe essere avvenuta tra la metà dell'VIII e l'inizio del IX secolo, partecipando delle tecniche e degli artisti operanti

tra l'ultima età longobarda e la prima età carolingia. L'*Altare di Ratchis* è il maggior monumento della ricordata rinascenza liutprandea, costruito tra il 737 e il 744 per merito di Ratchis, duca di Cividale e dedicato al padre Pemmone. È conservato nel Museo cristiano di Cividale. Sulla fronte è riprodotta la "maestà del Signore" con il Cristo affiancato da due cherubini, in atto benedicente e con il rotolo degli Evangeli stretto nella mano sinistra. Sulle due lastre laterali sono scolpite, a sinistra, la *Visitazione* e, a destra, l'*Adorazione dei Magi*. L'opera rivela chiaramente una struttura di origine romana, ma "l'impronta barbarica" è nettissima, tanto da rendere difficile una separazione tra le due tecniche artistiche.

Nello stesso ambiente dell'Altare è conservato anche il *Battistero di Callisto*, altro grande monumento scultoreo della tarda epoca longobarda. È formato da una vasca battesimale ad immersione e da otto colonne con relativi capitelli, probabilmente del V-VI secolo e riutilizzati. Su un lato del parapetto ottagonale del Battistero è murato il pluteo dedicatorio detto "di Sigualdo", collocato in origine nella chiesa di San Giovanni posta un tempo a fianco del Duomo. Vi sono scolpiti i simboli dei quattro Evangelisti con relative iscrizioni esplicative e la dedica al patriarca Sigualdo (756- 786).

Molte altre sculture di "epoca longobarda" sono presenti a Cividale, centro che era stato scelto dal re Alboino come capitale del ducato e successivamente anche come sede del patriarcato aquileiese su iniziativa del citato patriarca Callisto. La città si distingue per una produzione che riempie di sé un ampio arco di tempo, che non pare potersi circoscrivere al periodo "attivo e dinamico" tra l'insediamento di Callisto e la morte di Paolino (730-802), ma che travalica l'ultima età longobarda e le sue movimentate appendici, per situarsi con pieno diritto nell'età carolingia, alla quale ci richiamano non pochi dei suoi più celebri marmi giunti fino a noi.

Allo stesso ampio arco di tempo possono ascriversi le pitture esistenti all'interno del Tempietto Longobardo. Esse fanno parte di un complesso di opere di cui si ha memoria anche in altre parti dell'Italia longobarda, nel San Salvatore di Brescia, per esempio, a Castelseprio, e nella medesima *Storia dei Longobardi* di Paolo Diacono con la riflessione dello storico sui celebri affreschi già nel palazzo di Teodolinda a Monza. L'accostamento più credibile che si può fare con le pitture del Tempietto è quello del ciclo di affreschi del San Salvatore bresciano, nonché di quello di Castelseprio, anche se questi ultimi – secondo studi recenti – debbono piuttosto considerarsi come un *unicum* "in cui la leggibilità del contesto ciclico – afferma Peroni – si accompagna a una coerente e intensa reinterpretazione della sostanza pittorica tardo antica, coinvolgendo figure e sfondi, in una gamma inesauribile di modulazioni atmosferiche e di passaggi cromatici, fluenti quanto complessi".

Nelle pitture cividalesi del Tempietto, situate nella lunetta sotto l'arco vitineo di stucco, domina il Cristo pantocratore, in atteggiamento oratorio, imberbe, fra gli arcangeli Michele e Gabriele. Come per le precedenti, anche per queste pitture si tende a privilegiare il periodo tra il tardo VIII secolo e l'inizio del IX. L'artista orientale che li ha prodotti può essere bene inserito in quella cerchia di maestri operanti tra l'ultima età longobarda, con mezzi offerti dai prìncipi longobardi, e la prima parte della "rinascenza carolingia", che reinterpreta molto da vicino, anche se con notevoli variazioni formali, il contesto pittorico trasmesso dalla tarda Antichità. La presenza del bellissimo arco vitineo di stucco, che è stato modellato contemporaneamente alle pitture – e su questo non vi sono dubbi – conferma l'attribuzione di entrambi al periodo storico proposto. Un ricordo degli artisti impegnati nella decorazione del Tempietto, probabilmente legati all'arte orientale, si ritrova nel nome *Paganus* graffito vicino alla finestrella delle Vergini: forse il nome del maestro degli stucchi o degli affreschi o di uno degli altri artisti, verisimilmente di provenienza o di scuola bizantina, cui era stata affidata l'opera decorativa.

Il risultato di questo nuovo fervore costruttivo a Cividale e nelle altre città longobarde, al quale partecipano elementi sia dell'una che dell'altra popolazione, si percepisce chiaramente, oltre che nel diverso e più elevato clima economico, soprattutto nei nuovi rapporti sociali tra Romani e Longobardi. Ne dà testimonianza palese la formazione di una legislazione di diritto comune, cui pongono mano, dopo l'Editto di Rotari del 643, tutti i re longobardi e in special modo Liutprando, Ratchis e Astolfo. Di grande importanza sociale le leggi di quest'ultimo re, emanate nel 750, secondo le quali dovevano essere considerati *grandi proprietari* tutti coloro che possedevano più di 70 ettari, *medi proprietari* tutti coloro che erano in possesso di più di 30 ettari, *piccoli proprietari* tutti gli altri.

Nel regno di Liutprando vengono a maturazione, nei campi dell'arte e della cultura in generale, quei germi già ampiamente coltivati nel secolo precedente: Paolo Diacono, Paolino di Aquileia, gli stessi patriarchi Callisto e Sigualdo danno la misura della crescita nella letteratura, nella musica, nell'arte. Anche negli strati sociali inferiori si attua una profonda rivoluzione: ricompaiono sul mercato gli abili artigiani romano-autoctoni, che sembravano scomparsi nel secolo VII o per lo meno ritenuti incapaci di raccogliere l'eredità classica locale e gli stimoli provenienti dal vicino Oriente, il quale per parte sua fornisce un contributo di grande portata alla "rinascenza" liutprandea. A livello economico si accumulano grandi ricchezze e in questo la nobiltà longobarda è in prima fila donando beni e sostenendo iniziative di largo respiro. Ciò contribuisce alla formazione di vasti possessi monasteriali dai nomi prestigiosi: Bobbio, Farfa, Leno, Nonantola, San Salvatore, Santa Maria in Valle e altri sparsi ovunque nell'Italia longobarda. Tutto ciò consente il formarsi di un nuovo modo di concepire i rapporti economici e sociali, un sistema i cui fondamenti poggiano sul possesso e sulla concessione della terra, ossia sulla feudalità. Anche in Friuli potenti famiglie longobarde partecipano intimamente al fenomeno, rivelandosi, anche dopo parecchi secoli, nei documenti scritti nei quali esse esprimono la fierezza di discendere da matrice longobarda e di vivere ancora *ex lege Langobardorum*.

X. 1 **Due fibule ad arco in argento dorato da Udine via Treviso, t. femminile**
8,2 cm (alt.)
primi decenni dopo il 568
MAN, Cividale
Inv. nn. 3783-3784

Fibule ad arco in argento dorato con due almandine rosse posate una al centro e l'altra al piede della staffa. La decorazione è a S rovescia e girali.
Sul primo esemplare resta un solo pomolo sull'arco, mentre questi mancano sul secondo.
Le fibule, di gusto goto, furono portate in Italia dalla Pannonia e possono essere datate tra il 520-540. La deposizione del cadavere si ebbe invece dopo il 568. (MBr)
*Bibliografia*: BROZZI 1960-1961, p. 364.

X. 2 **Tomba femminile 12**
**dalla necropoli di San Giovanni, Cividale**

X. 2a *Due fibule ad arco*
*in bronzo dorato*
6,2 cm e 6,3 cm (alt.)
primi anni dopo il 568
MAN, Cividale
Inv. nn. 3971-3972

Fibule ad arco con testa rettangolare. Sul piede è riprodotta una maschera dalle sembianze umane. La decorazione è nel I Stile Germanico.
Le fibule cividalesi si riallacciano al gruppo Kesztheli- Ràcalmàs. (MBr)
*Bibliografia*: FUCHS 1943-1951, pp. 2, 6-7; FUCHS-WERNER 1950, pp. 55, A 9-10; WERNER 1962, pp. 66, 73; BROZZI 1964, pp. 118-119; ID. 1980, p. 82.

X. 2b *Pettine in osso*
residui 2,5 cm
primi anni dopo il 568
MAN, Cividale
Inv. n. 3974

Frammento a doppia dentatura, con chiodino in bronzo.
*Bibliografia*: FUCHS 1943-1951, p. 3; BROZZI 1980, p. 82.

X. 2c *Fibbia in bronzo*
2,5 × 2 cm
primi anni dopo il 568
MAN, Cividale
Inv. n. 3975

Fibbia con anello ovale, munita di ardiglione.
*Bibliografia*: AOBERG 1923, p. 150; FUCHS 1943-1951, p. 3; BROZZI 1980, p. 82.

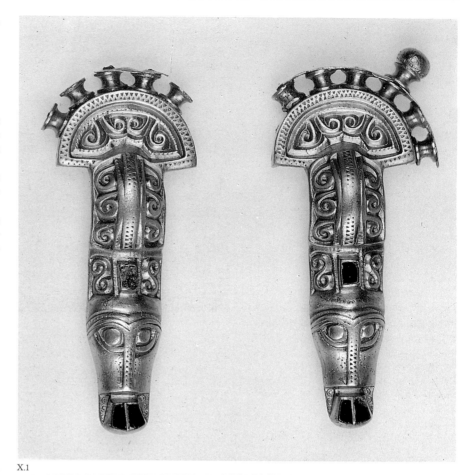

X.1

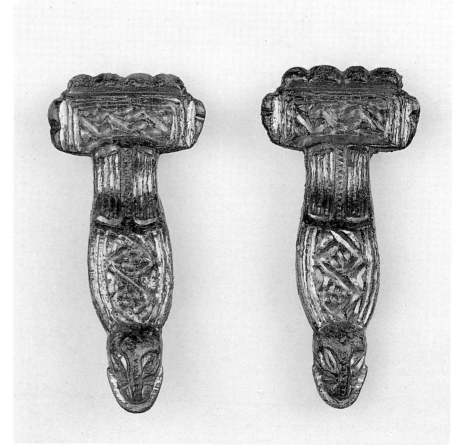

X.2a

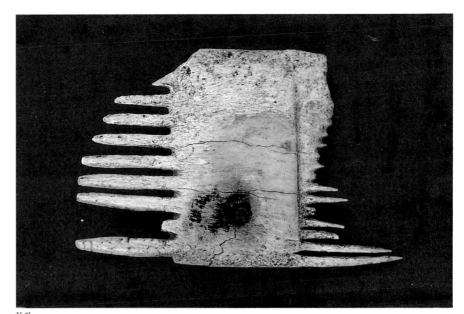
X.2b

**X. 2d** *Fibbia in argento*
1,3 × 1 cm
primi anni dopo il 568
MAN, Cividale
Inv. n. 3976

Piccola fibbia di forma quadrangolare, con ardiglione, sul cui scudetto appare una decorazione a "X".
*Bibliografia*: FUCHS 1943-1951, p. 3; BROZZI 1980, p. 82.

**X. 2e** *Due tremissi in oro (Giustino)*
a. ⌀ 1,69 cm; peso con appiccagnolo: 1,59 gr - b. ⌀ 1,68 cm; peso con appiccagnolo: 1,59 gr
primi anni del VII secolo
MAN, Cividale
Inv. nn. 4000, A - 4000, B

Tremissi barbarici di imitazione bizantina (imperatore Giustino, 565-578), muniti di appiccagnolo bacellato per essere inseriti in una collana.
*Bibliografia*: AOBERG 1923, p. 151; FUCHS 1943-1951, p. 3; BROZZI 1964, p. 121; BERNARDI- DRIOLI 1980, pp. 42-43, nn. 529-530.

**X. 2f** *Fibbia in bronzo*
3,3 × 4,1 cm
primi anni del VII secolo
MAN, Cividale
Inv. n. 3997

X.2c                    X.2d

Di forma ovale, mobile su perno, reca una decorazione a tacche. È munita di ardiglione c piastra quadrangolare ornata da linee e punti.
*Bibliografia*: AOBERG 1923, p. 151; FUCHS 1943-1951, p. 3.

**X. 2g** *Anello in ferro*
⌀ 1,7 cm; 0,5 cm (spessore)
primi anni del VII secolo
MAN, Cividale
Inv. n. 4001

Si presenta a doppio spiovente dall'interno all'esterno.
*Bibliografia*: FUCHS 1943-1951, p. 3.

### X. 3 Tomba femminile 32 dalla necropoli di San Giovanni, Cividale

**X. 3a** *Due fibule ad arco in argento*
7,5 cm (alt.)
primi anni del VII secolo
MAN, Cividale
Inv. nn. 3993-3994

Il piede è di forma ovale e la testa rettangolare, con 8 bottoni fusi insieme, rotondi e a

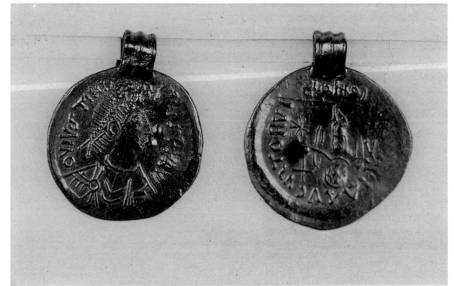
X.2e

X.2f

X.2g

X.3a

X.3b

faccia piatta. La decorazione è nel I Stile Germanico. (MBr)
*Bibliografia:* AOBERG 1923, pp. 150-151; FUCHS 1943-1951, pp. 3,6-7; FUCHS-WERNER 1950, p. 57, A 45-46; WERNER 1962, pp. 71, 82; BROZZI 1964, pp. 118-119.

X. 3b *Due fibule a "S" in argento dorato*
3,5 cm e 3,6 cm (alt.)
primi anni del VII secolo
MAN, Cividale
Inv. nn. 3995-3996

I monili terminano con due teste di uccello e sono impreziositi da almandine. La decorazione è a nodi e striature incise.
*Bibliografia:* AOBERG 1923, p. 72 e p. 150; FUCHS 1943-1951, p. 3; FUCHS-WERNER 1950, p. 60, B 28-29; BROZZI 1964, pp. 118-119.

X. 3c *Due fusarole in pietra*
⌀ 2,6 cm e 1,7 cm
primi anni del VII secolo
MAN, Cividale
Inv. nn. 3999, B - 3999, C

Di forma circolare, recano un foro al centro.
*Bibliografia:* FUCHS 1943-1951, p. 3; BROZZI 1964, p. 120.

X. 3d *Fusarola in pietra*
3,3 cm (alt.)
primi anni del VII secolo
MAN, Cividale
Inv. n. 3999, A

Di forma biconica, reca al centro un foro per il passaggio del fuso.

*Bibliografia:* FUCHS 1943-1951, p. 3; BROZZI 1964, p. 120.

X. 3e *Fondo di calice in vetro*
⌀ 3,4 cm
primi anni del VII secolo
MAN, Cividale
Inv. n. 3998

Bicchiere del tipo a calice in vetro colore verdognolo, con foro al centro.
*Bibliografia:* AOBERG 1923, p. 151; FUCHS 1943-1951, p. 3; BROZZI 1964, p. 121.

### X. 4 Tomba femminile 105/A dalla necropoli di San Giovanni, Cividale

X. 4a *Fibula a "S" in argento dorato e almandine*
3,1 cm (lung.)

fine del VI - primi del VII secolo
MAN, Cividale
Inv. n. 4084

La decorazione della fibula è data da una doppia striscia di nodi e fregi in forma di animale. (MBr)
*Bibliografia*: AOBERG 1923, pp. 76, 151; FUCHS 1943-1951, pp. 4-5 e p. 10; FUCHS-WERNER 1950, p. 61, B 51; BROZZI 1964, p. 119.

X. 4b *Fibula a disco in argento*
Ø 3,2 cm
fine del VI - primi del VII secolo
MAN, Cividale
Inv. n. 4085

X.3c

La fibula a disco reca impressa la riproduzione di una moneta di Lucilla (189 d.C.). Il bordo del monile è zigrinato.
*Bibliografia*: FUCHS 1943-1951, p. 4; BROZZI 1964, p. 121.

X. 4c *Guarnizione in argento*
3,8 cm (lung.)
fine del VI - primi del VII secolo
MAN, Cividale
Inv. n. 4086

Guarnizione per cintura, con decorazione a niello in treccia a tre capi.
Restano due chiodini per il fissaggio del pezzo al cuoio.
*Bibliografia*: FUCHS 1943-1951, p. 4; BROZZI 1964, p. 121.

X. 4d *Fibbia in argento*
Ø massimo: 2 cm
fine del VI - primi del VII secolo
MAN, Cividale
Inv. n. 4090

X.3d

X.3e

Piccola fibbia di forma ovale con ardiglione scudiforme.
*Bibliografia*: FUCHS 1943-1951, p. 4; BROZZI 1964, p. 121.

X. 4e *Vaghi in pasta vitrea*
31 elementi
fine del VI - primi del VII secolo
MAN, Cividale
Inv. n. 4088

Vaghi per collana di forme e colori diversi.
*Bibliografia*: FUCHS 1943-1951, p. 4; BROZZI 1964, pp. 119-120.

X. 4f *Amuleto in cristallo di rocca e bronzo*
Ø 2,6 cm
fine del VI - primi del VII secolo
MAN, Cividale

X.4a

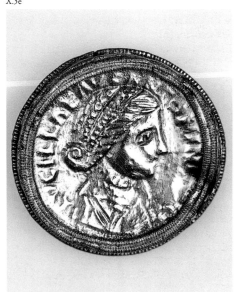

X.4b

Inv. n. 4089

Ciondolo in cristallo di rocca, trattenuto da fascette in bronzo, con appiccagnolo frammentato.
*Bibliografia*: FUCHS 1943-1951, p. 4; BROZZI 1964, p. 120.

X. 4g *Pendagli in ambra e cristallo di rocca*
∅ 2,7 cm e 2,2 cm
fine del VI - primi del VII secolo
MAN, Cividale
Inv. n. 4087, A-B

Pendagli forati di forma rotonda, elementi di collana.
*Bibliografia*: FUCHS 1943-1951, p. 4; BROZZI 1964, p. 120.

## X. 5 Monete

X. 5a *Tremisse aureo a nome di Anastasio da Calla, comune di Pulfero*
∅ 1,35 cm; peso 1,43 gr
493-518
MAN, Cividale
Inv. n. 5268

Tremisse di Teodorico a nome di Anastasio. d / DANASTA SIVSPFAVG, busto con diadema e corazza, paludato. r / VIVTORIA AVGSTORVM, Vittoria su un globo con nella mano destra una corona, nella sinistra un globo crucigero. Stella a 8 punte. Esergo: COMOB. Proveniente dalla Zecca di Ravenna (?) (MBr)
*Bibliografia*: BERNARDI-DRIOLI 1979, p. 16, n. 4.

X. 5b *Tremisse aureo di Zenone da Invillino, comune di Villa Santina*
∅ 1,28 cm; peso 1,43 gr
dopo il 467
MAN, Cividale
Inv. n. 5269

Tremisse dell'imperatore bizantino Zenone. d / DNZENO PERPAVG, busto con diadema. r / Croce greca su globetto tra fronde di palma. Esergo: COMOB. Proveniente dalla Zecca di Milano.
*Bibliografia*: BERNARDI-DRIOLI 1979, p. 15, n. 2.

X. 5c *Tremisse aureo di Tiberio II da Cividale*
∅ 1,55 cm; peso 1,44 gr
578-582
MAN, Cividale
Inv. n. 5261 (già 2056)

Tremisse dell'imperatore bizantino Tibe-

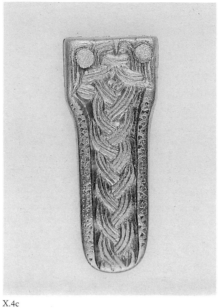

X.4c

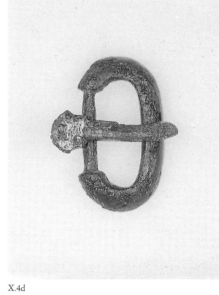

X.4d

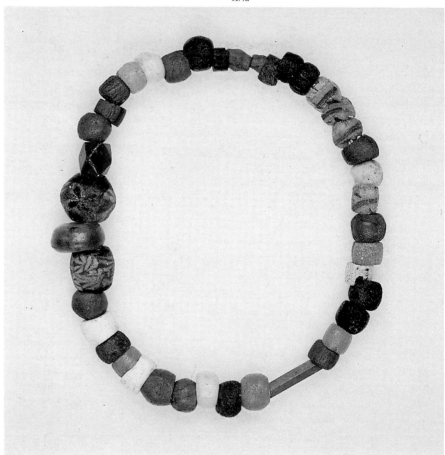

X.4e

X.4g

X.4g

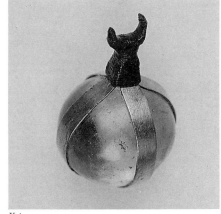

X.4g

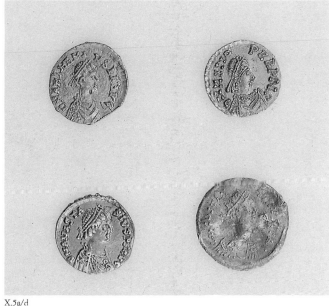

X.5a/d

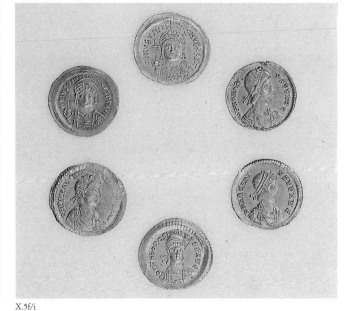

X.5f/i

rio II. d / DMCOSTAN TINVSPPAC, busto paludato e diadema. r / VICTORTIBERIANVS, croce potenziata. Esergo: CONOB. Proveniente dalla Zecca di Costantinopoli.
*Bibliografia*: BERNARDI-DRIOLI 1979, p. 19.

X. 5d *Tremisse aureo di Artenio, provenienza probabile Cividale*
Ø 1,37 cm; peso: 1,45 gr
467-472
MAN, Cividale
Inv. n. 5264

Tremisse dell'imperatore romano Antemio. d / DNANTHEMI VSPPAVG, busto paludato e diademato. r / Croce in corona. Esergo: COMOB. Proveniente dalla Zecca di Milano.
*Bibliografia*: BERNARDI-DRIOLI 1979, p. 15, n. 1.

X. 5e *Due solidi aurei di Giustiniano I dalla necropoli Cella, Cividale*
a. Ø 21,1 cm; peso 4,46 gr; b. Ø 22 cm; peso: 4,38 gr

545-565
MAN, Cividale
Inv. nn. 864-865

Due solidi di Giustiniano I. a: d / DNIVSTINI ANVSPPAVG, busto dell'imperatore con elmo e corazza. Sulla spalla uno scudo. r / VICTORI AAVGGGS, Vittoria con croce e globo crucigero. Esergo: CONOB. Stella a 8 punte. b: d / DNIVSTIN IANVSPPAVT, busto con elmo e diadema: nella destra globo crucigero. Sulla spalla scudo decorato. r / VICTOR I AAVGGGA, Vittoria con croce e globo crucigero. Nel campo stella a 8 punte. Esergo: CONOB. Proveniente dalla Zecca di Costantinopoli.
*Bibliografia*: ZORZI 1899, p. 139, nn. 166-167; BERNARDI-DRIOLI 1979, p. 17.

X. 5f *Solido aureo di Onorio, provenienza probabile Cividale*
Ø 2,08 cm; peso: 4,42 gr
394-395
MAN, Cividale
Inv. n. 5266

Solido dell'imperatore romano Onorio. d / DN HONORI VSPPAVG, busto diademato, con mantello. r / VICTORI AAVGGG, l'imperatore è in abito militare e poggia il piede sinistro su un prigioniero seduto a terra. Con la mano destra regge un labaro, con la sinistra una Vittoria su globo. Lettere R V. Esergo: COMOB. Proveniente dalla Zecca di Ravenna.

X. 5g *Solido aureo di Teodosio II, dalla necropoli Cella, Cividale*
Ø 2,16 cm; peso: 4,48 gr
408-450
MAN, Cividale
Inv. n. 5260

Solido dell'imperatore Teodosio II. d / DN THEODOSI VSPPAVG, busto con elmo e diadema. Corazza ornata e scudo decorato sulla spalla destra. r / IMPXXXIICOS XVII P P, Roma seduta in trono con nella destra globo crucigero. Stella a 8 punte. Esergo: COMOB. Proveniente dalla Zecca di Ravenna (?).

*Bibliografia*: ZORZI 1899, p. 138, n. 165.

X. 5h *Solido aureo di arcadio, provenienza*
*probabile Cividale*
Ø 2,11 cm; peso: 4,42 gr
tra il 383 e il 387
MAN, Cividale
Inv. n. 5272

Solido dell'imperatore Arcadio. d / DN AR-
CADI VSPFAVG, busto, con corazza e diade-
ma. r / CONCORDI A AVGGG, Costantinopoli
assisa in trono, con scettro nella destra e
scudo appoggiato ad un cippo su cui si leg-
ge VOT / V / MVLT. Esergo: MDOB. Prove-
niente dalla Zecca di Milano.

X. 5i *Solido aureo di Valentiniano III,*
*provenienza probabile Cividale*
Ø 2,28 cm; peso: 4,47 gr
438-455
MAN, Cividale
Inv. n. 5265

Solido dell'imperatore romano Valentinia-
no III. d / DN PLVALENTI NIANVSPFAVG,
busto paludato e corazza. In testa diadema.
r / VICTORI AAVGGG, l'imperatore in abito
militare, diademato: poggia il piede destro
sopra un serpente con testa umana. Nella
mano destra tiene una croce, nella sinistra
la Vittoria con globo.
Esergo: COMOB. Proveniente dalla Zecca di
Roma.

X. 5l *Solido aureo ridotto di Giustino,*
*provenienza probabile Cividale*
Ø 2,07 cm; peso: 3,99 gr
epoca di Giustiniano II (565-578)
o posteriore
MAN, Cividale
Inv. n. 5258

Solido ridotto. d / DN IVSTI NVSPPAVG, bu-
sto, con elmo e corazza con fregio; nella
mano destra l'imperatore regge un globo
sormontato da Vittoria alata che lo incoro-
na. r / VICTORI AAVGGGZ, figura turrita se-
duta su trono, con nella mano destra una
lancia e nella sinistra globo crucigero. Eser-
go: COMX+X.
Imitazione gallica meridionale.

X. 5m *Monetazione argentea*
*di Giustiniano I dalla necropoli*
*Cella, Cividale*
Ø 1,38 cm; peso 1 gr
527-565
MAN, Cividale
Inv. n. 885

Moneta di Giustiniano I. d / DN IVSTIN
IANVS IC, busto paludato con nastro che
trattiene i capelli. r / Croce sopra globo en-

tro corona di palme. Proveniente dalla Zec-
ca di Ravenna.
*Bibliografia*: ZORZI 1899, p. 141.

X. 5n *Monetazione argentea*
*di Giustiniano dalla necropoli*
*Cella, Cividale*
Ø 1,18 cm; peso: 0,88 gr
527-565
MAN, Cividale
Inv. n. 886

1/4 di siliqua di Giustiniano I. d / DN IVSTI
(NIANVS IC), busto laureato dell'imperato-
re, contorno perlinato. r / Croce mono-
grammata su globo tra due stelle entro co-
rona di palme. Proveniente dalla Zecca di
Ravenna.
*Bibliografia*: ZORZI 1899, p. 141.

X. 6a **Tremissi aurei a nome**
**di Giustino I e Giustiniano I**
**dalla necropoli Cella, Cividale**
Ø da 1,7 a 1,35 cm; peso da 1,76 a 1,55 gr
seconda metà del VI - primi anni del VII
secolo
MAN, Cividale
Inv. nn. 865-881

19 tremissi barbarici, con appiccagnolo per
essere inseriti in una collana, di imitazione
bizantina al nome degli imperatori Giusti-
no I e Giustiniano I. (MBr)
*Bibliografia*: ZORZI 1899, p. 26; BROZZI
1971, p. 129; ID 1977, p. 26; BERNARDI-
DRIOLI 1980, pp. 37-41, nn. 512-530.

X. 6b *Tremisse aureo dal territorio*
*del comune di Remanzacco*
Ø 0,15 cm; peso 1,45 gr
610-641 o poco dopo
MAN, Cividale
Inv. n. 5852

Tremisse di imitazione barbarica, dell'età
dell'imperatore bizantino Eraclio. d / La
moneta è circoscritta da lettere senza nesso,
simulanti una legenda. Busto rozzamente
stilizzato, con nastro in fronte. r/ Croce po-
tenziata e legenda senza nesso.
È un *plagium barbarorum*, di imitazione bi-
zantina.
*Bibliografia*: BROZZI 1983, I, p. 27.

X. 6c *Solido aureo (imitazione)*
*di Foca, provenienza sconosciuta*
Ø 2,03 cm; peso 4,39 gr
circa il 610
MAN, Cividale
Inv. n. 5271

Moneta barbarica imitante un solido di Fo-
ca. d / DNFOCAS PERPAVG (S rovesciata),

X.5l

X.5m

X.5m

X.5n

busto dell'imperatore, di fronte, con corona crucigera.
Nella mano destra tiene un globo crucigero. r/ VICTORI AAVG, Vittoria stante, con nella mano destra un'asta sormontata da † e P. Nella mano sinistra globo crucigero. Esergo: CONOB. Proveniente da una Zecca barbarica.
*Bibliografia*: BERNARDI-DRIOLI 1979, p. 19, n. 459.

X. 6d *Tremisse aureo (imitazione) di Giustiniano I, provenienza probabile Cividale*
Ø 1,67 cm; peso 1,28 gr
epoca di Giustiniano (527-565)
o posteriore
MAN, Cividale
Inv. n. 5255

Imitazione barbarica di un tremisse di Giustiniano I. d / D N IVZTINI ANVSPPAIC, busto dell'imperatore a destra, con diadema e manto r / VICTONI AVSTORIVA (R rovescia). Angelo assai utilizzato in posizione frontale con nella mano sinistra un globo crucigero. Stella a cinque punte nel campo. Esergo: CONOB. Proveniente da una Zecca barbarica.
*Bibliografia*: BERNARDI-DRIOLI 1979, p. 18, n. 443.

X. 6c *Tremisse aureo (imitazione) di Odoacre, provenienza probabile Cividale*
Ø 1,41 cm; peso 1,45 gr
epoca di Zenone e di Odoacre (474-493)
MAN, Cividale
Inv. n. 5256

Imitazione barbarica di un tremisse di Odoacre. d / DNSENO PERAVG, busto dell'imperatore Zenone Zenone, rozzamente eseguito, con diadema e manto, i cui panneggi sono in parte eseguiti con linee punteggiate. r / Croce in corona di palme. Esergo: COMOB. Proveniente da una Zecca barbarica.
*Bibliografia*: BERNARDI-DRIOLI 1979, p. 16, n. 444.

X. 6f *Tremissi aurei di Romualdo II duca di Benevento, provenienza sconosciuta*
a. Ø 1,42 cm; peso 1,32 gr; b. Ø 1,45 cm; peso 1,36 gr
706-731
MAN, Cividale
Inv. nn. 5267, 5270

Tremissi di Romualdo II duca di Benevento. A: d / DNIV STINIVS, busto di Giustiniano II, barbuto, coronato e con manto. Nella destra l'imperatore tiene un globo crucigero. r / VICTOR IVVGV, croce su globetto. Nel campo, a sinistra, lettera R. Esergo: CO-

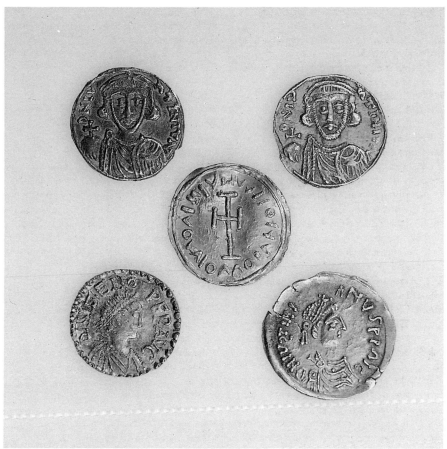

X.6h/d/e/f

NOB. B: d / DNIV STINIVM, busto di Giustiniano, come nell'esemplare A. r / VICTO RIAG, croce su globetto. Esergo: CONOB. Proveniente dalla Zecca di Benevento.
*Bibliografia*: BERNARDI-DRIOLI 1979, p. 20, nn. 455, 458.

X. 6g *Monetazione argentea di Giustino dalla necropoli Cella, Cividale*
Ø 1,21 cm; peso 0,51 gr
527-565
MAN, Cividale
Inv. n. 882

Moneta barbarica. d / D N IVSTINI, busto stilizzato con diadema e paludamenti. r / Croce patente sopra globo e stelle in corona di palme.
*Bibliografia*: ZORZI 1899, p. 141.

X. 6h *Monetazione argentea dalla necropoli Cella, Cividale*
Ø 1,26 cm; peso 0,60 gr
527-565
MAN, Cividale
Inv. n. 883

Moneta barbarica. d / Lettere imitanti, forse, il nome di Giustiniano, con contorno perlinato. Busto rozzamente stilizzato. r / Croce monogrammata tra stelle entro corona di palme.
*Bibliografia*: ZORZI 1899, p. 141.

X. 6i *Monetazione argentea dalla necropoli Cella, Cividale*
Ø 1,31 cm; peso 0,57 gr
VI secolo
MAN, Cividale
Inv. n. 884

Moneta barbarica. d / SIIVPI, busto stilizzato a destra. r / Croce monogrammata su globo tra due stelle, entro corona di palme.
*Bibliografia*: ZORZI 1899, p. 141.

X. 6l *Monetazione argentea dalla necropoli Cella, Cividale*
Ø 1,32 cm; peso 0,77 gr
VI secolo
MAN, Cividale
Inv. n. 887

Probabile 1/4 di siliqua barbarica. d / Lettera senza nesso attorno ad un busto rozzamente stilizzato, con nastro tra i capelli. Contorno perlinato. r / Croce monogrammata su globo, con stelle, entro corona di palme.
*Bibliografia*: ZORZI 1899, p. 141.

X. 6m *Monetazione argentea (imitazione) di Giustiniano dalla necropoli Cella, Cividale*

Ø 1,11 cm; peso 0,27 gr
VI secolo
MAN, Cividale
Inv. n. 888

Moneta barbarica. d / Imitazione rozza della parola "Giustiniano", testa dell'imperatore, barbuta e diademata. r / Croce monogrammata tra due stelle entro corona di palme.
*Bibliografia*: ZORZI 1899, p. 141.

X. 6n *Monetazione argentea (imitazione) di Giustiniano dalla necropoli Cella, Cividale*
Ø tra 0.95 e 1,34 cm; peso residuo 0,34 gr
VI secolo
MAN, Cividale
Inv. n. 889

Moneta barbarica, assai guasta e frammentata. d / resto di iscrizione NIANVS, testa dell'imperatore a destra. r / Parte di croce entro corona di palme.
*Bibliografia*: ZORZI 1899, p. 141.

X. 6o *Monetazione argentea (imitazione) di Giustiniano dalla necropoli Cella, Cividale*
Ø 1,05 cm; peso 0,23 gr
VI secolo
MAN, Cividale
Inv. n. 890

Moneta barbarica. d / Si distinguono appena le lettere vs. r / Croce tra stelle, entro corona.
*Bibliografia*: ZORZI 1899, p. 141.

## X. 7 Tomba dell'orefice di Grupignano, Cividale

X. 7a *Incudine in ferro*
4,5 × 4,5 cm; 12 cm (alt.); peso 915 gr
600 ca.
MAN, Cividale
Inv. n. 561

L'attrezzo ha la superficie di battuta quadrangolare e la sua forma appuntita alla base, lascia supporre che per l'uso doveva essere infisso in un foro praticato su un supporto mobile.
Lo strumentario, non completo, recuperato a Grupignano (a. 1826) è sinora l'unico reperito in Italia. (MBr)
*Bibliografia*: ZORZI 1899, p. 78; BROZZI 1963, pp. 19-22; ID. 1972, pp. 167-174; MATTALONI 1989, pp. 48-50.

X. 7b *Strumento in ferro (ribattino?)*
17,5 cm (lung.); 5,5 cm (larg. massima);

peso 530 gr
600 ca.
MAN, Cividale
Inv. n. 562

Lo strumento ha la forma leggermente arcuata, con un incavo a semicerchio nella parte superiore e termina a punta.
*Bibliografia*: ZORZI 1899, p. 78; BROZZI 1963, pp. 19-22; ID. 1977, pp. 167-174; MATTALONI 1989, pp. 48-50.

X. 7c *Incudine in ferro*
3,6 × 3,3 cm; 7,7 cm (alt.); peso 125 gr.
600 ca.
MAN, Cividale
Inv. n. 563

L'attrezzo ha la superficie di battuta quadrangolare con un foro al centro e termina a punta.
*Bibliografia*: ZORZI 1899, p. 78; BROZZI 1963, pp. 19-22; ID. 1977, pp. 167-174; MATTALONI 1989, pp. 48-50.

X. 7d *Fibbia di cintura in argento per cintura*
6,5 cm (alt.)
600 ca.
MAN, Cividale
Inv. n. 1520

La fibbia, munita di ardiglione scudiforme, appartiene al tipo detto "Mediterraneo".
*Bibliografia*: ZORZI 1899, p. 78; BROZZI 1963, pp. 19-22; FINGERLIN 1967, p. 164, tav. 68, 7; BROZZI 1972, pp. 167-174; MATTALONI 1989, pp. 48- 50.

## X. 8 Fiasco in ceramica grigio chiara, stampigliata, dalla necropoli Giudaica, Cividale

12,8 cm (alt.); Ø massimo 12,8 cm
fine del VI secolo ca.
MAN, Cividale
Inv. n. 1107

Fiasco frammentato all'orlo, con stampigliatura attorno all'ampio ventre data da due distinti motivi: il primo, posto su due file, è costruito da quadratini posti verticalmente e racchiusi da un bordo rettangolare; il secondo è formato da rombi, composti da quadratini, posti in modo da formare dei triangoli.
Rinvenimento sporadico. (MBr)
*Bibliografia*: ZORZI 1899, p. 94, n. 7; WERNER 1962, tav. 19/8; HESSEN 1968, pp. 16-17, n. 96/8.

## X.9 Bicchiere in ceramica nerastra, stampigliata, dalla necropoli Gallo,

X.7a

X.7b

X.7c

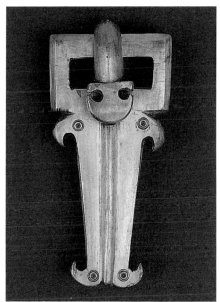

X.7d

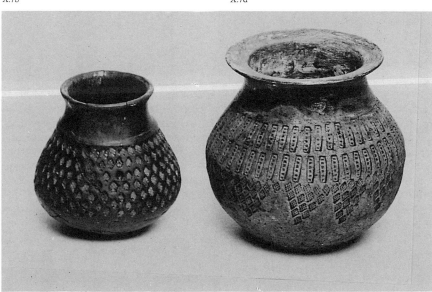

X.8/9

**Cividale, t. maschile 14**
9,8 cm (alt.); Ø massimo 9 cm
fine del VI secolo
MAN, Cividale
Inv. n. 3388

Bicchiere, rotto e ricomposto, con decorazione stampigliata sulla fascia centrale, data da rombi, a loro volta formati da quadratini. (MBr)
*Bibliografia*: MARIONI 1951, p. 9; MARIONI 1943-51, p. 100; WERNER 1962, tav. 19/9; HESSEN 1968, p. 17, n. 97; BROZZI 1970, p. 104.

**X.10 Calice in vetro dalla necropoli di San Giovanni, Cividale, t. 50 A**
9 cm (alt.); Ø 7,5 cm
seconda metà del VI - inizi del VII secolo
MAN, Cividale
Inv. n. 4019

Calice a stelo in vetro verde, corpo imbutiforme con labbro ispessito e arrotondato, piede ad anello lievemente ombelicato con bordo ispessito e arrotondato a stelo cilindrico.
I calici a stelo trovano i loro precedenti in una forma attestata a partire dal IV secolo d.C. nel Mediterraneo orientale. In Italia contenitori di questo tipo sono abbastanza frequenti nelle sepolture longobarde e in altri siti altomedievali della metà del VI-VII secolo. Questo calice rientra nel tipo C di Invillino (BIERBRAUER 1987, I, p. 421, n. 1). (IAS)
*Bibliografia*: BROZZI 1964, p. 121; GASPARETTO 1979, p. 84, fig. 14; BIERBRAUER 1984, fig. 417; STIAFFINI 1985, p. 676; BIERBRAUER 1987, I, p. 421, tav. 162, 3.

**X.11 Calice a stelo frammentario in vetro dalla necropoli di San Giovanni, Cividale, t. 4**
ogni frammento: 6 cm (alt.)
seconda metà del VI - inizi del VII secolo
MAN, Cividale
Inv. n. 3958 B/15

Tre frammenti di calice a stelo in vetro verde; corpo a pareti ripide con labbro ispessito e arrotondato; piede ad anello leggermente ombelicato con bordo arrotondato a stelo cilindrico.
Il calice rientra nel tipo B di Invillino (BIERBRAUER 1987, I, p. 420, n. 5), dove è stato individuato un centro di produzione vetraria attivo a partire dal IV secolo d.C. I calici a stelo sono molto comuni in contesti altomedievali e formalmente non si discostano dai prototipi tardo romani diffusi inizialmente nel Mediterraneo orientale. (IAS)

*Bibliografia*: GASPARETTO 1979, p. 84; STIAFFINI 1985, p. 676; BIERBRAUER 1987, I, pp. 280-281, 420.

### X.12 Calice a stelo frammentario in vetro dalla necropoli Gallo, Cividale, t. 1

∅ 3,5 cm
seconda metà del VI secolo
MAN, Cividale
Inv. n. 3289

Frammento di calice a stelo in vetro verde giallastro; si conserva il piede a disco lievemente ombelicato con bordo ispessito e arrotondato.
Il frammento appartiene a un calice dello stesso tipo dei precedenti. In questo caso la datazione proposta si basa sull'associazione con una fibbia massiccia in bronzo con ardiglione e scudetto, anch'essa parte del corredo. (IAS)
*Bibliografia*: BROZZI 1970, p. 107.

### X.13 Piede di calice a stelo dalla necropoli di Santo Stefano in Pertica, Cividale, t. 37

∅ 3,5 cm; 2,8 cm (alt.)
seconda metà del VI - prima metà del VII secolo
MAN, Cividale
Inv. n. 7621

Frammento di calice a stelo in vetro verde; comprende il piede ad anello piatto leggermente ombelicato con bordo ispessito e lo stelo cilindrico allargato in corrispondenza del piede e del corpo; frammenti di orlo everso con labbro ispessito e arrotondato.
Il calice, rinvenuto in una tomba di un individuo di età infantile, appartiene al tipo dei due precedenti anche se la frammentarietà non permette di stabilire la forma del corpo. (IAS)
*Bibliografia*: Inedito.

### X.14 Balsamario in vetro dalla necropoli di San Giovanni, Cividale, t. 179

7,5 cm (alt.); ∅ massimo 4,7 cm; bocca: ∅ 2,3 cm
seconda metà del VI - inizi del VII secolo (?)
MAN, Cividale
Inv. n. 4175 B/380

Balsamario in vetro verde chiaro; corpo globulare a base piana, collo cilindrico e bocca con labbro piatto orizzontale. Lacunoso.
Il balsamario presenta una certa affinità

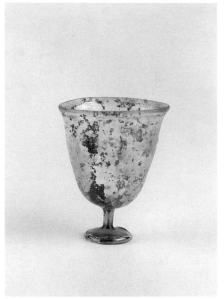

X.10

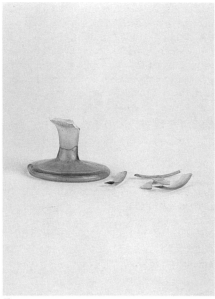

X.11

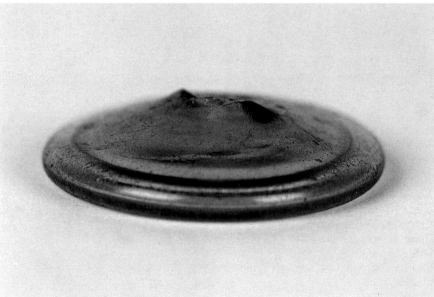

X.12

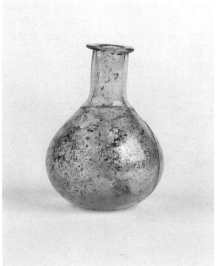

X.14

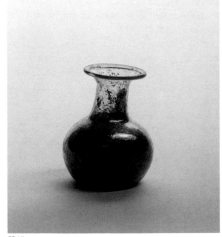

X.15

con un esemplare della collezione Cernazai nel museo di Cividale datato dal I al III sec. d.C. (ZUCCOLO 1982, p. 14, fig. 4, B).
La provenienza dalla necropoli di San Giovanni permette di supporre una datazione più recente, non escludendo però che possa trattarsi di un elemento di corredo di una tomba di età romana. (IAS)
*Bibliografia*: BROZZI 1964, p. 121.

### X.15 Bottiglia in vetro dalla necropoli di San Giovanni, Cividale, t. 160
8,5 cm (alt.); Ø 6,5 cm
seconda metà del VI - inizi del VII secolo (?)
MAN, Cividale
Inv. n. 4172/353

Bottiglia in vetro verde chiaro. Ventre sferoidale a base piatta, collo cilindrico, dalla bocca imbutiforme, con labbro ripiegato a cordoncino.
La bottiglia trova puntuale riscontro in esemplari aquileiesi datati al III-IV secolo d.C. (CALVI 1968, pp. 147-148, tav. 22, 5, tipo AB 1). La provenienza dalla necropoli di San Giovanni fa supporre una collocazione cronologica nell'Alto medioevo, non confermabile però mediante elementi di corredo associati che purtroppo non sono noti. (IAS)
*Bibliografia*: BROZZI 1964, p. 121.

X.16

### X.16 Bottiglia in vetro frammentaria da Cividale, Stazione ferroviaria
7 cm (alt.); Ø massimo 7,5 cm; fondo: Ø 5 cm
inizi del VII secolo
MAN, Cividale
Inv. n. 1834

Due frammenti di bottiglia in vetro blu; si conserva parte del corpo globulare decorato con filamenti in pasta vitrea bianca disposti a onde.
Nel fondo piano altri filamenti bianchi concentrici; il secondo frammento corrisponde al collo cilindrico decorato anch'esso con filamenti bianchi disposti orizzontalmente.
La bottiglia è di tipo abbastanza diffuso nel Mediterraneo orientale nei secoli V-VII e compare frequentemente in tombe longobarde in Italia.
Numerosi esemplari simili provengono ad esempio dalle necropoli di Nocera Umbra e Castel Trosino (STIAFFINI 1985, pp. 680-682). (IAS)
*Bibliografia*: Inedita.

### X.17 Bacile in bronzo da Cividale, Stazione ferroviaria
9 cm (alt.); Ø 26 cm
prima metà del VII secolo
MAN, Cividale
Inv. n. 3903

Bacile con base decorata da triangoli contrapposti.
La coppa, nella parte interna, è ornata da due gruppi di doppie scanalatura. Sotto l'orlo sono saldate due maniglie mobili. (MBr)
*Bibliografia*: CARRETTA 1982, p. 18, n. 7.

### X.18 Bacile in bronzo da Cividale, fondo Zurchi, t. maschile
16 cm (alt.); Ø 40 cm
primi decenni del VII secolo
MAN, Cividale
Inv. n. 670

Bacile in bronzo, del tipo copto, svasato e con base cilindrica decorata da triangoli contrapposti, traforati.
Due maniglie mobili sono applicate alla coppa. (MBr)

*Bibliografia*: ZORZI 1899, p. 127; BROZZI 1971, pp. 124, 128; CARRETTA 1982, p. 20, n. 17.

### X.19 Bacile in bronzo da fuori Porta San Giovanni, Cividale
12 cm (alt.); Ø 36 cm
prima metà del VII secolo
MAN, Cividale
Inv. n. 675

Bacile con base decorata da triangoli contrapposti. All'esterno il bacile in bronzo presenta due maniglie mobili poste sotto l'orlo.
(MBr)
*Bibliografia*: ZORZI 1899, p. 127, n. 13; CARRETTA 1982, p. 20, n. 18.

### X.20 (13) Spatha in ferro dalla necropoli di San Salvatore di Maiano
89,5 cm (lung.)
prima metà del VII secolo
MAN, Cividale
Inv. n. 3201

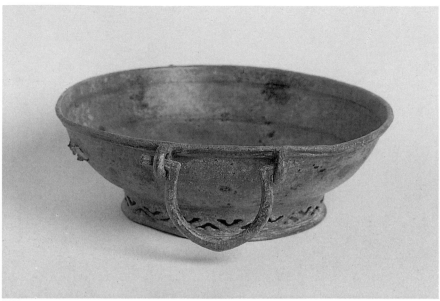

X.17

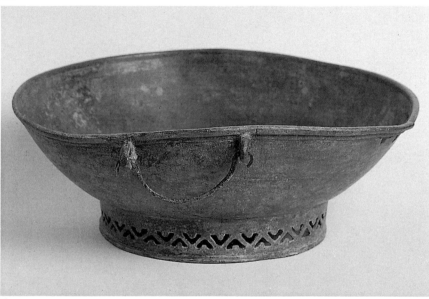

X.18

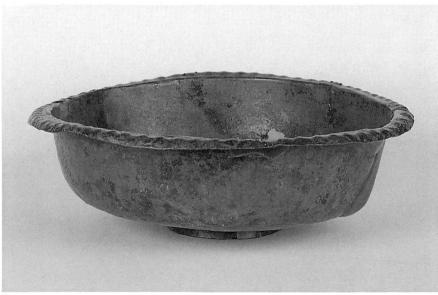

X.19

Lama a doppio taglio munito di codolo. (MBr)
*Bibliografia*: BROZZI 1961, p. 162, tav. 8, 1.

**X.21 Spatha in ferro dalla necropoli di San Salvatore di Maiano**
87,5 cm (lung.)
prima metà del VII secolo
MAN, Cividale
Inv. n. 3199

Lama a doppio taglio, munita di codolo con terminale in bronzo a forma di piramide. (MBr)
*Bibliografia*: BROZZI 1961, p. 162, tav. 7, 2; MENGHIN 1983, p. 320, n. 41.

**X.22 Spatha in ferro dalla necropoli Gallo, Cividale, t. 14**
80,5 cm (lung.)
fine del VI secolo
MAN, Cividale
Inv. n. 3392

Spada, frammentata, con lama a doppio taglio munita di codolo. (MBr)
*Bibliografia*: BROZZI 1970, p. 105.

**X.23 Bottone in argento dorato dalla necropoli Cella, Cividale**
1,9 × 1,9 cm
fine del VI - primi del VII secolo
MAN, Cividale
Inv. n. 930

Chiusura della correggia della spada, a forma piramidale, con inserita, sulla parte superiore, una almandina.
Sui quattro lati, decorati a niello con zampe di animali, restano altrettanti castoni, privi però della pietra che un tempo trattenevano. (MBr)
*Bibliografia*: ZORZI 1899, p. 143, n. 191; ROTH 1973, pp. 257-259; MENGHIN 1983, p. 365, n. 89.

**X.24 Bottone in bronzo dalla necropoli Cella, Cividale**
1,7 × 1,7 cm
fine del VI - primi del VII secolo
MAN, Cividale
Inv. n. 1554

Chiusura della correggia della spada, a forma piramidale. (MBr)

**X.25 Guarnizione di cintura in bronzo dorato dalla necropoli Cella, Cividale**

X.20

X.21

X.22

X.23

X.24

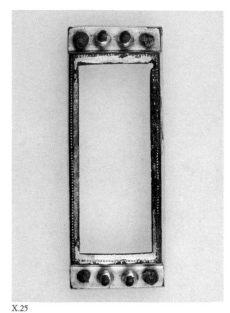

X.25

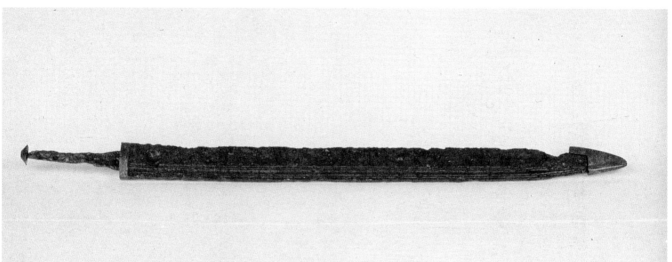

X.26

6,3 cm (lung.); 2,9 cm (larg.)
prima metà del VII secolo
MAN, Cividale
Inv. n. 4324

Guarnizione della cintura della spada, di
forma rettangolare con 4 borchiette alle
estremità, leggermente abbassate.
Lungo i bordi corre una decorazione data
da fitta e minuta zigrinatura. Il corpo risul-
ta vuoto.
(MBr)

**X.26 Sax in ferro e bronzo dalla
necropoli di San Salvatore di Maiano**
83 cm (lung.)
VII secolo

MAN, Cividale
Inv. n. 3195

Lama a un taglio, con parte del codolo e
ghiera. Scanalature incise verticalmente
sull'arma.
Resta il puntale del fodero, in bronzo, a for-
ma di V rotta.
Spada corta in dotazione alla cavalleria.
(MBr)
*Bibliografia*: BROZZI 1970, p. 162.

**X.27 Sax in ferro dalla necropoli
di San Salvatore di Maiano**
73 cm (lung.)
VII secolo
MAN, Cividale
Inv. n. 2111

Lama a un taglio, con parte del codolo e
scanalature incise verticalmente sull'arma.
Spada corta in dotazione alla cavalleria.
(MBr)
*Bibliografia*: BROZZI 1970, p. 160.

**X.28 Punte di lancia in ferro dalla
necropoli Gallo, Cividale, tt. 2, 14, 15**
a. 52 cm (lung.); b. 40,8 cm (lung.); c.
35,5 cm (lung.)
fine del VI secolo
MAN, Cividale
Inv. nn. 3295, 3389, 3383

a, b: lama fogliforme, con lungo bossolo
che trattiene ancora parte dell'asta in le-
gno.
c: lama fogliforme, con bossolo che si pro-

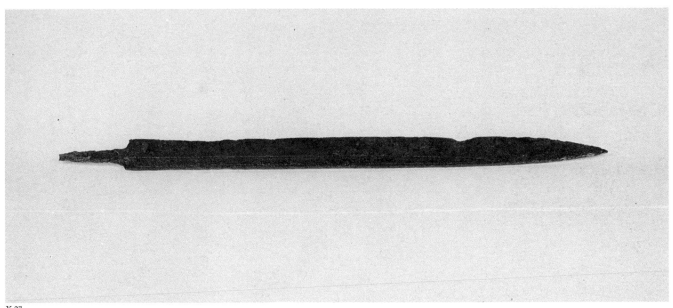

X.27

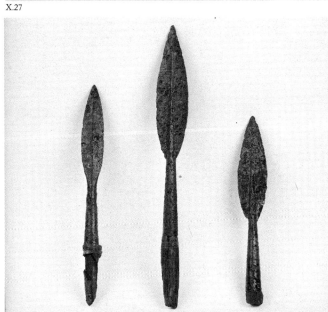

X.28

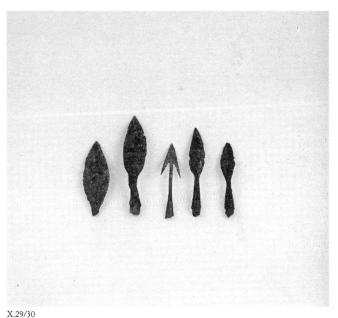

X.29/30

lunga sviluppando una forte nervatura. (MBr)
*Bibliografia*: BROZZI 1970, pp. 104, 106.

### X.29 Punte di freccia in ferro dalla necropoli Gallo, Cividale, t. 14
a. 11,3 cm (lung.); b. 9,0 cm (lung.);
c. 6,2 cm (lung.); d. 9,9 cm (lung.)
fine del VI secolo
MAN, Cividale
Inv. nn. 3393, 3395, 3397, 3398

Quattro punte di freccia fogliformi, a lama larga con bossolo. (MBr)
*Bibliografia*: BROZZI 1970, p. 105.

### X.30 Punta di freccia in ferro dalla necropoli di San Salvatore di Maiano

9 cm (lung.)
VII secolo
MAN, Cividale
Inv. n. 2116

Punta di freccia a coda di rondine, con lunga cannula a terminazione troncoconica. (MBr)

### X.31 Umbone di scudo in ferro e bronzo dorato dalla necropoli di San Salvatore di Maiano
9,5 cm (alt.); Ø 18,8 cm
prima metà del VII secolo
MAN, Cividale
Inv. n. 2119

Umbone di scudo da "parata", a cupola se-

misferica sulla quale è fissata, con una borchia, la decorazione, in bronzo dorato, a forma di croce, composta da un disco centrale e quattro elementi che terminano in forma di tulipano. Il bordo esterno era rinforzato da una guarnizione in bronzo dorato. Restano alcuni chiodi per il fissaggio del pezzo allo scudo di legno. (MBr)
*Bibliografia*: BROZZI 1970, p. 160.

### X.32 Umbone in ferro dalla necropoli Gallo, Cividale, t. 2
9,3 cm (alt.); Ø 16,5 cm
Seconda metà del VI secolo
MAN, Cividale
Inv. n. 3296

Umbone di scudo in ferro, a forma di bsso

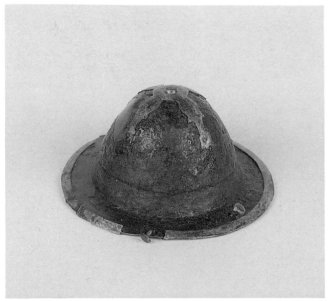

X.31

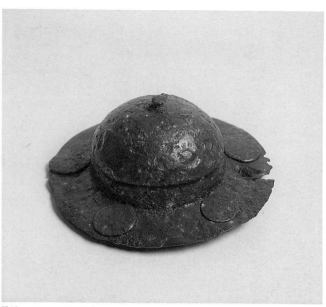

X.32

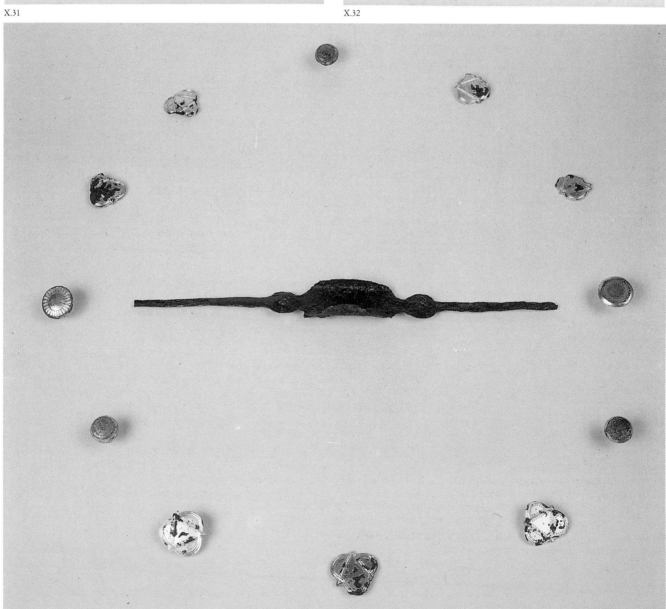

X.33/34

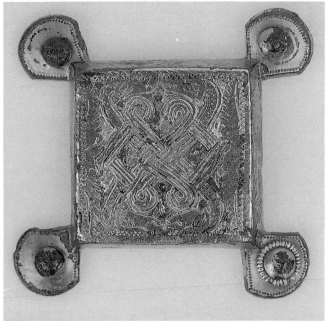

X.37

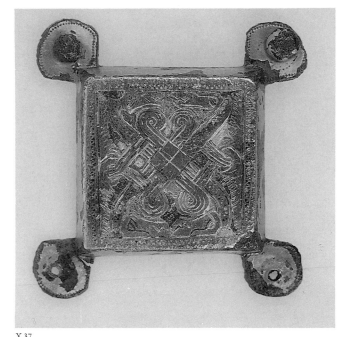

X.37

tronco conico. Al centro è inserita una bor-
chia in ferro. Altre cinque borchie sul giro
dell'umbone, per il fissaggio allo scudo, so-
no anch'esse in ferro. (AT)

### X.33 Imbracciatura dello scudo, in ferro dalla necropoli Gallo, Cividale, t. maschile 14
35 cm (lung.); 3,5 cm (larg. al centro)
fine del VI secolo
MAN, Cividale
Inv. n. 3400

Imbracciatura, frammentata, con inserite
due borchie per il fissaggio del pezzo allo
scudo di legno. (MBr)
*Bibliografia*: BROZZI 1970, p. 105.

### X.34 Borchie di scudo in bronzo dorato dalla necropoli Cella, Cividale
3,2 cm (alt.)
prima metà del VII secolo
MAN, Cividale
Inv. nn. 841, 845, 846, 847, 848, 849, 4368.

Borchie dell'umbone dello scudo, di forma
trilobata, con inserito un triangolo i cui ver-
tici sporgono dai bordi esterni segnati da
tre linee incise. La decorazione è data da
cerchielli oculati correnti lungo i lati del
triangolo.
*Bibliografia*: ZORZI 1899, p. 137, n. 143.

### X.35 Borchie di scudo in bronzo dorato dalla necropoli Cella, Cividale
Ø 1,9 cm

prima metà del VII secolo
MAN, Cividale
Inv. nn. 689, 690, 691

Tre borchie di umbone di scudo. Recano
sulla calotta una decorazione data da una
stella ottenuta con l'incrocio di due trian-
goli, entro cerchio, e "S" contrapposte lun-
go i bordi esterni. (MBr)

### X.36 Borchie di scudo in bronzo dorato, dalla necropoli Cella, Cividale
a. Ø 2,7 cm; b. Ø 2,8 cm
prima metà del VII secolo
MAN, Cividale
Inv. nn. 842, 1572

Due borchie, di forma rotonda piatta, del-
l'umbone dello scudo.
a. La decorazione è data da cerchi perlinati
entro i quali si sviluppa un motivo a "punta
di freccia". b. ancora cerchi perlinati e linee
a zig zag in forma di "V". (MBr)
*Bibliografia*: ZORZI 1899, pp. 137, n. 145 e
151, n. 262.

### X.37 Due fàlere in bronzo dorato da Cividale, fondo Zurchi, t. maschile
3,6 × 3,6 cm
primi decenni del VII secolo
MAN, Cividale
Inv. nn. 660, 661.

Fàlere delle briglie del cavallo, di forma
quadrata, munite agli angoli di borchie con
base zigrinata. Sono decorate a niello con
motivi animalistici ed intrecci, entro un ri-
quadro geometrico. (MBr)

*Bibliografia*: ZORZI 1899, p. 126; AOBERG
1923, p. III, fig. 106; BROZZI 1971, pp. 123, 127.

### X.38 Fàlera in argento da Cividale, fondo Zurchi, t. maschile
Ø 5,6 cm
primi decenni del VII secolo.
MAN, Cividale
Inv. n. 662

Fàlera delle briglie del cavallo, di forma ro-
tonda con tre occhielli. La decorazione è
data da semplici cerchi concentrici. (MBr)
*Bibliografia*: ZORZI 1899, p. 126; BROZZI
1971, pp. 123-124 e p. 128.

### X.39 Morso equino in ferro e bronzo dorato da Cividale, fondo Zurchi, t. maschile
10 cm (lung.)
primi decenni del VII secolo
MAN, Cividale
Inv. n. 664.

Frammento del morso di cavallo, decorato
con fascette in argento battuto a niello.
(MBr)
*Bibliografia*: ZORZI 1899, p. 126; BROZZI
1971, p. 128

### X.40 Guarnizione in bronzo dorato dalla necropoli Cella, Cividale
placca: 5,8 cm (lung.); 3,0 cm (larg.);
piccole guarnizioni triangolari: 3 cm (alt.)
fine del VI - prima metà del VII secolo
ca.

X.38

X.39

X.40

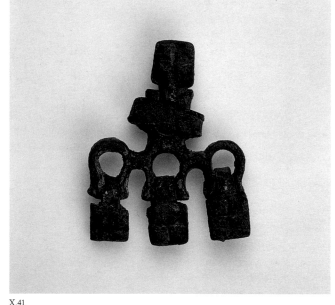

X.41

MAN, Cividale
Inv. n. 821

La guarnizione è formata da una piastra rettangolare, con quattro fori agli angoli ed uno, più grande, al centro.
In due fori sono agganciate due piccole guarnizioni a forma di triangolo, con piede sagomato, e munite di tre borchie ciascuna (una manca). La decorazione della piastra è data da cerchielli racchiusi in una linea puntinata. (MBr)
*Bibliografia*: ZORZI 1899, p. 136, n. 831.

X.41 **Guarnizione in bronzo dorato dalla necropoli Cella, Cividale**
5,6 × 4,7 cm
probabile fine del VI - prima metà del VII secolo

MAN, Cividale
Inv. n. 1612

Guarnizione formata da un corpo centrale terminante con tre anelli ad ognuno dei quali è agganciata una borchia quadrangolare ornata da fiore a quattro petali, rilevato. Una borchia simile è fissata in testa al pezzo e sotto di questa vi è un elemento mobile su cui si intravvede una decorazione a "X". (MBr)
*Bibliografia*: ZORZI 1899, p. 153, n. 298.

X.42 **Guarnizioni di cintura in argento dalla necropoli Cella, Cividale**
a. 3,4 cm (alt.); b. 3,4 cm (alt.); c. 2 cm (alt.)
prima metà del VII secolo

MAN, Cividale
Inv. nn. 966, 967, 968.

Tre guarnizioni di cintura a forma di "U"; a.b.: la decorazione a traforo è data da motivi a cuore e a triangolo. c: frammentata, con residuo della decorazione a cuore. (MBr)
*Bibliografia*: ZORZI 1899, p. 146, nn. 221, 223

X.43 **Fibbia in argento dalla necropoli Cella, Cividale**
4,2 cm (alt.); anello: 2,4 × 2 cm
prima metà del VII secolo
MAN, Cividale
Inv. n. 963

Fibbia ad anello mobile e placca traforata

X.42

X.42

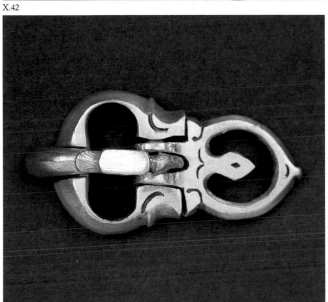

X.43

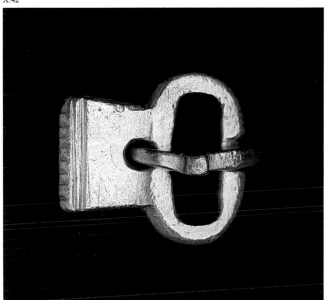

X.44

con motivo a cuore peduncolato, del tipo "Bologna". (MBr)
*Bibliografia*: ZORZI 1899, p. 146, n. 218; BROZZI 1989, p. 43.

### X.44 Fibbia in argento dalla necropoli Cella, Cividale
2,5 × 3,1 cm
prima metà del VII secolo
MAN, Cividale
Inv. n. 964

Fibbia con anello ovale, munito di ardiglione. Placca quadrangolare con intacche e linee ornamentali alla base. (MBr)
*Bibliografia*: ZORZI 1899, p. 146, n. 219

### X.45 Guarnizioni di cintura

in argento dalla necropoli Cella, Cividale
a. 4,4 cm (alt.); b. 4,2 cm (alt.)
prima metà del VII secolo
MAN, Cividale
Inv. nn. 796, 797.

Guarnizioni di cintura. La forma è a "U", leggermente svasata. La decorazione è data da linee intrecciate e teste di animali. (MBr)
*Bibliografia*: ZORZI 1899, nn. 106, 146, 219.

### X.46 Guarnizioni di cintura
in argento dalla necropoli Cella, Cividale
a. 3,3 cm (alt.); b. 6,8 cm (alt.)
prima metà del VII secolo
MAN, Cividale
Inv. nn. 816, 959

Guarnizioni di cintura a forma di "U". a: frammentata, reca un forellino in testa. b: ornamentazione a intreccio con teste di animali. Il corpo della linguella è cavo. Si nota un forellino in testa. (MBr)
*Bibliografia*: ZORZI 1899, pp. 135, nn. 126, 145, 214

### X.47 Tomba maschile A dalla necropoli Gallo, Cividale

X.47a *Croce in lamina d'oro*
9,2 × 7,7 cm; peso 6,5 gr
primi decenni del VII secolo
MAN, Cividale
Inv. n. 3254

Croce di forma greca, decorata con perlinatura di cerchielli oculati lungo i bracci. Re-

X.45                                    X.45

X.46                                    X.46

ca numerosi forellini lungo i bordi esterni. (MBr)
*Bibliografia*: MARIONI 1951, pp. 7-9; ID. 1943-51, p. 99; BROZZI 1970, p. 102; HESSEN 1975, pp. 113-114; BROZZI 1981, pp. 12-14

X.47 b *Guarnizioni di cintura in argento*
5,3 cm (lung.); 1,3 cm (larg.)
primi decenni del VII secolo
MAN, Cividale
Inv. n. 3255, A-B

Due guarnizioni della cintura in argento della spada.,
Di forma rettangolare, con tre borchie su ciascuna delle estremità.
*Bibliografia*: MARIONI 1943-51, p. 99; BROZ-ZI 1970, p. 102; , MENGHIN 1983, p. 362.

X.47 c *Guarnizioni di cintura in argento*
4,2 cm (lung.); 1,6 cm (larg.)
primi decenni del VII secolo
MAN, Cividale
Inv. n. 3256

Guarnizione della cintura, di forma rettan-golare, frammentata, con una borchia resi-dua. La decorazione è data da un motivo a viticcio, inciso.
*Bibliografia*: MARIONI 1943-51, p. 99; BROZ-ZI 1970, p. 103.

X.47d *Guarnizioni di cintura in argento*
2,9 cm (lung.); 1,6 cm (larg.)
primi decenni del VII secolo
MAN, Cividale
Inv. n. 3257

Guarnizione di forma rettangolare, con fo-ro quadrangolare in testa e due borchiette inserite.
*Bibliografia*: MARIONI 1943-51, p. 100; BROZZI 1970, p. 103.

X.47e *Fibbia in bronzo*
3,5 cm (alt.)
primi decenni del VII secolo
MAN, Cividale
Inv. n. 3258

Fibbia con placca a forma di "U", munita di ardiglione
*Bibliografia*: MARIONI 1943-51, p. 100, BROZZI 1970, p. 103.

X.47f *Guarnizione in bronzo dorato*
4,9 × 4,8 cm
primi decenni del VII secolo

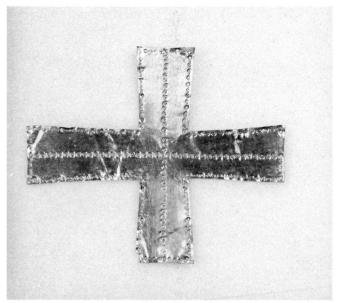

X.47a

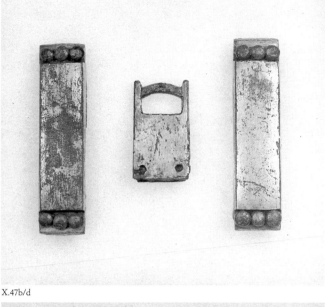

X.47b/d

X.47c

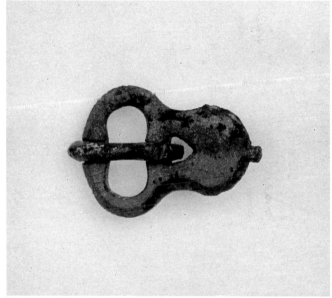

X.47e

MAN, Cividale
Inv. n. 3259

La guarnizione, con tracce di doratura, di
fissaggio della correggia di un corno poto-
rio, è composta da una lamina leggermente
ricurva con appiccagnolo di sospensione
mobile.
*Bibliografia*: MARIONI 1943-51, p. 99; BROZ-
ZI 1970, p. 103.

X.47g *Bacile copto in bronzo*
9,4 cm (alt.); Ø 23,47 cm
primi decenni del VII secolo
MAN, Cividale
Inv. n. 3260

Bacile di tipo copto a base cilindrica e mu-
nito di due anse mobili. La decorazione è
data da semplici linee parallele incise.

*Bibliografia*: MARIONI 1943-1951, p. 99;
BROZZI 1970, p. 103; CARRETTA 1982, p. 17,
n. I.

X.47h *Spatha in ferro*
90,2 cm (lung.); 5,0 cm (larg. massima)
primi decenni del VI secolo
MAN, Cividale
Inv. n. 3261

Spada in ferro, frammentata, mancante del
codolo.
*Bibliografia*: MARIONI 1943-51, p. 99; BROZ-
ZI 1970, p. 103

X.47i *Umbone in ferro e bronzo dorato*
9,0 cm (alt.); Ø 13,9 cm
primi decenni del VII secolo
MAN, Cividale
Inv. n. 3262

Umbone dello scudo, frammentato all'or-
lo, con borchia al centro della calotta semi-
sferica, ed altre sei sulla tesa. Le borchie, in
bronzo dorato, sono decorate a punzone
con triangoli e puntini ricorrenti.
*Bibliografia*: MARIONI 1943-51, p. 100;
BROZZI 1970, p. 103.

X.47l *Imbracciatura in ferro
e bronzo dorato*
a. 10 cm; b. 3,5 cm; borchie: Ø 2,5 cm
primi decenni del VII secolo
MAN, Cividale
Inv. n. 3266, A-B

Bracciale dello scudo, di cui restano due
frammenti con borchie decorate a punzone
con triangoli e puntini ricorrenti.
*Bibliografia*: MARIONI 1943-51, p. 100;
BROZZI 1970, p. 103.

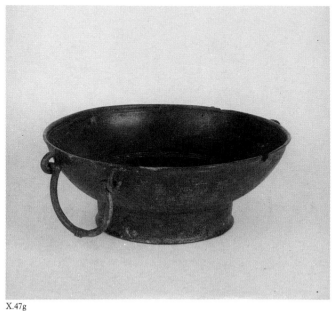

X.47g

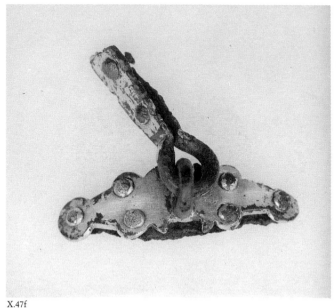

X.47f

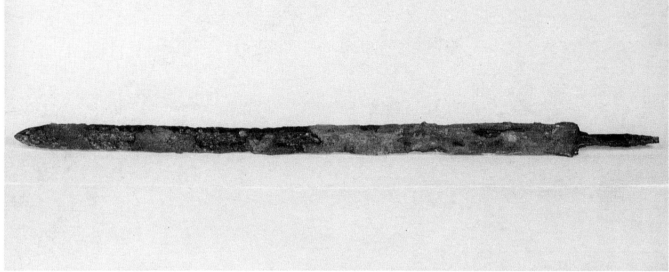

X.47h

X.47m *Cesoie (forfex) in ferro*
18,3 cm (lung.)
primi decenni del VII secolo
MAN, Cividale
Inv. n. 3264

Cesoie a pressione, frammentate in due pezzi.
*Bibliografia*: MARIONI 1943-51, p. 100; BROZZI 1970, p. 103.

X.47n *Due elementi in ferro e argento*
a. 15,3 cm; b. 12,7 cm
primi decenni del VII secolo
MAN, Cividale
Inv. n. 3265, A-B

Di forma cilindrica, i due frammenti si allargano a triangolo nella parte terminale.

Decorati in agemina d'argento, presentano motivi geometrici sulla superficie espansa, ad anelli sulla parte cilindrica.
L'agemina è comparsa dopo il recente restauro dei due pezzi.
*Bibliografia*: MARIONI 1943-51, p. 100; BROZZI 1970, p. 103.

X.47o *Coltello in ferro*
19,9 cm (lung.)
primi decenni del VII secolo
MAN, Cividale
Inv. n. 3268

Coltello munito di codolo e con ghiera.
*Bibliografia*: MARIONI 1943-51, p. 100; BROZZI 1970, p. 103.

X.47p *Punta di lancia in ferro*
23,5 cm (lung.)

primi decenni del VII secolo
MAN, Cividale
Inv. n. 3274

Punta di lancia in ferro, a forma di foglia d'alloro, con forte nervatura.
*Bibliografia*: MARIONI 1943-51, p. 100; BROZZI 1970, p. 103.

X.47q *Morso equino in ferro*
misure residue: a. 9,4 cm; b. 9,3 cm; c. 9,9 cm; d. 9,8 cm; e. 4,5 cm
primi decenni VII secolo
MAN, Cividale
Inv. n. 3269, A-E

Cinque frammenti di morso snodato per cavallo.
*Bibliografia*: BROZZI 1970, p. 103.

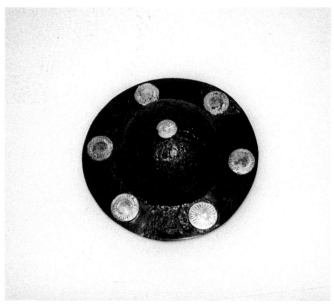

X.47i

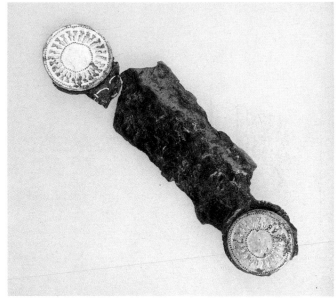

X.47l

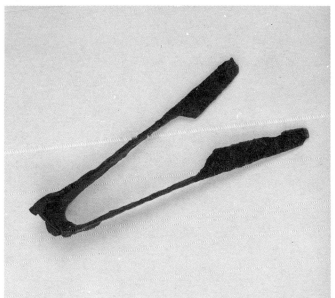

X.47m

X.47n

X.47r *Dischetti in avorio*
Ø medio 4 cm
primi decenni del VII secolo
MAN, Cividale
Inv. nn. 3270, 3271

19 dischetti rotondi, più o meno conservati, facenti parte di un gioco.
Un gioco simile, recentemente, è stato recuperato dalla tomba 24 della necropoli di Santo Stefano (Cividale, 1988): entrambi costituiscono gli unici esemplari sinora trovati nell'Italia longobarda.
*Bibliografia*: MARIONI 1943-51, p. 100; BROZZI 1970, p. 103; MENGHIN 1985, p. 155

X.47s *Asticella in osso*
12,5 cm (lung.); 2,8 cm (larg. al centro); 0,3 cm (spess.)
primi decenni del VII secolo

MAN, Cividale
Inv. n. 3267

Asticella in osso levigato leggermente ricurva.
Probabilmente appartiene al "gioco dei dischetti".
*Bibliografia*: MARIONI 1943-51, p. 100; BROZZI 1970, p. 103

X.48 **Tomba 4 della necropoli Gallo, Cividale**

X.48 a *Due fibule ad arco in argento dorato*
7,7 cm (lung.)
fine del VI secolo
MAN, Cividale
Inv. nn. 3304, 3305

Sull'arco sono presenti sette pomoli ornamentali, piatti (sei in un esemplare). La staffa reca una ornamentazione nel I Stile Germanico, con maschera al piede. (MBr)
Le due fibule trovano confronti in esemplari provenienti da Vàrpalota.
*Bibliografia*: BROZZI 1970, p. 107; ROTH 1973, pp. 58-59; ID. 1978, Quadro I.

X.48 b *Due fibule a "S" in argento dorato*
3,2 cm (lung.)
fine del VI secolo
MAN, Cividale
Inv. nn. 3306-3307

L'esemplare a reca due almandine incastonate, quello b tre. Nel retro restano due magliette inerenti alla spilla.
Le due fibule risentono ancora della loro origine pannonica.

X.47o

X.47p

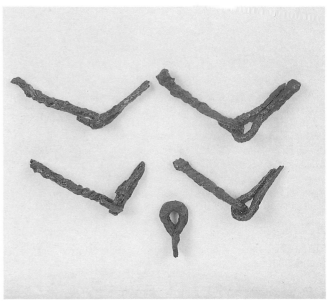

X.47q

X.47r

*Bibliografia*: WERNER 1962, p. 78; BROZZI
1970, p. 107.

X.48 c *Coltello in ferro*
14,3 cm (lung.)
fine del VI secolo
MAN, Cividale
Inv. n. 3308

Frammentato in quattro pezzi, resta traccia
del codolo.
*Bibliografia*: BROZZI 1970, p. 107.

X.48 d *Pettine in osso*
a. 14,3 cm (lung.); b. 2 cm (alt.);
∅ 2,6 cm
fine del VI secolo
MAN, Cividale
Inv. nn. 3309

a. Pettine frammentato, con decorazione
sul dorso di cerchielli oculati.
*Bibliografia*: BROZZI 1970, p. 107.

X.48 e *Vaghi in pasta vitrea e vetro*
13 pezzi
fine del VI secolo
MAN, Cividale
Inv. nn. 3303, 3311

Vaghi di pasta vitrea colorata e decorata, di
forme diverse e perline di vetro unite tra lo-
ro.
*Bibliografia*: BROZZI 1970, p. 107.

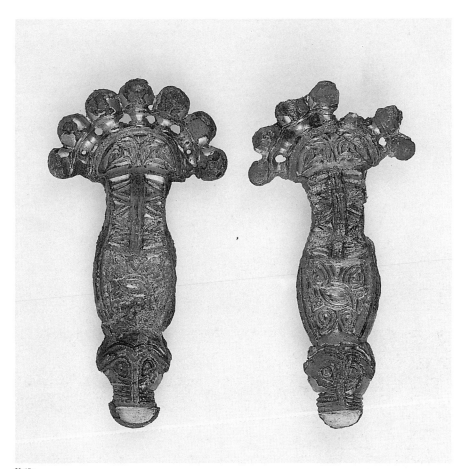

X.48a

## X. 49 Tomba 5 di donna e bambino della necropoli Gallo, Cividale

X. 49 a *Due fibule ad arco
in argento dorato*
8,2 cm (lung.)
fine del VI secolo
MAN, Cividale
Inv. nn. 3337, 3338

Il piede della fibula è di forma ovale con
maschera umana. Sull'arco vi sono otto po-
moli ornamentali (ad un esemplare ne man-
ca uno), mentre la decorazione della staffa
si sviluppa in motivi serpeggianti. Sembra
che la diffusione di questo tipo di fibula si
sia avuto proprio a Cividale. (MBr)
*Bibliografia*: BROZZI 1970, p. 110; ROTH
1973, p. 141; HESSEN 1974, p. 392.

X.49 b *Due fibule a "S"
in argento dorato*
3,6 cm (lung.)
fine del VI secolo
MAN, Cividale
Inv. nn. 3319, 3320

La decorazione con almandine si sviluppa

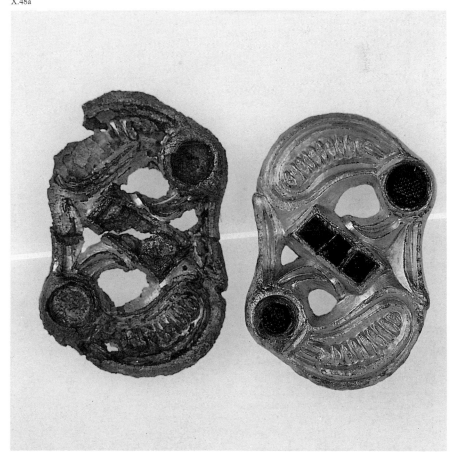

X.48b

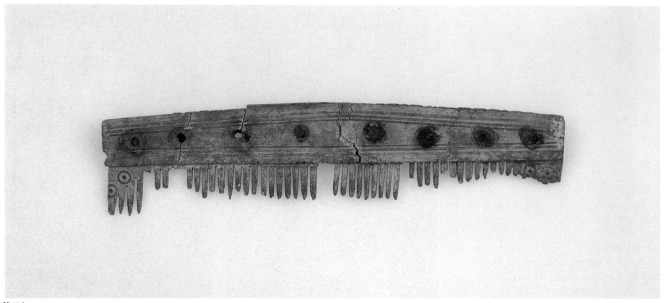

X.48d

X.48c

X.48e

in largo campo. Questo tipo di fibula trova precedenti in Pannonia, ma sembra che abbia avuto una prima diffusione a Cividale.
*Bibliografia*: BROZZI 1970, p. 109; HESSEN 1974, p. 392.

X.49 c *Dischetti aurei*
∅ 1,4 cm
fine del VI secolo
MAN, Cividale
Inv. n. 3315

Quattro dischetti a forma di piccolo umbone.
Essi muniti di appiccagnolo per essere inseriti in una collana.
*Bibliografia*: MARIONI 1951, p. 9; BROZZI 1970, p. 108.

X.49 d *Elementi per collana in pasta vitrea, vetro e fondo di bicchiere*
a. numero 45 elementi; b. numero 60 elementi; c. fondo di bicchiere, forato al centro ∅ 3,6 cm; d. elementi sparsi di perline biancastre.
fine del VI secolo
MAN, Cividale
Inv. nn. 3331, 3332, 3333, 3334

I vaghi sono di forme e colori diversi, in pasta vitrea o in vetro, uniti questi ultimi tra loro, sì da dare l'impressione di essere più elementi. Anche il fondo di bicchiere faceva parte di una collana.
*Bibliografia*: BROZZI 1970, pp. 109-110.

X.49 e *Scatoletta in osso*
10 cm (lung.); 4 cm (larg.)

fine del VI secolo
MAN, Cividale
Inv. n. 3329

Scatoletta frammentata e mancante del coperchio
*Bibliografia*: BROZZI 1970, p. 109.

X.49 f *Asticella in osso*
7,3 cm (lung.)
fine del VI secolo
MAN, Cividale
Inv. n. 3374

Di forma rotonda, sagomata, con perno per essere applicata.
*Bibliografia*: BROZZI 1970, p. 110.

X.49 g *Disco in lamina di bronzo*

Ø 8,5 cm
fine del VI secolo
MAN, Cividale
Inv. n. 3330, A, B, C

La lamina, frammentata, reca forellini al
centro e lungo il bordo esterno, chiuso da
una laminella, rotta, su cui restano dieci
chiodi. Probabile oggetto da toeletta.
*Bibliografia*: BROZZI 1970, p. 109.

X.49 h *Ruota in bronzo*
Ø 10, 02 cm
fine del VI secolo
MAN, Cividale
Inv. n. 3317

Guarnizione della chiusura della borsa in
cuoio. La decorazione a traforo è data da
cerchi concentrici uniti tra loro.
*Bibliografia*: WERNER 1962, pp. 83-84, fig.
I; BROZZI 1970, p. 109; HESSEN 1974, p. 392.

X.49 i *Cerchio in osso*
Ø 13 cm; 1,1 cm (spess.)
fine del VI secolo
MAN, Cividale
Inv. n. 3322

Il cerchio racchiudeva la ruota in bronzo
della guarnizione della borsa (inv. 3317)
*Bibliografia*: BROZZI 1970, p. 109.

X.49 l *Due cerchielli in bronzo*
a. Ø 3,6 cm; b. Ø 2,8 cm
fine del VI secolo
MAN, Cividale
Inv. nn. 3323, 3324

Probabilmente appartengono alla sospen-
sione della borsa, essendo stati rinvenuti
accanto alla ruota di bronzo (inv. 3317).
*Bibliografia*: BROZZI 1970, p. 109.

X.49 m *Laminette in argento*
2 cm (lung. media); 1,5 cm (larg. media)
fine del VI secolo
MAN, Cividale
Inv. n. 3335

Dieci laminette, alcune frammentate, con
due forellini ai lati, inerenti alla decorazio-
ne della cintura della borsa.
*Bibliografia*: WERNER 1962, p. 85; BROZZI
1970, p. 110.

X.49 n *Anello in argento e corniola*
Ø 2,1 cm
fine del VI secolo
MAN, Cividale
Inv. n. 3314

Nell'anello, frammentato, è incastonata
una corniola ovale su cui è incisa una Vitto-

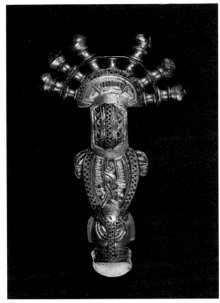

X.49a

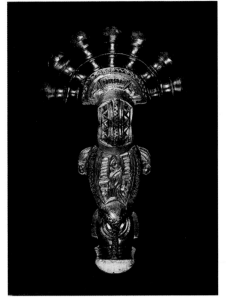

X.49a

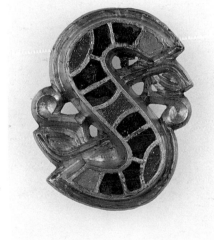

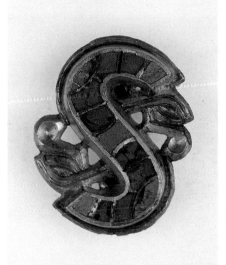

X.49b

X.49b

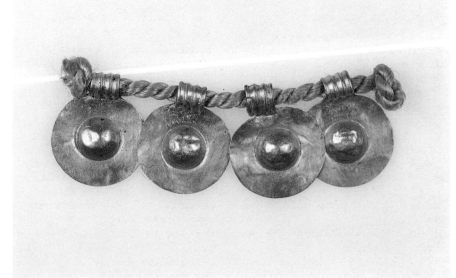

X.49c

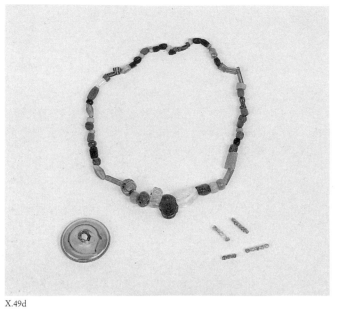

X.49d

X.49f

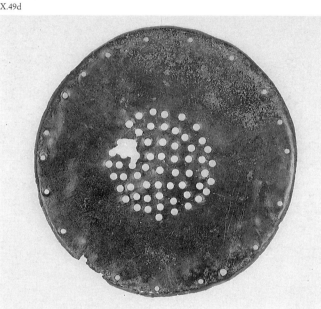

X.49g

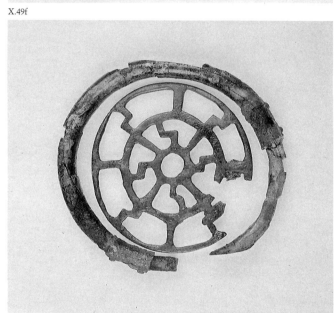

X.49h

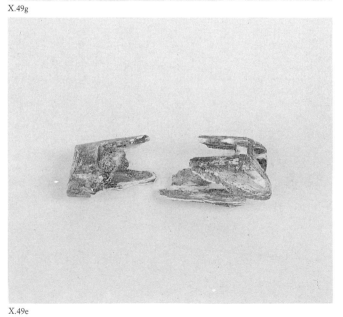

X.49e

X.49l

ria con palma e corona.
Produzione locale.
*Bibliografia*: BROZZI 1970, p. 108; ID. 1987, pp. 240-241.

X.49 o *Coltellino in ferro e puntale in argento*
a. 8,5 cm (lung.); b. 2,3 cm (lung.)
fine del VI secolo
MAN, Cividale
Inv. nn. 3328, 3336

Coltellino frammentato e puntale di rinforzo del fodero, a forma di "U", con due chiodini residui.
I due reperti furono raccolti accanto al bambino.
*Bibliografia*: BROZZI 1970, p. 109.

X.49 p *Cesoie in ferro*
21,3 cm (lung.)
fine del VI secolo
MAN, Cividale
Inv. n. 3313

Cesoie a pressione, frammentate.
*Bibliografia*: BROZZI 1970, p. 108.

X.49 q *Lucchetto in ferro*
6,9 cm (alt.)
fine del VI secolo
MAN, Cividale
Inv. n. 3326

Lucchetto frammentato, simile a quello reperto nella tomba 91 della necropoli San Giovanni, Cividale (inv. 4061, B).
*Bibliografia*: BROZZI 1970, p. 109.

X.49 r *Fibbia in ferro*
3,3 × 2,2 cm
fine del VI secolo
MAN, Cividale
Inv. n. 3321

Fibbia con anello ovale, munita di ardiglione.
*Bibliografia*: BROZZI 1970, p. 109.

X.49 s *Pettine in osso*
27,1 cm (lung.)
fine del VI secolo
MAN, Cividale
Inv. n. 3718

Mancano completamente i denti. La decorazione del dorso è data da cerchielli oculati e linee parallele. Residui di borchiette.
*Bibliografia*: BROZZI 1970, p. 109.

X.49 t *Amuleto in cristallo di rocca e argento*
3,2 cm (alt.)

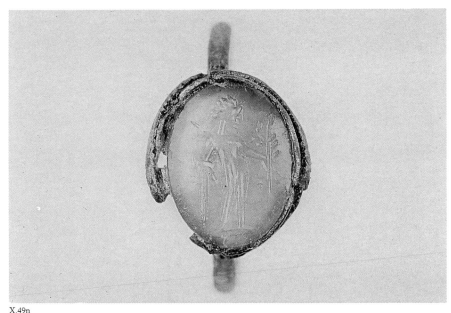

X.49n

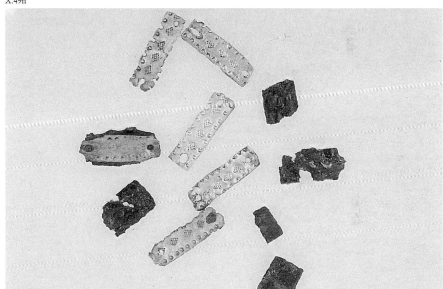

X.49m

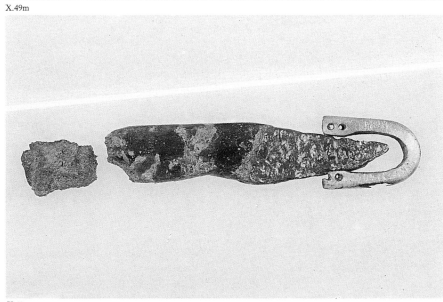

X.49o

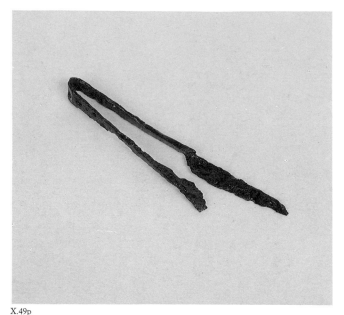

X.49p

X.49q/r

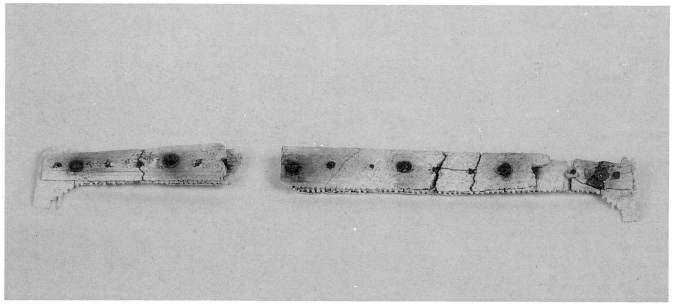

X.49s

fine del VI secolo
MAN, Cividale
Inv. n. 3327

Ciondolo in cristallo di rocca, con fascette e appiccagnolo in argento.
*Bibliografia*: BROZZI 1970, p. 109.

X.49 u *Bacile in bronzo*
8 cm (alt.); Ø 25 cm
fine del VI secolo
MAN, Cividale
Inv. n. 3312

Bacile in bronzo con orlo perlinato, frammentato.
Presenta riparazioni dell'epoca.
Questo tipo di recipiente veniva prodotto nel territorio alamanico della Germania

sud-occidentale e commerciato lungo la via del Danubio.
*Bibliografia*: WERNER 1962, p. 61; BROZZI 1970, pp. 100, 108; HESSEN 1974, p. 392.

X.49 v *Conchiglie*
MAN, Cividale
Inv. n. 3339

Due conchiglie marine, frammentate. Sono amuleti, simbolo di fecondità.
*Bibliografia*: BROZZI 1970, p. 110.

X.50 **Spade per tessitura in ferro
Cividale, necropoli Gallo, da tt.
femminili 1 e 9**
a. 33,5 cm (lung.); b. 56,4 cm (lung.)
seconda metà del VI secolo

MAN, Cividale
Inv. nn. 3290, 3370

Spade per tessitura, munite di codolo, con la punta della lama che termina arrotondata.
Spade in ferro per tessitura (quelle di legno non hanno resistito al tempo) sono state recuperate sinora in tombe a Nocera Umbra e Cividale. I telai usati erano semplici e col tradizionale complesso di pesi per l'ordito. (MBr)
*Bibliografia*: BROZZI 1970, pp. 106, III.

X.51 **Laminette in argento
dalla necropoli Gallo, Cividale, t. 9**
2 × 0,5 cm (ciascuna)
seconda metà del VI secolo

MAN, Cividale
Inv. n. 3369

Guarnizioni argentee a forma di laminetta
per cinghie pendenti dalla cintura. Le lami-
nette sono decorate con un motivo punzo-
nato a triangolini opposti entro un margine
perlinato. Si conservano 17 laminette inte-
gre più 13 frammenti di altre. Guarnizioni
argentee simili sono presenti a Cividale nel-
la stessa necropoli Gallo, tomba 5, e nella
necropoli di San Giovanni, tomba 94. Il ti-
po però era già noto in Pannonia, dove tro-
viamo i più precisi termini di confronto nel-
le guarnizioni della tomba 56 di Szentendre
(BONA 1970-1971, p. 54; fig. 7-8; ID. 1974,
tav. VIII). (IAS)
*Bibliografia*: BROZZI 1970, p. 111.

### X.52 Tomba 1 della necropoli Gallo, Cividale

X.52 a *Fibbia di cintura in bronzo*
4 × 3,5 cm
seconda metà del VI secolo
MAN, Cividale
Inv. n. 3283

Fibbia da cintura in bronzo massiccio;
anello ovale a sezione circolare, ardiglione
a uncino con base a scudetto. Il lato dell'a-
nello dove si articola l'ardiglione è costitui-
to da una sbarretta cilindrica. L'articolazio-
ne tra le due parti è ottenuta mediante un
perno fissato al centro dello scudetto che,
ripiegandosi sul retro, forma la maglia di
aggancio.
La fibbia è del tipo maggiormente diffuso
nel bacino mediterraneo nel VI secolo;
compare in tombe longobarde già in Pan-
nonia e viene usato sino alla fine del VI se-
colo (VON HESSEN 1980, p. 185). (IAS)
*Bibliografia*: BROZZI 1970, pp. 100, 108.

X.52 b *Fibbia di cintura in bronzo*
2,5 × 2,5 cm
seconda metà del VI secolo
MAN, Cividale
Inv. n. 3284

Piccola fibbia in bronzo; anello ovale a se-
zione a lunetta e ardiglione a uncino con
base a scudetto. Il lato dell'anello dove si
articola l'ardiglione è costituito da una
sbarretta cilindrica. L'ardiglione presenta
al centro dello scudetto un perno che, pie-
gandosi sul retro, costituisce la maglia d'ag-
gancio all'anello.
La fibbia apparteneva forse alla chiusura di
una borsa date le sue ridotte dimensioni.
(IAS)
*Bibliografia*: BROZZI 1970, pp. 110, 107.

X.49t

X.49u

X.49o

X.50a

X.50b

X.52 c *Disco traforato in bronzo*
⌀ 6 cm
seconda metà del VI secolo
MAN, Cividale
Inv. n. 3279

Disco traforato in bronzo, costituito da una lamina piatta a sezione rettangolare; da un cerchio forato centrale si dipartono cinque raggi che si collegano al bordo stretto. Su entrambe le facce presenta una decorazione ad occhi di dado.
Dischi di questo tipo, documentati in corredi femminili longobardi, vengono interpretati come amuleti a disco pendenti mediante nastri dalla cintura. (HESSEN 1978, p. 262). (IAS)
*Bibliografia*: BROZZI 1970, p. 106.

X.52 d *Anello in bronzo*
⌀ 4,5 cm
seconda metà del VI secolo
MAN, Cividale
Inv. n. 3280

Anello a capi accostati costituito da una verga in bronzo a sezione pseudocircolare con estremità a teste di serpe stilizzate.
Gli anelli in bronzo compaiono con frequenza nei corredi funebri di tombe femminili longobarde e facevano parte dei ciondoli della cintura. Particolare è in questo caso la decorazione delle estremità. (IAS)
*Bibliografia*: BROZZI 1970, p. 107.

X.52 e *Anello in bronzo*
⌀ 3,1 cm

seconda metà del VI secolo
MAN, Cividale
Inv. n. 3282

Anello in bronzo costituito da una verga a sezione pseudocircolare.
Come il precedente, anche questo anello si può interpretare come accessorio della cintura femminile longobarda o come parte di ciondolo oppure come elemento ornamentale intermedio tra la borsa e la cintura. (IAS)
*Bibliografia*: BROZZI 1970, p. 107.

X.52 f *Anello in bronzo*
⌀ 4,3 cm
seconda metà del VI secolo
MAN, Cividale
Inv. n. 3281

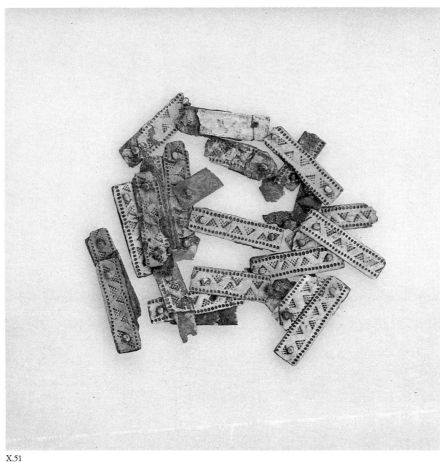

X.51

Anello in bronzo di forma ottagonale esternamente e circolare internamente.
I vertici dell'ottagono sono rilevati a globetto.
L'anello, interpretabile come accessorio dei ciondoli della cintura femminile, trova confronto a Cividale sia nell'ambito della stessa necropoli Gallo (t. 9) sia in un altro esemplare proveniente dalla t. 154 di San Giovanni. Il tipo è attestato anche in Toscana, nella tomba 3 di Arcisa (HESSEN 1971, b 13, tav. 9,5). (IAS)
*Bibliografia*: BROZZI 1970, p. 107.

### X.53 Anello in bronzo
### dalla necropoli Gallo, Cividale, t. 9
Ø 4,5 cm
seconda metà del VI secolo
MAN, Cividale
Inv. nn. 3359, 339

Anello in bronzo costituito da una verga a sezione rettangolare ornato da globetti rilevati disposti distanziati.
L'anello presenta una decorazione rilevata che si riscontra in altri esemplari cividalesi sia della tomba 1 della stessa necropoli Gallo sia della tomba 154 di San Giovanni (FUCHS 1943-1951, p. 5, tav. VIII). (IAS)
*Bibliografia*: BROZZI 1970, p. 10.

### X.54 Sfera in cristallo
### dalla necropoli Cella, Cividale
Ø 2 cm
seconda metà del VI secolo
MAN, Cividale
Inv. n. 909/B

Sfera in cristallo di colore vinacco.
Sfere simili provengono generalmente da corredi funebri maschili associate alla spatha.
Venivano fissate mediante un'intelaiatura di filo metallico e avevano una funzione magico-apotropaica (DE MARCHI 1984, p. 29). (IAS)
*Bibliografia*: Inedita.

X.52a

X.52b

### X.55 Sfera in pasta vitrea
### dalla necropoli Cella, Cividale
Ø 2,5 cm
seconda metà del VI secolo
MAN, Cividale
Inv. n. 909/A

Sfera in pasta vitrea trasparente con venature di colore bianco.
Anche a questa sfera come all'esemplare precedente si può attribuire una funzione di amuleto.
*Bibliografia*: Inedita.

X.52c

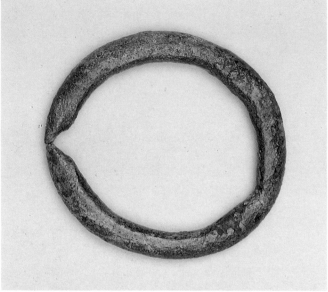

X.52d

X.52e

X.52g

X.53

X.54/X.55

X.56

X.57

X.58

## X.56 Sfera in pasta vitrea dalla necropoli Cella, Cividale
Ø 2,1 cm
seconda metà del VI secolo
MAN, Cividale
Inv. n. 1553/A

Sfera in pasta vitrea di colore ambra decorata superiormente da filamenti colore corallo disposti concentricamente.
L'assenza di un foro passante nella sfera esclude un suo uso come vago da collana e si può supporre per essa una funzione apotropaica. (IAS)
*Bibliografia*: Inedita.

## X.57 Perla in pasta vitrea da Cividale

3,3 × 3,5 cm (alt.)
età altomedievale
Cividale, provenienza non accertata

Perla in pasta vitrea trasparente decorata sulla superficie con pasta vitrea bianca e blu verdastra.
Le grosse dimensioni e la forma fanno supporre per la perla, dovutamente incastonata, un uso come amuleto. (IAS)
*Bibliografia*: Inedita.

## X.58 Amuleto in cristallo di rocca dalla necropoli Cella, Cividale
3 × 4,5 × 3 cm (alt.)
seconda metà del VI secolo (?)
MAN, Cividale
Inv. n. 907

Amuleto in cristallo di rocca di forma ovale inferiormente piatto, incastonato in lamina argentea con il bordo sagomato ad andamento curvilineo; nel retro tracce d'appiccagnolo. Incrinato.
Il cristallo è uno dei materiali maggiormente usati a scopo apotropaico. La provenienza dell'amuleto consente di supporre per esso una datazione nell'Alto medioevo, anche se presenta analogie con esemplari del XVIII secolo d.C. (PERUSINI 1972, fig. 5). (IAS)
*Bibliografia*: PERUSINI 1972, p. 156, fig. 3.

## X.59 Due conchiglie marine dalla necropoli Gallo, Cividale, t. 9
a. 5 × 3,5 cm; b. 5,5 × 4 cm
seconda metà del VI secolo

X.59

X.60

X.61/X.63

MAN, Cividale
Inv. n. 3364/A-B

Due conchiglie di Trochus.
I Trochinidi sono conchiglie dalle quali si ricava la porpora, colore simbolo della vita e, perciò, si attribuisce loro un uso apotropaico.
Come confronto citiamo conchiglie dello stesso tipo provenienti dalle tombe 96 e 140 di Nocera Umbra (PASQUI- PARIBENI 1918, cc. 290 e 324). (IAS)
*Bibliografia*: PERUSINI 1972, pp. 156-157, fig. 6.

### X.60 Frammenti di conchiglie dalla necropoli Cella, Cividale
5 × 3,2; 4 × 2; 4 × 1,5;
3,5 × 1,8 cm (lung. × larg.)
fine del VI - inizi del VII secolo
MAN, Cividale
Inv. n. 1620

Quattro frammenti della parte basale di conchiglie di Pinna.
Fra gli amuleti ittici, documentati con frequenza nelle tombe alto medievali, queste conchiglie di Pinna sembrano essere un reperto isolato. (IAS)
*Bibliografia*: PERUSINI 1972, pp. 156-157, fig. 7.

### X.61 Dente di cinghiale dalla necropoli di Santo Stefano in Pertica, Cividale, t. 5
cm (lung.); 2,2 cm (larg.)
inizi del VII secolo
MAN, Cividale
Inv. n. 3748 D

Dente di cinghiale.
La credenza nel valore apotropaico dei denti di animali feroci era largamente diffusa in Italia a partire dall'età del Ferro (PERUSINI 1972, p. 158, fig. 11). Il rituale di deporli nelle sepolture trova riscontri nella necropoli alto medievale di Comacchio (PATITUCCI 1970, p. 94, t. 147) e nella necropoli longobarda di Nocera Umbra (PASCHI-PARIBENI 1918, c 194, t. 16). (IAS)
*Bibliografia*: MUTINELLI 1960, p. 28; PERUSINI 1972, p. 158, fig. 11.

### X.62 Corno bovino dalla necropoli di Santo Stefano in Pertica, Cividale, t. 28
6 cm (lung.); 3,5 cm (larg.)
prima metà del VII secolo
MAN, Cividale
Inv. n. 7611

Corno bovino frammentario, ricomposto

con numerosi frammenti più altri quattro frammenti senza attacco.

Il corno è stato rinvenuto sopra il coltello ed era verosimilmente contenuto nella custodia di esso. L'uso di deporre corni nelle tombe è documentato inoltre nelle tombe 24 e 26 della stessa necropoli e si può ipotizzare uno scopo apotropaico. (IAS)

### X.63 Corno dalla necropoli di Santo Stefano in Pertica, Cividale, t. 26

6 cm (lung.); 2 cm (larg.)
seconda metà del VII secolo
MAN, Cividale
Inv. n. 7601

Corno frammentario, mancante della punta.

Il corno è stato rinvenuto in una sepoltura di un individuo di età infantile. La ricorrenza di corni in tombe — situate, tra l'altro, topograficamente vicine — nell'ambito della stessa necropoli (compaiono anche nelle tombe 24 e 28) permette di supporre per essi una funzione magico-apotropaica. (IAS)

### X.64 Elementi per collana di vario tipo e materiale da Cividale

fine del VI secolo
MAN, Cividale
Inv. n. 906

71 elementi. Vezzo grande di perle diverse, che vanno ingrossandosi verso il centro, ove campeggia un disco di pasta vitrea. (AT)
*Bibliografia*: ZORZI 1899, p. 130, n. 21/C.

### X.65 Elementi per collana di vario colore e materiale da Cividale, scavi fuori Porta Nuova

fine del VI secolo
MAN, Cividale
Inv. n. 939

150 elementi. Vezzo di perle di vario colore e forma, alcune di vetro bianco. Nel mezzo un elemento azzurro.
*Bibliografia*: ZORZI 1899, p. 144, n. 196.

### X.66 Elementi per collana di vario colore e materiale da Cividale, scavi fuori Porta Nuova

fine del VI secolo
MAN, Cividale
Inv. n. 940

52 elementi. Vezzo di perle di vario colore e forma. Nel mezzo due elementi tondi. (AT)

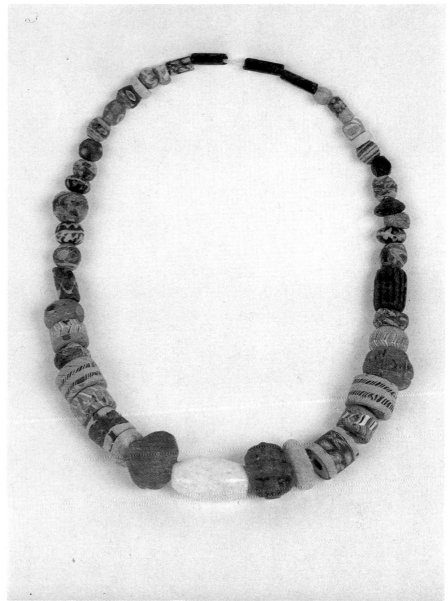

X.64

*Bibliografia*: ZORZI 1899, p. 144, n. 196.

### X.67 Elementi per collana in pasta vitrea, vetro, cristalli da Cividale, scavi fuori Porta Nuova

fine del VI secolo
MAN, Cividale
Inv. n. 1619

50 elementi. Vezzo di perle di vari colori e forme, la più grande di vetro opaco e una mediana di colore rosso a strisce. (AT)
*Bibliografia*: ZORZI 1899, p. 154, p. 303.

### X.68 Elementi per collana in pasta vitrea dalla necropoli Gallo, Cividale, t. 1

fine del VI secolo

MAN, Cividale
Inv. n. 3287

13 elementi. Vezzo di perle di pasta colorata e decorata, di forma diversa. Uno degli elementi è in vetro. La decorazione è data da motivi stilizzati e geometrici. (AT)

### X.69 Elementi per collana in pasta vitrea e vetro dalla necropoli Gallo, Cividale, t. 9

fine del VI secolo
MAN, Cividale
Inv. n. 3368

12 elementi. Vezzo di perle per collana di pasta colorata e decorata a linee, a fiori stilizzati e motivi geometrici.

X.70 **Croce in lamina d'oro
dalla necropoli Cella di Cividale,
t. maschile**
7,2 × 4,3 cm; peso: 2,86 gr
primi anni del VII secolo
MAN, Cividale
Inv. n. 923

La croce si presenta senza decorazioni, di
forma greca e a bracci diseguali, alle estre-
mità dei quali vi sono 8 forellini. (MBr)
*Bibliografia*: ZORZI 1899, p. 142; FUCHS
1938, p. 66, n. 13; BROZZI 1971, pp. 122, 127;
ID. 1977, pp. 28-29 e 42-43.

X.71 **Guarnizione in argento,
frammentata, dalla necropoli Cella,
Cividale**
6,1 cm (alt.); 1,8 cm (larg. al centro)
primi anni del VII secolo
MAN, Cividale
Inv. n. 924

Nel diritto e nel rovescio reca, rozzamente
incisa, la scritta – corrente da sinistra a de-
stra – SEBASTANE VTERE FELIS, entro una
corona. Altri motivi ornamentali sono dati
da due testine umane, da viticci, delfini e
foglie di edera.
L'augurio, assai diffuso ai tempi teodori-
ciani, pur in una grafia errata, trova altri ri-
scontri in periodo longobardo. (MBr)
*Bibliografia*: ZORZI 1899, p. 142; CECCHELLI
1943, pp. 201-202 e p. 261 fig. 62; BROZZI
1971, pp. 121-122 e p. 127; ID. 1977, p. 42.

X.72 **Disco in lamina d'oro
dalla necropoli Cella, Cividale**
⌀ 4,5 cm; peso: 3,89 gr
primi anni del VII secolo
MAN, Cividale
Inv. n. 925

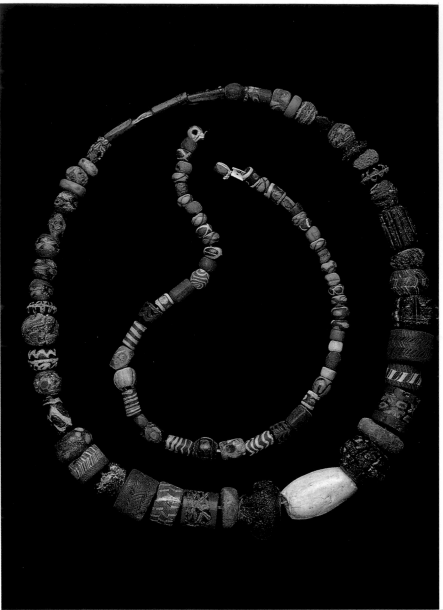

X.65

Al centro del bratteato è rilevato un cava-
liere, armato di lancia e scudo, con in capo
un elmo.
I tratti somatici del volto sono dati da una
corta barbetta e da un occhio. Il cavallo è
lanciato al trotto. Lungo il bordo esterno
corre una decorazione a fitto intreccio con
motivi animalistici. (MBr)
*Bibliografia*: ZORZI 1899, p. 143; CECCHELLI
1943, pp. 202-203; BROZZI-TAGLIAFERRI
1961, pp. 64-67; ROTH 1973, pp. 238- 241;
BROZZI 1977, p. 42.

X.73 **Bacile in bronzo del tipo
a padella, dalla necropoli Cella,
Cividale**
7,5 cm (alt.); ⌀ 22,5 cm; 34 cm (lung.)
primi anni del VII secolo

MAN, Cividale
Inv. n. 926

La padella è svasata, con base tronco-coni-
ca piuttosto alta, prima di decorazioni. Sot-
to la falda è saldato il manico di forma tra-
pezoidale, piatto e largo: termina con due
anelli alle estremità e un gancio, curvato
verso il basso, che si sviluppa al centro. Ta-
le forma è nota, nell'Italia longobarda, oltre
che a Cividale, a Reggio Emilia, mentre ap-
pare più frequente a nord delle Alpi. (MBr)
*Bibliografia*: ZORZI 1899, p. 143; BROZZI
1971, pp. 122-123 e p. 127; ID. 1977, p. 42;
CARRETTA 1982, p. 21.

X.74 **Umbone in ferro dello scudo dalla
necropoli Cella, Cividale**

primi anni del VII secolo
MAN, Cividale
Inv. n. 927

Umbone a bassa calotta sferica di cui poco
rimane per la corrosione subita nel periodo
dell'interramento.
Oltre agli oggetti descritti, Michele della
Torre – che scavò la necropoli, senza per al-
tro suddividere il materiale recuperato per
tomba – assicura di aver raccolto anche una
spada, "vari" ornamenti in bronzo dorato e
una punta di lancia. (MBr)
*Bibliografia*: ZORZI 1899, p. 143; BROZZI
1971, pp. 123, 127; ID. 1977, p. 43.

X.75 **Tomba maschile 1 dalla necropoli
di Santo Stefano, Cividale**

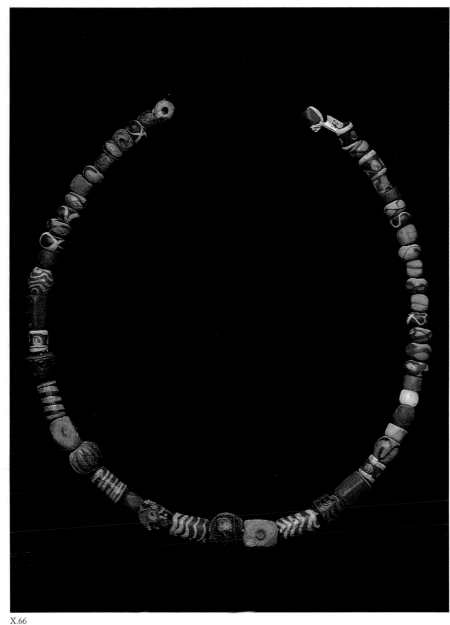

X.66

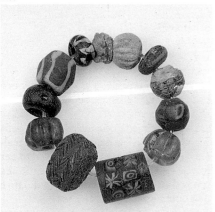

X.67

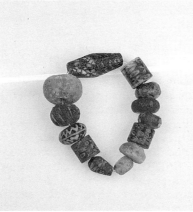

X.68

X.75 a *Croce in lamina d'oro*
9,3 × 9,3 cm; peso: 13,7 gr
fine del VI - inizi del VII secolo
MAN, Cividale
Inv. n. 3728

Di forma greca, decorata con cinque bor-
chiette a base zigrinata, poste una al centro
e le altre alle estremità dei bracci. Sono pre-
senti 8 forellini. (MBr)
*Bibliografia*: MUTINELLI 1960-1961, p. 70;
BROZZI 1961, I, p. 10; HESSEN 1975, p. 114;
MENGHIN 1985, pp. 153-154.

X.75 b *Fibbia e controfibbia
in oro per cintura*
a. 10 cm (lung.); 4,4 cm (larg.); peso:
54,6 gr; b. 10 cm (lung.); 4,4 cm (larg.);
peso: 44,2 gr
fine del VI - inizi del VII secolo
MAN, Cividale
Inv. nn. 3729, 3730

a. fibbia di forma triangolare sagomata,
munita di tre borchie con base zigrinata e
con decorazione data da motivi a nastro e a
spina di pesce, in filigrana.
b. la controfibbia presenta la medesima
forma triangolare sagomata e decorazione.
È andato subito disperso l'anello di aggan-
cio, pur esso in oro.
*Bibliografia*: MUTINELLI 1960-1961, pp. 70-
71; BROZZI 1960, I, p. II; HESSEN 1974, p.
393.

X.75 c *Guarnizione in oro*
3,8 cm (alt.); base inferiore; 4,5 cm;
base superiore: 3,5 cm; peso: 21,3 gr
fine del VI - inizi del VII secolo
MAN, Cividale
Inv. n. 3731

Guarnizione della cintura, di forma trape-
zoidale, con decorazione a nastro in filigra-
na, disposto lungo i bordi e nel campo, geo-
metricamente. Restano 6 fori, circoscritti
da cordoncino, per il passaggio di altrettan-
ti chiodini di fissaggio sul cuoio: di questi
ne rimane uno.
*Bibliografia*: MUTINELLI 1960-1961, p. 71;
BROZZI 1961, I, pp. 11-12; HESSEN 1974, p.
393.

X.75 d *Linguelle in oro*
a. 8,1 cm (lung.); 4 cm (larg.); peso: 51,2
gr; b. 3,5 cm (lung.); 1,5 cm (larg.);
peso: 10,8 gr
fine del VI - inizi del VII secolo
MAN, Cividale
Inv. nn. 3732, 3733

a. Guarnizione della cintura, a forma di
"U", con quattro borchie in testa e decora-
zione data da cerchielli, triangoli e losan-

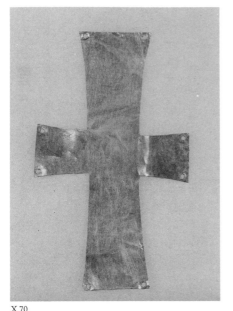

X.70

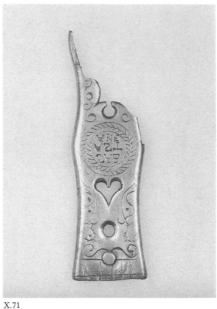

X.71

X.72

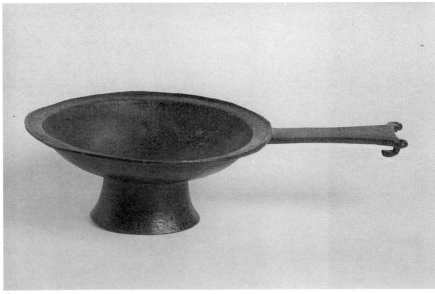

X.73

ghe correnti lungo il bordo esterno. Al centro campeggia una croce che sembra poggiare su una colonna.
b. Guarnizione della cintura a forma di "U", con due borchie in testa a base zigrinata e decorazione data da cerchielli, triangoli e losanghe.
*Bibliografia*: MUTINELLI 1960-1961, p. 71; BROZZI 1961, I, p. 11; HESSEN 1974, p. 393.

X.75 e *Guarnizioni in argento*
a. 3,5 × 2,2 cm; b. 4 × 2 cm;
c. 3,4 × 2,2 cm
fine del VI - inizi del VII secolo
MAN, Cividale
Inv. n. 3727, A, B, C

a. b. Guarnizioni per cintura, rispettivamente con quattro e tre borchie in argento.
c. Linguella per cintura, a forma di "U", con due borchie in argento.
*Bibliografia*: MUTINELLI 1960-1961, p. 70.

X.75 f *Spatha in ferro*
90 cm (lung.); 5 cm (larg.)
fine del VI - inizi del VII secolo
MAN, Cividale
Inv. n. 3716

Lama a doppio taglio, frammentata, con codolo munito di pomolo trapezoidale in bronzo dorato.
*Bibliografia*: MUTINELLI 1960-1961, p. 69.

X.75 g *Punta di lancia in ferro*
27 cm (lung.); 4,5 cm (larg.)
fine del VI - inizi del VII secolo
MAN, Cividale
Inv. n. 3720

Lancia a forma di foglia d'alloro, con forte nervatura. Nel bossolo resta un frammento dell'asta in legno.
*Bibliografia*: MUTINELLI 1960-1961, p. 69; HESSEN 1974, p. 393.

X.75 h *Borchie in bronzo dorato*
a. ⌀ 2,8 cm; a. b.: 3,2 cm
fine del VI - inizi del VII secolo
MAN, Cividale
Inv. nn. 3722 e 3723, A-B

a. Borchia di forma semisferica, con residuo in ferro dell'umbone dello scudo.
a-b. Borchie inerenti all'umbone.
*Bibliografia*: MUTINELLI 1960-1961, pp.69-70; HESSEN 1974, p. 393.

X.75 i *Fibula a bracci eguali in bronzo dorato*
8 cm (lung.); 3,5 cm (larg.)
fine del VI - inizi del VII secolo
MAN, Cividale
Inv. n. 3721

X.74

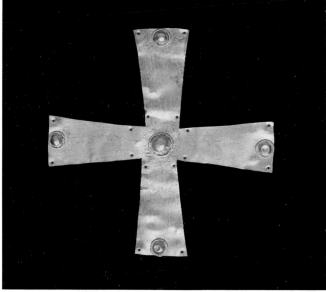

X.75a

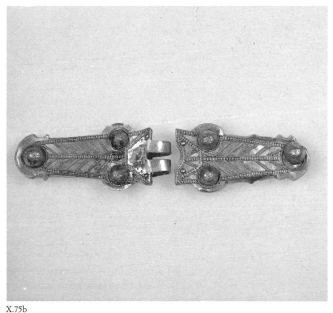

X.75b

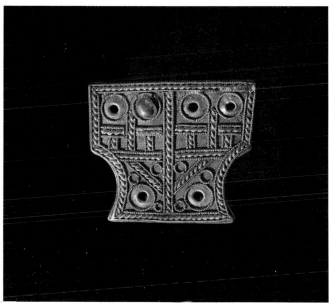

X.75c

Le placche semicircolari, alle estremità del ponte, sono decorate a punzone con triangoli e puntini, mentre il loro centro è segnato da una croce. Nel retro restano parte della spilla e tracce di stoffa.
La fibula a bracci eguali è di derivazione tardo antica e serviva per allacciare il mantello.
*Bibliografia*: MUTINELLI 1960-1961, p. 69.

X.75 l *Fibbia in ferro ageminata*
4,5 cm (lung.); 3,5 cm (larg.)
fine del VI - inizi del VII secolo
MAN, Cividale
Inv. n. 3725

Di forma rettangolare è munita di ardiglione. Si notano residui di decorazione in agemina d'argento.

*Bibliografia*: MUTINELLI 1960-1961, p. 70.

X.75 m *Pettine in osso*
19,5 cm (lung.); 4,5 cm (larg.)
fine del VI - inizi del VII secolo
MAN, Cividale
Inv. n. 3724

Frammentato: la decorazione del dorso è data da cerchielli oculati.
*Bibliografia*: MUTINELLI 1960-1961, p. 70.

X.75 n *Bacile in bronzo*
7,6 cm (alt.); Ø 22, 5 cm
fine del VI - inizi del VII secolo
MAN, Cividale
Inv. n. 3726

Bacile di tipo copto, con base decorata a

triangoli contrapposti traforati. La coppa è segnata esternamente da una linea continua, internamente da tre scanalature doppie.
Sotto l'orlo sono applicate due maniglie mobili.
*Bibliografia*: MUTINELLI 1960-1961, p. 70; HESSEN 1974, p. 393; CARRETTA 1982, p. 17, n. 4.

X. 76 **Tomba maschile 2 dalla necropoli di Santo Stefano in Pertica, Cividale**

X. 76 a (26) *Croce in lamina d'oro*
8,3 × 7,8 cm; peso: 4,4 gr
primi del VII secolo
MAN, Cividale
Inv. n. 3734

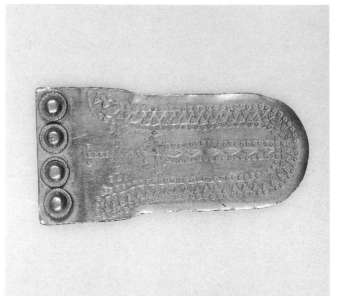

X.75d

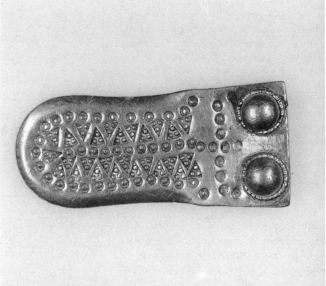

X.75d

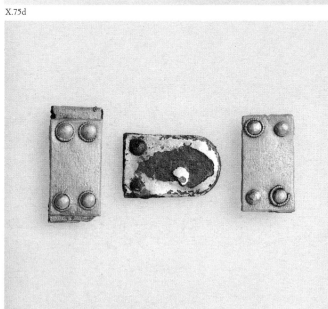

X.75e

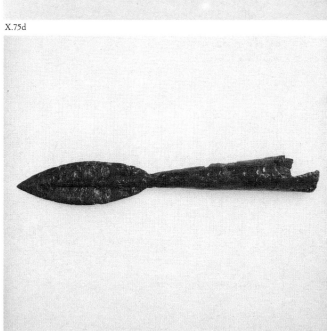

X.75g

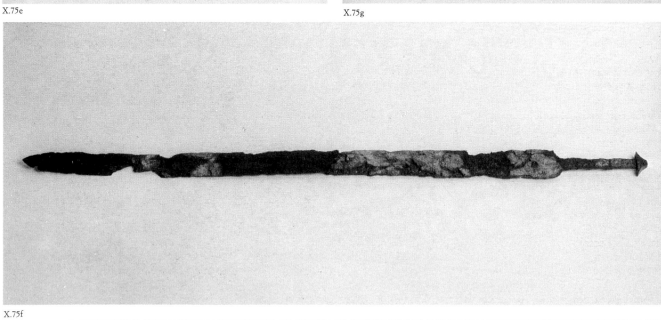

X.75f

Di forma greca, presenta una decorazione ad intreccio serpeggiante e parti di animali alle estremità. I bracci, su cui sono presenti 8 forellini, sono incorniciati sul bordo esterno da una perlinatura. (MBr)
*Bibliografia*: MUTINELLI 1960-1961, p. 71; BROZZI 1961, I, p. 12; ROTH 1973, pp. 143-144; HESSEN 1975, p. 114.

X.76 b *Fili in oro*
residuo del gallone: 20 × 0,7 cm;
peso: 12 gr
primi del VII secolo
MAN, Cividale
Inv. n. 3735

Gallone in fili d'oro della decorazione della veste, a bordi paralleli, in parte conservato.
*Bibliografia*: MUTINELLI 1960-1961, p. 72; BROZZI 1961, I, p. 12; CROWFOOT-CHADWICK 1967, p. 81.

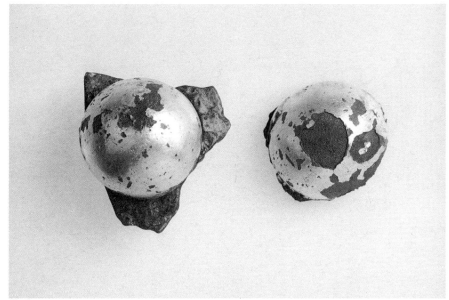

X.75h

X.76 c *Linguella in argento*
4,2 cm (lung.); 1,4 cm (larg.)
inizi del VII secolo
MAN, Cividale
Inv. n. 3736

Guarnizione della cintura, a forma di "U", con borchie in testa. La decorazione è data con incisioni a "virgola" di volute.
*Bibliografia*: MUTINELLI 1960-1961, p. 72.

X.76 d *Fibbia in argento*
7 × 2,3 cm
inizi del VII secolo
MAN, Cividale
Inv. n. 3737

Fibbia con anello ovale e ardiglione, con placca sagomata.
*Bibliografia*: MUTINELLI 1960-1961, p. 72; BROZZI 1961, I, pp. 12-13.

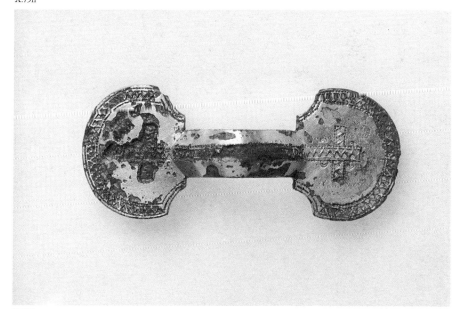

X.75i

X.76 e *Coltello in ferro*
11,2 cm (lung.)
inizi del VII secolo
MAN, Cividale
Inv. n. 3738

Coltello con resto del codolo.
*Bibliografia*: MUTINELLI 1960-1961, p. 72.

## X. 77 Tomba femminile 3 dalla necropoli di Santo Stefano in Pertica, Cividale

X.77 a *Croce in lamina d'oro*
7,9 × 7,3 cm
inizi del VII secolo
MAN, Cividale
Inv. n. 3739

Di forma greca, non reca alcuna decorazio-

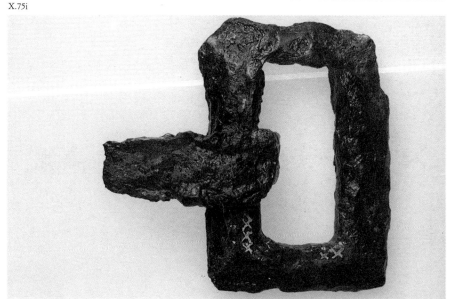

X.75c

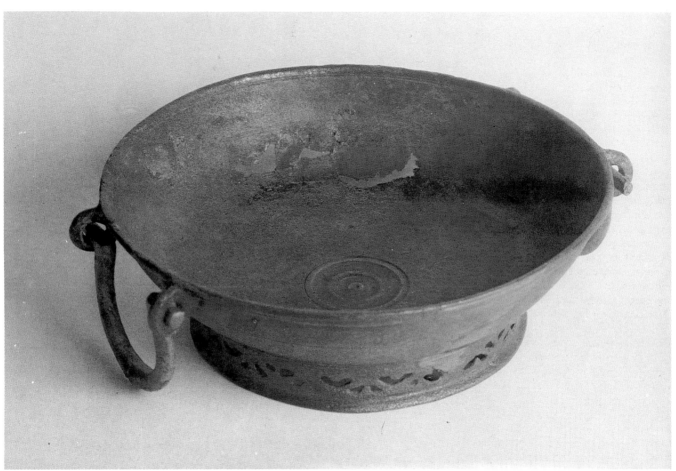

X.75n

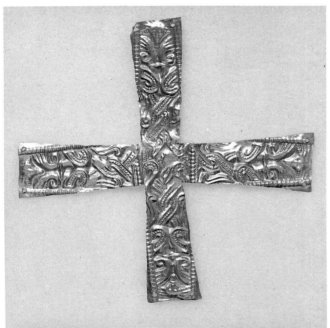

X.76a

X.76b

ne sui bracci. Sono presenti 12 forellini.
*Bibliografia*: MUTINELLI 1960-1961, p. 72;
BROZZI 1961, I, p. 13; HESSEN 1975, p. 114.

X.77 b *Cassettina in avorio*
parte decorata: 3,2 cm (alt.);
7,7 cm (larg.)
inizi del VII secolo
MAN, Cividale
Inv. n. 3740

Cassettina di cui restano 7 elementi: la de-
corazione principale è data dal rilievo di
una conchiglia, entro cornice, con ai lati
due uccelli affrontati. Altre parti dell'og-
getto presentano una ornamentazione a
cerchielli oculati.
La cassettina, con decorazione di sapore
paleocristiano, esce probabilmente da una
bottega locale.
*Bibliografia*: MUTINELLI 1960-1961, pp. 72-
73; BROZZI 1961, I, pp. 13-14.

X.77 c *Bicchiere in vetro*
9 cm (alt.); Ø superiore 8 cm
inizi del VII secolo
MAN, Cividale
Inv. n. 3741

Bicchiere di vetro, a forma di sacchetto,
frammentato e ricomposto, con dipinti a
smalto molle motivi floreali nei colori ver-
de, giallo, azzurro e rosso.
Non è escluso che provenga, per la sua for-
ma, da una vetreria longobarda.
*Bibliografia*: MUTINELLI 1960-1961, p. 73;
BROZZI 1961, I, p. 14.

X.77 d *Perla di ambra gialla*
Ø 3 cm
inizi del VII secolo
MAN, Cividale
Inv. n. 3742

La perla, probabilmente un amuleto, reca
un foro al centro.
*Bibliografia*: MUTINELLI 1960-1961, p. 73.

### X.78 Tomba maschile 4 dalla necropoli di Santo Stefano in Pertica, Cividale

X.78 a *Croce in lamina d'oro*
8 × 7,7 cm; peso 4,5 gr
inizi del VII secolo
MAN, Cividale
Inv. n. 3743

Di forma greca, reca impressa una decora-
zione, ripetuta sei volte, di teste di uccello
stilizzate, tra volute e perlinature lungo i
bracci.
Sono presenti 8 forellini. (MBr)
*Bibliografia*: MUTINELLI 1960-1961, p. 73;

X.76c

X.76d

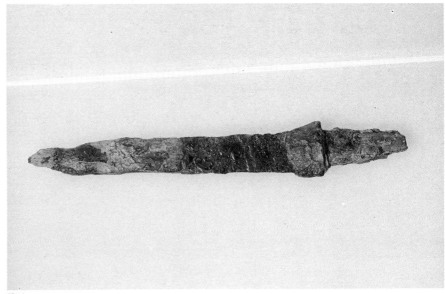

X.76e

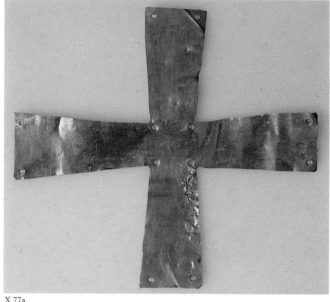

X.77a

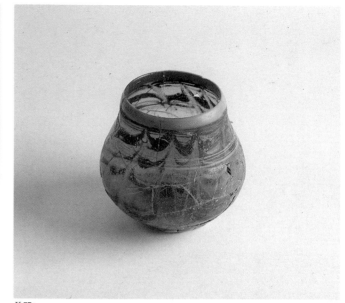

X.77c

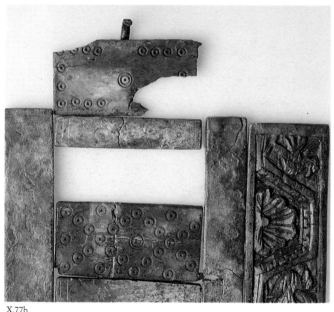

X.77b

X.77d

BROZZI 1961, I, pp. 15-16; ROTH 1973, pp. 230-232; HESSEN 1975, p. 114.

X.78 b *Tre coltelli in ferro*
a-b: 11,5 cm (lung.); c: 10,5 cm (lung.)
inizi del VII secolo
MAN, Cividale
Inv. n. 3744, A, B, C

I coltelli conservano ancora il codolo.
*Bibliografia*: MUTINELLI 1960-1961, p. 75.

X.78 c *Accetta in ferro*
8 cm (lung.); 2,2 cm (larg.)
inizi del VII secolo
MAN, Cividale
Inv. n. 3745

Piccola accetta con manico in legno.

*Bibliografia*: MUTINELLI 1960-1961, p. 74.

X.78 d *Guarnizione in ferro ageminata*,
3,8 cm (alt.); 1,8 cm (larg.)
inizi del VII secolo
MAN, Cividale
Inv. n. 3746, A

Linguella per cintura, a forma di "U", con due borchie in testa circoscritte da cordoncino. La decorazione, in agemina d'argento, è data da un motivo a linea intrecciata. I bordi esterni sono segnati da linee verticali.
*Bibliografia*: MUTINELLI 1960-1961, p. 74.

X.78 e *Guarnizione in ferro ageminata*
2,3 cm (alt.); 2 cm (larg.)
inizi del VII secolo
MAN, Cividale

Inv. n. 3746, B

Resto di guarnizione per cintura a forma di "U", con peduncolo, e tre borchie in argento a base zigrinata. La decorazione, in agemina, è data da un motivo a volute contornato da puntini.
*Bibliografia*: MUTINELLI 1960-1961, p. 74.

X.78 f *Guarnizione in ferro ageminata*
1,7 cm (alt.); 2,2 cm (larg.)
inizi del VII secolo
MAN, Cividale
Inv. n. 3746, C

Placchetta per cintura, di forma rettangolare, con quattro borchie in argento, circoscritte da cordoncino. La decorazione, in agemina, è data da un fiore quadrilobato al

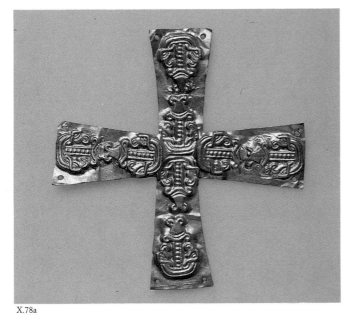

X.78a

X.78c

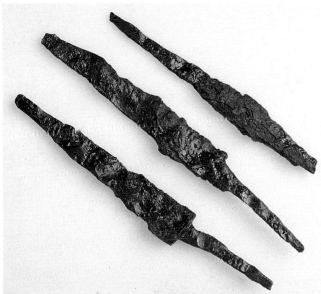

X.78b

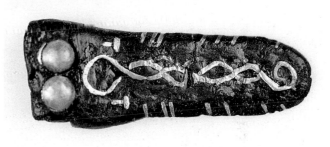

X.78d

centro, racchiuso da puntini e motivo serpeggiante.
*Bibliografia*: MUTINELLI 1960-1961, p. 74.

X.78 g *Fibbia in ferro, ageminata*
4 cm (alt.); 2,6 cm (larg.)
inizi del VII secolo
MAN, Cividale
Inv. n. 3746, D

Frammento di fibbia per cintura, con due borchie in argento a base zigrinata. L'ornamentazione, sia della placca sia della fibbia, è in agemina d'argento. Lo scudetto dell'ardiglione è decorato con un volto umano.
*Bibliografia*: MUTINELLI 1960-1961, p. 74.

X.78 h *Guarnizione in ferro ageminata*
4,8 cm (alt.); 1,8 cm (larg.)

inizi del VII secolo
MAN, Cividale
Inv. n. 3746, E
Linguella per cintura a forma di "U", frammentata.
La decorazione è data da un motivo centrale a linea intrecciata racchiusa da una cornice serpeggiante. Sui bordi esterni sono segnate linee verticali. Agemina in argento.
*Bibliografia*: MUTINELLI 1960-1961, p. 74.

X.78 i *Pettine in osso*
17,5 cm (lung.); 3,5 cm (larg.)
inizi del VII secolo
MAN, Cividale
Inv. n. 3747

Pettine con lungo manico, frammentato,

con decorazione sul dorso ad intreccio e cerchielli oculati.
*Bibliografia*: MUTINELLI 1960-1961, p. 74.

X.79 **Croce in lamina d'oro dalla necropoli di Santo Stefano, Cividale, t. maschile 13**
7,7 × 7,3 cm; peso: 4,2 gr
inizi del VII secolo
MAN, Cividale
Inv. n. 3765

Croce di forma greca simile, per l'ornamentazione, a quella della tomba n. 4 proveniente dalla medesima necropoli, con decorazione, ripetuta cinque volte, di teste d'uccello stilizzate tra volute e perlinature. Sono presenti otto forellini.

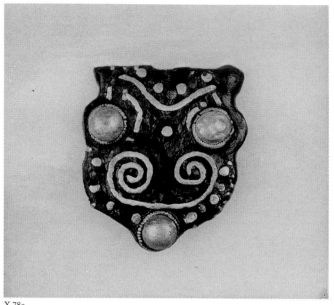

X.78e

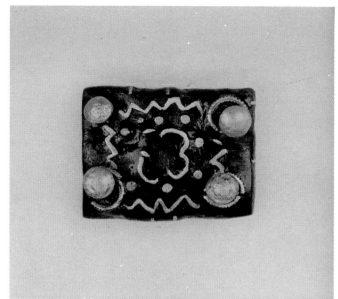

X.78f

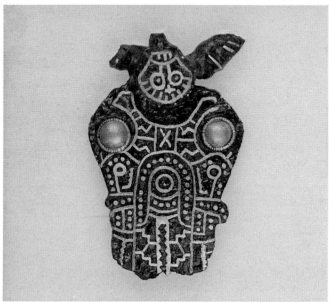

X.78g

X.78h

Due elementi decorativi risultano abrasi dall'orafo stesso per evidenti ragioni di spazio. (MBr)
*Bibliografia*: MUTINELLI 1960-1961, p. 78; BROZZI 1961, I, p. 17; HESSEN 1975, p. 115; ROTH 1973, pp. 230-232.

### X.80 Tomba maschile 11 dalla necropoli di Santo Stefano in Pertica, Cividale

X.80 a *Croce in lamina d'oro*
8,5 × 8,1 cm
inizi del VII secolo
MAN, Cividale
Inv. n. 3753

Di forma greca, reca una decorazione a stampo continuo di figure intrecciate a na-

stro in "rapporto infinito". Al centro, entro triplice cerchio, è raffigurato un cervo, mentre sul braccio verticale, superiormente, è rilevata un'aquila ad ali spiegate, pur essa entro un cerchio. Sono presenti 8 forellini. È detta "Croce del Cervo". (MBr)
*Bibliografia*: MUTINELLI 1960-1961, p. 76; BROZZI-TAGLIAFERRI 1961, pp. 51-52; ROTH 1973, pp. 179-181; HASELOFF 1974, pp. 384-385; HESSEN 1975, p. 115.

X.80 b *Fili in oro*
Gallone residuo: 18,5 cm (lung.);
peso: 18,4 gr
inizi del VII secolo
MAN, Cividale
Inv. n. 3756

Residuo di gallone, a forma di losanghe tra

loro unite, e residui di fili in oro del medesimo.
*Bibliografia*: MUTINELLI 1960-1961, p. 76; BROZZI 1961, I, p. 16; CROWFOOT-CHADWICK 1967, p. 82.

X.80 c *Pettine in osso*
frammenti
inizi del VII secolo
MAN, Cividale
Inv. n. 3754

Sui frammenti residui si nota una decorazione data da "S" alternate e cerchielli oculati.
*Bibliografia*: MUTINELLI 1960-1961, p. 76.

X.80 d *Coltello e lama di cesoie in ferro*
a. 8,8 cm (lung.); b. 5 cm (lung.)

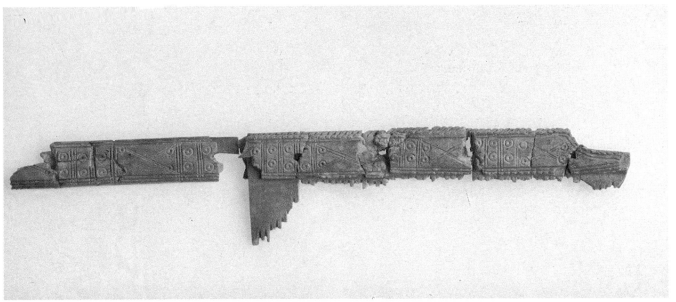

X.78i

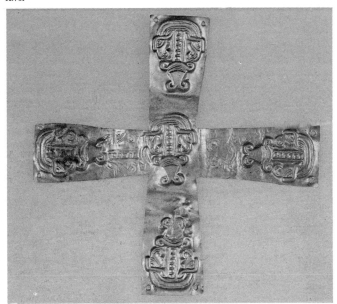

X.79

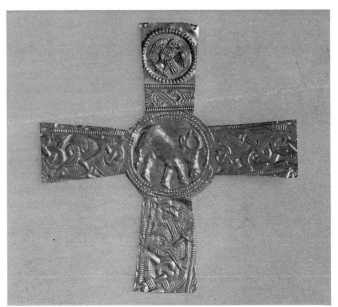

X.80a

primi del VII secolo
MAN, Cividale
Inv. n. 3755, A-B

Coltello mancante del codolo. Delle cesoie
a pressione resta una lama frammentata.
*Bibliografia*: MUTINELLI 1960-1961, p. 76.

X.80 e *Bacile in bronzo*
8,6 cm (alt.); Ø 25,5 cm
inizi del VII secolo
MAN, Cividale
Inv. n. 3757

Bacile di tipo copto, con base decorata da
triangoli contrapposti, traforati. Sulla cop-
pa, esternamente, è segnata una doppia li-
nea circolare; internamente da due lince,
circolari, doppie. Sotto l'orlo sono applica-

te due maniglie mobili.
*Bibliografia*: MUTINELLI 1960-1961, p. 76;
CARRETTA 1982, pp. 17-18, n. 6.

**X.81 Tomba maschile 12 dalla necropoli
di Santo Stefano in Pertica, Cividale**

X.81 a *Croce in lamina d'oro*
7,5 × 7,7 cm; peso 3,7 gr
inizi del VII secolo
MAN, Cividale
Inv. n. 3758

Di forma greca, è decorata, sui bracci, da fi-
gure umane intrecciate a nastro, in "rap-
porto infinito". Al centro, entro cerchi per-
linati, è rilevato un volto umano con diade-
ma in fronte. Due minuscole mani spunta-

no da sotto il collo, sì da dare l'impressione
di una raffigurazione di "orante". Sono se-
gnati 8 forellini.
È detta "Croce dell'Orante". (MBr)
*Bibliografia*: MUTINELLI 1960-1961, p. 77;
BROZZI-TAGLIAFERRI 1961, pp. 51-52; ROTH
1973, p. 181; HASELOFF 1975, p. 115.

X.81 b *Guarnizione in oro*
a. 2,4 cm (lung.); peso 7,7 gr; b. 2,3 cm
(alt.); 1,4 cm (larg.); peso 3,4 gr; c. 1,5 cm
(alt.); 2,4 cm (larg.); peso 4,2 gr
inizi del VII secolo
MAN, Cividale
Inv. n. 3759, A, B, C

a. Ardiglione scudiforme di fibbia, di for-
ma arcuata. b. Linguella per cintura a for-
ma di "U", con decorazioni incise. c. Guar-

X.80b

X.80c

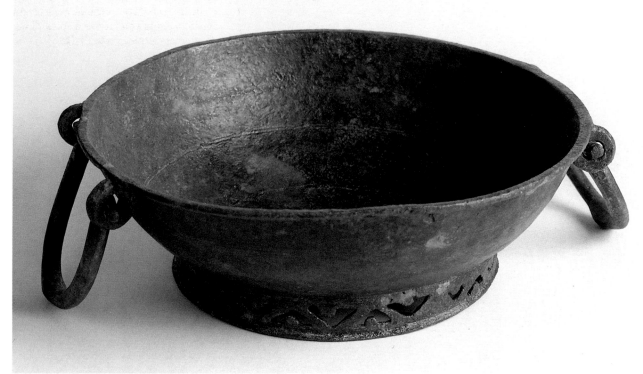

X.80e

nizione per cintura di forma quadrangolare, con magliette nel retro.
*Bibliografia*: MUTINELLI 1960-1961, p. 77; BROZZI 1961, I, p. 17.

X.81 c *Guarnizioni in oro*
2 cm (lung.); peso complessivo: 12 gr
inizi del VII secolo
MAN, Cividale
Inv. n. 3760, A-F

Sei guarnizioni della cintura a forma di goccia, con maglietta nel retro.
*Bibliografia*: MUTINELLI 1960-1961, p. 77; BROZZI 1961, I, p. 17.

X.81 d *Coltello in ferro*
14 cm (lung.); 1,5 cm (larg.)
inizi del VII secolo

MAN, Cividale
Inv. n. 3761

Coltello frammentato alla punta, munito di codolo.
*Bibliografia*: MUTINELLI 1960-1961, p. 79.

X.81 e *Pettine in osso*
10,4 cm (lung.); 3,4 cm (larg.)
inizi del VII secolo
MAN, Cividale
Inv. n. 3762

Frammento del pettine, con manico, decorato sul dorso da cerchietti oculati e motivo a cordoncino.
*Bibliografia*: MUTINELLI 1960-1961, p. 79.

X.81 f *Bacile in bronzo*

8 cm (alt.); Ø 23 cm
inizi del VII secolo
MAN, Cividale
Inv. n. 3763

Bacile di tipo "copto" con base decorata da triangoli contrapposti, traforati. Sul fondo esterno si nota una stella a quattro punte, incisa. Sotto l'orlo sono applicate due maniglie mobili.
*Bibliografia*: MUTINELLI 1960-1961, p. 79; CARRETTA 1982, p. 18, n. 6.

### X.82 Tomba maschile 18 dalla necropoli di Santo Stefano in Pertica, Cividale

X.82 a *Spatha in ferro*
91,5 cm (lung.); 5,5 cm (larg. massima)

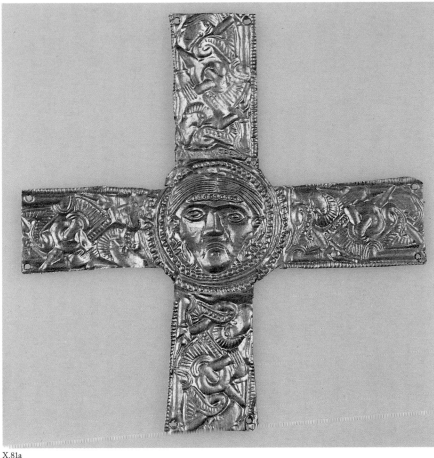

X.81a

X.81b/c

fine del VI - inizi del VII secolo
MAN, Cividale
Inv. n. 7502

Spatha in ferro; lama a doppio taglio leggermente rastremata verso la punta ogivale; codolo piatto rastremato a sezione rettangolare e spalla diritta asimmetrica; la lama a sezione esagonale presenta una depressione centrale decorata a damaschinatura con motivo ornamentale a spina di pesce alternata a tratti verticali. Conserva resti del fodero ligneo e tracce di cuoio.
La spatha, della forma più comune attestata in sepolture di popolazioni germaniche del VI-VII secolo, viene qui datata in base agli altri elementi del corredo. Particolare in questo caso è la decorazione della lama a damaschinatura con motivo a spina di pesce alternata a tratti verticali. (IAS)

82 b *Pomo in ferro della spatha (?)*
2 cm (alt.); 3 × 2 cm
fine del VI - inizi del VII secolo
MAN, Cividale
Inv. n. 7503

Pomo della spatha (?) in ferro; forma trilobata con protuberanza centrale e base piatta; sulla base si conserva un'asticciola a sezione rettangolare piegata.
In base alla posizione di rinvenimento in prossimità del codolo della spatha, si presume per l'oggetto una funzione di pomo della spatha, sebbene la forma non corrisponda alle più note.

X.82 c *Frammento di stoffa mineralizzata*
3,1 × 2,8 cm
inizi del VII secolo
MAN, Cividale
Inv. n. 7523

Frammento di tessuto mineralizzato con trama a serie di rombi iscritti e accostati. Grazie al contatto con la spada in ferro disposta sopra il corpo del defunto, ci sono pervenute le tracce del tessuto mineralizzato di un capo di vestiario.

X.82 d *Linguetta di guarnizione in ferro*
4,2 cm (lung.); 1,5 cm (larg.)
inizi del VII secolo
MAN, Cividale
Inv. n. 7519

Linguetta in ferro di guarnizione dell'apparato di sospensione della spatha; forma a "U" con base d'attacco munita di due ribattini ornamentali in argento a testa emisferica con base zigrinata. La linguetta conserva tracce di decorazione a linee orizzontali.
Questa linguetta è una variazione in dimen-

X.81d

X.81e

X.81f

sioni minori rispetto alla linguetta princi-
pale della guarnizione della cintura per la
spatha.

X.82 e *Linguetta di guarnizione in ferro*
6,4 cm (lung.); 2,2 cm (larg.)
inizi del VII secolo
MAN, Cividale
Inv. n. 7515

Linguetta principale della guarnizione in
ferro della cintura per la spatha; forma a
"U" con base d'attacco munita di due ri-
battini argentei per il fissaggio a testa emi-
sferica su base zigrinata. Sulla linguetta si
conservano resti mineralizzati di tessuto,
con trama a rombi iscritti e accostati.
La linguetta, di una forma abbastanza fre-
quente, trova i termini di confronto più

puntuali in un'altra della tomba 5 di Noce-
ra Umbra (PASCHI-PARIBENI 1918, c. 171).

X.82 f *Scramasax in ferro*
40 cm (lung.); 4 cm (larg. massima)
fine del VI - inizi del VII secolo
MAN, Cividale
Inv. n. 7504

Scramasax in ferro; lama ad un solo taglio
con dorso leggermente incurvato in punta.
Spalle oblique e codolo piatto rastremato a
sezione rettangolare con residui del legno
dell'impugnatura. Nella lama, in prossimi-
tà del dorso, su una sola faccia presenta una
scanalatura longitudinale che si arresta po-
co prima della punta.
Le dimensioni di questo esemplare consen-
tono di riferirlo al tipo dei sax medio-corti,

databile alla fine del VI, inizi del VII secolo
d.C. (HESSEN 1971 a, p. 18).

X.82 g *Umbone dello scudo in ferro*
9 cm (alt.); Ø esterno 20,9 cm;
Ø interno 13,5 cm
inizi del VII secolo
MAN, Cividale
Inv. n. 7506

Umbone in ferro dello scudo; calotta emi-
sferica su fascia mediana tronco-conica; te-
sa larga e piatta con quattro ribattini ferrei
di forma circolare piatta. Alla sommità del-
la calotta è infisso un quinto ribattino di
forma simile ai precedenti, ma di dimensio-
ni minori, su corta asticciola.
L'umbone è di un tipo che cronologica-
mente si colloca fra lafine del VI e gli inizi

X.82a

X.82b

X.82c/d/e

del VII secolo. Tra i numerosi confronti, citiamo gli esemplari veronesi da via Monte Suello in Valdonega, tomba 4, e da Santa Maria di Zevio (HESSEN 1968, pp. 9, 13, tavv. 9, 1 e 14, 1).

X.82 h *Imbracciatura in ferro dello scudo*
a. 17,5 cm (lung.); 4 cm (larg.);
b. 5,8 × 0,7 cm; c. 6,4 × 0,6 cm;
d. 3,8 × 2 cm
fine del VI - inizi del VII secolo
MAN, Cividale
Inv. n. 7507

Imbracciatura in ferro dello scudo in quattro frammenti, uno corrisponde alla impugnatura mediana ad alette ripiegate con residui lignei; l'impugnatura è delimitata da due piastre pseudotrapezoidali, una delle

quali munita di ribattino ferreo piatto circolare; altri due frammenti delle aste laterali a sezione rettangolare e il quarto frammento corrisponde ad una piastra terminale allargata per il fissaggio dell'imbracciatura ai margini dello scudo.
Il frammento terminale delle aste laterali permette di classificare l'imbracciatura nel tipo a braccio unico; per la forma delle piastre dell'impugnatura trova puntuale confronto con un esemplare da Testona (HESSEN 1971 a, p. 72, tav. 24, 211).

X.82 i *Ribattini in ferro dello scudo*
Ø 3,4 cm; stelo: 1,2 cm (alt.)
inizi del VII secolo
MAN, Cividale
Inv. n. 7508

Quattro ribattini in ferro dello scudo di forma circolare piatta di dimensioni simili a quelle della tesa dell'umbone. In due di essi si conserva lo stelo di fissaggio. Oltre a questi, sono stati rinvenuti minimi frammenti di altri due ribattini.
I ribattini, che originariamente erano forse sei, dovevano trovarsi disposti nel campo dello scudo; in base alla lunghezza dello stelo si può presumere uno spessore di cm 1,2 del disco dello scudo.

X.82 l *Cuspide di lancia in ferro*
20 cm (lung.); 3,9 cm (larg. massima)
fine del VI - inizi del VII secolo
MAN, Cividale
Inv. n. 7505

Cuspide di lancia in ferro; lama a foglia di

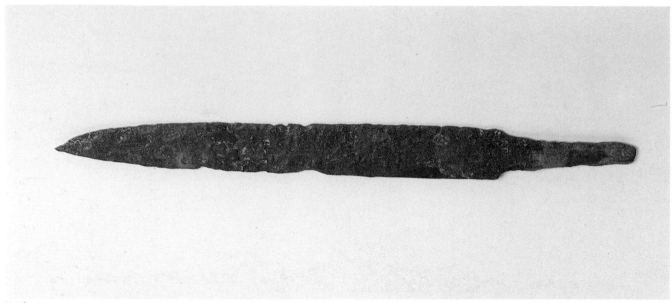

X.82f

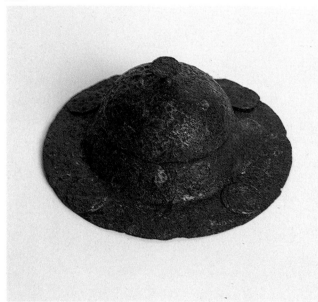

X.82g

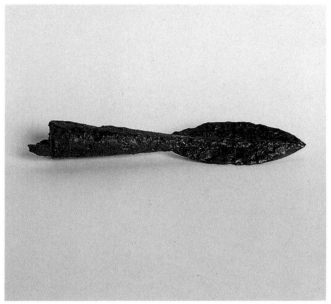

X.82l

alloro percorsa su entrambe le facce da una costolatura mediana. La costolatura è costituita dall'assottigliarsi del prolungamento del cannone e si rastrema fino a sparire poco prima della punta. Cannone conico con residui del legno dell'asta.

La cuspide è del tipo a foglia d'alloro, la forma più diffusa nelle tombe longobarde italiane a partire dalla fine del VI fino a tutto il VII secolo d.C. Tra i numerosi confronti, citiamo nell'ambito della stessa necropoli di Santo Stefano l'esemplare della tomba 1 (MUTINELLI 1960, p. 18, fig. 8).

X.82 m *Fibbia in ferro*
4,8 cm (lung.); 3,5 cm (larg.)
fine del VI - inizi del VII secolo
MAN, Cividale
Inv. n. 7516

Fibbia in ferro della guarnizione della cintura per la spatha; anello ovale a sezione a lunetta e ardiglione a uncino con base a scudetto; placca mobile a forma di scudetto con tre ribattini argentei di fissaggio a testa sferoidale su base zigrinata; nel retro lamina in bronzo fissata mediante i perni dei ribattini.

Fibbie di questo tipo con placca scudiforme sono alquanto comuni.

Citiamo ad esempio un esemplare della tomba 613 di Kranj (STARE 1980, p. 123, tav. 128, 8).

X.82 n *Placca di guarnizione in ferro*
2,9 cm (larg.); 2 cm (lung.)
fine del VI - inizi del VII secolo
MAN, Cividale
Inv. n. 7520

Placca in ferro della guarnizione della cintura per la spatha; forma rettangolare con quattro ribattini argentei di fissaggio a testa emisferica di cui due, di dimensioni maggiori, con base zigrinata. Sul retro resti di sottile lamina bronzea fissata mediante i perni dei ribattini.

La placca è di un tipo piuttosto comune in ambito germanico.

Come confronto citiamo l'esemplare associato a fibbie dello stesso tipo di quelle di questa guarnizione, proveniente dalla tomba 77 di Bülach (WERNER 1953, pp. 26, 95, tav. XII, 11a-b).

X.82o *Due placche di guarnizione in ferro*
placca: 2,5 × 2 cm; complessive:
6 × 3 cm
fine del VI - inizi del VII secolo

X.82h/i

X.82m

X.82n

MAN, Cividale
Inv. n. 7521

Due placche in ferro della guarnizione della cintura per la spatha riunite e in parte coperte da resti di tessuto mineralizzato con trama a serie di rombi iscritti e accostati; placche di forma rettangolare con quattro ribattini argentei di fissaggio a testa sferoidale su base zigrinata; una delle placche è frammentaria; mancano un ribattino e la lamina in bronzo sul retro.
Le due placche riunite dai resti di tessuto mineralizzato sono dello stesso tipo della precedente.

X.82 p *Fibbia in ferro*
4 cm (lung.); 2,4 cm (larg.)
fine del VI - inizi del VII secolo
MAN, Cividale
Inv. n. 7517

Fibbia in ferro di guarnizione dell'apparato di sospensione della spatha; anello frammentario di forma ovale a sezione circolare e ardiglione a uncino con base a scudetto; placca mobile circolare con tre ribattini argentei di fissaggio a testa sferoidale su base zigrinata; nel retro lamina bronzea fissata mediante i perni dei ribattini.
La fibbia, la cui funzione è desunta dalla posizione di rinvenimento sulla spatha, trova numerosi termini di confronto. Ricordiamo ad esempio l'esemplare della tomba 275 della necropoli alamanna di Bülach (WERNER 1953, p. 26, tav. XII, 18a).

X.82 q *Fibbia in ferro*
5,5 cm (lung.); 2,1 cm (larg. massima)
fine del VI - inizi del VII secolo
MAN, Cividale
Inv. nn. 7514, 7525

Fibbia a castone in ferro; anello ovale a sezione rettangolare con estremità appiattite e arrotondate che si prolungano lateralmente; esse servono a fissare l'asse dove si articola l'ardiglione e una placca a "U" che si piega attorno all'asse. La placca racchiude una lamina piatta desinente con due alette laterali. Ardiglione a uncino con dado rilevato. Ricomposta con due frammenti. Le fibbie del tipo a castone, caratterizzate dal passante per la cinghia, sono interpretate come chiusure per borse che pendevano dalla cintura. L'uso di fibbie di questo tipo è attestato agli inizi del VII secolo d.C. (HESSEN 1968, p. 16).

X.82 r *Placca di guarnizione in ferro*
5,2 cm (lung.); 2,2 cm (larg. massima)
fine del VI - inizi del VII secolo
MAN, Cividale
Inv. n. 7518

Placca in ferro di guarnizione del sistema di aggancio della spatha; forma triangolare a base semicircolare con tre ribattini argentei di fissaggio a testa sferoidale con base zigrinata, uno dei quali nell'estremità inferiore e gli altri due, di dimensioni lievemente minori, disposti lateralmente nel terzo superiore. Sul retro passante costituito da una maglia rettangolare.
La funzione della placca si ricava dalla posizione di rinvenimento sulla spatha e dai numerosi paralleli, fra cui citiamo l'esemplare presente nella guarnizione di cintura della tomba 48 di Donzdorf (MENGHIN 1973, p. 41, fig. 46, h).

X.82 s *Linguetta di guarnizione in bronzo*
4 cm (lung.); 1,8 cm (larg.)
fine del VI - inizi del VII secolo
MAN, Cividale
Inv. n. 7513

Linguetta di guarnizione in bronzo; forma a becco d'anatra con base fessurata a forcella e foro passante per l'inserimento e fissaggio della cinghia. La linguetta è decorata con tre crocette a bracci patenti disposti a triangolo e da una fascia di cellette ribassate determinanti un listello rilevato a zig-zag che gira attorno per 3/4 di lunghezza.
Il motivo decorativo della linguetta trova riscontro in altre linguette della necropoli di Mindelhein in Germania (WERNER 1955, p. 35, tav. 36, E 11b, d) datate al secondo terzo del VI secolo.

## X.83 Tomba maschile 24 dalla necropoli di Santo Stefano in Pertica, Cividale

X.83 a *Guarnizione in ferro ageminata*
4 cm (lung.); 1,7 cm (larg.)
inizi del VII secolo
MAN, Cividale
Inv. n. 7566

Linguella per cintura a forma di "U", con due borchiette in argento a base zigrinata. La decorazione, in agemina d'argento e ottone, sviluppa un animale anguiforme che si snoda a treccia. I bordi sono segnati da linee incise.

X.83 b *Guarnizione in ferro ageminata*
3,2 × 2,6 cm
inizi del VII secolo
MAN, Cividale
Inv. n. 7565

Placca per cintura di forma rettangolare. Presenta una decorazione in agemina d'argento data da una croce uncinata inserita tra denti di cinghiale e zampe di animale. Nel retro conserva due magliette.

X.83 c *Guarnizione in ferro ageminata*
5,5 cm (lung.); 2,7 cm (larg.)
inizi del VII secolo
MAN, Cividale
Inv. n. 7564

Linguella per cintura a forma di "U", con borchie zigrinate alla base. La decorazione è data da animali anguiformi che mordono il proprio corpo, posti due a destra e due a sinistra, delimitati in alto da una ornamentazione a treccia. I bordi sono segnati da linee verticali.

X.83 d *Fibbia in ferro ageminata*
4,7 cm (lung.); 4,4 cm (larg.)
inizi del VII secolo
MAN, Cividale
Inv. n. 7563

Fibbia di forma ovale, decorata con motivi geometrici. Sull'ardiglione scudiforme compare una testina umana stilizzata.

X.83 e *Fibbia in ferro ageminata*
6,5 cm (lung.); 3,5 cm (larg.)
inizi del VII secolo
MAN, Cividale
Inv. n. 7562

Fibbia di forma ovale con placca sagomata e borchie "tipo Civezzano". Sullo scudetto dell'ardiglione è raffigurato un volto umano.

X.83 f *Fibbia, placca e controplacca in ferro ageminate*
fibbia: 3,5 × 2,5 cm; placca: 5,5 cm (lung.); 2,7 cm (larg.); controfibbia: 5 cm (lung.); 2,7 cm (larg.)
inizi del VII secolo
MAN, Cividale
Inv. nn. 7559, 7560, 7561

La decorazione della placca e controplacca, in agemina d'argento e ottone, con borchie "tipo Civezzano", consiste in uno sviluppo di intreccio animalistico, rotondo, in cui viene rappresentato un animale, ripetuto più volte, che addenta il proprio corpo generando un secondo animale con le labbra disgiunte. La fibbia ha invece una decorazione a treccia.

X.83 g *Placca in ferro ageminata*
4,2 cm (lung.); 2,9 cm (larg.)
inizi del VII secolo
MAN, Cividale
Inv. n. 7555

Guarnizione della cintura della spada, di forma rettangolare, munita di quattro borchie in argento, con base zigrinata. La decorazione centrale, racchiusa in cornice, in

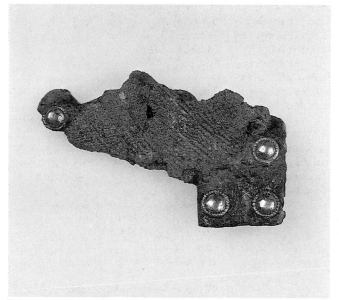

X.82o

X.82p

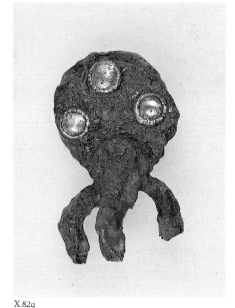

X.82q

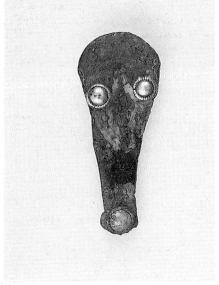

X.82r

X.82s

agemina raffigura un "nodo di Salomone".

X.83 h *Guarnizioni in ferro ageminate*
a. 3,2 cm (lung.); 2,1 cm (larg.); b. 3 cm (lung.); 2,2 cm (larg.); c. 3,7 cm (lung.); 2,6 cm (larg.)
inizi del VII secolo
MAN, Cividale
Inv. nn. 7553, 7557, 7558

a. Frammento di guarnizione della cintura con tracce di agemina in argento e due borchiette in argento, con base zigrinata. b-c. Due frammenti di guarnizioni della cintura con tracce di agemina in argento e ottone.

X.83 i *Linguetta in ferro ageminata*
4,4 cm (alt.); 2 cm (larg.)
inizi del VII secolo

MAN, Cividale
Inv. n. 7552

Guarnizione della cintura della spada, a forma di "U", con due borchie in argento a base zigrinata. La decorazione si sviluppa in nastri spezzati e motivi geometrici.

X.83 l *Fibbia in bronzo* 2,9 × 2 cm; ardiglione: 2,5 cm (lung.)
inizi del VII secolo
MAN, Cividale
Inv. n. 7547

Fibbia ad anello ovale con ardiglione staccato.

X.83 m *Cesoie in ferro*
22,9 cm (lung.); 4,3 cm (larg.)

inizi del VII secolo
MAN, Cividale
Inv. n. 7535

Cesoie a pressione con residuo in legno del fodero, trattenuto su una lama per giacitura.

X.83 n *Bacile in bronzo*
9,2 cm (alt.); Ø 26,9 cm
inizi del VII secolo
MAN, Cividale
Inv. n. 7533

Bacile di tipo "copto" con base decorata da triangoli contrapposti traforati. Sulla coppa, esternamente, sono segnate linee parallele. Sotto l'orlo sono state applicate due maniglie mobili.

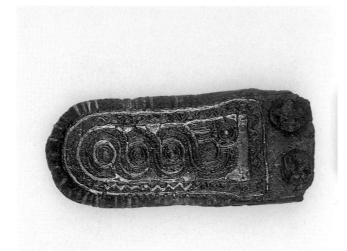

X.83a

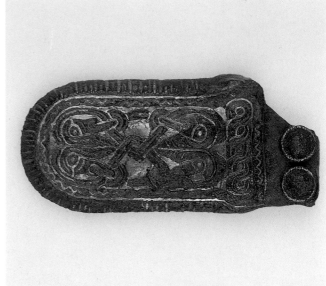

X.83c

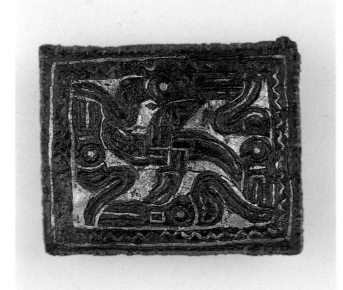

X.83b

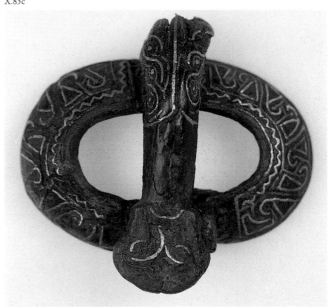

X.83d

X.83 o *Borchie in rame*
Ø 2,7 cm; 2,4 cm (alt.)
inizi del VII secolo
MAN, Cividale
Inv. n. 7540

Otto borchie dell'umbone dello scudo.

X.83 p . *Impugnatura in ferro*
a. borchie: Ø 2,7 cm; b. 14,7 cm (lung.);
c. 13,7 cm (lung.)
inizi del VII secolo
MAN, Cividale
Inv. nn. 7538, 7539

Quattro frammenti dell'impugnatura dello scudo, con borchie. È probabile che anche gli elementi b e c siano inerenti allo scudo stesso.

X.83 q *Coltello in ferro*
25 cm (lung.); 3,3 cm (larg.)
inizi del VII secolo
MAN, Cividale
Inv. n. 7537

Coltello munito di codolo, con lama ad un taglio segnata verticalmente da incisioni parallele.

X.83 r *Punta di lancia in ferro*
17,5 cm (lung.); 3,4 cm (larg.)
inizi del VII secolo
MAN, Cividale
Inv. n. 7563

Cuspide a forma di foglia d'alloro.

X.83 s *Spatha in ferro*

93 cm (lung.); 5,2 cm (larg.)
inizi del VII secolo
MAN, Cividale
Inv. n. 7551

Lama a doppio taglio con codolo spezzato. Restano evidenti tracce di damaschinatura.

X.83 t *Bottoni in osso*
1,3 cm (alt.); 1,9 cm (lung.); 1,9 cm (larg.)
inizi del VII secolo
MAN, Cividale
Inv. n. 7543

Due bottoni di forma piramidale, con foro al centro. Appartengono alle cinghie di sospensione della spada.

X.83 u *Pettine in osso*

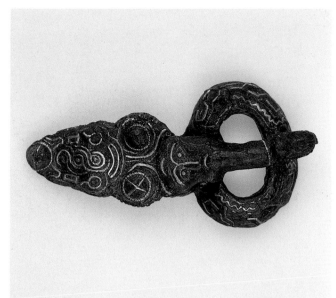

X.83a

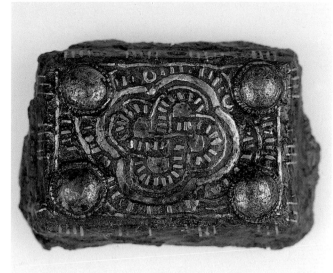

X.83g

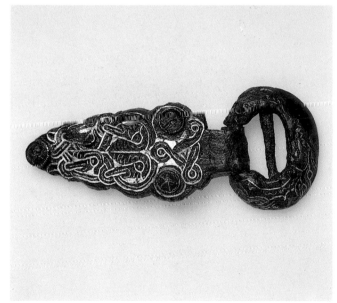

X.83f

X.83h

21,5 cm (lung.); 4,5 cm (larg.)
inizi del VII secolo
MAN, Cividale
Inv. n. 7542

Resta la parte del dorso, munito di manico, con decorazione data da semicerchi e cerchielli oculati incisi.

X.83 v *Croce in lamina d'oro*
11,5 × 11 cm; peso: 7,10 cm
inizi del VII secolo
MAN, Cividale
Inv. n. 7532

I bracci della croce, di forma greca, sono delimitati da una perlinatura e presentano una decorazione ad intreccio con inserite parti di animali e maschere umane. Al cen-

tro, in triplice cerchio, è rilevato un cervo volto a destra. Sono presenti 16 forellini. La figura del cervo è sovente impressa sui bratteati. A Cividale è presente su una croce in lamina d'oro (inv. n. 3753) e su un dischetto aureo (inv. n. 1673, B). La simbologia cristiana connette la figura del cervo col Salmo 41, 1.

X.83 z *Ascia in ferro*
14,7 cm (lung.); 13,7 cm (larg.)
inizi del VII secolo
MAN, Cividale
Inv. n. 7534

Ascia da combattimento detta "barbuta".

X.83 x *Pedine in osso*
Ø da 4 cm a 3,3 cm; da 1,8 cm

a 1,2 cm (alt.)
inizi del VII secolo
MAN, Cividale
Inv. n. 7546

Ventotto pedine da gioco, di forma rotonda, con decorazione di cerchi concentrici, in osso di corna di cervo.
Un gioco simile è stato recuperato nel 1949 nella zona A della necropoli "Gallo" di Cividale (inv. n. 3270) zona.

X.83 y *Piastrine in osso*
2,6 cm per lato
inizi del VII secolo
MAN, Cividale
Inv. n. 7545

Sei piastrine da gioco, più sette frammenti

X.83h

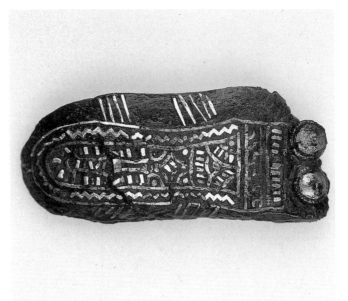

X.83i

X.83h

X.83l

di altre, di forma quadrata con bordi sago-mati. La decorazione è data da cerchi ocu-lati spartiti da una croce incisa. In osso di corna di cervo.

X.83 w *Dadi in osso*
1,9 cm per lato
inizi del VII secolo
MAN, Cividale
Inv. n. 7544

Tre dadi da gioco, segnati nel loro valore sulle sei facce.
Due esemplari sono frammentati. In osso di corna di cervo.

X.84 **Tomba femminile 27 dalla necropoli di Santo Stefano in Pertica, Cividale**

X.84 a *Croce aurea*
7,4 × 7,4 cm; 2,87 gr.
fine del VI - inizi del VII secolo
MAN, Cividale
Inv. n. 7607

Croce aurea in sottile lamina d'oro decora-ta a sbalzo di forma equilatera con i bracci trapezoidali. La decorazione, divisa longi-tudinalmente nei quattro bracci da due file ricurve di perlinature, è costituita da un in-treccio regolare di nastri, alcuni perlinati, formanti da una parte un motivo di matasse a "8" e dall'altra un intreccio interrotto sal-tuariamente dalla terminazione a teste d'a-nimali dei nastri. Presenta fori per l'appli-cazione, quattro centrali e due in ogni estremità dei bracci.
La croce decorata in II stile animalistico

non trova confronti puntuali fra gli esem-plari noti. In base allo schema decorativo si può collocare nel gruppo dello stile II b1 del Roth (ROTH 1975, pp. 34-35). Analogie si riscontrano nella decorazione ad intrec-cio della fibula a disco di Parma (Monaco 1955). (IAS)

X.84 b *Fibula a staffa in argento*
14 cm (alt.); 9,5 cm (larg. massima)
terzo trentennio del VI secolo
MAN, Cividale
Inv. n. 7604

Fibula a staffa in argento dorato, piastra di testa semicircolare con cinque bottoni zoo-morfi fissati con perni in ferro; piastra su-periore, staffa e piede ovale incorniciati a cloisonné con un reticolo d'oro e almandi-

X.83m

X.83p

X.83o

X.83p

ne in parte mancanti; lo stesso motivo a cloisonné percorreva centralmente la fibula lungo la staffa e il piede. La decorazione a cloisonné è presente anche nell'estremità del piede a testa di cinghiale e nei bottoni della piastra superiore; quest'ultima è decorata con un animale completo accovacciato rivolto a sinistra sopra uno spazio semicircolare che doveva alloggiare un'altra decorazione a cloisonné. La staffa e il piede sono ornati con due coppie di animali disposti specularmente, di cui quelli della staffa privi di zampe.
Nel retro della fibula ardiglione in ferro antropomorfo.
La fibula, allo stato attuale delle ricerche, costituisce un unicum.
La decorazione in I Stile animalistico con elementi dei gruppi Aa e Ab del Roth

(ROTH 1973, pp. 9-22) è impreziosita dalla decorazione a cloisonné presente solo occasionalmente in fibule a staffa longobarde. Trova qualche analogia con il gruppo di fibule Imola-Castel Trosino, in particolare con l'esemplare da Imola (FUCHS-WERNER 1950, p. 58, A97-103). Per l'ardiglione antropomorfo trova riscontro inoltre con fibule da Nocera Umbra (tombe 2 e 104) e da Lingotto (FUCHS-WERNER 1950, pp. 20-23, A68-69, A79, A86).

X.84 c *Pettine in osso*
23,5 cm (lung.); 5,5 cm (larg.)
fine del VI - inizi del VII secolo
MAN, Cividale
Inv. n. 7603

Pettine in osso del tipo a un filare di denti;

lamella centrale con estremità superiormente arrotondate e emergenti dalla presa; quest'ultima è costituita da due costole timpanate fissate con tre perni ferrei residui, la decorazione delle costole, diversa su ogni lato, è costituita da motivi incisi formanti una rosetta, due matasse a due elementi, croci, tratti verticali ed elementi a semicerchio concentrici, il tutto arricchito con occhi di dado.
Pettini con immanicatura timpanata sono noti già nella fase pannonica.
La ricca decorazione delle lamelle non trova complessivamente precisi termini di confronto, ma singoli motivi si ritrovano nei pettini delle tombe 4, 11, 13 e 24 della stessa necropoli e in un esemplare da Acqui Terme (CROSETTO 1987, pp. 197-198, tav. LXIX, 2).

X.83q

X.83t

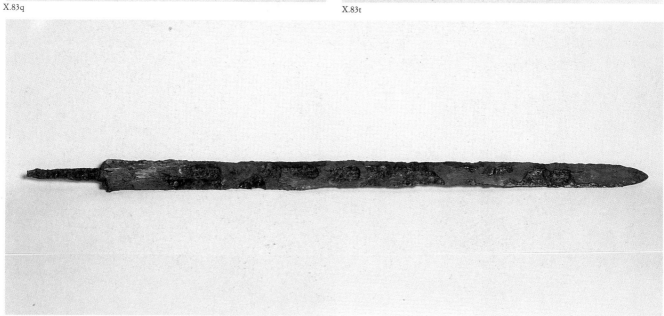

X.83s

X.83y

X.83z

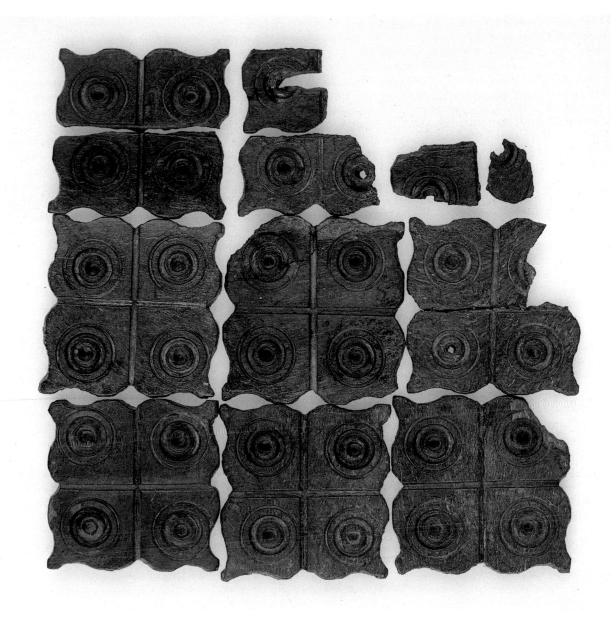

X.83y

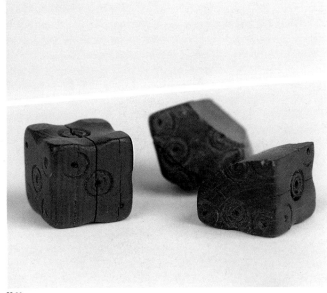

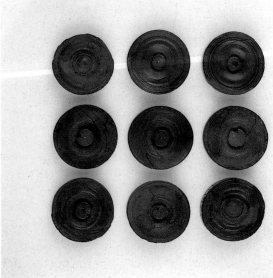

X.83w

X.83x

**X.85 Fibule a "S" in argento dorato, almandine e pietre dalla necropoli Cella, Cividale**
4,4 cm (alt.).
inizi del VII secolo
MAN, Cividale
Inv. nn. 733, 734

Sul dorso della "S" che termina con due teste di uccello-sono inserite in alveoli, nella tecnica a cellette tipica delle fibule rotonde, almandine e pietre (colori: rosso, arancione, blu), alcune delle quali sono andate perdute. La decorazione è nel II Stile. Il bordo esterno è zigrinato e nel rovescio manca solo la spilla. (MBr)
*Bibliografia*: ZORZI 1899, p. 132, n. 43; FUCHS-WERNER 1950, p. 61, B 49-50

**X.86 Fibula in argento dorato e almandine dalla necropoli di San Giovanni, Cividale (1916), t. femminile 106**
4,5 cm (lung. residua)
seconda metà del VI secolo
MAN, Cividale
Inv. n. 4093

Frammentata, con piede piatto, di forma ovale, con decorazione a tacca, è impreziosita da almandine livellate a piano.
La fibula – unico oggetto presente nella sepoltura – è di "tipo turingio". (MBr)
*Bibliografia*: AOBERG 1923, p. 38; FUCHS-WERNER 1950, p. 55, A "S".

**X.87 Fibula a "S" in argento dorato e almandine dalla necropoli Cella, Cividale**
3,7 cm (alt.)
VI secolo
MAN, Cividale
Inv. n. 739

La fibula, con terminazione a testa di uccello, è decorata con almandine, poste una al centro e due alle estremità. Nel retro si notano due magliette.
La fibula trova riscontro in esemplari recuperati a Kranj (Jugoslavia). (MBr)
*Bibliografia*: ZORZI 1899, p. 132, n. 45, FUCHS-WERNER 1950, p. 60, B 5.

**X.88 Fibula a "S" in argento dorato e almandine dalla necropoli Cella, Cividale**
3,8 cm (alt.).
600 ca.
MAN, Cividale
Inv. n. 892

Decorata con almandine, di cui alcune mancano, conserva nel retro due magliette.

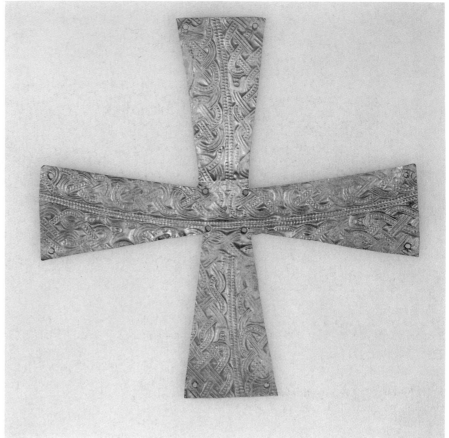

X.84a

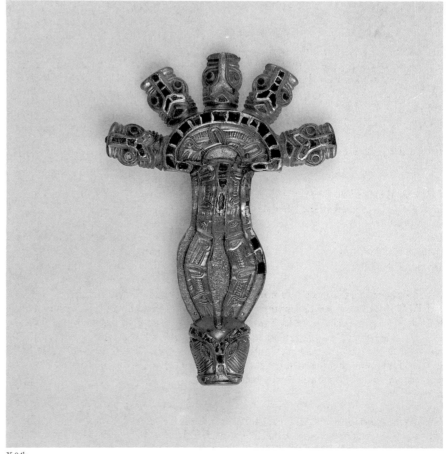

X.84b

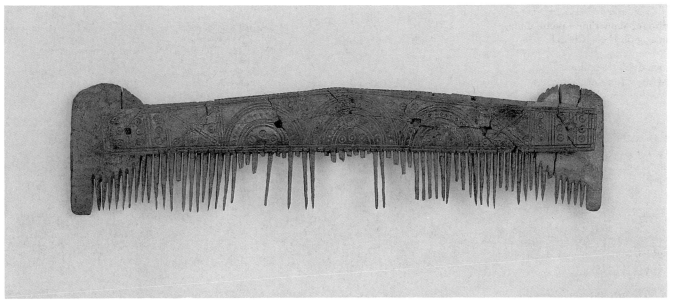

X.84c

Il bordo esterno è zigrinato. (MBr)
*Bibliografia*: FUCHS-WERNER 1950, p. 60, B 36

### X. 89 Fibule a "S" in argento dorato con almandine e pietre dalla necropoli Cella, Cividale
4,2 cm (alt.)
600 ca.
MAN, Cividale
Inv. nn. 945, 946

Le almandine e le pietre, nei colori rosso, arancione e blu, sono inserite sul dorso della "S", che termina con due teste di uccello. Nel rovescio conservano le magliette. (MBr)
*Bibliografia*: ZORZI 1899, p. 144, nn. 201-202; AOBERG 1923, pp. 77-78; FUCHS-WERNER 1950, p. 61, B 43-44.

### X.90 Due fibule ad arco in argento dorato dalla necropoli Cella, Cividale
13 cm (alt.)
fine del VI secolo
MAN, Cividale
Inv. nn. 714, 715

La decorazione, nel piano sotto l'arco, è data dalla figura di un "orante", sintetizzato da un volto e da due mani poste lateralmente al viso. Sopra il piede ovale, sagomato, si notano altre due mani nel gesto dell'orante. Sulla staffa si sviluppa una ornamentazione geometrica. Alcuni pomoli dell'arco sono mancanti.
Tipo Cividale II, "Gruppo dell'orante".
*Bibliografia*: ZORZI 1899, p. 130, nn. 24-25; AOBERG 1923, p. 56; FUCHS-WERNER 1950, p. 56, A 32-33; ROTH 1973, pp. 35-37.

### X.91 Due fibule ad arco in argento dorato dalla necropoli Cella, Cividale
11,9 cm (alt.)
seconda metà del VI secolo
MAN, Cividale
Inv. nn. 712, 713

La decorazione della staffa è nello Stile I, con dettagli di animali che si presentano col dorso, collo, capo, posti l'uno contro l'altro. Sul piede ovale, sagomato, si nota una maschera umana. Sull'arco vi sono nove pomoli decorativi: nel sottostante campo punti ovali impressi. (MBr)
*Bibliografia*: ZORZI 1899, p. 130, nn. 22-23; AOBERG 1923, pp. 51-52; FUCHS-WERNER 1950, p. 57, A 59-60; ROTH 1973, pp. 11-12.

### X.92 Due fibule ad arco in argento dorato dalla necropoli Cella, Cividale
9 cm (alt.)
fine del VI-inizi del VII secolo
MAN, Cividale
Inv. nn. 748, 749

La decorazione delle fibule, danneggiate particolarmente sull'arco, rappresenta testa e corpo di animali, semplicemente con una serie di linee verticali parallele. Sul piede della staffa v'è una maschera.
Lo schema delle fibule cividalesi lo troviamo già in esemplari pannonici.
*Bibliografia*: ZORZI 1899, p. 132, nn. 58-59; AOBERG 1923, p. 54; FUCHS-WERNER 1950, p. 57, A 62-63; ROTH 1973, pp. 13-14.

### X.93 Due fibule con placca rettangolare in bronzo dorato dalla necropoli Cella, Cividale
13,3 cm (alt.)

inizi del VII secolo
MAN, Cividale
Inv. n. 4234, A-B

Fibule con placca rettangolare, staffa romboidale e piede ovale con protome umana. La decorazione è data da elementi vegetali, spiraliformi ad uncino e palmette. Sulla placca, nel punto in cui si sviluppa la staffa, si notano due teste di uccello affrontate.
Le fibule sono di tipo "nordico" scandinavo (MBr)
*Bibliografia*: AOBERG 1923, pp. 33, 151; FUCHS-WERNER 1950, p. 59, A 107-108; ROTH 1973, pp. 106-113.

### X.94 Tomba maschile 38 dalla necropoli di Romans d'Isonzo.

X.94 a *Cuspide di spiedo in ferro* 29,7 cm (lung.); 3 cm (larg.)
seconda metà del VI secolo
SFVG, Trieste
Inv. n. 48406

Cuspide di spiedo in ferro a lama stretta a sezione romboidale e lungo cannone tronco conico a sezione circolare. Alla base del cannone foro per il chiodo di fissaggio. Integra.
La cuspide di spiedo è di tipo avaro, una forma tra le più antiche assunta dai longobardi in Pannonia, documentata in Italia ad esempio a Testona (HESSEN 1971a, p. 18, tav. 17,157). (IAS)
*Bibliografia*: GIOVANNINI 1989, pp. 84-85, tav. XXV,2.

X.94 b *Umbone di scudo in bronzo-ferro* 6,6 cm (alt.); ∅ 16,2 cm
seconda metà del VI secolo

SFVG, Trieste
Inv. n. 48401

Umbone in bronzo a calotta emisferica, fa-
scia mediana con gola pronunciata e tesa
stretta munita di quattro ribattini circolari
piatti in ferro. Alla sommità della calotta,
pomo di forma cilindrica a profilo concavo.
L'umbone, che formalmente va inquadrato
fra i tipi più antichi, presenta tuttavia carat-
tere di eccezionalità nell'uso dei metalli che
lo costituiscono: bronzo per l'umbone e
ferro per i ribattini, contrariamente all'u-
sanza comune di solo ferro o, più raramen-
te, ferro per l'umbone e bronzo per i ribat-
tini.
*Bibliografia*: GIOVANNINI 1989, p. 84, tav.
XXV,1a.

X.94 c *Imbracciatura dello scudo*
*in ferro*
27,4 cm (lung. massima);
3,9 cm (larg. massima)
seconda metà del VI secolo
SFVG, Trieste
Inv. n. 48402

Imbracciatura dello scudo in ferro fram-
mentaria; si conserva l'impugnatura me-
diana ad alette ripiegate delimitata da due
piastre pseudocircolari con due ribattini di
fissaggio circolari piatti e parte delle astic-
ciole laterali.
La frammentarietà dell'imbracciatura non
permette né l'inquadramento tipologico né
la determinazione del diametro dello scu-
do.
*Bibliografia*: GIOVANNINI 1989, p. 84, tav.
XXV, 1 (b).

X.94 d *Coltello in ferro*
17 cm (lung.), 2,6 cm (larg.)
seconda metà del VI secolo
SFVG, Trieste
Inv. n. 48408

Coltello in ferro; codolo piatto rastremato
e lama a sezione triangolare con dorso retti-
lineo. Conserva resti della custodia lignea.
Le custodie dei coltelli erano sovente in le-
gno come in questo caso, che ci è pervenuto
in parte grazie alla mineralizzazione.
*Bibliografia*: GIOVANNINI 1989, p. 85, tav.
XXV,3b.

X.94 e *Scramasax*
24,1 cm (lung.); 3,1 cm (larg.)
seconda metà del VI secolo
SFVG, Trieste
Inv. n. 48407

Scramasax corto; codolo piatto rastremato
e lama ad un solo taglio percorsa su entram-
be le facce da una scanalatura. Dorso lieve-

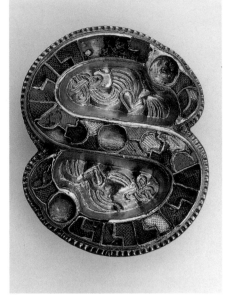

X.85a

X.85b

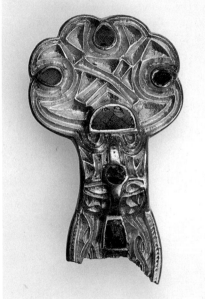

X.86

X.89

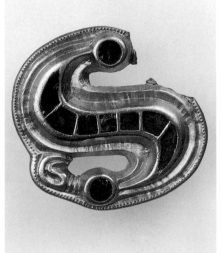

X.87

X.88

X.90

X.91

X.92

X.93

X.93

X.94a

X.94c

X.94b

X.94d/e

mente angolato verso la punta, frammenta-ria.

Gli scramasax più antichi hanno dimensio-ni ridotte e questo esemplare, che è al limite delle dimensioni dei grandi coltelli, è inter-pretato come scramasax in base alla pre-senza nel corredo di guarnizioni di cintura per reggere armi.

*Bibliografia*: GIOVANNINI 1989, p. 85, tav. XXV,3a.

X.94 f *Fibbia in ferro*
6,5 cm (lung.); 3 cm (larg.)
seconda metà del VI secolo
SFVG, Trieste
Inv. n. 48403

Fibbia in ferro di guarnizione di cintura; anello ovale a sezione circolare con ardi-

glione ad uncino con base allargata; placca ovale con due delle tre originarie borchie di fissaggio a capocchia emisferica.

La fibbia, con la placca e con il passante se-guenti, costituiva la guarnizione della cin-tura per reggere lo scramasax. Guarnizioni di questo tipo sono presenti ad esempio nella necropoli di Schretzheim (KOCH 1977, p. 115, tav. 140, 8).

*Bibliografia*: GIOVANNINI 1989, p. 85, tav. XXV,4a.

X. 94 g (37A) *Placca in ferro*
3,1 cm (lung.); 2 cm (larg.)
seconda metà del VI secolo
SFVG, Trieste
Inv. n. 48404

Placca in ferro di guarnizione di cintura di

forma rettangolare munita di quattro bor-chie di fissaggio a capocchia emisferica.

La placca trova confronto con altre simili provenienti da tombe alamanne in Svizzera (WERNER 1953, 26, t. n. 269).

*Bibliografia*: GIOVANNINI 1989, p. 85, tav. XXV,4b.

X.94 h *Passante in ferro*
3,1 cm (lung.); 1 cm (larg.)
seconda metà del VI secolo
SFVG, Trieste
Inv. n. 48405

Passante in ferro di guarnizione di cintura di forma rettangolare.

Il passante completava la guarnizione di cintura per la sospensione dello scramasax,

X.94f/g/h

X.94i

di cui facevano parte la placca e la fibbia precedenti.
*Bibliografia*: GIOVANNINI 1989, p. 85, tav. XXV,4c.

**X. 94 i** *Amuleto in arenaria*
2,3 cm (lung.); 1,4 cm (larg.)
seconda metà del VI secolo
SFVG, Trieste
Inv. n. 48409

Amuleto in arenaria di forma romboidale con foro passante circolare.
Sebbene questo pendente sia in un materiale inconsueto rispetto ai più noti amuleti in cristallo ecc., attestati in corredi maschili longobardi, ugualmente si può attribuirgli una funzione magico apotropaica.
*Bibliografia*: GIOVANNINI 1989, p. 85, tav. XXV, 5.

**X.95 Tomba femminile 97 dalla necropoli di Romans d'Isonzo**

**X.95 a** *Coppia di fibule a staffa in argento*
10,2 cm (lung.); 3,5 cm (larg.)
seconda metà del VI secolo
SFVG, Trieste
Inv. nn. A: 47948, B: 47949

Coppia di fibule a staffa in argento dorato; piastra di testa semicircolare seguita da nove fuseruole e controarco con nove bottoni zoomorfi fissati con perni in ferro; staffa ornata con due riquadri con motivo perlinato; piede ovale con due protomi d'animali laterali pendenti e mascherone finale zoomorfo affiancato da altre due teste d'animali pendenti. Piastra superiore decorata

con una composizione simmetrica con due zampe d'animali e un motivo a linee verticali. Il piede è decorato con due animali in I Stile con corpo e zampe anteriori e posteriori. Cornici decorate a niello.
Le fibule di accurata fattura, decorate in I Stile animalistico germanico, non trovano precisi termini di confronto tra il materiale longobardo italiano noto; tuttavia per certe caratteristiche si possono collegare con il gruppo A,b (tipo Nocera Umbra tomba 2) del Roth, databile nella seconda metà del VI secolo (ROTH 1973, pp. 17-22, 271). (IAS)
*Bibliografia*: GIOVANNINI 1989, p. 78, tav. XX,4 a-b, 123, fig. 33.

**X.95 b** *Fibula a "S" in argento*
3,3 cm (lung.); 3,3 cm (larg.)
seconda metà del VI secolo
SFVG, Trieste
Inv. n. 47950

Fibula a "S" in argento con tracce di doratura, formata da due protomi di uccelli contrapposte dal becco ricurvo decorata centralmente a cloisonné con nove granati. Lateralmente due costolature di cui la più esterna è zigrinata. Gli occhi sono rappresentati da granati rotondi. Sul retro maglietta forata e fermo dell'ardiglione, mancante.
Stilisticamente la fibula rientra in un tipo già sviluppato in Pannonia e caratterizzato dalla cromaticità conferitale dal cloisonné. Il confronto più puntuale si può istituire con una fibula a "S" da Cividale - San Mauro (FUCHS- WERNER 1950, p. 60, tav. 34, B40).
*Bibliografia*: GIOVANNINI 1989, p. 77, tav. XX, 1; p. 123, fig. 32.

**X.95 c** *Collana in pasta vitrea*
Ø vaghi: variante da 1 cm a 0,2 cm
seconda metà del VI secolo
SFVG, Trieste
Inv. n. 47946

Collana costituita da cinquantadue vaghi in pasta vitrea di forme diverse e di colori varianti tra il bianco, rossastro, arancio, verde, giallo e blu.
La collana, anche se semplice, rappresenta questo tradizionale monile femminile longobardo costituito in genere di paste vitree di vari colori a cui si potevano aggiungere vaghi in materiali diversi.
*Bibliografia*: GIOVANNINI 1989, p. 77, tav. XX, 2.

**X.95 d** *Fibbia in argento*
3,3 cm (lung.); 2,3 cm (larg.)
seconda metà del VI secolo
SFVG, Trieste
Inv. n. 47947

Fibbia da cintura in argento; anello ovale massiccio a sezione circolare con tracce dell'ardiglione in ferro, mancante.
La fibbia è di un tipo di grande diffusione nel bacino mediterraneo nel VI secolo, presente in tombe pertinenti ad entrambi i sessi. In Italia il tipo è attestato in tombe sia longobarde che autoctone (HESSEN 1983, p. 24).
*Bibliografia*: GIOVANNINI 1989, p. 77, tav. XX, 3; p. 123, fig. 32.

**X.96 Tomba femminile 79 dalla necropoli di Romans d'Isonzo**

X.96 a *Ago crinale in argento e oro*
16 cm (lung.)
inizi del VII secolo
SFVG, Trieste
Inv. n. 47904

Ago crinale in argento; stelo a sezione cir-
colare rastremato verso la punta e con
estremità superiore desinente in un apice.
Stelo decorato nella parte superiore con
cinque gruppi di fascette d'oro disposte
orizzontalmente.
Oggetti di questo tipo usati per fermare i
capelli o un velo sulla testa, facevano parte
del costume tradizionale longobardo. L'a-
go crinale di Romans trova confronto con
un esemplare della tomba 54 di Meizza (Ju-
goslavia) (TORCELLAN 1986, p. 46; tav.
18,6). (IAS)
*Bibliografia*: GIOVANNINI 1989, pp. 78-79
tav. XXII, 1; 121, figg. 29-30.

X.96 b *Collana in pasta vitrea*
*con ciondoli aurei*
∅ vaghi variante da 0,3 cm a 2 cm;
ciondoli: ∅ 1,2-1,4 cm
inizi del VII secolo
SFVG, Trieste
Inv. nn. 47905, 47905 bis, 47906, 47907,
47908

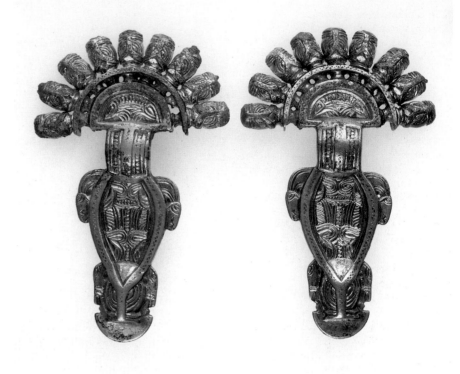

Collana costituita da centocinquantadue
vaghi in pasta vitrea di forme e colori di-
versi disposti su due fili di cui uno più corto
inserito a circa metà lunghezza del primo.
La collana presenta inoltre un elemento in
bronzo a forma di rocchetto e tre ciondoli
circolari d'oro decorati con filamenti aurei
ritorti attorno ad un bottoncino centrale
circolare.
L'usanza di arricchire le collane con penda-
gli aurei, costituiti talvolta da monete bi-
zantine incorniciate, è attestata da numero-
si ritrovamenti in tombe femminili longo-
barde in Italia. I pendagli di questa collana
trovano riscontro puntuale in altri prove-
nienti dalla tomba 69 di Nocera Umbra
(PASCHI-PARIBENI 1918, c. 263, Museo del-
l'Alto Medioevo, Roma).
*Bibliografia*: GIOVANNINI 1989, p. 79, tav.
XXII, 2; p. 119, fig. 26.

X.96 c *Collana in pasta vitrea*
∅ vaghi e lung. variante da 0,2 cm
a 1,6 cm
inizi del VII secolo
SFVG, Trieste
Inv. nn. 47911, 48911 bis.

Collana composta da duecentodieci vaghi
di pasta vitrea di colori e forme diverse e da
un anellino in ferro.
I vaghi che costituiscono la collana sono di
tipi attestati sia in Pannonia sia a Cividale.

X.95a

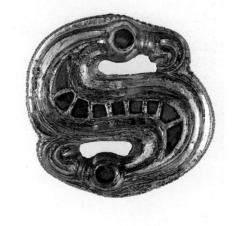

X.95b                              X.95d

*Bibliografia*: GIOVANNINI pp. 79-80, tav. XXII, 3; p. 119, fig. 27.

X.96 d *Bracciale in pasta vitrea*
Ø vaghi variante da 0,5 cm a 1 cm
inizi del VII secolo
SFVG, Trieste
Inv. n. 47911 bis.

Bracciale costituito da sedici vaghi in pasta vitrea di varia forma e diversi colori e da tre anellini in ferro.
Accanto alle collane, i bracciali in paste vitree colorate facevano parte del costume tradizionale femminile longobardo già nella fase pannonica.
*Bibliografia*: GIOVANNINI 1969, p. 80, tav. XXII, 4, 119, fig. 27.

X.96 e *Fibula in bronzo*
Ø 3,1 cm
inizi del VII secolo
SFVG, Trieste
Inv. n. 47909

Fibula a disco in bronzo. Da un motivo centrale ad occhio di dado si dipartono i bracci di una croce ornata ad occhi di dado che si collegano al bordo a fascia, decorato anch'esso ad occhi di dado. Lo spazio tra i bracci della croce è decorato a solcature concentriche. Priva dell'ardiglione.
Nel costume femminile longobardo alla fine del VI secolo le coppie di fibule a "S" vengono sostituite da fibule a disco prese dalla tradizione romano-bizantina. Accanto agli esemplari policromi in metallo prezioso, vi è una produzione più modesta in bronzo datata al VII secolo alla quale è riconducibile la fibula di Romans. Essa presenta analogie con un esemplare della necropoli di San Giovanni, Cividale, tomba 8 (FUCHS-WERNER 1950, p. 35, tav. 37, C8).
*Bibliografia*: GIOVANNINI 1989, p. 80, tav. XXII, 5; 121, fig. 30.

X.96 f *Fibbia in bronzo*
2,1 cm (lung.); 3,5 cm (larg.)
inizi del VII secolo
SFVG, Trieste
Inv. n. 47910

Fibbia da cintura in bronzo; anello ovale a sezione pseudocircolare e ardiglione ad uncino con base a scudetto con foro passante per il perno d'aggancio in ferro, mancante.
L'ardiglione è decorato lateralmente con tre solcature e nella faccia superiore con un motivo ad anelli che ricorre anche nell'anello.
La fibbia appartiene al tipo più diffuso nel bacino mediterraneo nel VI secolo, attestato sia in tombe maschili sia in tombe femminili. La datazione proposta si basa sul-

X.95 c

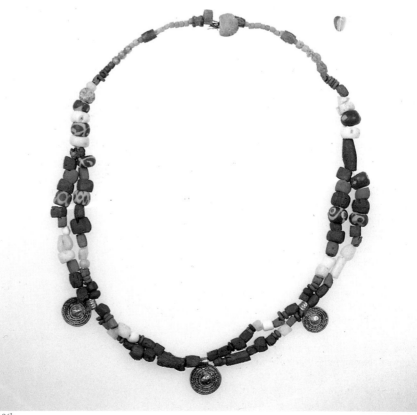

X.96 b

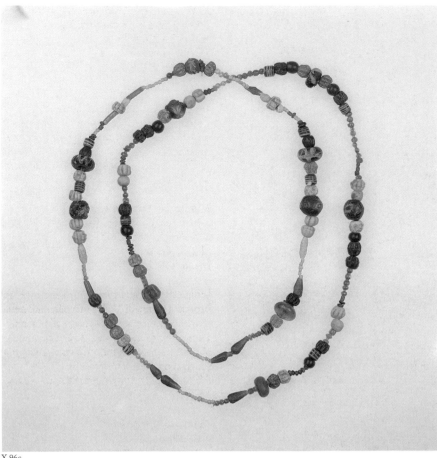

X.96c

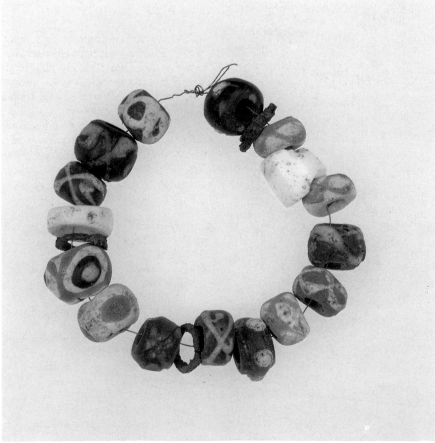

X.96d

l'associazione con gli altri oggetti del corredo.
*Bibliografia*: GIOVANNINI 1989, p. 80, tav. XXI, 6.

X.96 g *Catena in bronzo e argento*
27,2 cm (lung.)
inizi del VII secolo
SFVG, Trieste
Inv. n. 47920

Catena in bronzo costituita da maglie a "8" a sezione circolare; alle estremità sono collegati due anelli a sezione circolare di cui uno in argento. Conserva tracce di stoffa mineralizzata.
Nelle tombe femminili pannoniche come in quelle italiane sono frequenti i pendagli di cintura costituiti da catene alle quali venivano appesi oggetti vari. L'esemplare di Romans trova confronto con la catena della tomba 3 di Arcisa (VON HESSEN 1971, b, p. 16, tav. 5, 4).
*Bibliografia*: GIOVANNINI 1989, pp. 81-82, tav. XXI, 7 f; p. 137, figg. 43-44.

X.96 h *Chiave in ferro*
6,6 cm (lung.); 1,4 cm (larg.)
inizi del VII secolo
SFVG, Trieste
Inv. n. 47920 bis

Frammento di chiave in ferro; stelo a sezione quadrangolare e ingegno laterale ortogonale con un dente residuo.
Dalla cintura femminile longobarda pendevano i più svariati oggetti, fra i quali sono attestati anche chiavi, presenti ad esempio nella tomba 102 di Cividale – San Giovanni (FUCHS 1943-1951, p. 4, tav. VI). Nel caso presente la chiave era presumibilmente contenuta entro una borsetta di stoffa appesa alla catena precedente.
*Bibliografia*: GIOVANNINI 1989, pp. 81-82, tav. XXI, 7 g.

X.96 i *Coltello in ferro*
10,2 cm (lung.); 1,3 cm (larg.)
inizi del VII secolo
SFVG, Trieste
Inv. n. 47919

Coltello in ferro; codolo piatto rastremato e lama a sezione triangolare con dorso rettilineo.
Su una faccia della lama, doppia scanalatura in prossimità del dorso. Integro.
I coltelli sono uno dei reperti più comuni nelle tombe longobarde sia maschili sia femminili; in queste ultime compaiono abbinati alla borsa oppure appesi alla cintura mediante nastri o cinghie.
*Bibliografia*: GIOVANNINI 1989, pp. 81-82, tav. XXI, 7 e.

X.96a

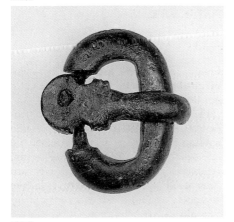

X.96f

X.96i

X.96h

X.96 l *Anello di fibbia in bronzo*
2,5 cm (lung.); 1,9 cm (larg.)
inizi del VII secolo
SFVG, Trieste
Inv. n. 47921

Anello di fibbia di forma ovale a sezione
appiattita. Privo dell'ardiglione.
La fibbia è pertinente verosimilmente ad
una cinghia secondaria collegata alla cintu-
ra principale.
*Bibliografia*: GIOVANNINI 1989, p. 81, tav.
XXI, 7 d.

X.96 m *Linguetta in bronzo*
3,3 cm (lung.); 1,2 cm (larg.)
inizi del VII secolo
SFVG, Trieste
Inv. n. 47912

Linguetta di guarnizione di cintura in
bronzo a forma di "U". Foro passante nella
parte superiore per il fissaggio alla cinghia.
La linguetta, assieme alla fibbia preceden-
te, costituiva la guarnizione di una cinghia
secondaria della cintura.
*Bibliografia*: GIOVANNINI 1989, p. 81, tav.
XXI, 7 c.

X.96 n *Anello in bronzo*
⌀ 1,9 cm
inizi del VII secolo
SFVG, Trieste
Inv. n. 47913

Anello in bronzo costituito da una verga a
sezione circolare con le estremità accostate.
Centralmente conserva residui di avvolgi-
menti di fili bronzei che servivano a sospen-
dere, come pendagli ornamentali, cinque
monete tardo-antiche in bronzo.
Il riutilizzo di nominali a scopo ornamenta-
le è documentato frequentemente in tombe
germaniche. (Si veda ad esempio BIER-
BRAUER 1978, tav. CIX, 9).
*Bibliografia*: GIOVANNINI 1989, pp. 80-82,
tav. XXI, 7 a.

X.96 o *Moneta in bronzo*
⌀ 1,2 cm; 2,20 gr
331-333/334
SFVG, Trieste
Inv. n. 47914

Costantino I, follis ridotto, zecca di Cizico,
quinta officina
D/VRBS ROMA, Busto della dea Roma a sin.
galeata in abiti imperiali
R/Anepigrafe, lupa a sinistra allatta i due
gemelli. Sopra la lupa due stelle.
In esergo SMKE
Cfr. RIC VII, p. 655, nn. 90-91.
La moneta presenta in prossimità del bor-
do un foro passante con tracce del filo

bronzeo che la collegava all'anello precedente.
*Bibliografia*: GIOVANNINI 1989, pp. 81-82, tav. XXI, 7 bl e XXVII, 6.

**X.96 p** *Moneta in bronzo*
Ø 1,8 cm; 1,82 gr
367-375
SFVG, Trieste
Inv. n. 47915

Graziano, AE 3, zecca di Tessalonica
D/[DN GR]ATIANVS PF AVG; Busto a ds. con diadema paludamento e corazza
R/[GLORIA RO]MANORVM Imperatore gradiente a ds. trascina un prigioniero con la ds., impugna con la sin. un labaro con cristogramma.
In esergo TES.
Cfr. LRBC, p. 80, nn. 1744-46.
La moneta presenta in prossimità del bordo un foro passante con tracce di filo bronzeo per la sospensione.
*Bibliografia*: GIOVANNINI 1989, pp. 81-82, tav. XXI, 7 b2 e XXVII, 7.

**X.96 q** *Tre monete in bronzo*
a. Ø 1,7 cm; 1,85 gr; c. Ø 1,4 cm; 1,02 gr
IV secolo
SFVG, Trieste
Inv. nn. A. 47916; B. 49917; C. 49918

Autorità non identificata, AE 3, zecca e tipo incerti.
Le monete sono forate in prossimità del bordo e in due (A-B) si conservano residui di avvolgimenti in filo bronzeo.
Le monete sono state attribuite al IV secolo d.C. in base alle caratteristiche stilistiche dei ritratti imperiali per il modulo e per la lega (GIOVANNINI 1989, p. 82). Assieme ai due esemplari precedenti costituivano i pendagli ornamentali di un accessorio della cintura della defunta.
*Bibliografia*: GIOVANNINI 1989, pp. 81-82, tavv. XXI, 7 b3-5 e XXVII, 8-10.

**X.96 r** *Due ciondoli in bronzo*
a. Ø 2,2 cm; b. Ø 2,3 cm
inizi del VII secolo
SFVG, Trieste
Inv. nn. a. 47922; b. 47923

Due ciondoli in bronzo costituiti da una croce con bracci allargati alle estremità, iscritta in un cerchio, in parte mancante. Nel centro delle croci, foro passante per l'alloggiamento di una borchia di fissaggio a capocchia emisferica conservatasi in uno dei due ciondoli (A).
Nei ciondoli si possono riconoscere due amuleti a disco pendenti in origine dalla cintura mediante cinghie o nastri, caratteristici del costume femminile longobardo si-

no agli inizi del VII secolo d.C. (HESSEN 1978, p. 262).
*Bibliografia*: GIOVANNINI 1989, pp. 81-82, tav. XII, 7 h1-2.

**X.97 Tre coppie di speroni dalla necropoli di San Salvatore di Maiano**
a. 10,5-10,8 cm; b. 12 cm;
c. 9-12 cm (lung.)
tra 630 e 650
MAN, Cividale
Inv.: a. 2121-22; b. 3162-63; c. 3197-98.

a. Coppia di speroni in bronzo con apertura terminale per la correggia.
b. Coppia di speroni in bronzo, con tracce di doratura e puntale in ferro. Sui lati della staffa si contano 5 pietre di vetro, rosse (5 mancano).
c. Coppia di speroni in ferro, con ageminatura in argento e ottone. I terminali sono frammentati. (AT)
Produzione longobarda
*Bibliografia*: BROZZI 1961, pp. 157-165.

**X.98 Tre guarnizioni per cintura dalla necropoli di San Salvatore di Maiano**
a. 8,2 cm; b. 6,4 cm; c. 3,9 cm
tra 630 e 650
MAN, Cividale
Inv.: A. 2125; B. 2126; C. 2137

a. Linguella per cintura in ferro con ageminatura in argento. Decorazione a linee e rettangoli con rosetta centrale e almandine.
b. Linguella per correggia in ferro con ageminatura in argento. Decorazione a rosette e almandine. c. Guarnizione quadrata per cintura in ferro con ageminatura in argento. Decorazione a rosetta e almandine. (AT).
Produzione longobarda
*Bibliografia*: BROZZI 1961, pp. 157-165.

**X.99 Croce in lamina d'oro da Rodeano Alto, t. maschile**
7,4 × 7,3 cm; peso: 3,40 gr
primi del VII secolo
MAN, Cividale
Inv. n. 2073

Croce di forma greca, con decorazione antropomorfa data da testine piriformi con braccia e mani stilizzate. Al centro, entro una cornice quadrata, è rilevato un fiore quadrilobato. (MBr)
*Bibliografia*: AOBERG 1923, p. 155; FUCHS 1938, p. 68, n. 20; HASELOFF 1956, p. 153; BROZZI 1969, p. 118; ROTH 1973, pp. 182-183.

**X.100 Fibbia e ardiglione in argento da Rodeano Alto, t. maschile**
a. 4,2 × 2,3 cm - b. 1,8 × 1,2 cm
primi del VII secolo
MAN, Cividale
Inv. nn. 2074, 2078

Fibbia per cintura di forma triangolare, placca sagomata e anello ovale, con tre borchiette. Ardiglione scudiforme, staccatosi dalla fibbia. (MBr)
*Bibliografia*: BROZZI 1969, pp. 118-119

**X.101 Fibbia in bronzo da Rodeano Alto, t. maschile**
4,8 × 2,9 cm
primi del VII secolo
MAN, Cividale
Inv. n. 2075

Fibbia per cintura, di forma ovale con ardiglione scudiforme, terminante a becco d'uccello. Sull'ardiglione e sull'anello si nota una decorazione data da cerchi oculati e trattini verticali. (MBr)
*Bibliografia*: BROZZI 1969, p. 118.

**X.102 Guarnizioni in argento da Rodeano Alto, t. maschile**
3,3 cm (lung.); 1,1 cm (larg.)
primi del VII secolo
MAN, Cividale
Inv. nn. 2076, 2077

Due linguelle per cintura a forma di "U", eguali tra loro. Entrambi gli esemplari mancano di una delle due borchiette di testa. (MBr)
*Bibliografia*: BROZZI 1969, p. 118.

**X.103 Fibbia in bronzo dalla necropoli tardoantica – altomedievale di Firmano, t. maschile 4**
4,9 cm (alt.)
prima metà del VII secolo
MAN, Cividale
Inv. n. 3427

Fibbia del tipo a "testa di cavallo". Placca triangolare con due borchie in testa. Quella al piede, sagomata, è andata perduta.
Fibbia e guarnizioni sono di tipo longobardo.
*Bibliografia*: BROZZI 1971, col. 82.

**X.104 Guarnizioni in bronzo dalla necropoli di Firmano, t. 15**
5,6 cm (alt.)
prima metà del VII secolo
MAN, Cividale

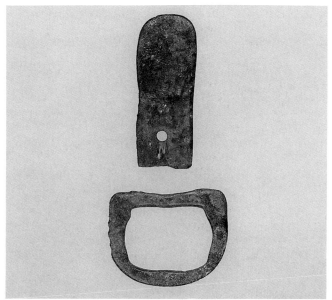

X.96m

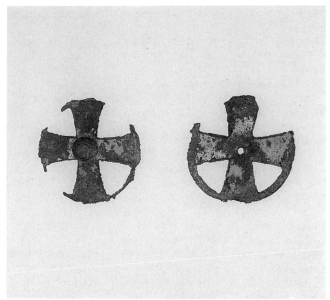

X.96r

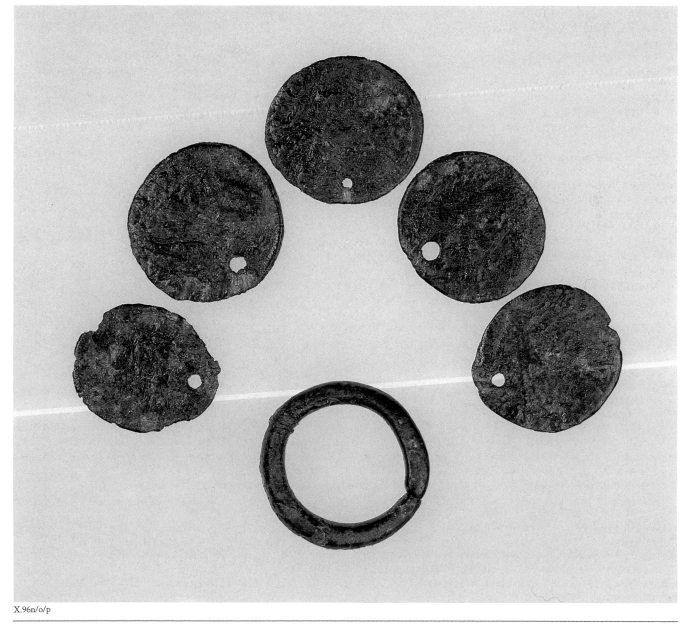

X.96n/o/p

Inv. n. 3483, A

Linguella in bronzo, per cintura, a forma di
"U". Nell'esemplare resta una borchietta
in testa.
Probabile sepoltura longobarda (MBr).
*Bibliografia*: BROZZI 1971, col. 84.

### X.105 Punte di freccia in ferro dalla necropoli di Firmano, t. maschile 5
a. 9,5 cm (lung.); b. 11 cm (lung.)
prima metà del VII secolo
MAN, Cividale
Inv. nn. 3467, 3468

a. Punta di freccia a coda di rondine, con
lungo bossolo tronco-conico. b. Punta di
freccia fogliforme, con codolo.
Probabile sepoltura longobarda (MBr).
*Bibliografia*: BROZZI 1971, col. 82.

X.97

### X.106 Due speroni in bronzo dalla necropoli di Firmano, t. maschile 15
a. 11,3 cm (lung.); 7,15 cm (larg.); b. 12
cm (lung.); 13,2 cm (larg.)
prima metà del VII secolo
MAN, Cividale
Inv. n. 3473, A, B

Speroni con due aperture in testa per il pas-
saggio delle cinghie di fissaggio, con deco-
razione di linee parallele, mentre al tacco si
notano tre linee verticali di puntini. Manca-
no del puntale.
Probabile sepoltura longobarda. (MBr)
*Bibliografia*: BROZZI 1971, col. 84.

X.97

### X.107 Coltello in ferro dalla necropoli di Firmano t. 23
26,5 cm (lung.)
prima metà del VII secolo
MAN, Cividale
Inv. n. 375

L'esemplare si presenta con lama ad un ta-
glio ed è munito di codolo.
Probabilmente sepoltura longobarda.
(MBr)
*Bibliografia*: BROZZI 1971, col. 84

### X.108 Guarnizione in bronzo dalla necropoli di Firmano, t. 4
3 cm (lung.)
prima metà del VII secolo
MAN, Cividale
Inv. n. 3429

Placca trapezoidale sagomata, munita di
quattro borchie con bordo zigrinato.
Guarnizione di tipo longobardo. (MBr)

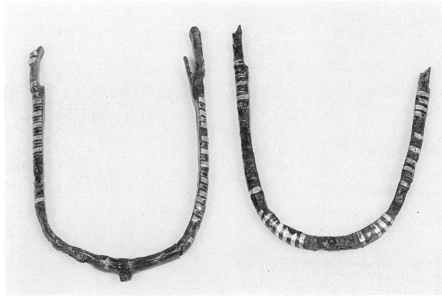
X.97

*Bibliografia*: BROZZI 1971, col. 82.

### X.109 Guarnizioni in bronzo dalla necropoli di Firmano

a. 3,1 × 2,5 cm; b. 2,6 × 2 cm
prima metà del VII secolo
MAN, Cividale
Inv. nn. 3433, 3434

Reperti non suddivisi per tomba.
a. Placca quadrangolare per cintura, con tre borchie (una manca) a base zigrinata. Nel retro due magliette.
b. Placca quadrangolare per cintura, sagomata in testa, con quattro borchie (una manca) a base zigrinata. Nel retro due magliette.
Le guarnizioni sono di tipo "longobardo". (MBr)
*Bibliografia*: BROZZI 1971, col. 87.

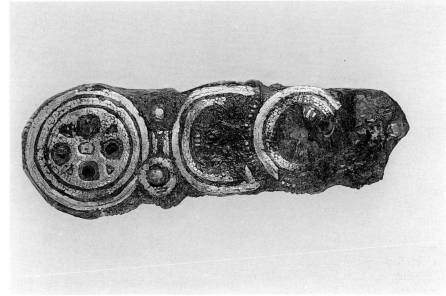

X.98

### X.110 Orecchini in bronzo argentato dalla necropoli di Firmano, t. femminile 11

Ø 1,7 cm
prima metà del VII secolo
MAN, Cividale
Inv. n. 3470

La base, leggermente a "luna" e sagomata, presenta tre fori, atti a trattenere altrettanti pendagli, andati perduti.
Sepoltura autoctona. (MBr)
*Bibliografia*: BROZZI 1971, col. 83; 1989, p. 33.

X.98

### X.111 Orecchini in bronzo e argento dalla necropoli di Firmano, t. femminile 16

a. Ø 4 cm; b. Ø 4,1 cm
VI secolo
MAN, Cividale
Inv. n. 3442, A, B

Sono del tipo a "poliedro", il cui globulo si presenta argentato e decorato con losanghe e puntini. (MBr)
*Bibliografia*: BROZZI 1973, col. 84; 1989, p. 28.

### X.112 Vaghi per collana in pasta vitrea dalla necropoli di Firmano, tomba femminile 16

grani numero 7
VI secolo
MAN, Cividale
Inv. n. 3443

I vaghi si presentano in forme e colori diversi. (MBr)
*Bibliografia*: BROZZI 1973, col. 84.

X.98

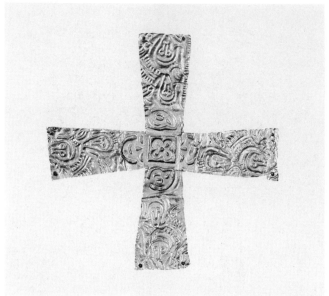

X.99

X.100

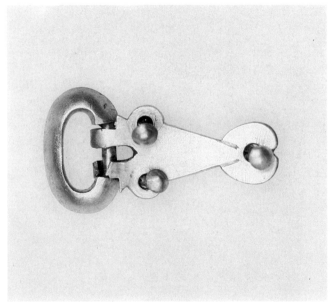

X.100

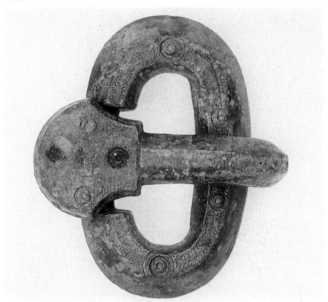

X.101

**X.113 Armille in bronzo dalla necropoli di Firmano, t. femminile 8; s.n.**
a. Ø 5,4 cm; b. Ø 5,3 cm
VI secolo
MAN, Cividale
Inv. nn. 3437, 3476

Due armille aperte e ingrossate alle estremità. Sepoltura autoctona. (MBr)
*Bibliografia*: BROZZI 1971, col. 84.

**X.114 Anello in bronzo, moneta in bronzo dalla necropoli di Firmano, t. femminile 17**
anello: Ø 2 cm
VI secolo
MAN, Cividale
Inv. nn. 3456, 3457

Anello in bronzo con due appendici forate. Piccolo bronzo dell'imperatore Costantino Magno (306-337 d.C.).
Sepoltura tardo-antica. (MBr)
*Bibliografia*: BROZZI 1971, col. 85.

**X.115 Anello in bronzo dalla necropoli di Firmano, t. 24**
Ø 2,4 cm
probabile VI secolo
MAN, Cividale
Inv. n. 3460

Anello con placchetta decorativa di forma ovale.
Sepoltura autoctona. (MBr)
*Bibliografia*: BROZZI 1971, col. 86.

**X.116 Guarnizioni in bronzo da Orsaria, t. maschile**
a. 2,8 × 2,2 cm; b. 4 × 3 cm;
c. 6,7 × 2,1 cm
prima metà del VII secolo
MAN, Cividale
Inv. nn. 4362, A, B, 4362, C

a, b. Due guarnizioni per cintura di forma quadrangolare, sagomate in testa, munite di quattro borchiette ciascuna, zigrinate alla base. c. Frammento di linguella per cintura, con due forellini in testa. (MBr)
*Bibliografia*: BROZZI 1970, p. 115.

**X.117 Sax in ferro e bronzo da Orsaria, t. maschile**
a. 6,5 cm (alt.); 3,2 cm (larg.);

X.102

X.105

X.103/X.104

X.106

b. 50 cm (alt.)
prima metà del VII secolo
MAN, Cividale
Inv. nn. 4362, D, 4363

a. Puntale in bronzo del fodero a forma di "V" rotta, con due forellini per i chiodi di fissaggio. b. Sax con lama a un taglio e linee verticali parallele, con resto del codolo. (MBr)
*Bibliografia*: BROZZI 1970, p. 115; 1988, pp. 47, 53.

X.118 a **Tomba maschile 1 da Ipplis**

X.118 a *Fibbie in bronzo*
4 cm (alt.)

prima metà del VII secolo
MAN, Cividale
Inv. n. 3770, A, B

Due fibbie di forma triangolare con anello ovale e placca sagomata.
In entrambi gli esemplari mancano gli ardiglioni.
Nel retro due magliette.
Sepoltura d'epoca longobarda. (MBr)
*Bibliografia*: BROZZI 1969, p. 116; TAGLIA-FERRI 1986, p. 219.

X.118 b *Speroni in bronzo*
misura presunta: 13,2 cm (lung.);
9 cm (larg.)
prima metà del VII secolo
MAN, Cividale
Inv. n. 3769, A, B

a. Due speroni rotti con fori per il passaggio della cinghia d'allacciatura al calzare. In entrambi restano i forellini per l'innesto del puntale. b. Due speroni rotti identici ai precedenti.
Sepoltura d'epoca longobarda. (MBr)
*Bibliografia*: BROZZI 1969, p. 116; TAGLIA-FERRI 1986, p. 219.

X.118 c *Coltello in ferro.*
15,5 cm (alt.); 2,4 cm (larg.)
prima metà del VII secolo
MAN, Cividale
Inv. n. 3771

Coltello frammentato alla punta, con lungo codolo.
Sepoltura d'epoca longobarda. (MBr)

X.107

X.108/X.109

*Bibliografia*: BROZZI 1969, p. 116; TAGLIA-FERRI 1986, p. 219.

### X.119 Tomba femminile romano autoctona da Erto

X.119 a *Brocca in terracotta*
17 cm (alt.); ∅ base: 7 cm;
circonferenza massima 10 cm
VI secolo
MAN, Cividale
Inv. n. 3800

Brocca in terracotta rossiccia, a forma di campana, con corto collo e ansa. Frammentata. (MBr)
*Bibliografia*: BROZZI 1972, I, p. 45; BIER-BRAUER 1987, p. 414; BROZZI 1989, p. 45.

X.119 b *Coltello in ferro*
*e pettine in osso*
a. 10,12 cm (alt.); b. 4 cm (lung.) ogni
frammento
VI secolo
MAN, Cividale
Inv. nn. 3806, 3807, A, B, C

a. Coltello con codolo.
b. Tre frammenti di pettine a doppia dentatura.
*Bibliografia*: BROZZI 1972, I, p. 45; BIER-BRAUER 1987, p. 414; BROZZI 1989, p. 56.

X.119 c *Due armille in bronzo*
∅ 6,9 cm ognuna
VI secolo
MAN, Cividale
Inv. nn. 3808, 3809

Armille aperte, con le estremità in forma di protomi animali. Recano, esternamente, una ornamentazione data da linee poste a spinapesce e trasversalmente.
*Bibliografia*: BROZZI 1972, I, p. 45; BIER-BRAUER 1987, p. 414; BROZZI 1989, p. 45.

X.119 d *Fusarole, in osso e terracotta*
a. ∅ 4,2 cm; b. ∅ 2,9 cm
VI secolo
MAN, Cividale
Inv. nn. 3804, 3805

a. In osso, di forma rotonda con foro al centro, reca da un lato una decorazione a croce, data da linee verticali parallele. b. In terracotta, con foro al centro.
*Bibliografia*: BROZZI 1972, I, p. 45; BIER-BRAUER 1987, p. 414; BROZZI 1989, p. 56.

X.119 e *Orecchini in bronzo*
a. ∅ 3,1 cm; b. ∅ 2,6 cm
VI secolo

X.110

X.111

X.112

X.113

X.114

X.114/X.115

X.116

X.117

X.118a

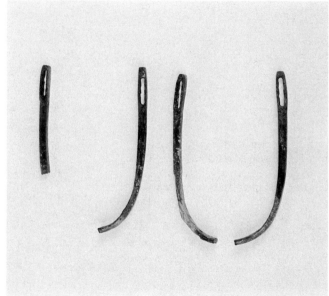

X.118b

MAN, Cividale
Inv. n. 3810, A, B

Orecchini del tipo a poliedro. L'esemplare
b è parzialmente danneggiato.
*Bibliografia*: BROZZI 1972, I, p. 45; BIER-
BRAUER 1987, p. 414; BROZZI 1989, p. 56.

X.119 f *Anello digitale in argento*
Ø 2 cm
VI secolo
MAN, Cividale
Inv. n. 3811

Anello con placchetta rettangolare e resi-
duo di grappetta atta a trattenere una deco-
razione.
*Bibliografia*: BROZZI 1972, I, p. 45; BIER-
BRAUER 1987, p. 414; BROZZI 1989, p. 56.

X.120 **Pettine in osso
da Erto-Casso, località Le Vare**
11,5 cm (lung.); 4 cm (larg.)
VI-VII secolo
MAN, Aquileia
Inv. n. 256364

Pettine in osso del tipo a doppio filare di
denti, da un lato più larghi, dall'altro più
stretti; centralmente doppia costola rettan-
golare a sezione semicircolare fissata con
sei perni in ferro. Le costole sono decorate
ai margini con brevi tagli verticali più radi
in corrispondenza dei denti più larghi. La-
cunoso.
Il pettine appartiene al tipo più comune, at-
testato frequentemente nei corredi funebri
maschili e femminili sia della popolazione
autoctona sia di quella germanica a nord e a

sud delle Alpi. In Italia vengono datati nei
secoli VI e VII d.C. (IAS)

X.121 **Fusaiola fittile da Erto-Casso,
località Le Vare**
1,8 cm (alt.); Ø3,7 cm
VI-VII secolo
MAN, Aquileia
Inv. n. 256367

Fusaiola a disco rigonfio con foro passante
centrale circolare. Argilla giallina.
Le fusaiole sono frequentissime nelle tom-
be femminili alto-medievali e ci documen-
tano l'attività di filatura e tessitura delle
donne.
Come confronto citiamo ad esempio la fu-
saiola della tomba 183 di Meitza, Iugoslavia

(TORCELLAN 1986, p. 78, tav. 35,1). (IAS)

### X.122 Fibbia in bronzo
**da Erto-Casso, località Le Vare**
4,7 × 2,3 cm
VII secolo
MAN, Aquileia
Inv. n. 256367

Fibbia in bronzo; anello ovale a sezione a lunetta con rientranza a "8" in corrispondenza del punto d'appoggio dell'ardiglione e decorato con fasce di incisioni rettilinee; ardiglione ad uncino con base quadrangolare ornata con una croce di Sant'Andrea incisa. Integra.
La fibbia di tipo cosiddetto "bizantino" trova confronto in esemplari dalla Sardegna nel Museo Archeologico di Torino (HESSEN 1974, pp. 556-557, tav. 61 e 7). (IAS)

### X.123 Bracciali in bronzo
**da Erto-Casso, località Le Vare**
Ø 6 cm
VI-VII secolo
MAN, Aquileia
Inv. nn. 256370, 256371

Due bracciali in bronzo, nastriformi a capi aperti desinenti a testa di serpente stilizzata. Integri.
Le armille di questo tipo appartengono al gruppo di oggetti di tradizione romana usati ancora in età alto-medievale.
Come termini di confronto citiamo esemplari dalla Lombardia (DE MARCHI-CINI 1988, pp. 47-49, tav. V,1-2), da Erto stessa (BROZZI 1989, p. 40, tav. 15,2) e dalla necropoli di San Giovanni a Cividale, tomba A. (IAS)

### X.124 Orecchino in bronzo
**da Erto-Casso, località Le Vare**
a. 6,5 × 4,5 cm; b. 4,5 cm (lung.)
prima metà del VII secolo
MAN, Aquileia
Inv. n. 256377/a-b

Orecchino in bronzo a filo in due frammenti.
Conserva infilate due perle in pasta vitrea: una blu con quattro globetti laterali e l'altra sferoidale, frammentaria, di colore verde chiaro; il secondo frammento presenta l'estremità ricurva.
Questo tipo di orecchino, noto già in epoca tardo-antica, in Friuli è presente in contesti della prima metà del VII secolo (BROZZI 1989, p. 30). (IAS)

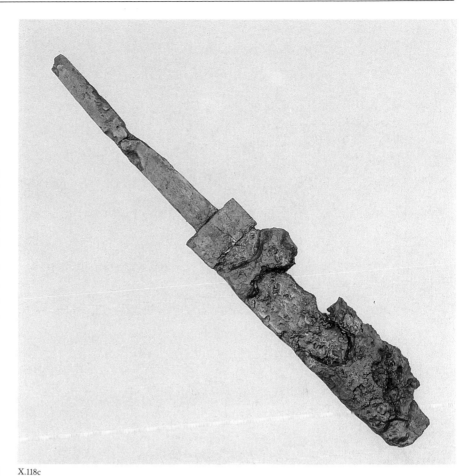

X.118c

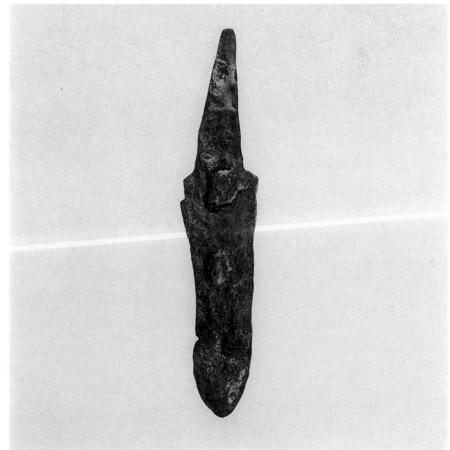

X.119b

X.119a

X.119c

X.119c

X.119c

X.119d

X.119e

**X.125 Pendenti in bronzo
da Erto-Casso, località Le Vare**
∅ 6 cm
VII secolo
MAN, Aquileia
Inv. nn. 256375, 256376

Coppia di "pendenti" in bronzo a filo con chiusura a "S". Integri.
Oggetti di questo tipo, attribuiti alla cultura di Köttlach, sono molto frequenti in Slovenia, dove compaiono a partire dalla seconda metà dell'VIII secolo d.C. (SAGADIN 1987, p. 111, nota 68). In Friuli essi sono documentati a Pordenone e datati alla seconda metà del X - inizi XI secolo d.C. (BROZZI 1987, cc. 228-230, figg. 5-6). In questo caso, in base al complesso dei materiali rinvenuti si propone una datazione al VII secolo. (IAS)

**X.126 Pendente da tempia
in bronzo da Erto-Casso, località Le Vare**
∅ 4,3 cm
VII secolo
MAN, Aquileia
Inv. n. 256374

Pendente da tempia in bronzo, circolare a capi aperti, costituito da una verga a sezione circolare con estremità lievemente ingrossate.
Pendenti di questo tipo sono comunissimi in tombe paleoslave della Slovenia datate dal IX all'XI secolo e attribuite alla cultura di Köttlach. A volte compaiono associate a pendenti con chiusura a "S" (SAGADIN 1987, p. 109, tav. 15,2). Per quanto riguarda il Friuli una recente proposta anticipa la datazione di questi oggetti all'alto Medioevo (BROZZI 1989, pp. 35-36). In questo caso, in base al complesso dei materiali rinvenuti, si propone una collocazione cronologica nel VII secolo. (IAS)

**X.127 Coltello in ferro
da Erto-Casso, località Le Vare**
18,5 cm (lung.); 1,6 cm (larg.)
VI-VII secolo
MAN, Aquileia
Inv. n. 256384

Coltello in ferro; codolo piatto rastremato desinente a riccio e lama stretta a sezione triangolare con dorso lievemente ricurvo verso la punta; nel codolo un foro circolare. Integro. In Friuli coltelli di questo tipo, definito "Farra" (BROZZI 1989, p. 44, tav. 18,1-4), si trovano in tombe riferibili alla popolazione autoctona alto-medievale e si datano in genere al VI-VII secolo d.C. Re-

centemente coltelli simili sono stati rinvenuti nella necropoli di Romans d'Isonzo (GIOVANNINI 1989, pp. 35-36, tombe 35, 46, 40, 73 e 78). (IAS)

**X.128 Coltello in ferro
da Erto-Casso, località Le Vare**
11,5 cm (lung.); 2,3 cm (larg. massima)
VI-VII secolo
MAN, Aquileia
Inv. n. 256382

Coltello in ferro; codolo piatto rastremato e lama a sezione triangolare con dorso angolato e leggermente ripiegato verso l'alto. Conserva attaccata su una faccia una verga in ferro a sezione circolare. Integro.
I coltelli non subiscono mutamenti formali nel tempo. Questo esemplare, datato in base alla associazione con altri reperti, è di un tipo documentato a Conimbriga già nel I secolo (ALARCÃO-ETIENNE 1979, p. 165, tav. XLIV, 97-98). (IAS)

**X.129 Coltello in ferro
da Erto-Casso, località Le Vare**
12 cm (lung.), 2,4 cm (larg. massima)
VI-VII secolo
MAN, Aquileia
Inv. n. 256378

Coltello in ferro; codolo piatto rastremato e lama a sezione triangolare con dorso ricurvo verso la punta. Integro.
Il coltello è di un tipo che compare frequentemente in tombe alto-medievali in genere sia maschili sia femminili. (IAS)

**X.130 Fibula a "S" in bronzo
da Andrazza di Forni di Sopra**
5,3 cm (alt.)
600 ca.
MAN, Cividale
Inv. n. 894

Fibula a "S" rovescia con decorazione di cerchielli oculati, ad imitazione di almandine.
La fibula, considerata atipica, potrebbe essere una imitazione delle fibule a "S" longobarde, prodotta dall'artigianato autoctono. (MBr)
*Bibliografia*: FUCHS-WERNER 1950, p. 61; TOLLER 1963, p. 18; BROZZI 1989, p. 54.

**X.131 Fibula a "S" in argento dorato e almandine, da Andrazza
di Forni di Sopra**
3,6 cm (alt.)
fine del VI - inizi del VII secolo

MAN, Cividale
Inv. n. 893

Fibula a "S" con le estremità che terminano a testa di uccello, con decorazione di almandine di forma rettangolare, al centro, triangolari e rotonde, tra motivi a nodo. (MBr)
*Bibliografia*: TOLLER 1963, p. 18; BROZZI 1980, p. 62.

**X.132 Due vasi in terracotta
dal sepolcreto autoctono di Voltago**
a. 10,5 cm (alt.); ∅ 11,5 cm; b. 8 cm (alt.); ∅ 11 cm
VI secolo
MAN, Cividale
Inv. nn. 3000, 3001

Vasi in terracotta nerastra: si presentano senza decorazioni. Sono leggermente deteriorati al collo, basso e svasato. (MBr)
*Bibliografia*: TAMIS 1961, p. 21; HESSEN 1968, p. 17, nn. 98-99.

**X.133 Orecchini in bronzo
dal sepolcreto autoctono di Voltago**
a. ∅ 4,8 cm; b. ∅ 4,9 cm
VI secolo
MAN, Cividale
Inv. n 1941, A, B

Due orecchini del tipo a "cappio".
Gli orecchini a cappio sono assai diffusi nei sepolcreti dell'Agordino. (MBr)
*Bibliografia*: TAMIS 1961, p. 20.

**X.134 Orecchini in bronzo
dal sepolcreto autoctono di Voltago**
a. ∅ 3,5 cm; b. ∅ 2,3 cm
VI secolo
MAN, Cividale
Inv. n. 1944, A, B

Orecchini del tipo "a cappio", non integri, con inserita nell'anello una laminella circolare dentellata e ornata da motivi punteggiati. (MBr)
*Bibliografia*: TAMIS 1908, p. 20.

**X.135 Orecchini in bronzo
dal sepolcreto autoctono di Voltago**
a. ∅ 3,1 cm; b. ∅ 3,3 cm
VI secolo
MAN, Cividale
Inv. n. 1942, A, B

Orecchini del tipo a "cappio", con inserita nell'anello una laminella decorativa circolare, con il bordo dentellato. (MBr)

X.120

X.121

X.123

X.122

X.125

X.124

X.126

X.127

X.128

X.129

*Bibliografia*: TAMIS 1961, p. 20.

**X.136 Anello e orecchino in argento dal sepolcreto autoctono di Voltago**
a. Ø 2,8 cm; b. Ø 2,3 cm
VI secolo
MAN, Cividale
Inv. nn. 3010, 3014

a. Anello digitale con placchetta decorativa rettangolare. b. Orecchino, rotto in due pezzi, con traccia di guarnizione. (MBr)
*Bibliografia*: TAMIS 1963, p. 21.

**X.137 Vaghi per collana in pasta vitrea dal sepolcreto autoctono di Voltago**
grani numero 30
VI secolo
MAN, Cividale
Inv. n. 1948

I vaghi, di forme e dimensioni diverse, sono costituiti da pasta vitrea colorata e decorata con motivi geometrici e floreali stilizzati. (MBr)
*Bibliografia*: TAMIS 1961, p. 21.

**X.138 Vaghi per collana in pasta vitrea dal sepolcreto autoctono di Voltago**
grani numero 58
VI secolo
MAN, Cividale
Inv. n. 3016

I vaghi, di forme e dimensioni diverse, sono colorati e decorati con motivi geometrici e floreali stilizzati. (MBr)
*Bibliografia*: TAMIS 1924, p. 21.

**X.139 Fibule in bronzo dal sepolcreto autoctono di Voltago**
a. 8,3 cm (lung.); b. 8,4 cm (lung.)
VI secolo
MAN, Cividale
Inv. nn. 1925, 1926

Fibule a bracci eguali, di forma trapezoidale. a. La decorazione è data da una doppia fila di puntini lungo i bordi. Nel retro due magliette. b. Ornamentazione di linee parallele incise lungo i bordi. Nel retro due magliette. (MBr)
*Bibliografia*: TAMIS 1961, p. 20.

**X.140 Fibula in bronzo dal sepolcreto autoctono di Voltago**
9,7 cm (lung.); b. 9,2 cm (lung.)

X.130/X.131

X.133

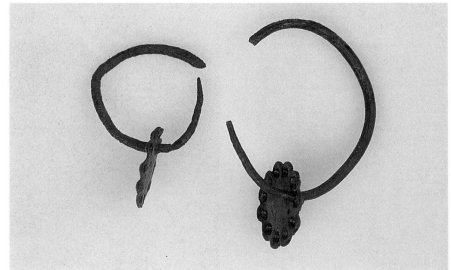

X.134

VI secolo
MAN, Cividale
Inv. n. 1928

Fibula a bracci eguali, con magliette nel re-
tro. Sui bracci trapezoidali si sviluppa una
decorazione ottenuta con puntini, correnti
in doppia fila, lungo i bordi. (MBr)
*Bibliografia*: TAMIS 1961, p. 20.

### X.141 Fibula in bronzo dal sepolcreto autoctono di Voltago
6,9 cm (lung.)
VI secolo
MAN, Cividale
Inv. n. 3008

Fibula ad "arco di violino", con termina-
zione a bottone, mancante della spilla. Un
altro bottone si nota sull'arco. La decora-
zione è data da un motivo globulare sulla
staffa. (MBr)
*Bibliografia*: TAMIS 1961, p. 21.

### X.142 Fibula in bronzo dal sepolcreto autoctono di Voltago
8 cm (lung.)
VI secolo
MAN, Cividale
Inv. n. 1932

Fibula ad "arco di violino", di tradizione
tardo-antica, con terminazione a bottone e
mancante della spilla. Un altro bottone si
nota sull'arco. La decorazione è data da
cerchi oculati tra bordi e linee e da motivo
globulare sulla staffa.
Le tombe furono scoperte sulla proprietà
Comina, nel 1908 e nel 1924. I reperti non
furono suddivisi per tomba. (MBr)
*Bibliografia*: TAMIS 1961, p. 20.

### X.143 Fibula in bronzo dal sepolcreto autoctono di Voltago
Ø 4,2 cm
VI secolo
MAN, Cividale
Inv. n. 3003

Fibula rotonda, con orlo lobato e croce tra-
forata al centro. La decorazione è data da
cerchi oculati, di diversa grandezza e alter-
nati tra loro, posti sulla circonferenza, sui
lobi e alle estremità dei bracci della croce.
(MBr)
*Bibliografia*: TAMIS 1961, p. 21.

### X.144 Fibula in bronzo dal sepolcreto autoctono di Voltago
4,2 × 4,2 cm

X.135

X.136

X.136

VI secolo
MAN, Cividale
Inv. n. 3002

Fibula a croce con decorazione data da tre
cerchi oculati, per ogni braccio, uniti tra lo-
ro da zigrinatura, così come lungo i bordi
esterni. (MBr)
*Bibliografia*: TAMIS 1961, p. 21.

### X.145 Fibula in bronzo
### dal sepolcreto autoctono di Voltago
3,4 × 3,3 cm
VI secolo
MAN, Cividale
Inv. n. 1938

Fibula a croce, con ornamentazione di tre
cerchi oculati per braccio, uniti tra loro da
linee punteggiate. (MBr)
*Bibliografia*: TAMIS 1961, p. 20.

### X.146 Fibula in bronzo
### dal sepolcreto autoctono di Voltago
3,2 × 3,1 cm
VI secolo
MAN, Cividale
Inv. n. 1939

Fibula a forma di svastica (*crux gammata*),
con ornamentazione di cerchi oculati. Nel
retro due magliette. (MBr)
*Bibliografia*: TAMIS 1961, p. 20.

### X.147 Due fibbie in bronzo
### dalla necropoli Cella, Cividale
a. 8,2 cm (alt.); anello: 3,2 × 2,2 cm; b. 8
cm (alt.); anello: 4,3 × 2,1 cm
prima metà del VII secolo
MAN, Cividale
Inv. nn. 758, 1614

Fibbie per cintura con anello mobile di for-
ma ovoidale e ardiglione scudiforme. a. La
placca triangolare con piede sagomato, è
decorata sul bordo esterno da puntini ri-
correnti. Reca tre borchiette. b. La placca
triangolare, sagomata, manca delle bor-
chiette di fissaggio, andate perdute. (MBr)
*Bibliografia*: ZORZI 1899, pp. 134, n. 68 e
154, n. 300.

### X.148 Due fibbie in bronzo
### e argento dalla necropoli Cella, Cividale
a. 7 cm (alt.); anello: 4,5 × 2,2 cm; b. 8,1
cm (alt.); anello: 4,5 × 2,5 cm
prima metà del VII secolo
MAN, Cividale
Inv. nn. 760, 1613

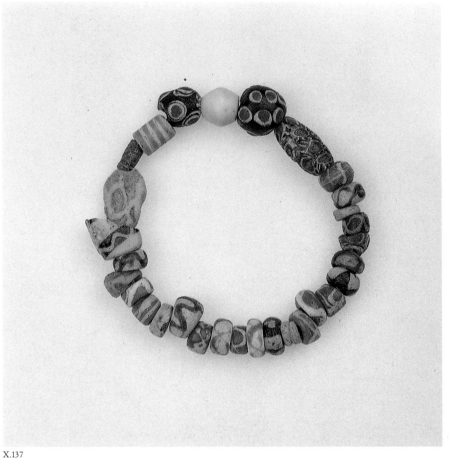

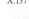

X.137

X.138

X.139

X.139

X.139

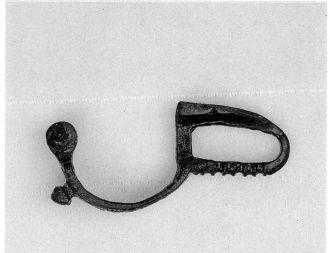

X.141

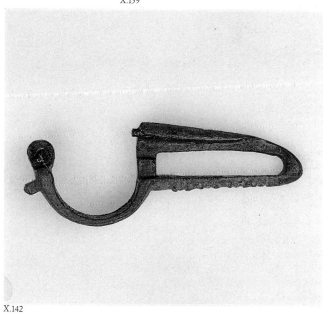

X.142

X.143

X.144

X.145

X.146

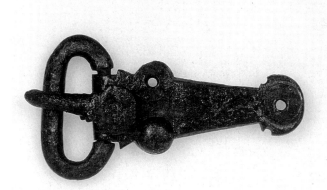

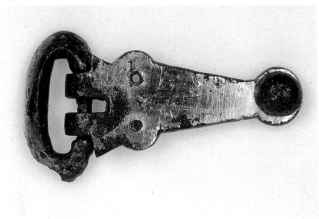

X.148

X.147

Fibbie per cintura con anello mobile di forma ovale, senza ardiglioni, con placca triangolare e piede sagomato.
a. Bronzo con placcatura in argento. Resta una sola borchietta.
b. Mancano le borchiette per il fissaggio del pezzo al cuoio. (MBr)
*Bibliografia*: ZORZI 1899, pp. 134, n. 70 e 154, n. 299.

### X.149 **Fibbia in bronzo dalla necropoli Cella, Cividale**
8 cm (alt.); 3 cm (lung. massima)
prima metà del VII secolo
MAN, Cividale
Inv. n. 1996

Fibbia in bronzo a "testa di cavallo", man-

ca l'anello mobile; 3 borchie sul davanti, 2 magliette sul retro. (AT)

### X.150 **Fibbia in bronzo dalla necropoli Cella, Cividale**
7,3 cm (alt.); 4,8 cm (lung. massima)
prima metà del VII secolo
MAN, Cividale
Inv. n. 2003

Fibbia in bronzo a "testa di cavallo", con anello mobile e ardiglione scudiforme. Tre borchiette sul davanti, due magliette sul retro. (AT)

### X.151 **Fibbia in bronzo da Cividale, scavi fuori Porta Nuova**
4,3 cm (alt.); 3,3 cm (lung. massima)

prima metà del VII secolo
MAN, Cividale
Inv. n. 687

Fibbia in bronzo quadrilatera. Manca l'artiglione; sul retro due sporgenze forate. (AT)
*Bibliografia*: ZORZI 1899.

### X.152 **Fibbia in bronzo dalla necropoli Cella, Cividale**
5,5 cm (alt.); anello: 4,2 × 3 cm
prima metà del VII secolo
MAN, Cividale
Inv. n. 828

Fibbia di tipo "Sucidava", con anello rettangolare fisso su placca a forma di "U",

traforata con motivo a croce e a mezzaluna.
(MBr)
*Bibliografia*: ZORZI 1899, p. 136, n. 135;
BROZZI 1989, p. 43.

### X.153 Fibbia in bronzo da Cividale, dati non conosciuti
4,9 cm (alt.); 2,8 cm (lung.)
prima metà del VII secolo
MAN, Cividale
Inv. n. 831

Fibbia in bronzo composta da una piastrella quadrata traforata e da due prolungamenti a forma di "X". Una maglietta nel retro. (AT)
*Bibliografia*: ZORZI 1899, p. 136, n. 137.

### X.154 Fibbia in bronzo da Cividale, scavi fuori Porta Nuova
3,7 cm (alt.); 4,6 cm (lung. massima)
prima metà del VII secolo
MAN, Cividale
Inv. n. 987

Staffa di fibbia in bronzo a forma di ferro di cavallo, con ardiglione e asticella di chiusura. (AT)
*Bibliografia*: ZORZI 1899, p. 147, n. 239.

### X.155 Fibula in bronzo dalla necropoli Cella, Cividale
Ø 4,7 cm
V-VI secolo
MAN, Cividale
Inv. n. 1556

Fibula di forma rotonda con ardiglione agganciato all'anello. Produzione romana. (MBr)
*Bibliografia*: ZORZI 1899, p. 149, n. 254.

### X.156 Fibbia in lamina di bronzo, ageminata in oro dalla necropoli Cella, Cividale
7,2 cm (lung. complessiva); placca: 4,9 × 1,6 cm; anello: 2,8 cm (lung.)
prima metà del VII secolo
MAN, Cividale
Inv. n. 1596

Fibbia ad anello mobile sagomato, con tacche sull'arco, e ardiglione. Placca di forma rettangolare con tre fori per i chiodini. Si notano residui della decorazione, ottenuta a punzone, con probabile motivo vegetale. (MBr)
*Bibliografia*: ZORZI 1899, p. 151, n. 281; MORENO 1984, col. 209; BROZZI 1989, p. 43.

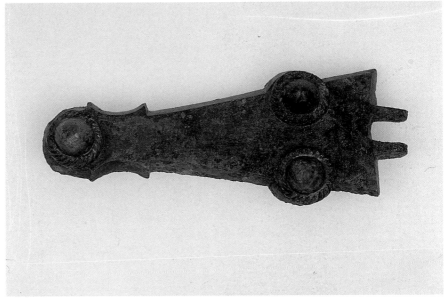

X.149

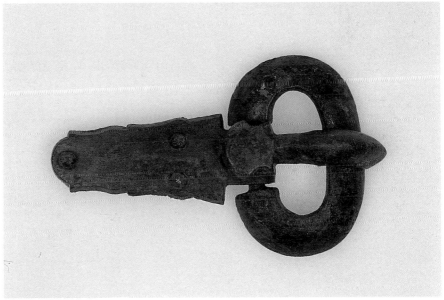

X.150

### X.157 Fibbia in bronzo dalla necropoli Cella, Cividale
5,5 cm (alt.); anello: 3 × 2,5 cm
prima metà del VII secolo
MAN, Cividale
Inv. n. 1611

Fibbia in bronzo di forma ovale con piede traforato. Restano due borchiette e l'ardiglione scudiforme. Decorazione a puntini lungo i margini. Nel retro due magliette. (AT)
*Bibliografia*: ZORZI 1899, p. 153, n. 297.

### X.158 Fibbia in bronzo da Cividale, dati di scavo non conosciuti (probabilmente in necropoli Cella )
4,8 cm (alt.); 3 cm (lung. massima)

prima metà del VII secolo.
MAN, Cividale
Inv. n. 1989

Fibbia in bronzo ad anello fisso, priva dell'ardiglione. Due magliette sul retro. (AT)

### X.159 Fibbia in bronzo da Cividale, dati di scavo non conosciuti (probabilmente in necropoli Cella)
4,8 cm (alt.); 4,8 cm (lung. massima)
prima metà VII secolo
MAN, Cividale
Inv. n. 1990

Fibbia in bronzo ovale, con ardiglione scudiforme, zigrinato sulla punta. (AT)

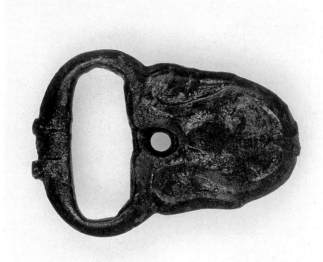

X.151

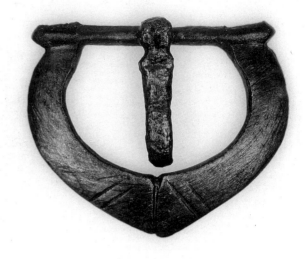

X.154

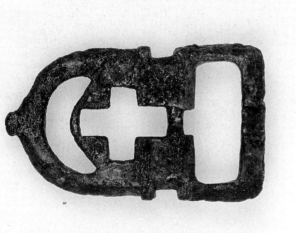

X.152

X.155

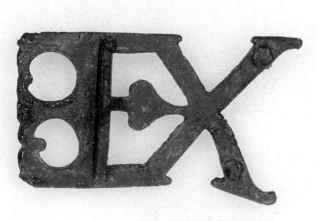

X 153

X.156

*Bibliografia*: Museo Arch. Nazionale, Cividale, RA, 1064.

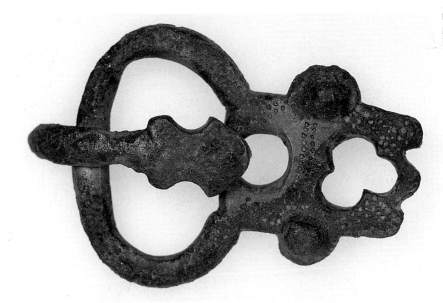

X.157

**X.160 Fibula rotonda in bronzo dalla necropoli Cella, Cividale**
Ø 3,3 cm
proviene da cimitero alto-medievale della seconda metà del VI secolo, prima metà del VII secolo
MAN, Cividale
Inv. n. 698/B

Fibula rotonda con bordo perlinato e traforato; punteggiatura perlinata corrente lungo i fianchi dei fori. (AT)
*Bibliografia*: ZORZI 1899, p. 125.

**X.161 Guarnizione in bronzo dalla necropoli Cella, Cividale**
7,8 cm (alt.); 6,2 cm (lung. massima)
proviene da cimitero alto-medievale della seconda metà del VI secolo prima metà del VII
MAN, Cividale
Inv. n. 1598

Guarnizione traforata, frammentata, con decorazione data da motivi a viticcio e linee parallele incise. Sono presenti due fori per chiodini di fissaggio: ne resta uno solo. (MBr)
*Bibliografia*: ZORZI 1899, p. 152, n. 284.

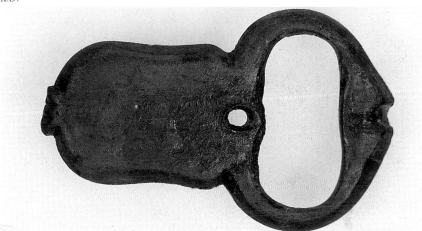

X.158

**X.162 Guarnizione in bronzo dalla necropoli Cella, Cividale**
4,2 cm (alt.)
probabile VI secolo
MAN, Cividale
Inv. n. 1604

Piatta, con due forellini alle estremità e bordi segnati, come il rilievo centrale, da decorazione data con puntini ricorrenti. La sua forma richiama le fibule a bracci eguali. Produzione romana. (MBr)
*Bibliografia*: ZORZI 1899, p. 152, n. 290.

**X.163 Pinzette in bronzo dalla necropoli Cella, Cividale**
3,3 cm (alt.)
proviene da cimitero longobardo della seconda metà del VI secolo primi decenni del VII
MAN, Cividale
Inv. n. 815

Pinzetta a pressione da toeletta. (MBr)
*Bibliografia*: ZORZI 1899, p. 135, n. 125.

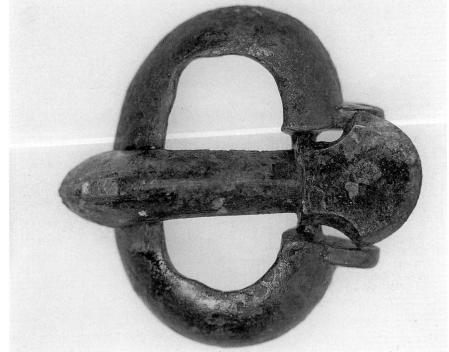

X.159

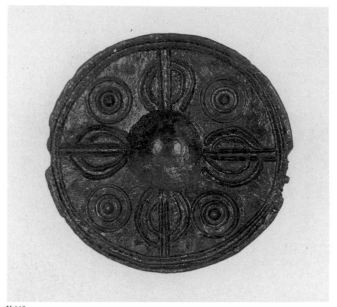

X.160

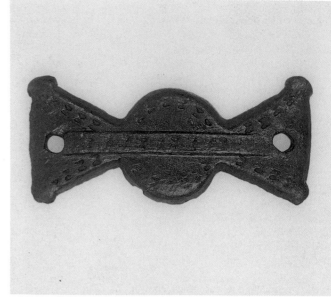

X.162

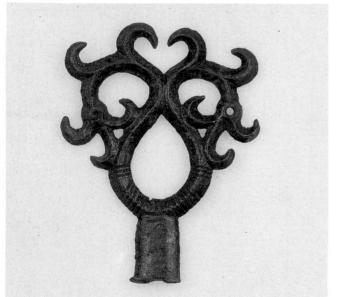

X.161

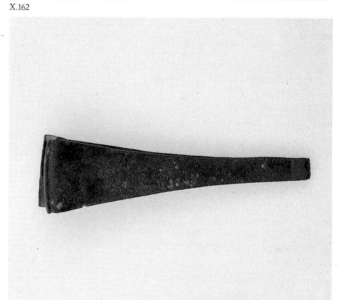

X.163

**X.164 Fibula in argento dorato
dalla necropoli Cella, Cividale**
Ø 3,1 cm
prima metà del VII secolo
MAN, Cividale
Inv. n. 960

Fibula rotonda la cui decorazione è data da
una croce perlinata al centro, inserita in un
cerchio, e da motivi a puntini ricorrenti e
triangoli posti sul bordo esterno. (MBr)
*Bibliografia*: ZORZI 1899, p. 145, n. 215;
FUCHS-WERNER 1950, p. 62, C 8.

**X.165 Fibula in bronzo, con leggere
tracce di doratura (?) dalla necropoli
Cella, Cividale**
Ø 3,4 cm

prima metà del VII secolo
MAN, Cividale
Inv. n. 961

Fibula rotonda con il bordo ondulato a lo-
bi. La decorazione è data da perline piatte
che sottolineano, intrecciandosi, l'ondula-
zione dei cerchietti. Al centro sporge un
bottone in rilievo, ad imitazione di una pie-
tra incastonata. Nel retro resto di cerniera,
staffa e ago integro. (MBr)
*Bibliografia*: ZORZI 1899, p. 145, n. 216;
FUCHS-WERNER 1950, p. 62, C 9.

**X.166 Aghi crinali in argento
dalla necropoli Cella, Cividale**
a. 14,7 cm (alt.) b. 9,4 cm (alt.)
c. 10,6 cm (alt.)

VI-VII secolo
(cimitero romano-longobardo)
MAN, Cividale
Inv. nn. 710, 932, 934

a. Reca una ornamentazione a linee con-
centriche in rilievo, poste a circa 3/4
all'ago. b. Frammentato, termina con una
manina umana. Si nota una doratura
sull'argento. c. La decorazione è data da
globuletti, inseriti tra un motivo tondeg-
giante sagomato. In testa si nota un dischet-
to piatto. (MBr)
*Bibliografia*: ZORZI 1899, p. 130, n. 20 e p.
144, nn. 193, 194.

**X.167 Orecchini d'oro
dalla necropoli Cella, Cividale**

⌀ 2 cm; peso complessivo: 10,48 gr
fine del VI - prima metà del VII secolo
MAN, Cividale
Inv. nn. 718, 719

Le estremità degli orecchini sono decorate
a filigrana da tre risalti e da un doppio filo
di perline, pur esse in oro. Applicato al cen-
tro dell'anello è fissato un cerchietto aureo.
(MBr)
*Bibliografia*: ZORZI 1899, p. 131, nn. 28-29.

### X.168 **Anello in oro dalla necropoli Cella, Cividale**

⌀ 1,8 cm; peso: 6,58 gr
fine del VI - primi del VII secolo
MAN, Cividale
Inv. n. 722

Anello "nuziale", con due rombi contrap-
posti e ornato a rilievo di perline. (MBr)
*Bibliografia*: ZORZI 1899, p. 131, n. 32;
BROZZI 1987, p. 239.

### X.169 **Anello in oro, dalla necropoli Cella, Cividale**

⌀ 2 cm; peso 8,42 gr
fine del VI - primi del VII secolo
MAN, Cividale
Inv. n. 723

Anello a "cupola traforata", con castone
formato da un ordine circolare di archetti a
giorno, sormontati da un cordoncino di
perle, pur esse in oro, che racchiudono un
topazio. (MBr)
*Bibliografia*: ZORZI 1899, p. 131, n. 33;
BROZZI 1987, p. 239.

### X.170 **Anello in argento dalla necropoli Cella, Cividale**

⌀ 1,8 cm
fine del VI - primi del VII secolo
MAN, Cividale
Inv. n. 720

Anello "nuziale", con due rombi contrap-
posti, in luogo del castone. Frammentato in
due parti. (MBr)
*Bibliografia*: ZORZI 1899, p. 131, n. 30;
BROZZI 1987, pp. 239-240.

### X.171 **Anello in argento dalla necropoli Cella (?), Cividale**

⌀ 1,8 cm
fine del VI - primi del VII secolo
MAN, Cividale
Inv. n. 3896

Anello con castone esagonale, nel quale è

X.164

X.165

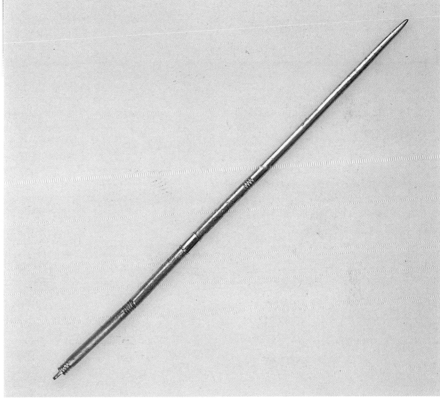
X.166

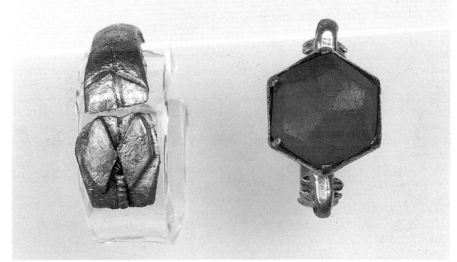
X.170/171

inserita una pietra dura. All'attaccatura del castone si sviluppano due rilievi forati, di carattere ornamentale. (MBr)
*Bibliografia*: BROZZI 1987, p. 241.

### X.172 **Croce in lamina d'oro dalla chiesa di San Giovanni Battista, Cividale**
6,3 × 6,3 cm; peso: 1,80 gr
prima metà del VII secolo
MAN, Cividale
Inv. n. 1673, A

Su ognuno dei bracci della croce è rappresentata, in posizione eretta e frontale, una figura umana, simile. Un bordo costituito da puntini, correnti sul lato esterno, racchiude il personaggio il cui significato è difficile spiegare. Sono stati impressi 8 forellini alle estremità del bratteato.
Evidente appare nell'esecuzione l'influenza di modelli bizantini. Si conoscono altre due croci perfettamente simili a questa, recuperata a Cergnaco, in provincia di Pavia (Museo di Bologna) e a Cormons, in provincia di Gorizia (dispersa). È assai probabile una loro comune provenienza da Cividale. (MBr)
*Bibliografia*: DEL TORRE 1752, p. 6, fig. 1; ORSI 1887, p. 10; ZORZI 1899, p. 141, n. 182; AOBERG 1923, p. 153; FUCHS 1938, p. 66, n. 2; BROZZI-TAGLIAFERRI 1961, pp. 53-56; ROTH 1973, pp. 194-195 e p. 241; TAVANO 1975, pp. 17-20; BROZZI 1986, pp. 246-248.

### X.173 **Disco in lamina, d'oro dalla chiesa di San Giovanni Battista, Cividale**
Ø 2,7 cm; peso: 1,34 gr
prima metà del VII secolo
MAN, Cividale
Inv. n. 1673, B

Al centro del bratteato, entro un doppio clipeo, è impresso un cerbiatto gradiente a destra. Sul bordo esterno sono presenti 6 forellini.
La figura del cervo si ritrova sovente impressa sui bratteati: a Cividale compare su due croci provenienti dalla necropoli di Santo Stefano in Pertica. (MBr)
*Bibliografia*: DEL TORRE 1752, p. 6, fig. 3; ZORZI 1899, p. 141, n. 183; AOBERG 1923, p. 153; BROZZI 1986, pp. 246-248.

### X.174 **Croce in lamina d'oro dalla collina di San Pantaleone, Cividale, t. femminile**
5,5 × 5,5 cm; peso: 2,44 gr
datazione presunta: fine del VI - primi del VII secolo
MAN, Cividale

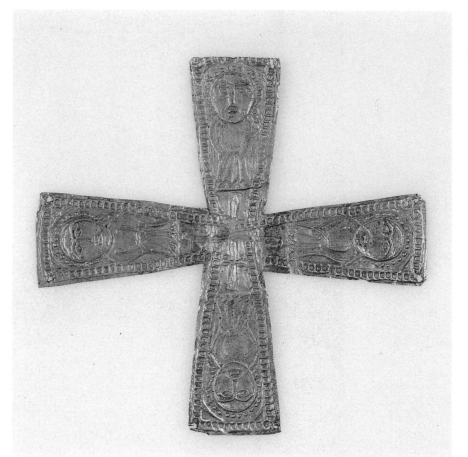

X.172

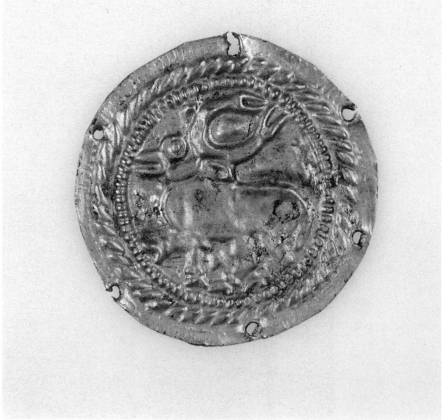

X.173

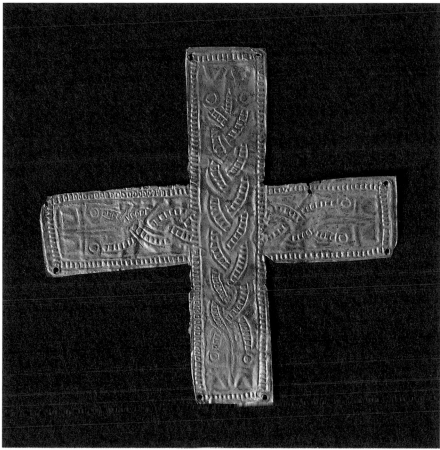

X.175

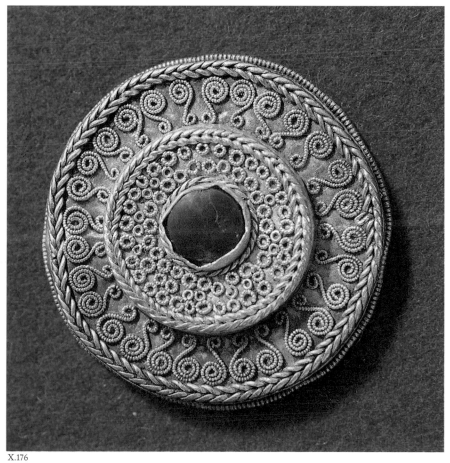

X.176

Inv. n. 1622

Di forma greca, la croce si presenta formata da due bracci sovrapposti saldati al centro. Sono presenti quattro forellini.
Con la croce si raccolse pure un tremisse di Giustiniano I (545-565), andato disperso. (MBr)
*Bibliografia*: ORSI 1887, p. 342, n. 14; ZORZI 1899, p. 154, n. 306; FUCHS 1938, p. 66, n. 11; BROZZI 1971, pp. 125-126 e p. 128.

**X.175 Croce in lamina d'oro dalla Stazione ferroviaria (fondo Foramitti), Cividale, t. maschile**
7,2 × 7,2 cm; peso: 2,36 gr
prima metà del VII secolo
MAN, Cividale
Inv. n. 692

È di forma latina, con decorazione a nastri intrecciati, che si incrociano, terminanti con teste di drago. Lungo i bracci corre una perlinatura. Sono presenti sei forellini.
Assieme alla croce si raccolsero anche "armi", andate subito disperse, (MBr)
*Bibliografia*: ORSI 1887, p. 341, n. 12; DE BAYE 1888, p. 7; ZORZI 1899, p. 128, n. 1; FUCHS 1938, p. 66, n. 12; HASELOFF 1953, pp. 148-149; BROZZI 1971, pp. 124-125 e p. 128; ROTH 1973, pp. 149-150.

**X.176 Fibula in oro e pietre dure dalla necropoli Cella, Cividale**
Ø 3,9 cm; peso: 13,37 gr
prima metà del VII secolo
MAN, Cividale
Inv. n. 725

Fibula rotonda in oro, lavorata a filigrana e formata da due dischi sovrapposti. La decorazione del primo disco è data da "S" contrapposte, mentre quella del disco superiore da cerchietti. Al centro vi è incastonata una corniola. Sul bordo esterno dei due dischi corre un motivo a spina di pesce. Una perlatura esterna completa il gioiello. La splendida fibula risente dell'arte orafa bizantina. (MBr)
*Bibliografia*: ZORZI 1899, p. 131, n. 15; FUCHS-WERNER 1950, p. 62, C 18.

**X.177 Fibula in oro e pietre dalla necropoli Cella, Cividale**
3,5 cm (lung.); peso: 6,89 gr
seconda metà del VI secolo
MAN, Cividale
Inv. n. 717

La fibula è a forma di aquila, ad ali chiuse. Stessa tecnica dei pendagli (inv. nn. 726-730) ed è probabile formassero una medesima "parure". (MBr)
*Bibliografia*: ZORZI 1899, p. 131, n. 27; AOBERG 1923, p. 154; BROZZI 1980, p. 86.

**X.178 Pendagli in oro e pietre dalla necropoli Cella, Cividale**
a. 2,1 cm (lung.); b. Ø 1,4 cm; peso complessivo: 8,86 cm
seconda metà del VI secolo
MAN, Cividale
Inv. nn. 726-730

I pendagli per collana, con appiccagnolo a nastro baccellato, sono quattro in lamella d'oro a forma di arpa e uno circolare.
I monili, di gusto goto, lavorati nella tecnica "cloisonné", sono ornati da alveoli che racchiudono lapislazzoli e vetri colorati. (MBr)
*Bibliografia*: ZORZI 1899, p. 132, nn. 36-40; AOBERG 1923, p. 154; BROZZI 1980, p. 85.

**X.179 Vaghi di collana in oro e pietre dalla necropoli Cella, Cividale**
peso complessivo: 2 gr
fine del VI - primi decenni del VII secolo
MAN, Cividale
Inv. n. 724

Undici vaghi in oro: 7 sono di forma sferica schiacciata e 3, più grandi, di forma ovoidale. Al centro un granato. (MBr)
*Bibliografia*: ZORZI 1899, p. 131, n. 34.

**X.180 Armilla in argento dalla necropoli Cella, Cividale**
Ø 7,0 cm
prima metà del VII secolo
MAN, Cividale
Inv. n. 928

Armilla con le estremità ingrossate e aperte, decorate con motivi a nastro e perle incise.
È probabile che questo tipo di armilla, che ha avuto una vasta diffusione, possa essere stato prodotto in territorio veronese. (MBr)
*Bibliografia*: ZORZI 1899, p. 143, n. 189; BROZZI 1989, pp. 41, 61, fig. 5.

**X.181 Coperchio (?) in argento dalla necropoli Cella, Cividale**
Ø 6 cm
MAN, Cividale
Inv. n. 962

Probabile coperchio in lamina d'argento, frammentato, sul cui bordo esterno corre una decorazione data da perlinatura.
Proviene da cimitero romano (III-VI secolo) - longobardo (seconda metà del VI - primi decenni del VII secolo) (MBr)
*Bibliografia*: ZORZI 1899, pp. 145-146, n. 217.

**X.182 Tomba maschile da Magnano in Riviera**

X.182 a *Anello in oro*
testata: Ø 2,2 cm; anello: Ø 2,4 cm; peso: 8,25 gr
fine del VII - primi dell'VIII secolo
MAN, Cividale
Inv. n. 5841

Anello con gambo a sezione circolare, decorato con ovuli e tre globetti nel punto di saldatura del gambo alla testata. Incastonato vi è un solido di Costantino IV (668-680).
Appartiene al tipo degli anelli "a sigillo". (MBr)
*Bibliografia*: BROZZI 1983, p. 234; ID. 1985, col. 419.

X.182 b *Due speroni in ferro e argento*
17,6 cm (lung.); 8,2 cm (larg.)
fine del VII - primi dell'VIII secolo
MAN, Cividale
Inv. nn. 5842, 5843

Il puntale, di forma conica, poggia su un dischetto di rame, con decorazione in argento. La faccia interna degli speroni è piatta, mentre quella esterna risulta tondeggiante.
*Bibliografia*: BROZZI 1983, p. 234; ID. 1985, coll. 419-420.

X.182 c *Due fibbie in bronzo*
4,5 cm (lung.); 2,2 cm (larg.)
fine del VII - primi dell'VIII secolo
MAN, Cividale
Inv. nn. 5844, 5845

Fibbie con anello ovale, munito di ardiglione, e placca sagomata, con tre borchiette per il suo fissaggio al cuoio.
*Bibliografia*: BROZZI 1983, p. 234; ID. 1985, col. 420.

X.182 d *Controfibbia in bronzo*
a. 1,6 × 0,8 cm; b. 1,5 × 1,5 cm
fine del VII - primi dell'VIII secolo
MAN, Cividale
Inv. nn. 5846, 5947

Due frammenti di controfibbia inerente all'allacciatura degli speroni.
*Bibliografia*: BROZZI, p. 234; ID. 1985, col. 420.

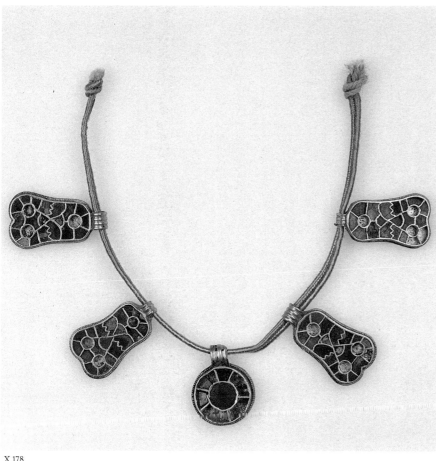

X.178

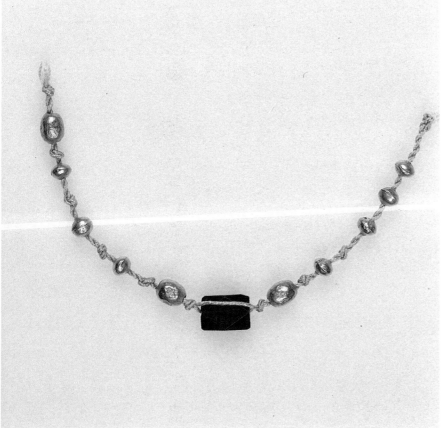

X.179

X.182 e *Coltello in ferro e bronzo*
17,6 cm (lung.); 2,1 cm (larg.)
fine del VII - primi dell'VIII secolo
MAN, Cividale
Inv. n. 5848

Coltello con codolo e ghiera in bronzo, a un
taglio e righe parallele sulla lama.
*Bibliografia*: BROZZI 1983, p. 234; ID. 1985,
col. 420.

X.182 f *Due linguelle in argento*
5 cm (lung.); 1,6 cm (larg.)
fine del VII - primi dell'VIII secolo
MAN, Cividale
Inv. nn. 5849, 5850

Due linguelle appartenenti alla guarnizione
della cintura. Sono munite di tre borchiet-
te.
*Bibliografia*: BROZZI 1983, p. 234; ID. 1985,
col. 420.

X.182 g *Pettine in osso*
26,9 cm (lung.); 1,6 cm (larg.)
fine del VII - primi dell'VIII secolo
MAN, Cividale
Inv. n. 5851

Pettine frammentato, con decorazione a
piccole trecce e occhi di dado.
*Bibliografia*: BROZZI 1983, p. 234; ID. 1985,
col. 420.

X.183 **Punta di lancia in ferro dalla
località Castello di Guspergo, Cividale**
45 cm (lung.); 18,9 cm (alt. massima)
attribuzione alto-medievale
MAN, Cividale
Inv. n. 1505

Il codolo si prolunga trasformandosi con
due modanature conservando la forma ci-

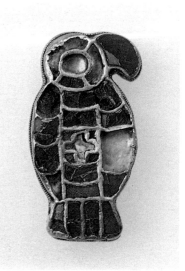

X.177

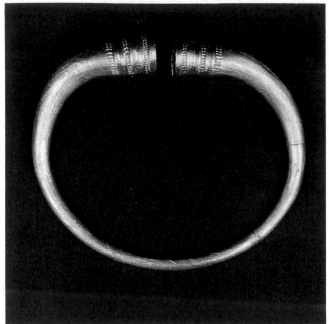

X.180

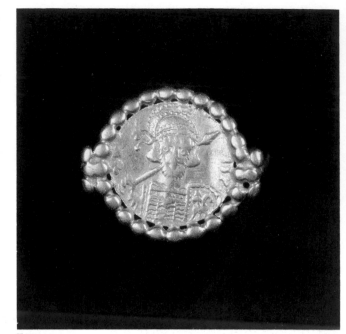

X.182a

X.181

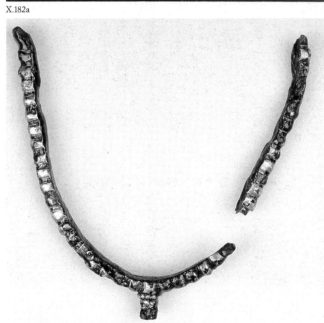

X.182b

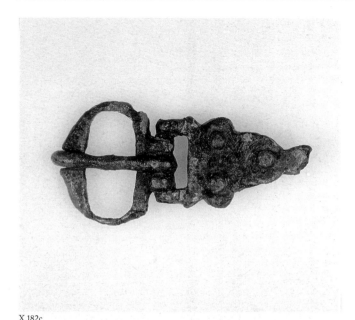

X.182c

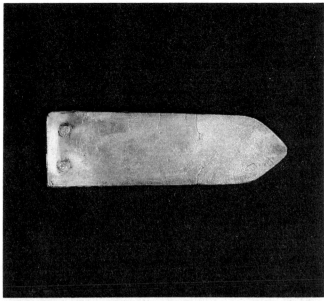

X.182f

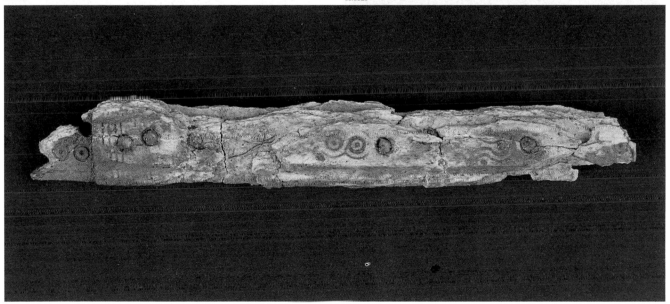

X.182g

lindrica. Due fori verso la base del bossolo. È ripiegata su se stessa a giro.
La punta è ripiegata intenzionalmente, forse a scopo "rituale"; la forma è quella del *pilum* romano. (MBr)
*Bibliografia*: ZORZI 1899, p. 160.

### X.184 Staffa in ferro da Cividale, scavo nel fianco sud del palazzo Pretorio
12,3 cm (alt.); 13,2 cm (larg.);
piano posa: 4 cm (larg.)
inizi del VII secolo
MAN, Cividale
Inv. n. 7650

Staffa in ferro di forma circolare; anello formato da una verga a sezione rettangolare superiormente appiattita in corrisponden-

za dell'occhiello a fessura rettangolare; piano di posa ovale piatto ricurvo; in prossimità di quest'ultimo, l'anello presenta un rilevamento a dado su una faccia cui segue una sporgenza ad angolo retto. Integra.
La staffa, pur presentando certe particolarità, si può inserire nel tipo di staffa ad occhiello oblungo documentato frequentemente in tombe avare della Pannonia (KOVRIG 1955, pp. 163-192). Il manufatto è stato rinvenuto in uno strato di bruciato e si può considerare una testimonianza archeologica della presenza degli Avari che distrussero la città di Cividale agli inizi del VII secolo, come tramanda Paolo Diacono (DIACONO, H. L., 4, p. 37). (IAS)

### X.185 Staffa in ferro da Cividale, scavo

### nel fianco sud del palazzo Pretorio
14,3 cm (alt.); 8,5 cm (larg.);
piano posa: 2,5 cm (larg.)
inizi del VII secolo
MAN, Cividale
Inv. n. 7651

Staffa in ferro frammentaria di forma quasi circolare; anello costituito da una verga a sezione rettangolare e piano di posa del piede a lamina piatta rettangolare. In alto è frammentario, l'occhiello di forma circolare. Si conserva più della metà.
La staffa proviene dallo stesso strato dove è stato rinvenuto l'esemplare precedente e, come quello, trova riscontro in simili oggetti avari della Pannonia. La sua presenza in quello strato di bruciato documenta l'incursione degli Avari a Cividale. (IAS)

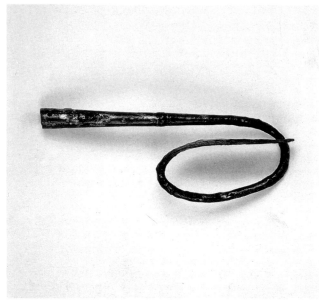

X.183

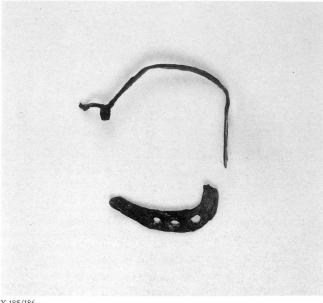

X.185/186

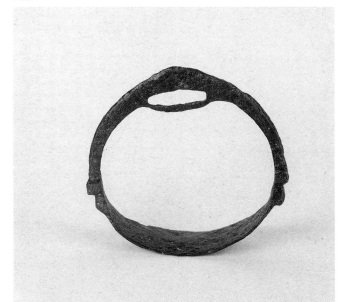

X.184

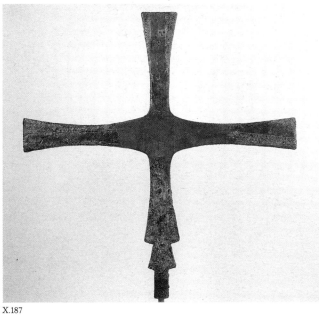

X.187

**X.186 Ferro da cavallo da Cividale, scavo
nel fianco sud del palazzo Pretorio**
10 cm (alt.); corda 9 cm;
2,2 cm (larg. massima)
inizi del VII secolo
MAN, Cividale
Inv. n. 7649

Frammento di ferro da cavallo costituito da
una verga piatta con andamento ricurvo nel
margine esterno; nell'estremit
à inferiore su di un lato, appendice rilevata.
Conserva tre fori per chiodi, due ovali e il
terzo circolare. Si conserva circa la metà.
Ferro.
Il ferro da cavallo proviene dallo stesso
strato di bruciato dove si rinvennero le staf-
fe precedenti. Formalmente rientra in un
tipo documentato in contesti romani (NO-

WOTNY 1930, cc. 225-226, fig. 106; BIER-
BRAUER 1987, I, p. 179, tav. 178,5,9) e atte-
sta la continuità della forma nell'alto Me-
dioevo. (IAS)

**X.187 Croce in lamine di bronzo
dal Col di Zuca, Villasantina**
75 × 68,8 cm
prima metà del IX secolo
MAN, Cividale
Inv. n. 8203

I pezzi originali della croce d'altare sono
14: le lamine, fissate da chiodini in ferro,
sono state adattate su anima di legno, roz-
zamente, senza tenere conto della decora-
zione data da trecce a tre capi, rosette, pal-
mette, maschere umane e perlinature.

In origine le lamine dovevano ornare una
cassa. (MBr)
*Bibliografia*: BIERBRAUER 1980, pp. 5-19;
1987, pp. 109-112.

**X.188 Pace in avorio argento
e pietre del duca Orso, Cividale**
21,5 cm (alt.); 18,1 cm (larg.)
databile tra il 674 e il 774
MAN, Cividale
Inv. n. 4342

Tavoletta in avorio con incisa la scena della
Crocifissione: ai lati del Cristo compaiono
Maria, Giovanni, Longino e Stephanon. In
alto, entro clipei, sono raffigurati il Sole e la
Luna. L'avorio è incorniciato da lamine
d'argento dorato, decorato con pietre dure

e madreperle, poste tra dischi elicoidali, rosette e fiori contornati da perline ricorrenti. Per due volte è ricordato il nome del committente: Orso duca.

In origine la tavoletta d'avorio dovette essere una copertura di Evangeliario, adattata in seguito a "Pace". Fu donata al Capitolo di Cividale da Orso, ultimo duca longobardo del ducato di Cèneda (Vittorio Veneto). (MBr)

*Bibliografia*: DE RUBEIS 1740, coll. 324-325; HASELOFF 1930, pp. 82-83; SANTANGELO 1936, pp. 105-107; CECCHELLI 1943, pp. 230-233; BERTOLLA- MENIS 1963, pp. 34-35; BRAUNFELS 1965, pp. 358 ss.; BERGAMINI 1977, pp. 84-90; BROZZI 1980, p. 88.

## X.189 Evangeliario membranaceo con copertura in lamina d'argento dorato e sbalzato
29,5 × 26 cm
secolo V-VI
MAN, Cividale
Codice "Foroiuliensis" CXXXVIII

L'Evangeliario contiene note liturgiche scritte da varie mani, nei secoli VII-VIII e, nella prima parte, compaiono più di 1500 nomi di persone, iscritti dall'VIII al X secolo, con lo scopo di partecipare ai benefici della commemorazione liturgica. Molti di questi nomi sono di origine germanica e slavo- orientale.

Noto come "Evangeliario di San Marco", perché creduto di mano dell'Evangelista, è in scrittura grossa onciale su due colonne. Sulla copertura è raffigurato Cristo in trono, con ai lati i simboli degli Evangelisti. (MBr)

*Bibliografia*: BETHMANN 1877, pp. 111-128; ZORZI-MAZZATINTI 1893, pp. 5-6; DE BRUYNE 1913, pp. 208-218; HELLMANN 1981, pp. 305-311; SCHMID 1986, pp. 15-29.

## X.190 Codice membranaceo, Forojuliensis, XXVIII, Archivio Capitolare, Cividale
22 cm (alt.); 15 cm (larg.)
primi decenni del IX secolo
MAN, Cividale
Inv. n. XXVII

È la *Historia gentis Langobardorum* di Paolo Diacono. Il codice, mutilo nel primo e nell'ultimo fascicolo, è composto da 96 carte riunite in 13 fascicoli. La sua legatura, non antica, è in asse color noce. Risulta scritto su una sola colonna con grossi caratteri minuscoli romani di epoca carolingia. È molto probabile che il Codice, sicuramente opera di un solo amanuense, sia stato prodotto a Cividale. (MBr)

*Bibliografia*: BERTHANN 1878; GRION 1899, pp. 425-426; ZORZI-MAZZATINTI 1893, pp. 6-7.

## X.191 Tomba detta di Gisulfo

X.191 a *Fili in oro*
metà circa del VII secolo
MAN, Cividale
Inv. n. 167

Avanzi minuti di fili d'oro della decorazione della veste.
Solo la classe nobile indossava vesti decorate con galloni tessuti in fili d'oro, secondo l'uso bizantino. (MBr)
*Bibliografia*: ZORZI 1899, p. 124; CECCHELLI 1943, p 196; CROWFOOT-CHADWICK 1967, p. 81; BROZZI 1980, I, p. 332.

X.191 b *Croce in lamina d'oro e pietre*
11 × 11 cm
metà circa del VII secolo
MAN, Cividale
Inv. n. 168

Croce di forma latina, con rilevate, sui quattro bracci, 8 testine umane, eguali tra loro, dai lunghi capelli discriminati nel mezzo. Sono poste due per braccio, separate da una perlinatura ad arco. Vi sono incastonate nove pietre: un granato orientale, al centro, quattro lapislazzoli triangolari e quattro acquamarine quadrate. Sono presenti 8 forellini.
L'incastonatura delle pietre è stata ottenuta con un fondo a rialzo marginale in oro, a filigrana, in alveoli rapportati.
*Bibliografia*: ORSI 1887, p. 340; BE BAYE 1888, pp. 10-11; ZORZI 1899, p. 124; AOBERG 1923, p. 152; FUCHS 1938, p. 66, n. 1; CECCHELLI 1943, pp. 190-192; BERTOLLA-MENIS 1963, pp. 32-33; ROTH 1973, pp. 199-201; BROZZI 1980, I, p. 332; MENGHIN 1985, p. 156.

X.191 c *Anello in oro*
∅ 2,8 cm; peso: 25 gr
metà circa del VII secolo
MAN, Cividale
Inv. n. 169

Anello con incastonata una moneta aurea dell'imperatore Tiberio, con gambo circolare decorato da due globetti e da una serie di ovuli appiattiti, posti sulla circonferenza. Appartiene a quei preziosi anelli "a sigillo" che si recuperano, talvolta, in sepolture appartenute ad alti dignitari longobardi.
*Bibliografia*: ZORZI 1899, p. 125; AOBERG 1923, p. 152; CECCHELLI 1943, p. 196; HESSEN 1978, p. 268; BROZZI 1980, I, p. 332.

X.191 d *Guarnizione in lamina d'oro e smalti*
2,5 × 2,1 cm; peso: 12 gr
metà circa del VII secolo
MAN, Cividale
Inv. n. 170

La guarnizione è vuota all'interno e si presenta di forma quadrangolare, con cornice a doppia perlinatura. Il centro reca, dipinta, una papera stilizzata in atto di muoversi, eseguita a smalto policromo "champlevé" (colori: turchino, verde, rosso, giallo). Nel retro è saldato un appiccagnolo.
La raffinata esecuzione e lo stupendo smalto fanno ritenere l'opera di produzione bizantina o romana.
*Bibliografia*: ZORZI 1899, p. 125; AOBERG 1923, p. 152; CECCHELLI 1943, p. 196 e pp. 215-217; BROZZI 1980, I, p. 333.

X.191 e *Due guarnizioni in bronzo dorato*
a. 1,9 × 1,5 cm; b. 1,8 × 1,5 cm
metà circa del VII secolo
MAN, Cividale
Inv. n. 171, A, B

Le guarnizioni della cintura sono di forma rettangolare, con rilevato un fiore quadrilobato entro un riquadro segnato da una linea di cerchietti.
*Bibliografia*: ZORZI 1899, p. 125; CECCHELLI 1943, p. 195; BROZZI 1980, I, p. 333.

X.191 f *Linguella d'argento*
1,9 × 1,5 cm
metà circa del VII secolo
MAN, Cividale
Inv. n. 172, A

Linguella per cintura a forma di "U", con due borchie in testa. Frammentata.
*Bibliografia*: ZORZI, 1899, p. 125; BROZZI 1980, I, p. 333.

X.191 g *Fibbia in bronzo*
2,0 × 1,5 cm
metà circa del VII secolo
MAN, Cividale
Inv. n. 172, B

Fibbia per cintura, di forma ovale con ardiglione scudiforme.
*Bibliografia*: ZORZI 1899, p. 125; BROZZI 1980, I, p. 333.

X.191 h *Ardiglione e perno in bronzo*
ardiglione: 2,6 cm; perno: 1,5 cm
metà circa del VII secolo
MAN, Cividale
Inv. n. 172, C

Ardiglione di fibbia a becco ricurvo.
*Bibliografia*: BROZZI 1980, I, p. 333.

X.190

X.191 i *Pettine in osso*
a. 8,5 cm; b. 6,5 cm
metà circa del VII secolo
MAN, Cividale
Inv. n. 172, D

Due frammenti del pettine con traccia di
decorazione ad occhi di dado.
*Bibliografia*: BROZZI 1980, I, p. 333.

X.191 l *Due speroni in argento e oro.*
a. 11,5 cm (lung.); 8,7 cm (larg. in testa);
b. 11,4 cm (lung.); 9,5 cm (larg. in testa)
metà circa del VII secolo
MAN, Cividale
Inv. n. 174, A, B

Alle estremità degli speroni, sono posti due
globetti ornamentali. Il puntale dell'esem-
plare n. 174, A, ha un cerchietto in oro con
decorazione data da righette parallele, inci-
se. Nell'esemplare n. 174, B, il cerchietto è
andato perduto. Entrambi i pezzi mancano
del puntale.
*Bibliografia*: ZORZI 1899, p. 125; AOBERG
1923, p. 153; CECCHELLI 1943, p. 195;
BROZZI 1980, I, p. 333.

X.191 m *Guarnizione in bronzo dorato*
5,6 × 3,9 cm
metà circa del VII secolo
MAN, Cividale
Inv. n. 173

Guarnizione dello scudo a forma di croce,
munita di 5 borchiette, con decorazione
data da tacche segnate lungo i bordi e la li-
nea mediana di ciascun braccio.
*Bibliografia*: ZORZI 1899, p. 125; CECCHELLI
1943, p. 192; BROZZI 1980, I, p. 333.

X.191 n *Umbone dello scudo*
*in ferro e bronzo dorato*
11,2 cm (alt.); Ø 44,5 cm
metà circa del VII secolo
MAN, Cividale
Inv. n. 175

Umbone con decorazione centrale, in
bronzo dorato, posta sulla calotta semisfe-
rica, data da una grossa borchia dalla quale
si dipartono, simmetrici, quattro elementi a
forma di tulipano. Sull'orlo della tesa resta
parte del rinforzo in bronzo dorato, con
borchie.
Lo scudo appartiene al tipo detto da "para-
ta".
*Bibliografia*: ZORZI 1899, p. 125; AOBERG
1923, p. 153; CECCHELLI 1943, p. 192; WER-
NER 1951-1952, pp. 53 ss.; BROZZI 1980, I, p.
334.

X.191 o *Impugnatura in ferro*
*e bronzo dello scudo*

X.191a

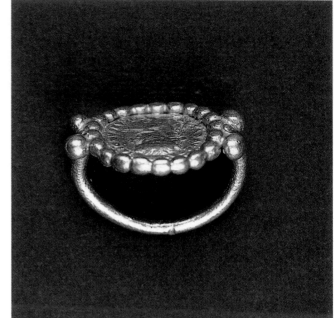

X.191c

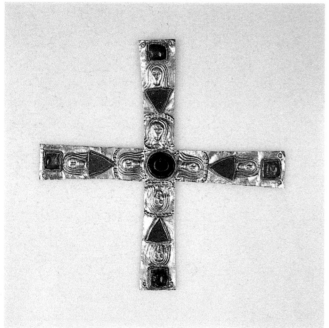

X.191b

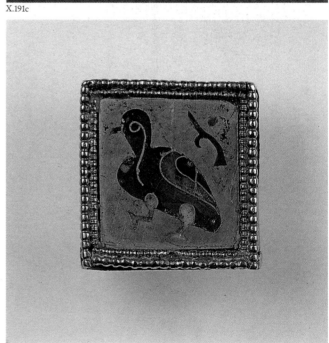

X.191d

X.191e/f

X.191g/h

I.9f

49 cm (lung.); 2,9 cm (larg.)
metà circa del VII secolo
MAN, Cividale
Inv. n. 176

L'impugnatura dello scudo termina con due forcelle. Al centro si trovano due borchie in bronzo.
*Bibliografia*: ZORZI 1899, p. 125; BROZZI 1980, I, p. 334.

X.191 p *Chiodi in ferro*
1,9 cm (alt.); Ø 0,9 cm
metà circa del VII secolo
MAN, Cividale
Inv. n. 177

Otto chiodi a testa larga, di forma semisferica, muniti di ribattino.

*Bibliografia*: ZORZI 1899, p. 125; BROZZI 1980, I, p. 334.

X.191 q *Coltello in ferro*
21,7 cm (lung.)
metà circa del VII secolo
MAN, Cividale
Inv. n. 178

Coltello con codolo: sulla lama restano, per ossidazione, tracce del fodero in legno.
*Bibliografia*: ZORZI 1899, p. 125; BROZZI 1980, I, p, 334.

X.191 r *Punta di lancia in ferro con asta in legno*
31,1 cm (lung.); residuo dell'asta in legno: 13 cm
metà circa del VII secolo

MAN, Cividale
Inv. n. 179

Punta di lancia a forma di foglia d'alloro, con resto dell'asta in legno.
*Bibliografia*: ZORZI 1899, p. 125; BROZZI 1980, I, p. 334.

X.191 s *Bottiglia di vetro*
25,4 cm (alt.); capacità: 1,5 l
metà circa del VII secolo
MAN, Cividale
Inv. n. 180

Bottiglia di vetro colore verde chiaro, rotta e ricomposta. Conteneva acqua potabile. Bulbiforme, termina con collo lungo e svasato all'imboccatura. Al centro e al collo sono segnati due rilievi ad anello.

X.191l

X.191m

X.191o

*Bibliografia*: ZORZI 1899, p. 126; AOBERG 1923, p . 153; CECCHELLI 1943, p. 198; BROZZI 1980, I, p. 334.

**X.191 t** *Stoffa*
metà circa del VII secolo
MAN, Cividale
Inv. n. 3888

Frammenti minuti di stoffa (lino?)
*Bibliografia*: BROZZI 1980, I, p. 334.

**X.191 u** *Elemento in ferro*
16 cm (lung.); 14,5 cm (larg.)
metà circa del VII secolo
MAN, Cividale
Inv. n. 3887

È a forma di croce, con il braccio breve ter-

minante a "L" (elsa della spada?)
*Bibliografia*: BROZZI 1980, I, p. 335.

**X.191 v** *Resti ossei dello scheletro*
metà circa del VII secolo
MAN, Cividale
Inv. n. 3889

Resti ossei assai minuti e tre denti, raccolti nel sarcofago.
*Bibliografia*: CARRACI 1977, pp. 11-13; BROZZI 1980, I, p. 335.

**X.191 z** *Sarcofago in pietra e marmo*
spioventi: 228 cm (lung.); 100 cm (larg.); spessore: 5 cm
sarcofago: 228 cm (lung.); 100 cm (larg.); spessore: 8 cm; profondità: 57 cm; 125 cm (alt.)

metà circa del VII secolo
MAN, Cividale
Inv. n. 163

Sarcofago in pietra d'Istria, con coperchio a due spioventi in marmo bianco legger-mente rosato, ma lasciato allo stato grezzo. Agli angoli termina con quattro orecchioni. Cinque fasce, poste verticalmente, corrono parallele imitando un tetto. Internamente il sarcofago è concavo.
Il nome CISVL, maldestramente graffiato e che poco si legge su uno spiovente, riferibi-le al primo duca longobardo del Friuli, è ri-sultato un falso moderno.
*Bibliografia*: ZORZI 1899, p. 23; CECCHELLI 1943, pp. 189-190; BRONT 1974, pp. 7-23; BROZZI 1980, p. 335.

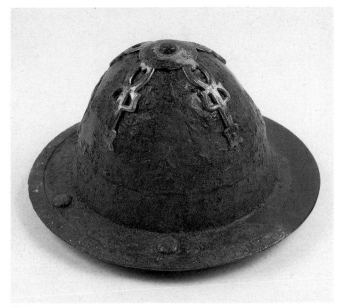

X.191n

X.191p

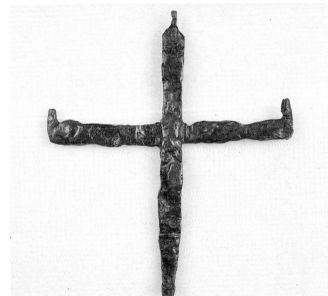

X.191u

X.191s

# Bibliografia

AA.VV., *S.Pietro di Stabio*. Mendrisio,1977.

AA.VV., *Rogno, una pieve longobarda - Ricerche e risultati di un restauro*, Rogno 1987 (con bibliografia generale precedente).

AA.VV., *Il millennio ambrosiano*, I, a cura di C. Bertelli, Milano 198[?],p.45.

ÅBERG N., *Die Goten und Langobarden in Italien*, Uppsala 1923.

ÅBERG N., *The Occident and the Orient in the Art of the Seventh Century*, II, Lombard Italy, Stoccolma 1945.

ACETO F., *Un pluteo napoletano inedito degli anni 898-903*, in "Napoli Nobilissima", XVII, 1978, pp.68- 71.

ACETO F., *Sculture altomedioevali a Capua*, in "Napoli Nobilissima", XVII, 1978, pp.1-12.

ACETO F., *Aspetti e problemi della scultura altomedioevale a Gaeta*, in "Koinonia", 2, 1978, pp.239- 270.

ACETO F., *Scultura in costiera di Amalfi nei secoli VIII-X: prospettive di ricerca*, in "Rassegna storica salernitana", 1/2, 1984, pp.49-59.

ADLER H., *Neue langobardische Gräber aus Schwechat*, in "Fundberichte aus Österreich", 18, 1979 (1980),pp.9-40.

ALARCAO J.- ETIENNE R.,*Fouilles de Conimbriga*, VII, Paris 1979.

ALBERTINI OTTOLENGHI M.G.,*Nota sulla chiesa di S. Maria in Pertica di Pavia*, in "Bollettino della Società Pavese di Storia Patria",20-21,1968-69,pp. 81-96.

AMANTE SIMONI C., *Museologia 10*, 1981, 80, 82, 88.

AMANTE SIMONI C., *Schede di archeologia longobarda in Italia. Trentino*, in "Studi Medievali",3ser., XXV, 2, 1984.

AMAROTTA A.R., *Dinamica urbanistica nell'età longobarda*, in LEONE A.- VITOLO G., *Guida alla storia di Salerno e della sua provincia*, Salerno 1982, pp. 69-86.

AMAROTTA A.R., *Salerno romana e medievale. Dinamica di un insediamento*, Salerno 1989.

ANDALORO M., *Roma tra VIII e IX secolo, in Storia dell'arte classica e italiana. Il Medioevo*, Firenze 1988, pp. 238-242.

ARCAMONE M.G., *Antroponimia altomedievale nelle iscrizioni murali*, in AA.VV., *Il Santuario di San Michele sul Gargano dal VI al IX secolo. Contributo alla storia della langobardia meridionale*, Bari 1980, pp. 255- 317.

ARCAMONE M.G., *Le iscrizioni runiche di Monte Sant'Angelo sul Gargano*, in AA.VV., *Puglia paleocristiana e altomedievale*, IV, Bari 1984, pp. 107- 122

ARSLAN E., *Capitelli lombardi dal VI all'XI secolo: Arte del primo Millennio*, Atti del II Convegno per lo studio dell'Alto Medioevo, Torino 1953, pp. 297-300.

ARSLAN E., *L'architettura dal 568 al Mille*, in *Storia di Milano*, II, Milano 1954.

ARSLAN E., *Un recinto fortificato altomedievale nelle vicinanze di Casale*, in Atti del IV congresso di antichità ed arte, Casale Monferrato 1969, pp. 145 sgg.

ARSLAN E.A., *Le monete di Ostrogoti, Longobardi e Vandali*, Catalogo delle Civiche Raccolte Numismatiche di Milano, Milano 1978.

ARSLAN E.A., *La Monetazione: Magistra Barbaritas*, Milano 1984, pp. 413-444.

ARSLAN E.A., *Una riforma monetaria di Cuniperto, re dei Longobardi (668-700)*, in "NAC", 15, 1986, pp.249- 275.

ARSLAN E.A., *Sequenze dei conii e valutazioni quantitative delle monetazioni argentea ed aurea di Benevento longobarda*, in Rythmes de la production monétaire, Paris 10-12 janvier 1986, atti in stampa.

AVERY M., *The Alexandrian Style at Sancta Maria Antiqua*, Rome, " Art Bullettin", 7, [1925], pp. 131 sgg.

AVRIL F.-GABORIT J.R., *L'"Itinerarium Bernardi monachi" et les pélerinages d'Italie du sud pendant le Haut-Moyen-Age*, "Mélanges d'archéologie et Histoire", LXXIX, 1, 1967, pp. 269-298.

BADINI A., *La concezione della regalità in Liutprando e le iscrizioni della chiesa di S.Anastasio a Corteolona*, in Atti del VI Congresso Internazionale di Studi sull'Alto Medioevo. Milano 1978, Spoleto 1980,pp.283-302.

BALDUCCI H., *La cripta di S.Eusebio a Pavia*, 1936

BALDUCCI H., *Primi risultati dello studio storico- architettonico sulla chiesa e il monastero di S.Colombano in Bobbio*, Pavia 1936.

BALDUCCI M., *La chiesa di S.Maria in Pertica*, in "Ticinum",1,1953,s.p.

BANDMANN G., *Mittelalterliche Architecture als Beutungstraeger*, Berlin 1981.

BARUZZI M., *I reperti in ferro dello scavo di Villa Clelia. Note sull'attrezzatura agricola nell'Alto Medioevo*, in "Studi Romagnoli",XXIX,pp. 423-446.

BASERGA G., *Antica chiesa con tomba barbarica a Garbagnate Monastero*, in "Rivista Archivio Provinciale e antica diocesi di Como", 51-52, 1906, pp. 101-114.

BAUDOT M., *Saint Michel dans la légende médievale*, in AA.VV., *Millénaire monastique du mont Saint-Michel*,v. III, Paris 1971, pp. 29-33

BAZZONI R., *La torre di Torba*, in SIRONI P.G.(a cura di) *Castelseprio - Storia e monumenti*, Tradate 1987, pp. 137-142.

BELLI BARSALI I., *La topografia di Lucca nei secoli VIII-XI*, in "CSAM", Spoleto 1973.

BELLI D'ELIA P., *Alle Sorgenti del Romanico, Puglia XI secolo*, (a cura di), cat., Bari 1975, pp. 22-225

BELLI D'ELIA P., *La Puglia*, in "Italia Romanica",v. 8,Milano 1987 pp.464-465.

BELTING H., *Die Basilica dei SS. Martiri in Cimitile und hir frühmittelalterlicher Freskensyklus*, Wiesbaden 1962.

BELTING H., *Probleme der Kunstgeschichte Italiens im Frühmittelalter*, in "Frühmittelalteriche Studien", I, 1967.

BELTING H., *Studien zur Beneventanischen Mälerei*, Wiesbaden 1968.

BELTING H., *Cimitile: le pitture medievali e la pittura meridionale nell'alto medioevo*, in L'art dans l'Italie méridionale. Aggiornamento dell'opera di E.Bertaux sotto la direzione di A.Prandi, Roma 1978.

BELTRAMI L., *Gli avanzi della basilica di S.Maria d'Aurona*, Milano 1902.

BENAZZI G. (a cura di), *I dipinti murali e l'edicola marmorea del Tempietto sul Clitunno* (contiene il saggio dell'Emeryk e la bibliografia precedente).

BERGAMINI G., *Cividale del Friuli. L'arte*, Udine 1977

BERGAMINI G.-TAVANO S., *Storia dell'arte nel Friuli Venezia Giulia*, Reana del Roiale (Udine) 1984.

BERNARDI G.-DRIOLI G., *Le monete del periodo bizantino e barbarico esistenti presso il Museo Archeologico Nazionale di Cividale*, in "Forum Iulii", 4, 1980, pp. 20- 43.

BERNAREGGI E., *Moneta Langobardorum*, Milano 1983.

BERTAUX E., *L'art dans l'Italie méridionale*, Paris 1904.

BERTELLI C., *Relazione preliminare sulle scoperte pittoriche a Torba*, in Atti del VI Congresso Internazionale di Studi sull'Alto Medioevo. Milano 1978, Spoleto 1980.

BERTELLI C., *Traccia allo studio delle fondazioni medievali dell'arte italiana*, in *Storia dell'arte italiana. 5. Dal Medioevo al Quattrocento*, Torino 1983, pp. 5-163.

BERTELLI C., *Castelseprio e Milano*, in Bisanzio, Roma e l'Italia nell'Alto Medioevo. Settimana di studio del CISAM 3-9 aprile 1986, Spoleto 1988, pp.869-906.

BERTELLI C., *Gli affreschi nella torre di Torba*, Milano 1988.

BERTELLI G., *La produzione scultorea altomedievale lungo la via Flaminia al confine con il ducato di Spoleto*, in Atti del IX Congresso Internazionale di Studi sull'Alto Medioevo. Spoleto 1982, II, Spoleto 1983, pp. 781-796.

BERTELLI G., *Il tempietto di Seppannibale in territorio di Fasano*, in L'ABBATE V. (a cura di) *Società, cultura, economia ne la Puglia medievale*, Bari 1985, pp. 235-276.

BERTELLI G., *Un ciclo di affreschi altomedievali in Puglia: l'Apocalisse del tempietto di Seppannibale a Fasano*, in "Arte Medievale", 1990, in corso di stampa.

BERTOLINI O., *Roma di fronte a Bisanzio e ai Longobardi*, Roma 1941

BERTOLINI O., *I Germani. Migrazioni e regni nell' Occidente già romano*, Milano 1965, pp. 220 sgg., 403 sgg.

BERTOLLA P.-MENIS G.C., *Oreficeria sacra in Friuli*, Udine 1963.

BETHMANN C.L., *Die Evangelien handschrifte zu Cividale*, in " Neue Archiv der Gesellschaft für altere deutsche Geschichtskunde", 2, 1877, pp. 111-128.

BETHMANN L., *Historia Langobardorum*, in *Monumenta Germaniae Historica, Scriptores rerum langobardicarum*, a cura di G.Waitz, Hannover 1878.

BIERBRAUER V., *Die Ost-gotische Grab und Schatzfunde in Italien*, Spoleto 1974, pp. 320-322 (con bibliografia precedente).

BIERBRAUER V., *Die Ostgotische Grab und Schatzfunde in Italien*, Spoleto 1975, pp. 331-332.

BIERBRAUER V., *Reperti alemanni del primo periodo ostrogoto provenienti dall'Italia settentrionale*, in AA.VV., *I Longobardi e la Lombardia*, Milano 1978, pp. 241-260.

BIERBRAUER V., *Reperti ostrogoti provenienti da tombe o tesori della Lombardia*, in AA.VV., *I Longobardi e la Lombardia*, Milano 1978, p.215.

BIERBRAUER V., *La croce d'altare della chiesa altomedievale di Ibligo-Invillino*, in "Forum Iulii", 4, 1980, pp. 5-19.

BIERBRAUER V., *Aspetti archeologici di Goti, Alamanni e Longobardi*, in AA.VV., *Magistra Barbaritas*, Milano 1984, pp. 445-508.

BIERBRAUER V., *Die germanische Aufsiedlung des östlichen und mittleren Alpengebietes im 6. und 7. Jahrhundert aus archäologischer Sicht*, in BEUMANN H. – SCHRÖDER W. (Hrsg.), *Frühmittelalterliche Ethnogenese im Alpenraum. Nationes* Bd. 5, 1985.

BIERBRAUER V., *Frümittelalterliche Castra im östlichen und mittleren Alpengebiet: Germanische Wehranlagen oder romanische Siedlungen - ein Beitrag zur Kontinuitätsforschung*, in "Archäologisches Korrespondezblatt", 15, 1985, pp. 497-513 (tradotto in italiano in: BIERBRAUER V. – MOR G.C. (a cura di), *Romani e Germani nell'arco alpino (secoli VI-VIII)*, in "Quaderni dell'Istituto storico italo-germanico, 19, [1986], pp. 239- 255.

BIERBRAUER V., *Invillino-Ibligo in Friaul I. Die Römische Siedlung und das Spätantik - Frühmittelalterliche Castrum*, München Beiträge zur Vor – und Frügeschichte 33, 1987, pp. 109-112.

BIERBRAUER V., *Invillino-Ibligo in Friaul II. Die spätantiken und Frühmittelalterlichen Kirchen- bauten*, München Beiträge zur Vor – und Frühgeschichte 34, 1988.

BIERBRAUER V., *Zum Stand archäologischer Siedlungsforschung in Oberitalien in Spätantike und frühem Mittelalter (5.-7.Jhd.)*, in FEHN K. (Rsd.), *Genetische Siedlungsforschung in Mitteleuropa und seinen Nachbarräumen*, Bd. 2, 1988, pp. 637-659 (übersetzt ins Italienische: "Archeologia Medievale",15,1988,pp.501-516).

BIERBRAUER V., *Die Kontinuität städtischen Lebens in Oberitalien aus archäologischer Sicht (5.-7.8. Jahrundert)*, in ECK W. – GALSTERER H., *Die Stadt in Oberitalien und in den Nordwestprovinzen des Römischen Reiches, congre Köln*, 1988, im druck.

BLOCH H., *Monte Cassino in the Middle Ages*, I, Roma 1986.

BLUHME F., M G H, *Leges IV, Leges Langobardorum*, Hannover 1968.

BOGNETTI G.P., *Introduzione alla storia medievale della basilica ambrosiana*, in Ambrosiana, Milano 1942, pp. 249-272.

BOGNETTI G.P., *S.Maria foris portas di Castelseprio e la storia religiosa dei Longobardi*, Milano 1948.

BOGNETTI G.P., *Storia, archeologia e diritto nel problema dei Longobardi*, in Atti del I Congresso Internazionale di Studi Longobardi, Spoleto 1952, pp. 71-136.

BOGNETTI G.P., *L'età longobarda*, in "Storia di Milano", II, 1954.

BOGNETTI G.P., *Sul tipo e grado di civiltà dei Longobardi in Italia secondo i dati dell' archeologia e della storia dell'arte*, in Arts des Haut Moyen Age, Olten-Lausanne 1954 (ora in "L'età longobarda",III,Milano 1966).

BOGNETTI G.P., *I capitoli 144 e 145 di Rotari e il rapporto fra Como e i Magistri Commacini*, in Studi in onore di M.Salmi, I, Roma 1961, pp. 155 sgg.

BOGNETTI G.P., *L'età longobarda, 4 vv*, Milano 1966-68.

BOGNETTI G.P., *L'"excerptor civitatis" e il problema della continuità*, in "Studi medievali", VIII, 1966.

BOGNETTI G.P., *I "Loca Sanctorum" e la storia della chiesa nel regno dei Longobardi*, in L'età longobarda, v. III, Milano 1967, pp. 305-345.

BOGNETTI G.P., *Castelseprio. Guida storico-artistica*, Vicenza 1970.

BOLOGNA F., *Per una revisione dei problemi della scultura meridionale dal IX al XIII secolo*, in Sculture lignee della Campania, cat., Napoli 1950.

BOLOGNA F., *La pittura italiana delle origini*, Erfurt 1962.

BOLOGNA F., *La pittura del Medioevo*, in "I Maestri del colore, 251, Milano 1966.

BOLOGNA F., *Gli affreschi di S.Sofia di Benevento*, Università degli studi di Napoli, corso di lezioni di storia dell'arte, a.a. 1967-1968

BÓNA I., *Die Grund lagen der langobardischen Kultur*, in Scritti in onore di G.P.Bognetti.

BÓNA I., *Ubersich der langobardischen Herrschaft in Pannonien*, in "Acta Archaeologica Hungarica", VII, 1956, pp. 231-239.

BÓNA I., *Die Langobarden in Ungarn, Die Gräberfelder von Várpalota und Bezenye*, in "Acta Archaeologica Hungarica", VII, 1956, pp. 183-244, taf. XXVI-LVI.

BÓNA I., *Neue Beiträge zur Archäologie und Geschichthe der Langobarden in Pannonien*, in Aus Ur-und Frühgeschhichte II, Berlin 1964,pp. 104-109.

BÓNA I., *Langobarden in Ungarn. Aus den Ergebnissen von 12 Forschungsjahren*, in "Arheoloski Vestnik – Lubiana", 21-22, 1970-1971, pp. 45-74.

BÓNA I., *A népvándorlás kora Fejér megyében (L' epoca delle migrazioni nella regione Fejér) - Die Zeit der Völkerwanderung im Komitat Fjér*, Székesfehérvár 1971.

BÓNA I., *I Longobardi e la Pannonia*, in *La civiltà dei Longobardi in Europa*, Roma 1974, pp. 241-255, tavv.1-9.

BÓNA I., *Gepiden och Langobarden*, in *Hunner, Germaner, Avarer. Folkvandringstid i Ungern*, Stockholm 1975, pp. 26-32.

BÓNA I., *A l'aube du moyen age. Gépides et Lombards dans le Bassin des Karpates*, Budapest 1976.

BÓNA I., *Der Anbruch des Mittelalters. Gepiden und Langobarden im Karpatenbecken*, Budapest 1976.

BÓNA I., *Neue Langobardenfunde in Ungarn*, in *Problemi seobe naroda u karpatskoj kotlini (Problemi delle migrazioni popolari nel bacino dei Carpazi)*, Novi Sad 1978, pp. 109-115.

BÓNA I., *Die langobardische Besetzung Südpannoniens*, in *Zeitschrift für Ostforschung* – Marburg/Lahn 28, 1979, pp. 393-404.

BÓNA I., *A l'aube du moyen age. Grundzüge der Völkerwanderungszeit in Niederösterreich*, St. Pölten – Vienna, 1979, pp. 36-64.

BÓNA I., *Gépides et Lombards en Hongrie*, in *L'Art des Invasions en Hongrie et en Wallonie*, Morlanwelz – Mariemont 1979, pp. 31-40.

BÓNA I., *Die langobardische Besetzung Südpannoniens*, in *Studien zur Völkerwanderungszeit in Östlichen Mitteleuropa*, Marburg – Lanh 1980, pp. 393- 397.

BÓNA I., *Szentendre - Pannoniatelep*, in *Magyarország Régészeti Topográfiája (Topografia Archeologica dell'Ungheria)* BP.7, Budapest 1986, pp. 281-282.

BÓNA I., *Die Langobarden in Pannonien*, in *Die Langobarden. Von der Unterelbe nach Italien*, Hamburg – Neumünster 1988, pp. 256-287.

BONFANTE G.B., *Latini e Germani in Italia*, Roma 1987.

BORDONA D., *Notas sobre dos códices longobardos*, in "Revista de Archivos Bibliotecas y Museos",43, 1923, pp. 638-650.

BORDENACHE R., *La SS. Trinità di Venosa. Scambi ed influssi architettonici ai tempi dei primi Normanni in Italia*, in "Ephemeris Dacoromana", VII, 1937, pp. 1-76. BORGHI P., *Marmi dell'antico Duomo di Modena*, in "Studi e documenti", R. DSP (MO), n.s., II, 1943, pp. 59-77.

BORLA S., *Trino dalla preistoria al Medioevo - La basilica di S.Michele in Insula*, Trino 1982.

BORSELLINO E., *L'abbazia di S.Pietro in Valle presso Ferentillo*, Spoleto 1974

BORSELLINO E., *L'Abbazia di S.Pietro in Valle di Ferentillo*, in "Benedictina", 21, 1974, pp. 291-299.

BORTOLOTTI P., *Di un antico ambone modenese e di qualche altro patrio avanzo architettonico cristiano*, Modena 1881.

BOUCHER S. – PERDU G. – FEUGERE M., *Bronzes antiques du Musée de la civilisation gallo-romaine a Lyon*, II, Paris 1980.

BOULLOUGH D.A., *Urban Change in Early Mediaeval Italy: the Example of Pavia*, in "Pap.Br.Sch.Rome", 21, 1966.

BOVINI G., *Una sconosciuta figurazione di un pluteo ravennate*, in Atti del I Congresso Internazionale di Studi sull'Alto Medioevo, Spoleto 1952

BOZZONI, C., *Saggi di architettura medievale. La Trinità di Venosa, Il duomo di Atri*, Roma 1979.

BRAUNFELS S.E W., *"Pace del duca Orso". Karl der Grosse. Werk und Wikkung*, cat., Aacen 1965, pp. 367 sgg.

BREGLIA L., *Catalogo delle oreficierie del Museo Nazionale di Napoli*, Roma 1941.

BROGIOLO G.P., *Sirmione. San Salvatore*, in "Notiziario della Soprintendenza Archeologica della Lombardia 1984", Milano 1985.

BROGIOLO G.P., *A proposito di organizzazione urbana nell'alto medioevo*, in "Archeologia medievale", XIV, 1987.

BROGIOLO G.P., *Analisi stratigrafica del S.Salvatore di Brescia*, in "Quaderni dei Musei Civici di Brescia", 1990, pp. 25-39.

BROGIOLO G.P. – LUSUARDI SIENA S. – SESINO P., *Ricerche su Sirmione longobarda*, in "Ricerche di archeologia altomedievale e medievale", 16, 1989.

BRONT L., *Gisulfo: piccola storia di una polemica non ancora esaurita*, in "Quaderni Cividalesi", 1974, pp. 7-23

BRONZINI G.B., *La Puglia e le sue tradizioni in proiezione storica*, in "Archivio storico pugliese 1968", pp. 83-117.

BROZZI M., *L'altare di Ratchis nella sua interpretazione simbologica*, in "La Porta orientale", 9- 10, 1951.

BROZZI M., *Appunti sull'arte barbarica cividalese*, in "Sot la Nape", IX, 1957, p. 10-13.

BROZZI M., *Ritrovamenti archeologici*, in "Memorie Storiche Forogiuliesi", XLIV, 1960-1961, pp. 363- 364.

BROZZI M., *Appunti*, in "M.S.F.", Udine 1960- 1961, p. 364.

BROZZI M., *Das langobardische Gräberfeld von. Salvatore bei Maiano*, in "Jahrbuch des RGZM", 8, 1961, pp. 157-165.

BROZZI M., *Recenti scoperte di tombe longobarde a Cividale del Friuli*, in "Sot la Nape", 2, 1961, pp. 5- 19.

BROZZI M., *Attrezzi di orafo longobardo nel Museo di Cividale*, in "Quaderni della FACE", 23, 1963, pp. 19- 22.

BROZZI M., *I Goti nella Venezia orientale*, in "Aquileia Nostra", 138, 1963, f.3.

BROZZI M., *La più antica necropoli longobarda in Italia*, in TAGLIAFERRI A. (a cura di) *Problemi della civiltà e dell'economia longobarda, scritti in memoria di Gian Piero Bognetti*, Milano 1964, pp. 117-124.

BROZZI M., *Zur Topographie von Cividale im frühen Mittelalter*, in "Jahrbuch des römisch-germanischen Zentralmuseums Mainz", 15, 1968, pp. 134-145.

BROZZI M., *Ritrovamenti longobardi in Friuli*, in "Memorie Storiche Forogiuliesi", XLIX, 1969, pp. 114- 120.

BROZZI M., *La necropoli longobarda "Gallo" in zona Pertica in Cividale del Friuli*, in Atti del Convegno di Studi longobardi, Udine 1970, pp. 95-112.

BROZZI M., *Tombe nobiliari longobarde*, in "Memorie Storiche Forogiuliesi", LI, 1971, pp. 118-129.

BROZZI M., *Monete bizantine in collane longobarde*, in "Rivista Italiana di Numismatica", LXXXIII, 1971, pp. 127-131.

BROZZI M., *La necropoli tardoantica-altomedievale di Firmano (Cividale del Friuli)*, in "Aquileia Nostra", XLII, 1971, coll. 71-100.

BROZZI M., *Strumenti di orafo longobardo*, in "Quaderni Ticinesi", (NAC), 1, 1972, pp. 167-174.

BROZZI M., *Tracce di popolazione romana nel Friuli altomedievale*, in "Sot la Nape", 4, 1972, pp. 39-48.

BROZZI M., *Ricerche sulla zona detta "Valle" in Cividale del Friuli*, in "Atti della Pontifi-

cia Accademia Romana di Archeologia",
45, 1972-1973, pp. 243-258.
BROZZI M., *Nuove ricerche su alcune chiese
alto medioevali di Cividale*, in "Memorie
Storiche Progiuliesi", LIV, 1974, pp. 11-38.
BROZZI M., *Il Ducato longobardo del Friuli*,
Udine 1975.
BROZZI M., *La "tradizione cividalese" sulle
origini del Monastero di S.Maria in Valle*, in
"Memorie Storiche Forogiuliesi", LVI,
1976, pp. 81-92.
BROZZI M., *Oggetti di ornamento dei popoli
alpini in età altomedievale*, in AAAd IX,
*Aquileia e l'arco alpino orientale*, Udine
1976, pp. 505-516.
BROZZI M., *Il sepolcreto longobardo "Cella":
una importante scoperta archeologica di Mi-
chele della Torre alla luce dei suoi mano-
scritti*, in "Forum Iulii", Annuario del Mu-
seo di Cividale, I, 1977, pp. 21-62.
BROZZI M., *Notizie storiche sul Tempietto,
San Giovanni e sulla Gastaldaga = L'archi-
tettura del Tempietto di Cividale* a cura di
H.TORP, in "Institutum Romanum Nor-
vegiae", VII, 1977, pp. 257-261
BROZZI M., *A proposito delle fibule di tipo
Trentino*, in "Quaderni della FACE", LIV,
1979, 11 ff.
BROZZI M., *Il ducato del Friuli*, in *Longobar-
di*, Milano 1980, pp. 19-97.
BROZZI M., *La tomba di Gisulfo: ma vi era
proprio sepolto il primo duca longobardo del
Friuli?*, in "Quaderni Ticinesi", (NAC),
IX, 1980, pp. 325-338.
BROZZI M., *I giornali di scavo del sepolcreto
longobardo "Gallo" di Cividale*, in "Forum
Iulii", Annuario del Museo di Cividale, 5,
1981, pp. 11-27.
BROZZI M., *La valle del Natisone e le conval-
li*, in "Memorie Storiche Forogiuliesi",
LXI, 1981, pp. 51-67.
BROZZI M., *Ancora un anello a sigillo longo-
bardo*, in "Quaderni Ticinesi", (NAC),
XII, 1983, pp. 229-235.
BROZZI M., *Recenti ritrovamenti altomedie-
vali in Friuli depositati al Museo*, in "Forum
Iulii", Annuario del Museo di Cividale, 7,
1983, pp. 21-28.
BROZZI M., *Scoperta di una tomba longobar-
da a Magnano in Riviera*, in "Aquileia No-
stra", LVI, 1985, coll. 413-420.
BROZZI M., *Antichi ritrovamenti longobardi
in Italia*, in "Quaderni Ticinesi", (NAC),
XV, 1986, pp. 243- 248.

BROZZI M., *Anelli preziosi conservati al Mu-
seo di Cividale*, in "Memorie Storiche Foro-
giuliesi", LXVI, 1987, pp. 237-241.
BROZZI M., *Esame dei reperti e cronologia
delle tombe affiorate a Palazzo Ricchieri in
Pordenone*, in "Aquileia Nostra", LVIII,
1987, cc. 227-230.
BROZZI M., *La popolazione romana nel Friu-
li longobardo (VI-VIII sec.)*, Udine 1989.
BROZZI M. – TAGLIAFERRI A., *Contributo al-
lo studio topografico di Cividale longobarda*,
in "Quaderni della FACE", 17, 1958, pp.
19-31.
BROZZI M. – TAGLIAFERRI A., *Una probabile
fondazione monasteriale bizantina a Civida-
le del Friuli*, in "Memorie Storiche Foro-
giuliesi", XLIII, 1959, pp. 241-250
BROZZI M. – TAGLIAFERRI A., *Capitelli bar-
barici. Arte altomedioevale nel territorio
bresciano*, Cividale 1959- 1960.
BROZZI M. – TAGLIAFERRI A., *Arte longobar-
da*, I, La scultura figurativa su marmo, Civi-
dale 1960.
BROZZI M. – TAGLIAFERRI A., *Arte longobar-
da. 2, La scultura figurativa su metallo*, Civi-
dale 1961.
BRUCKNER W., *Die sprache der Langobar-
den*, Strassburg 1895.
BRÜHL C.R., *Das Palatium von Pavia und di
Honorantiae civitatis Papiae*, in Atti del IV
Congresso Internazionale di Studi sull'Alto
Medioevo, Spoleto 1969.
BURNAND M.CL., *Les artisans dans le royau-
me lombard*, in "Arte lombarda", 4, 1959,
pp. 13 sgg.
BUSCH R., *Die Langobarden-Eintritt und
Untergang in der Geschichte: Die Langobar-
den Von der Unterelbe nach Italien*, Ham-
burg 1988.
CABANOT J., *Aux origines de la sculpture ro-
mane: contribution a l'étude d'un type de
chapiteaux du XI siécle*, in *Romanico pada-
no, Romanico europeo* (Parma 1977), Par-
ma 1982, pp. 351-361.
CABANOT J., *Les debuts de la sculpture roma-
ne dans le Sud-Ouest de la France*, Pargi
1987.
CAGIANO DE AZEVEDO M., *Admiranda Pala-
tia*, in "Bollettino del Centro Studi Storici
Archeologici", 14,1959.
CAGIANO DE AZEVEDO M., *I palazzi tardo an-
tichi e altomedievali*, in Atti del XVI Con-
gresso di Storia dell'Architettura, Atene
1969.

CAGIANO DE AZEVEDO M., *Gli edifici men-
zionati da Paolo Diacono nella Historia Lan-
gobardorum*, in Atti del Convegno di Studi
Longobardi. Udine-Cividale del Friuli
1969, Udine 1970.
CAGIANO DE AZEVEDO M., *Milano da S.Am-
brogio a Desiderio*, in "Not. dal Chiostro
del Monastero Maggiore", 2, (1969) 1971.
CAGIANO DE AZEVEDO M., *Esistono una ar-
chitettura e una urbanistica longobarde?*, in
Atti del Convegno Internazionale sul tema:
"La civiltà dei Longobardi in Europa". Ro-
ma-Cividale del Friuli 1971, Accademia na-
zionale dei Lincei anno CCCLXXI, Roma
1974.
CAGIANO DE AZEVEDO M., *Considerazioni
sulla cosiddetta "Foresteria" di Venosa*, in
"Vetera Christianorum", XIII, 1976, pp.
367-374.
CAGIANO DE AZEVEDO M., *Il pluteo di
S.Gregorio*, in *La basilica di S.Gregorio
Maggiore in Spoleto*, Spoleto 1979, pp. 51-
55.
CAGIATI M., *La zecca di Benevento*, Milano
1916- 1917 (da RIN 1915-1916).
CAGIATI M., *I tipi monetali della zecca di Sa-
lerno: Atlante prezzario*, Caserta 1925.
CALDERINI C., *Il palazzo di Liutprando a
Corteolona*, in *Contributi dell'Istituto di Ar-
cheologia dell'Università Cattolica*, Milano
1975.
CALVI G.P., *Ricerche sui resti preromanici di
S.M. delle Cacce in Pavia*, in "Atti del IV
Congresso Internazionale di Studi sull'Alto
Medioevo, Spoleto 1968, pp. 329-333.
CALVI M.C., *I vetri romani del Museo di
Aquileia*, Montebelluna 1968.
CAMPI L., *Ripostiglio di bronzi arcaici rinve-
nuti al bosco della Pozza nel terreno di Mez-
zocorona*, in "Archivio Trentino", 10, 1891,
pp. 241-258.
CAMPI L., in "Annuario della Società degli
Alpini Tridentini", 16, 1891-92, 28 ff.
CANALE G.C., *Strutture architettoniche nor-
manne in Sicilia*, Palermo 1959.
CANTINO WATAGHIN G., *Monasteri di età
longobarda: spunti per una ricerca*, in "Corsi
di cultura sull'arte bizantina e ravennate",
36, 1984, pp. 81 sgg.
CAPITANI D'ARZAGO A., *La chiesa romanica
di S. Maria d'Aurona in Milano, da una pla-
nimetria inedita del secolo XVI*, in "Ar-
chivio Storico Lombardo", IX, 1944,
pp. 3-66.

CAPPELLI R., *Studio sulle monete della zecca di Salerno*, Roma 1972.

CAPPELLI R., *Ancora sulla cronologia della monetazione salernitana*, in "Bollettino Circ.Num. Napoletano", 61, (1976) 1980, pp. 25-29

CARAMEL L., *Dalle testimonianze paleocristiane al Mille*, in CARAMEL L. – MIRABELLA ROBERTI M., *Storia di Monza e della Brianza*, IV, I, Milano 1976.

CARBONARA G., *Iussu Desiderii. Montecassino e l'architettura campano-abruzzese nell'undicesimo secolo*, Roma 1979.

CARDUCCI C., *Un insediamento "barbarico" presso il santuario di Belmonte nel Canavese*, in Atti del Centro Studi e Documentazione sull'Italia Romana, VII, Milano 1975-1976, pp. 89-104.

CARLETTI C., *Iscrizioni murali*, in AA.VV., *Il Santuario di S.Michele sul Gargano dal VI al IX secolo. Contributo alla storia della longobardia meridionale*, Bari 1980, pp. 7-179.

CARLETTI C., *Graffiti di Trani*, in "Vetera Christianorum", 25, 1988, pp. 585-604.

CARRETTA M.C., *Il catalogo del vasellame bronzeo italiano altomedievale*, in "Ricerche di archeologia altomedievale e medievale", IV, Firenze 1982, pp. 9-126.

CASARTELLI NOVELLI S., *Confini e bottega "provinciale" delle Marittime nel divenire della scultura longobarda dai primi del secolo VIII all'anno 775*, in "Storia dell'Arte", 32, 1978, pp. 11-22.

CASARTELII NOVELLI S., *Nota sulla scultura*, in *I Longobardi e la Lombardia*, Milano 1978, pp. 75- 84.

CASSANELLI R., *Paolo Diacono, Storia dei Longobardi*, Milano 1985.

CASSANELLI R., *Materiali lapidei a Milano in età longobarda*, in BERTELLI C. (a cura di), *Milano, una capitale da Ambrogio ai Carolingi*, Milano 1987, pp. 247- 254.

*catalogo della mostra Modena dalle origini all'anno Mille*, Modena 1989.

CATTANEO R., *L'architettura in Italia dal secolo VI al Mille circa*, Venezia 1889.

CAUSA R., *Il nuovo ordinamento della collezione d'arte medievale e moderna del Museo Campano di Capua*, in "Bollettino d'Arte", XXXI, 1953, pp. 348-355.

CAVALLO G., *Per l'origine e la data del Cod. Matrit. 413 delle Leges Langobardorum*, in *Studi di storia dell'Arte in memoria di Mario Rotili*, Napoli 1984, pp. 135- 142.

CECCHELLI C., *I Monumenti del Friuli dal sec. IV al XII*. I.Cividale, Milano-Roma 1943.

CECCHELLI C., *Osservazioni sull'arte barbarica in Italia*, in Atti del I Congresso Internazionale di Studi Longobardi, Spoleto 1952, pp. 137-151.

CECCHELLI C., *Modi orientali e occidentali nell'arte del secolo VII in occidente*, in *Caratteri del secolo VII in Occidente*, Spoleto 1954.

CECCHELLI C., *Modi orientali e occidentali nell'arte del VII secolo in Italia*, in *Caratteri del secolo VII in Italia, Settimana di Studio del Centro Italiano di Studi sull'Alto Medioevo. Spoleto 1957*, Spoleto 1958, pp. 371-426.

CECCHI E., *Su taluni marmi altomedievali nel Lapidario del Duomo di Modena: ipotesi preliminare e saggio d'analisi*, in Atti del IV Congresso Internazionale di Studi sull'Alto Medioevo, Spoleto 1969, pp. 353-367.

CERVINKA J.L., *Germani na Morave*, "Anthropologie 14", 1936.

*Chartae Latinae Antiquiores*, a cura di A.Bruckner R.Marichal, A.Petrucci, I.O.Tiader,v.XXIII: Italy IV,Zurigo 1985.

*Chartae Latinae Antiquiores*, a cura di R. Marichal, J.O. Tjäder, G.Cavallo, F.Magistrale, v.XXVIII, Zurigo 1988.

CHIERICI G., *La basilichetta di Prata*, in "Bollettino d'Arte del Ministero della P.I.", XXXV, 1931, pp.41-42.

CHIERICI G., *Note sull'architettura della contea longobarda di Capua*, in "Bollettino d'Arte", XXVII, 1934, pp. 543-553.

CHIERICI G., *Il battistero di Lomello*, "in Atti della Pontificia Accademia Romana di Archeologia", VII, 1940-1941, pp. 127-137.

CHIERICI G., *La chiesa di S. Satiro a Milano*, Milano 1942.

CHIERICI G., *L'architettura nella Longobardia del Sud*, in Atti del I Congresso Internazionale di Studi Longobardi. Spoleto 1951, Spoleto 1952, pp. 223-226.

CHIERICI G., *Cimitile. La seconda fase dei lavori intorno alle basiliche*, in Atti del III Congresso di Studi sull'Alto Medioevo. Benevento-Montevergine-Salerno-Amalfi 1956, Spoleto 1959, pp. 125-137.

CHIERICI G., *Note sulla architettura della contea longobarda di Capua*, in "Bollettino d'Arte", 27, 1963.

CHIERICI S., *Il Piemonte (Italia Romanica)*, Milano 1979, pp. 240-241.

CIELO L.R., *Decorazione a incavi geometrizzanti nell'area longobarda meridionale*, in "Napoli Nobilissima", XVII, 1978, V, pp. 174-186.

CIELO L.R., *Monumenti romanici a S.Agata dei Goti*, Roma 1980.

CIURLETTI G., *in Restauri e aquisizioni 1973-1978*, cat., Trento 1978, pp. 58,61 sgg.

CIURLETTI G., *in Atti del VI Congresso Internazionale di Studi sull'Alto Medioevo. Milano 1978*, Spoleto 1980.

CIURLETTI G., *Civezzano*, in "Reallexikon der Germanischen Alterstumkunde", II, 1982, p. 1 sgg.

CIZMAR M. – GEISLEROVÁ K. – RAKOVSKY I., *The contribution of Salvage Excavations to the Evidence of the Migration Period in Moravia*, in *Nouvelles archéologiques dans la République Socialiste Tchéque*, Prague-Brno 1981.

CLAUSSE G., *Les marbries romains et le mobilier presbytérial*, Paris 1987.

COLETTI L., *Il Tempietto di Cividale*, Roma 1952.

CONTI P.M., *Genesi, fisionomia e ordinamento del ducato di Spoleto*, in "Spoletum", XVII, 1975.

CONTI P.M., *Duchi di Benevento e regno longobardo nei secoli VI e VII*, "Annali dell'Istituto Italiano per gli Studi Storici", Napoli 1981.

CONTI P.M., *Il ducato di Spoleto e la storia istituzionale dei Longobardi*, Spoleto 1982.

CORDIÈ C., *I maestri comacini (impresari costruttori e non comensi)*, con una postilla di MASTRELLI C.A., in "Ann.Pisa", 31, 1962, p. 151 sgg.

CORSI P., *La spedizione italiana di Costante II*, Bologna 1983.

COSTANZA L., *Chiesa di S.Pietro in Mavino*, in "Arte Lombarda", 3, 1958, p. 130 sgg.

CROSETTO A., *Una necropoli longobarda presso Aqui Terme*, in "Quaderni della Soprintendenza Archeologica del Piemonte", 6, 1987, pp. 191-203.

CROWFOOT E. – CHADWICK HAWKES S., *Early Anglo-Saxon gold braids*, in "Medieval Archeology", XI, 1967, pp. 42- 86.

CRACCO RUGGINI L., *Monza imperiale e regia*, in Atti del IV Congresso Internazionale di Studi sull'Alto Medioevo. Pavia 1967, Spoleto 1969.

CREMA L., *Recenti scoperte nella chiesa di S. Giovanni in Conca*, in *Arte nell'Alto Medioevo nella regione alpina*, Actes du III Congres International pour l'Etude du Haut Moyen age. Schweitz 1951, Olten 1954.

CUSCITO G., *Testimonianze epigrafiche sullo scisma tricapitolino*, in "Rivista di Archeologia Cristiana", 53, 1977, pp. 238-244.

DA LISCA A., *L'antica Pieve del Castello di Montecchia di Crosara e l'epigrafe del conte Uberto*, in "La Valle d'Alpone", 10, 1928.

DA LISCA A., *La chiesa di S.Maria Maggiore a Gazzo Veronese*, Verona 1941.

DALLA BARBA BRUSIN D. – LORENZONI G., *L'arte del patriarcato di Aquileia*, Padova 1968.

DAL RI L. – PIVA G., in *La regione Trentino Alto Adige del Medioevo*, Atti dell'Accademia Roveretana degli Agitati. Cogresso di Rovereto 1986, 1987, p. 278 sgg.

DAL RI L. – ROSSI G., *Antichi sarcofagi cristiani a Mezzocorona nel Trentino*, in *Kunst und Kirche in Tirol. Festschrift f.K.Wolfsgruber*, 1987, p. 19 sgg.

D'ANCONA P. – WITTGENS F. – CATTANEO I., *L'arte italiana*, I, Firenze 1934.

D'ANGELA C., *A proposito dei ritrovamenti "longobardi" di Trani*, in "Archeologia Medievale", XX, 5, 1978.

D'ANGELA C., *Gli Scavi nel Santuario*, in AA.VV., Il Santuario di San Michele sul Gargano dal VI al IX secolo. Contributo alla storia della Langobardia meridionale, Bari 1980, pp. 353-427.

D'ANGELA G., *Note sulle origini della chiesa milanese di S.Giovanni in Conca*, in Atti del X Congresso Internazionale di Studi sull'Alto Medioevo. Milano 1983, Spoleto 1986, pp. 385-402.

DAREMBERG CH. – SAGLIO E., *Dictionnaire des antiquités grecqes et romaines*, I-IX, Paris 1877-1919.

DAVID M., *S.Giovanni in Conca*, in "Milano Romana", 3, 1982.

DAVIS WEYER C., *Müstair, Milano e l'Italia Carolingia*, in BERTELLI C. (a cura di), *Il Millennio ambrosiano. Milano una capitale da Ambrogio ai Carolingi*, 1987, pp. 202-237.

DE ANGELIS D'OSSAT G., *I primitivi insediamenti monastici e l'origine dei chiostri*, in AA.VV., *L'architecture monastique pendant l'Haut Moyen Age*, Poitiers 1961.

DE BAYE J., *Croix lombardes trouvée en Italie*, in "Gazete archéologique", 1988, pp. 2-17.

DE BRUYNE D., *Les notes liturgiques du Codex Forojuliensis*, in "Revue Benedectine", 30, 1913, pp. 208- 218.

DE FRANCOVICH G., *Arte carolingia e ottoniana in Lombardia*, in "Röm. Jahib f. Kstgesch", VI, 1945.

DE FRANCOVICH G., *Il problema della scultura cosiddetta "longobarda"*, in Atti del I Congresso Internazionale di Studi Longobardi, Spoleto 1952.

DE FRANCOVICH G., *Il ciclo pittorico della chiesa di S.Giovanni a Münster*, in "Arte Lombarda", II, 1956.

DE FRANCOVICH G., *Il problema cronologico degli stucchi di S.Maria in Valle di Cividale*, in *Stucchi e mosaici altomedioevali*, Milano 1962, pp. 65-85.

DEGRASSI N., *Un prezioso cimelio dell'alto medioevo: la sella plicatilis di Pavia*, in Atti del I Congresso Internazionale di Studi Longobardi, Spoleto 1952.

DE GRÜNEISEN W., *Sainte-Marie-Antique*, Roma 1911

DEICHMANN F.W., *Die Entstehungszeit von Salvator-Kirche und Clitummustempel bei Spoleto*, in "Mitteilungen d. deutschen archäolog. Instituts", 58, Roma 1943, pp. 106-148.

DELLA TORRE R., *L'abbazia di Sesto in Sylvis*, Trieste 1979.

DELOGU P., *Sulla datazione di alcuni oggetti in metallo prezioso dei sepolcreti longobardi in Italia*, in *La Civiltà dei Longobardi in Europa*, Roma 1974, pp. 157-183.

DELOGU P., *Mito di una città meridionale*, Napoli 1977.

DELOGU P., *Il regno longobardo*, in *Storia d'Italia*, Torino (UTET) 1980, I, p. 3 sgg.

DEL TORRE L., *Lettera intorno alcune antichità cristiane scoperte nella Città del Friuli*, in *Raccolta di opuscoli scientifici e filologici*, tomo 47, Venezia 1752, pp. 1-63.

DE MARCHI P.M., *Goti, Alamanni, Longobardi al Museo Archeologico di Milano*, Milano 1984, 2.

DE MARCHI P.M., *Catalogo dei materiali altomedioevali delle Civiche raccolte archeologiche di Milano*, in "Notizie dal chiostro del Monastero Maggiore", supplemento IV, 1988.

DE MARCHI P.M. – CINI S., *I reperti altome-*

dioevali nel Civico Museo Archeologico di Bergamo, Bergamo 1988.

DE MARCO M., *Fiesole. Museo Archeologico e scavi*, 1981.

DE RINALDIS A., *Senise. Monili d'oro di età barbarica*, in "Notizie degli scavi di antichità", 1916, pp. 329-332.

DE RUBEIS B.M., *Munumenta Ecclesiae Aquileiensis*, Argentinae 1740.

DIE LANGOBARDEN. *In Germanen, Hunnen und Awaren. Schätze der Volkerwanderungszeit*, Nurberg-Frankfurt am Mayn 1987, pp. 124-125.

DI RESTA I., *Il palazzo Fieramosca a Capua*, in "Napoli Nobilissima", IX, 1970, pp. 53-60.

DI RESTA I., *Il doppio livello nella chiesa longobarda di San Giovanni in corte e l'area palaziale capuana*, "Archeologia medievale", VII, 1980, pp. 557- 576.

DI RESTA I., *Capua Medievale*, Napoli 1983.

DONATI P.A., *Mendrisio*, in *I Longobardi e la Lombardia*, cat., Milano 1978, p. 167.

DONATI P.A., *Ritrovamenti dell'Alto Medio Evo a S.Pietro di Stabio*, in "Quaderni ticinesi – Numismatica e Antichità classiche", 5, 1986, pp. 313-330.

D'ONOFRIO M., *La cattedrale di Caserta Vecchia*, Roma 1974.

D'ONOFRIO M. – PACE V., *Italia romanica. La Campania*, Milano 1981.

FARIOLI CAMPANATI R., *La cultura artistica nelle regioni bizantine d'Italia dal VI all'XI secolo*, in AA.VV., *I Bizantini in Italia*, Milano 1982, pp 137-426.

FATUCCHI A., *La diocesi di Arezzo. Corpus della scultura altomedioevale*, IX, Spoleto 1980.

FEDERICI V., *Chronicon Vulturnense del monaco Giovanni*, Roma 1925-38.

FELLETTI MAJ B., *Problemi dell'Alto Medioevo*, in "Commentari", II-III, 1963.

FETTICH N., "BMRV", 1984, pp. 89-91.

FILLITZ H., *Die Spätphase des Langobardischen Stiles Studien zum oberitalienischen Relief des 10. Jahrhundert*, in "Jahrbuch der Künsthistorischensammlungen in Wien", 1958.

FINGERLIN G., *Eine Schnalle Mediterraner Form aus dem Reihengräberfeld Güttingen, Ldkrs.Konstanz*, in "Badische Fundberichte", 23, 1967, pp. 159-184

FIORIO M.T. (a cura di), *Le chiese di Milano*, Milano 1985.

FORNI C., *Gli aratri dell'Europa antica, la loro terminologia e il problema della diffusione della cultura celtica a nord e a sud delle Alpi*, in *Popoli e facies culturali celtiche a nord e a sud delle Alpi dal V al I secolo a.C.* Atti del Colloquio Internazionale Milano 14-16 novembre 1980, Milano 1983, pp. 76-79.

FONSECA G.D., *Longobardia minore e Longobardi nell'Italia meridionale*, in AA.VV., *Magistra Barbaritas*, Milano 1984.

FRANCHI DELL'ORTO L., *Il ripostiglio di Montepagano con elmo ostrogoto*, in AA.VV., *La Valle del Medio e Basso Vomano, Documenti dell'Abruzzo Teramano*, II, Roma 1935, pp. 251-259.

FRIESINGER H., *Die Langobarden in Österreich*, pp. 55-62.

FUCHS S., *Die langobardischen Goldblattkreuze aus der Zone südwärts der Alpen*, Berlin 1938.

FUCHS S., *La suppellettile rinvenuta nelle tombe della necropoli di S.Giovanni a Cividale*, in "Memorie Storiche Forogiuliesi", XXXIX, 1943-1951, pp. 1-13.

FUCHS S. – WERNER J., *Die langobardischen Fibeln aus Italien*, Berlin 1950.

FUMAGALLI A., *Codice diplomatico Sant'Ambrosiano delle carte dell'ottavo e nono secolo*, Milano 1805.

FURLAN I., *L'abbazia di Sesto al Reghena*, Milano 1968.

GABBRIELLI G.M., *I sarcofagi paleocristiani e altomedievali delle Marche*, Ravenna 1961, pp. 81-84.

GABERSCEK C., *La decorazione a stucco del Tempietto longobardo di Cividale*, in "Quaderni della FACE", 40, 1972, pp. 27-37.

GABERSCEK C., *L'"urna" di S.Anastasia di Sesto al Reghena e la rinascenza liutprandea*, in Scritti in memoria di P.L.Zovatto, Milano 1972, pp. 109-115.

GABERSCEK C., *La scultura altomedievale in Friuli e in Lombardia*, in "Aquileia e Milano. Antichità Altoadriatiche", IV, 1973.

GABERSCEK C., *La scultura altomedievale in Friuli e nelle regioni alpine*, in "Antichità Altoadriatiche", IX, 1976, pp. 467-487.

GABERSCEK C., *La scultura dell'Alto Medioevo a Grado*, in "Antichità Altoadriatiche", XVII, 1980, pp. 381-399.

GABERSCEK C., *L'alto Medioevo*, in La scultura nel Friuli-Venezia Giulia, I, Pordenone 1988, pp. 189-259.

GABORIT J.R., *Les chapiteaux de Capoue, Contribution a l'étude de la sculpture préromane en Italie du Sud*, in "Bulletin Archéologique du Comité des travaux Historiques et Scientifiques", 4, 1968, pp. 19-36.

GAITZSCH W., *Römische Werkzeuge*, Weiblingen 1978.

GAITZSCH W., *Siserne römische Werkzeuge*, "BAR Intenational Series", 1978, I-II, Oxford 1980.

GAITZSCH W., *Ergologische Bemerkungen zum Hortfund im Königsforst und zu verwandten römischen Metalldepots*, in "Bonner Jahrbücher", 148, pp. 379 sgg.

GALASSI G., *Roma o Bisanzio*, Roma 1953.

GALLI E., *Nuovi materiali barbarici dell'Italia Centrale*, in "Atti della Pontificia Accademia Romana di Archeologia, serie III, Memorie", v.VI, 1942, pp. 33-34.

GAMILLSCHEG E., *Romania Germanica*, Bd.II, Leipzig 1935.

GARBER J., *Die Karolingische St.Benedikttirche in Mals*, "Zeitschrift des Ferdinandeums", LIX, 1915.

GARZYA ROMANO C., *Italia romanica. La Basilicata*, la Calabria, Milano 1988.

GASPARETTO A., *Matrici e aspetti della vetreria Veneziana e veneta medievale*, in "Journal of glass studies", 21, 1979, pp. 76-97.

GASPARRI S., *I duchi longobardi*, Roma 1978.

GASPARRI S., *Pavia Longobarda*, in Storia di Pavia, II, Pavia 1987, pp. 19 sgg.

GEMITO B., *I materiali della necropoli*, in "Conoscenza", 4, 1988, p.54.

GEROLA, *Gli affreschi di Naturno*, in "Dedalo", 4, 1925, pp. 415-440.

GEROMETTA T., *L'abbazia Benedettina di S.Maria in Sylvis in Sesto al Reghena*, Portugraro 1957.

GIORGETTI D., *Umbria*, Roma 1984.

GIOSEFFI D., *Cividale e Castelseprio*, in Aquileia e Milano, "AAAd. IV", Udine 1973, pp. 365-381.

GIOSEFFI D., *Le componenti islamiche dell'arte altomedievale in Occidente*, in "Aquileia e l'Africa. Antichità Altoadriatiche", V, 1974, pp. 337-351.

GIOSEFFI D., *Scultura altomedievale in Friuli*, Torino 1977.

GIOSEFFI D., *Storia della pittura dal IV al XX secolo. I. Dal IV all'XI secolo*, Novara 1983.

GIOVAGNOLI E., *Il tesoro eucaristico di Ca-*

noscio, in "Ricerche di Storia e Arte Cristiana Umbra", 1940, pp. 3-47.

GIOVANNINI A., *Schede*, in AA.VV., *Longobardi a Romans d'Isonzo. Itinerario attraverso le tombe altomedioevali*, cat., Feletto Umberto 1989.

GIUNTELLA A.M., *Il suburbio di Spoleto: note per una topografia nell'alto medioevo*, in "Ducato II, 1985.

GÖMÖRI J., *Fertőszentmiklós*, Veszkény, in *Germanen, Hunnen, Awaren. Schätzen der Wölkerwanderungszeit*, Nürnberg 1987, pp. 578-580.

GÖMÖRI J., *Hegykó, Veszkény*, in *Die Langobarden. Von der Unterelbe nach Italien*, Hamburg- Neumünster 1988, pp. 292-295.

GRABAR A., *Essay sur l'art des Langobardes in Italie*, in La civiltà dei Longobardi in Europa, Accademia Nazionale dei Lincei, Roma 1974, pp. 209-239.

GRAY N., *Dark Age Figure sculpture in Italy*, in "Burlington Magazine", LXVII, 1935, pp. 191-202.

GRAY N., *The Paleography of Latin Inscriptions in the Eighth and Tenth centuries in Italy*, in "Papers of the British School at Rome", 16, 1948, pp. 38-162.

GRELLE A., *Scultura campana del secolo XI. I rilievi del duomo di Aversa*, in "Napoli Nobilissima", IV, 1964, pp. 157-173.

GRELLE IUSCO A. (a cura di), *Arte in Basilicata, Rinvenimenti e restauri*, Matera 1981.

GRIERSON P., *The silver coinage of the Lombards*, "Arch.St.Lombardo", 6, 1956, pp. 130-147.

GRIERSON P., *The salernitan coinage of Gisulf II (1052-1077) and Robert Guiscard (1077-1085)*, "Papers Br.Sc.Rome", 24, 1956, pp. 37-59.

GRIERSON P., *La cronologia della monetazione salernitana nel secolo XI*, in "RIN", 74, 1972, pp. 153-165.

GRILLANTINI C., *Cimelii nella cattedrale di S. Leopardo in Osimo*, in Istituzioni e società nell' Alto Medioevo marchigiano, (Ancona 1981), in "Atti e memorie – Deputazione Storia Patria per le Marche", I, 1983, pp. 443-451.

GRION G., *Guida storica di Cividale e del suo Distretto*, Cividale 1899.

GSCHWANTLER O., *Formen langobardischer mündlicher Überlieferung*, in "Jahrbuch für internationale Germanistk", XI, 1, 1979.

GUIDOBALDI F. – GUIGLIA GUIDOBALDI A.,

*Pavimenti marmorei dal IV al IX secolo,* Città del Vaticano 1983.

HAASE H.F., *Index lectionum in Universitate Vratislaviensi,* Vratislaviae 1805.

HAHN W., in "Numismatica Labacensis", 1988, pp. 317-321.

HAMPEL J., *Alterthümer des Frühen Mittelalters in Hungarn I-III,* Braunschweig 1905.

HARTMANN L.M., *Geschicthe Italiens im Mittelalter,* rist.Hildesheim, 1969, II, pp. 34 sgg.

HASELOFF A., *La scultura preromanica in Italia,* Bologna 1930.

HASELOFF A., *Die vorromanische Plastik in Italien,* Firenze 1930.

HASELOFF G., *Die langobardischen Goldblattkereuze,* in "Jahrbuch des RGZM", 3, 1956, p. 143-163.

HASELOFF G., *Der germanische Thierstil. Seine Anfänge und der Beitrag der Langobarden,* in *La civiltà dei Longobardi in Europa,* Roma 1974, pp. 362-386.

HELLMANN M., *Bemergungen zum Evangelier von Cividale,* in *Scritti in onore di F. Posch,* Graz 1981, pp. 305-311.

HERBERT R.L., *Two Reliefs from Nola,* in "Bulletin Yale University Art Gallery", 34, 1974, pp. 6-13.

HERKLOTZ I., *Die sogenannte Foresteria der Abtei--kirche zu Venosa,* in Atti del Convegno su Roberto il Guiscardo. Potenza-Venosa 1985, in corso di stampa.

HERZIG E., *Die langobardischen Fragmente in der Abtei S. Pietro in Ferentillo,* in "Römische Quartalschrift", XX, 1906, pp. 49 sgg.

HESSEN O.VON, *I ritrovamenti barbarici nelle collezioni civiche veronesi del Museo di Castelvecchio,* 1968.

HESSEN O.VON, *Primo contributo all'archeologia longobarda in Toscana. Le necropoli,* Firenze 1971.

HESSEN O.VON, *Die Langobardischen Funde aus dem Gräberfeld von Testona (Moncalierei-Piemont),* in "Memorie dell'Accademia delle Scienze di Torino. Classe Scienze morali, storiche e filologiche", Serie IV, n.23.

HESSEN O.VON, *Byzantinische Schnallen aus Sardinien im Museo Archeologico zu Turin,* in *Studien zur Vor-und Fruhgeschichtlichen Archäologie,* München 1974, pp. 545-557.

HESSEN O.VON, *Die langobardische Keramik aus Italien,* Wiesbaden 1968.

HESSEN O.VON, *Nuovi ritrovamenti longobardi in Italia,* in *La civiltà dei Longobardi in Europa,* Roma 1974, pp. 387-405.

HESSEN O.VON, *Secondo contributo all'archeologia longobarda in Toscana,* in "Accademia Toscana di Scienze e Lettere La Colombaria. Studi", 41, 1975.

HESSEN O.VON, *Langobardische Goldblattkreuze aus Italien,* in *Die Goldblattkreuze des Frühen Mittelalter,* Bühl-Baden 1975, pp. 113-122.

HESSEN O.VON, *Cultura materiale presso i Longobardi,* in AA.VV., *I Longobardi e la Lombardia,* Milano 1978, pp. 261-267.

HESSEN O.VON, *Considerazioni sull'anello a sigillo di Rodchis proveniente dalla tomba n.2 del cimitero Longobardo di Trezzo sull'Adda,* in "Quaderni Ticinesi" (NAC), VII, 1978, pp. 267-273.

HESSEN O.VON, *Alcuni aspetti della cronologia archeologica riguardanti i Longobardi in Italia,* in Atti del VI Congresso Internazionale di Studi sull'Alto Medioevo. Milano 1978, Spoleto 1980, pp. 123-130.

HESSEN O.VON, *I ritrovamenti longobardi,* in "Lo specchio del Bargello", V, Firenze.

HESSEN O.VON – PERONI A., *Die Langobarden in Pannonien und Italien,* in ROTH H., *Kunst der Volkerwanderungszeit* ("Propilaen der Kunstgeschichte" Suppl.IV), Berlin 1979, pp. 164-179.

HODGES R. – MITCHELL J., *San Vincenzo al Volturno. The Archaeology, Art and Territory of an Early Medieval Monastery,* "BAR", International Series 252, Oxford 1985.

HORVAT T., *Die avarischen Gräberfelder von Üllő und Kiskórős,* in "Archaeologia Hungarica", bd. XIX, Budapest 1935.

HUBERT J., *La "cripte" de Saint-Laurent de Grenoble et l'art du Sud-est de la Gaule au debut de l'epoque carolingienne,* in *Arte del primo millennio,* Torino 1953, pp. 327 sgg.

HUDSON P. – LA ROCCA HUDSON C., *Lombard Immigration and its Effects on the North Italian Rural and Urban Settlement,* in MALONE C. – STODDARD S. (Hrsg), "Papers in Italian Archaeology IV", 4. British Archaeological Reports, Internat.Ser. 246, 1985, pp. 225-246.

JANIN R., *Les sanctuaires byzantins de Saint Michel,* in *Echos d'Orient,* 1934, pp. 38-50.

JARNUT J., *Prosopographische...Studien zum longobardenreich in Italien,* Bonn 1972.

JARNUT J., *Geschichthe der Langobarden,* Stuttgart 1982, pp. 17-26.

JULLIAN R., *L'eveil de la sculpture italienne,* Parigi 1945.

KALBY G., *La cripta eremitica di Olevano sul Tusciano (I),* in "Napoli Nobilissima", III, 1963-1964, pp. 205-227.

KALBY G., *La cripta eremitica di Olevano sul Tusciano (II),* in "Napoli Nobilissima", IV, 1964-1965, pp. 22-41.

KAUTZSCH R., *Die Römische Schmuckkunst in Stein vom 6 bis zum 10 Jahrhundert,* in "Römisches Jarhrbuch für Kunstgeschichte", III, 1939, pp. 1-73.

KAUTZSCH R., *Die Langobardische Schmuckkunst in Oberitalien,* in "Römisches Für Kunstgeschichte", 1941, pp. 3-48.

KINSLEY PORTER A., *Lombard Architecture,* Yale 1917, 3, pp. 423-424.

KISS A. – NEMÉSKERI J., *Das langobardische gräberfeld von Mohács,* in "Janus Pannonius Múzeum Évkönyve" (Annali del Museo Janus Pannonius), t.I-V, Pécs 1964, pp. 95-127.

KISS G. – SOMOGYI P., *Awarische Gräberfelder in Komitat Tolna,* in "Dissertationes Pannonicae", 2, 1984.

KLASS M.P., *The chapel of S.Zeno in S.Prassede in Rome,* Bryn Maur – Penn., 1972.

KLOOS R.M., *Zum Stil der Langobardischen Steininschriften des achten Yahrhunderts,* in Atti del IV Congresso Internazionale di Studi sull'Alto Medioevo, Spoleto 1980, pp. 169-182.

KOCH U., *Das Rei-hengräberfeld von Schretzheim Bayerisch-Schwaben,* in "Germanische den Kmädenkmäler der völKer-wanderungszeit", S.A., 13, Berlin 1977.

KOS P., *Neue langobardische Viertelsiliquen,* "Germania", 59/1, 1981, pp. 97-103.

KOVRIG I., *Contribution au probléme de l'occupation de la Hongrie par les Avars,* in "Acta Archaeologica Accademiae Scientiarum Hungaricae", VI, 1955.

KRAUTHEIMER R., *Architettura paleocristiana e bizantina,* Torino 1986.

KÜHN H., *Die Fibeln vom Trientiner Typ,* in "Analecta Archaeologica". Festschr. f.F. Fremersdorf, 1960, 123 ff.und 129 n.1 und 3.

KURNATOWSKI S. – TABACZYNSKA E. – TABACZNSKI S., *Gli scavi a Castelseprio nel 1962,* in "Rassegna Gallaratese di Storia e

Arte", XXIV, 3, 1965 e XXVII, 1968.

KURZE W., *Codex diplomaticus Amiatinus. Urkundenbuch der Abtei S.Salvatore am Montamiata*, I, Tübingen 1974.

KURZE W., *La lamina di Agilulfo: usurpazione o diritto?*, in Atti del VI Congresso Nazionale di Studi sull'Alto Medioevo. Milano 1978, Spoleto 1980.

LAFAURIE J., *Trésor de monnaies lombardes trouvé a Linquizetta (Corse)*, "Bul.Soc.Fr.Num.", 22, 1967, pp. 123-125.

LAMY LASSALLE C., *Sanctuaires consacrés à Saint Michel en France des origines à la fin du IXeme siécle*, in AA.VV., *Millénaire monastique du Mont Saint Michel*, v.III, Paris 1971, pp. 113-125.

LANGE' S., *Preliminari al complesso monumentale fortificato della Torba (Castelseprio)*, in "Castellum", 5, 1967, pp. 33-48.

LAVAGNINO E., *L'arte medievale*, Torino 1936.

LAVAGNINO E., *L'arte medievale*, Torino 1960.

LAVERMICOCCA N., *Gli insediamenti rupestri del territorio di Monopoli*, in "Corpus degli insediamenti medievali della Puglia, della Lucania e della Calabria",I, Roma 1977, pp. 17-18,

LEUBE A., *Die Langobarden*, in Die Germanen. Ein Handbuch,Bd.2, Berlin 1983, pp. 584-595

LIPPERT A., *Zwei Fibelformen der späten Ostgotenzeit im Trentino*, in "Mitteilungen der Anthropologischen Gesellschaft, Wien 1970, 100, 177 ff und 175.

L'ORANGE H.P., *L'originaria decorazione del tempietto cividalese*, in Atti del II Congresso Internazionale di Studi sull'Alto Medioevo, Spoleto 1953, pp.95- 113.

L'ORANGE H.P., *Il tempietto di Cividale e l'arte longobarda alla metà dell'VIII secolo*, in "Atti dell'Accademia dei Lincei", 189, 1974, pp. 433-460.

L'ORANGE H.P., *La scultura in stucco e in pietra nel tempietto di Cividale*, in "Acta ad Archeologiam et Artium historiam pertinentia", VII, 3, Roma 1979.

L'ORANGE H.P., *Il tempietto longobardo di Cividale*, III, Roma 1979.

L'ORANGE H.P. – TORP H., *Il tempietto longobardo di Cividale*, Roma 1977-1979

LORENZONI G., *Monumenti di età carolingia. Aquileia, Cividale, Malles, Münster*, Padova 1974.

LOWE E.A., *The date of Codex Rehdigeranus*, in "Journal of Theological Studies", 14, 1013, pp. 569 sgg.

LRBC: R.A.G.CARSON, I.P.C.KENT, *Bronze roman imperial coinage of the later empire*, A.D.346-498, in AA.VV., *Late roman bronze coinage*, A.D.324-498, II, Longon 1960.

LUPORINI E., *La pieve di Arliano*, in Nuovi studi sull'architettura medievale lucchese, Firenze 1953.

LUSUARDI SIENA S., *L'eredità longobarda. Ritrovamenti archeologici nel milanese e nelle terre d'Adda*, schede 11.1-5, Milano 1989.

LUSUARDI SIENA S., *Pium (su)per am(nem) iter... Riflessioni sull'epigrafe di Aldo da S.Giovanni in Conca a Milano*, in "Arte Medievale", IV, 1, 1990, pp. 1- 12.

MACCHIARELLA G.C., *Il ciclo di affreschi della cripta del Santuario di Santa Maria del Piano presso Ausonia*, in *Studi sulla pittura medievale campana*, III, Roma 1981.

MAGAGNATO L., *Mosaici pavimentali del periodo longobardo a S.Maria di Gazzo*, in Verona in età gotica e longobarda, Verona 1982, pp. 125-132.

MAGNI M., *La chiesa di S.Salvatore a Montecchia di Crosara*, in *Atti delle giornate di studio su Roma e l'età carolingia*, Roma 1976, pp. 115-128.

MAGNI M., *Cryptes du haut Moyen Age en Italie: problémes de typologie du IXe jusqu'au début du XIe siécle*, in "Cahiérs Archéologiques", XXVIII, 1979, pp. 41-85.

MAGNI M., *Tradizione e originalità nell'opera dei costruttori e dei lapicidi*, in Civiltà del Mezzogiorno. I principati longobardi, Milano 1982, p. 61-109.

MAJOCCHI, *Le chiese di Pavia*, Pavia 1903.

MAISIE. G.L., *I Follari di Gisulfo II e Roberto il Guiscardo*, "RIN 88", 1986, pp. 105-122.

MAISIE. G.L., *La monetazione medievale di Salerno, Rassegna bibliografica*, in "Rassegna Storica Salernitana", 11, 1989, pp. 345-386.

MARIONI G., *Scoperta fortuita di due tombe barbariche a Cividale*, in "Memorie Storiche Forogiuliesi", XXXIX, 1943-1951.

MARIONI G., *Scoperte di tombe barbariche in località "Gallo"*, in "Notizie degli Scavi", VII, 1951, pp. 7- 9.

MARTIN C., *Le trésor de Riaz: monnaies d'argent du VI siécle*, Mél Lafaurie, Paris 1980, pp. 231-237.

MASTRELLI C.A., *Le iscrizioni runiche*, in AA.VV., *Il Santuario di S.Michele sul Gargano dal VI al IX secolo. Contributo alla storia della Langobardia meridionale*, Bari 1980, pp. 319-335.

MATTALONI C., *Grupignano: storia, cronaca e tradizioni di un borgo rurale friulano*, Udine 1989.

MATTHIAE G., *La pittura a Roma nel Medioevo*, Roma 1966.

MAZZA S., *Il complesso fortificato di Torba*, Milano 197?.

MAZZOTTI M., *Nuove osservazioni sulla pieve di S. Arcangelo di Romagna e di Barisano dopo gli ultimi restauri*, in "Corsi di cultura sull'arte ravennate e bizantina", 16, 1979, pp. 287-302.

MAZZUOLI PORRU G., *I rapporti tra Italia e Inghilterra nei secoli VII e VIII*, in Romanobarbarica, 1980, pp. 117-169.

MEIER ARENDT V., *Ein Verwahrfund des 4. Jahrhunderts aus dem Königsforst bei Köln. Katalog der Metallfunde*, in "Bonner Jahrücher", 184, 1984, p.340 sgg.

MELUCCO VACCARO A., *Sul sarcofago altomedievale del vescovado di Pesaro*, in Alto Medioevo, (a cura del Centro internazionale delle arti e del costume), Venezia 1967, pp. 111-133.

MELUCCO VACCARO A., *La diocesi di Roma*, in Corpus della scultura altomedievale, VII, 3, Spoleto 1974.

MELUCCO VACCARO A., *I longobardi in Italia*, Milano 1982.

MENGARELLI R., *La necropoli barbarica di Castel Trosino*, in "Monumenti antichi della R.Accademia dei Lincei", XII, Roma 1902.

MENGHIN W., *Auf hängevorrichtung und Trageweise Zweischneidiger Langschwerter aus Germanischen Gräbern des 5. bis 7. Jahrhunderts*, in "Anzeiger des Germanischen Nationalmuseums", 1973 pp. 7-56.

MENGHIN W., *Das Schwert im Frühen Mittelalter*, Stoccarda 1983.

MENGHIN W., *Die Langobarden. Archäologie und Geschichte*, Stoccarda 1985.

MENIS G.C., *Un rilievo friulano inedito e la tipologia della croce a treccia nella scultura altomedievale*, in Scritti in memoria di P.L.Zovatto, Milano 1972, pp. 99-107.

MENIS G.C., *L'iniziazione cristiana ad Aquileia nel IV secolo*, in "Varietas Indivisa", 2, 1987, pp. 11-42.

MERATI A., *La basilica di S.Alessandro di Fara Gera d'Adda*, in Atti del VI Congresso Internazionale di Studi sull'Alto Medioevo, Spoleto 1978, pp. 537-546, (con bibliografia precedente).

MIRABELLA ROBERTI M., *Una basilica adriatica a Castelseprio*, in *Beiträge zur Kunstgeschichte und Archäologie des Frühmittelalters*, Graz-Köln, 1961, pp. 74- 85.

MIRABELLA ROBERTI M., *Le torri di guardia di Castelseprio*, in *Provincialia*, Basilea-Stoccarda 1970, pp. 386-397.

MIRABELLA ROBERTI M., *Testimonianze altomedievali in Sirmione*, in "Atti e memorie della Società Istriana di Storia Patria", 27-28, 1979-1980, pp. 639-650.

MITSCHA MARHEIM H., *Dunkler Jahrhunderte goldene Spuren. Die völkerwanderungszeit in Österreich*, Vienna 1963, pp. 79-132.

MODONESI D. - LA ROCCA C., *Materiali di età longobarda nel veronese*, Verona 1989.

MOLA R., *Scavi e ricerche sotto la cattedrale di Trani*, in *Puglia Paleocristiana II*, Galatina 1974, pp. 189-214.

MONACO G., *Oreficerie longobarde a Parma*, Parma 1955.

MONNERET DE VILLARD U., *L'Isola Comacina. Ricerche storiche ed archeologiche*, in "Rivista Archeologica dell'antica provincia e diocesi di Como", 70-71, 1914, pp. 153-154.

MONNERET DE VILLARD U., *Catalogo delle iscrizioni cristiane anteriori al sec. XI*, Milano 1915.

MONNERET DE VILLARD U., *Note sul Memoratorium dei Maestri Commacini*, in "Arch.Stor.Lomb.", 47, 1920, p. 1 sgg.

MONTORSI W., *La Torre della Ghirlandina*, Modena 1976.

MOR G.C., *La leggenda di Piltrude e la probabile data di fondazione del Monastero maggiore di Cividale*, in "Ce fastu?", XXIX, 195., pp. 24-37.

MOR G.C., *Verona nell'alto medioevo*, in Atti dell' VIII Congresso Altomedievale, Verona 1959.

MOR G.C., *Storia di Verona*, II, Verona 1964.

MOR G.C., *Topografia di Verona longobarda e Franca*, in "Verona e il suo territorio", II, 1964, pp. 32 sgg.

MOR G.C., *L'autore della decorazione dell'oratorio di S.Maria in Valle a Cividale e le epoche in cui poté operare*, in "Memorie Storiche Forogiuliesi", XLVI, 1965, pp. 19-36.

MOR G.C., *La cultura veneta nei secoli VI-VIII*, in *Storia della cultura veneta*, Vicenza 1977, p. 230 sgg. e 238 sgg.

MOR C.G., *Precisazioni cronologiche sugli affreschi di S.Benedetto di Malles*, in "Atti dell'Istituto Veneto di Scienze, Lettere e Arti", 136, 1977-1978, pp. 301-306.

MOR G.C., *La grande iscrizione dipinta del Tempietto Longobardo di Cividale*, in "Acta ad Archaeologiam et Artium Historiam pertinentia", II, v.II, 1982, pp. 95-122

MORENO M., *Fibbia con anello a "lira" di epoca altomedievale*, in "Aquileia Nostra", LIV, 1984, coll. 207- 216.

MORIN G., *L'année liturgique á l'époque carolingienne d'aprés le Codex Evangeliorum Rehdigeranus*, in "Révue Bénédictine", 19, 1902, pp. 1-12.

MORISANI O., *Commentari capuani per Nicola Pisano*, in "Cronache di Archeologia e di Storia dell'Arte", II, 1963, pp. 84-120.

MUTINELLI C., *La necropoli longobarda di S.Stefano in Pertica in Cividale*, in "Quaderni della FACE", 19, 1960, pp. 5-51.

MUTINELLI C., *Scoperta di una necropoli familiare longobarda nel terreno già di S.Stefano in Pertica a Cividale*, in "Memoriche Storiche Forogiuliesi", XLIV, 1960-1961, pp. 65-95.

MUTINELLI C., in "Jahrbuch RGZM", 8, 1961, pp. 146 fig. 3, tav.53.

NATALE A.R., *Il Museo diplomatico dell'Archivio di Stato di Milano*, v.I, Milano 1968.

NEGRO PONZI MANCINI M.M., *S.Michele di Trino (VC): una chiesa altomedievale e un castellum: Campagne di scavo 1980-1981*, in Atti del VI Congresso Nazionale di Archeologia Cristiana, Ancona 1983, pp. 785-808 (con bibliografia precedente).

NÉMETH P., *Kádárta-Ürgemezó, Várpalota-Unio homokbánya (Kádárta-Ürgemezó, Várpalota-Renaio Unio)*, in *Magyarország Régészeti Topográfiája (topografia archeologica dell'Ungheria)*, Bd.2, Budapest 1969, 112, pp. 217-218.

NOMI G., *Un edificio altomedievale ad Anghiari: S.Stefano*, in Atti del XII Convegno di Storia dell' Architettura, Arezzo 1961, pp. 173-177.

NORDHAGEN P.J., *The frescoes of John VII (705-707) in Santa Maria Antiqua in Rome*, in "Acta ad Archaeologiam et Artium Historiam pertinentis", III, 1968.

NORDHAGEN P.J., *Italo-byzantine wall Painting of the early middle ages: an 80 year old enigma in Schorership*, in *Bisanzio, Roma e l'Italia nell'Alto Medioevo*, "Settimana di studio del CISAM" 3-9 aprile 1986, Spoleto 1988, pp. 593-624.

NOWOTNY E., *Römische Hufeisen aus Virunum*, in "Jahreshefte des Österreichischen Archäologischen Institutes in Wien", XXVI, II, 1930, cc.217-230.

ODDY W.A., *Analyses of Lombardic tremisses by the specific-gravity method*, in "NC", 12, 1972, pp. 193- 215.

ODDY W.A., *Analysis of the gold coinage of Beneventum*, in "NC", 19, 1974, pp. 78-109.

ORAZI A.M., *L'abbazia di Ferentillo. Centro politico, religioso, culturale dell'alto Medioevo*, Roma 1979.

ORSI P., *Di due crocette auree del Museo di Bologna e di altre simili nell'Italia Superiore e Centrale*, in "Atti e Memorie della R. Deputazione di Storia Patria per le Provincie di Romagna", V, 1887, fasc. III-IV.

ORTI MANARA, *La penisola di Sirmione*, Verona 1856.

OTRANTO G., *Il "Liber de apparitione", il Santuario di San Michele sul Gargano e i Longobardi del Ducato di Benevento*, in AA.VV., *Santuari e politica nel mondo antico*, Milano 1983, pp. 210-245.

OTRANTO G., *Riflessi del culto di S.Michele del Gargano a Sutri in epoca medievale*, in AA.VV., *Il paleocristiano nella Tuscia*, Roma 1984, pp. 43- 60.

OTRANTO G., *Il "Regnum" longobardo e il Santuario micaelico del Gargano: note di epigrafia e storia*, in "Vetera Christianorum", 1985, pp. 165-180.

OTRANTO G., *La tradizione micaelica del Gargano in un bassorilievo del castello di Dragonara*, in "Vetera Christianorum", 1985, pp. 397-407.

OTRANTO G., *Per una metodologia della ricerca storico-agiografica: il Santuario micaelico del Gargano tra Bizantini e Longobardi*, in "Vetera Christianorum", 1988, pp. 381-405.

PACE V., *La pittura delle origini in Puglia (sec.IX-XIV)*, in AA.VV., *La Puglia fra Bisanzio e l'Occidente*, Milano 1980, p. 317.

PANAZZA A., *Lapidi e sculture paleocristiane*

e preromaniche di Pavia, in *Arte del primo Millennio*. Atti del II Conv. per lo studio dell'Alto Medioevo, Torino 1953, pp. 211-322.

PANAZZA G., *Note sul materiale barbarico trovato nel Bresciano. Problemi della civiltà e della economia longobarda*, in *Scritti in memoria di G.P.Bognetti*, Milano 1962.

PANAZZA G., *Brescia e il suo territorio da Teodorico a Carlo Magno*, in *I Longobardi e la Lombardia*, cat., Milano 1978, pp. 121-142.

PANAZZA G. – PERONI A., *La chiesa di San Salvatore in Brescia*, in Atti dell'VIII Congresso Internazionale di Studi sull'Alto Medioevo, Milano 1962.

PANAZZA G. – TAGLIAFERRI A., *La diocesi di Brescia. Corpus della scultura altomedievale*, III, Spoleto 1966.

PANEBIANCO V., *Salerno nell'antichità dalla protostoria all'età bizantina*, in AA.VV., *Profilo storico di una città meridionale*, Salerno 1979, pp. 13-43.

PANI ERMINI L., *La diocesi di Roma. Corpus della scultura altomedievale*, VII, 1, Spoleto 1974.

PANI ERMINI L., *Note sulla decorazione dei cibori a Roma nell'alto medioevo*, in "Bollettino d'Arte", 3-4, 1974, pp. 115-126.

PANI ERMINI L., *Aggiornamento dell'opera di E.Beratux, L'art dans l'Italie méridionale*, Paris 1904, a cura di A.PRANDI, Roma 1978, IV.

PANI ERMINI L., *Le vicende dell'Alto Medioevo*, in *Spoleto - argomenti di storia urbana*, Milano 1985, pp. 25-42.

PANI ERMINI L., *Gli insediamenti monastici nel ducato di Spoleto fino al sec.IX*, pp. 541-577.

PANTO G., *Settimo Vittone. Pieve di S.Lorenzo e Battistero*, in Atti del V Convegno Nazionale di Archeologia Cristiana, Roma 1979, pp. 157-161 (con bibliografia precedente).

PANTONI A., *Le Chiese e gli edifici del monastero di San Vincenzo al Volturno*, Montecassino 1980.

PASQUI A. – PARIBENI R., *Necropoli barbarica di Nocera Umbra*, in "Monumenti antichi della R. Accademia dei Lincei", 25, 1918, cc. 138-352.

PATETTA F., *Studi storici e note sopra alcune iscrizioni medievali*, in "Memorie della R. Accademia di Scienze Lettere e Arti di Bre-

scia", s. III, V, VIII, 1909, pp. 3-399.

PATITUCCI S., *Comacchio (Valle Pega) Necropoli presso l'ecclesia beatae Mariae in Pado Vetere*, in "Notizie degli scavi di antichità", serie 8, 24, 1979, pp. 69-121.

PAVAN G., *Architettura di epoca giustinianea a Ravenna*, in *L'Imperatore Giustiniano, storia e mito*, Firenze 1978.

PERONI A., *La decorazione in stucco in S.Salvatore a Brescia*, in "Arte Lombarda", V, 2, 1960, pp. 187-220.

PERONI A., *La ricomposizione degli stucchi preromanici di S. Salvatore a Brescia*, in Atti dell'VIII Congresso di studi sull'arte dell'Alto Medioevo II, Milano 1962, pp. 230-315.

PERONI A., *Oreficerie e metalli lavorati tardoantichi e paleocristiani del territorio di Pavia*, Spoleto 1967.

PERONI A., *Architettura e decorazione dell'età longobarda alla luce dei ritrovamenti lombardi*, in Atti del Convegno Internazionale La civiltà dei Longobardi in Europa, Spoleto 1971, pp. 342 sgg.

PERONI A., *Il monastero altomedievale di S.Maria 'Teodote' a Pavia, ricerche urbanistiche e architettoniche*, in "Studi Medievali", Spoleto 1972, 3a serie XIII, I, pp. 1- 43.

PERONI A., *Architettura e decorazione dell'età longobarda alla luce dei ritrovamenti lombardi*, in "Atti dell'Accademia dei Lincei", 189, 1974, pp. 331-360.

PERONI A., *Pavia. Musei Civici del Castello Visconteo*, Bologna 1975.

PERONI A., *Pavia "capitale" longobarda - Testimonianze archeologiche e manufatti artistici*, in *I Longobardi e la Lombardia*, Milano 1978, pp. 103-11.

PERONI A., *Architettura e arredo decorativo dal VI all'XI secolo*, in *Le sedi della cultura nell'Emilia Romagna. L 'Alto Medioevo*, Milano 1983, pp. 131-163.

PERONI A., *San Salvatore di Brescia: un ciclo pittorico altomedievale rivisitato*, in "Arte Illustrata", 1, 1983, pp. 53-80.

PERONI A., *L'arte nell'età longobarda. Una traccia*, in *Magistra barbaritas*, Milano 1984, pp. 229-297.

PERONI A., *Architettura dell'Italia settentrionale in epoca longobarda (problemi e prospettive)*, in "Corsi di cultura dell'arte ravennate e bizantina", 36, 1989, pp. 323-345.

PERUSINI G., *Amuleti barbarici del Museo di*

Cividale, in TAGLIAFERRI A. (a cura di), *Scritti storici in memoria di P.L.Zovatto*, Milano 1972, pp. 153-163.

PETRUCCI A., *Aspetti del culto e del pellegrinaggio di San Michele sul monte Gargano*, in AA.VV., *Pellegrinaggi e culto dei Santi in Europa sino alla prima crociata*, Todi 1963, pp. 147-180.

POHANKA R., *Die eisernen Agrargeräte der Römischen Kaiserzeit in Österreich*, in "BAR International Series 298", Oxford 1986.

PONTIERI E., *Benevento Longobarda*, in Atti del III Congresso Internazionale di Studi sull'Alto Medioevo, Spoleto 1959.

PORTER A.K., *The Chronology of the Carolingian ornament in Italy*, in "Burlington Magazine", XXX, 1917.

PORTER A.K., *Lombard Architecture*, New Haven 1917 (1923).

QUINTAVALLE A.C., *La cattedrale di Modena, problemi di romanico emiliano*, Modena 1964-1965.

RAGGHIANTI C.L., *L'arte in Italia. II. Dal secolo V al secolo XI*, Roma 1968.

RASMO N., *Costruzioni dell'alto Medioevo in Anaunia*, in Akten zum VII Int. Kogress für Frümittelalterforschung, Graz 1958, pp. 196-297.

RASMO N., *Note preliminari su S.Benedetto di Malles*, in Studi e Mosaici Alto Medioevali. Atti dell'VIII Congresso Internazionale di Studi sull'Alto Medioevo, Milano 1962, pp. 86-110.

RASMO N., *Affreschi medioevali atesini*, Milano 1971.

RASMO N., *Storia dell'arte nell'Alto Adige*, Bolzano 1980.

RASMO N., *Arte carolingia in Alto Adige*, Bolzano 1981.

RASMO N., *San Benedetto di Malles*, Bolzano 1981 (con bibliografia precedente).

RASPI SERRA J., *La diocesi di Spoleto. Corpus della scultura altomedievale*, II, Spoleto 1961.

RASPI SERRA J., *La scultura dell'Umbria centromeridionale dall'VIII al X secolo*, in *Aspetti dell'Umbria dall'inizio del secolo VIII alla fine del secolo XI*. Atti III Convegno di studi umbri. Gubbio 1965, Gubbio 1966, pp. 365-386.

REES S.E., *Agricultural Implements in Prehistoric and Roman Britain* "BAR International Series 69", I, Oxford 1979.

RENNER D., *Durchbrochene Zierscheiben der Merowingerzeit*, Mainz 1970.

RHEE F.VAN DER, *Die germ.Wörter der langobardischen Gesetze*, Rotterdam-Utrecht 1970.

RIC VII: BRUNN P.M., *The roman Imperial Coinage*, VII, Costantine and Licinius, London 1966.

RICCIARDI A., *Le vicende, l'area, gli avanzi del Regium Palatium di Corteolona*, Milano 1989.

RIGHETTI TOSTI CROCE M., *Insulae di classicismo precarolingio. Castelseprio*, in ROMANINI A.M. e a., *Storia dell'Arte Classica e Italiana. Il Medioevo*, Firenze 1988, pp. 237-238.

RIGHETTI TOSTI CROCE M., *Tra Longobardi e Carolingi: i "casi" di Cividale e Brescia*, in ROMANINI A.M. e a., *Storia dell'Arte Classica e Italiana. Il Medioevo*, Firenze 1988, pp. 243-249.

RIGHETTI TOSTI CROCE M., *I centri della cultura carolingia*, in ROMANINI A.M. e a., *Storia dell'Arte Classica e Italiana. Il Medioevo*, Firenze 1988, pp. 250-266.

RIVOIRA G.T., *Le origini dell'architettura lombarda*, Milano 1908.

RIVOIRA G.T., *Le origini dell'architettura lombarda e delle sue principali derivazioni nei paesi d'oltralpe*, II ed., Milano 1908.

RIZZINI P., *Gli oggetti barbarici raccolti nei civici musei di Brescia*, in "Commentari dell'Ateneo di Brescia", 1984.

ROBERTI G., in "Studi Trentini", 3, 1922, 105 ff.

ROBERTI G., in "Studi Trentini", 30, 1951, 345 f.sgg.

ROBERTI G., in "Studi Trentini", 40, 1961, 111 n.14.

ROBOTTI C., *Il Palazzo Antignano*, in *Il Museo Provinciale Campano di Capua nel centenario della fondazione*, Caserta 1974, pp. 8-11.

ROFFIA E., *Schede*, in AA.VV., *La necropoli longobarda di Trezzo sull'Adda* (a cura di Roffia E.), in "Ricerche di archeologia Altomedievale e Medievale", 12-13, Firenze 1986.

ROHAULT DE FLEURY C., *La messe. Etudes archéologiques*, Parigi 1883.

ROLLAND R., *Scemate longobardino*, in "Les cahiers téchniques de l'art", 3, 1, 1954.

ROMANELLI P. – NORDHAGEN P.J., *S.Maria Antiqua*, Roma 1964.

ROMANINI A.M., *La scultura pavese nel quadro dell'arte preromanica di Lombardia*, in Atti del IV Congresso Internazionale di Studi sull'Alto Medioevo. Spoleto 1967, Spoleto 1969, pp. 231-271.

ROMANINI A.M., *Problemi di scultura e plastica altomedievale*, in *Artigianato e tecnica nella società dell'Alto Medioevo occidentale*. XVIII settimana di studi del CISAM. Spoleto 1970, II, Spoleto 1971, pp. 425-467.

ROMANINI A.M., *Tradizione e "mutazioni" nella cultura figurativa precarolingia*. XXII Settimana di Studi del CISAM, 2, 1975, pp. 759-798.

ROMANINI A.M., *Il concetto di classico e l'arte medievale*, in *Romanobarbarica*, 1, Roma 1976, pp. 203-242.

ROMANINI A.M., *Note sul problema degli affreschi di S.Maria foris portam a Castelseprio*, in *I Longobardi e la Lombardia*, cat., Milano 1978, pp. 61-65.

ROMANINI A.M., *Questioni longobarde*, in "Storia dell'Arte", 38-40, 1980, pp. 55-63.

ROMANINI A.M., *La questione dei rapporti tra l'Europa carolingia e la nascita di un linguaggio figurativo europeo*, in *La nascita dell'Europa carolingia*. XXVII settimana di studi del CISAM. Spoleto 1979, II, Spoleto 1981, pp. 851-876.

ROMANINI A.M., *Dal "sacro romano impero" all'arte ottoniana*, in ROMANINI A.M. e a., *Storia dell'Arte Classica e Italiana. Il Medioevo*, Firenze 1988, pp. 217-236.

ROMANINI A.M., *La scultura di epoca longobarda in Italia settentrionale. Questioni storiografiche*, in *Ravenna e l'Italia tra Goti e Longobardi*. Atti del XXXI Corso di Cultura sull'Arte Ravennate e Bizantina. Ravenna 1989, pp. 389-417.

ROMANINI A.M., *Scultura nella "Langobardia Major": questioni storiografiche*, in "Arte Medievale", IV, 1990 (in corso di stampa).

ROMANINI A.M. – RIGHETTI TOSTI CROCE M., *Monachesimo medioevale architettura monastica*, in Dall'eremo al Cenobio, Milano 1987.

ROMANO E., *La basilica di Prata*, in "Napoli Nobilissima", n.s., I, 1920.

RONCORONI A., *L'epitafio di S.Agrippino nella chiesa di S.Eufemia ad Isola (Schaller-Könsgen, ICL 3449). Tradizione classica e storia religiosa nell'Italia longobarda*, in "Rivista archeologica dell'antica provincia

e diocesi di Como", 162, 1980, pp. 99-149.

RONCUZZI A. – VEGGI I., *Nuovi studi sull'antica topografia del territorio ravennate*, in "Bollettino Econ.Camera di Commercio di Ravenna", 23, 1968.

ROSNER G., *Ujabb adatok a megye avarkori történetének kutatásahoz (Nuovi dati per le ricerche sulla storia della regione in epoca degli Avari)*, in "Szekszárdi Múzeum Évkönyve" ("Annali del Museo di Szekszärd"), 1, 1970, pp. 40- 95.

ROSNER G., *Kajdacs, Gyönk*, in *Germanen, Hunnen, Avaren. Schätze der Völkerwanderungszeit*, Nürnberg 1987, pp. 584-585.

ROTH H., *Die Ornamentik der Langobarden in Italien. Eine Untersuchung zur Stilentwicklung anhand der Grabfunde*, Bonn 1973.

ROTH H., *Die Langobardischen Goldblattkreuze. Bemerkungen zur Schlaufenornamentik und zum Stil II*, in HÜBENER W., *Die Goldblattkreuze des frühen Mittelalters*, Bühn-Baden 1975, pp. 31-35.

ROTH H., *Due "nuove" fibule longobarde ad arco in Musei Esteri*, in "Forum Iulii. Annuario del Museo di Cividale", 2, 1978, pp. 23-34.

ROTILI M., *La chiesa di S.Ilario a Port'Aurea a Benevento*, in Atti del III Congresso Internazionale di Studi sull'Alto Medioevo. Benevento - Montevergine - Salerno - Amalfi 1956, Spoleto 1958, pp. 525-531.

ROTILI M., *Origini della pittura italiana*, Bergamo 1963.

ROTILI M., *La diocesi di Benevento. Corpus della scultura altomedievale*, Spoleto 1966.

ROTILI M., *Architettura e scultura dell'Alto Medioevo a Benevento*, in XIV Corso di Cultura sull'Arte Ravennate e Bizantina, Ravenna 1967, pp. 293-307.

ROTILI M., *Arti figurative e arti minori*, in AA.VV., *Storia di Napoli*, II, Cava dei Tirreni 1969, pp. 879-986.

ROTILI M., *La basilica dell'Annunziata di Prata monumento di età longobarda*, in Atti del II Congresso di Archeologia Cristiana. Matera - Taranto - Foggia 1969, Roma 1971, pp. 401-421.

ROTILI M., *I monumenti della Longobardia meridionale attraverso gli ultimi studi*, in Atti del Convegno Internazionale sul tema "La civiltà dei Longobardi in Europa". Roma - Cividale del Friuli 1971, Roma 1974, pp. 203-239.

ROTILI M., *Aggiornamento delle pp.83-III, 163-167, 281-282 de L'art dans l'Italie Méridionale*. Aggiornamento dell'opera di E.BERTEAUX sotto la direzione di A.Prandi, Roma 1978, IV, pp. 261-289, 375- 376, 495.

ROTILI M., *La cultura artistica*, in AA.VV., *I Longobardi*, Milano 1980, pp. 231- 256.

ROTILI M., *La cultura artistica nella Longobardia minore*, in *La cultura in Italia fra Tardo Antico e Alto Medioevo*. Atti del Convegno Internazionale. Roma 1979, Roma 1981, pp. 837-866.

ROTILI MARC., *Premesse allo studio dell'impianto urbanistico di Benevento longobarda*, in *Origine e strutture delle città medievali campane. Metodi e problemi*. Atti del colloquio italo-polacco. Salerno 1973, in "Bollettino di Storia dell'Arte ...dell'Università di Salerno", 2, 1974, pp. 33-52.

ROTILI MARC., *La necropoli longobarda di Benevento*, Napoli 1977.

ROTILI MARC., *Alle origini di un centro rurale nel principato longobardo di Benevento: dalla chiesa al castello a Ponte. I. La chiesa di S.Anastasia*, in "Campania sacra", 8-9, 1977-1978, pp. 5-37.

ROTILI MARC., *Per il piano del centro storico di Benevento: recupero e salvaguardia degli strati medioevali*, in "Archeologia medievale", VI, 1979, pp.215-231.

ROTILI MARC., *Il ducato di Benevento. Dominio di cinque secoli*, in AA.VV., *I Longobardi*, Milano 1980, pp. 201-230.

ROTILI MARC., *I reperti longobardi di Borgovercelli. Nota preliminare*, Napoli 1981.

ROTILI MARC., *Schede di archeologia longobarda in Italia. Campania*, in "Studi Medievali",3 s., XXIII, 1982, pp. 1023-1031.

ROTILI MARC., *I Longobardi a Benevento. Popolo germanico e cultura mediterranea*, in *Civiltà del Mezzogiorno. I principati longobardi*, Milano 1982, pp. 168- 187 (con nota bibliografica a p.198).

ROTILI MARC., *Rinvenimenti longobardi dell'Italia meridionale*, in *Studi di Storia dell'Arte in memoria di Mario Rotili*, Napoli 1984, pp. 77-108.

ROTILI MARC., *Spazio urbano a Benevento fra Tardo Antico e Alto Medioevo*, in Atti del VI Congresso Nazionale di Archeologia Cristiana. Pesaro - Ancona 1983, Ancona 1985, pp. 215-238.

ROTILI MARC., *Benevento romana e longobarda. L'immagine urbana*, Napoli 1986.

ROTILI MARC., *Necropoli di Borgovercelli*, in TOMEA GAVAZZOLI M.L. (a cura di), *Museo nevarese. Documenti, studi e progetti per una nuova immagine delle collezioni civiche*, Novara 1987, pp. 123-141.

RUGGIU ZACCARIA A., *Indagini sull'insediamento longobardo a Brescia*, in *Contributi dell'Istituto di Archeologia*, Milano 1969.

RUSCONI A., *La chiesa di S.Sofia di Benevento*, in *XIV Corso di Cultura sull'Arte Ravennate e Bizantina*, Ravenna 1967, pp. 339-359.

RUSCONI A., *La basilica detta di S.Maria di Compulteria presso Alvignano*, in Atti del Convegno Nazionale "Il contributo dell'archidiocesi di Capua alla vita religiosa e culturale del Meridione". Capua 1966, Roma 1967, pp. 389-397 (anche in "Corsi di cultura sull'Arte Ravennate e Bizantina", XIV, 1967, pp. 323-337).

RUSCONI A., *Il culto longobardo della vipera*, in BORRARO P. (a cura di), *Giacomo Racioppi e il suo tempo*. Atti del I Convegno Nazionale di Studi sulla storiografia lucana. Rifreddo - Moliterno 1971, Galatina 1975.

RUSSO E., *Studi sulla cultura paleocristiana e altomedievale*, in "Studi Medievali", s.III, XV, 1974, pp. 1-118.

RUSSO E., *La pieve di S.Arcangelo di Romagna*, in "Studi Romagnoli", 34, 1983, pp. 163-203.

SABATINI F., *Riflessi linguistici della dominazione longobarda nell'Italia mediana e meridionale*, AMAT, Firenze 1963.

SAGADIN M., *Kranj. Krizisce. Iskra Nekropola iz casa preseljevanja ljudstev in staroslovanskega obdobja*, in "Katalogi in Monografije Szdaja Narodni Muzej v Ljubliani", 24, Lubljana 1987.

SAGI K., *Das langobardische Gräberfeld von ... in "Acta Archaeologica Hung.",16,1964,pp.359-406.

SALMI M., *L'architettura romanica in Toscana*, Milano – Roma, pp. 6,32.

SALMI M., *La basilica di S.Salvatore di Spoleto*, Firenze 1951 (con bibliografia precedente).

SALMI M., *L'architettura in Italia durante il periodo carolingio*, in Atti della I Settimana di Studi sull'Alto Medioevo, Spoleto 1954.

SALMI M., *Tardo antico e alto medioevo in Umbria*, in Atti del Congresso di Studi Umbri, Gubbio 1964, pp. 99-118.

SALMI M., *I Maestri Commancini*, in Atti della XVIII Settimana di Studi sull'Alto Medioevo. Spoleto 1970, Spoleto 1971, p. 409 sgg.

SALMI M., *Architettura longobarda o architettura preromanica?*, in *La civiltà dei Longobardi in Europa*, Roma 1974, p. 272.

SALOMON A., *Spaetroemische gestempeltes Gefaesse aus Intercisa*, in "Folia Archaeologica", 20, 1969, p. 61 sgg., fig. 4m.

SALVARO V.G., *Montecchia di Crosara. Memorie storiche e artistiche*, Verona 1912.

SALVATORE M., *Antichità Altomedioevali in Basilicata*, in Atti del Convegno sul tema "La cultura in Italia fra Tardo Antico e Alto Medioevo", pp. 947-964.

SALVATORE M.. (a cura di), *SS.Trnità in Venosa: un parco archeologico e un museo. Come e perchè*, Taranto 1984.

SALVINI R., *Wiligelmo e le origini della scultura romanica*, Milano 1956.

SAMBON G., *Repertorio generale delle monete coniate in Italia e da Italiani all'estero dal secolo V al XX. I. Periodo dal 476 al 1266*, Paris 1912.

SAMBON G., *Recueil des monnaies du sud de l'Italie avant la domination des Normands*, Paris 1919.

SANDONNINI T., *Catalogo dei marmi del museo del Duomo*, 1916, ed.postuma a cura di GIORGI E., in "Studi e documenti", R.DSP (MO), n.s. III, 1943, pp. 37- 58.

SANT'AMBROGIO D., *Capitelli e resti della chiesa di S.Maria d'Aurona*, in "Il Politecnico", 58, 1910.

SANTANGELO A., *Catalogo delle cose d'arte e di antichità. Cividale del Friuli*, Roma 1936.

SAXER V., *Jalons pour servir à l'histoire du culte de l'archange saint Michel en Orient jusqu'à l'iconoclasme*, in AA.VV.., *Noscere Sancta*, in memoria di Agostino Amore, Roma 1985, pp. 357-426.

SCAFILE F., *Di alcuni oggetti in ferro rinvenuti a Belmonte*, in "Ad Quintum", 2, 1971, pp. 41-46

SCAFILE F., *Di alcuni oggetti in ferro rinvenuti a Belmonte*, in "Ad Quintum", 3, 1972, pp. 28-32.

SCARDIGLI P., *Goti e Longobardi*, Roma 1987.

SCARDIGLI P., *La parola longobarda per l'ectoditica dell'Editto di Rotari*, in "Medioevo e Rinascimento", I, 1987.

SCARDIGLI P., *Manuale di Filologia Germanica*, Firenze 1989.

SCHAEFER L. – SENNHAUSER H.R., *Vorromanische Kirchenbauten*, Monaco 1966-1971.

SCHAFFRAN E., *Die Kunst der Langobarden in Italien*, Jena 1941.

SCHAFFRAN E., in *"Jahrbuch f. Prähistorische und ethnographische Kunst"*, 15-16, 1941-1942, 119 ff.

SCHAFFRAN E., *L'abbazia benedettina di Sesto al Reghena*, in "Memorie Storiche Forogiuliesi", 38, 1942.

SCHIAPPARELLI L., *Codice diplomatico longobardo*, Roma 1929, I.

SCHMID U.& K., *L'evangeliario di Cividale dopo il restauro*, in "Forum Iulii. Annuario del Museo di Cividale, X-XI, 1986-1987, pp. 15-29.

SCHMIDT L., *Geschichte der deutschen Stämme. Die Ostgermanen*, Monaco 1934, pp. 565-625.

SCHMIDT L., *Die Ostgermanen*, rist. München 1969, pp. 585 sgg. (che però si arresta al 590).

SCHWARZ H.M., *Die Baukunst Kalabriens und Siziliens im Zeitalter der Normannen*, in "Römisches Jahrbuch für Kunstgeschichte", 1942-1944, pp. 3-112.

SELETTI E., *Marmi iscritti del Museo Archeologico*, Milano 1901.

SEGAGNI MALACART A., *La scultura in pietra dal VI al X secolo*, in *Storia di Pavia*, II, Pavia 1987, pp. 373-407.

SHEPPARD C.D., *Subleties of Lombard Marble Sculptures of the Seventh and Eighth Centuries*, in "Gazette des Beaux-Arts", LXIII, 1964.

SILVAGNI., *Monumenta epigraphica Christiana*, II, Papia – Città del Vaticano, 1943, IV, 8.

SINA A., *Le origini cristiane della Valcamonica*, Brescia 1953.

SIRONI P.G., *Castelseprio 1963-1968*, in "Rassegna Gallarat. di Storia Patria", 27, 103, 1968.

SIRONI P.G., *Castel Seprio. Storia e monumenti*, Tradate 1987.

SIVIERO R., *Gli ori e le ambre del Museo Nazionale di Napoli*, Firenze 1954.

SOLIANI RASCHINI F., *Note sul battistero di Lomello*, in "Bollettino della Società pavese di Storia Patria", LXVII, 1967, pp. 27-71 (con bibliografia precedente).

SPADA PINTARELLI S., *Pittura carolingia nell'Alto Adige*, Bolzano 1981.

STARACE F., *Una copertura simbolica*, in *Il Museo Provinciale Campano di Capua nel centenario della fondazione*, Caserta 1974, pp. 118-125.

STARE V., *Kranj nekropola iz casa preseljevanja ljudstev*, in "Katalogi in Monografije Izdaja Narodni Muzej v Ljubljani", 18, Ljubljana 1980.

STIAFFINI D., *Contributo ad una prima sistemazione tipologica dei materiali vitrei altomedievali*, in "Archeologia Medievale", XII, 1985, pp. 667-688.

STOCCHI S., *L'Emilia Romagna (L'Italia Romanica 6)*, Milano 1984, pp. 466-467.

STRADIOTTI R., *Inediti capitelli altomedievali del monastero di S. Salvatore in Brescia*, in Atti del VI Congresso Internazionale di Studi sull'Alto Medioevo. Milano 1978, Spoleto 1980, pp. 665 677.

STRADIOTTI R. – PANAZZA G., *Schede*, in AA.VV.., *San Salvatore di Brescia. Materiale per un museo*, I, cat., Brescia 1978.

STURMANN CICCONE C., *Reperti longobardi e del periodo longobardo della provincia di Reggio Emilia*, Reggio Emilia 1977.

SVOBODA B., *Cechy v dobe stehování národu (Böhmen in der Völkerwanderungszit)*, Praha 1966.

TABARELLI P.F., in "Archivio Trentino", 6, 1887, 224 sgg.

TAGLIAFERRI A., *Il pavone del museo cristiano di Brescia*, in *Miscellanea di studi bresciani sull'Alto Medioevo*, Brescia 1959, pp. 55-71.

TAGLIAFERRI A., *Aspetti e rapporti di scultura barbarica nei ducati longobardi del Friuli e della Lombardia*, in "Memorie Storiche Forogiuliesi", XLIV, 1960- 1961, pp. 97-111.

TAGLIAFERRI A., *Un'importante scultura altomedievale datata al 690*, in "Felix Ravenna", LXXXV-34, 1962, pp. 101-121.

TAGLIAFERRI A., *Industria artistica nell'Italia longobarda nel VII secolo*, in "Economia e Storia", 3, 1964, pp. 472-498.

TAGLIAFERRI A., *I Longobardi nella civiltà e nell'economia italiana del primo Medioevo*, Milano 1965 (rist.1969).

TAGLIAFERRI A., *Strutture sociali e sistemi economici precapialistici*, Milano 1972.

TAGLIAFERRI A., *Revisione e precisazione di alcuni reperti cividalesi. Atti del III Congresso Nazionale di Archeologia Cristiana*, in "Antichità Altoadriatiche", VI, 1974, pp. 559-566.

TAGLIAFERRI A., *La ricerca sui Longobardi in Italia (In margine al VI Congresso Internazionale di Studi sull'Alto Medioevo)*, in "Economia e Storia", 4, 1978, pp. 475- 485.

TAGLIAFERRI A., *Le diocesi di Aquileia e Grado. Corpus della Scultura Altomedievale*, X, Spoleto 1981.

TAGLIAFERRI A. – BROZZI M., *Udine e il suo territorio*, in "M.S.F.", Udine 1962-1964, 39.

TAMIS F., *Ritrovamenti archeologici*, in "Archivio Storico di Belluno, Feltre e Cadore", XXXII, 152, 1961, pp. 1-28.

TAVANO S., *Architettura altomedioevale in Friuli e in Lombardia*, in Aquileia e Milano, (AAA.IV), Udine 1973, pp. 319-364.

TAVANO S., *Note sul "Tempietto" di Cividale*, in "Studi Cividalesi, AAAd.", VII, 1975, pp. 59-88.

TAVANO S., *Tradizioni Tardoantiche nel "Tempietto Longobardo" di Cividale*, in "Atti dell'Accademia di Scienze Lettere e Arti di Udine", LXXIX, 1986.

TAVANO S., *Il Tempietto longobardo di Cividale*, Udine 1990.

TAVANO S. – BERGAMINI A.E G., *Antichità e Medioevo. Cormons quindici secoli d'arte*, Udine 1975.

TEJRAL J., *Grundzüge der Wölkerwanderundszeit in Mähren. Studie Archeologickéno ústavo Ceskoslovenské Akademie Ved v Brne*, Bd. 4,2. Prag 1976.

TEJRAL J., *Die langobarden nördlich der mittleren Donau*, in *Die Langobarden. Von der Unterelbe nach Italien*, Neumunster 1988, pp. 39-53.

TESTINI P., *San Saba*, Roma 1961.

THEIL E., *St.Prokulus bei Naturn*, Merano 1959.

THIERY A., *Aggiornamento dell'opera di E.Bertaux, L'art dans l'Italie Méridionale*, Paris 1904, a cura di A.Prandi, Roma 1978, IV.

THOMAS E.B., *Römische Villen in Pannonien*, Budapest 1964.

TÄDER J.O., *Die nichtliterarischen lateinischen Papyri, II*, Stoccolma 1982.

TOESCA P., *Storia dell'arte italiana. Il Medioevo*, Torino 1927.

TOESCA P., *Storia dell'arte italiana. Il Medioevo*, Torino 1965 (II ed.)

TOESCA P., *Il Medioevo*, (1927), Torino 1985.

TOLLER M., *Ritrovamenti longobardi in Car-*

*nia*, in "Sot la Nape", XV, I, 1963.

TOMKA P., *Das germanische Gräberfeld aus 6. Jahrhundert in Fertószentmiklos*, in "Acta Archaeologica Hungarica", 32, 1980, pp. 5-30.

TORCELLAN M., *Le tre necropoli altomedievali di Pinguente*, in "Ricerche di archeologia altomedievale e medievale", XI, 1986.

TORCELLAN M., *Lo scavo presso la chiesa di S.Maria in Sylvis di Sesto al Reghena*, rel.prel.in "Archeologia Medioevale", 15, 1988, pp. 313-334.

TORP H., *Note sugli affreschi più antichi dell'Oratorio di S.Maria in Valle a Cividale*, in Atti del II Congresso Internazionale di Studi sull'Alto Medioevo, Spoleto 1953.

TORP H., *Il problema della decorazione originaria del Tempietto Longobardo di Cividale del Friuli. La data e i rapporti con San Salvatore di Brescia*, in "Quaderni della Face", XVIII, 1959, pp. 1-47.

TORP H., *Il Tempietto longobardo di Cividale*, II, Roma 1977.

TOSCANO B., *Basilica di S.Salvatore*, in *L'Umbria - Manuali per il territorio*, 2, Roma 1978, pp. 76-82.

TOZZI M.T., *Sculture medievali campane. Marmi dal IX al XII secolo a Cimitile e a Capua*, in "Bollettino d'arte", 1931-1932, pp. 505-517.

TROVABENE G., *Gli aspetti artistico decorativi di una zona periferica della Lombardia: la diocesi di Modena*, in Atti del Iv Congresso Internazionale di Studi sull'Alto Medioevo, Spoleto 1980, pp. 695-708.

TROVABENE G., *Gli arredi preromanici nel Museo Lapidario del Duomo*, in *Lanfranco e Wiligelmo. Il duomo di Modena dopo il restauro*, Modena 1984, pp. 593-610.

TROVABENE G., *Il Museo Lapidario del Duomo*, Modena 1984.

TRINCI CECCHELLI M., *La diocesi di Roma. Corpus della scultura altomedioevale*, VII-4, Spoleto 1976.

VARADI L., *Epochenwechsell um 476, Anhang, Pannonica*, Budapest 1984.

VENDITTI A., *Architettura bizantina nell'Italia meridionale*, Napoli 1967.

VENDITTI A., *Architettura bizantina nell'Italia meridionale*, Napoli 1969.

VENDITTI A., *L'architettura dell'alto medioevo*, in AA.VV.., *Storia di Napoli*, II, Cava dei Tirreni 1969, pp. 755-786.

VERGINE G., *Seppannibale: un enigma nell'architettura pugliese?* in "Fasano", II, 3, 1981, pp. 81.99

VERZONE P., *L'architettura religiosa dell'Alto Medioevo nell'Italia Settentrionale*, Milano 1942, pp. 105- 110.

VERZONE P., *L'arte preromanica in Liguria e rilievi decorativi dei secoli barbari*, Torino 1945.

VETTACH G., *Paolo Diacono*, "Archeografo Triestino", V, XXII, 1899, copia diplomatica del Codice Forogiuliese XXVII.

VIALE V., *Recenti ritrovamenti archeologici a Vercelli e nel Vercellese*, in "Bollettino Storico- bibliografico Subalpino", XLIII, 4, Torino 1941.

VIALE V., *Vercelli e il Vercellese nell'antichità*, Vercelli 1971.

VICINI D., *La civiltà artistica: l'architettura*, in Storia di Pavia, II, Pavia 1987.

VIGEZZI., *La scultura in Milano*, Milano 1934.

VIGNALI A., *Chiese e basiliche dedicate al Salvatore in Italia sotto i Longobardi*, in Atti del I Congresso Internazionale di Studi Longobardi, Spoleto 1951.

VINSKI Z.., *Betrachtungen zur Kontinuitätsfrage des autochthonen romanisierten Ethnikos im 6. und 7. Jahrhundert*, in TAGLIAFERRI A.. (a cura di), *Problemi della civiltà e dell'economia longobarda. Scritti in memoria di G.P.Bognetti*, 1964, 108 ff.

VOGELS H.J., *Codex Rehdigeranus (Die vier Evangelien nach der lateinischen Handschrift R 169 Breslau)*, Roma 1913.

VOLBACH W.F., *Sculture medievali della Campania*, in "Rendiconti della Pontificia Accademia Romana di Archeologia", 1936.

VOLBACH W.F., *Oriental influences in the Animal Sculptures of Campania*, in "The Art Bullettin", XXIV, 1942, pp. 172-180.

VOLBACH W.F., *Il tesoro di Canoscio: ricerche sull'Umbria tardoantica e preromanica*, in Atti del II Convegno di Studi Umbri. Gubbio 1964, Perugia 1965, p. 303 sgg.

VOLBACH H.F., *Die Langobardische Kunst und ihre byzantinischen Einflüsse*, in "Atti dell'Accademia dei Lincei", 189, 1974.

WAITZ G., MHG, *Scriptores rerum Langobardicarum*, Hannover 1878.

WARD PERKINS B., *From classical Urban Antiquity to the Middle Ages. Urban Public Building A.D.300-850*, Oxford 1984.

WEDDIGE H.W., *Heldensage und Stammessage. Iring und der Untergang des Thüringerreiches*, in *Historiographie und heroischer Dichtung*, Tübingen 1989.

WERNER J., *Die Schwerter von Imola, Herbrechtinggen und Endrebacke*, in "Acta Archaeologica", 21, 1950, Kopenhagen.

WERNER J., *Ein langobardischen Schild von Ischlan der Alz*, Gem.Secon., in "Bayerische Vorgeschichtsblätter" 18-19, 1951-1952, X, pp. 45-58.

WERNER J., *Das alamannische Gräberfeld von Buläch*, in "Monogr. z. Ur-u. Frühgesch.d. Schweiz", 9, Basel 1953.

WERNER J., *Das alamannische Gräberfeld von Mindelheim*, in "Materialh. z. Bayer Vorgesch", 6, Augsburg 1955.

WERNER J., *Die Langobarden in Pannonien*, in *Bayerische Akademie der Wiseenschaften. Philosophisch historischen Klass*. Abhanlungen Neue Folge Heft 55 A/B.

WERNER J., *Pendagli monetali longobardi nella tradizione bratteata di Cividale (S.Giovanni)*, LIII, 1973, pp. 30-37.

WERNER J., *A proposito: "la necropoli longobarda di Trezzo sull'Adda"*, in "Archeologia Medievale", 14, 1987, pp. 439-485.

WESSEL K., *Ikonographische Bemerkungen zur Agilulfsplatte*, in "Festschrift J.Jahn", Leipzig 1958.

WHITE K.D., *Agricultural implements of the Roman World*, Cambridge 1967.

WOLFRAM H., *Die Geburt Miteleuropas*, Wien 1987, pp. 77-81, 485-486.

WOOLF H.B., *The old Germanic Principles of Name-Giving*, Baltimora 1939.

ZAMBONI F., *Il Santuario di S.Romedio in Val di Non*, Bolzano 1979.

ZAMPINO G., *La chiesa di S.Angelo in Audoaldis a Capua*, in "Napoli Nobilissima", VII, 1968, pp. 138- 150.

ZATKA S.V., *Petra presso Labin*, in "Jadranski zbornik", 6, 1966, pp. 289, tav. 3,7.

ZORZI A., *Notizie guida e bibliografia del RR.Museo Archeologico, Archivio e Biblioteca di Cividale del Friuli*, Cividale 1899.

ZORZI A. – MAZZATINTI G., *Inventari dei manoscritti dell'Archivio e della Biblioteca ex Capitolari di Cividale del Friuli*, Forlì 1893.

ZUCCARO R., *Gli affreschi nella Grotta di San Michele ad Olevano sul Tusciano*, in Studi sulla pittura medioevale campana, II, Roma 1977.

ZUCCOLO L., *Catalogo dei principali vetri romani di Cividale*, in "Forum Iulii", 6, 1982, pp. 9-41.

*Referenze fotografiche*

De Antonis fotografo, Roma; Foto Roncaglia di Leopoldo Roncaglia & C., Modena; Succ. Foto Le Torri, Modena; Foto Studio Professionale CNB & C., Bologna; Laboratorio Fotografico Rampazzi Ferruccio, Torino; Foto Express, Bergamo; Archivio Museo Civico Bottacin, Padova; Scala Istituto Fotografico Editoriale spa, Antella (FI); Marco Ravenna, Correggio (RE); F. Zaina, Bergamo; Zambruno Technophotographic, Novara; Marcello Bertoni fotografo, Firenze; Giovara Tecnifoto & C. snc, Gallarate; Fotostudio Rapuzzi, Brescia; Archi-foto sas di Stefano Vignato & C., Cividale del Friuli (UD); Studio GB, Benevento; Foto Saporetti, Milano; Giacomo Gallarate fotografo, Oleggio (NO); Foto Elena Munerati, Trento; Azienda fotografica Guglielmo Chiolini & C. srl, Pavia; Studio fotografico F.lli Manzotti di Manzotti Gino, Piacenza; Unifoto di Dorino Scopel & C. snc, Milano; Vincenzo Negro fotografo, Modena; Archivio fotografico Biblioteca Nacional, Madrid; Pedicini fotografia di beni culturali, Napoli; Alfredo Degli Orti fotografo, Thiene (VI); Foto Ciol, Casarsa; Mario Pintarelli, Bolzano; Andras Dabasi, Magyar Nemzeti Mùzeum (Ungheria); Fotografo Giovanni Matarazzo, Ancona; Archivio Arcivescovile, Ancona; Laboratorio fotografico Soprintendenza per i beni ambientali e architettonici, provincie di Ravenna Ferrara Forlì; Fotoservizi Greppi Renato, Vercelli; Saccomani, Verona; Foto Abbrescia, Roma; Daniela Ricci, Roma; Archivio Soprintenza BAAAAS, Trieste; Archivio fotografico Naròdni Muzej, Ljubljana (Iugoslavia); Archivio Musei Civici, Trieste; Archivio Soprintendenza BAA, Milano; Archivio Fondo Ambiente Italiano, Milano; Archivio Fotografico Naturhistorisches Museum, Vienna (Austria); Archivio fotografico Historisches Museum, Berna (Svizzera); Archivio fotografico Moravské Múzeum, V. Brné (Cecoslovacchia); Archivio fotografico Narodné Múzeum, Praga (Cecoslovacchia); Archivio Soprintendenza BAA, Verona; Archivio Soprintendenza BAA, Torino; Archivio Soprintendenza provinciale ai beni culturali, Bolzano; Archivio British Museum, Londra (Gran Bretagna); Archivio Soprintendenza Archeologica, Milano; Archivio fotografico Servizio Beni Culturali, Provincia autonoma di Trento; Archivio Centro regionale di catalogazione dei beni culturali, Passariano (UD); Archivio Museo Campano, Capua.

Stampato per conto di Electa dalla
Fantonigrafica - Elemond Editori
Associati